KB049362

現象學과 藝術

現象學과 藝術

메를로-퐁티 著

吳 昞 南 譯

서광사

차 례

역 자 서 문

　우선 〈메를로-퐁티의 현상학과 예술〉이라는 표제의 책을 편역하여
내게 된 의도부터 말해 두는 것이 좋겠다. 이 책에 수록되어 있는 열
편의 논문들 역시 역자가 내 놓고 있는 몇권의 역서가 그러하듯이 현
대 미학에 관한 강좌의 일환으로서 계획된 것임은 물론이다.

　이들 논문의 번역이 그 일환이 되고 있다는 역자의 계획이란 예술
의 본질에 대한 문제를 중심으로 펼쳐지고 있는 현대의 여러 철학적
조명들을 일단 소개시켜 보고자 하는 일이다. 그렇다고 해서 아무런
소견도 지니지 않은 채 예술의 본질에 관계된 현대 철학자들의 모든
책을 망라해 번역할 수도 없는 일이고 또 최소한 나에게 있어서는 그
럴 필요도 없었다. 그리하여 내 나름대로 예술의 본질 문제를 중심으
로 현대 미학의 장 속에 생생히 살아, 예술에 대한 사고에 영향을 주
고 있는 경향들을 고르고자 했다. 그리고 그렇게 하는 데 있어서는
아무리 서로가 달리 조명을 하고 있는 이론들이 되고 있다 하더라도
어떤 점에서라면 서로가 보완이 될 수 있는 미학적 사고의 고리가 이
루어지도록 하고자 했다.

　이 같은 미학적 사고의 고리를 꿰 맞춰 보려 했던 것은 그러한 작업
자체가 이미 예술에 대한 나의 접근 방식 때문이기도 하지만, 가르치
는 사람으로서 학생들에게 기초적인 단계에서마저 획일적인 사고나
편향되고 편협한 사고를 갖는다는 일이 얼마나 미흡한 짓이고, 동시에
위험스럽기까지 한 일이라는 사실을 주지시켜 주려는 저의가 있기
때문이기도 했다. 그것은 철학 공부를 한다면서 출발부터 가장 비철
학적인 태도로 무장하고 나선다는 것이 본인들의 학문적 발전을 위해

지극히 불행한 일일 뿐더러, 무엇을 가리고 따질 줄 아는 합리적 기질의 함양이 보다 요구되는 우리 사회에 지성보다는 맹목을 조장시킬 우려가 있다고 믿고 있기 때문이다.

아직도 여전히 생소한 분야이기는 마찬가지이지만 그처럼 생소한 분야가 되고 있기 때문에 학생들이나 관심있는 사람들에게 이와 같은 불행과 위험을 안겨다 줄 소지는 더욱 크고 많을 수 있는 일이며, 그러므로 상호 대립적이기도 하며 상호 비판적이기도 하며 상호 보완적이기도 한 이론들의 전제와 한계를 인식케 하는 데 강의 자료로서 몇 권의 체계적인 역서가 필요했던 것이다.

이미 말한 대로 이 역서도 그러한 의도의 일환으로서 나오게 된 것이다. 이 속에 들어 있는 열 편의 글 중 아홉 편은 메를로-퐁티 자신의 것이고, 나머지 한 편은 드 벨렌의 글이다. 메를로-퐁티의 역서 속에 다른 사람의 글을 머리말로 실려 놓게 된 것은 실존주의적 현상학의 좌표 속에서 그의 입장은 무엇이며, 나아가 그 자신의 철학적 사고의 특징에 대해 그를 연구한 사람으로부터 직접 알아 보는 것이 도움이 될 것 같아서였다. 그리고 나머지 아홉 편은 역자 나름의 의도에 따라 그 순서가 배열된 것이다. 미학 강좌를 위한 자료라고 해서, 메를로-퐁티의 현상학에 관한 소개나 역문이 별로 없는 터에 예술에 관한 것만을 골라 번역할 수도 없는 일이었으며, 따라서 처음 두 편은 현상학에 대한 그의 이해와 그의 현상학적 주제인 지각에 관련된 글을 싣게 되었다. 다음으로 언어의 현상학은 그의 예술 현상학이라 할 수 있는 방면의 전 단계로서, 동시에 예술이 간접적 언어라는 그의 기본 사고를 이해하기 위한 전 단계로서 꼭 필요했던 논문이었다. 다음의 세 편, 곧 세잔느론과 소설론 및 영화론은 이러한 기본 사고를 특별한 예술 현상에 적용해 본 일종의 실험적 비평문의 성격을 띠고 있는 것들이 되고 있다. 여기서 우리는 예술들에 대한 새로운 해석 가능성의 실례와 예술에서의 새롭고도 중요한 계기가 강조될 수 있음을 주목해 볼 수가 있을 것이다.

그리고 예술에 대한 논의가 아님에도 종교나 역사에 관한 글을 발췌하면서까지 "종교·역사·철학"을 구태어 번역하여 싣게 된 것은 "현상학이란 무엇인가?"라는 글 속에서 말하고 있듯, 〈지각의 현상학〉은 방법적 기초를 마련한 것뿐, 언어나 그 밖의 문화 현상에 대한 연구는 앞으로의 과제라고 말한 점에 착안, 언어나 예술뿐이 아니라 종교나 역사에 대해 그가 어떠한 해석을 가하고 있는가를 최소한 알아 보고자 함에서였다. 그런 중에 간략하고 기본적인 입장에서 이기는 하지만 프락시스의 개념을 중심으로 마르크스주의자들의 미학 이론에 대한 비판적 관계가 고려되길 기대하고자 했다.[1] 맨 마지막 논문인 "눈과 마음"은 그가 생존해 있는 중에 출판을 본 마지막 글로서, 현상학적—인식론적—입장으로부터 존재론적 입장에로 이행하고 있다는 그의 철학적 사고의 여정을 표명해 놓고 있는 특수한 의미를 부여받고 있는 글이다. 역자는 이러한 그의 여정을 계기로 하이데거의 〈예술 작품의 근원〉[2]에 나타나고 있는 예술에 대한 존재론적 사고와 대비시켜 봄으로써 미학적 사고의 고리를 또한 이루어 보고자 했다.

그리고 부록으로 메를로-퐁티에 관심을 갖고 있는 독자를 위하여 그의 주요 저술들을 연대순으로 소개해 놓았으며, 동시에 영문으로 된 번역물들의 목록을 수록해 놓았다. 본 역서에 실린 열 편의 글들은 모두가 영문을 텍스트로 한 중역들이며, 따라서 역자는 위의 영문 번역물의 목록에 *표를 해 놓음으로써 본 역서에서 사용된 텍스트의 전거를 밝혀 놓았다.

이미 짐작될 수 있는 일이듯 역자는 본 역서를 통해 그의 현상학의 기본 입장, 예술의 현상학과 그 기초로서의 언어의 현상학, 예술에 대한 존재론적 접근이라는 체제의 역서를 도모함으로써 한 권의 책으로 메를로-퐁티의 철학을 간단히나마 일별해 보고자 했다. 그러나 그의 사상에 대해 잘 알지도 못한 처지에서 해낸 번역이라 솔직히 말해

1) 앙리 아르봉 著, 마르크스主義와 藝術, 오병남·이창환 공역(서광사, 1981)
2) 마틴 하이데거 著, 藝術作品의 根源, 오병남·민형원 공역(경문사, 1979).

서 알겠다는 부분보다도 아리송하거나 감만 잡히거나 모르겠다는 부분이 더 많은 것 같아 불안하기 이를 데 없는 중이다. 이러한 불안을 더욱 가중시키고 있는 것은 이 번역의 대본 모두가 이미 말한 것처럼 영역된 것을 텍스트로 사용했다는 점이다. 전공은 아니지만 우선 요청이 앞섰고, 영문으로 된 텍스트를 읽어 보아도 감만은 잡을 것 같아 손을 대었던 것이었으나 영문마저 한 사람이 일괄해서 한 것이 아니기에 더욱 골탕을 먹게 되었다. 사담이긴 하지만 그래서 중간에 포기를 할까 하다가 기왕에 착수를 한 것이니 끝장을 보고 싶었고, 또 계속 수정을 할 마음으로 내기로 했다.

그러한 사정이기에 본 역서에는 전문적인 용어 내지는 특수한 어휘라고 생각되는 많은 것들을 괄호 속에 집어 넣어 놓았다. 그것이야말로 독자들로부터 조언을 들어가며 보다 적합한 역어를 찾아보겠다는 역자의 양심의 표현으로 받아들여 주었으면 좋겠다. 동시에 용어 해설과 함께 많은 역자주가 요구되는 역서임에도 불구하고 이번에는 그냥 내기로 했다. 이 점에 대해서는 적절한 용어 선택과 함께 추후 도모해 보기로 하겠다.

이처럼 본역을 맡기에 부적한 자격임에도 불구하고 이 책의 번역이 요청되어 손을 대게 되었던 까닭이란 메를로-퐁티가 현대 미학의 장 속에서 미학적 사고의 한 고리를 이루어 놓고 있다는 정보적 가치 때문만이 아니라, 체계적인 예술 철학의 한 가능한 근거를 여기서 찾아볼 수도 있지 않을까 해서였던 것이다.

현대 미학의 장 속에서, 체계적인 예술 철학의 건설은 고사하고 그 가능한 근거가 흔들려 온 지는 이미 오래된 일이다. 그것은 이른바 분석 철학의 대두로 인한 비평 철학의 등장 때문이기도 하겠지만, 보다 안목을 넓힐 때 과학적 세계관으로 인한 전통적 방식의 형이상학의 퇴조 혹은 몰락 때문이라고 할 수가 있겠다. 그러나 분석 철학적 입장

3) 죠지 딕키著, 美學入門, 오병남·황유경 공역(서광사, 1980).

에서 씌어진 죠지 딕키의 〈미학입문〉[3]이나 〈현대미학〉[4]은 예술에 대
한 메를로-퐁티의 현상학적 접근과 일치 혹은 접목의 관계까지는 아
니라 해도 양자간에 어떤 관계 설정의 계기가 마련될 수 있을 것 같다
는 생각이다. 역자는 그것을 환원과 분석간에 그려진 쌍곡선이라 표
현하고 싶다. 출발부터 전제가 다르니만큼 만나기까지야 할 수는 없
다고 하더라도 환원과 분석이라는 두 작업을 계속하면 할수록 양자의
전제에 입각한 해명과 분석이 최소한 가깝게는 접근하게 되지 않을까
하는 의미에서이다. 딕키가 말하고 있는 일종의 사회 제도로서의 예술
계의 존재에 대한 분석과 메를로-퐁티에게서 시사되고 있는 제도적 본
질로서의 예술의 개념간의 관계가 그러한 한 사례가 되어 줄 수 있는
것이 아닌가 한다. 따라서 어느 점에서라면 상호 의존적이 되고 있다
고도 볼 수 있는 일이다.

　이러한 양대 철학의 틈바구니에서 비트겐슈타인의 가족유사성의 개
념으로부터 예술정의 불가론이 유도된 일면도 있지만, 그의 국면 변화
의 현상에 대한 이론으로부터 가능한 근거를 마련하여 예술 철학을 구
축해 보려는 시도가 나타나고 있는 것은 주목할 만한 일이다. 올드리
치의 〈예술철학〉[5]이 바로 그것이다. 언어 사용의 분석이 풍미하던
1960년대초에 이미 그가 자기의 예술 철학을 가리켜 일종의 "기술적 형
이상학으로서의 예술 현상학"이라 하고 있는 것은 이러한 입장에서 자
못 뜻깊은 시사라 할 수 있는 일이다. 물론 그가 말하는 현상과 지각의
개념은 메를로-퐁티가 말하는 현상과 지각의 개념과 엄청난 차이가 있
는 것이기는 하다. 그러나, 특수한 방식의―물론 객관적인―지각의 현
상을 말하고, 그 기술로서의 예술 현상학을 말하고 있는 공식적인 어법
에는 많은 유사성이 함축되어 있는 것이 아닌가 한다. 더우기 올드리
치가 감지라고 말하고 있는 특수한 지각의 개념을 잘 검토해 보면 그
가 그 개념들을 통해 말하고자 의도하고 있는 점에 있어서만은 비슷

4) 죠지 딕키著, 現代美學, 오병남 역(서광사, 1982).
5) 버질 올드리치 著, 藝術哲學, 오병남 역(종로서적, 1983).

12

한 점이 많이 눈에 띄고 있다. 차이점이 있다면 메를로-퐁티는 지각과 과학의 관계를 전반성과 반성이라는 계층의 입장에서 파악하고 있고, 올드리치는 지각과 관찰의 관계를 동일한 차원의 평행적 두 국면으로 파악하고 있다는 점이 될 것이다. 누가 더 옳은지 하는 것은 추후의 일이다. 여기서 문제를 삼고자 하는 것은 비트겐슈타인에 대한 한 해석으로부터 이러한 소지가—영・미 미학에서는 지극히 미약한 입장이기는 하지만—마련되고 있으며, 그것이 또한 메를로-퐁티와의 통로로도 발전될 수 있지 않을가 하는 점이다.[6] 바로 이 점에서 양자간에 또 하나의 미학적 사고의 고리가 이루어질 수가 있지 않을까 하고 있다.

본 역서를 내는 데에는 정말로 힘이 들었다. 뜻을 올바로 파악하고 역문을 다듬기 위해 몇 편의 논문들은 학생들과 함께 읽어 본 것들도 있다. 그런 중 어떤 때는 도저히 따를 수 없는 학생들의 재치있는 어휘구사에 커다란 도움을 받기도 했으며, 물고 늘어지는 학생들 때문에 많은 반성을 하게도 되었다. 그러한 경험을 같이 나누었던 여러 학생들의 이름을 여기서 일일이 밝힐 수는 없다 하더라도 그들 모두에게 이 자리를 빌어 고맙다는 말을 하고 싶다. 그리고 메를로-퐁티의 현상학에 대해 탈선된 이해를 하지 않도록 많은 가르침을 주신 박이문 교수님과 원고를 읽고 많은 곳을 고쳐 주신 이영호 교수님과 김홍우 교수님께 감사를 드리며, 최종적으로 원고를 점검해 주신 임영방 교수님께도 감사한 마음 빼 놓을 수가 없다. 동시에 미학과 예술론에 대해 많은 관심을 갖고, 이 방면의 전문적인 서적의 출판에 계속 심혈을 기울여 주시는 서광사의 김신혁 사장님과 이광칠 부장님에 대한 감사한 마음 또한 빼 놓을 수 없다.

<div align="right">

1982. 11.

역 자 씀

</div>

6) Cf. Laurie Spurling, *Phenomenology and the Social World* (Routledge & Kegan Paul, 1977).

머 리 말

애매성의 철학*

오늘날의 철학 이론들은 "세계-내-존재"(being-in-the-world)가 인간에 관한 정의—정의라는 말이 진정 인간에게도 적용될 수 있는 것이라고 한다면—를 구성하고 있다고 되풀이해서 말하고 있다. 그러나 이러한 명제는 분명 인간의 존재란 그 자체가 대자(the for-itself)와 즉자(the in-itself) 중 어느 하나를 택일해야 한다는 입장을 떠나서 이해되어야 함을 요구하고 있는 말이다. 인간이 하나의 사물이거나 혹은 순수 의식 중 어느 하나라고 한다면 그는 더 이상 이 "세계-내-존재"이기를 그친다. 왜냐하면 사물이라면 그것은 다른 사물들과 공존(coexist)하고 있는 것이기 때문이다. 즉 그것은 지평(horizon)을 가지고 있지 않기 때문에 다른 사물들을 초월하고 있지 않다. 그런데 세계는 사물들 속에 있는 것이 아니라 그들의 지평에 존재하고 있다. 다른 한편 순수 의식이란 어떤 관련이나 장애 혹은 모호성을 지니지 않은 채 그 앞에 주어져 있는 모든 것을 열어 놓는 시선일 따름이며, 따라서 순수 의식이라는 개념은 실재 세계에 대한 원형적인 경험(prototypal-experience)을 구성하는 데 따르는 저항이나 연루 관계라고 하는 것 같은 생각과는 정면으로 대립되어 있는 것이기 때문이다.

* 이 논문은 1942년 〈행동의 구조〉가 나온 지 7년 후인 1949년 제2판이 출간될 때 de Waelhens에 의해 그 책의 머리말로서 붙여진 것이다. 메를로-퐁티의 글을 번역하는 데 있어 이처럼 다른 사람의 글을 맨앞에 실어 놓게 된 것은 첫째 메를로-퐁티의 철학이 〈행동의 구조〉로부터 출발하고 있다는 그의 철학의 연계성을 de Waelhens의 글을 통해 알려 주자는 것이었고, 다음으로 메를로-퐁티의 철학을 직접 이해하려 들어가기 전에 그의 철학의 일반적인 성격을 소개해 놓는 일이 도움이 될 것 같다는 점에서였다.

14

그럼에도 불구하고, 존재와 "세계-내-존재"를 동일시하고 있는 대부분의 저술가들은 인간 의식의 이와 같은 혼합적 구성을 우리에게 설명해 주기를 간과해 왔거나 중단해 왔다는 사실이 지적되지 않으면 안 되겠다. 이를테면, 하이데거 자신은 현재 우리가 관심사로 하고 있는 문제가 이미 해결된 것처럼 생각케 해주는 입장에 서고 있다. 왜냐하면 이 문제가 결정적으로 다루어져야 할 장소는 지각과 감성의 단계에서임에도 불구하고 그의 〈존재와 시간〉에 의하면 우리에게 실재 세계의 이해를 가능케 해주는 투사(project)는 일상적 존재의 주체가 망치질을 하여 집을 지어야 하므로 자기의 손을 들어 올려야 하고, 시간을 알아야 하므로 시계를 들여다보아야 하며, 자동차를 몰아야 하므로 방향을 제대로 잡아야 한다는 사실 등을 이미 전제하고 있기 때문이다. 존재하는 인간은 행동을 해서 그의 신체를 움직일 수 있는 힘과 지각할 수 있는 능력이 "명백한" 것인 이상, 이러한 여러 가지 일들을 수행하는 데 그에게는 아무런 어려움이 따르지 않는다. 그러나 상식의 명증성을 따르는 일은 결코 끝난 일이 아니며, 고로 하이데거의 저서를 읽는 독자들은 우리가 투사하고 있는 세계를 서술하는 자리에서 그가 밝혀 놓고 있는 면밀함이 다른 한편으로는 우리에 대해 "언제나 이미 거기에"(always-alredy-there) 존재하고 있는 세계를 전적으로 간과해 놓고 있음을 뒤늦게나마 인식하게 된다.

그러므로 의식적인 존재 곧 사물 위를 맴돌면서 또한 사물이 되고 있는 존재라고 하는 역설적인 구조가 생기게 되는 것은 정말이지 "언제나-이미-거기에" 있는 세계 속에서인 것이다. 내게 실재 세계의 투사와 해석이 가능할 수 있다고 한다면 그것은 내가 극단적인 의미에서 실재 세계의 일부가 되고 있기 때문이다. 그런데도 〈존재와 시간〉에 나오고 있는 지각의 문제에 관한 대목은 단 30행이라도 찾아볼 수가 없으며, 육체에 관해서는 단 10행도 찾아볼 수가 없는 일이다.

사르트르의 경우는 더욱 특이한 입장이다. 그의 〈존재와 무〉는 사실상 감각과 심리학적 문제 일반에 대해 매우 면밀한 비판을 하고 있

음과 아울러, "세계-내-존재"의 근본적인 양태로서 신체성(corporeity)
에 대한 체계적인 연구를 담고 있다. 현대의 실존주의에 대자적 신체
(body for-me)와 대타적인 나의 신체(my body for-others) 간의 구분—아
주 중요한 구분—을 도입시켜 놓은 이가 곧 사르트르이다. 정말이지 이
러한 구분이 없었다면 신체에 관한 모든 문제성은 혼란에 빠져, 실증주
의의 공격에 대해 속수무책이게 되었을 것이다. 그에 의해 피력된 신체
성 자체의 본질—본질적으로 "도구로서의 신체"(body-as-instrument)를
"순전한 사실로서 주어진 신체"(body-as-given-in-bare-fact)에 대립시켜
놓고 있는 변증법으로서 이해되고 있는 신체의 본질—에 관한 명제를 놓
고 볼 때 그것은 전에 없었던 성과로서, 이를 통해 우리는 존재하는 의
식이 어떻게 내존(inherence)임과 동시에 투사(project)일 수 있게 되는
가를 겨우 이해하게 된다. 그러나 유감스럽게도 이러한 명제들이—우리
가 사르트르의 존재론의 일반적인 틀 속에 들자마자—어떻게 이해되어,
수용되어야 하는가를 알기란 힘들게 되어 있다는 점이다. 왜냐하면 그
의 존재론은 즉자와 대자 사이의 대립—이제는 변증법적인 것이 아니
라 근본적으로 화합할 수 없는 상극적인 대립—을 무자비할이만큼 끈
덕지게 강조하고 있음이 분명한 사실이 되고 있기 때문이다. 그리하
여 사유 실체(thinking substance)와 연장 실체(extended substance)라는 데
카르트의 이원론이 그 본래의 모습대로 다시 나타나고 있기 때문이
다. 다시 나타났다고 말하는 것은 너무 미약한 표현이며, 한결 심화되
었다고 말하는 편이 차라리 옳으리라. 왜냐하면 데카르트에 있어서의
사유와 연장은 비록 그들 양자가 공통의 근거를 갖고 있는 것은 아니지
만, 그럼에도 양자 모두가 실체로서는 이해되고 있으므로 어느 정
도로는 양자간에 통일적인 데가 있는 것들이기 때문이다. 따라서 사
유와 연장은 그들 자체가 비슷한 방식으로 존재하며, 역시 비슷한
방식으로 신의 창조적인 활동에 관련되고 있다. 만약 데카르트가 이
와 같은 이중적 유비의 의미를 명백히 하려는 데 좀더 주의를 기울였
더라면 그 유비 자체가 허구로 밝혀졌을 것이라고 사르트르가 반박하

고 나섰을 것임은 분명한 일이다. 아마 그럴지도 모를 일이지만, 그렇다고 해도 그렇게 말할 사르트르의 허물 역시 인정되어야 할 일이다. 바로 이 점에 대해 좀더 자세히 관찰해 보기로 하자. 그의 말대로라면 의식은 그 자체가 존재의 무화(nihilation)로 나타나는 존재의 무(nothingness)라고 된다.[1] 인식에 관한 정의도 별반 다를 바가 없다. "내적인 부정을 구성하여, 인식을 구성하는 탈자적(ek-static) 관계 속에서 충만된 구체적 극이 곧 '인간'에 있어서의 즉자인 것이며, 대자란 이와 같은 즉자가 떨어져 나간 공백 이외 아무 것도 아닌 것이다."[2]

우리가 현재 다루고 있는 문제에 대해 이러한 그의 말이 지닌 의의는 대단히 중요한 것이다. 그것은 사르트르의 형이상학적 이설과 그리고 그의 현상학적 접근을 통해 기술된 주어진 것들(the givens)간에 급격한 단절을 드러내 놓고 있기 때문이다. 이를테면 의식과 인식이 동일한 식으로 정의된다면 그로부터 그들 양자간에 동일성이 어떻게 보증되지 않을 수 있으며, 또한 "모든 의식이 곧 인식은 아니다"[3]라고 감히 주장할 수 있겠는가? 그러나 지각과 신체 양자를 다같이 이해난망이게 만들고 있는 것은 사르트르 자신도 인정하고 있듯, 현상학적 입장에서는 지지될 수 없는 이와 같은 양자의 동일성의 주장인 것이다. 방금 얘기한 바로 미루어 보아 첫째로, 지각은 시각이 그 전형적인 구조를 제공하고 있는 바, 직접적(immediate)임과 동시에 떨어져 있는(distanced) 사물의 현존으로 환원되고 있다.[4] "여기 있는 이 공책의 색깔로서 붉

1) *Being and nothingness*, trans. by H.E. Barnes (New York: Philosophical Library, 1956), p.78.
"The being of consciousness qua consciousness is to exist at a distance from itself as a presence itself, and this empty distance which being carries in its being is nothingness."
2) 또 달리 분명하게 표현된 대목을 참조해 보도록 하자.
"…Knowledge…is confused with the ek-static being of the for itself." (*Ibid.* p.268)
3) *Ibid.*, p.3.
4) 이것은 단순히 다음과 같은 사실을 의미하고 있는 것이다. 즉 대자는 사물이 아닌 만큼 사물과 거리가 있을 수 없다. 그러나 다른 한편 지각이란 우리가 대자가 아닌 사물이 되고 있다는 영원한 확신이므로 사물에 대한 대자의 존재론적 거리는 언제나 무한한 채로 있다는 것이다.

음을 지각하는 일은 그 성질(quality)에 대해 내적으로 부정하는 자신을
반조(reflect back)해 보는 일에 불과한 것이다. 즉 어떤 성질의 파악은
훗설이 말하는 바 '충진'(fulfillment)이 아니라 그 성질에 대한 결정된
공백으로서의 공백에 대한 형태 부여인 것이다. 이러한 의미에서 성질
이란 영원히 미칠 수 없는 현존이 되고 있다. …그러나 실상 그 성질과
우리와의 관계는 그것을 포기하거나 거부해서는 안 되는 절대적인 인접
의 관계라는 사실―곧 그것이 '거기에 있으며', 우리에게 나타나고 있
다는 사실―을 주장함으로써 우리는 지각의 고유한 현상을 가장 잘 설명
할 수가 있게 될 것이다. 그러나 우리는 이러한 인접의 관계도 그에게
있어서는 반드시 거리를 내포하고 있는 것이라는 사실을 부언하지 않
으면 안 된다. 그런 만큼 성질이란 우리가 직접적으로는 미칠 수 없
는, 말하자면 정의상 공백으로서의 우리 자신을 우리에게 관련시켜 놓
고 있는 것이 되고 있다."[5]

그러나 지각이 사물의 현존―아무런 모호함이나 신비함이 없이 우
리 앞에 명백하게 펼쳐져 있는 사물의 현존―을 증명하고 있고, 그리
고 대자가 즉자에 대해 겨누고 있는 응시가 해맑은 투명성을 지니고 있는
것이라고 한다면 그것은 과거에 있었던 어느 유형의 인식과 조금도 구별
되는 바가 없으며, "다만 직관적인 인식이 있게 될 뿐이다."[6] 그렇다고
할 때 우리는 고전적 합리주의의 직관에로 되돌아가는 듯한 생각을 가지
게 될지도 모른다. 따라서 지각의 고유한 의미와 입장을 정당화하는 데
따르는 일체의 난관들이 또다시 나타나게 된다. 우리는 데카르트나 스
피노자가 그랬듯, 지각을 혼연한 관념(confused idea)이라 부름으로써 다
소간이나마 그러한 곤경을 벗어날 수 있는 권리마저 상실해 버렸다. 대
자와 즉자가 근본적으로 분리되어 있고, 의식이란 것이 그 나름의 연관
성을 지니고 있지 않은 관객이 되고 있는 이상, 주사위는 이미 던져진 것
이나 다름이 없다. 그러한 의식은 무엇을 인식하거나 안 할 수가 있는

5) *Ibid.*, p. 187.
6) *Ibid.*, p. 172.

것이지, 다른 방식으로 인식할 수 있다거나 또는 즉자와 불투명한 식으로 관련될 수가 있는 것이 아니다. 그러한 의식이 인식을 하는 순간 그것은 꿰뚫어 보는 것일 터이고, 의식이 말하는 순간 모든 것은 즉시로 언급되는 터일 것이다. 물론, 의식은 그의 부정들을 분배하며, 따라서 인식을 통해서 즉자 전체를 단 한순간에 부정하는 것은 아니다. 그러나 의식이 지각하는 성질은 절대적으로 지각된다. 의식은 그것이 지각한 것 속에 들어 있지 않고, 그리고 그것의 지각과 협동하고 있지도 않기 때문에 세계 속에 또한 있지도 않다. 그러나 정확히 말해서 바로 이와 같은 협동과 관련이야말로 감성적 인식에 항구적이고 내존적인 미완성의 특성 곧 어떤 관점으로부터 성취되어야 할 필요성, 즉 현상학자로서의 사르트르가 제대로 간파하기는 했으나, 그의 형이상학으로써는 정당화되지 않고 있는 특성들이 되고 있는 것들이다. 사르트르는 분명히 그의 이론을 통하여 직접적으로 실재론(realism)의 특성을 남겨두고 심지어 그것을 강조까지 하고 있으나, 그럼에도 불구하고 사물—직접적으로 현존하고 있는 사물—이란 것은 명증하며 동시에 마술적인 방식으로써만이 우리에게 주어지고 있을 따름이라는 사실을 설명하는 데는 실패하고 있다. 왜냐하면 지각된 것인만큼 분명하게 지각된 사물은 계속적인 탐구—그럼으로써 또한 새로운 지평의 잠세성(potentiality)을 윤곽지워 주는 탐구—를 통해 그 완전한 의미의 수용을 항상 대기하고 있는 것이기 때문이다. 물론 형이상학자로서의 사르트르에게 있어서도 동일한 대상에 대한 다양한 시선들이 계속적으로 일어나고 있는 것으로 되어 있기는 하지만, 이것은 다만 의식이 그 사물을 임의적으로 환기시킨 그 나름의 구조의 필연성에 일치하는 식으로 결정한 것일 뿐이다. 따라서 이러한 부분성 곧 지각의 연속적이고 애매한 특성은 의식과 사물 양자를 서로 붙잡아 매놓고 있는 접촉 관계 자체의 본래적 성격으로부터 연유되고 있는 것이 아니다. 사르트르에 의하면 의식은 그것이 또한 단숨에 해결해 버릴 수도 있는 인식을 분배해 놓고 있는데, 이것은 완전무결한 시선—전적으로 가능하고 또한 원칙적으로 요구되고 있는 일로

서—이 의식을 사물에 굳혀 놓아, 즉자적인 것에 동결시켜 놓을 것이고, 그렇게 되면 마침내는 그 즉자적인 것을 파괴시킬 것이라는 단순한 이유 때문이었다.[7] 그는 지각의 변증법이라 할 것을 인정하고 있는데 그것은 변증법이 사물을 파악하는 바로 그 행위에 내존하고 있어서가 아니라, 그것 없이는 의식의 생명이 있을 수 없기 때문이었다. 그러나 이 생명이 원칙적으로 보장되어 있는 것이 아님을 우리는 알게 된다. 즉 그것은 지각 자체의 현상 속에 포함되어 있다기보다 요구되도록 된 것이다.

다음으로, 사르트르가 신체에 대한 현상학과 그의 형이상학을 조화시키려 했을 때에도 역시 똑같은 어려움이 나타나고 있다. 그가 신체에 대해서 하고 있는 설명—참된 만큼이나 독창적인 설명—은 아무런 이의가 없이 받아들여 질 수가 있으나, 그러나 우리는 그 설명을 결코 수긍하는 일에는 성공하지 못하고 있다. 그렇다고는 하지만 그의 설명은 우선은 분명하고 일관되어 있으며, 현재 우리가 다루고 있는 문제에 대해 진정한 해답을 제공해 줄 수 있는 것처럼도 보인다. 존재를 자기 속에 소유하지 않고 있기 때문에 대자는 다만 기존성(facticity)의 무화로서만 존재하고 있다. 정확히 말해 이 후자가 신체 바로 그것이 되고 있다.[8] 이 기존성—어떤 의미에서 우리의 상황을 규정하고 있는 기존성—곧 신체는 그것이 회복되고 해석되는 바의 투사와 분리될 수 없는 것이 되고 있기 때문에 이러한 투사 그 자체의 입장에서—하이데거의 말을 빌린다면 —조명되고 있는 것이라는 사실을 우리는 또한 이해할 수 있다. 그러므로 기존성, 신체 혹은 과거 등은 우리의 투사 작용(projection)이 그것들에 부여하고 있는 의미에 따라 다양하게 나타난다. 여기에는 이렇다 할 아무런 직접적인 이의가 제기될 수 없다. 그러나 우리가 즉자 속에서 신체적인 것과 그렇지 않은 것을 구별하려 하면서부터는 사정이 달라지게 된다. 왜냐하면 그

7) Cf. *Ibid.*, pp. 182-23.
8) Cf. *Ibid.*, p. 309. 여기서 우리는 신체성의 존재론적 설명을 하고 있는데 그치고 있는 것이지, 그것의 현상학적 기술에 대한 설명을 하고 있는 것이 아니다.

경우, 모든 인식이란 즉자의 무화에 의해 구성되는 것인 만큼 인식된 모든 것은 우리의 기존성에 통합되어 있고, 우리의 신체가 되고 있다는—기껏해야 역설적인—명제로 우리는 만족하고 말게 되기 때문이다. 사르트르는 때때로 이 같은 자기 이론의 귀결을 받아들이고 있으며, 어느 점에서 그에 대한 정당화가 불가능한 것도 아니다.[9] 왜냐하면 대자가 전 존재의 무화로 나타남으로써 스스로를 긍정하는 것이라고 할 때, 이 전 존재란 곧 대자가 무화시켜 놓고 있는 기존성인 것이며, 그리하여 방금 말한 규정에 따라 이 전 존재란 신체 그 자체가 되고 있는 것이기 때문이다. 그럼에도 불구하고 이 문제는 신체에 관해 현상학적으로 주어진 것들(phenomenological givens) 때문에 그렇게 용이하지만은 않은 또 다른 측면을 내포하고 있다. 왜냐하면 현상학이란—사르트르의 현상학을 포함해서—실제로는 보다 심오하고 보다 근본적인 것이 되고 있는 것이라는 의미에서 나의 것인 기존성을 드러내 보여 주는 것이기 때문이다. 그것은 거의 도달할 수 없는 한계점에서 고뇌와 구토에 의해 비로소 우리에게 드러나는 기존성인 것이다. 여기서 우리는 사르트르의 말을 인용해 보도록 하자. 우리가 이런 식으로 신체를 직시하게 될 때 "신체란 우리에게 단순히 의식이 그의 우연성을 존재시켜 놓고 있는 방식의 것이다. 즉 신체란 의식이 그의 텍스츄어를 벗어나 자기 자신의 여러 가능성에로 향하고 있는 한에 있어서 바로 의식의 텍스츄어(texture)[10]인 것이다. 다시 말해서 그것은 의식이 자발적(spontaneous)이며, 비논제적(non-thetical)인 방식으로 존재하고 있는 바의 양식, 곧 세계에 대한 관점으로서의 의식이 논제적이기는 하나 그러나 은밀하게 구성시켜 놓고 있는 양식이다. 이것은 순수한 슬픔일 수도 있지만, 또한 비논제적인 정감적 색조와 같은 기분(mood)일 수도 있다. 즉 그것은 순수한 쾌감이나 순수한 불쾌일 수

9) *Ibid.*, p. 309.
 "···On the other hand the body is identified with the whole world···"
10) 방점은 우리가 친 것임.

도 있는 것으로서, 일반적으로 공감각(coenesthesia)이라고 불려지고 있는 것은 모두가 이러한 것이다. 이 공감각은 대자쪽의 초월적인 투사에 의해 세계쪽으로 능가되지 않고서는 좀처럼 나타나지 않는다. 그런 만큼 이것을 별도로 분리시켜 연구시킬 수 있기란 지난한 일이다. 그러나 특히 우리가 '물리적 고통'이라고 부르고 있는 것 중에서 그것이 순수한 모습 그대로 포착될 수 있는 바의 몇몇 특전적인 경험들이 있기는 하다."[11] 이 텍스트의 의미는 아주 명백한 것이다. 물론 이 의미를 사르트르의 형이상학의 몇몇 기본 명제들에 부합시켜 놓기는 어려운 일이 되고 있기는 하지만, 그렇다고 해서 우리는 이러한 구실하에 그 텍스트의 의미를 간과해 버릴 수는 없는 일이다. 왜냐하면 현상학자의 입장을 포기하지 않는 한 찬반간에 그것은 모든 형이상학적 가정과의 관계가 유지되어야만 한다는, 논의의 여지가 없는 경험의 권리를 요구하고 있는 것이기 때문이다.

따라서 의식이라든가 혹은 대자라고 하는 것은 존재론적으로는 존재의 무라고 될망정, 그럼에도 불구하고 내존의 방식(mode of inherence)으로 존재하고 있으며, 다른 말로 하자면 어떤 즉자적인 것 속에 있으며, 이러한 식으로 그 자신의 기존성을 실현해 놓고 있다는 사실을 우리는 부인할 수가 없다. 그러나 우리 신체의 이런 야생적인 기존성이 쉽사리 밝혀지는 것이 아님은 물론이다. 왜냐하면 그 기존성은 대개는 그것을 의미있고, 세속적이게 하는 투사―"이 고통은 위궤양으로부터 발생한 것으로서 나의 궤양이다"―속에서 회복되고 있기 때문이며, 이러한 식으로 그 기존성은 실재 세계의 일반적인 조직(organization), 즉 내가 존재하고 있다는 사실 때문에 내가 필연적으로 짜놓고 있는 조직의 구성 요소 및 면모들일 수밖에 없겠기 때문이다. 그러나 궁극적으로 그리고 원칙적으로는 순수하며 동시에 정말로 나의 것이 되고 있는 기존성이 식별될 수도 있는 일이다. 그것을 의심하는 사람에게는 〈구토〉를 한번 읽어 보라고 권장해 보도록 하자. 그러나

11) *Ibid.*, p.331.

즉자와 대자 사이에 본질적인 관련이란 아무 것도 없다고 한다면 그 같은 기존성이 어찌 이해될 수가 있을까? 이것이—앞서 설명된 첫번째 의미에 따른 신체와 함께—나의 과거와 그리고 내가 인식한 대상들 모두에 왜 통합되지 않겠는가? 궁극에 가서 대자란 것이 거리를 무화시킴으로써 완결되고, 모든 경험이란 것이 우리가 아닌 것의 무화라고 한다면, 모든 경험—일체의 가치화가 배제된 채의 투사에 의한 순수한 기존성으로서의 경험—이 왜 똑같이 중요하지 않겠는가? 아니, 그보다는 기존성이 중요하다는 사실을 도무지 우리들은 어떻게 납득할 수 있겠는가? 왜냐하면 어떤 고통에 처해 있는지 아닌지 하는 일이—일분이건, 일초이건, 아니 나중에는 십분의 일초간이라도—항상 내게 달려 있는 것이 사실이라고는 하더라도 고통이 나를 괴롭히고 있다는 것 역시 사실이기 때문이다.

바꿔 말해서 대자라고 하는 것이 존재가 없는 시선일 뿐이라고 한다면—기존성이 인정된다고 할 때—왜 모든 것이 대자에 대해 똑같은 정도로 기존성이 되지 않고 있으며, 나의 경험 내부에서마저도 근본적인 의미의 나 자신의 것으로서의 기존성과 다만 상대적인 의미로서의 기존성이 있는가를 이해하기란 지난한 일이 되고 있다. 그러나 이러한 차이가 실제로는 거의 식별되지 않고 있다는 사실은 별로 중요한 일이 아니다. 다만 "세계-내-존재"가 즉자와 대자라는 절대적 이원론으로는 설명할 수 없는 것이거나, 아니 그것으로는 설명이 불가능한 새로운 차원을 띠고 있음을 알기 위해서 원칙적으로 그러한 차이가 인정되어야 하는 일로 충분하다. 그러므로 우리는 이 이원성은 "세계-내-존재"를 위태롭게 하거나, 아니면 적어도 그것은 서술상 부적합한 의미를 이 존재에 부여하고 있는 것이라는 결론을 내릴 수밖에 없다. 다른 한편, 사르트르의 자유에 대한 개념을 놓고 볼 때 적어도 그가 쓴 책 속에서 그가 그 개념을 전개하고 있는 설명의 단계에서라면 똑같은 허점과, 이런 말을 해도 좋다고 한다면 똑같은 약점이 역시 주목되고 있다.

하이데거와 사르트르에 관련해서 이제까지 거론되어 온 이러한 난
점들로부터 바로 메를로-퐁티의 철학적 반성이 시작되고 있는 것이다.
그의 모든 노력은 관련된 의식(involved consciousness)에 대한 이론을 수
립하는 데 바쳐지고 있다. 마침내, 사르트르의 서술 방식이나 의도에
도 불구하고 처음으로 대자의 궁극적인 존재 방식이 증인으로서의 의식
(consciousness-as-witness)의 존재 방식인 것으로 될 수 없다는 실존 철학
이 확인되고 있기 때문이다. 이것은 〈행동의 구조〉와 〈지각의 현상학〉
이 제각기 다른 측면에서 옹호하고 있는 근본적인 명제인 것이다.[12] 최
종적인 분석을 통해 볼 때 저자가 역사 철학과 마르크스주의의 해석에
관해 쓴 많은 논문들에서 다시금 계속 논의되고 있는 것도 여전히 이
와 똑같은 생각인 것이다.[13] 후자와 같은 그의 말년의 저술 속에서는
헤겔의 영향이 더욱 뚜렷해지고 있다는 것은 사실이다. 그러나—이
점에 관해서는 아직 충분히 주목되어 본 바 없는 일이지만—실존주의
와 헤겔, 특히 〈정신 현상학〉[14]을 쓴 헤겔에 생명을 불어 넣어 준 심
저의 영감 사이에는 하등의 모순이랄 것이 없다. 그럼에도 키에르케고
르나 야스퍼스 같은 사람의 반헤겔적인 주장이나, 모든 변증법적 철학
에 대한 훗설의 다소 경멸적인 태도는 이 점에 대해 너무나도 오랫동안
심각한 오해를 해온 것이었다. 이제, 우리는 여기서 필요한 구분을
해 놓는 일이 적절하지 않을가 한다.

우리에게 당면된 최초의 과제는 〈행동의 구조〉와 〈지각의 현상학〉
이 밝혀 주고 있는 관점의 차이를 명백하게 해놓는 일이다. 왜냐하면
어떠한 필요성 때문에 어떠한 의미에서는 동일한 주제를 그가 두 권의

12) *L'Etre et le néant* (Paris: Gallimard, 1943).
13) 이들 논문들은 메를로-퐁티의 다음과 같은 두 권의 책에 수록되어 있다.
 Humanisme et Terreur (Paris: Gallimard, 1947) : *Sens et non-sense* (paris:
 Nagel, 1948).
14) L'Existentialisme chez Hegel in *Sens et non-sens*, p. 130.
 "There is an existentialism of Hegel in this sense that, for him, man is not a
 consciousness who poessesses its own thoughts clearly from the beginning, but
 a life given t. itself which seeks to understand itself, The whole of 〈the pheno-
 menology of mind〉 describes this effort which man puts forth to recover him-
 self."

책으로 쓰지 않을 수 없었는가를 의심적어할 수 있는 일이겠기 때문이다. 메를로-퐁티가 주장하고 있듯이 인간의 자연적 경험이 처음으로 인간을 사물들의 세계 속에 위치시켜 주고 그리고 그에게 그들 사물 속에서 처신케 하며 어떤 입장을 취하게 하는 데 그 본질이 있다고 하는 것이 사실이라고 한다면, 인간의 행동과 사물에 대한 그의 지각을 기술하는 일은 전혀 동일한 목적의 일에 해당되고 있는 것이다. 이러한 견지에서 저자의 두번째의 저술은 처음의 저술보다 더욱 완전한 것이 될 것이다. 왜냐하면 그는 지각 그 자체의 연장 속에서 자연적 반성—인간에 대한 과학적 반성과 그리고 필요에 따라서는 형이상학적 반성과도 반대되고 있는 그러한 반성—과 주체의 현재적인 시간성 및 자유에 관해 그 같은 지각의 이설이 함축하고 있는 문제들을 밝혀 놓고자 하고 있기 때문이다. 그러나 실험실의 심리학 자체가 발견하고 강조해 놓고 있는 많은 사실에도 불구하고 우리의 행동의 문제에 대해 그것이 해주고 있는 답변들의 무력함과 부적절함을 밝혀 내고자 하고 있다는 점에서〈행동의 구조〉를 좌우간 소극적인 저술이라고만 말해야 할 것인가? 그러나, 그렇게 말한다면 메를로-퐁티의 사상의 핵심을 구성하고 있는 입장이 이미 공식적으로 표명된 바 있는 그 책의 범위를 터무니 없이 제한시켜 놓고 있는 일이 될 것이며, 그의 두번째 책 역시 이번에는 데카르트, 스피노자, 라이프니츠, 라술리에, 라그노, 알랭 등 고전적 합리주의자들 및 그 계승자들의 주지주의 심리학에 대한 매우 비판적인 대목을 포함하고 있다는 사실을 망각하고 있는 처사가 될 것이다. 따라서 우리로서는 그의 두 권의 책이 구별되고 있는 점은 차라리 그 속에서 기술되고 있는 경험의 유형에 있는 것처럼 보인다. 즉〈지각의 현상학〉은 아무런 주저도 없이 말년의 훗설이 이미 서술해 놓고 있는 자연적이고 순수한 경험의 차원에서 출발하고 있다는 것이다. 이 저술이 대단히 빈번하게 그리고 때로는 아주 정확하게 실험실의 심리학 혹은 정신병리학이 제공하고 있는 자료의 도움을 청하고 있다면 그것은 자연적 경험—늘 문제로 되고 있는 경험—에 대한 해명을 분

명히 해 놓고 예비시켜 놓고자 하는 목적 때문이었다. 이와는 달리 〈행동의 구조〉는 별도의 토의를 하고 있는 책이다. 이 술은 항상 조화가 이루어지고 있지 않은 색들을 놓고 실험 심리학의 주요 학파들—무엇보다도 형태심리학(Gestalt psychology)과 행태주의(behaviorism)—이 우리에게서 추적한 이미지를 포착해 놓고는, 바로 이러한 과학에 의하여 수집된 사실들과 자료들이야말로 행태주의와 형태심리학이 은밀히 혹은 공공연히 의지하고 있는 바의 모든 해석적 이설들이 서로 모순되고도 남는다는 사실을 증명하려는 일에 바쳐지고 있는 책이다. 그러므로 〈행동의 구조〉는 자연적 경험의 단계가 아닌 과학적 경험의 단계에 자리를 잡고 있으면서, 이 같은 과학적 경험 자체—다시 말해서 과학적 연구를 통해 밝혀진, 행동을 구성하고 있는 일단의 사실들—는 과학이 자발적으로 채택하고 있는 존재론적 관점내에서는 완전히 이해될 수 없다는 사실을 증명하기를 기도하고 있는 책이다.[15] 그러므로 우리는 행동에 관해서 그것이 순수한 마음의 현시로서의 행동(behavior-as-manifestation of a pure mind)이라는 가설을 신임하지 않듯, 사물로서의 행동(behavior-as-thing)이라는 가설도 신임하지 않고 있는 견해의 도움을 얻어 해석될 수 있을 때에 한해서만 그에 대해 일관된 견해를 얻는 일에 성공하게 된다. 이러한 사실로부터 자연적 혹은 순수한 경험에 대한 기술에 의해 추후 드러나게 될 관련된 의식이라는 개념이 과학적 경험에 대한 해석적 비판을 통해 이미 암시되어 있는 것이며, 실제로 부과되고 있는 것으로 알려지고 있다는 사실이 결론으로 유도되지 않으면 안 되겠다. 그럼에도 불구하고 〈행동의 구조〉의 명제는 실제로는 〈지각의 현상학〉의 그것에 종속되고 있는 것이다. 그

15) 이 경우 과학자는 자기가 존재론적 배경을 가지지 않은 채 사고를 하고 있다는 식의 답변을 할 수가 없다. 어느 사람이 형이상학을 하지도 않고 있다고 믿고 있는 일이나 혹은 그것을 그만두기로 작정하고 있다고 믿고 있는 일도 역시 항상 존재론을 함축하고 있는 태도이다. 마치도 "기술자"들에 의하여 운영되고 있는 정부가 정책을 짜지는 않고 있으나 어떤 정책이고—때로는 세상에서 제일 나쁜 정책이라 하더라도—그것을 안 가지고 있을 수 없는 것처럼 그러한 태도가 심사숙고되지 않은 것일 뿐인 것이다.

26

경우는 마치도 과학자의 경험이 그 근원에 있어서는 과학적 경험의
성립 근거이기도 하며 동시에 그것이 설명할 책임을 떠맡고 있기도 한
일상적인 경험에 종속되고 있는 것이나 다름이 없다고 될 것이다.
"사물 그 자체에로 돌아간다는 것은 어떤 세계에로 돌아간다는 것이
다. 그 세계란 인식에 선행되어 있는 세계를 말하는 것이며, 인식이
말해 주고 있는 것도 항상 그 세계에 대한 것이 되고 있는 그러한 세
계를 말하는 것이며, 마치 우리가 맨처음 숲이나 들판 그리고 강이 무
엇인가를 알게 되는 풍경과 지리학의 관계에 있어서처럼 그 세계에 관
해서는 모든 규정이 추상적이 되고 또한 그에 관련해서 모든 규정이 의
미가 있게 되는(signative), 근거를 가지게 되는 바의 그러한 세계를 말
하는 것이다."16)

그러나 우리로서는 〈행동의 구조〉를 먼저 읽기 시작하는 것이 보다
낳을 듯하다. 이렇게 하는 것이 바로 저자 자신이 원했던 것이며,17)
별다른 이유가 없다고 한다면 우리는 그러한 순서를 포기할 필요가
없을 것이다. 그 같은 별다른 이유가 있기는커녕, 우리는 오히려 그의
권고를 받아들이지 않으면 안 되는 이유가 있다. 왜냐하면 저자에 의
해 옹호되고 있는 사고에로의 접근은 결코 용이한 일이 아니며, 설령 우
리의 존재에 대한 어떤 자발적인 감정을 맞쳐 놓지는 않겠지만 그것은
현대 철학이 우리에게 이 존재에 관해서 사고하는 일과 정면으로 대립
해 있기 때문이다. 그러므로 그를 가장 정확하게 이해하기 위해서는 일
종의 우회를 피하지 않는 일이 옳을 것이며, 그리하여 우선은 지각의
문제와 그의 연장에 관한 현대적 전통의 해결책이 그야말로 진부한
것이라 함을 확신하고 있는 일이 좋을 것 같다. 또한 까다롭고 좀처럼
갈피를 잡을 수 없는 이론의 핵심에 곧장 뛰어들기보다는 먼저 왜 역

16) *Phénomenologie de la perception*, part Ⅲ, p.240.
 "All knowing is established in horizons opened by perception" : p.348 "The
 numerical determination of science are such schematically patterned upon a
 condition of the world which is already made before them."
17) 이 두 권의 저술이 출판된 연대 차이는 3년이다.

사를 통해 추적된 모든 전통들이 막다른 궁지에 몰리게 되었는가를 알아 보는 편이 보다 유익하기도 할 것이다. 그렇게 되면 아마도 우리는 조금씩, 그리고 점차로 이러한 실패들로부터 새로운 빛이 떠오르는 모습을 보게 될 것이다.

이러한 설명을 통해 우리는 비로소 심각한 오해로부터 벗어날 수가 있다고 본다. 그 오해란 어디에서인가 메를로-퐁티의 비평가가 말했듯이, 그의 철학이 철저히 심리학상의 발전에 의해 밝혀진 사실들로 지지되고 있음이 걱정일 만큼 오늘날의 과학과 연대를 맺고 있고, 그러므로 성공하거나 실패를 하거나 그와 함께 운명을 같이하게 될 것이라는 점, 즉 어느 의미에서는 이 순간에 이미 저주받았을 것이라는 점을 단언하는 데 있다. 그러나 이러한 입장은 절대적으로 오해이며, 그리고 그러한 문제에 있어서라면 어떤 부류들에서는 메를로-퐁티의 이론에 반대하기 위하여 제기되어 온 대부분의 반론들은 그와 꼭 반대되는—따라서 똑같이 그릇된—생각으로부터 유도되고 있는 것도 있으니, 왜냐하면 그러한 반론들은 그가 과학을 무가치하거나 불가능한 것으로 만들어 놓고 있다고 하는 비난 때문이다. 여기서 우리가 문제를 삼고 있는 철학이 모든 실험과학—생물학·생리학·심리학 등—에 종속되고 있다는 이와 같은 주장은 추호의 정당성도 지니고 있지 않다는 사실을 확인해 놓도록 하자. 만약 메를로-퐁티가 과학적 실험이나 정신 의학에 의해 우리에게 제공되고 있는 사실들을 끈질기게 대조해 보고 검토했다고 한다면 그것은 다만 그러한 사실들이 제시되고 있는 바의 존재론적인 관점들—일반적으로 암암리 전제되고 있는 관점들—을 문자 그대로 공중분해시켜 놓을 목적에서였던 것이다. 그렇다고 해서 이러한 사실이 그가 형이상학자의 임무 혹은 책임을 과학자에게 부과시켜 놓기를 원했다는 것을 의미하고 있는 것은 아니다. 그것은 단순히 이 철학에 있어서라면 모든 사람이나 다름없이 과학자들도 은연중 존재론의 입장에서 사유하고 있으나, 그러나 오늘날의 사정에 있어서 이 존재론—오랜 습관 때문에 자명한 것처럼

보이는 존재론—은 우리가 아무런 편견을 갖지 않고 이해하고자 할 때 자연적이고 순수한 경험—말하자면 모든 과학적 경험이 근거하고 있는 경험—이 부과하고 있는 듯이 생각되는 관점들과는 근본적으로 대립되어 있음을 의미하고 있는 것이다. [18]

<div style="text-align: right">

루방 대학에서

알폰즈 드 벨렌

</div>

18) *The Structure of Behavior*, trans. by A. L. Fisher (Beacon Paperback, 1967), p. 219. "All the sciences situate themselves in a complete and real world without realizing that perceptual experience is constituting with respect to this world."

1. 현상학이란 무엇인가? *

　현상학이란 무엇인가? 훗설의 초기 저술들이 나온.지 반 세기가 지난
지금 아직까지도 이러한 질문이 제기되어야 한다는 점에서 혹자는 이상
하게 생각할지도 모른다. 사실인즉 이 질문에 대한 답변은 아직도 주
어져 있지 못한 처지이다. 현상학이란 본질(essence)들에 대한 탐구이
다. 현상학에 의하면 모든 문제들은 본질들, 말하자면 지각의 본질이
거나 의식의 본질에 대한 정의를 구하는 일에로 귀결되고 있다. 그러
나 현상학은 또한 본질을 다시 존재에로 되돌려 놓고 있는 철학이기도
하다. 따라서 그것은 기존성 이외의 다른 어떠한 출발점으로부터도 인
간과 세계에 대한 이해에 도달할 수 있을 것을 기대하지 않고 있는 철
학이다. 현상학은 그들 문제들을 좀더 잘 이해하기 위하여 자연적 태
도(natural attitude)에 입각한 주장들을 중지시키는 선험철학(transcen-
dental philosophy)이기는 하나, 또한 현상학이라는 철학에 있어서 이
세계는 양도할 수 없는 현존으로서 반성 이전에 "이미 거기에" 항상 존
재해 있는 것이고, 따라서 현상학의 모든 노력들은 세계와의 직접적
이고도 기본적인 관계를 재성취하여 그러한 관계에 철학적 지위를 부
여하려는 데 집중되어 있다. 그것은 "엄밀한 과학"(rigorous science)으로
서의 철학에 대한 추구이기는 하나 또한 시간과 공간, 그리고 우리가
"살고" 있는 이 세계에 대한 해석이기도 하다. 그것은 과학자나 역사학
자나 사회학자들이 제공해 줄지도 모를 심리학적 발생 원인이나 인과

　* "현상학이란 무엇인가?"라는 제목의 이 글은 〈행동의 구조〉에 이어 그가 두번째로
　낸 〈지각의 현상학〉(1945)의 서문이다. 이 서문을 통해 메를로-퐁티는 철학으로서
　의 현상학의 본질을 밝히고 있는 가운데, 중심적이라 할 현상학의 주제들을 다루고 있
　으므로 현상학에 관한 선집 속에 이 글이 수록될 때에는 흔히 위의 제목으로 실리기
　도 해서 그와 같은 제목을 붙였다.

론적인 설명을 고려하지 않은 채, 있는 그대로의 우리의 경험을 직접적으로 기술(description)하려 한다. 그럼에도 불구하고 훗설은 그의 마지막 저술 속에서 "발생학적 현상학"[1](genetic phenomenology)이라든가 심지어 "구성적 현상학"[2](constructive phenomenology)이라는 말을 쓰고 있다. 혹자는 훗설의 현상학과 하이데거의 현상학을 구분함으로써 그러한 모순을 제거해 보려고 하겠지만, 〈존재와 시간〉이라는 저술 전체가 훗설에 의해 주어진 지시로부터 나오게 된 것이고, 훗설이 그의 말년에 현상학의 중심 테마로 확인해 놓고 있는 개념, 따라서 훗설 자신의 철학 속에 모순이 나타나게 되는 결과를 가져온 "자연적인 세계 개념"(natürlicher Weltbegriff) 혹은 "삶의 세계"(Lebenswelt)에 대한 명백한 해명 이외 아무 것도 아닌 것이다. 그렇다 할 때 시간에 쫓기는 독자라면 이것저것 모두를 말하고 있는 하나의 이설을 변호할 생각을 단념하려 할 것이고, 그 한계를 분명히 하지 않고 있는 철학이 과연 그것을 중심으로 진행되어 온 모든 논의나마 받아들일 자격이 있는 것인지, 나아가 자기가 혹시 허구적 신화나 유행 풍조에 직면하고 있는 것이나 아닌지를 의심할지도 모를 일이다.

설령 그렇다 하더라도 신화의 명성과 유행의 기원을 이해할 필요성은 여전히 남아 있는 셈이며, 이에 대해 책임있는 철학자의 의견이 있을 것임은 틀림없는 일이다. 즉 현상학이란 사유의 방식 혹은 양식으로서 실천되고 이해될 수 있으며, 또 그것은 철학으로서의 완전한 자기 파악에 도달하기 전에 하나의 운동으로서 존재해 왔다라고. 이처럼 현상학은 오랫동안 진행과정중에 있어 온 것이 사실이며 따라서 그 신봉자들은 도처에서 현상학을 발견해 놓고 있다. 그들은 헤겔과 키에르케고르에게서는 명백히 그것을 발견해 놓고 있으며, 그에 못지 않게 마르크스, 니체 그리고 프로이트에게서도 그것을 찾아 놓고 있다. 그러나 위의 텍스트들에 대한 순전한 언어학적 검토만을 가지고서는 여하한 증

1) *Méditations cartésiennes*, pp. 120 ff.
2) Eugen Fink 가 편한 미 출간의 *The 6th Méditation cartésienne* 를 참조해 보라.
 G. Berger 는 그 점에 대해 우리에게 친절한 설명을 해주고 있다.

거인들 제공되지 않으리라. 왜냐하면 그들 텍스트들 속에서 우리가 발견하고 있는 것이란 다만 우리가 그 속에 집어 넣고 있는 것에 불과한 것일 뿐이며, 그리고 어느 역사가 현상학에 삽입될 수 있는 해석들을 제시해 놓고 있는 바가 있다면 그것은 현상학이 아니고 철학사가 되는 일이기 때문이다. 그런즉 현상학의 통일성과 진정한 의미는 다른 어디에서가 아니라 바로 우리 자신 속에서 발견될 수 있을 뿐이다. 즉 그것은 인용구절들을 열거해 놓는 문제가 아니라, 훗설이나 하이데거의 저술을 접할 때 오늘날의 많은 독자들에게 새로운 철학을 마주하는 일이기보다는 오래전부터 그들이 고대해 왔던 바를 인식하는 것 같은 인상을 주어온 바로 우리 자신에 대해 있는 현상학(phenomenology for ourselves)을 규정하여, 그것을 구체적 형태로 표현해 내는 문제인 것이다. 따라서 현상학은 다만 현상학적 방법을 통해서 접근될 수 있을 뿐인 것이다. 그러므로 우리는 우리의 삶과 함께 저절로 자라온 유명한 현상학적 주제들을 체계적으로 종합해 보는 일이 있을 뿐이다. 그러할 때 아마도 우리는 해결되어야 할 문제로서, 그리고 실현되어야 할 희망사항으로서 현상학이 왜 그처럼 오랫동안 시초의 상태에 머물러 있을 수밖에 없었는가를 이해하게 될 것이다.

현상학은 기술하는 일이지 설명(explanation)을 하거나 분석(analysis)을 하는 일이 아니다. 초기 단계에서 훗설이 현상학에 했던 첫번째의 지시 사항, 곧 "기술 심리학"(descriptive psychology)이 되거나, "사물 자체"에로 되돌아 가라는 지시 사항은 애초부터 과학의 거절을 의미하는 것이었다. 나는 나의 신체적 혹은 심리적 구조물을 이루고 있는 수많은 인과적 요인들의 결과 또는 집합소가 아니다. 나는 나 자신을 생물학이나 심리학 혹은 사회학적 탐구의 단순한 대상인 것처럼 세계의 일부에 지나지 않는 것이라고 도저히 생각할 수가 없다. 나는 나 자신을 과학의 영역 속에 있는 존재로 한정시켜 놓을 수가 없다. 세계에 대한 나의 모든 지식은 심지어 내가 지니고 있는 과학적 지식까지도

나 자신의 특별한 관점 또는 그것 없이는 과학의 상징들마저도 무의미해지고 말게 될 세계에 대한 어떤 경험으로부터 얻어진 것이다. 과학의 모든 영역은 직접적으로 경험한 세계 위에 구축된 것이고, 만약 과학 그 자체를 엄밀히 검토하여 그 의미와 범위를 정확하게 평가하고자 한다면 우리는 세계에 대한 기본적인 경험을 각성함으로부터 출발하지 않으면 안 된다. 왜냐하면 과학이란 그러한 기본적인 경험 다음 단계의 표현이 되고 있는 것이기 때문이다. 세계에 대한 이론적 근거 또는 이에 대한 설명이라는 간단한 이유로 인해 과학은 그 본질상 존재 방식의 점에서 우리가 지각하는 세계와 동일한 의미를 갖고 있지 않으며, 결코 갖지도 않을 것이다. 나는 더 이상 동물학이나 사회해부학 또는 귀납적 심리학 등의 과학이 자연적 또는 역사적 과정을 통해 나타난 다양한 소산들 속에서 인식해낸, 일체의 특성이 부여된 "생물"(living creature)이 아니요, 그러한 특성을 지닌 "인간"(man)이나 "의식"은 더욱 아니다. 다시 말해 나는 절대적 근원이요, 나의 존재는 나의 선조로부터도 나의 물리적 및 사회적 환경으로부터도 유래한 것이 아니다. 오히려 그것은 그들 조상이나 환경을 향해 밖으로 나아가면서 그들을 지탱시켜 주고 있는 것이다. 왜냐하면 내가 수행하기로 한 전통이나 혹은 나와의 거리가 없어져 버리게 될 지평—거리가 지평의 성질들 중의 하나는 아니므로—을 응시하기 위해 내가 있는 것이 아닐 것이라면, 나야말로 그러한 전통이나 혹은 지평을 나에 대해 존재시켜 줄 수 있는—그러므로 존재라는 말이 내게 대해 지닐 수 있는 유일한 의미로써 그렇게 할 수 있는—일이기 때문이다. 그런만큼 나의 존재가 세계의 한 계기라고 하는 과학적 관점들은 언제나 소박하며 동시에 정직하지도 못한 입장들이다. 왜냐하면 그들은 분명히 해 놓고 있지도 않은 채 또 다른 관점, 말하자면 세계는 애초부터 나를 중심으로 성립된 것이고 나에 대해 존재하기 시작했다는 의식의 관점을 당연한 것으로 받아들여 놓고 있기 때문이다. 그러나 사물들 자체로 돌아간다는 것은 지식에 선행해 있는 세계, 지식이 항상 말하고

있는 바의 세계에로 되돌아 가는 것이다. 이러한 세계에 관련시켜 생각해 볼 때 모든 과학적 도식화는 마치도 수풀이 무엇이고, 평야가 무엇이며, 강이 무엇인지를 미리 배우게 되는 시골 풍경에 대한 지리학의 관계처럼이나 추상적이고 파생적인 기호-언어(sign-language)에 지나지 않는 것이라고 된다.

그러나 이러한 현상학의 동향은 관념론자들처럼 의식에로의 회귀와는 전적으로 구별되는 것이며, 그러므로 순수 기술의 요구는 한편으로는 분석적 반성(analytical reflection)의 방식, 또 다른 한편으로는 과학적 설명(scientific explanation)의 방식을 다같이 배척하고 있는 것이다. 데카르트와 특히 칸트는 무엇보다도 내가 사물을 파악하는 행위로서 존재하고 있는 것으로 내 자신을 경험하고 있지 않다고 한다면 나는 어떠한 사물도 존재하고 있는 것으로 가능하게 파악할 수가 없다는 사실을 주지시켜 줌으로써 주관 혹은 의식이라는 것을 분리시켜 놓고 있다. 그들은 의식 곧 나 자신에 대한 나의 존재의 절대적 확실성을 모든 것이 존재할 수 있는 조건으로서, 그리고 관계를 구성하는 행위(act of relating)를 설정된 관계의 기초(basis of relatedness)로서 제시해 놓고 있다. 그러나 의심할 필요도 없이 관계를 구성하는 행위가 관계가 구해져야 할 세계상으로부터 단절되어 있는 것이라면 아무런 의미도 없는 것이 되고 만다. 그런즉 칸트에 있어서 의식의 통일성은 확실히 세계의 통일성과 동시적으로 성취되고 있는 것이다. 그리고 적어도 우리가 경험하고 있는 한에 있어서의 모든 세계가 똑같은 확실성을 지닌 채 코기토(cogito) 속에서 회복되어, 똑같은 확실성을 향유하고, 그리하여 그 세계란 것이 단순히 "무엇의 사고"(thought of…)라는 딱지가 붙여지게 되어 있는 것인 이상 데카르트에 있어서의 방법적 회의라는 것 때문에 우리가 손해 볼 것이라고는 아무 것도 없다. 그러나 주관과 세계와의 관계는 엄밀히 말해 양면적으로 되어 있는 것이 아니다. 만일 그 관계가 양면적인 것이라고 한다면 데카르트에 있어서 이 세계의 확실성은 코기토의 확실성과 함께 직각적으로 주어졌을 것이고,

칸트는 그의 "코페르니쿠스적인 전회"라는 말을 하지는 않았을 것이다. 그런데 분석적인 반성은 세계에 대한 우리의 경험으로부터 출발해서 그 경험과 구별되는 가능성의 조건으로서의 주관에로 소급하여, 그것 없이는 세계가 있을 수 없게 되는 바의 것으로서 전면적인 종합을 밝혀 놓고 있다. 이런 점에서 분석적인 반성은 우리 경험의 일부이기를 중단한 채 해명 대신 재구성을 제시하고 있다. 이러한 입장에서 칸트를 두고 "마음의 능력의 심리주의"[3](faculty psychologism)를 채택한 사람이라고 비난했던 훗설은 세계를 주관의 종합 활동에 기초시켜 놓고 있는 노에시스적 분석(noetic analysis)이 아니라, 대상을 산출해 내는 대신 대상 속에 머물면서 대상의 원초적인 통일성을 밝혀내려는 그 자신의 "노에마적 반성"(noematic reflection)을 역설했어야만 했던 점을 납득할 수가 있는 일이다.

세계는 내가 할 수 있는 모든 분석 이전에 이미 존재하고 있으며, 그러므로 이 세계를 처음에는 감각들, 그리고 다음에는 서로 다른 시선들에 대응하는 대상의 여러 측면들—이들 양자가 다같이 분석 이전의 실재적인 것을 담고 있지 않은 분석의 소산에 지나지 않는 것이라고 될 때—, 그들 모두를 연결해 놓는 일련의 종합의 결과로 한다는 것은 인위적인 것이리라. 분석적인 반성은 선행하는 구성 행위에 따르는 과정을 소급하여, "내적인 인간"—아우구스티누스의 표현을 이용한다면—속에서 항시 내적 자아와 동일시되어 왔던 구성적인 힘에 도달할 수 있다고 믿고 있다. 따라서 반성은 존재와 시간에 구애를 받지 않은 채 단독으로 수행되며, 절대 안전한 주관성 속에 자리를 잡고 있다. 그러나 이것은 그 자신의 출발점마저 놓치고 있는 지극히 소박하거나, 아니면 적어도 불완전한 반성의 형태이다. 왜냐하면 내가 반성을 시작한다 할 때 나의 반성은 아직 반성되어 있지 않은 경험과의 관계를 맺고 있는 것이기 때문이다. 한걸음 더 나아가, 나의 반성은 자기 자신이 하나의 사건임을 모를 이도 없으며, 따라서

3) Logische Untersuchungen, *Prolegomena zur reinen Logik*, p. 93.

반성은 진정으로 창조적인 행위, 의식의 변화된 구조라는 관점에서
나타나게 되는 것이기는 하나, 그러나 주관이란 자기 자신에 대해 주
어져 있는 것이기 때문에 주관에 주어져 있는 세계 곧 반성 자신의 작
용보다 선행해 있는 세계를 반성은 알고 있지 않으면 안 된다. 그러
므로 실재적인 세계(the real)는 기술되어야지 구축(constructed)되거나
형성(formed)되어서는 안 되는 것이다. 이러한 사실은 지각을 판단이나
행위 혹은 서술(predication)의 경우들로 대변되고 있는 식의 종합과 똑
같은 범주 속에 놓을 수가 없다는 사실을 뜻한다. 나의 지각 영역은
분명하게 지각된 세계의 맥락에 내가 정확히 관련시켜 놓을 수는 없
으나 그럼에도 불구하고 나의 몽상과 혼동시키지 않은 채, 내가 직접
적으로 그 세계 속에 "위치시켜 놓고 있는" 색채나 음향이나 순간적
인 촉각의 유희로 충만되어 있다. 똑같은 식으로 끊임없이 나는 사물
들을 맴돌며 꿈을 엮는다. 나는 사람들과 사물들을 상상한다. 그들 사
물의 현존이 그 지각된 세계의 맥락에 부합되지 않는 것은 아니지만 그
러나 그들은 사실상 그 맥락에 포함되고 있는 것은 아니다. 즉 그들은
실재에 앞서 있는 다음 단계의 것이며, 상상적인 것의 영역에 존재
하고 있는 것이다. 만약 내가 지각한 실재라는 것이 다만 "표상"들의
내부적 결합에 기초되고 있는 것이라고 한다면 그 실재성은 영원히
주저스러운 것이 되는 수밖에 없으며, 개연성에 입각한 나의 추측들
에 휩싸여 있을 것이므로 나는 잘못된 종합을 끊임없이 떨쳐 버려 애
초에 내가 배제시켜 놓아, 잃어 버렸던 현상을 실재 속에 회복시켜
놓아야만 한다. 그러나 이러한 일이 우연히 일어나게 되는 것은 아니
다. 실재적인 것은 긴밀하게 짜여진 직물(fabric)이다. 그것은 가장 놀
라운 현상을 통합해 놓거나 그렇지 않으면 가장 그럴싸한 우리의 상
상적인 허구들을 거부해 놓기 전에는 우리의 판단을 기다리지 않는
다. 또한 지각이란 결코 세계에 대한 과학이 아니며, 심지어는 어떤
자세의 행위 곧 숙고한 끝에 어떤 자세를 취하는 행위도 아니다. 그
것은 모든 행위가 있게 되는 배경이자 그러한 행위에 의해 전제되고

있는 근원이다. 그리고 세계란 것도 그것을 구성하고 있는 법칙을 내
쪽에서 소유하고 있게끔 된 그러한 대상이 아니다. 그것은 나의 모든
사유와 나의 모든 분명한 지각의 자연적인 무대이자, 그들에 대해 존
재하고 있는 영역이다. 진리는 단지 "내적인 인간"에만 "거주해 있
는" 것은 아니다.[4] 보다 더 정확히 말하자면 내면적인 인간이란 없는
법이며, 인간이란 세계 속의 존재로, 그 속에서만이 그는 자기 자신
을 알 수 있을 뿐이다. 내가 독단적인 상식의 영역이나 과학의 영역
에로의 여로로부터 나 자신에게로 돌아올 때 비로소 나는 본래적 진
리의 원천이 아니라 세계에 운명지워진 주관임을 발견하게 된다.

　앞서의 모든 사실을 통하여 우리는 저 유명한 현상학적 환원(pheno-
menological reduction)의 진정한 의미를 파악할 수 있다. "환원의 문제
성"이야말로 그의 미간행의 저술 속에서도 중요한 위치를 차지하고 있
는 것이므로 훗설이 무엇보다도 많은 시간을 소모해야 했고, 무엇
보다도 자주 재론하게 되었던 문제는 아마도 다시 없을 것이다. 오랫
동안 그리고 최근의 저술에 이르기까지 환원은 선험적 의식(transcen-
dental consciousness)에로의 회귀라고 설명되어 왔다. 즉 그 앞에서 세
계가 활짝 전개되고, 투명하게 되며, 일련의 통각들—그러한 통각
의 결과에 기초해서 재구성하는 것이 철학자의 과제가 되고 있는 그
러한 통각들—을 통해 철저히 활성화되는 그러한 의식에로의 회귀로
서 제시되고 있다. 따라서 붉음(redness)에 대한 나의 감각은 경험된
어떤 붉음의 현시(manifestation)로서 지각되고, 이것은 다시 어떤 붉
은 표면의 현시로서 지각되며, 그 표면의 현시는 다름 아닌 어떤 붉
은 판지 조각의 현시로서 마지막의 이것이 붉은 사물의 현시 혹은
윤곽, 말하자면 이 책이 된다. 그러므로 우리는 다음과 같이 이해하
게 될 것이다. 곧 환원이란 고차적인 현상을 지시하는 말인 소재적
요소(hylè)의 파악, 곧 의식을 규정하는 것이라고도 될 수 있는 의미
부여(Sinngebung) 혹은 능동적인 의미부여의 작용(active meaning-giving

4) "In te redi; in interiore homine habitat veritas." (Saint Augustinus)

operation)이므로, 따라서 세계란 결국 "의미로서의 세계"(world-as-meaning)에 지나지 않는 것이다라고. 나아가 세계를 피터와 파울의 두 시선이 합치게 되어 있는 바의 그들 양인에 의하여 공유된 분화될 수 없는 가치의 통일체로서 다루고 있는 선험적 관념론의 소지가 개재해 있다는 의미에서 현상학적 환원이란 다름 아닌 관념론적인 것이라고. "피터의 의식"과 "파울의 의식"은 서로 교류하며, "피터에 의한" 세계의 지각은 "파울에 의한" 세계의 지각이 파울의 행위가 아닌 것처럼 피터의 행위도 아니다. 두 사람의 경우 각자의 지각 행위는 선개인적(pre-personal) 의식 형태의 행위이다. 따라서 이들 양인의 의식의 교류는 그것이 의식이나 의미 혹은 진리에 대한 정의 바로 그것에 의해 이미 요구되고 있는 것인 만큼 아무런 문제도 일으키지 않는다. 내가 의식인 한 다시 말해서 무엇이 나에 대하여 의미를 갖고 있는 한에 있어서 나는 여기에 있는 존재도 저기에 있는 존재도 아니며, 피터도 파울도 아닌 것이다. 우리는 세계와 직접적으로 접촉하고 있고, 그리고 세계는 그 정의상 모든 진리들이 응결되어 있는 체계로서 특유한 것인 만큼 나는 "타인"의 의식과 결코 구별될 수가 없다. 논리적인 모순이 없는 선험적인 관념론은 이처럼 세계로부터 그것의 불투명성이나 초월성을 제거시켜 놓고 있다. 인간으로서 또는 경험적인 주관으로서가 아니라, 모름지기 하나의 빛으로서 우리가 그러한 빛의 통일성을 파괴하지 않은 채 그러한 빛의 입장에 서 있는 우리일 때, 그러한 우리가 어떤 표상을 형성해 놓고 있는 바의 것이 곧 세계인 것이다. 이론적인 입장에서 볼 때 분석적 반성은 의식의 최초의 섬광과 함께 보편적 진리에 이르는 힘이 내 속에 나타나고 있고, 그리고 이것임이나 위치 혹은 신체가 똑같이 없는 타인 곧 타아와 자아가 마음의 통일자로서의 진정한 세계 속에서는 동일한 것이라고 주장하고 있기 때문에 타인의 마음의 문제라든가 또는 세계의 문제에 관해서는 아무 것도 모르고 있다. 나아가 자아(The I)와 타자(The other)는 현상이라는 직물의 일부로서 상정될 수가 없는 것이기 때문에, 즉 그들은 존재

(existence)를 지니고 있다기보다 다만 타당성(validity)을 지니고 있기 때문에 내가 타자를 어떻게 생각하게 되는가를 이해하는 데는 별다른 어려움이 없다. 타자의 표정이나 몸짓 배후에 숨겨진 것이라고는 아무 것도 없으며, 내가 접근할 수 없는 영역이란 것도 없으며, 빛 때문에 그의 존재에 드리워지게 되는 조그마한 그림자인들 없다. 이와는 반대로 훗설에 있어서 타인들의 문제가 거론되고 있음은 주지되고 있는 일이다. 그런데 그의 타아(alter ego)란 것은 하나의 역설이 되고 있다. 만약 타인이 나에 대한 그의 존재임을 벗어나 정말로 그 자신에 대해서만 존재하고 있고, 그런데 우리들 각자는 신에 대해서가 아니라 상대방에 대해서 존재하고 있는 것이라고 한다면, 우리는 반드시 각 상대방에 대해 어떤 외모(appearance)를 갖추고 있음에 틀림없다. 즉 그나 나나 외모를 갖추고 있음에 틀림없는 일이며 대자적 존재 (The for oneself)의 시선—나 자신에 대한 나의 관점과 타인 자신에 대한 타인의 관점—이외에 대타적 존재(The for others)의 시선—타인에 대한 나의 관점과 나에 대한 타인의 관점—이 있음에 틀림없는 일이다. 물론 우리들 각자에 있어서 이들 두 시선이 간단히 병치될 수는 없다. 왜냐하면 위의 경우에 있어서 타자가 바라보고 있을 것은 내가 아니고, 내가 바라보고 있을 것은 그가 아니기 때문이다. 나란 존재는 내가 타인에게 제시하고 있는 외면적인 것일 수밖에 없으며, 타인의 신체는 타인 자신일 수밖에 없는 일이다. 그러나 자아와 타아 양자가 그들의 상황에 의해 한정되어 있고 그리고 일체의 내존성(inherence)으로부터 해방되어 있지 않다고 한다면, 즉 철학이 자아에로의 회귀에서 완결되지 않고 반성을 통해 나 자신에 대한 나의 현존뿐만이 아니라 "밖을 내다보는 사람"(outside spectator)의 가능성을 발견하기만 한다면, 다시 말해서 내가 나의 존재를 경험할 바로 그 순간—곧 반성의 궁극적 순간에—시간을 벗어나게 하는 궁극적인 상태에 내가 이르지 못하여 내가 내 자신 내부에서 전적으로 개인화되는 것을 가로막는 일종의 내면적인 연약함, 말하자면 인간들 속에서의 인간으로

서 혹은 의식들 속에서의 의식으로서 타인들의 시선에 나를 드러내는 그러한 내면적 연약함을 발견하기만 한다면 자아와 타아의 역설과 변증법은 가능할 수도 있는 일이다. 그럼에도 이제까지 코기토는 자아 (The I)는 나 자신에게만 접근할 수 있는 것처럼 나에게 가르쳐 온 결과 타자들에 대한 지각을 평가절하해 왔다. 왜냐하면 그것은 나를 내가 나 자신의 것으로 갖고 있는 사유로서, 그리고 적어도 이러한 궁극적인 의미에 있어서는 분명히 나만이 갖고 있는 사유로서 정의해 왔기 때문이다. 그러나 "타자"가 한낱 공허한 어휘가 아니기 위해서라면 나의 존재는 존재하고 있음에 대해 순전히 나만의 의식으로 환원되어서는 안 되며 누구든지 나의 존재에 대해 가질 수 있는 의식도 수용해야만 하며, 따라서 나의 육화(incarnation)를 어떤 자연이나 최소한 어떤 역사적 상황의 가능성 속에 포함시켜 놓아야만 하는 일이 필요하다. 즉 코기토는 내가 상황 속에 있음을 밝혀내야 하며 훗설이 제시한 선험적 주관성 5)(transcendental subjectivity)이 상호주관성(inter subjectivity)일 수 있는 것은 바로 이러한 조건하에서뿐인 것이다. 사유하는 자아일 경우의 나는 확실히 사물들이 존재하는 방식으로 존재하지 않고 있기 때문에 그러한 자아로서의 나는 세계와 사물을 나 자신과 명백히 구분할 수가 있다. 나는 나 자신으로부터 사물 중의 하나로서 이해되고 있는 물리-화학적 과정의 집합체로서의 신체마저도 떼어놓지 않으면 안 된다. 그러나 내가 그처럼 발견한 사유능력(cogitatio)이 객관적 시간과 공간 속에 차지할 자리가 없다 하더라도 현상학적 세계 속에서마저 그것의 자리가 없는 것은 아니다. 사물들의 총화로서 혹은 인과적 관계에 의하여 결합된 과정들의 총화로서 내가 나 자신과 구별시켜 놓고 있는 세계를 나는 "내 속에서" 나의 모든 사유능력들의 영원한 지평으로서, 그리고 항시 나 자신을 설정시켜 놓고 있는 관계의 차원으로서 재발견하고 있다. 진정한 코기토는 주관의 존재를

5) Die Krisis der europäischen Wissenschaften und die tranzendentale Phänomenologie, Ⅲ(미출간).

그 주관이 그에 대해 하고 있는 사유의 입장에서 규정하지 않으며, 한 걸음 더 나아가 세계의 확실성을 세계에 대한 사유의 확실성으로 바꿔 놓지도 않으며, 마지막으로 그것은 세계 그 자체를 의미(meaning) 로서의 세계로 대체시켜 놓지도 않는다. 오히려 진정한 코기토는 나의 사유 그 자체를 양도할 수 없는 하나의 사실로서 인정하며, "세계 -내-존재"로서의 나를 드러내 주고 있는 중에 일체의 관념론을 쓸모 없는 것으로 해버리고 있다.

우리로서 그러한 사실을 인식하게 되는 유일한 방법은 계속해서 일어나고 있는 활동(resultant activity)을 일단 중지하고—훗설이 가끔 말하고 있는 것처럼 그것에 가담하지 않은 채 그것을 바라보기 위하여 —그것에 우리를 결부시켜 놓는 일을 거부시켜 놓거나, 혹은 그것을 "작용하지 못하게" 제쳐 놓는 일이라고 되는 까닭은 우리가 철저히 세계와의 관계로 구성되어 있다는 사실 때문이다. 즉 우리가 상식의 확실성과 사물에 대한 자연적인 태도를 거부하고 있기 때문에서가 아니라, 오히려 그들은 철학의 끊임없는 주제를 이루고 있는 것으로서 모든 사유에 전제되어 있는 기초임에 아주 당연한 것으로 간주되어, 주목조차 받지 않은 채 통용되고 있기 때문이며, 그리하여 그들을 환기시켜 관망하기 위해서라면 우리는 당분간일 망정 그들에 대한 우리의 인지를 중지하지 않으면 안 되기 때문이다. 그러므로 가장 훌륭한 환원의 공식은 아마도 훗설의 조수였던 오이겐 휭크가 세계 앞에서의 "경이"를 말했을 때 바로 그에 의하여 주어졌다고 할 수 있다.[6] 반성이라고 하는 것은 세계로부터 물러나 그의 기초로서의 의식의 통일을 지향하는 것이 아니다. 반성은 단순히 한걸음 뒤로 물러서서 불더미 속에서 튀어 나오는 불티처럼 초월의 형식들이 비상하는 것을 주목하는 일이다. 그것은 우리를 세계에 붙잡아 매 놓고 있는 지향적인 오라기(intentional thread)들을 느슨하게 해 놓고는 그들을 우리에

6) Die phänomenologische Philosophie Edmund Husserls in der gegenwärtigen Kritik, pp. 331 and ff.

게 목격시켜 주는 일이다. 그것은 낯설고 역설적인 세계를 드러내 주기 때문에 그것만이 세계의 의식인 것이다. 그러므로 훗설의 선험은 칸트의 그것과도 다르다. 차라리 훗설은 칸트의 철학을 "현세적" (worldly)인 것이라고 비난하고 있다. 왜냐하면 칸트의 철학은 선험적 연역의 원동력이 되고 있는 세계에 대한 우리의 관계를 이용하여—세계에 대한 경이로 가득차 있지도 않고, 주관을 세계에로의 초월의 과정으로 생각하지도 않은 채—세계를 주관 속에 내재(immanent)해 있는 것으로 해버렸기 때문이다. 그럼에도 훗설의 해석자들이나 실존주의적 "이단자들"이나, 마지막으로 그 자신에 있어서마저 나타나고 있는 모든 오해들은 세계를 보고 그것을 역설적인 것으로 포착하기 위해서라면 우리는 오직 세계에 대한 친숙한 수용을 파기하지 않으면 안 된다는 사실로부터 야기되어 온 것이고, 또한 이러한 파기로부터 우리는 오직 세계의 순수한 융기를 알 수 있다라고 하는 사실로부터 유래해 온 것이다. 그러나 환원의 가장 중요한 가르침은 완전한 환원이란 불가능하다는 점이다. 바로 여기에 왜 훗설이 항시 환원의 가능성에 대하여 재음미하고 있었는가 하는 이유가 있다. 만약 우리가 절대 정신이라고 한다면 환원은 아무런 문제도 일으키지 않으리라. 그러나 절대 정신이기는커녕 우리는 세계 속의 존재이기 때문에, 그리고 정말이지 우리의 반성은 우리가 포착하려고 하는 바의 시간의 흐름 속에서 수행되는 것이기 때문에—훗설이 말했듯 반성은 함께 흘러가는 것이기 때문에—우리의 모든 사유를 포함할 사유가 존재하지 않는다. 아직 출간되지 않고 있는 훗설의 저술 속에서 선언되고 있듯 철학자는 영원한 출발자이며, 이 말은 배운 사람이건 그렇지 못한 사람이건 사람들은 자기들이 알고 있다고 믿고 있는 어떠한 것도 철학자는 확실하다고 인정된 것으로 생각하지 않고 있다는 사실을 의미한다. 또한 그것은 철학 그 자체가 어떤 것을 진실이라고 그럭저럭 말해 왔을지도 모르는 이상, 그 자신도 그것을 인정된 것으로 해서는 안 된다는 사실을 의미한다. 즉 철학이란 그 자신의 출발을 마련하는 데 있어서 항상 새롭게 수

행되는 실험이며, 전적으로 이러한 출발의 기술에 그 본질이 있는 것이고, 최종적으로 철저한 반성(radical reflection)이 영구적이면서도 일회적으로 주어지는 의식의 첫상황인 이 비반성적인 삶(unreflective life)에 그 자신이 입각하고 있음을 자각하고 있음을 의미하고 있는 것이다. 지금까지 생각되어 온 것처럼 현상학적 환원이란 관념론적 철학의 한 방식이기는 커녕 실존주의 철학에 속한다. 그런만큼 하이데거의 "세계-내-존재"는 현상학적 환원의 배경하에서만이 나타날 수 있는 것이다.

앞에서와 비슷한 식의 오해 때문에 훗설에 있어서의 "본질"(essence)의 개념 또한 혼동되고 있다. 그에 의하면 선험적 환원과 함께 모든 환원은 필연적으로 본질적(eidetic)이라고 한다. 이것은 세계를 정립하는 바의 행위 그리고 우리를 한정시켜 놓고 있는 바의 세계에 대한 관심과 하나가 되고 있음을 중지하지 않는다면, 세계에 대한 우리의 지각을 철학적 검토의 대상이 되게 할 수가 없다는 사실을 뜻하는 것이다. 말하자면 이처럼 스스로 하나의 광경(spectacle)으로서 나타나도록 된 우리의 참여로부터 물러서지 않는 경우, 그리고 존재의 사실로부터 존재의 본질에로 즉 현존재(Dasein)로부터 본질(Wesen)에로 이행하지 않고 있는 경우라면 우리는 세계에 대한 우리의 지각을 철학적 검토의 대상이 되게 할 수가 없다는 것이다. 그러나 본질이란 목표가 아니라 수단이 되고 있다는 점, 그리고 세계에 대한 우리의 효과적인 관련(effective involvement)은 우리의 모든 개념적인 특수화의 방향을 정해 놓고 있는 것이기 때문에 이해되어야만 하고 개념화되지 않으면 안 되는 것이라는 점은 분명한 일이다. 그러나 본질을 수단으로 해서 진행되어야 할 필요성이 있다고 하는 사실은 철학이 그것을 그의 대상으로 간주하고 있다는 사실을 의미하는 것이 아니라, 오히려 참여된 순간의 우리의 존재는 세계 속에 너무나도 공고히 밀착되어 있어 우리의 존재 그 자체를 알 수 없

으며, 그리하여 우리의 존재가 그의 기존성을 잘 이해하고 또 그것을
넘어서기 위하여 관념성의 영역을 필요로 하고 있다는 것을 의미한다.
그럼에도 주지하듯 비엔나 학파(Vienna Circle)는 우리가 세계와 단지
의미의 관계만을 맺고 있 ^ 을 절대적으로 주장하고 있다. 예컨대, 비
엔나 학파에 있어서 "의식"이란 우리의 현존과 동일시될 수 있는 것조
차 아니다. 그들에게 있어 의식이란 시간상 추후적으로 발전되어 온,
아주 조심스럽게 취급되어야만 하는 복잡한 의미인 것이다. 하물며, 그
것마저도 그 말의 의미론적 발전을 통하여 그 말의 현재의 의미를 형성
하는 데 기여한 수많은 의미들이 명백하게 된 후의 일이다. 이러한 식
의 논리 실증주의는 훗설 사상의 정반대인 셈이다. 그러나 하나의 언
어적 획득물로서 결국에 가서는 의식이라는 말과 개념을 결국 우리에
게 안겨다 준 바 있는 의미의 미묘한 변화들이 무엇이든지 간에, 우리
는 그것이 지시하고 있는 것에 직접적인 접근을 누리고 있다. 왜냐하
면 우리는 우리 자신에 대한 경험을 갖고 있으며, 바로 우리 자체인
의식에 대한 경험을 지니고 있기 때문이며, 언어의 모든 함축적 의미
가 평가되는 것도 바로 이러한 기초 위에서이며, 언어가 도무지 우리
에게 어떠한 의미라도 갖게 되는 바도 정확히 이러한 경험을 통해서
이기 때문이다. "그 자체의 의미에 대한 순수한 표현을 해봐야겠다고
우리가 생각하고 있는 것은…… 그러므로 아직은 분명하지 않은 채의
바로 이 경험이다."[7] 훗설의 본질은 마치도 어부의 그물이 바다 속 깊
은 곳에서 움틀거리는 생선과 해초를 집어 올리는 것과 마찬가지로
경험의 모든 생생한 관련을 회복시켜 주도록 되어 있는 그러한 것이
다. 그러므로 쟝 발이 "훗설은 본질을 존재로부터 분리시켜 놓고 있
다"[8]라고 말했을 때 그것은 잘못된 해석이었던 것이다. 분리된 본질
은 언어의 본질이다. 본질들은 언어를 통해서 여전히 의식의 선술어

7) *Méditations cartésiennes*, p.33.
8) Realisme, *Dialectique et mystére*(l'Arbaléte, Autumn, 1942), 페이지가 매겨
져 있지 않음.

적(ante-predicative)인 삶에 기초하고 있으므로 그들 본질을 사실상 단순히 외관상일 뿐인 분리의 상태로 존재케 하고 있는 것이 언어의 직능이다. 이 기본적인 의식의 침묵 속에서 단어들이 의미하고 있는 것뿐 아니라 사물들이 의미하고 있는 것, 즉 명명과 표현의 행위들이 형성되게 되는 바의 일차적 의식의 핵이 나타나는 것으로 이해될 수 있다.

그러므로 의식의 본질을 추구한다는 일은 말의 의미(Wortbedeutung)를 발전시켜 존재를 떠나 언급되고 있는 사물들의 영역에로 도피해 버리는 데 있는 것이 아니라, 그것은 나 자신에 대한 나의 실제적 현존을 재발견케 해주는 데 있을 것이고, 결국에 가서는 의식이라는 말과 개념이 의미하는 바인 나의 의식의 사실들을 재발견케 해주는 데 있을 것이다. 또한 세계의 본질을 찾는다는 일도 담화(discourse)의 주제로 환원되어 버렸을 때의 관념으로서의 세계를 추구하는 것이 아니라, 그것은 어떠한 형태로 논제화되기 이전, 그것이 우리에 대한 사실로서 존재하고 있는 것을 추구하는 일이다. 이에 비해 감각론은 우리가 우리 자신의 상태들(states of ourselves)만을 경험하고 있다라는 사실을 주목함으로써 세계를 "환원"시켜 놓고 있다. 그리고 선험적 관념론은 그것이 세계를 보증하고 있는 한, 세계를 그것의 사유 혹은 의식으로서 그리고 우리가 지닌 지식의 단순한 상관자로서 간주하는 방식을 취하고 있으므로 또한 세계를 "환원"시켜 놓고 있다. 그 결과 세계는 의식 속에 내재해 있다고 되며, 사물의 자기 충족성은 그러므로 제거되어 버리고 말게 된다. 그러한 반면 형상적 환원이란 우리들 자신에 소속되기 이전의 모습으로서 존재하는 세계를 비춰 주는 결단이며, 반성으로 하여금 의식의 비반성적인 삶을 본받도록 하게 하는 야심이다. 나는 세계를 지향하고, 그것을 지각한다. 감각론자들이 말하듯 만약 내가 이 자리에서 단지 "의식의 상태"만이라고 말한다면, 그리고 "기준"의 도움을 얻어 나의 지각을 나의 꿈과 구분하고자 한다면 나는 틀림없이 세계의 현상을 놓치고 말게 될 것이다. 왜냐하면 내가 "꿈"과 "실재"에 관해서 말할 수 있

고, 상상적인 것(the imaginary)과 실재적인 것(the real)간의 구분에 관해 골머리를 썩힌 끝에 "실재적인 것"에 관한 의문을 제기할 수 있다고 한다면 그것은 이러한 구분이 분석 이전에 나에 의해 이미 만들어졌기 때문이다. 즉 그것은 내가 이미 상상적인 것의 경험을 갖고 있듯 실재적인 것의 경험을 갖고 있기 때문이며, 그러므로 문제가 있다면 그것은 비판적 사유가 어떻게 이러한 구분의 이차적 등가물들을 스스로 마련할 수 있는가를 묻는 문제가 아니라, "실재적"인 것에 관한 우리의 원초적(primordial)인 지식을 명백히 하고, 나아가 진리에 대한 우리의 관념이 영원히 기초되고 있는 바의 세계에 대한 우리의 지각을 기술해 내는 문제인 것이다. 그러므로 우리는 우리가 정말로 세계를 지각하고 있는지를 의심쩍어해서는 안 되며 차라리 다음과 같이 말하지 않으면 안 될 것이다. 곧 세계는 우리가 지각하는 것 바로 그것이다라고. 보다 일반적인 용어로 말한다면 우리에게 자명한 진리가 실재하는 진리인지 혹은 우리에게 자명하다고 되는 진리가 우리의 마음에 내재해 있는 어떤 결함 때문에 혹시나 진리 그 자체에 관련시켜 볼 때라면 환상적인 것이나 아닌지를 물어서는 안 된다. 왜냐하면 우리가 환상을 말할 수 있는 한 우리는 그것이 환상임을 확인할 수 있기 때문이요, 동시에 그 자신의 진리의 보증인이기도 한 지각의 조명하에서만 오직 그러한 확인을 수행할 수 있기 때문이다. 따라서 의문을 갖는 일이나 혹시 잘못되지나 않았을가 하는 불안은 그것이 오류를 들쳐내는 우리의 능력 곧 지각에 일어나는 순간 입증되는 것이고, 따라서 의문이나 불안이라는 생각도 결국에 가서는 우리를 진리로부터 떼어 놓을 수가 없게 될 것이다. 우리는 진리의 영역에 있고, 그것은 곧 자명한 "진리의 경험"이기 때문이다. [9] 따라서 지각의 본질을 추구한다는 것은 지각이란 것이 다만 참된 것으로 가정되고 있는 것이 아니라 진리에 대한 접근으로 규정되고 있음을 선언

9) Das Erlebnis der Wahrheit, *Logische Untersuchungen, Prolegomena zur reinen Logik,* p. 190.

46

하는 일이다. 따라서 만약에 지금 내가 관념론의 원리에 입각하여
사실적으로 자명한 진리 즉 저항할 수 없는 신념을 절대적으로 자명
한 어떤 진리에, 다시 말해 나의 사유들이 나에 대해 갖고 있는 절대적
인 명료성에 입각시켜 놓는다면, 또 내가 세계의 틀을 구현해 내고
그것을 철저히 조명하는 창조적 사유를 내 속에서 발견하고자 한다면
나는 다시금 세계에 대한 나의 경험에 불충실함이 밝혀지게 될 것이
고, 나의 경험은 있는 그대로를 추적하는 대신 나의 경험을 가능케
해 주고 있는 무엇인가를 찾는 꼴이 되는 것이다. 지각의 명증성은
타당한 사유(adequate thought)이거나 필연적 명증성(apodeictic self-
evidence)이 아니다. [10] 세계는 나의 사유가 아니요, 내가 살아가고 있
는 장소이다. 나는 항시 세계를 향해 열려 있으며, 세계와 내가 교류
하고 있음을 의심하지는 않고 있으나 그렇다고 내가 그것을 소유하고
있는 것은 아니다. 즉 그것은 무궁무진한 것이다. "어떤 세계(a world)
가 있다." 아니 "이 세계(the world)가 있다." 나는 내가 살아가는 중에
이처럼 영원히 반복되는 주장을 결코 완전히 해명할 수가 없다. 이와
같은 세계의 기존성이야말로 곧 바로 세계의 세계성(Weltlichkeit der
Welt)을 구성하고 있는 것이요, 세계로 하여금 세계이게 하는 것이
다. 그것은 마치도 코기토의 기존성이야말로 그 자체 불완전한 것이
아니라 내게 나의 존재를 보증해 주는 것이나 다름이 없는 일이다.
그러므로 본질적인 방법(eidetic method)이란 가능적인 것(the possible)
을 실재적인 것(the real) 위에 기초시켜 놓고 있는 현상학적 실증주의
(phenomenological positivism)의 방법이라고도 할 수가 있다.

이제 우리는 현상학의 핵심적인 발견으로 너무나 자주 인용되기는
하지만 환원을 통해서만이 그 이해가 가능한 지향성(intentionality)의
개념에로 나아갈 수가 있다. "모든 의식은 무엇에 대한 의식이다"라

10) *Formale und transcendentale Logik*(p. 142)에서 그와 같은 필연적 자명성은 없
음을 실제로 말하고 있다.

는 말은 전혀 새로운 말이 아니다. 칸트 역시 관념론의 거부 속에서 내적 지각은 외적 지각이 없이는 불가능하며, 상호 연결된 제현상의 집합으로서의 세계는 나의 통일성의 의식 속에 이미 예정되어 있는 것이며, 따라서 세계는 내가 의식으로서 존재하게 되는 수단임을 보여 준 바 있다. 그러나 가능한 대상에 대한 칸트식의 관계로부터 지향성을 구별짓고 있는 것은 세계가 어느 특수한 확인의 행위로써 지식으로 정립되기 이전에 그것의 통일성이 기존해 있거나 또는 이미 기존해 있는 것으로서 "체험되고"(lived) 있다는 차이점이다. 칸트 자신은 〈판단력 비판〉에서 오성과 상상력의 통일, 대상 앞에서의 주관의 통일이 존재하고 있음을 보여 주고 있고, 예컨대 미를 경험하는 데 있어서 나는 감각과 개념간의 조화, 나 자신과 타자들 간의 조화—그 자체가 전혀 무개념적인 조화—를 인식하고 있다는 사실을 보여 주고 있다. 여기서의 주관은 그것이 세계를 구성하고 있는 한에서 다양을 오성의 법칙에 종속시키는 그런 정립 능력이 아니요, 엄밀하게 연결된 대상들의 체계에 대한 보편적 사유자가 아님은 물론이다. 여기서의 주체는 자발적으로 오성의 법칙과 조화되고 있는 자신의 본성(nature)을 발견하여, 그것을 향유하고 있는 그러한 주관이 되고 있다. 그러나 이 주관이 어떤 본성을 갖고 있다고 한다면 상상력의 숨겨진 기능(hidden art)이 범주 활동을 좌우할 것임에 틀림이 없다. 이 비법 곧 의식과 의식들의 통일의 기초를 형성해 놓고 있는 이 비법에 의지하고 있는 것은 비단 미적 판단뿐만이 아니라 인식 또한 그러한 것이 되고 있다.

훗설은 그가 의식의 목적론에 관해서 말할 때도 역시 〈판단력 비판〉을 택하고 있다. 그것은 밖으로부터 인간 의식에 그의 목적을 부과시켜 주는 것으로 상상되는 어떤 절대적 사유를 가지고 인간 의식을 이중으로 해 놓는 문제가 아니다. 그것은 의식 자체를 세계의 투사로서 인지하는 문제이다. 말하자면 인식이 포용하고 있다거나 소유하고 있다는 식의 세계가 아니라 의식이 영원히 지향해 있는 세계, 곧 이 같은 선객관적 개체(pre-objective individual)—절대적인 그 개체의 통

일성이 포고하고 있는 바 모든 인식이 그의 목표로 삼아야 한다고 하
는 그러한 개체—로서의 세계의 투사인 것으로서 인지하는 문제이
다. 때문에 훗설은 우리의 판단들 및 우리가 자발적으로 어떠한 입장
을 취할 때와 같은 경우의 지향성인 행위의 지향성(intentionality of
act)—〈순수이성비판〉 속에서 검토된 유일한 지향성—과 작용적 지
향성(operative intentionality)을 구분하고 있다. 그가 말하고 있는 바
이 후자의 지향성은 세계와 우리의 삶과의 자연적이고 선술어적인 통
일을 낳는 지향성이며, 객관적인 인식 속에서 보다 우리의 욕망과 우
리의 평가와 우리가 바라다 보는 풍경 속에서 더욱 명백하게 드러나고,
우리의 인식이 정확한 언어로 번역해 내려는 텍스트를 제공해 주는 그
런 지향성인 것이다. 우리 내부 속에서 지칠 줄 모르고 표명되고 있는
세계에 대한 우리의 관계는 분석에 의해서는 조금이라도 더욱 명백히
될 수 있는 그런 것이 아니다. 철학은 그것을 다시 한번 우리 눈 앞에
가져와 우리의 재가를 받기 위해 그것을 제시해 줄 뿐인 것이다.

이처럼 확대된 지향성의 개념을 통한 이른바 현상학적 "파악"(com-
prehension)은 이른바 "진실하고 불변한" 자연에 국한되어 있는 전통적
인 "지적 사고"(intellection)와 구별되고 있다. 그러므로 현상학은 근원
(origin)에 대한 현상학이라고 할 수가 있다. 우리에게 관련되고 있는
것이 지각된 사물이거나 역사적 사건 혹은 어떤 이설이거나 간에 "이해
를 한다는 것"은 총체적 지향을 수용하는 일이다. 곧 표상에 대해 존
재하고 있는 것으로서의 이들 사물들—말하자면 지각된 사물들의 "성
질들"이나 "역사적 사건들"의 집합이나 어떤 이설에 의하여 소개된
"사상들"—뿐만이 아니라 자갈이나 유리나 또는 왁스 조각과 같은 사
물들, 그리고 어떤 혁명의 모든 사건들이나 어떤 철학자의 모든 사
상에 나타나고 있는 독특한 존재 방식을 수용하는 일이다. 문명의 경
우일 때라면 그것은 헤겔이 말하는 식의 이념을 발견하는 일이라고
될 수도 있을 것이다. 즉 이해한다는 것은 객관적 사유에 의하여 발
견될 물리-수리적인 유형의 법칙을 찾아내는 일이 아니라, 타자와 자

연 그리고 시간과 죽음에 대한 어떤 독특한 행동 방식을 요약해 놓
고 있는 공식, 다시 말하여 역사가가 당연히 파악하여 자기 것으
로 해 놓고 있어야 할 세계를 패턴화하는 어떤 방식을 발견하는 일이
다. 이러한 것들이야말로 진정 역사의 차원들이 되고 있는 것이기 때
문이다. 이러한 문맥에서라면 어떤 의미를 지니고 있지 않은 말이나
제스튜어란 있을 수 없으며, 습관이나 방심 상태의 소산인 것마저도
없다. 예컨대 나는 권태로와 침묵으로 일관하고 있다는 느낌을 갖기
도 할 수 있으며, 혹 어떤 목사는 그가 단순히 예의 진부한 말을 지
껄여 왔다는 생각을 가져 볼 수도 있으나 나의 침묵이나 목사의 말은
그렇지만 즉시로 어떤 의미를 띠고 있는 것이다. 왜냐하면 나의 짜증
이나 목사의 판에 박은 말은 그들이 어떤 관심의 결핍과 그러한 상황
에 관련된 어떤 분명한 태도의 채택 정도를 나타내고 있는 일이므로
결코 우연한 것이 아니기 때문이다.

　어느 사건이 아주 가까이서 고려될 때 즉 그것이 철저히 체험되는
순간일 때 모든 것은 순간(chance)에 맡겨진 것처럼 보인다. 어떤 사람
의 야심, 어떤 요행스러운 해후, 어떤 지방의 사정 혹은 그 밖의 사건
등은 결정적인 것처럼 나타난다. 그러나 이처럼 순간의 사건들이라 해
도 그들은 서로를 보완하고 있는 것들이어서 무수한 사실들이 모여 어
느 인간 상황의 입장을 취하고 있는 식의 어떤 확실한 방식을 보여 주
며, 실제로 분명한 윤곽을 지니고 있어 우리가 언급할 수 있는 한 사건
(event)을 드러내 놓고 있다. 그렇다고 할 때 역사의 이해를 위한 출
발점이 이데올로기나 정치, 종교나 또는 경제이어야만 할 필요가 있
을까? 우리는 하나의 이설을 밝혀진 그 내용에서 혹은 그 이론가의
심리적 구성과 그의 생활 수기의 입장에서 꼭 이해하려고 해야만 할
까? 우리는 이들 모든 각도로부터도 동시에 이해를 도모하기는 해
야 한다. 이들 모든 것 역시 의미를 지니고 있는 것들이기 때문이다.
그러나 우리는 모든 관계들의 기저에 있을 동일한 구조를 발견해야 할
것이다. 이들 모든 견해들은 모두가 하나씩 따로 떨어져 있는 것이 아

니며, 따라서 우리가 역사의 밑바탕까지 파고들어, 그들 여러 시각을
통해 나오게 되는 실존적 의미(existential meaning)의 유일한 핵심에 도
달하게 된다는 전제에서만이 그들은 진실한 것이라고 된다. 마르크스
가 말했듯 역사가 그의 머리를 거꾸로 해서 걷는 것이 아니라 함이
진실이기는 하나, 그러나 역사가 그의 발을 가지고 사유하는 것이 아
니라 함 또한 진실된 말이다. 오히려 우리가 고려하지 않으면 안 되
는 것은 역사의 "머리"도 아니요, 그것의 "발"도 아니라 그것의 신체
라고 말해야 할 것이라는 점이다. 어느 이설이 하고 있는 모든 경제
학적 그리고 심리학적 설명이 진실하다고 되는 것은 그 사상가가 자
신의 현재에 입각하여 구성한 출발점 이외의 다른 어떠한 출발점으로
부터도 사유를 하지 않고 있기 때문인 것이다. 어느 이설에 대한 반
성마저도 그것은 그것의 역사와 그것에 대한 외적인 설명을 결부시키
는 일에 성공적이고, 그리하여 그 이설의 원인과 의미를 실존적 구조
속으로 소급시킬 수 있을 때만이 진실한 것이 된다. 그래서 훗설은
"의미의 발생"[11]이 있을 뿐이라고 말했거니와, 최종적으로는 그것만
이 어느 이설이 의미하고 있는 것을 우리에게 가르쳐 줄 수 있을 것
이라는 의도에서였다. 이해하는 일이나 다름 없이 비판(criticism)도
모든 단계에서 추적되지 않으면 안 되는 일이기는 하지만, 그러나 하
나의 이설을 논박하기 위해서 그것을 그 이론가의 삶 속의 우연한 사
건에 관계시키는 일로 만족할 수 없음은 물론이다. 그 이설의 의의는
그 이상인 것이며, 그리고 존재나 공존은 양자가 다같이 아무 사건들
이나 흡수하여 그들을 합리적인 것으로 치환시켜 놓고 있기 때문에
그들 양자 어느 경우에 있어서나 순전히 우연한 사건들이란 없는 법
이다.

최종적으로, 역사란 현재 속에 불가불리로 되어 있는 것이기 때문
에 그것은 현재의 연속들과도 똑같이 분리될 수가 없다. 역사의 기

11) 그의 미출간된 저술들에서는 아주 일상적인 용어로 사용되고 있다. 그러나 이러한
생각은 *Formale und transcendentale Logik* (pp. 184 and ff)에서 이미 발견되고
있다.

본적 차원에 비추어 고려해 볼 때 모든 역사적 시기들은 단 하나의 존재의 표명들로서 하나의 연극—그것이 끝이 있는 것인지 아닌지를 알지도 못한 채이기는 하지만—속의 삽화들로서 나타나고 있는 것들이다. 우리는 세계 속의 존재이기 때문에 우리는 나면서부터 의미에 운명지워져 있으며(condemned to meaning) 따라서 우리는 역사 속에서 어느 것이 명칭을 획득하지 않고서는 어느 것인들 할 수도 말할 수도 없는 일이다.

이러한 입장에 비추어 볼 때 현상학으로부터 얻게 된 가장 중요한 점은 아마도 극단적 주관주의와 극단적 객관주의를 세계에 대한 현상학적 개념 혹은 합리성에 대한 현상학적 개념 속에 통일시켜 놓고 있다는 점이 될 것이다. 왜냐하면 현상학에 있어서 합리성이란 그것이 드러나게 되는 바의 경험에 의하여 정확히 측정되는 것이기 때문이다. 그러므로 합리성이 존재한다고 말하는 것은 여러 시선들이 뒤섞이고, 여러 지각들이 상호를 확인하여 하나의 의미가 나타나는 것을 말한다. 그렇다고 그 의미란 것이 어떤 영역에 별도로 떨어져 있는 것이어서는 안 되며, 따라서 실재론적 의미로서의 세계나 관념론적인 절대 정신 속에 있는 것으로 이해되어서도 안 된다. 현상학적 세계는 순수한 존재(pure being)가 아니라 나의 여러 경험들의 통로들이 교차하고, 그리고 또한 나 자신의 경험의 통로와 타인의 경험의 통로들이 서로 교차하여 마치도 기어처럼 상호 맞물려 있는 곳에서 드러나는 느낌(sense)인 것이다. 따라서 현상학적 세계는 나의 과거의 경험을 나의 현재의 경험 속에 수용하거나, 다른 사람들의 경험을 나 자신의 경험 속에 받아들일 때처럼 그들의 통일성을 발견하고 있는 주관성과 상호주관성(intersubjectivity)이 불가불의 관계에 있는 세계이다. 이제야 비로소 철학자의 사유는 그 자체를 선행시켜 그 나름의 결과를 세계 속에 구체화된 형태로 부여하는 것이 아니라 함을 충분히 인식하게 되었다. 그런만큼 철학자는 세계와 다른 사람들과 그 자신

52

과 그리고 그들의 관계를 천착해 보려 노력하는 사람인 셈이다. 그러나 이처럼 성찰하는 자아 곧 "공평무사한 목격자"[12](impartial spectator)는 이미 주어져 있는 합리성을 재발견하지 않으며, 존재 속에 아무런 보증인도 없는 창도적 행위(act of initiative)를 통해 "스스로를 확립"[13]하여 합리성을 확립해 놓고 있으며, 그리고 그러한 행위의 정당성 여부는 우리 자신의 역사를 우리 자신에게 떠 맡기는, 그것이 우리에게 수여하고 있는 효과적인 힘에 전적으로 달려 있다.

현상학적 세계는 선재해 있는 어떤 존재(pre-existing being)를 명백하게 해놓은 세계가 아니라 존재를 정초시켜 놓고 있는 세계이다. 곧 철학은 선재해 있는 진리의 반영이 아니라 예술처럼 진리를 존재케 하는 행위이다. 혹자는 이러한 창조가 어떻게 가능할 수가 있으며 그리고 그것이 결국은 선재해 있는 로고스(Logos)란 것을 사물들 속에서 다시 포착하는 일이 아닌가고 물을지도 모른다. 그러나 대답은 간단하다. 선재해 있는 유일한 로고스가 있다고 한다면 그것은 세계 그 자체일 뿐이며, 그리고 그 세계를 가시적 존재이게 하는 철학은 가능적 존재 때문에 시작된 것이 아니라는 사실이다. 철학은 그것이 일부를 이루고 있는 세계나 다름없이 실제적이거나 실재적인 것이며, 여하한 설명적 가설도 우리가 이 미완성의 세계를 완성시키고 사유해 보려 노력하는 가운데 그 세계를 받아들이고 있는 이 행위보다도 더욱 명백한 것은 다시 없다. 따라서 합리성은 문제가 아니다. 그 배후에는 연역에 의하여 규정되어야 한다거나 혹은 연역으로부터 출발을 해서 어떻든 귀납적으로 증명되어야만 할 미지의 양이라는 게 없다. 그러나 우리는 매순간 관련된 경험들의 경이를 목격하지만 그러나 어느 누구인들 이러한 경이가 어떻게 작용되고 있는 것인지를 우리보다 더 잘 아는 이를 찾을 수는 없다. 왜냐하면 우리는 스스로가 이와 같은 관련의 그물을 이루고 있기 때문이다. 세계와 이성은 문제점이 아니다.

12) *The 6th Méditation Cartésienne* (미출간)
13) *Ibid.*

원한다면 우리는 다음과 같이 말할 수가 있을 것이다. 세계와 이성은 신비스러운 것이다. 그러나 바로 이와 같은 신비가 세계와 이성을 규정하고 있는 것이다라고. 따라서 어떤 "해결책"을 써서 이 신비성을 걷어 내려는 문제는 있을 수 없다. 그것은 모든 해결책들 저쪽 피안에 자리잡고 있다. 진정한 철학은 세계를 바라보는 것을 다시금 익혀 주는 데 그 본질이 있으며, 이러한 의미에서 역사의 해명은 철학 논문만큼이나 정말로 "깊이를 가지고" 세계에 의미를 부여할 수 있다. 우리는 우리의 운명을 우리의 손에 쥐고 있으며, 우리는 반성을 통해서, 그러나 동시에 우리가 우리의 삶을 거는 결단에 의해서 우리의 역사를 책임지고 있는 것이다. 반성과 결단의 두 경우 모두에 있어서 함축되어 있는 것이 있다면 그것은 수행됨으로써 비로소 그 타당함이 확인되는 격렬한 행위(violent act)인 것이리라.

세계의 드러냄으로서의 현상학은 자기 자신에 기초해 있고, 아니 그보다는 자기 자신의 기초를 마련하고 있다고 하는 것이 좋겠다.[14] 모든 인식은 공리들(postulates)의 "토대"에 의해 그리고 최종적으로는 합리성의 일차적인 구현으로서 세계와 우리와의 교류에 의해 지탱되고 있는 것이다. 철저한 반성으로서의 철학은 원칙적으로 이러한 자원 공급원을 필요로 하지 않고 있다. 그러나 철학도 역사 속의 철학이기 때문에 그것 역시 세계와 구성된 이성(constituted reason)을 이용하고 있다. 그러므로 철학은 그것이 모든 지식의 분야에 대해 하고 있는 질문을 자기 스스로에게도 제기하지 않으면 안 되며, 끊임없이 반복하지 않으면 안 된다. 그래서 훗설이 말했듯 철학이란 대화(dialogue)이거나 끊임없는 성찰(meditation)이요, 그리고 그것이 자신의 의도에 충실해 있는 한에 있어서만은 그것이 어디로 진행될 것인지를 결코 알지 못하는 활동인 것이다. 그러므로 현상학의 미완성된 본질과 그를 둘러싸고 있는 출발점에 서 있는 것 같은 분위기가 실패의 신호로 이

14) 미출간된 저술에서 그는 "Rückbeziehung der Phänomenologie auf sich selbst"라는 말을 하고 있다.

해되지는 말아야 할 것이다. 그러한 증상은 현상학의 과제가 세계와 이성의 신비를 드러내려는 것이었기 때문에 불가피한 것이었다.[15] 만약 현상학이 하나의 이설이나 혹은 하나의 철학적 체계가 되기 이전에 하나의 운동이 되고 있었다면 그것은 우연의 소치이거나 음흉한 의도의 소치 때문은 아니었다. 현상학은 발작이나 푸르스트, 발레리나 세잔느의 작품들만큼이나 힘든 작업인 셈이다. 그것은 양자 모두가 동일한 종류의 주의력과 경이, 인지에 대한 동일한 요구, 그리고 의미가 존재케 되는 것으로서의 세계와 역사의 의미를 포착하려는 동일한 유의 의지 때문에 그처럼 힘든 작업이 되고 있는 것이다. 이려한 방식으로써 현상학은 현대 사상의 일반적인 노력의 일환으로 통합되어 있는 것이다.

15) 우리는 이 마지막 표현을 G. Gusdorf 로부터 빌려온 것이다. 그는 그것을 또한 다른 의미로도 사용하고 있다.

2. 지각의 기본성과 그 철학적 제귀결*

Ⅰ. 발표 요지

(1) 의식의 근원적 양태로서의 지각

심리학자들의 지각에 대한 공정한 연구는 결국 다음과 같은 세 가지 사실들을 우리들에게 밝혀 준 셈이 되고 있다. 즉 지각된 세계란 대상들—과학에서 사용되고 있는 의미의 대상들—의 총화가 아니며, 세계에 대한 우리의 관계는 사유의 대상에 대한 사유하는 자의 관계도 아니며, 그리고 마지막으로 지각된 존재가 관념적 존재에 비교될 수 없는 것처럼, 수다한 의식들에 의해 지각될 때의 지각된 사물의 통일은 여러 사상가들에 의해 이해된 바 있는 명제의 통일에 비교될 수 없다는 사실이다.

결과적으로 우리들은 형상(form)과 질료(matter)라는 고전적인 구분을 지각에 적용할 수가 없게 되었으며, 지각하는 주체를 그것이 소유하고 있는 관념적인 법칙에 따라 감각적 질료를 "해석"하거나 "해독" 하거나 혹은 "질서 부여"를 하는 의식으로서 받아들일 수 없게도 되었다. 질료가 형상과 함께 "잉태"되는 것이라는 말은 결국 모든 지각은 어

* 이것은 메를로-퐁티의 주저 〈지각의 현상학〉이 출판된 직후 프랑스 철학회에서 행해졌던 강연으로서, 그 책의 중심적인 주제를 요약해 놓고 있음과 동시에 그것을 옹호하려는 기도를 나타내고 있다. 그리고 이것은 그의 강연의 요지와 강연내용 전부를 번역한 것이기는 하나 강연에 이은 토론은 제외해 버렸다. 왜냐하면 역자의 목적은 그가 말하는 지각의 기본성이라 할 것만을 이해해 보는 것으로 여기서는 족할 수도 있다고 생각한 때문이다. 이 강연은 1946년 11월 23일 행해졌고, 이어 〈프랑스 철학회지〉 제 49권(1947, 12)에 개재되었다. 그리고 본 논문에 들어 있는 주는 영어로 번역한 James M. Edie가 붙여 놓은 것임을 밝혀둔다.

면 지평 안에서 일어나며, 궁극적으로 말하자면 "세계" 속에서 일어난다 함을 뜻하는 말이다. 그러므로 우리들은 지각과 지각의 지평을 "문제로 설정"하거나 "인식"함에 의해서라기보다는 오히려 그들을 "행동 속에서"(in action) 경험한다. 결국 지각하는 주관과 세계와의 의사 유기적 관계는 원칙적으로 내재성(immanence)과 초월성(transcendence)의 모순을 내포하고 있는 관계이다.

(2) 이러한 결과들의 일반화

도대체 이러한 결과들은 심리학적 기술의 가치를 넘어서 어떤 가치를 지니고 있는 것일까? 만일 우리들이 관념의 세계를 지각된 세계 위에 포개 놓을 수 있을 것이라고 한다면 이러한 결과들은 전혀 아무런 가치도 지니지 못할 것이다. 그러나 사실상 우리가 의지하고 있는 관념들이란 우리의 삶 가운데 어느 한 시기 혹은 인류의 문화사 가운데 어느 한 기간 동안에만 타당할 뿐이다. 명증성은 반드시 필연적인 것도 아니며 사유 역시 초시간적인 것이라고 할 수도 없다. 설령 거기에는 객관화에 있어서 다소의 진보가 있었고, 그래서 사유가 언제나 한 순간보다는 좀더 오랫동안 타당한 것일지라도 말이다. 우리에게 한 순간에서 다음 순간에로의 이행을 부여하면서 시간의 통일을 실현하고 있는 것이 바로 지각의 경험이라는 점에서 볼 때 관념의 확실성은 지각의 확실성의 지반일 수가 없고, 그것은 오히려 후자의 확실성에 입각하고 있는 것이라 할 수 있다. 이러한 의미에서 모든 의식들은 지각적이며, 심지어 우리들 자신에 관한 의식마저도 지각적인 것이다.

(3) 맺음말

지각된 세계는 모든 합리성, 모든 가치, 모든 존재가 항시 전제하고 있는 지반이다.

이러한 주제는 합리성이나 절대적인 것을 무너뜨리고 있는 것이 아니다. 다만 그들을 지상으로 하강시켜 놓으려 하는 것일 따름이다.

Ⅱ. 발표 내용

앞으로 제가 발표해 보려고 하는 논지의 출발점은 다음과 같은 것입니다. 즉 지각된 세계는 관계들과 그리고 일반적으로 말해 일종의 조직(organization) 즉 고전적인 심리학과 철학에 의해서는 이제까지 결코 인정되지 않고 있던 일종의 조직을 포함하고 있다는 사실입니다.

가령 우리가 지각(perceive)은 하고 있지만 어느 한면을 보지(see) 못하고 있는 대상을 고려해 볼 경우라든가 혹은 지금 이 순간 우리의 시각장(visual field)에 들어와 있지 않은 대상들—예컨대 우리의 배후에서 일어나고 있는 일, 또는 미국이나 남극 어디에서인가 벌어지고 있는 것 같은 일들—을 고려해 볼 때 우리들은 어떻게 현존하고 있지 않은(absent) 대상들 혹은 현존해 있는 대상들의 보이지 않는 부분들의 존재를 기술할 수 있을까요?

심리학자들이 흔히 그렇게 말해 온 것처럼 나는 이 램프의 보이지 않는 부분들을 내 스스로 표상하는 것이라고 말해야 옳을까요? 만일 내가 이들 부분들을 표상이라고 말한다면 그들은 실제로 존재하고 있는 것으로 파악되고 있는 것이 아님을 뜻하는 것입니다. 즉 표상된 것이란 여기 우리 앞에 존재하고 있는 것이 아니므로 나는 실제로 그것을 지각하고 있는 것이 아닙니다. 그것은 다만 하나의 가능적인 것(a possible)일 뿐입니다. 그렇다고 해서 이 램프의 보이지 않는 부분들이 상상적인 것은 아니고, 다만 시야로부터 가려져 있는 것일 뿐이므로—즉 그 부분들을 보기 위해서라면 우리는 그 램프를 조금만 돌려 놓으면 되므로—나는 그 부분들을 결코 표상이라고 말할 수도 없읍니다.

만일 내게 보이지 않는 부분들이라 해도 그 대상의 구조가 주어진 이상 내가 움직이기만 하면 반드시 일어나게 될 지각들로서 어쨌든 나

에 의해 예상(anticipate)되어 있는 것들이라고 말한다면 그것은 어떨까요? 이를테면 기하학에서 정의되고 있는 식의 입방체의 구조를 알고서 그것을 본다고 한다면 나는 그 주위를 선회하는 동안 이 입방체가 내게 부여할 지각들을 예상할 수가 있는 일입니다. 이러한 가정하에서라면 나는 이 보이지 않는 측면들을 나의 지각 전개에 대한 어떤 법칙의 필연적 귀결로서 알게 됩니다. 그러나 지각으로 돌아가보면 나는 이런 식으로 그것을 해석해 낼 수는 없는 일입니다. 왜냐하면 위와 같은 식의 분석은 다음과 같이 공식화될 수 있는 것이기 때문입니다. 즉 이 램프에 뒷면이 있고, 이 입방체에 또 다른 면이 있는 것은 진실이다라고. 그러나 "이것은 진실이다"라고 하는 것 같은 공식은 지각할 때 내게 주어진 것과 일치하고 있는 것이 아닙니다. 왜냐하면 지각은 기하학과 같이 나에게 진리(truth)를 제공해 주는 것이 아니라 현존(presence)을 부여할 뿐이기 때문입니다.

나는 보이지 않는 면을 현존하는 것으로 파악할 뿐이며, 그러므로 나는 이 램프의 뒷면이 존재하고 있다는 사실을 마치 어떤 문제의 해결책이 있다고 말하는 것과 똑같은 의미로 확인하는 것이 아닙니다. 보이지 않는 면은 그 나름의 방식대로 현존하고 있는 것입니다. 그것은 나의 이웃에 있는 것입니다.

따라서 대상의 보이지 않는 측면들을 그저 단순히 가능적인 지각들(possible perceptions)이라고 말해서도 안 되며 또한 그것들을 일종의 분석 혹은 기하학적 추론의 필연적 결론이라고 말할 수도 없습니다. 주어져 있는 것으로부터 실제로 주어져 있지 않은 것으로 내가 인도되고 있다는 사실 즉 대상의 가시적 측면들과 함께 비가시적 측면들 역시 나에게 주어져 있다는 사실은 전체 대상을 제멋대로 설정해 놓는 지적 종합(intellectual synthesis)을 통해서가 아닙니다. 차라리 그것은 일종의 실천적 종합(practical synthesis)이라고 해야 할 것입니다. 즉 나를 향해 있는 면뿐만 아니라 그 램프의 반대편 쪽도 나는 손으로 만질 수가 있는 것이니까요. 그 램프를 잡기 위해서라면 나는 손

만 뻗히면 되는 간단한 일입니다.

지각에 대한 고전적인 분석은 그럴만한 근거를 가지고 우리의 모든 경험을 결국 진리인(true) 것으로 판단된 오직 하나의 차원으로 환원시켜 버리고 있읍니다. 그러나 그와는 대조적으로, 나의 지각의 전 짜임새(whole setting)를 고찰해 보건대 그것은 기하학상의 관념적이며 필연적인 존재도 아니고 단순한 감각적 사건 곧 지각된 것 (the percipi)도 아닌 어떤 다른 양태를 드러내 보여 주고 있읍니다. 바로 이 점이 앞으로 우리가 연구해야 할 과제로서 남아 있는 것입니다.

그러나 지각되어진 것의 짜임새에 관해 위에서 했던 말들은 우리로 하여금 지각되어진 것 자체를 가일층 잘 볼 수 있게 해주고 있읍니다. 나는 내 앞의 길이나 집을 지각하는 데 그것들이 어떤 차원을 갖고 있는 것으로서 지각합니다. 즉 그 길은 시골길일 수도 있고 국도일 수도 있으며, 그 집은 오두막집일 수도 있고 저택일 수도 있읍니다. 이러한 확인들은 내가 서 있는 지점에서 내게 나타나는 것과는 전혀 판이한 대상의 진짜 크기를 내가 인지하고 있다는 사실을 전제로 하고 있는 것입니다. 흔히 말하기를 외관상의 크기를 기초로 하여 분석과 추량으로 진짜 크기를 복원한다고 하고 있읍니다. 그러나 우리가 말하고 있는 외관상의 크기는 나에 의해 지각된 것이 아니라는 수긍할 만한 바로 그 이유 때문에 이 말은 정확한 이야기가 아닙니다. 배우지 못한 사람은 원근법을 알고 있지도 않으며, 사람들이 대상들의 원근법적인 변형을 알게 되는 데에는 오랜 시간과 많은 반성이 요구된다는 사실은 주목할 만한 것입니다. 따라서 기호(sign)로부터 그것이 의미하는 것(what is signified)에 이르는 해독의 방법이나 간접적인 추론의 방법이란 있을 수가 없는 것입니다. 이른바 기호란 그것이 의미하고 있는 내용과 분리되어 별도로 나에게 주어져 있는 것이 아니기 때문입니다.

마찬가지로, 무대의 색이나 조명의 색을 기초로 해서 한동안 지각되고 있지 않은 어떤 대상의 진짜색을 연역해 낸다는 것도 옳지 않습

60

니다. 지금 이 시간 창문을 통해 햇빛이 들어오고 있는 중이므로 우리들은 인공적인 빛의 노랑색을 지각하게 되는 데 그 빛 때문에 대상의 색이 변화되어 있읍니다. 그러나 햇빛이 사라지게 되면 그 노랑색은 더 이상 지각되지 않을 것이며, 우리는 다소의 차이는 있을 것이나 진짜색의 대상을 보게 될 것입니다. 따라서 대상의 진짜색은 햇빛이 사라지고 난 다음에는 정확히 나타나므로 조명을 고려해서 연역되는 것이 아닙니다.

만일 이러한 말이 옳다고 한다면 그 결과는 무엇일까요? 그리고 우리가 지금 그 뜻을 포착하고자 하는 바의 "내가 지각한다"라는 이 말을 우리는 어떻게 이해해야만 할까요?

자주 언급되어 온 바와 같이 지각에 있어서는 전체—물론 이 전체란 관념적인 전체로서가 아니지만—가 부분들에 선행하기 때문에 지각을 분해해서 그것을 감각들의 집합인 것으로 해 놓을 수가 없다는 것을 우리는 곧 알게 될 것입니다. 그런만큼 제가 궁극적으로 발견하고자 하는 의미는 개념적 질서의 것이 아닙니다. 만약 그것이 개념이라면 문제는 내가 어떻게 개념을 감각 자료들 (sense data) 속에서 알아보는가 하는 일이 될 것이고, 따라서 나는 개념과 감각 자료들 사이에 어떤 중간항들을 개입시켜 놓는 일이 필요할 것이며, 나아가 이들 중간항들 사이에 또 다른 중간항들을 계속 개입시켜 놓지 않으면 안 될 것입니다. 그러나 여기서 우리는 의미와 기호, 지각의 형식과 지각의 질료는 애초부터 결합되어 있는 것이며, 이미 언급했듯 지각의 질료는 "그것의 형식과 함께 잉태되는 것"이라는 사실을 상기할 필요가 있읍니다.

달리 말하자면, 지각된 대상들의 통일을 구성하고, 지각의 자료에 의미를 부여해 주고 있는 종합은 지적 종합이 아니라는 것입니다. 훗설의 말을 빌어 우리 다같이 그것을 "이행의 종합"[1](synthesis of

1) 훗설에 있어서 보다 일상적으로 사용되고 있었던 용어로는 "수동적 종합"(passive synthesis)이라는 것이 되고 있다. 그것은 상상력과 법주적 사고의 "능동적 종합"(active synthesis)에 대립되는 지각적 의식의 "종합"을 가리키는 말이다.

transition)—램프의 보이지 않는 부분은 내가 그것을 만질 수 있기 때문에 나는 그것을 예상하고 있는 것이라는 점에서—이거나, 혹은 "지평의 종합"(horizontal synthesis)—보이지 않는 부분이라 할지라도 단지 내재적으로일 뿐이기는 하나 그것은 "다른 관점으로부터는 가시적일 수 있는 것"으로서 일단은 내게 주어지고 있는 것이라는 점에서—이라고 말하기로 합시다. 내가 나의 지각을 지적인 행위로 취급할 수 없는 까닭은 지적 행위란 대상을 의례껏 가능적(possible)이거나 아니면 필연적(necessary)인 것으로 파악하고 있다는 사실 때문입니다. 그러나 지각에 있어서의 대상이란 "실재적"(real)인 것입니다. 즉 그것은 무수한 일련의 원근법적인 시선들의 무한한 총합으로서 주어져 있는 것입니다. 그러한 원근법적인 시선들 하나하나 모두에 따라 대상이 주어지기는 하나, 문제는 그 어느 원근법적인 시선으로써도 그 대상의 전모가 드러나게끔 주어져 있는 경우란 없다는 점입니다. 고로 그 대상은 내가 취하고 있는 시점—장소—에 따라 "변형된"(deformed) 방식으로 내게 주어지고 있다는 사실은 결코 우연한 일이 아닌 것입니다. 그러한 사실이야말로 대상이 "실재적"이라는 사실의 대가이기도 한 것입니다. 따라서 지각적 종합은 대상에 있어서 원근법에 의해 주어진 측면들—말하자면 실제상 주어지고 있는 유일한 측면들—의 범위를 한정시켜 놓음과 동시에 그들 측면들을 넘어서는 어떤 주관에 의해 수행되는 것임에 틀림이 없습니다. 이처럼 어떤 시점을 취하는 주관이란—나의 제스츄어가 뻗혀 내게 친숙한 대상들 전부를 나의 영역으로서 싸안고 있는 한에서—지각과 행위의 장으로서의 나의 신체(body)를 말하는 것입니다. 여기에서 바로 지각이란 원칙적으로는 다만 어떤 부분들이나 또는 측면들을 통해서 파악될 수밖에 없는 전체에 대한 지시로서 이해되게 되는 것입니다. 그러므로 지각된 사물은 예컨대 기하학적 개념과 같이 지성을 소유하고 있는 관념적인 통일체가 아닙니다. 오히려 그것은 문제의 대상을 한정해 놓고 있는 어떤 일정한 양식에 따라 서로 뒤섞여 있는 무수한 원근법적 시선들의 지평

에 대해 열려 있는 하나의 총체성인 것입니다.

이처럼 지각이란 역설적인 것입니다. 지각된 사물 자체라는 것이 이미 역설인 셈이지요. 그것은 누군가가 그것을 지각하고 있는 한에서만 존재하고 있는 것이기에 말입니다. 따라서 나는 한 순간이라도 대상 그 자체를 상상할 수가 없습니다. 버클리의 말대로 만일 이제까지 한번도 본 적이 없는 세계의 어떤 장소를 상상하려고 한다면 내가 그것을 상상한다고 하는 바로 그 사실이 나로 하여금 그 장소에 현존케 하고 맙니다. 그러므로 나는 내 자신이 현존하고 있지 않은 채이면서 지각적인 장소를 생각해 낼 수는 없는 일입니다. 그러나 심지어 내 자신이 현존하고 있는 장소들마저도 나에게 완전히 주어져 있는 것은 아닙니다. 왜냐하면 내가 바라보고 있는 사물들은 그것들이 직접적으로 주어져 있는 측면들을 넘어 항상 물러나 있는 면이 있다는 조건하에서만이 나에 대한 사물들이 되고 있는 것들이기 때문입니다. 따라서 지각에는 내재성과 초월성의 역설이 있게 되는 것입니다. 지각된 대상은 지각하는 사람에게 낯선 것일 수가 없기 때문에 내재성이요, 지각된 대상은 언제나 실제적으로 주어져 있는 것 이상의 것을 내포하고 있기 때문에 초월성인 것입니다. 그러나 정확히 말하자면 지각의 이 두 가지 요소는 모순되는 것이 아닙니다. 왜냐하면 만약 우리가 이와 같은 시선의 개념을 반성해 본다면, 만약 우리가 지각적인 경험을 우리의 사고 속에 재생시켜 본다면 우리는 지각된 것에 특유한 식의 명증성 곧 "무엇"의 나타남은 이러한 현존과 부재 양자를 다같이 요구하고 있는 것임을 알게 될 것이기 때문입니다.

결국, 우선 개략적으로 정의해 보건대 세계 그 자체란 지각 가능한 사물들의 총체성이요, 모든 사물들의 사물(the thing of all things)인바, 따라서 그것은 수학자나 물리학자가 이 세계에 부여하고 있는 의미로서의 대상—즉 모든 부분적인 현상들을 망라하고 있는 일종의 통일된 법칙 내지는 모든 것 속에서 검증해 낼 수 있는 기본적인 관계—으로서 이해되어서는 안 됩니다. 그것은 가능한 모든 지각들의 보편

적 양식인 것으로 이해되어야 합니다. 칸트가 그 근원까지를 말하고 있지는 않지만 그의 모든 선험적 연역의 지침이기도 한 이러한 세계에 대한 생각을 우리들은 보다 명백하게 해 놓지 않으면 안 됩니다. 칸트는 때때로 "세계가 가능할 수 있으려면"이라는 말을 하곤 했는데 이것은 마치 그가 세계의 시원에 앞서 세계를 사유하고 있는 듯이, 그래서 세계를 창조하는 데 조력하면서 세계의 선천적(a priori)인 조건들을 설정할 수 있었던 것처럼 구는 태도입니다. 그러나 칸트 자신도 의미심장하게 말했듯 사실 우리는 세계를 경험한 바가 있기 때문에 그것을 생각해 볼 수 있을 따름입니다. 우리가 존재라는 관념을 가지고 있는 것도 바로 세계에 대한 이러한 경험을 통해서이며, 이러한 경험을 통해서만이 "합리적"이라든가 "실재적"이라는 말들이 동시에 의미를 부여받게 되는 것입니다.

만일 내가 지금 고찰해 보고자 하는 것이 나에 대해서 사물들이 존재하고 있다는 사실이 어떠한 것이며, 그들에 대한 통일되고 유일무이한 그리고 계속되는 경험을 갖는다는 사실이 어떠한 것인가를 알아보는 문제가 아니라, 나의 경험이 동일한 대상에 대해 타인들이 갖는 경험과 어떠한 관련을 갖고 있는가를 알아보는 문제일 경우에는 지각은 역설적인 현상으로서 다시 나타나며, 때문에 그것은 존재를 우리에게 접근시켜 주게 되는 것입니다.

만일 내가 나의 지각을 단순한 감각이라고 생각하게 되면 그것은 사적인 것에 지나지 않게 됩니다. 즉 그것은 다만 나만의 것일 따름입니다. 그리고 또 만일 내가 지각을 지성의 행위로 취급한다면, 그리고 만일 지각이 마음의 검열이며 지각된 대상이란 관념에 불과한 것이라고 한다면, 여러분과 나는 동일한 세계에 관해서 이야기하고 있는 중이며 따라서 우리들은 당연히 서로간에 의사를 소통할 권리를 갖게 됩니다. 왜냐하면 세계란 이미 피타고라스의 정리와 같이 하나의 관념적인 존재가 되어 버리고 있는 것이기 때문입니다. 그러나 이러한 두 공식들 중의 어느 하나인들 우리의 경험을 바르게 설명해 주고 있는

것이란 없읍니다. 내 친구 한 사람과 내가 어떤 풍경 앞에 서 있다고 해봅시다. 그리고 나는 보았는데 내 친구는 아직 보지 못하고 있는 어떤 것을 내가 그에게 일러 주려 한다고 해봅시다. 이때 나는 내 자신의 세계 속에서 어떤 것을 보고, 언어적인 메시지(verbal message)를 통해서 내 친구의 세계 속에 비슷한 지각을 일어나게 할 생각이라고 말함으로써 우리는 그 문제를 설명할 수는 없는 일입니다. 왜냐하면 수적으로 서로 다른 두 세계가 있고 거기에 덧붙여 유일하게 우리를 결합시켜 주는 매개적인 언어가 있는 것이 아니기 때문입니다. 내가 본 것이 그 친구에 의해서도 또한 보여져야 한다는 일종의 요구—그 친구에게 더 이상 참을 수 없을 때 나는 그러한 사실을 잘 알게 되는 일로서—가 있읍니다. 그리고 동시에 이러한 교류는 내가 바라 보고 있는 바로 그 사물, 그 사물 위에서 일어나는 햇빛의 반사, 그 것의 색깔, 그것의 감각적인 명증성에 의해 요구되고 있는 것입니다. 사물은 그 자신을 모든 지성 앞에 진실한 것으로서 내맡기고 있는 것이 아니라, 내가 현존하고 있는 곳에 서 있는 모든 주관에 대해 실재로서 내 맡기고 있는 것입니다.

나는 여러분들이 어떻게 빨강색을 알아보는지를 결코 알지 못할 것이고, 여러분도 내가 그것을 어떻게 알아보는지를 결코 알 수 없을 것입니다. 그러나 의식의 이와 같은 분리 상태는 교류가 실패하고 난 뒤에나 겨우 알려지는 일일 뿐이며, 우리의 최초의 운동은 우리들 사이에 있는 미분화된 존재를 믿도록 되어 있읍니다. 감각론자들이 그 렇게 생각하듯 이러한 원초적 교류(primordial communication)를 환상이라고 취급할 하등의 이유가 없읍니다. 왜냐하면 그렇게 되는 경우 그 것은 전혀 설명 불가능한 것이 되어 버리고 말기 때문입니다. 그렇다고 원초적인 교류를 동일한 지적 의식에 대한 우리의 공통적인 참여에 입각시켜 놓아야 할 이유 또한 전혀 없읍니다. 왜냐하면 이러한 설명은 부인할 도리가 없는 의식의 복수성을 억제시켜 놓는 일이 될 것이기 때문입니다. 따라서 다음과 같은 사실이 필연적으로 귀결됩니

다. 내가 타인을 지각하는 데 있어서 나는 "또 다른 자아"(another myself)—원칙적으로 내게 열려 있는 동일한 진리들에 열려 있고, 내게 관련되고 있는 것과 동일한 존재에 관련되고 있는 그러한 또 다른 자아—와의 관계 속에 나 자신이 있음을 발견하고 있다라고. 그런데 이러한 지각은 실제로 실현되고 있읍니다. 나의 주관성의 깊은 곳으로부터 나는 똑같은 권리가 부여된 나의 또 다른 주관성이 나타나게 되는 것을 보게 됩니다. 왜냐하면 타인의 행위가 나의 지각의 장 속에서 일어나고 있기 때문입니다. 나는 이 같은 타인의 행위, 타인의 말들을 이해합니다. 나의 현상들의 한가운데서 태어난 이 타자는 나의 현상들을 자기 것으로 하며, 그들 현상을 내 자신이 경험했던 전형적인 행위에 일치하여 취급하고 있기 때문에 나는 그의 사고에 동조하게 되는 것입니다. 세계에 대한 나의 모든 파악 체계로서의 나의 신체가 내가 지각하고 있는 대상들의 통일성의 기초를 이루어 놓고 있듯, 그와 똑같은 방식으로 타인의 신체—상징적 행위의 담지자로서 그리고 진실한 실재의 행위의 담지자로서의 신체—는 나의 여러 가지 현상들 중의 하나가 되는 입장으로부터 그 자신을 떼어 내어 진정한 교류의 임무를 내게 제시하고, 그래서 나의 대상들에 상호주관적 존재의 차원, 달리 말하자면 새로운 객관성의 차원을 수여합니다. 요약하건데, 이상의 사실들이야말로 지각된 세계를 기술하는 데 따르는 요소들이 되고 있는 것입니다.

우리 동료들 중 몇몇은 친절하게도 그들의 관찰한 바를 내게 서면으로 보내 준 적이 있는데 이러한 위의 모든 사실들은 심리학의 한 목록으로서도 타당하다는 것이었읍니다. 그러나 그들은 부연하기를 우리가 "그것은 진실이다"라고 말하는 세계—즉 인식의 세계, 검증된 세계, 과학의 세계—가 남아 있다는 것입니다. 심리학적 기술은 우리의 경험 중에서 작은 일면에만 관여할 뿐이고, 따라서 그들에 의하면 그러한 심리학적 기술에 어떤 보편적인 가치를 부여할 만한 하등의 이유가 없다는 것입니다. 즉 자기들의 심리학적 기술은 존재 그 자체를

건드리고 있는 것이 아니라, 단지 지각의 심리학적 특징만을 다루고 있을 따름이라는 것입니다. 덧붙여 이러한 심리학적 기술들은 지각된 세계와는 모순되고 있는 것이기 때문에 더 더군다나 그것을 어떻든 규정하고 있는 것으로서 용납할 수가 없다는 것입니다. 그렇다면 우리는 어떻게 이 같은 궁극적인 모순을 인정할 수가 있을까요? 지각적인 경험은 혼연한 것이기 때문에 그것은 모순적인 것이 됩니다. 여기서 지각적인 경험을 사유하는 일이 필요하게 됩니다. 그러나 우리가 그것을 사유해 볼 경우에는 그 모순들은 지성의 빛에 의해 사라지고 말게 됩니다. 그래서 그들 중의 한 사람에 의하면 우리는 지각된 세계를 경험하게 될 때만이 그 세계에 회귀하게 된다는 것입니다. 그 말은 다음과 같은 사실을 뜻하는 것입니다. 즉 반성하는 일이나 사유하는 일이란 필요 없으며, 지각은 그것이 하고 있는 것을 우리보다 더 잘 알고 있다라는 것입니다. 그렇다면 이와 같은 반성의 포기가 어떻게 철학이 될 수가 있을까요?

우리가 지각된 세계를 기술할 때 모순에 이른다는 것은 사실입니다. 그리고 비모순적인 사유 같은 것이 있다면 그것은 지각의 세계를 단순한 외관으로서 배제해 버릴 것이라는 것 또한 사실입니다. 그러나 문제는 그처럼 논리적으로 일관된 사유 혹은 순수한 상태의 사유가 있는 것인지 하는 점을 정확히 아는 일입니다. 이것이야말로 칸트가 자문해 보았던 문제이며, 방금 내가 그려논 반론은 그리프로 전 칸트적인 반론인 것입니다. 아직도 우리는 그것의 의의를 충분히 포착하지 못하고 있는 실정이기는 하지만 칸트가 발견한 많은 문제들 가운데 하나가 바로 다음과 같은 것이었읍니다. 즉 세계에 대한 우리의 모든 경험은 철저하게 개념들의 조직(tissue)이기는 하나, 만약 우리가 그들을 절대적 의미로 받아들이거나 혹은 그들을 순수한 존재로 바꿔버리고자 한다면 그들 개념은 돌이킬 수 없는 모순에 빠지고, 그럼에도 불구하고 그 개념들은 우리의 모든 현상들, 곧 우리에 대해 존재하고 있는 모든 것의 구조의 기초를 이루어 놓고 있다라는 것이

었읍니다. 칸트의 철학 자체마저 이 원리를 충분히 활용하는 데 실패하고 있고, 경험에 대한 그의 탐구와 독단론에 대한 그의 비판 양쪽 모두가 불완전한 채 남아 있다는 사실을 설명하기에는 너무나 많은 시간이 걸릴 것 같고, 다른 한편 그것은 또한 이미 주지되고 있는 일입니다. 고로 내가 여기서 지적하고 싶은 바가 있다면 그것은 앞에서 이미 인정된 모순이 바로 의식의 조건으로 등장하기만 한다면 모순에 대한 비난은 그리 대수로울 게 못 된다는 사실입니다. 플라톤과 칸트, 단지 두 사람만을 든다 해도 그들이 그 모순—그러나 제논이나 흄은 조금도 원하지 않았던 모순—을 인정했던 것은 바로 이러한 의미에서라고 생각됩니다. 동일한 시간 내에서 그리고 동일한 측면하에서 상호를 배척하는 두 명제를 긍정하도록 하는 무익한 모순의 형태가 물론 있읍니다. 그리고 시간과 모든 관계들의 핵심에 자리잡고 있는 모순들을 밝혀 주고 있는 철학들도 있읍니다. 그런가 하면 형식논리학의 진부한 비모순(non-contradiction)도 있으며, 선험논리학의 정당화된 모순들이 있기도 합니다. 그러나 우리가 문제로 삼고 있는 바의 반론은 영원한 진리의 체계를 모순으로부터 벗어난 지각된 세계라는 장소에 세워 놓을 수가 있기만 하다면 용납될 수가 있을 것이라는 생각입니다.

우리가 이제껏 서술해 온 바 있는 지각된 세계에 대한 기술로 만족한 채로 멈출 수가 없으며, 따라서 만약 우리가 진실한 세계라는 관념 곧 오성에 의해 사유된 세계를 제껴 놓는다면 이 같은 지각된 세계란 하나의 심리학적인 호기심에 불과할 것이라는 사실을 우리는 기꺼이 인정합니다. 따라서 내가 검토해 보고자 하는 제 이의 논점 곧 지성적 의식(intellectual consciousness)과 지각적 의식(perceptual consciousness) 간의 관계는 무엇인가라는 논점에로 우리는 나아가게 됩니다.

이 문제를 거론하기 전에 우리에게 겨누어진 또 다른 반론에 관한 얘기를 나누어 보도록 합시다. 그것은 당신은 반성되지 않은 세계로 되돌아갔다. 그러므로 당신은 반성을 포기한 것이다라는 것입니다. 우리들이 비반성적인 세계를 발견하고 있음은 사실입니다. 그러나 우

리가 소급하고 있는 비반성적인 세계는 철학에 선행해 있는 것도 반성에 선행해 있는 것도 아닙니다. 그것은 반성에 의해 이해되고 또 반성에 의해 정복되는 비반성적인 것입니다. 그냥 내버려 두면 지각은 자신을 망각하고 그 자신이 수행한 결과를 모르게 됩니다. 철학이 삶의 쓸모없는 반복이기는커녕, 오히려 내 생각으로는 반성이 없는 삶은 아마도 삶 그 자체에 대한 무지와 혼돈 속에서 스스로 무산되어 버리고 말게 될 것이라고 믿고 있읍니다. 그렇다고 해서 반성이 자기 홀로 진행되어야 한다거나, 그 기원에 대해 모르는 체 해도 된다는 것을 뜻하는 것은 아닙니다. 난문들을 회피하게 되면 반성은 자기가 하는 일에 실패가 있을 뿐일 것입니다.

이제 우리는 다음과 같이 일반화시켜 말해도 되겠읍니다. 즉 지각에 있어서 진실인 것은 역시 지성의 단계에 있어서도 진실이며, 일반적으로 우리의 모든 경험, 우리의 모든 지식은 이제껏 우리가 지각적인 경험에서 발견했던 것과 똑같은 기본 구조, 똑같은 이행의 종합, 똑같은 식의 지평을 갖고 있다고 말입니다.

물론 절대적 진리라든가 과학적 지식의 명증성이 이러한 견해에 대립되리란 것은 의심할 여지가 없읍니다. 그러나 내 생각으로는 과학철학이 이룩한 성과들이 또한 지각의 기본성을 확인해 놓고 있는 것 같습니다. 금세기초 프랑스 학파(French school)의 연구로 보나 부룬슈빅끄의 연구 업적을 보더라도 그들은 과학적 지식이 그 자체로 완결되어 있을 수 없으며, 그것은 항상 근사치의 지식일 뿐이며, 그 분석이 결코 완결되어 질 수 없는 선과학적 세계를 해명하는 데 있음을 보여 주고 있지 않습니까? 물리-수학적 관계는 이 관계가 궁극적으로 적용하고 있는 감각적 사물들을 우리가 우리 자신에 대해 동시에 표상하고 있는 한에서 물리적 의미를 띠고 있는 것입니다. 부룬슈빅끄는 법칙이 사실보다 진실한 것이라는 독단적인 망상을 하고 있는 실증주의에 대해 마구 비난을 퍼부은 사람입니다. 법칙이란 전적으로 사실을 이해시켜 줄 수 있도록 하기 위한 것으로만 간주되어야 한다고

그는 덧붙이고 있읍니다. 지각된 우연한 사건은 그것이 우연한 사건이 기 때문에 지성이 구성해 놓은 제반 투명한 관계들의 복합체 속에 그 대로 재흡수될 수가 있는 것이 아닙니다. 그러나 사실이 그러하다면 철학이란 이러한 명료한 관계들의 의식일 뿐만은 아닙니다. 그것은 또한 불명료한 요소에 대한 의식이기도 해야 할 것이며, 위의 관계들 이 입각하고 있는 바의 "비관계적 기초"(non-relational foundation)에 대 한 의식이기도 해야 할 것입니다. 그렇지 않다면 그것은 보편적 해명 이라는 자기의 과업을 기피하는 꼴이 될 것입니다. 내가 피타고라스 의 정리를 생각하면서 그것이 진리임을 인정할 때 이 진리가 단순히 이 순간에만 해당되는 것이 아니라 함은 명백한 일입니다. 그럼에도 불구하고 지식의 점진적인 진보는 그것이 궁극적이고 무조건적인 명 증성이 아니라는 사실, 그리고 설사 피타고라스의 정리나 유클리트 의 체계가 한때는 궁극적이고 무조건적인 명증성들로서 나타난 것일 망정 그것은 문화의 어떤 한 시기의 징표라는 사실을 보여 주고 있읍 니다. 후대의 지적 발달은 피타고라스의 정리를 무효화시켜 놓는다기 보다 그것을 하나의 부분적인 진리로서 그리고 또한 하나의 추상적인 진리로서의 자기의 본 위치로 되돌려 놓을 것이라고 보아야 합니다. 따라서 이때에도 우리는 초시간적인 진리를 갖게 된다는 것이 아니라 한 시간을 또 다른 시간으로 회복하는 것입니다. 그것은 마치도 지각 의 단계에서 어떤 주어진 사물을 지각하는 데 있어서의 확실성이라는 것은 우리의 경험이 모순되지 않을 것이라든가, 아니면 그 사물에 대 해 보다 풍부한 경험을 더 이상 가질 수 없게 할 것이라는 점을 보장 해 주지는 않을 것이라는 것과 같습니다. 물론 관념적 진리와 지각된 진리간의 차이를 여기서 수립해 놓아야 하는 일이 필요하기는 합니다. 그러나 나는 지금 당장 이 막중한 작업을 피하고자 하지는 않겠읍니 다. 다만 나는 지각과 지성 사이에 이른바 유기적 매듭이 있음을 알리 고자 할 따름입니다. 내가 나의 의식 상태들의 흐름을 장악하고 있다는 것도 재론의 여지가 없이 분명한 일이지만, 이 경우 내가 그들의 시간

적 계기를 모른 채 있다는 사실 또한 논의의 여지가 없는 일입니다. 내가 어떤 관념을 사유하고 있다거나 곰곰히 숙고하고 있는 순간에 있어서도 나는 나의 삶의 여러 순간들로 구분되고 있는 것은 아닙니다. 그러나 사유의 작업인 이 같은 시간의 장악은 항상 다소간은 기만적이라는 사실 또한 논의의 여지가 없는 일입니다. 내가 현재 지지하고 있는 관념들을 언제나 지지할 것이며 또 그렇게 의미할 것이라고 과연 나는 진지하게 말할 수 있을까요? 다소간에 내가 나의 사상을 표현하는 데 동일한 어법을 계속해서 사용한다고 하더라도 반 년이나 일 년쯤 지나게 되면 그 사상들의 의미에 있어서 약간씩 변화가 일어난다는 사실을 우리는 알고 있지 않습니까? 내가 경험하고 있는 모든 것에 의미가 있듯이 관념에도 하나의 생애가 있다는 것, 그리고 아무리 나의 사상이 설득력이 있다 하더라도 그것은 늘 부연을 필요로 하게 되고, 그렇게 되면 아주 파괴되는 것은 아닐지라도 적어도 새로운 통일성에로 통합되어 버리게 된다는 사실을 내 스스로가 알고 있지 않습니까? 이것이야말로 과학적이되, 신화적이 아닌 지식에 대한 유일한 생각인 것입니다.

그러므로 지각과 사유는 많은 공통점을 갖고 있읍니다. 즉 양자는 다같이 미래의 지평과 과거의 지평을 갖고 있으며, 비록 양자가 동일한 속도로 혹은 동일한 시간내에서 진행되는 것은 아닐지라도 시간적으로 나타나고 있다는 데서 말입니다. 우리의 관념들은 매순간 진리를 나타내고 있을 뿐만이 아니라, 바로 그 주어진 순간에 진리에 도달할 수 있는 우리의 능력도 나타내고 있다고 말해야만 합니다. 우리가 이러한 사실로부터 우리의 관념이란 항상 거짓된 것일 뿐이라고 결론을 짓는다면 그것은 바로 회의주의의 출발이 됩니다. 그러나 이러한 일은 절대적 지식이라는 어떤 우상에 관련해서만이 비로소 발생하는 것입니다. 그러므로 우리는 그와는 반대로 우리의 관념들은 그것들이 아무리 어느 주어진 순간에 제한되어 있는 것들이라 할지라도—왜냐하면 우리의 관념들이란 항시 존재와의 접촉 및 문화와의 접촉을 표현

하는 것이므로—그것들이 표현해야만 하는 자연과 문화의 장에 대해 항상 그들을 열어 놓고 있기만 한다면 진리일 수가 있다고 말해야 할 것입니다. 그리고 이러한 가능성은 우리가 시간적 존재라는 바로 그 이유 때문에 우리 모두에게 항상 열려져 있는 것입니다. 그러므로 사물의 본질에 단도직입적으로 도달한다는 생각은 우리가 그 점에 대해 심사숙고해 본다면 앞뒤가 맞지 않는 생각인 것입니다. 주어진 것은 하나의 통로 즉 하나의 경험이요, 이것은 점차 그 자신을 명확하게 하고 점진적으로 그 자신을 수정하면서 그 자신과의 대화 그리고 타자와의 대화에 의해서 진행되는 것입니다. 따라서 우리가 순간들의 분산으로부터 떼어 놓고 있는 것은 기성의 이성(already-made reason)이 아닙니다. 왜냐하면 흔히 거론되고 있듯 그것은 자연의 빛(natural light)이며, 어떤 무엇에 대한 우리의 통로이기 때문입니다. 우리를 구제해 주는 것은 새로운 전개의 가능성이며 그릇된 것마저도 진실된 것으로 고쳐 나가는 우리의 역량입니다. 우리의 과오들을 쭉 검토해 보고 그것들을 진리의 영역내에 다시 자리를 잡게 해주는 일을 통해서 말입니다.

그러나 최종적으로, 나는 전적으로 지각 밖에서 순수한 반성으로써 내 자신을 파악하고 있는 것이라는 이의와, 그리고 나는 신체에 의해 사물들의 체계에 결부되어 있는 지각하는 주체로서가 아니라 사물들과 신체와는 철저하게 무관한 사유하는 주관으로서 내 자신을 파악하고 있는 것이라는 이의가 생길 것입니다. 그러나 자아와 코기토의 그러한 경험이 우리의 시선 속에서 도대체 가능할 것이며, 그러한 경험이 있다고 해도 그것이 어떠한 의미를 지닐 수 있는 것일까요?

여기에 코기토를 이해하는 첫번째 방법이 있습니다. 그것은 내가 자신을 파악할 때 이른바 "나는 사유한다"와 같은 심리적인 사실을 주목하고 있다고 말하는 속에 그 핵심이 드러나고 있는 것입니다. 이것은 순간적인 확정(instantaneous constanttion)으로서 경험이 지속성을 지니지 않고 있다는 조건하에서 나는 내가 사유하고 있다는 사실을 즉각

적으로 신봉하여, 결과적으로 나는 그것을 의심할 수가 없게 된 것입니다. 이것은 심리주의자들이 말하는 코기토입니다. 나는 내가 사유함을 사유하고 있는 동안 내가 존재하고 있음을 확실히 알 수 있다고 데카르트가 말했을 때 그가 염두에 두고 있었던 것도 바로 이러한 순간적인 코기토(instantaneous cogito)에 관한 것이었읍니다. 이 확실성은 나의 존재에 그리고 전적으로 순수하고 적나라한 나의 사고에 제한되고 있는 것입니다. 그러나 내가 그 확실성을 어느 특별한 사고의 경우에 있어 명확하게 해보려고 하자마자 나는 실패하고 말게 됩니다. 왜냐하면 데카르트가 설명하고 있듯이 모든 개개의 특별한 사유는 실제로는 주어져 있지 않은 전제들을 이용하고 있기 때문입니다. 따라서 그에게 있어서는 이러한 방식으로 이해된 최초의 진리가 유일한 진리가 되고 있는 것입니다. 아니, 어쩌면 그것은 진리로서 공식화될 수 없는 것일지도 모르겠읍니다. 왜냐하면 그러한 진리는 순간과 침묵 속에서 경험될 수밖에 없는 것이기 때문입니다. 이러한 방식으로―즉 회의적인 방식으로―이해된 코기토는 우리의 진리관을 설명해 주지는 못합니다.

코기토를 이해하는 두번째 방법은 이렇습니다. 그것은 코기토를 내가 사유하고 있다라는 사실의 파악뿐 아니라 이러한 사유가 지향해 있는 대상의 파악으로서 이해하는 일이며, 그리고 사적인 존재의 명증성만이 아니라 적어도 그 존재가 사물들을 사유한다고 할 때 그 존재가 사유하고 있는 사물들의 명증성으로서 코기토를 이해하는 일입니다. 이러한 시선에서라면 코기토―사유 주관―는 코기타툼―사유 대상―보다 더 확실하지도 않은 것이며 또한 그것은 코기타툼의 확실성과 별다른 종류의 것도 아닐 것입니다. 양자는 똑같은 관념적 명증성을 갖고 있는 것입니다. 데카르트는 그가 자기 자신의 존재(se esse)를 가장 단순한 명증성들 중의 하나로 해 놓고 있는 예컨대 〈마음의 지도를 위한 제규칙〉과 같은 책에서 하고 있는 것과 같이 때때로 이런 식으로 코기토를 제시해 놓고도 있읍니다. 그러나 이것

은 주관이 하나의 본질로서 그 자신에 대해 완전히 투명한 것이라는 사실을 가정하여, 여러 본질들에까지 미치고 있다라고 하는 지나친 회의의 관념과 일치할 수 없는 것입니다.

그러나 코기토의 세번째 의미 즉 유일하게 확고한 코기토가 있읍니다. 그것은 나의 경험의 모든 가능한 대상들을 의심하는 회의 행위입니다. 이 행위는 그 자신의 활동 속에서 자신을 포착하고 있으며, 따라서 그러한 자신을 의심할 수가 없읍니다. 말하자면 회의한다는 사실 자체가 회의를 폐쇄시켜 놓고 있다는 것입니다. 이처럼 내가 내 자신에 대해 갖고 있는 확실성이 다름 아닌 여기서 말하는 진정한 지각인 것입니다. 즉 나는 나 자신을 그 자체로 투명한 구성적 주관이나 사유와 경험의 모든 가능한 대상들의 총체성을 구성하는 주관으로서가 아니라, 개별적 사유로서, 어떤 대상에 관련되고 있는 사유로서, 행동하는 사유로서 나 자신을 파악하는 것입니다. 그리고 내가 나 자신을 확신하고 있다는 것도 이러한 의미에서인 것입니다. 사유는 그 스스로에 대해 주어져 있는 것입니다. 어쨌든 나는 내 자신이 사유하고 있다는 것을 발견하고 그러한 사실을 알아차리고 있읍니다. 이러한 의미에서 나는 단순히 내가 사유하고 있다는 사실을 확신함과 함께 이것저것을 사유하고 있다는 사실도 확신하고 있는 것입니다. 따라서 나는 내 자신을 보편적인 사유인으로 자처하지 않고서라도 심리주의적 코기토를 벗어날 수 있는 계기가 마련되는 것입니다. 말하자면 나는 그저 단순히 구성된 사건이 아닙니다. 또한 나는 보편적인 사유인[2]도 아닙니다. 나는 진리—사유가 매순간 한꺼번에 해명해 낼 수 없는 진리—의 이상을 이미 소유하고 있는 것으로서 자기 자신을 회복하는 사유이며, 그러한 사유 활동의 지평이기도 한 그러한 사유인 것입니다. 이러한 사유는 자신을 본다기보다는 오히려 자신을 느끼고 있는 사유이며, 명료성을 소유하고 있다기보다는 오히려 그것을 추구하는 사유이며, 진리를 발견하고 있다기보다는 오히려 그것을 창조해 내는 사유로서, 그

2) 이 말은 스피노자의 능산적 자연(natura naturans)에서 따온 말이다.

것은 보다 앞서 라그노가 쓴 유명한 책 속에 씌어 있는 그러한 사유이기도 한 것입니다. 그는 우리가 삶에 복종해야 할 것인가 아니면 삶을 창조해야 할 것인가라고 물은 바 있읍니다. "이러한 물음은 두 번 다시 지성의 영역에 속하지 않는다. 우리는 자유로우며 그리고 이러한 의미에서 회의주의는 옳다. 그렇다고 해서 부정적인 답변을 하는 것은 세계와 자아를 불가지적인 것으로 하는 일이 된다. 즉 그것은 혼돈을 만들어내는 일이며, 무엇보다도 혼돈을 자아 속에 세우는 일이다. 그러나 혼돈은 아무런 의미가 있는 것이 아니다. 그러므로 자아와 그 밖의 만물이 존재하느냐 아니면 존재하지 않느냐를 선택하지 않으면 안된다"라고 〈신의 존재에 관한 강론〉 중에서 그는 답하고 있읍니다. 나는 여기서 데카르트와 스피노자와 칸트에 대한 반성으로 평생을 다 바친 저자에게서 어떤 사유의 관념—때로는 야만적이라고도 간주되었던 관념—을 발견합니다. 스스로가 시기적절히 시작되었음을 상기하여 스스로를 최고도로 회복하고 있는 사유의 관념, 그리고 그런 중에 행동과 이성과 자유가 합치하고 있는 바의 사유의 관념을 말입니다.

끝으로 우리는 이러한 관점으로부터 합리성과 경험에는 어떠한 일이 있게 되는가, 그리고 경험에 이미 함축되어 있는 어떤 절대적 긍정이 과연 있을 수 있는지를 물어보도록 합시다.

나의 경험들이 서로 결부되고 있다는 사실, 그리고 내 자신의 경험이 타인의 경험과 일치되고 있음을 경험하고 있다는 사실은 방금 우리가 언급한 바 때문에 그 뜻이 결코 손상되는 것은 아닙니다. 그러하기는커녕 이러한 사실은 회의주의와는 반대로 뚜렷하게 부각되고 있는 것입니다. 어떠한 사물이 다른 어느 누구에게나 나타나고 있듯이 내게도 나타나며, 우리에게 사유될 수 있거나 상정될 수 있는 일체의 것에 대한 한계를 마련해 놓고 있는 이들 현상들이 현상들이기는 하지만 확실한 것입니다. 거기에 의미가 있는 것입니다. 그러나 합리성이라는 것이 전적인 보증인이거나 직접적인 보증인이 되고 있는 것도 아닙니다. 합리성은 어떻든 열려 있는 것이며, 이러한 사실은 곧

합리성이 위협을 받고 있다는 사실을 말하는 것이나 같습니다.

따라서 이와 같은 명제는 두 가지 유형의 비판의 길을 열어 놓고 있다 함은 물론입니다. 하나는 심리학적 측면으로부터의 비판이요, 다른 하나는 철학적 측면으로부터의 비판입니다.

내가 기술했던 것 같은, 지각된 세계를 기술해 온 심리학자들 곧 형태심리학자들은 그들의 기술에 관해 철학적 결론을 끌어 내지 못하고 있읍니다. 그 점에서 그들은 아직도 고전적인 틀 안에 머물러 있는 셈입니다. 궁극적으로 그들은 지각된 세계의 구조를 신경 조직에서 일어나고, 그리고 형태화된 것(the Gestalten)과 그것에 대한 경험을 전적으로 결정하는 물리학적이고 생리학적인 제과정들의 단순한 결과인 것으로 간주해 놓고 있읍니다. 유기체와 그리고 의식 자체는 외적인 물리적 변수들의 기능에 불과한 것일 따름입니다. 그러므로 실재 세계는 궁극적으로 과학이 생각하고 있는 것과 같이 물리적 세계이며, 그것이 우리의 의식 자체를 발생케 한다는 것입니다.

그러나 문제는 지각된 세계의 현상에 대한 주목을 불러일으키는 데 있어서 형태론이 이루어 놓은 연구대로 형태론이 과연 실재와 객관성에 대한 고전적 개념에 의거해 있는 것이며, 형태화된 것의 세계를 이러한 고전적 실재의 개념 속에 통합시켜 놓을 수가 있는 것인지 아닌지를 확인하는 일입니다. 이 이론의 가장 중요한 수확 중의 하나는 의심할 여지없이 객관적인 심리학과 내성적인 심리학간의 고전적인 택일의 문제를 극복해 온 것이 되겠읍니다. 형태심리학은 심리학의 대상이 내부와 외부 쌍방으로부터 다같이 접근할 수 있는 행동의 구조라는 사실을 보여 줌으로써 고전적인 이 양자택일의 문제를 극복했던 것입니다. 침판지에 관한 자신의 저술 속에서 쾰러는 이 행동의 구조라는 생각을 적용하여, 침판지의 행동을 기술하기 위해서는 그 행동을 특징짓는 데 있어서 행동의 "선률"(melodic line) 등과 같은 개념들을 도입할 필요가 있음을 알려 주고 있읍니다. 이런 것들은 의인적인 개념들입니다만 그들은 객관적으로 활용될 수 있는 것들이기도 합니다.

왜냐하면 "선율적" 행동과 "비선율적"(non-melodic) 행동을 "훌륭한 해결책"과 "서툰 해결책"이라는 말로 해석하는 데 의견의 일치를 보는 것은 가능한 일이기 때문입니다. 따라서 심리학이라고 하는 학문은 인간의 세계 밖에서 구축되는 것이 아닙니다. 정말이지 진실과 허위를 구별하고 객관적인 것과 허구적인 것을 구별하는 것은 인간 세계의 한 특성이기도 한 것입니다. 나중에 형태심리학이—그 자신의 제 발견에도 불구하고—그 자신을 과학적 존재론 혹은 실증주의적 존재론으로 설명하고자 했을 때 그것은 우리가 반드시 거부했어야만 하는 내적인 자기 모순을 감내한 입장에서였던 것입니다.

우리가 위에서 기술한 지각된 세계에로 되돌아가, 실재에 대한 우리의 개념을 그들 현상에 기초시켜 놓는다 하더라도—베르그송이 그랬다고 해서 비난받았던 것처럼—어느모로나 객관성을 내면적인 삶에 희생시켜 놓고 있는 것은 아닙니다. 형태심리학이 보여 주었던 것처럼 구조와 형태와 의미는 우리 자신의 경험 속에서 가시적이게 되는 것 못지 않게 객관적으로 관찰할 수 있는 행동 속에서도 가시적인 것이 되고 있읍니다. 물론 객관성이란 말이 측정 가능하다는 뜻인 것으로 혼동되지 않고 있다는 조건하에서라면 말입니다. 우리가 어떤 사람을 과정과 인과률의 교차점으로서 설명될 수 있는 대상으로 간주할 수 있다고 생각할 때라야 우리가 그 사람에 대해 진정으로 객관적인 태도를 취하는 것이라고 된다는 말입니까? 전형적 행위들에 의거하여 인간의 삶에 관한 진정한 학을 구성하고자 기도한다면 그것이 더욱 객관적인 태도가 아닙니까? 다만 추상적인 적성들만을 다루는 몇가지 검사를 인간에게 적용하는 것이 객관적인 것인가요? 아니면, 세계와 타인들에 현존해 있는 인간의 상황을 더욱 많은 시험들에 의해서 파악하고자 하는 것이 객관적인 것일까요?

과학으로서의 심리학은 지각된 세계에로의 회귀 때문에 우려할 하등의 이유가 없으며, 동시에 이러한 회귀의 결과들을 끌어내고 있는 철학 때문에 우려할 까닭도 전혀 없읍니다. 이러한 태도는 심리학

을 침해하기는커녕 오히려 심리학이 발견한 것들에 대한 철학적 의미를 확실하게 해줍니다. 왜냐하면 진리에는 두 가지가 있는 것이 아니기 때문입니다. 귀납적인 심리학이 있는 것도 아니고 직관적인 철학이 있는 것도 아닙니다. 심리학적 귀납이란 어떤 전형적인 행동을 밝혀 주는 방법론적 수단 이상의 것이 아니며, 그리고 귀납이 직관을 포함하고는 있을망정 역으로 직관이 텅빈 공간 속에서 일어나는 것도 아닙니다. 그것은 과학의 연구에 의해서 밝혀진 사실과 자료와 현상들 위에서 자신을 수행하는 것입니다. 따라서 두 종류의 지식이 있는 것이 아니고 동일한 지식에 대해서 두 가지 다른 정도의 명료화의 작업이 있을 뿐인 것입니다. 말하자면 심리학과 철학은 동일한 현상을 통해 양분을 공급받고 있는 것입니다. 다만 문제들이 철학적 단계에 있어서는 보다 형식화되어지고 있을 따름인 것입니다.

그러나 철학자들은 여기서 우리가 심리학에 너무 큰 비중을 부여해 놓고 있다고 말할지도 모릅니다. 그리고 지각의 경험에서 드러나고 있는 것 같은 경험의 텍스츄어에 합리성을 기초시켜 놓고 있음으로써 우리가 그것을 위태롭게 하고 있다고 말할지도 모릅니다. 그러나 절대적 합리성에 대한 요구야말로 철학과 혼동되어서는 안 될 개인적인 취향으로서 하나의 소망에 불과한 것이거나, 아니면 훌륭히 정초되고 있는 것인 한 이러한 철학적 관점은 다른 어느 관점이나 다름없이 혹은 그 이상으로까지 절대적 합리성에 대한 요구를 만족시켜 주고 있는 것이거나 할 것입니다. 그러나 철학자들이 이성을 역사의 변천 저 위에 두려고 할 때라 해도 그들은 심리학, 사회학, 인종학, 역사 그리고 정신의학 등이 인간 행동의 결정 조건(the conditioning)에 관해 우리에게 가르쳐 준 바를 아주 깡그리 그리고 간단하게 망각해 버릴 수는 없는 일입니다. 이미 획득된 지식을 부인하는 점에 이성의 우위를 정초시켜 놓고 있는 태도야말로 이성에 대한 사랑을 피력해 놓는 진정한 낭만적인 방식이 될 것입니다. 그러므로 정당하게 요구될 수 있는 바가 있다면, 그것은 인간이란 어떤 외적 자연의 운명이나 역사의

운명에 결코 종속되어 있는 존재가 아니라는 점이며, 동시에 그의 의식으로부터도 벗어나 있는 존재가 아니라는 점입니다. 이제 나의 철학은 이러한 요구를 만족시켜 주고 있다고 생각합니다. 지각의 기본성을 말하는 중에 물론 나는 과학, 반성 그리고 철학이 단지 변형된 감각들(transformed sensations)에 지나지 않는다거나 혹은 가치란 거치되고 계산된 쾌에 지나지 않는다라는 것을—이렇게 되면 다시 경험주의 명제들에로 복귀하는 일이 될 것입니다—뜻하고자 했던 적은 없읍니다. "지각의 기본성"(primacy of perception)이라는 말은 지각의 경험이란 사물, 진리, 가치들이 우리들에 대하여 구성되는 순간에 있어서의 우리의 현존이라는 것을 뜻하고 있는 말입니다. 즉 지각은 막 출발된 로고스(nascent logos)이며, 그것은 모든 독단을 벗어나서 객관성 자체의 진정한 조건을 우리에게 알려 주고 있다는 것, 나아가 그것은 우리에게 지식과 행위의 과제들을 떠 맡기고 있다는 사실을 의미합니다. 지각은 인간의 지식을 감각에로 환원시켜 놓는 문제가 아니라, 지식의 탄생에 가담하여 그것을 감성적인 것만큼이나 감성적이게 해주며, 합리성의 의식을 회복시켜 주는 문제입니다. 합리성에 대한 이러한 경험은 우리들이 그 합리성이란 것을 의례껏 자명한 것으로 간주할 때는 사라져 버리지만, 반대로 그것이 비인간적 본성의 배경하에서 나타나게끔 될 때에는 다시 회복되고 있는 것입니다.

본 논문을 쓰게 된 근거가 되어 주었던 저술[3]은 이러한 점에서 하나의 예비적인 연구에 지나지 않는 것입니다. 왜냐하면 그것은 문화나 역사에 관해서는 아직 아무런 언급도 하지 않고 있기 때문입니다. 이러한 지각—지각된 대상이란 정의상 현존하는 것이고, 살아 있는 것이므로 경험의 특전적인 영역으로 되고 있는 지각—의 기초 위에서 이 책은 현존해 있으며 살아 있는 실재에 더욱 밀접히 접근하기 위한 방법을 명확히 규정하고자 한 것이며, 따라서 그 방법은 언어에서, 지식에서, 사회와 종교에서의 인간과 인간의 관계에 대해 적용되어야

3) 여기서 말하고 있는 책은 〈지각의 현상학〉을 가리키는 것임.

만 하겠읍니다. 마치도 이 방법이 그 책에서는 지각적 실재에 대한 인간의 관계, 그리고 지각적인 경험의 단계에서 한 인간의 타인들에 대한 관계에 대해서 적용되었던 것처럼 말입니다. 우리는 이러한 경험의 단계를 원초적(primordial)이라 부릅니다. 이것을 원초적이라 부르고 있는 것은―인간이란 어떠한 동물과도 다른 방식으로 지각한다는 사실을 이미 명백히 표명한 이상―모든 것이 변형과 진화에 의해서 그로부터 유래하고 있다는 사실을 주장하기 위해서가 아니라, 오히려 이 단계의 경험이야말로 문화가 해결하고자 기도해 온 항구적인 문제점들을 우리에게 드러내 보여 주고 있다는 사실을 옹호하기 위해서인 것입니다. 만약 우리가 주관을 외적 본질의 결정론(determinism)에 결부시켜 놓지 않고, 그것을 지각적인 경험의 묘상(bed)―주관은 언제고 그곳을 떠나는 일 없이 다만 변형시켜 놓기만 할 묘상―에 되돌려 놓기만 한다면 우리가 주관을 어떤 비인간적인 역사에 종속시켜 놓는다는 것은 말도 안 되는 일이 될 것입니다. 역사란 타인들입니다. 역사란 우리들이 타인들과 확립하고 있는 상호관계들입니다. 이 관계를 벗어날 때 관념적인 것의 영역이 한 알리바이로서 등장하는 것입니다.

이러한 사실은 우리로 하여금 실천적(practical)인 것의 영역에 관해서도 전술한 내용으로부터 어떤 결론을 끌어 내도록 인도해 주고 있읍니다. 만일 우리가 우리의 삶을 지각된 세계와 인간 세계에 내존되어 있는 것으로 인정한다면―설령 우리의 삶이 삶을 재창조하고 삶의 형성에 이바지하고 있는 중이라 할지라도―그렇다면 우리는 도덕성(morality)의 본질을 어떤 가치 체계에 대한 사적인 집착에 둘 수는 없는 일입니다. 원리들이란 그들이 실천으로 옮겨질 수 있는 것들이 아닌 한 신비적인 것들로 되고 맙니다. 그것들은 타인들에 대한 우리의 관계들에 생기를 불어 넣어 주는 것일 필요가 있읍니다. 따라서 우리는 우리의 행위들이 타인들에게 나타나고 있는 바의 국면에 무관한 채로 있을 수 없는 실정이며, 그래서 지향이 도덕적 정당성으로서 족한 것이냐 아닌지 하는 물음이 제기되게 되는 것입니다. 이러저러한 집단들을 승인

하는 일이란 아무런 정당성도 입증해 주지 못한다는 사실은 명백합니다. 왜냐하면 도덕적 정당성을 추구하는 데 있어서 우리는 우리 자신의 재판관을 선택하고 있는 터이기 때문입니다. 그러므로 위와 같은 사실은 결국 우리는 아직도 우리 자신에 대해 사유하고 있지 않다고 말하는 단계로까지 되는 것이나 다를 바가 없는 일인 것입니다. 우리의 행위가 타인에 의해서 공격의 행위로 간주될 수 없고, 오히려 정반대로 어느 주어진 상황의 바로 그 특수성 속에서 관대하게 그 타인과 만나고 있는 것으로 간주될 수 있는 그러한 방식으로 행동해야 할 요구를 우리에게 부과하고 있는 것은 합리성 바로 그것의 요구입니다. 그런데, 타인들에 대해 하고 있는 우리의 행위의 결과들을 도덕성으로 하려는 바로 그 순간으로부터—행위의 보편성이란 것이 한낱 말에 그치고 있는 것이 아닐 것이라고 한다면 우리가 그렇게 하는 일을 어떻게 회피할 수 있겠읍니까?—, 경우에 따라 우리의 관점들이 화합되기가 어려운 것이라고 한다면, 이를테면 한 국가의 합법적 이익이 다른 국가의 이익과 대립되고 있다고 한다면, 타인들에 대한 우리의 관계가 비도덕성으로 빠져 버리고 말게 될 것이라 함은 능히 있을 수 있는 일입니다. 아직도 완전히 해명되지 않고 있는 어떤 대목에서 칸트가 언급하고 있는 바와 같이 어떠한 것도 도덕성이 가능하리란 것을 우리에게 보장해 주고 있는 것이란 없읍니다. 그러나 도덕성이 불가능하리란 어떠한 치명적인 확신은 더욱 없읍니다. 그렇다 함을 우리는 타인을 지각하는 경험 속에서 관찰한 바 있으며, 여기서 이러한 우리의 입장이 초래하게 될 몇가지 위험한 결과들을 약술해 봄으로써 우리는 그 견해의 난점들을 아주 잘 알게 될 것이며, 그럼으로써 우리는 바라건대 그 난점들의 일부를 피할 수 있음직도 한 일입니다. 사물에 대한 지각이 무한한 지각적 측면들의 역설적 종합(paradoxical synthesis)을 실현시켜 놓음으로써 나를 존재에로 열어 놓고 있는 것과 똑같이, 타인에 대한 지각은 타아(alter-ego)의 역설—공통적인 상황의 역설—을 실현함으로써 나의 시선과 나의 전달할 길 없는 고독을 제삼

자 및 다른 모든 사람들의 시야에 내놓음으로써 도덕성을 기초하고 있읍니다. 어느 경우에서나 다름없이 여기서도 지각의 기본성—우리들 대부분의 개인적인 경험의 심장부에서 그 경험을 타인의 시선에 맡기는 생산적인 모순의 실현—은 회의주의나 염세주의에 대한 처방이 되겠읍니다. 만약 감성이 그 자신 속에 폐쇄되어 있는 것이라고 한다면, 그래서 우리는 분리된 이성의 단계에서를 제외하고서는 진리와의 소통, 타인들과의 소통을 찾지 못한다고 하는 사실을 인정한다면, 그렇다면 소망할 수 있는 것이란 더 이상 아무 것도 없게 됩니다. 사랑한다는 것이 무엇인가를 자문해 본 파스칼이 우리는 누구나가 한 여자를 곧 사라지고 말 그녀의 아름다움 때문에 혹은 그녀가 잃어 버릴 수 있는 그녀의 마음 때문에 사랑하지 않는다고 말한 끝에, 갑작스레 "우리는 누구나 어떤 사람도 결코 사랑하지 않는다. 우리는 단지 성질들(qualities)을 애호할 뿐이다"라는 결론을 맺고 있는 바의 저 유명한 텍스트보다도 더 염세적이고 더 회의적인 것은 없을 것입니다. 파스칼은 마치도 세계가 존재하고 있는지 아닌지를 묻고 있는 회의주의자처럼, 책상이란 다만 감각들의 총화이며 마침내는 우리는 아무 것도 보지를 못한다. 우리는 단지 감각들만을 보고 있을 따름이라고 말하는 회의주의자처럼 말하고 있읍니다.

그러나 그와는 반대로 만약 지각의 기본성이 요구하고 있듯이 우리가 지각하는 바가 "세계"이고, 우리가 사랑하는 바가 "인간"이라고 부른다면 인간에 관한 회의의 유형이 있고, 원한(spite)의 유형이 있다는 사실 그것은 불가능한 일입니다. 물론 그렇게 해서 발견하고 있는 세계가 절대적으로 믿을 수 있다는 것은 아닙니다. 우리는 사랑 그것이 알고 있는 바를 넘어서 기약하고 있는 사랑의 대담함, 질병이나 어떤 우연한 사고 때문에 사랑이 깨어질 때마저도 사랑은 영원하다고 외치는 사람의 대담함을 곰곰이 생각해 봅니다… 그러나 비록 우리가 성질과 신체와 시간 없이는 사랑을 할 수가 없다 할지라도 우리의 사랑이 성질들을 넘어, 신체를 넘어, 시간을 넘어 확장되고 있다는 사실

은 이 같은 기약의 순간에 있어서만은 진실한 것입니다. 사랑의 관념적인 통일성을 수호하기 위해 파스칼은 인간의 삶을 마음대로 여러 편린들로 분해하여, 인간을 일련의 불연속인 상태로 환원시켜 놓았던 것입니다. 그러나 그가 우리의 경험을 뛰어 넘어 찾고 있는 절대적인 것은 이미 그 경험 속에 내포되어 있는 것입니다. 마치도 내가 나의 현재를 통해서 그리고 현존해 있음으로써 시간을 파악하고 있듯이 나는 나의 개인적인 삶을 통해서 그리고 자신을 초월하는 경험의 긴장 속에서 타인을 지각하는 것입니다.

따라서 여기에 절대적인 것 혹은 합리성의 파괴가 있는 것이 아니라, 단지 경험으로부터 분리된 절대적인 것 혹은 그로부터 분리된 합리성의 파괴만이 있을 뿐입니다. 사실을 말한다면 기독교의 본질은 분리된 절대자를 인간 속의 절대자로 대체시켜 놓는 데 있읍니다. 신은 죽었다라는 니체의 생각은 그러므로 신의 죽음에 대한 기독교적 사고 속에 이미 내포되어 있었던 것입니다. 신은 인간의 삶 속에 용해되기 위하여 그것은 더 이상 외적 대상이기를 중지해야 합니다. 그리고 이 인간의 삶은 비시간적 종점에로의 단순한 회귀가 아닙니다. 신 역시 인간의 역사를 필요로 하는 것입니다. 말부랑쉬가 말했듯 세계는 미완성인 것입니다. 그러므로 나의 관점은 기독교인들이 긍정에서 부정에로의 역전(renversement du pour au contre)이 일어나고 있는 경우 사물의 다른 측면을 믿고 있는 만큼 그들의 관점과 차이가 있읍니다. 나의 입장에서라면 이 역전은 우리의 눈 앞에서 일어나고 있다고 생각합니다. 그리고 아마도 몇몇 기독교인들은 사물의 다른 측면이라는 것도 우리가 살고 있는 환경 속에 이미 가시적으로 존재하고 있음에 틀림없다고 하는 사실에 동의할 것입니다. 이제 지각의 기본성이라는 이와 같은 주제를 발전시킴으로써 나는 내가 전적으로 새로운 것을 제기하고 있다는 느낌을 갖고 있다기보다는 나의 선배들이 한 연구의 결론을 끌어내고 있는 것 같은 느낌입니다.

3. 언어의 현상학에 관해서 *

I. 훗설과 언어의 문제

철학의 전통에서 언어의 문제는 "제 1 철학"(first philosophy)에 속하지 않았다. 바로 이러한 이유 때문에 훗설은 지각이나 의식의 문제보다 훨씬 자유롭게 이에 접근하고 있다. 그러나 그는 이 언어의 문제를 핵심적인 부분으로까지 이끌어 가고 있으면서도 막상 이에 관한 그의 언급이 거의 눈에 띄지 않고 있다는 것은 이상하면서도 이해할 수 없는 일이기도 하다. 결과적으로 이 문제는 그가 언급한 바를 단순히 반복해 보는 대신에 현상학에 물음을 던지면서 그의 노력을 다시 한번 새겨 볼 수 있는 가장 훌륭한 토대를 우리에게 제공해 주고 있는 셈이다. 즉 이 문제를 통해서 우리는 그의 주제 대신 그의 사고의 동향을 새삼 되새겨 보고자 하는 것이다.

훗설의 초기와 후기의 텍스트들을 대조해 보면 거기에는 놀랄 만한 차이가 있다. 〈논리 연구〉제 4 부에서 훗설은 언어의 본질(eidetic of language)과 보편 문법의 개념을 제시해 놓고 있는데, 그것은 언어가 언어이기 위해서라면 모든 언어에 없어서는 안 될 야생적 의미(signification)—기성의 의미를 뜻하는 "meaning"과 구별시키기 위해 야생적이라는 말을 붙였음[역자]—의 형식들을 확립해 주며 또한 우리로 하여금 본질적인 언어(essential language)의 "혼란된" 실현체들로서의 경

* 이 논문이 처음 발표된 것은 The first *Colloque international de phénoménologie* (Brussels, 1951)에서였다. 이것은 그 다음해 H. L. Van Breda가 엮은 *Problemes actuels de la phenomenologie*(Paris, Brussels)에 게재되었다가 1960년 펴낸 논문집인 *Signes*에 수록되었다.

84

험적 언어들(empirical languages)에 대해 아주 명백한 생각을 갖도록 해주고 있다. 그러나 이러한 계획은 다음과 같은 사실을 전제로 하고 있는 것이다. 즉 언어란 의식에 의해 고차적으로 구성된 대상들 중의 하나이며, 실제의 언어들(actual languages)이란 의식이 그 열쇠를 쥐고 있는 가능적 언어(possible language)의 특수한 사례들이라는 것, 즉 실제적 언어들이란 그 기능에 있어서나 구조에 있어서 총제적 해명이 가능한 일률적 관계들에 의해 각기 그들의 의미와 결부되어 있는 기호들의 체계라는 사실을 전제하고 있는 것이다. 이처럼 언어가 사유 앞에 하나의 대상으로서 상정된다면 언어는 그것의 부속물, 대용물, 비망록 혹은 이차적 전달의 수단이라는 역할 이외의 다른 역할은 가능할 수가 없게 된다.

한편 보다 최근의 저술들에서, 언어는 어떤 대상을 지향하는 근원적 방식이나 혹은 사유의 구현체(thought's body)로서,[1] 혹은 그것 없이는 사적인 현상이 되고 말 사유들이 그것을 통해 상호주관적인 가치를 획득하고, 궁극적으로 관념적 존재를 획득하게 되는 바의 그러한 작용으로서[2] 기술되어 나타나고 있다. 이러한 사고에 따르면,

1) *Formale und transzendentale Logik*, p. 20.
"Diese aber (sc.: die Meinung) liegt nicht äußerlich neben den Worten; sondern redend vollziehen wir fortlaufend ein inneres, sich mit den Worten verschmelzendes, sie gleichsam beseelendes Meinen. Der Erfolg dieser Beseelung ist daß die Worte und die ganzen Reden in sich eine Meinung gleichsam verleiblichen und verleiblicht in sich als Sinn tragen."

2) Ursprung der Geometrie, (*Revue Internationale de philosophie*, 1939), p. 210.
"Objektives Dasein 'in der Welt' das als solches zugänglich ist für jedermann kann aber die geistige Objektivität des Sinngebildes letzlich nur haben vermöge der doppelschichtigen Wiederholungen und vornehmlich der sinnlich verkörpernden. In der sinnlichen Verkörperung geschiet die 'Lokalisation' und 'Temporalisation' von Solchem das seinen Seinssinn nach nicht-lokal und nicht-temporal ist… Wir iragen nun:… Wie macht die sprachliche Verleiblichung aus dem bloss innersubjektiven Gebilde, dem Gedanke, das *objektive*, das etwa als geometrischer Begriff oder Satz in der Tat für jedermann und in aller Zukunft verständlich da ist? Auf das Problem des Ursprunges der Sprache in ihrer idealen und durch Außerung und Dokumentierung begründeten Existenz in der realen Welt wollen wir hier nicht eingehen, obschon wir uns bewußt sind, daß eine radikale Aufklärung der Seinsart der 'idealen Sinngebilde' hier ihren tiefsten Problemgrund haben muß."

언어에 관해 반성하는 철학적 사유는 언어 속에 감싸여 그 속에, 자리를 차지하고 있는 언어의 수혜자가 될 것이다. 포스는 〈현상학과 언어학〉[3]에서 언어의 현상학을 정의하기를 그것은 기존 언어들을 모든 가능적인 언어들의 본질의 틀 속에 맞추려는 시도가 아니라—즉 그들 기존 언어들을 보편적이며 무시간적인 구성 의식 앞에 객관화시키는 일이 아니라—발언 주관(speaking subject)에로의 회귀, 내가 말하고 있는 언어와 나와의 접촉에로의 회귀라고 정의하고 있다. 과학자와 관찰자는 언어를 과거 속에서 보고 있다. 그들은 언어를 결국 오늘날의 그것으로 만들어 온 모든 자의적인 요소와 의미의 변천을 지니고 있는 언어의 오랜 역사를 고려하고 있다. 그러나 그처럼 수많은 우연적 사건들의 결과인 언어가 무엇이든 아주 명백하게 의미할 수 있다는 사실은 이해 난망의 일이다. 언어를 완결된 사실(fact accompli)로서 즉 과거에 있었던 야생적 의미의 잔재물이나, 이미 획득된 의미들의 기록으로서 생각함으로써 과학자는 불가피하게 발언 행위가 지닌 독특한 명료함이나 표현의 풍요로움을 놓치고 있다. 그러나 현상학적 관점에서는—즉 자기의 언어를 살아 있는 공동체와 의사를 소통하는 수단으로서 사용하고 있는 발언 주관에 있어서는—언어는 그의 통일성을 회복하게 된다. 그러할 때, 언어는 더 이상 독립된 언어학적 사실(linguistic fact)들로 된 무질서한 과거의 결과가 아니라, 모든 요소들이 단일한 표현 시도 즉 현재나 미래를 향해 있고 따라서 현재의 논리에 의해서 지배되고 있는 단일한 표현 시도 속에서 협동하고 있는 하나의 체계가 된다.

언어에 관한 한, 훗설의 출발과 끝이 이러하므로 우리는 앞으로 첫째 언어의 현상에 관해서, 다음으로 상호주관성과 합리성 그리고 마지막으로 이러한 언어의 현상학에 의해 암시되고 있는 철학의 개념에 관해서 몇가지 주제들을 우리의 논의를 위해 차례로 제시해 볼 것이다.

3) *Revue Internationale de philosophie* (1939).

Ⅱ. 언어의 현상

(1) 언어(language)와 발언행위(speech)

앞서 구분한 바 있는 언어에 관한 두 가지 관점—즉 사유의 대상으로서의 언어와 나의 소유로서의 언어—을 우리는 간단히 병립시킬 수가 있을까? 이것은 예컨대 소쉬르가 발언행위에 관한 공시 언어학(synchronic linguistics)과 언어에 관한 통시 언어학(diachronic linguistics)을 구분할 때 했던 일로서, 그에 의하면 범시적(panchronic) 관점은 현재의 창의성을 불가피 말살할 것이라는 점에서 그들 두 입장은 상호 환원될 수 없는 것들이 되고 있다. 비슷한 입장에서 포스는 객관적인 태도와 현상학적인 태도의 상호관계에 대해서는 아무런 언급을 하지 않은 채 그들 양자를 차례로 기술하고 있다. 그렇다면 우리는 심리학과 언어과학(science of language)이 구분되고 있는 것처럼, 현상학과 언어학(linguistics)도 구분된다고 생각할지 모른다. 교육학이 수학의 개념들을 배우는 사람들의 마음 속에서 그들 개념이 어떻게 형성되는가에 대한 경험을 그들 개념에 관한 우리의 지식에다 보태어 주고 있듯이, 현상학은 언어에 대한 우리의 언어학적 지식에다 그에 대한 우리의 내적인 경험을 보태어 줄 수는 있으리라. 그렇다면 발언행위에 대한 우리의 경험은 언어의 존재에 관해서 우리에게 아무 것도 가르쳐 주는 바가 없게 될 것이다. 즉 언어는 어떠한 존재론적 관련도 갖고 있지 않은 것으로 될 것이다.

그러나 이것은 불가능한 일이다. 따라서 언어에 대한 객관적인 과학과 나란히 발언행위의 현상학을 구분해 놓으면 그 순간 우리는 하나의 변증법 즉 그것을 통해 두 분야가 교류하게 되는 그러한 변증법을 가동시켜 놓게 될 것이다.

첫째로 "주관적" 관점은 "객관적" 관점을 감싸고(envelop) 있다. 즉 공시태가 통시태를 감싸고 있다. 언어의 과거는 현존함으로써 시작된

것이었다. 객관적 관점에 의해 밝혀질 일련의 우연적인 언어학적 사실
들은 어느 순간에나 내적 논리가 부여된 체계로서의 언어 속에 통
합되어 있는 것들이다. 따라서 언어는 그것이 횡단면에 따라 고찰
될 때의 하나의 체계라 한다면, 그것은 또한 발전과정중에 있는 것
임에 틀림이 없다. 소쉬르가 아무리 강력히 두 관점의 이원성을 주
장했다고는 하더라도 그의 후계자들, 예컨대 프랑스의 현대 언어
학자인 기요므는 언어하부적 도식(sublinguistic schema)이라는 형태의
한 매개 원리를 상정해 놓지 않으면 안 되었다.

또 다른 관계에 있어서는 통시태가 공시태를 감싸고 있다. 언어가
종단면에 따라 고려될 때 그것은 아무런 요소들이나 수용하고 있는 것
이라고 한다면 공시태의 체계는 야생적인 사건들(brutal events)이 개입
될 수 있는 틈을 매순간 허용하고 있을 것임에 틀림이 없다.

따라서 다음과 같은 이중의 과제가 우리에게 주어지게 된다.

A) 우리는 언어의 의미(meaning)를 그것의 발전 속에서 발견해야 하
며, 그리고 언어라는 것을 움직이는 평형(moving equilibrium)으로 생
각하지 않으면 안 된다. 예컨대 어떤 표현형식은 이제껏 쭉 사용되어,
표현성(expressiveness)을 상실하고 있다는 단 한가지 사실로 인해 퇴색
되어 버리므로, 우리는 그렇게 해서 생긴 취약한 틈(gap)이나 지대
(zone)들이 퇴화(regression) 과정의 체계에 의해 남겨진 언어의 편린들
의 회복과 활용을—새로운 원리의 입장에서—의사소통하기를 원하는
발언 주관으로부터 어떻게 끌어내고 있는가를 밝혀 볼 작정이다. 새로
운 표현수단이 언어 속에 잉태되는 것은 바로 이러한 방식을 통해서이
며, 그리하여 언어에 있어서의 이러한 마멸과 언어의 변통성의 사실에
도 불구하고 일관된 논리가 관통되고 있는 것이다. 예를 들면, 전치사
에 입각하고 있는 프랑스어의 표현 체계가 격변화와 어미 변화에 기초
하고 있던 라틴어의 표현체계를 대신하게 된 것도 바로 이와 같은 방
식으로써인 것이다.

B) 그러나 상관적인 입장에서 생각해 보면, 공시태는 통시태의 횡

단면에 불과하므로 공시태 속에서 실현되고 있는 체계는 전적으로 행동 속에 존재하고 있는 것만은 결코 아니며, 항상 잠재적이거나 혹은 잉태중인 변화들을 포함하고 있다는 사실을 우리는 또한 이해하지 않으면 안 된다. 그 체계는 투명한 구성의식의 시선하에서 완전히 명백하게 될 수 있는 일의적인 의미들로 구성된 것은 결코 아니다. 그것은 상호 분명하게 분절되어 있는 야생적 의미 형식들의 체계의 문제가 아니다. 곧 엄밀한 계획에 따라 구축된 언어적 관념들의 구조의 문제가 아니라, 수렴적인 여러 언어적 제스튜어들—그들 하나하나는 어떤 야생적 의미에 의해서보다는 어떤 활용 가치에 의해 보다 더 잘 규정될 수 있는 그러한 언어적 제스튜어들—로 된 응집적인 전체 (cohesive whole)의 문제인 것이다. 관념적이고 보편적인 어떤 야생적 의미 형식의 "혼연한"(confused) 실현체로서 나타나고 있는 특수한 언어들을 떠나 그러한 종합의 가능성이 문제점으로 된다. 설사 보편성이 획득된다 하더라도 그것은 우리에게 모든 가능적인 언어의 기초를 제공해 주고 있는 언어들의 다양함에 앞서 소급되는 어떤 보편적인 언어를 통해서가 아닐 것이다. 그것은 아마도 내가 말하고 있고 그리고 나를 표현의 현상으로 들어가게 하는 한 주어진 언어로부터, 내가 말하기를 배우는 그리고 전혀 다른 스타일에 따른 표현 행위를 낳게 하는 또 다른 주어진 언어에로의 "비스듬한 이행"을 통해서일 것이다. 따라서 위의 두 언어들, 궁극적으로는 주어진 모든 언어들은 오직 이러한 이행의 결과에 있어서만, 그리고 의미화하고 있는 전체들(signifying wholes)로서만 우연하게 비교될 수 있는 것일 뿐 우리는 그들 속에서 단 하나의 범주적 구조의 공통요소들을 인식할 수가 없는 일이다.

우리는 언어심리학에 대해 현재의 언어를 유보시켜 놓고, 언어의 과학에 대해 과거의 언어를 유보시켜 놓음으로써, 언어심리학과 언어과학을 병립시켜 놓을 수 있기는커녕 과거가 현재가 되고 있는 만큼이나 현재도 과거 속으로 확산되고 있다는 사실을 깨닫지 않으면 안 된다. 역사란 연속적인 공시태들로 구성된 역사이며, 언어의 과거의 우연성

은 심지어 공시적 체계에로까지 침투해 들어오고 있다. 언어의 현상
학이 나에게 가르쳐 준 바는 단순히 심리학적인 호기심이 아닌 것이
다. 즉 그것은 언어학에 의하여 관찰된 언어 곧 내 속에서 경험되어
나의 특수한 심리적 사실들이 추가되고 있는 그러한 언어가 아닌 것
이다. 그것은 나에게 언어의 존재에 관한 새로운 개념을 가르쳐 주는
바 언어란 우연성의 논리(logic in contingency)—임의의 요소들을 항상
가다듬어 우연적인 것을 의미있는 전체에로 수용하기로 된 체계—이
자 육화된 논리(incarnate logic)라는 것이다.

(2) 시니피앙(the signifying)의 의사신체성(quasi-corporeality)

발언된 언어 혹은 산 언어(living language)를 상기해 보면, 우리는 그
러한 언어의 표현적 가치는 "말의 고리"(verbal chain)의 각 요소에 따
로 따로 속해 있는 여러 표현적 가치들의 총화가 아니라는 사실을 알
게 된다. 그러하기는커녕 오히려 이들 요소들은—소쉬르가 기호는 본
질적으로 "구별적"(diacritical)이다라고 말한 것처럼—그들 하나하나가
다른 것들과의 차이만을 의미하고 있다는 점에서 공시태의 한 체계를 형
성하고 있다. 그리고 이러한 사정은 기호들 모두에 있어서 사실이기
때문에 한 언어에 있어서는 야생적 의미의 차이들만이 있을 뿐이다.
결국 언어가 어떤 것을 말하려 하고 또 실제로 그것을 말하게 되는
이유는 모든 기호가 그 기호에 속해 있다고 주장되는 야생적 의미를
위한 매개물이 되고 있기 때문이 아니라, 그들 기호들이 단독으로 고
려될 때는 언제나 중단되고마는, 그래서 그들 기호가 항상 담고 있지
는 않지만 내가 그들을 뛰어넘어 도달하게 되는 야생적 의미를 암시
하고 있기 때문이다. 그러므로 그들 기호들은 하나하나 모두가 어떤
심적 장치들 곧 우리의 문화적 장치들의 어떤 배열과의 관련에 의해
서만이 비로소 표현을 하는 것이니만큼, 따라서 전체적으로 기호들이
란 우리가 아직 메꿔 놓고 있지 않은 서류의 빈칸과 같은 것이며, 내
가 보지 못하고 있는 세계의 어느 대상을 지향하여 그 윤곽을 그려

놓고 있는 타인들의 제스츄어와도 같은 것이다.

어린이가 언어를 배우는 중에 스스로 터득하는 발언 능력은 형태학적, 구문론적, 사전적 의미들의 총화가 아니다. 이처럼 획득된 의미들은 언어를 터득하는 데 필요한 것도 충분한 것도 아니다. 일단 발언 행위가 획득되면 그것은 내가 표현하고자 하는 내용과 내가 사용하고 있는 표현 수단의 개념적 배열 간에 그 어떠한 비교도 전제하고 있는 것이 아니다. 나의 야생적 의미지향(significative intention)을 표현하는 데 요구되는 단어들과 어귀들은 내가 말을 하고 있을 때 훔볼트가 소위 내적인 언어 형식—현재 우리들은 그것을 말의 개념(Wortbegriff)이라고 부르고 있지만—이라고 불렀던 것에 의해서만이, 즉 그러한 단어들과 어귀들의 발생 근거가 되고 있고 또 내가 그것들을 반드시 내 자신에게 표상시키지 않고서도 그들을 조직시켜 주는 어떤 발언 스타일(speaking style)을 통해서만이 그들 자신을 내게 위임시키고 있는 것이다. 아직 발언되지 않고 있는 나의 의도와 단어들 간의 매개를 촉진하는 언어의 "언어적" 의미(languagely meaning)가 있으며, 나에 의해 발언된 단어들이 나 자신마저를 놀라게 하여 나에게 나의 생각을 가르쳐 주는 것도 바로 이와 같은 방식으로써인 것이다. 즉 조직된 기호들은 "나는 사유한다"(I think)로부터가 아니라 "나는 할 수 있다"(I am able to)로부터 발생하는 그들의 내재적 의미를 지니고 있는 것이다.

야생적 의미를 만져보지 않고서도 그것을 일거에 가져오는 이와 같은 행동—즉 언어에 의해 거리를 취한 행동(action at a distance by language)—, 나아가 야생적 의미를 단어로 바꾸지도 않고 혹은 의식의 침묵을 깨뜨리지 않고서도 단호한 방식으로 그 의미를 지적하는 이 웅변이야말로 신체적 지향성(corporeal intentionality)의 뛰어난 사례라 할 수 있다. 내가 파악하려고 하는 대상을 주제적으로 나 자신에게 표상시켜 주지 않고서도 세계와의 관계를 유지하게 해주고, 또는 세계에 의해 내게 제공된 통로와 나의 신체간의 치수관계를 유지하게 해주

는 나의 신체의 공간성 혹은 나의 제스츄어의 거동을 나는 엄밀하
게 의식하고 있다. 내가 그것에 관해 분명하게 반성을 하지 않고
있다는 조건에서 나의 신체가 하고 있는 나의 의식은 내 주위의 어떤
풍경을 즉시로 의미화해 놓고 있으며, 내 손가락들이 하고 있는 나의
의식은 어떤 대상의 섬유질적인 혹은 오톨도톨한 양식을 의미화해 놓
고 있다. 발언된 단어 즉 내가 한 말이거나 내가 들은 말이 언어적
제스츄어의 바로 그 텍스츄어 속에서 읽힐 수는 ―목소리의 주저나 변
화 혹은 어떤 구문의 선택이 있게 되면 그 의미가 변화될 정도로까지
―있으나, 그러나 아직은 그 제스츄어 속에 들어 있지 않은 의미를 잉
태하고 있는 것도 바로 이와 같은 방식으로써인 것이다. 왜냐하면 모
든 표현은 항시 하나의 흔적으로서 내게 나타나는 것이며, 어떠한 관
념도 투명성이 아닌 상태로서는 내게 주어지지 않는 것이며, 따라서
발언된 단어에 거주하고 있는 사유를 포착하려 우리의 손을 좁혀 보
려는 어떠한 시도도 우리의 손가락에 말의 질료만을 남겨 놓을 뿐이
기 때문이다.

(3) 시니피앙(the signifying)과 시니피에(the signified)의 관계 : 침전

발언행위는 제스츄어에 비교될 수 있다. 왜냐하면 목표와 그것을 지
향하는 제스츄어의 관계나 다름이 없는 똑같은 관계가 발언행위의 표
현 내용과 발언행위 간에도 있을 것이기 때문이다. 그러므로 시니피
앙 장치(signifying apparatus)의 기능에 관한 우리의 설명은 발언행위에
의해 표현된 야생적 의미에 대한 이론을 이미 포함하는 것이 될 것이
다. 나의 주위의 대상들에 대한 나의 신체적 지향은 암묵적인 것이며,
나의 신체나 혹은 환경에 대한 어떠한 주제화나 "표상"을 전제하지 않
고 있다. 세계가 나의 신체를 환기시키듯이 야생적 의미는 발언행위
를 환기시킨다. 그 스스로를 나의 지향 앞에 내보이지 않고서도 나의
지향을 일깨워 주는 무언의 현존(mute presence)을 통해서 이 야생적

의미는 발언행위를 환기시킨다. 나의 말을 들으면서 나의 야생적 의미 지향을 발견하고 있는 청자에 있어서뿐만이 아니라, 나 자신에 있어서도 야생적 의미 지향이란—설령 그것이 결과적으로는 "사유들"로 결실될 것이라 해도—당장은 앞으로 단어들로 메꿔져야 할 "결정된 틈" (determinate gap) 바로 그것이다. 즉 내가 말하고자 지향하고 있는 것은 현재 말해지고 있거나 이미 말해진 것을 넘어서고 있는 것이다.

이것은 다음과 같은 세 가지 사실들을 뜻하고 있는 것이다. 첫째로 발언행위의 야생적 의미는 이미 칸트적인 의미의 관념(idea)이 되고 있다는 점이며, 달리 말해 엄밀한 의미에서 그 자체 때문에 주어져 있지는 않지만 담화를 이끄는 수렴적인 표현행동의 극이 되고 있다는 점이다. 따라서 둘째로, 표현은 완전한(total) 것이 결코 아니라는 점이다. 그런데 소쉬르가 지적하고 있듯이, 흔히 우리는 언어란 완전하게 표현하는 것이라는 느낌을 지니고 있다. 그러나 우리의 언어가 우리의 것이 되고 있는 것은 그것이 완전하게 표현하고 있기 때문이 아니다. 그것이 완전하게 표현하고 있다고 우리가 믿고 있는 것은 오히려 그것이 우리의 것이 되고 있기 때문이다. 프랑스인에게 있어서 "l'homme que j'aime"라는 것이 완전한 표현이듯이, 영국인에게는 "the man I love"가 완전한 표현이다. 그리고 격변화에 의해 직접목적어의 기능을 명백히 지시할 수 있는 독일인들에게는 "j'aime cet homme"라는 표현이 자신을 표현하는 전적으로 암시적인 방법이 되고 있다. 따라서 표현 속에는 이해된 것들이 언제나 있다. 아니 이해된 것들이라는 생각은 차라리 거부되어야 할 것이다. 왜냐하면 그러한 생각이 의의를 지닐 수 있으려면, "마치도 손으로 우리를 인도해 주듯" 우리를 야생적 의미에로, 그리고 사물들 자체에로 결코 인도해 줄 수 없을 언어—다른 언어도 마찬가지이지만 흔히 우리 자신의 언어—를 표현의 모델이나 절대적 규범으로서 간주할 때뿐이기 때문이다. 그렇다고 해서 모든 표현이 이해될 것들을 남겨 놓고 있기 때문에 불완전하다고는 말하지 않기로 하자. 차라리 모든

표현은 전혀 모호하지 않게 이해되고 있다는 점에서 완전한 것이라고
말한 후, 표현의 한 근본적인 사실로서 우리는 다음과 같은 주장
을 인정해 보도록 하자. 즉 시니피에를 가능케 하는 시니피앙의 바
로 그 점 때문에 시니피에보다는 시니피앙이 보다 앞서 있다는 주장
을 인정하도록 해보자. 그렇다 할 때 야생적 의미지향이란 다만 결정된
틈에 지나지 않고 있다라는 사실은 마지막 세번째로 다음과 같은 사실
을 뜻하는 것으로 된다. 즉 이러한 표현행위 즉 발언행위의 언어적 의
미(linguistic meaning)와 발언행위가 지향하는 야생적 의미의—초월을
통한—이러한 결합은 말하는 주관인 우리에 있어 다만 우리의 사고를
타인에게 전달하기 위해서만 우리가 잠정적으로 의지하고 있는 이차적
단계의 작용이 아니라, 그렇지 않을 때라면 우리에게 감춰진 방식으로
있게 될 야생적 의미를 우리 자신이 소유하고 획득하는 행위라고 된다
는 것이다. 시니피에의 주제화가 왜 발언행위에 선행하지 않는가 하는
것은 그것이 바로 발언행위의 결과이기 때문이다. 이제 우리는 이 세
번째 사실의 결과에 역점을 두기로 해 보자.

　말하는 주관 쪽에서 볼 때 표현을 한다는 것은 무엇을 알아차린다는
것을 뜻한다. 그는 꼭 타인에 대해서만 표현을 하는 것이 아니다. 자
신이 지향하고 있는 바를 스스로 알기 위해서도 그는 표현을 하는 것이
다. 단지 어떤 결정된 틈인 야생적 의미를 구현해 놓고자 하는 발언행위
가　　단순히 타인들 속에 똑같은 결핍이나 상실을 다시 만들어 놓기
위해서만이 아니라, 결핍과 상실이 무엇의 결핍과 상실인지를 알기 위
해서이기도 한 것이다. 그렇다면 발언행위는 어떻게 그러한 일을 성
공적으로 수행할 수가 있는 것일까? 야생적 의미 지향은 내가 말하
고 있는 언어와 내가 물려받은 저술과 문화에 의해 대표되고 있는 유
효한(available) 야생적 의미들의 체계 속에서 하나의 등가물(equivalent)
을 추구함으로써 자신에게 형태를 부여하여 자신을 인식한다. 그러므
로 바로 이러한 야생적 의미 지향에 대해 발언행위는 듣는 이에게는
하나의 새롭고 색다른 낌새를 환기시켜 주며, 꺼꾸로 말하는 이나 쓰

는 이에게 있어서는 기존의 유효한 야생적 의미들 속에 이 같은 창의
적인 의미들을 정박시켜 주게 하는 기존의 시니피앙 수단이나 혹은 기
존의 발언된 야생적 의미들—예컨대 형태학적, 구문론적, 사전적 수
단 및 문학 쟝르, 화법의 유형, 사건을 제시하는 방식 등—의 어떤 배
열을 실현시켜 놓는 일이다. 그러나 그들은 왜, 어떻게 그리고 어떠
한 의미에서 유효한 것이 될까? 그들이 그렇게 되는 것은 똑같은 표
현 작용(expressive operation)이란 것을 통해서 내가 사용할 수 있는—
그리고 내가 지니고 있는—야생적 의미들로서 확립 되었을 때이다.
만약 내가 발언 행위의 독특한 힘을 이해하고자 할 때 반드시 설명되어
야 할 것이 있다면 그것은 바로 이와 같은 표현 작용에 대해서인 것이다.
 나는 불어의 단어나 형식들을 이해하고 있거나 이해하고 있다고 생
각한다. 즉 나는 주어진 문화에 의해 내게 제공된 문학적 표현방식과
철학적 표현방식에 대해 확실한 경험을 지니고 있다. 이러한 모든 기
존의 발언장치들을 활용해서 그들로 하여금 그들이 결코 말해 본 적이
없는 어떤 것을 말하도록 할 때 비로소 나는 표현을 하는 것이다. 우
리가 어떤 철학자의 저술을 읽게 되는 것은 그가 사용하고 있는 단어
들에 "상식적"인 의미(common meaning)를 부여함으로써 우리는 시작
하고 있다. 처음에는 알아차릴 수 없는 역전을 통해서 조금씩 조금씩
그 철학자의 발언행위는 그의 언어를 지배하게 되며, 결국 그들 단어에
새롭고 독특한 야생적 의미를 최종적으로 할당해 주게 되는 것은 단어들
에 대한 그의 사용인 것이다. 바로 이때 그는 자기 자신을 타인에게 이
해시켜 줄 뿐이 아니라 그의 야생적 의미는 또한 내 마음 속에 자리
잡게 되는 것이다. 어떤 사상을 지향하여 수렴되고 있는 단어들이 나
에게나 그들을 사용한 장본인에게나 혹은 그 밖의 타인들에게 그 사
상을 분명하게 가르치기에 충분할 만큼 다양하고 웅변적일 때 우리는
그 사상이 표현되었다고 말한다. 그리고 우리 모두가 발언행위 속에
숨쉬고 있는 사상의 현존을 경험하게 되는 것도 바로 이와 같은 방식
으로써인 것이다. 비록 야생적 의미의 윤곽들(Abschattungen)만이 주

제적으로 주어져 있다고 할지라도 일단 담화상의 어떤 지점이 지나가
버리게 되면 그 담화의 진행중에 포착된 윤곽들은—이들 윤곽들이 담
화를 벗어났을 때는 아무런 의미도 없는 것이 되고 말지만—갑자기 단
일한 야생적 의미로 압축되어 버린다. 그러할 때 비로소 우리는 무엇
인가가 말해졌다(said)고 느끼게 되는 것이다. 그것은 마치 우리가 어
떤 사물을 지각할 때에 감각적 메시지의 최소치가 어느 한계점을 초월
하게 되면 원칙적으로는 그 사물에 대한 설명이 무한히 연장된다 하더
라도 그것을 지각하게 되는 것이나 다름이 없는 일이다. 또한 그것은
반성의 눈길로 바라볼 때에는 나 아닌 그 어느 누구도 진정으로 그리
고 똑같은 의미로서는 자아가 될 수가 없다고 할지라도 타인의 일정
한 수의 행동들을 바라봄으로써 우리는 타인을 지각하게 되는 것이
나 다름이 없는 일이다.

　지각—특히 타인들에 대한 지각—의 귀결들이 그러하듯, 발언행위
의 귀결들 역시 항상 그것의 전제들을 초월하고 있다. 말을 하고 있
는 나 자신마저도 내가 표현하고 있는 것을 내 말을 듣고 있는 사람들
보다 내가 반드시 더 잘 알고 있는 것은 아니다. 내가 하나의 관념을
알았다라고 말하는 경우는 그 관념을 싸고 도는 일관된 센스(sense)를
이루고 있는 담화를 조직하는 힘이 내 속에 마련되고 있을 때이다.
그리고 이 힘 그 자체는 그 관념을 분명히 소유하고 있어 마주 대
하듯 그것을 관조하는 데 달려 있는 것이 아니라, 내가 사유의 어떤 양식
을 획득하고 있느냐에 달려 있다. 어떤 야생적 의미가 획득되고, 이어
그것이 유효하다고 말하는 것은 본래는 그에 운명지워지지 않았던 발
언행위 장치(speech apparatus) 속에 내가 그것을 정착시켜 놓는 일에 성
공했을 때이다. 이러한 표현 장치(expressive apparatus)의 요소들이 실제
로는 그 야생적 의미를 포함하고 있었던 것이 아니었음은 물론이다.
프랑스어는 그것이 성립된 순간부터 프랑스 문학을 내포하고 있었던 것
이 아닌 경우나 사정은 같다. 그들 요소들로 하여금 내가 지향했던 바를
의미화하기 위해 나는 그들을 원심화시켰다가 다시 그들을 구심화시

키지 않으면 안 되었던 것이다. 이처럼 그들 요소를 새로운 센스로 배열해 놓고, 듣는 사람뿐 아니라 말하는 주관도 함께 결정적인 단계를 거치게 하는 것은 다름 아니라 앙드레 말로의 말대로 유효한 야생적 의미의 바로 이와 같은 "일관된 변형"(coherent deformation)인 것이다.

바로 이 결정적 단계의 지점에서부터 예비적 단계들―가령 한 책의 첫 페이지들―은 전체의 최종적인 의미에로 다시 흡수되고, 그리고 그 의미―이제는 문화 속에 정착하게 된 의미―의 파생물로서 직접적으로 주어지게 되는 것이다. 그렇게 될 때 발언주관이나 타자에게 있어서 역시 전체에로 곧장 나아가는 길이 열려지게 될 것이다. 그렇게 되면 그는 전 과정을 계속 활성화시킬 필요가 없을 것이다. 즉 그는 전 과정의 결과 속에서 그 과정을 소유하고 있을 것이다. 그리고 개인적이고 상호 개인적인 전통이 마련되어질 것이다. 그렇게 되면 수행(Vollzug)의 신중한 탐색으로부터 해방된 추수행(Nachvollzug)이 과정상의 여러 단계들을 단일한 관점으로 압축시켜 놓게 된다. 따라서 침전(sedimentation)이 일어나고 나는 더욱더 멀리 사유할 수가 있게 될 것이다. 랑그와 구별되는 파롤은 야생적 의미 지향――여전히 침묵을 지키고 있으면서도 전적으로 행동하고 있는 그러한 지향―이 나의 문화와 타인의 문화에로 스스로를 통합시킬 수 있음을, 즉 문화적 수단들의 의미를 변형시킴으로써 나와 타인을 형성할 수 있음을 스스로 입증하는 것이 바로 그 순간인 것이다. 그리고 또한 발언행위가 "유효하다"고 되는 이유는 되돌이켜 볼 때 그것이 기존의 유효한 야생적 의미들 속에 포함되고 있는 것 같은 환상을 주고 있기 때문이지만, 사실 그것은 다만 그들 야생적 의미들에 새로운 생명을 주입시키기 위해서만 그들을 수용하고 있었던 것이다.

(4) 현상학적 철학에 대한 귀결

이러한 설명들에 대해 우리는 어떠한 철학적 뜻을 부여해야만 할까? 현상학적 분석들과 철학과의 관계는 명백한 것이 아니다. 그러한 분석은 때로 예비적인 것으로 간주되고 있다. 훗설 자신도 늘 넓은 의미

에서의 "현상학적 탐구"와 그들의 머리에 씌워 놓기로 된 "철학"을 구별해 놓고 있다. 그러나 삶의 세계에 대한 현상학적 해명이 있고 난 다음에도 철학의 문제가 여전히 무관한 채로 있다고 주장하기는 힘든 일이다. 삶의 세계에로의 회귀가 훗설의 후기 저술에 있어서 절대로 불가결한 첫단계라고 간주되고 있는 이유는 의심할 바 없이 그것이 다음에 전개되어야 하는 보편적 구성의 작업에 매우 중요한 것이기 때문이며, 몇가지 점에서 첫단계의 무엇인가가 두번째 단계에 보존되어 있고, 따라서 첫번째 단계의 것이 완전하게 극복되지 않고 있다는 것이고, 그리하여 현상학은 이미 철학이 되고 있다는 사실 때문이다. 만약 철학적인 주관이 투명한 구성의식—이 의식 앞에서야말로 그것의 야생적 의미와 그것의 대상으로서의 세계와 언어가 명백하게 드러나는 그러한 의식—이라면 어떠한 경험이든지 간에, 현상학적인 것이든 아니든지 간에 그것은 우리가 철학에로 이행하게 되는 동기를 만들어 주기에 족할 것이고, 따라서 삶의 세계에 대한 별도의 해명이란 것도 필요하지가 않게 될 것이다. 그러나 삶의 세계에로의 회귀—특히 객관화된 언어로부터 발언행위에로의 회귀—가 절대적으로 필요한 이유는 철학이란 주관에 대한 객관의 현존 방식에 대해 반성을 하지 않으면 안 되기 때문이다. 총체적 반성의 관념론적 철학이 생각하고 있는 것처럼 주관과 객관을 주관에 대한 객관의 관계로 대체시키지 않고, 현상학적 해명에 나타나고 있는 것으로서의 주관과 객관의 개념에 대해 반성을 하지 않으면 안 되기 때문이다. 이러한 관점에서 볼 때 현상학은 철학을 싸안고 있는 것이며, 따라서 철학은 전적으로 현상학 다음에 추가되게 되는 그런 것이 아니다.

이러한 사정은 특히도 언어의 현상학에 있어서 더욱 명백한 사실이 되고 있다. 다른 어느 것보다도 분명하게 이 문제는 현상학과 철학—혹은 형이상학—간의 관계에 대해 결정을 내리도록 하는 문제가 되고 있다. 왜냐하면 이것은 다른 어느 문제보다도 분명하게 특수한 문제와 철학의 문제 혹은 그 밖의 문제들을 포함하고 있는 형태를 띠고 있기

때문이다. 만약 발언행위란 것이 우리가 앞서 말했던 대로라면 우리로 하여금 이러한 프락시스(praxis)를 지배케 해주는 관념화(ideation)는 어떻게 가능할 수가 있을까? 발언행위의 현상학이 또한 발언행위의 철학이 되는 일을 어떻게 가능하게 도울 수가 있겠는가? 그리고 보다 높은 단계의 후속적인 해명을 위한 여지가 어떻게 가능할 수 있을까? 이렇게 볼 때 발언행위에로의 회귀에 대한 철학적 중요성을 강조하는 일이야말로 절대적으로 필요한 일이다.

발언행위가 지니고 있는 의미와 힘에 대해, 그리고 일반적으로 대상과 우리와의 관계의 매개자로서의 신체에 대한 이제까지의 설명이 단순한 심리학적 설명에 그치고 마는 것으로 간주될 수밖에 없다고 한다면, 그것은 우리에게 철학적 정보라고는 아무 것도 제공하지 않고 있는 것이 될 것이다. 그러나 우리가 생생하게 경험하고 있는 신체는 실제적으로 세계를 내포하고 있으며, 발언행위는 사유의 풍경을 내포하고 있는 것처럼 보인다는 사실을 우리는 인정하게 될 것이다. 하지만 이것은 외관상으로만 그러한 것뿐이다. 왜냐하면 신중한 사유(serious thinking)에 비춰 볼 때 나의 신체는 여전히 하나의 대상일 것이며, 나의 의식은 순수 의식일 것이며, 그리고 그들 양자의 공존은 순수 의식으로서의 내가 여전히 주관이 되고 있을 통각(apperception)의 대상이 되고 있을 것이기 때문이다. 훗설의 초기 저술에서는 다소간의 차이는 있을지언정 문제가 이 같은 식으로 개진된 바 있다. 비슷한 입장에서, 나의 발언행위나 혹은 내가 듣는 발언행위가 그 자체를 넘어 어떤 야생적 의미를 가르키도록 되어 있는 바의 관계도—다른 모든 관계가 그러하듯이—의식으로서의 나에 의해 설정될 수 있는 것일 뿐이므로 따라서 사유의 철저한 자율성(radical autonomy)은 위의 관계가 의심스럽게 보이는 그 순간 회복될 것이다.

그러나 어떠한 경우에도 나는 육화의 현상(phenomenon of incarnation)을 단순히 심리학적 외관인 것으로 분류해 버릴 수는 없다. 그리고 내가 그렇게 분류하고 싶은 충동을 받는다 해도 나는 타인에 대한 나의

지각의 현상 때문에 좌절되고 말게 될 것이다. 왜냐하면 발언행위에 대한 나의 경험과 지각된 세계에 대한 나의 경험에 있어서 보다는 타인에 대한 나의 경험에 있어서 일층 명료하게—그렇다고 해서 특별히 다르다는 것은 아니지만—나는 불가피하게 나의 신체를 그것을 통하지 않는 다른 방식으로서는 결코 알 수 없는 것을 나에게 가르쳐 주는 자발성(spontaneity)으로서 파악하기 때문이다. 타인을 또 다른 자아 (other myself)로 정립하는 것 역시 의식이라고 할지 모르지만 그것은 사실상 가능하지가 않은 일이다. 의식을 한다는 것은 구성을 한다는 것이며, 따라서 나는 타인을 의식할 수가 없다. 왜냐하면 타인을 의식한다는 것은 구성행위로서 즉 타인을 구성한다는 바의 바로 그 구성행위의 입장에서 타인을 구성하는 행위를 포함하고 있는 일이기 때문이다. 다섯번째의 저술인 〈데카르트의 성찰〉의 서두에서 하나의 한계로 제기된 바 있는 이러한 원리상의 난점은 그러나 어디에서이고 근절되지 않고 있다. 훗설은 그 난점을 소홀하게 취급했던 것이다. 즉 나는 타인에 대한 관념을 갖고 있으므로, 따라서 어떤 입장에서 그 난점은 사실상 극복되었다는 식이다. 그러나 내가 그 난점을 극복할 수 있었던 것은 오로지 타인들을 지각하고 있는 내 속에서 타인들에 대한 이론적 개념화를 불가능하게 만들고 있는 철저한 모순을 그가 간과해 버릴 수 있었기 때문이거나, 아니 그보다는 만약 그가 그 모순을 간과해 버릴 경우라면 그는 더 이상 타인의 문제를 다루지 않게 될 터인즉 타인의 현존에 대한 참된 정의로서 그 모순을 체험할 수 있었기 때문이리라.

자신이 구성행위로서 기능을 하는 그 순간 스스로가 구성되어 있음을 경험하는 이러한 주관이 곧 나의 신체이다. 여기서 우리는 훗설이 결국에 가서는 나를 둘러싸고 있는 공간 속에서 나타나고 있는 어떤 행위방식에 대한 나의 지각을 소위 "짝짓기 현상"(mating phenomenon)과 "지향적 탈선"(intentional transgression)이라고 하는 것에 기초시켜 놓음으로써 마무리짓고 있음을 기억하고 있다. 즉 나의 시선은 어떤 광경들—다른 사람의 몸이나 연장하여 동물의 몸 등—에 부딪쳐 그들에 의해

좌절을 당하는 일이 일어난다. 나는 내가 그들 광경에 옷을 입혀 놓고 있다고 생각했던 바로 그 순간에 나는 그들에 의해 옷이 입혀진다. 나는 나 자신의 신체가 마치도 나 자신의 제스츄어나 혹은 행동의 문제인 것처럼 그것의 여러 가능성들을 야기시켜 소집해 놓고 있는 어떤 형태, 즉 공간 속에서 그 윤곽이 그려지는 어떤 형태를 본다. 모든 것은 마치 지향성의 기능과 지향적 대상이 역설적으로 교차되고 있는 것처럼 일어난다. 그 광경은 나를 초대하여 자기에 꼭 알맞는 관람자가 되도록 한다. 마치도 내 것이 아닌 다른 어떤 마음이 갑작스레 나의 신체 속에 서식하게 된 것처럼, 아니 내 마음이 저쪽에서 끌려 나와 마음이 그 자신을 위해 마련해 놓고 있는 중의 장면 속으로 이행되는 것처럼 말이다. 이제 내 밖에 있는 제2의 나 자신이 나에게 말을 걸어오고 있다. 즉 나는 타인을 지각하고 있는 것이다.

이제, 발언행위는 대상들에 대한 나의 일상적인 관계를 뒤집어, 그들 중의 어느 것에 주관의 가치를 부여하는 이와 같은 "행동방식들" 중 두드러진 경우임이 분명해진다. 그리고 객관화가 살아 있는 신체—그것이 나의 신체이건 타인의 신체이건—에 관해서는 아무런 의미도 없는 것이라고 한다면 총체적 발언행위로써 하는 신체의 사유라고 내가 부르고 있는 육화는 궁극적인 현상으로서 고려되어야만 한다. 따라서 현상학이란 것이 존재에 대한 우리의 생각과 우리의 철학을 정말로 이미 내포하고 있지 않다고 한다면, 우리가 철학의 문제에 도달하게 되었을 때 우리는 애초 현상학을 야기시켰던 바로 그 난점들에 우리 자신이 다시 직면해 있음을 발견하게 될 것이다.

따라서 어느 의미에서 현상학은 전부이거나 아무 것도 아닌 것이라고 할 수 있다. 저 교시적 자발성(instructive spontaneity)의 질서—즉 신체의 "나는 할 수 있음", 우리에게 타인을 부여하는 "지향적 탈선", 관념적인 혹은 절대적인 야생적 의미라는 생각을 가져다 주는 발언행위—가 다시 무의미한 것이 되지 않고서는 그것은 당연스레 비우주적(acosmic)이고 범우주적(pancosmic)인 의식의 관할하에 놓여질 수는 없는 일이

다. 따라서 현상학은 어떠한 구성적 의식으로써도 인식할 수 없는 것 곧 "선구성의 세계" 속에 내가 참여하고 있음을 파악하도록 나를 도와 줄 수 있는 것이라야 한다. 그러나 어떻게 신체와 발언행위가 내가 그들에게 집어 넣은 것 이상을 나에게 줄 수가 있을까? 사람들은 이 점에 대해 이의를 제기할지도 모른다. 그러나 내가 목격하고 있는 어떤 행위방식 속에서 나에게 또 다른 자신의 출현을 보도록 가르쳐 주는 것은 유기체로서의 나의 신체가 아님은 물론이다. 유기체로서의 신체는 기껏해야 또 다른 유기체 속에 반영될 수 있는 것일 따름이고, 또 그 속에서 겨우 자신을 인식할 수 있을 뿐이다. 따라서 타아와 그리고 타인의 사유가 나에게 나타나기 위해서 나는 나의 것인 이 신체로서의 나, 이 육화된 삶의 사유로서의 나이어야만 한다. 그리고 지향적 탈선을 초래시키는 주관은 그가 상황 속에 처해 있는 한에 있어서만 그렇게 할 수가 있는 것이다. 그러므로 타인들에 대한 경험이 가능할 수 있으려면 그 상황이 정확히 그 코기토의 일부가 되고 있을 때뿐인 것이다.

이제 우리는 시니피앙과 시니피에의 관계에 관해 현상학이 우리에게 가르쳐 준 바에 대해서도 똑같이 엄밀하게 생각해 보지 않으면 안된다. 만약에 언어의 중심적인 현상이 실제로는 시니피앙과 시니피에의 공동행위(common act of the signifying and the signified)라고 한다면 관념의 천국에서 표현 작용의 결과를 미리 실현함으로써 우리는 언어로부터 그의 독특한 특성을 박탈하게 되는 꼴이 될 것이다. 다시 말해 우리는 기존의 유효한 야생적 의미로부터 우리가 구축하여 획득하는 야생적 의미에 이르기 위해 이러한 언어의 표현 작용이 취하는 도약(leap)을 놓치고 말게 될 것이다. 그리고 우리가 그 표현작용의 기초로 해 놓고 있는 가지적 대응물(intelligible substitute)은 우리의 인식장치가 어떻게 해서 그것이 포함하고 있지 않은 것을 이해하는 데로까지 확대되고 있는가 하는 사실을 우리에게 이해시켜 주지는 못할 것이다. 그렇다고 우리는 우리의 초월성을 사실상의 어떤 초월자에 대해 처방함으로써

그것을 아끼고자 하지는 않을 것이다. 그러나 어쨌든, 진리의 장소는 여전히 선취(Vorhabe)—그것을 통해 발언된 단어나 혹은 획득된 진리가 모두 이해의 장을 열어 놓게 되는 그러한 선취—바로 그것일 것이며, 그리고 대칭적 회복—이것을 통해 우리는 이 같은 이해의 강림과 혹은 이 같은 타인과의 교류를 끝내고 그들을 새로운 시야로 몰고가는 그러한 회복—바로 그러한 것이 될 것이다.

그러나 우리의 현재의 표현 작용은 지난 표현 작용을 몰아내는 것이 아니라—즉 단순히 그들 뒤를 이어 그들을 폐기시켜 버리는 것이 아니라—오히려 그들이 어떠한 진리를 포함하고 있는 한에서 그것들을 구제하고 보존하며, 그들을 다시 수용하고 있는 것이 되고 있다. 그리고 이와 같은 현상은 과거의 것이건 현재의 것이건 타인의 표현 작용에 관해서도 똑같이 나타나고 있다. 우리의 현재는 우리가 한 과거의 약속들을 지키고 있으며, 동시에 우리는 타인들의 약속을 지키고 있다. 철학적이고 문학적인 모든 표현행위(act of expression)들은 어떤 언어의 최초의 출현과 더불어 얻어진 세계 곧 나타나고 있는 모든 존재를 원칙적으로이기는 하지만 일종의 책략(ruse)을 통해 획득할 수 없다고 요구했던 일정한 기호체계의 최초의 출현과 더불어 얻어진 세계를 회복시켜 놓겠다는 서약을 완수하는 일에 기여하고 있는 것들이다. 그러므로 모든 표현의 행위들은 그들 나름대로 이러한 계획의 일부나마 실현하고 있는 것들이며, 그리하여 진리의 새로운 영역을 열어 줌으로써 막 지불 만기가 다 된 계약을 계속 연장하고 있다. 이러한 표현행위는 우리에게 타인을 부여해 주는 것과 똑같은 "지향적 탈선"을 통해서만이 가능한 일이며, 그와 마찬가지로 이론적으로 불가능한 진리의 현상(phanomenon of truth)도 그것을 창조해 주는 프락시스를 통해서만이 인식되는 것이다.

따라서 진리가 존재한다고 말하는 것은 나의 새로운 투사가 오래 되었거나 생소한 것과 만날 때, 성공적인 표현이 존재 속에 늘 갇혀 있던 것을 해방시켜 줄 때, 개인적이고 상호 개인적인 시간—이

시간을 통해 우리의 현재는 그 밖의 모든 인식적인 사건들의 진리가
되고 있는 그러한 시간—의 응축 속에서 어떤 내적인 교류가 확립되
어 있음을 말하고 있는 것이다. 그런만큼 진리란 우리가 현재 속으로
때려 박아 넣고 있는 쐐기(wedge)와도 같은 것이다. 그것은 바로 이 순
간에도 존재가 항상 대기하고 있는 중이거나 혹은 "말하려"(intending
to say) 하고 있는 중의 어떤 무엇이 일어나고 있으며, 그리고 필요할 때
면 그것으로부터 현재의 진리보다 훨씬 포괄적인 진리를 끌어내는 일
을 함으로써 진실하게는 아니라 해도 최소한도 우리의 사유장치를
자극하기를 중단하지 않을 그 무엇이 일어나고 있다는 사실을 증
언해 놓고 있는 이정표나 다름이 없는 것이다. 바로 이 순간 어
떤 무엇이 야생적 의미 속에 정초되고 있는 것이다. 즉 어떤 경험이
그 경험의 의미(meaning)로 변형되어지는 것이다. 따라서 진리란 우
리 자신 속에 있는 모든 현재들의 현존(presence of all presents)인 침전
을 뜻하는 다른 말에 불과한 것이다. 그것은 심지어 그리고 특히도
궁극적인 철학적 주관에 대해 모든 시대에 걸친 우리의 초객관적
(super-objective)인 관계를 해명해 주는 객관성이란 것이 없다는 것을
말하고 있는 것이기도 하다. 요컨대 살아 있는 현재의 빛보다 더 휘
황하게 빛나고 있는 빛이란 없다는 것이다.

 우리가 앞서 인용했던 후기의 텍스트에서 훗설은 발언행위란 "관념
적 의미가 존재한다는 뜻에 따라" 결코 지역적이거나 시간적이지도 않
은 이 의미의 "지역화"(localization)와 "시간화"(temporalization)를 실현
해 주고 있는 것이라고 쓰고 있다. 이어 그는 개념이나 명제와 다
름 없이 발언행위 역시 이제까지는 단일한 주관에 내적이었던 구성물
을 객관화시키고, 그렇게 함으로써 그것을 복수의 주관들에 열어 놓
는 것이라고 부연하고 있다. 따라서, 관념적 존재(ideal existence)가
지역성과 시간성으로 하강한다고 하는 바의 운동과, 지금 현장에서
진행되고 있는 발언행위가 진리의 관념성을 수립한다고 하는 바의 반
대되는 두 운동이 있는 것처럼 생각된다. 만약 이들 두 운동이 동일

선상의 대극적인 항들로서 일어난 것이라면 그들은 모순적인 것이 되고 말 것이다. 그러므로 이 양자의 관계는 우리가 보기에는 반성의 순환의 입장에서 이해되어야만 할 것 같다. 우선 가깝게, 반성은 관념적 존재를 지역적이지도 시간적이지도 않은 것으로 인정하고 있다. 다음으로, 반성은 객관적 세계의 지역성과 시간성으로부터 유도해 낼 수가 없으며 그렇다고 관념들의 세계로부터도 유도해 낼 수 없는 발언행위의 지역성과 시간성을 인식하고 있다. 마지막으로, 반성은 관념적 구성물의 존재방식을 발언행위에 기초시켜 놓고 있다. 그렇다고 할 때 관념적 존재는 어떤 문서(document) 위에 기초되어 있는 것이라고 할 수도 있다. 그렇다고 해서 그것이 물리적 대상으로서의 문서라거나, 혹은 그 문서에 적혀 있는 언어에 의해 그 문서에 할당된 1 대 1의 야생적 의미의 수단으로서의 문서를 뜻하고 있는 것이 아님은 물론이다. 그 문서는—역시 "지향적 탈선"을 통해서—우리의 모든 인식적인 삶들을 촉구하고 성취해 놓고 있는 것이라는 한에서, 그리고 그러한 것으로서 문화 세계의 "로고스"를 정립하고 재정립하고 있는 것이라는 한에서 관념적 존재가 그 위에 입각하고 있는 것이다.

따라서 현상학적 철학의 고유한 기능은 우리가 보기에는 독단적 형이상학뿐 아니라 심리주의나 역사주의에는 접근될 수 없는 교시적 자발성의 질서에 따라 자기 자신을 명백하게 수립시켜 놓는 일인 것 같다. 그리고 발언행위의 현상학은 다른 무엇보다도 우리에게 이와 같은 질서를 드러내 보여 주는데 가장 적합한 사례가 되고 있다. 내가 말을 하거나 무엇을 이해하게 될 때, 나는 나 자신 속에 있는 타인의 현존 혹은 타인 속에 있는 나 자신의 현존—곧 상호주관성의 이론의 장애물이 되고 있는 바로 그 현존—을 경험하며, 표상되어진 것의 바로 그 현존—곧 시간론의 장애물이 되어 주고 있었던 바로 그 현존—을 경험하며, 그리고 최종적으로 훗설의 수수께끼 같은 진술 곧 "선험적 주관성은 상호주관성이다"라는 진술의 참뜻을 이해하게 된다. 내가 말

하는 것이 의미를 가지는 한에 있어서 나는 말을 하고 있는 나 자신
에 대해 또 다른 "타자"가 되며, 그리고 내가 이해하고 있는 한에 있
어서 나는 누가 말을 하고 있으며 누가 듣고 있는지를 알지 못한다.

철학의 궁극적인 단계는 칸트가 이른바 시간의 제계기들과 시간성
과의 "선험적 유사성"(transcendental affinity)이라고 부르고 있는 것을
인식하는 일이다. 이것이야말로 훗설이 "모나드"(monad)라든가 "엔텔
레키"(entelechy)라든가, "목적론" 등과 같은 말을 하면서 각종 형이상
학적 궁극론자들의 어휘들을 수용하고 있을 즈음 그가 시도코자 했던
것임은 의심할 여지가 없는 일이다. 그러나 이들 말들은 그에게서 흔
히 인용구로 쓰여지고 있다. 이러한 그의 처사는 그가 그들 말들과 함
께 관련된 항들의 연결을 외적으로 보증해 줄 어떤 대리자를 개입시
켜 놓고자 하는 의도는 결코 아니었다라는 사실을 보여 주기 위한 것
이리라. 독단적 의미로서의 궁극성은 하나의 타협일 것이기 때문이다.
그것은 연결되어야 할 항들과 그들 항을 연결해 주는 원리를 연결시
켜 놓고 있지 않은 채 남겨 두고 있기 때문이다. 이제 나의 현재보다
앞에 있었던 저 많은 현재들의 의미를 내가 발견하고, 그리고 동일한
세계에서 타인의 현존을 이해하는 수단을 내가 발견하고 있는 것은
다른 어디에서가 아니라 바로 나의 현재의 심장(heart)에서인 것이며,
그리고 이해를 하게 되는 것은 다른 어디에서가 아니라 바로 발언행
위의 실천 속에서인 것이다. 그러므로 궁극성이 있다고 한다면 그것
은 하이데거가 다음과 같이 근사하게 말했을 때 그가 정의해 놓은 의
미로서일 뿐이겠다. 곧 궁극성이란 어떤 통일성, 즉 우연성을 피할
수 없으면서도, 끊임없이 자기 자신을 재창조하고 있는 어떤 통일성
의 떨림(trembling of unity)이라고. 그리고 사르트르가 우리는 "자유
롭도록 운명지워졌다"(we are condemned to be free)고 했을 때 그가 암
시하고자 했던 것 역시 숙고되어 본 적도 없고, 다 파헤쳐 질 수도 없
는 바로 그 같은 자발성을 두고 한 말이었던 것이라고 믿는다.

4. 간접적인 언어와 침묵의 목소리*
―장 폴 사르트르에게―

우리가 소쉬르에게서 배웠던 것은 기호들이란 그들 하나하나씩으로는 아무 것도 의미하지 않는다는 것과, 그들 각자는 하나의 의미를 나타내기보다는 그것과 다른 기호들 간에 의미의 **차이**를 나타낸다는 사실이었다. 이와 같은 사실은 여타의 모든 기호들에 대해서도 똑같이 적용될 수 있는 것이므로 우리는 언어가 이름(term)을 갖고 있지 않은 채 여러 가지 차이들도 이루어지고 있는 것이라는 결론을 내릴 수가 있다. 보다 정확히 말한다면 언어의 이름들이란 다만 그들간에 발생하는 차이점들을 통해 만들어진다는 것이다. 사실 이것은 이해하기 어려운 생각이다. 왜냐하면 상식적으로 생각할 때 만일 A라는 이름과 B라는 이름이 전혀 아무런 의미도 갖고 있지 않다고 한다면 어떻게 그들 양자 사이에 의미의 차이가 있게 되었는가를 알 수 있기란 어려운 일이며, 또한 의사소통이라는 것이 화자의 언어의 전체로부터 청자의 언어 전체에로 진행되는 것이라고 한다면 언어를 배우기 위해서 우리는 언어를 알고 있어야 할 일이기 때문이다. 그러나 이와 같은 반론은 제논의 역설과 같은 것이다. 즉 제논의 역설이 운동의 행위에 의해 극복되고 있는 바와 같이 이 반론은 발언행위(speech)의 사용으로 극복되고 있다. 그리고 언어는 그것을 배우고 있는 사람들에 있어서 그 자신을 선행시키며, 그 자신을 가르치며,

* 이 논문이 처음 발표된 것은 *Les temps modernes*, 7 : 80(Juin, 1952); 8 : 81(Juil, 1952)를 통해서였다. 그 후 1960년에 펴낸 논문집인 *Signes*에 수록되었다.

그 자신의 해독을 암시해 주게 되는 바의 이러한 식의 순환이야말로 아마도 언어의 특성을 규정짓고 있는 경이가 될 것이다.

언어는 배워지는 것이다. 그리고 이러한 의미에서 사람들은 반드시 부분에서 전체에로 진행하게 되어 있다. 그러나 소쉬르에게 있어서는 전체가 선행되고 있으며, 이 경우에 있어서 전체는 문법이나 사전에 기록되어 있는 바와 같은 완전한 언어의 명백하고 분절화된 전체가 아니다. 또한 철학 체계의 총체성처럼 모든 구성 요소들이 원칙적으로는 하나의 관념으로부터 연역될 수 있는 체계가 갖고 있는 것과 같은 논리적 총체성을 그가 염두에 두고 있는 것도 아니다. 그가 생각하고 있는 것은 기호들의 "구별적"(diacritical)인 의미 이외에는 그 어떠한 의미도 거부하고 있는 것이므로, 그는 언어를 기성의 관념들의 체계 위에 기초시켜 놓을 수가 없었다. 그가 말하고 있는 통일성이란 서로를 떠받치고 있는 아치의 구성 요소들이 이루고 있는 식의 공존의 통일성인 것이다.

이처럼 통일된 전체 속에서 습득된 언어의 부분들은 하나의 전체로서 직접적인 가치를 지니며, 부가와 병렬에 의해서라기보다는 이미 그 나름대로 완전한 어떤 기능의 내부적인 분절화에 의해서 발전이 이루어지고 있다. 어린이의 경우, 처음에는 단어가 문장의 기능을 하고 있으며, 어떤 음소(phoneme)들은 단어의 기능을 하고 있다는 것은 익히 알려진 사실이다. 그러나 현대의 언어학자들은 단어들의 발생에 있어서—아마도 형식과 스타일의 발생에 있어서까지도—단어들에 대해서보다는 소쉬르가 내린 기호의 정의가 훨씬 더 엄밀하게 적용하고 있는 "대립적"(oppositive)이고, "관계적"(relative)인 원리들을 분리시켜 놓음으로써 보다 정확한 방법으로 언어의 통일성을 생각하고 있다. 왜냐하면 여기서 말하는 언어의 통일성이란 언어의 구성요소들—즉 그들 자체로서는 그에 지정된 어떠한 의미도 지니지 않고 있으며, 그들의 유일한 기능은 엄격한 의미에서 기호들 간의 구별을 가

능하게 해주고 있는 그러한 언어의 요소들—의 문제가 되고 있기 때문이다. 최초의 음소 대립들은 틈(gap)들을 갖을 수가 있는 일이며, 새로운 차원들을 통해 계속 풍부해지게 된다. 그리고 말의 고리(verbal chain)는 또 다른 자기 분화의 방식을 발견하게도 될 것이다. 중요한 점은 음소들이란 그 출발에서부터 특이한 발언행위 장치의 변형들이라는 것이고, 그리고 어린이는 그러한 음소들을 가지고 기호들의 상호분화의 원리를 "터득"하는 듯싶고, 동시에 그 기호의 의미를 획득하는 듯싶다는 것이다. 왜냐하면 음소의 대립들—전달코자 하는 최초의 시도와 동시에 나타나는 이러한 음소의 대립들—은 어린아이의 응얼거림과는 아무런 관계없이 나타나 발전되고 있는 것이기 때문이다. 그의 응얼거림은 흔히 음소대립에 의해 억제되고 있으며, 어느 경우에 있어서이건 응얼거림의 자료들은 진정한 발언행위의 새로운 체계에로 통합되지 않은 채 다만 지엽적 존재만을 지니고 있을 뿐이다. 응얼거림과 음소대립간의 관계의 이와 같은 결핍은 어떤 음을 응얼거림—단지 그 자체만을 목표로 하고 있는 응얼거림—의 요소로서 소유하고 있는 행위와 그 음을 전달하려는 노력의 한 단계로서 소유하고 있는 행위가 동일한 것이 아님을 지적해 주고 있는 것처럼 생각된다. 그러므로 어린아이는 최초의 음소대립과 더불어 말을 한다(speak)고 할 수 있으며, 그 후에야 비로소 발언행위의 원리를 다양하게 적용할 줄 알게 된다고 할 수 있다.

소쉬르의 통찰은 여기서 더욱 분명해진다. 즉 최초의 음소대립과 더불어 어린이는 기호와 의미간의 궁극적인 관계의 토대로서 기호와 기호의 측면적 연결(lateral liaison)—문제의 언어 속에서 그것이 받아들여 놓고 있는 특수한 형태로써—을 시작하게 된다는 통찰을 말함이다. 음성학자들은 형식, 구문에까지, 나아가서는 스타일상의 차이에 대해서까지 그들의 분석을 확대시키는 데 성공하고 있다. 왜냐하면 표현의 스타일로서 그리고 단어를 다루는 특이한 방식으로서 전체로서의 언어는 최초의 음소대립 속에서 이미 어린아이에 의해 예기되어 있

기 때문이다. 어린이를 에워싸고 있는 발언된 언어 전체는 마치 소용돌 이와도 같이 그를 나꿔채어, 그 언어의 내적인 분절화를 통해서 그를 유혹하고 그 모든 음들이 무엇인가를 의미하게 되는 거의 그 순간에로 까지 그를 몰고 간다. 단어들의 행렬(train)이 계속적으로 교차하는 지 칠 줄 모르는 방법과, 어느날 대화를 가시적으로 구성해 주는 어떤 음 소계(phonemic scale)가 출현하는 것은 결국 언어를 말하고 있는 사람 쪽에로 기울어지게 한다. 전체로서의 언어만이 사람들로 하여금 언어 가 어떻게 어린아이를 자기에게로 끌어들이며, 창문이 안으로부터 밖 에 열리지 않는다고 믿고 있는 영역에로 어떻게 어린아이가 들어가게 되는가를 이해하게 해준다. 언어가 내면을 갖고, 어떤 의미를 요구 하는 일로 귀결되고 있는 것은 그것이 애초부터 구별적인 때문이요, 또한 그 자체로 구성되고 조직된 것이기 때문이다.

기호들의 경계에서 일어나고 있는 이 의미, 부분 속에 들어 있는 전체 의 내재성은 문화사를 통해서도 발견되고 있는 현상이다. 부르넬레스키 가 프로렌스 성당의 첨탑을 그 지형과의 정확한 관계를 맞춰 세웠을 때 가 바로 그 순간이다. 그가 중세의 폐쇄된 공간(closed space)을 파기 하고 르네상스 시대의 우주적 공간(universal space)을 발견했다고 우 리는 말할 수 있을 것인가?[1] 그러나 예술이라는 하나의 작용(operation) 이 우주적 매체인 공간을 심사숙고하여 이용하는 입장이 되기에는 아 직도 요원한 일이다. 그렇다면 그 공간은 아직 거기에 존재해 있지 않았던 것이라고 우리는 말해야만 할 것인가? 그러나 부르넬레스키 는 스스로 한 기묘한 장치를 고안해 냈으니,[2] 그것은 매끄러운 금속 의 원판이 하늘의 광선을 어떤 광경에 비추는 동안 시뇨리아의 세례당 과 시청의 두 전망이 그들 두 전망의 골격을 이루어 주고 있는 거 리와 광장과 함께 거울 속에 반사되게 하는 것이었다. 이처럼 그는

1) Pierre Francastel, *Peinture et Société*, pp. 17ff.
2) *Ibid.*

공간에 관한 연구를 했고 그것에 대한 문제를 제기했다. 그것은 수
학에 있어서 언제부터 일반수가 시작했는가를 말하는 것만큼이나 어
려운 일이다. 그것은 "즉자적"으로, 즉 헤겔이 말한 것처럼 그것을
역사속으로 투사시켜 놓고 있는 우리에 대해서는 즉자적으로 분수—
대수 이전에 정수(whole number)를 연속적인 급수(series) 속에 삽입
시켜 놓고 있는 분수—속에 이미 현존해 있는 것이다. 그러나 그것은
자기의 존재를 깨닫지 못하고 있는 채 존재하고 있다. 즉 그것은 "대
자적"으로 존재하고 있는 것이 아니다. 마찬가지로, 라틴어가 불어
로 된 시기를 뚜렷하게 정하려는 일도 단념하지 않으면 안 된다. 왜
냐하면 문법적인 형식들이라는 것은 그들이 체계적으로 수용되기 이
전에 이미 언어 속에서 작용하며 그 윤곽이 갖춰지기 시작한 것들이
기 때문이다. 그리고 때로 언어는 앞으로 초래될 변화들을 오랫동안
잉태해 있기도 한 것이다. 그래서 한 언어 속에 있는 표현 수단을 일
일이 열거한다는 것은 아무런 의의를 지니지 못한다. 왜냐하면 이미
효력을 잃어 버린 표현 수단들도 언어 속에서 남은 생명을 계속 이어
나가며, 그리고 그들을 대체할 표현수단의 장소는—설령 그것이 하나
의 틈이나 필요성이나 경향의 형태로서라 할지라도—때로 이미 정해
져 있기 때문이다.
 비록 "대자적"으로 존재하는 어떤 원리의 출현 날짜를 정하는 일
이 가능하기는 할 때라 하더라도 그 원리는 하나의 선취로서 문화 속
에 이미 현존해 있었던 것이고, 그리고 그것—문화—을 명백한 야생
적 의미(signification)로서 정초해 놓고 있는 의식의 행위라고 해서 거
기에 어떤 잔여가 전혀 없는 것도 아니다. 예를 들면, 르네상스의 공
간 역시 후에 가서는 가능한 회화 공간의 한 특수한 경우로서 생각되
게 될 것이다. 이처럼, 문화란 우리에게 절대적으로 투명한 야생적
의미를 제공하고 있는 것이 아니다. 곧 의미(meaning)의 발생이란 결
코 완전하게 해명되는 성질의 것이 아니다. 우리의 지식의 연대를 정
해 놓고 있는 상징적 맥락 속에서의 경우를 제외하고서라면 우리는 우

리가 당당히 진리라 부르고 있는 것을 결코 관조하지 못한다. 의미란 기호들이 상호간에 취하고 있는 방식이나 상호간에 구분되고 있는 방식 이외 아무 것도 아니기 때문에 우리는 그들과 떨어져서는 그들의 의미가 설명될 수 없는 기호 구조만을 항상 다루는 도리밖에 없다. 그러나 우리는 막연한 상대주의의 우울한 위로를 받아들이지 않아도 된다. 우리의 지식의 모든 단계는 그 하나하나가 바로 하나의 진리이며 보다 포괄적인 미래의 진리 속에 유보될 것들이기 때문이다.

언어가 문제로 되고 있는 한, 그것은 모든 기호를 의미있게 해주는 기호들 상호간의 측면적인 관계이며, 고로 의미란 단어들의 교차 말하자면 단어들간의 간격에 있어서만이 나타나게 된다. 이와 같은 언어의 성격 때문에 우리들은 언어와 그 의미간의 구별과 결합에 대한 일상적인 생각을 받아들일 수 없게 된다. 의미란 원칙적으로 — 마치 사유가 그것을 가르키는 음이나 시각을 초월하고 있다고 흔히 생각되고 있는 것처럼—기호를 초월해 있다고 흔히 생각하고 있으며, 그리고 기호들 각자는 일단 그 자신의 의미를 갖고 있기 때문에 짐작컨대 그 자신과 우리간에 여하한 불투명성도 남겨 놓을 수 없다는 의미에서, 달리 말하자면 우리에게 사유를 위한 양식을 제공할 수조차 없다는 의미에서 기호들 속에 내재해 있는 것으로 흔히 생각되고 있다. 기호는 듣는 사람에게 그가 이러이러한 생각들을 고려해야만 함을 통보해 주는 모니터(monitor)에 불과한 것으로 생각되고 있다. 그러나 의미는 실제로는 말의 고리 속에 안주해 있는 것도 아니요, 또한 그 자신을 이런 식으로 그 고리로부터 구분시켜 놓고 있는 것도 아니다. 기호는 그것이 다른 기호들의 배경하에서 그 모습이 드러나고 있는 한에 있어서만 의미를 가지므로 기호의 의미는 전적으로 언어 속에 내포되어 있다. 그리고 발언행위는 발언행위의 배경하에서 그 역할을 한다. 그것은 언어의 무한한 직물 속에 있는 한 주름에 불과하다. 그러므로 그것을 이해하기 위해서라면 우리는 우리가 지각하고 있는 단어나 혹은 형식에 의해 가리워져 있는 순수한 사유들이란 것을 우리에게

알려 주는 어떤 내적인 사전(inner lexicon)을 참조해 보지 않아도 된다. 우리는 다만 우리 자신을 발언행위 그것의 생명과 그것의 분화와 분절화의 운동과 그것의 웅변적인 제스츄어에 내맡기기만 하면 된다. 바로 거기에 언어의 불투명함이 있는 것이다. 그것이 끝이 나서 순수한 의미를 위한 장소를 남겨 두는 곳이란 어디에도 없다. 그것은 항시 더 많은 언어에 의해서만 제한되게 마련이며, 그리하여 다만 단어들의 맥락 속에 있을 때의 언어 속에서만 의미는 나타나게 되는 것이다. 마치도 글자 수수께끼처럼 언어는 기호들의 상호작용을 통해서만 이해되는 것이며, 그들 기호를 각각 분리시켜 본다면 모두 애매해 보이거나 평범해 보일 뿐이며, 단지 다른 것과 결합됨으로써만이 의미있게 되는 것이다.

말하는 사람에게 있어서나, 듣는 사람에게 있어서나 언어는 기존의 야생적 의미들을 암호화하거나 해독해 내는 기술과는 전혀 다른 것이다. 이러한 기존의 야생적 의미들이 있을 수 있기 이전에 언어는 그들 야생적 의미들을 언어적 제스츄어들의 교차점—그들 제스츄어들이 일제히 알려 주는 것 같은 교차점—에 세워 놓음으로써 처음에는 그들을 팻말의 역할로서 존재케 하고 있음에 틀림없다. 사유라는 것을 분석해 보면 그것은 사유가 자기를 표현할 단어들을 찾기 이전에 그것은 이미 일종의 관념적인 텍스트(ideal text)로서 존재하고 있어, 우리의 문장은 그것을 옮겨 놓은 것 같은 인상을 주고 있다. 그러나 저자 자신은 자신이 쓴 것을 비교할 수 있는 어떠한 텍스트도 갖고 있지 않으며, 언어에 선행하는 어떠한 언어도 갖고 있지 않다. 그의 발언행위가 그를 만족시켜 주고 있다고 한다면 그것은 다만 그의 발언행위가 어떤 평형상태—그의 발언행위가 여러 조건들을 스스로 정해 놓고 있는 그러한 상태—에 도달했기 때문이요, 그래서 어떠한 모델도 갖고 있지 않은 어떤 완성의 상태를 획득했기 때문이다.

그러므로 언어는 하나의 수단이라기보다는 그 이상의 존재 같은 것이며, 바로 이 점이야말로 그것이 우리에게 무엇인가를 뚜렷이 제시해 줄 수 있는 것이다. 전화를 통해 들려 오는 친구의 발언행위는 우리에

게 그 친구 자신의 모습을 보여 주고 있다. 마치 그가 우리를 부르거나 안녕이라고 말하며, 그의 문장을 시작했다가는 끝을 맺고, 무엇인가를 입 밖에 내지 않고 대화를 계속하는 그러한 동작으로 전체적인 모습으로 현존해 있는 것처럼 말이다. 의미란 발언 행위의 총체적인 운동이기 때문에 우리의 사유는 언어 속을 거닐고 있다. 마찬가지 이유로 우리의 사유는 제스츄어가 그 하나하나의 통과 지점들을 넘어가듯이 언어를 통과하고 있다. 바로 그 순간 언어는 그의 진동 속으로 들어오지 않은 사유에는 조그마한 자리라도 남겨 놓지 않은 채 우리의 정신을 가득 채워 놓고 그리고 정확히 우리들이 언어에 몸을 내맡겨 버리는 한에 있어서 언어는 "기호"를 넘어서 기호의 의미에로 향해 나아간다. 그리고 그 어떠한 것도 우리를 이 의미로부터 분리시키지는 못한다. 언어는 그의 대응표를 미리 전제하지 않는다. 즉 언어는 스스로 자신의 비밀을 드려낸다. 그것은 세상에 태어난 모든 어린이들에게 그 비밀을 가르쳐 준다. 그것은 전적으로 하나의 드러냄(monstration)이다. 언어의 불투명함, 그의 끈질긴 자기 지시, 그의 방향 전환과 자신에로의 회귀, 이 모든 것들이 언어에 어떤 심적인 힘(mental power)을 부여해 놓고 있는 것이다. 왜냐하면 언어는 자기 쪽에서는 하나의 우주와 같은 것이 되고 있으며, 따라서 자기 속에 사물들 그 자체를—그것들을 그들의 의미로 변형시켜 놓은 후—숙박시킬 수 있는 힘을 갖고 있는 것이기 때문이다.

이제, 언어란 원래의 텍스트의 번역 내지는 암호화라는 생각을 버린다면, 우리는 완전한 표현이라는 생각이야말로 무의미한 것이라는 사실, 그리고 모든 언어는 간접적(indirect) 내지 암시적(allusive)—만일 그렇게 부르기를 원한다면 침묵(silence)—이라는 사실을 알게 될 것이다. 의미와 발언된 단어와의 관계는 이미 우리들이 항상 생각하고 있는 것처럼 1 대 1의 대응관계일 수가 없다. 소쉬르는 영어의 "The man I love"는 불어의 "L'homme *que* j'aime"를 거의 완벽하게 표현하고 있음을 주목하고 있다. 여기서 영어는 관계대명사를 표현해 놓지 않고 있다고 말할지도 모른다. 그런데 실제로 그 관

계대명사는 하나의 단어로 표현되는 대신에 단어 사이의 공백을 통해 그 언어 속에 들어가 있다는 점이다. 그렇다고 해서 그것이 함축되어 있다고까지 말할 필요는 없다. 이 함축(implication)이라는 개념은 어떤 언어―일반적으로는 모국어―가 그의 형식으로 사물 그 자체를 포착하는 일에 성공하고 있다는 생각을 소박하게나마 표명하고 있는 것이며, 다른 어떠한 언어라 해도 그 역시 사물 자체를 표현하고자 한다면 적어도 암암리로는 똑같은 수단을 사용해야 한다 함을 표명하고 있는 말이기 때문이다. 이에, 불어가 사물 그 자체를 표현하고 있는 것처럼 생각되고 있는 것은 그것이 존재의 분절들을 그대로 옮겨 놓고 있기 때문이 아님은 확실한 일이다. 불어는 관계를 나타내 주는 명확한 단어를 갖고 있으나, 그것은 어떤 특수한 어미변화를 통해서 동사의 목적어가 되고 있는 식의 기능을 구별해 놓고 있지는 않다. 이러한 점에서 불어는 독어가 나타내고 있는 격변화―그리고 노어가 나타내는 동사의 상(aspect), 희랍어가 나타내는 기원법(optative)―를 함축하고 있다고 말할 수 있다. 그럼에도 불어가 사물들을 그대로 본뜨고 있는 것처럼 보이는 이유는 그것이 실제로 그렇기 때문이 아니라 기호와 기호간의 내적인 상호관계에 의해 실제로 그렇다고 하는 환상을 우리에게 주고 있다는 사실 때문인 것이다. 그러나 그렇다고 한다면 "The man I love"라는 표현도 그와 똑같은 경우가 되고 있다. 그런즉, 기호의 부재도 하나의 기호일 수가 있는 것이며, 표현이라고 하는 것은 담화의 어떤 요소를 의미의 각 요소에 맞춰 놓는 것이 아니라, 돌연 초점에서 일탈되어 의미에로 향하는 언어의 언어에 대한 작용인 것이다.

고로 말한다는 것은 하나하나의 사유에 단어를 끌어다 붙이는 일이 아니다. 만일 그렇다면 결코 무엇인들 발언되어 본 적이 없을 것이다. 우리는 언어 속에 살고 있다는 느낌을 갖게 되지도 않을 것이며 우리는 침묵한 상태로 있을 것이다. 왜냐하면 기호는 그 자신의 의미 때문에 즉시 사라져 버리고, 사고는 오직 사고―기호가 표현하려는 사

유와, 기호가 지극히 명확한 언어로써 형성하려는 사고—이외 아무 것과도 만나지 않을 것이기 때문이다. 그와는 대조적으로, 우리는 때때로 어떤 사고—즉 말의 계수기(verbal counter)로 대체되지 않고, 단어에 통합되어 그 속에서 유효하게 되는 사고—가 발언되는(spoken) 것 같은 느낌을 갖는다. 요컨대, 단어에 어떤 힘이 있다는 것이다. 왜냐하면 단어들은 서로 작용하면서 마치 조수의 간만이 달의 인력에 의해 이끌리는 것처럼 사고에 의해 멀리서 끌어당겨지고 있기 때문이며, 또한 그들은 이러한 혼란 속에서 단어 하나하나가 어떤 맥풀린 야생적 의미—그들 단어가 이 같은 야생적 의미를 곧바로 예정하고 있는 냉정한 기호가 되고 있는 야생적 의미—를 답습하는 데 불과한 경우보다는 훨씬 더 뚜렷하게 그들의 의미를 환기시켜 주고 있기 때문이다.

언어는 그것이 사물 그 자체를 표현하기를 단념할 때 결정적인 발언을 한다. 마치 대수가 미지의 수량들을 고려에 넣고 있는 것처럼, 발언행위는 따로따로 떨어진 채로는 알려지지 않는 야생적 의미들을 미분화시켜 놓는다. 그리고 언어가 눈 깜짝할 사이에 우리에게 가장 정확한 의미 확인을 부여하게 되는 것은 그들 야생적 의미를 기지의 것으로 취급함으로써—그리하여 우리에게 그들의 추상적인 그림과 그들의 상호관계를 제공하게 됨으로써—인 것이다. 언어는 사유를 복사하는 대신 그 스스로를 해체되어 있는 것으로 해 놓았다가 다시 그것에 의해 결합되게 될 때 언어는 무엇인가를 의미하게 되는 것이다. 마치 발자국이 어떤 신체의 움직임과 노력을 의미하듯이 언어는 사유의 의미를 지니고 있다. 따라서 확립된 기성언어의 경험적인 활용은 그것의 창조적인 사용과 구별되어야 한다. 경험적인 언어는 단지 창조적인 언어의 결과에 지나지 않을 뿐이다. 경험적인 언어라는 뜻으로서의 발언 행위라고 하는 것—말하자면 미리 확립되어 있는 기호의 적절한 상기—은 진실한 언어(authentic language)의 쪽에서 본다면 발언행위라고 할 수가 없는 것이다. 말라르메가 말한 바와 같이 그것은 내 손에 가만

히 놓여 있는 못쓰게 된 동전과 같은 것이다. 그와는 대조적으로 진실
한 발언행위—무엇을 의미하는 발언행위, 그리하여 마침내는 "부재의
꽃다발"을 현존케 하여, 사물 속에 갇힌 의미를 해방시켜 주는 발언행
위—는 경험적인 언어의 쪽에서 본다면 단지 침묵(silence)에 불과하다.
왜냐하면 그것은 일상적인 명칭으로까지는 되지 않고 있기 때문이다.
따라서 언어가 비스듬한 것이며 자율적이라는 사실 또한 어떤 사고나
사물을 직접적으로 의미하는 언어의 능력이란 단지 언어의 내적 생명에
서 파생된 이차적인 능력에 불과하다는 사실은 말할 필요도 없는 일이
다. 작가는 직물을 짜는 사람처럼, 그의 재료의 뒷면에 대해서 작업을
하는 사람이다. 즉 그는 단지 언어에만 관계해야 하며, 갑자기 자신
이 의미에 에워싸여져 있는 것을 발견하게 되는 것도 그렇게 해서인
것이다.

　만약 이와 같은 설명이 옳다고 한다면 작가의 표현행위는 화가
의 행위와 그다지 다르지 않게 된다. 우리는 흔히 다음과 같은 말
을 하곤 한다. 화가는 선과 색채로 된 침묵의 세계를 가로질러 우
리에게 접근하며, 그리고 그는 우리 내부의 아직 공식화되어 있지
않은 해독 능력—우리는 우리가 그것을 맹목적으로 사용한 후에야
즉 우리가 그 작품을 향수한 후나 되어서야 비로소 살펴보게 되는
능력—에 말을 걸어오고 있다라고. 반면에 작가는 이미 만들어진 기
호와 이미 말을 하고 있는 세계 속에 거주하고 있으며, 따라서 그가
우리에게 제시하고 있는 기호의 지시에 따라서 우리의 야생적 의미를
재구성하는 능력 이상의 어떠한 것도 우리에게 요구하지 않고 있다는
말이 있다. 그러나 언어란 단어들 그 자체에 의해서와 마찬가지로 단
어들간의 관계에 의해서도 표현하는 것이라고 한다면 어떻게 될까?
즉 언어는 "말하고"(say) 있는 것에 의해서와 마찬가지로, "말하지"
않고 있는 것에 의해서도 표현을 하는 것이라고 한다면 어떻게 될
까? 그리고 기호가 색채의 미묘한 생명을 새로이 이끌어 내고, 그리
고 야생적 의미들이 기호들의 상호작용과 전혀 무관할 수 없게 되어

있는 바의 이차적 언어(secondary language)—곧 경험적 언어 속에 은 폐되어 있는 그러한 이차적 언어—가 있다고 한다면 어떻게 될까?

사실은 그림을 그린다는 행위에도 두 가지 측면이 있다. 즉 캔버스의 어떤 점에 칠해진 색의 점이나 선이 있으며, 그것과는 비교할 수 없는 전체 속에서의 그것의 효과—그 자체로서는 거의 무의미하지만 초상화 와 풍경화를 바꿔 놓기에는 충분한 것—가 있다. 만일 누군가가 화필에 코를 갖다 댈 듯이 극히 가까운 곳에서 화가를 관찰해 본다면 그 는 화가의 작품의 뒷면밖에 볼 수 없을 것이다. 그 뒷면이란 이를 테면 풋셍의 붓이나 펜의 미약한 움직임이며, 앞면이란 그러한 움 직임에 의해 해방되어 넘쳐나오는 햇살이 비낀 숲속의 공지이다. 언젠가 카메라가 마티스의 작업 광경을 찍은 적이 있었다. 그 인 상은 마티스 자신도 감동할 정도로 매우 경이로운 것이었다고 사 람들은 말한다. 육안으로 보면 한 동작에서 다른 동작에로 옮겨가 는 것같이 보이는 바로 똑같은 그 붓의 움직임이 엄숙하고 팽창 된 시간 속에서는—세계 창조의 절박함 속에서는—명상에 빠지는 듯하 다가는 가능한 십여 가지의 움직임을 시도해 보고, 캔버스 앞에서 춤을 추며, 여러 번 가볍게 칠을 하다가 마침내는 번개의 일격처럼 바로 필연 적인 하나의 선으로 낙착되는 것처럼 보였던 것이다. 물론 이러한 분 석에는 인위적인 데가 있기는 하다. 그리고 만일 마티스가 그 필름을 믿고 그날 자신이 그릴 수 있는 가능한 모든 선 사이에서 선택을 한 것이며, 마치 라이프니츠가 말하는 신처럼 최소와 최대라는 거대한 문제를 해결했다고 믿었다면 그는 잘못 생각한 것이리라. 그는 조물 주가 아니라 인간이었던 것이다. 그는 가능한 일체의 제스츄어를 십 안에 마련해 놓고 있었던 것이 아니며, 선택을 하는 데 있어서도 하나 만을 빼 놓고는 나머지 동작들 모두를 버릴 수도 없었던 것이다. 그 가 능성들을 하나하나 열거해 놓고 있는 것은 슬로우 모우션에 불과하다. 한 인간의 시간과 비전(vision) 속에 자리를 차지한 마티스로서는 진행 중인 자신의 작품의 끊임없이 열려 있는 전체를 바라보고 그림이란

것은 결국 이 열려 있는 전체가 만들어져 가고 있는 중의 것이 되도록 하기 위하여 그것을 불러일으킬 선에 붓을 가져갔던 것이다. 그는 간단한 제스츄어로써—베르그송에 의하면 철제 서류철을 다루는 손이 단번에 그 손이 들어갈 자리를 마련할 배치를 이루어 놓듯이—나중에 생각해 보면 무한한 자료들을 함축하고 있는 것처럼 보이는 문제를 해결한 것이다. 이러한 입장에서 모든 것은 지각과 제스츄어라는 인간 세계에서 일어났고, 카메라는 단지 화가의 손이 무한한 선택이 가능한 물리적 세계 속에서 작용하고 있는 것임을 믿게 함으로써 우리에게 그 사건에 대한 매력적인 해명을 던져 준 것뿐이라고 할 수 있다. 그렇지만 마티스의 손은 실제로 머뭇머뭇 주저했다. 결과적으로 거기에는 선택이 있었으며 그리고 선택된 그 선은 마티스 이외에는 어느 누구에게도 화면에 여기저기 흩어져 있어 공식화되어 있지도 않고, 공식화될 수도 없는 이십여 가지의 조건들을 관찰하는 것과 같은 식으로 선택되어졌던 것이다. 왜냐하면 그 조건들은 다만 아직 존재하고 있지 않은 그 그림을 제작하려는 지향에 의해 규정된 것들이고, 부과된 것들일 뿐이기 때문이다.

진정으로 표현적인 모든 발언행위의 경우에 있어서도 사정은 다르지 않으며, 따라서 그것이 확립되고 있는 중의 차원에 있는 모든 언어에 있어서도 그러하다. 표현적인 발언행위는 단지 우리가 못을 박기 위해 망치를 찾거나, 그것을 뽑기 위해 집게를 찾는 것처럼 이미 규정된 야생적 의미에 대한 하나의 기호를 선택하는 것이 아니다. 그것은 어떠한 텍스트에 의해서도 안내되지 않고, 바로 그 텍스트를 써 나가는 중에 있는 하나의 야생적 의미지향의 주변을 더듬는다. 우리가 만약 표현적인 발언행위를 바르게 평가하고자 한다면 그의 자리를 차지했을지도 모르며 그러다가 거부된 어떤 다른 표현들을 떠올려 보지 않으면 안 되며, 그리고 그들 표현들이 다른 방법으로 언어의 고리(chain of language)에 손을 대었다가 떨쳐 버렸음직했을 방식과, 이 특수한 야생적 의미가 세상에 태어날 것이었다고 한다면 그 특수한 표

현이 정말로 유일 가능한 경우가 되고 있다는 그 정도를 우리는 느끼고 있어야 한다. 요컨대, 우리는 발언되기 이전의 발언행위를 고찰해야만 하며, 그것을 에워싸고 있기를 중단하지 않고 있는 저 침묵의 배경, 그러한 배경이 없다면 그 발언행위는 아무 것도 말하지 않을 그러한 배경을 고찰하지 않으면 안 된다.

문제를 다른 식으로 말하면, 우리는 발언행위에 함께 섞여 있는 저 침묵의 오라기들(threads of silence)을 풀어 보아야 한다. 이미 획득된 표현에는 직접적인 의미(direct meaning)가 있고, 그리고 이것은 인물이나 형태 및 확립된 기성의 단어들에 1 대 1 로 대응하고 있는 것이다. 명백히 거기에는 어떠한 틈도, 표현적 침묵(expressive silence)도 없다. 그러나 성취 과정에 있는 표현의 의미는 이런 종류의 것일 수가 없다. 즉 그것은 단어들 사이에서 이루어지는 측면적 의미(lateral meaning) 혹은 비스듬한 의미(oblique meaning)인 것이다. 그것은 언어적 장치에서 새로운 소리를 뽑아 내기 위해 그것을 멀리게 하는 또 다른 방식인 것이다. 만일 언어를 그 발생적인 작용에서 이해하고자 한다면 우리는 결코 말해 본 적이 없는 척해야만 하며, 언어를 어떤 환원—그 환원이 없다면 언어는 그것이 우리에 대해 의미하고 있는 것을 우리에게 관련시킴으로써 또 다시 우리로부터 도피해 버리게 될 그러한 환원—에 종속시켜, 마치도 귀머거리가 말하고 있는 사람을 바라보고 있는 것처럼 언어를 응시하지 않으면 안 되며, 그리하여 언어예술을 또 다른 표현예술들에 비교하여, 그것을 이들 무언의 예술들(mute arts) 중의 하나로 간주해야만 할 것이다. 언어의 의미가 어떤 결정적인 특전을 가질 수는 있는 일이지만, 결국에 가서는 평행을 불가능하게 할지도 모르게 되는 것을 우리가 지각하게 되는 길은 역시 그 평행을 철저히 시험해 보는 중에서인 것이다. 이제 우리는 말 없는 언어(tacit language)가 있다는 사실, 그리고 회화도 이러한 식으로 보면 말하고 있는 언어라는 사실을 이해함으로서 우리의 논의를 전개해 나가보도록 할 것이다.

4. 간접적인 언어와 침묵의 목소리 121

앙드레 말로에 의하면 회화와 언어는 그들이 "재현"하는 일을 떠나 다함께 창조적 표현(creative expression)의 범주하에 포함될 때만이 비교될 수 있다고 한다. 그들 양자가 동일한 노력의 두 형식인 것으로서 인정될 수 있는 것은 바로 그러한 경우에서이다. 화가와 작가들은 수세기 동안 그들의 관계에 대해 의심해 보지도 않은 채 일해 왔다. 그러나 그들 양자가 똑같은 모험을 감행해 왔다는 것은 사실이다. 처음에는 미술(art)과 시(poetry)는 도시와 신과 성스러움에 봉헌된 것이었고, 따라서 그들이 자기들 자신의 기적의 탄생을 볼 수 있는 것은 다만 어떤 외적인 힘의 반영 속에서일 뿐이었다. 그러다가 그들은 성스러운 시대의 세속화인 고전적인 시대를 다같이 체험한다. 미술은 여기서 자연의 재현이라고 되었으며 따라서 그것은 고작 자연을 윤색—그렇기는 하나 자연 그 자체에 의해 미술에 전수된 공식에 의한 윤색—하는 일이 되었다. 라 부리에르가 말한 것처럼 발언 행위 역시 사물들 자체의 언어에 의해 사유에 미리 지정된 정확한 표현을 발견하는 일 말고는 다른 역할을 지니지 않고 있었다. 이처럼 미술 이전의 미술, 발언 행위 이전의 발언행위에 대한 이 같은 이중의 의지는 모든 사람들이 그들의 감관에 속하는 사물들에 대해 동의를 하듯이 모든 사람들로 하여금 작품에 동의하도록 하는 완전성, 완결성 및 충만성을 그 작품의 규정인 것으로 해 놓고 있다. 말로는 현대 미술과 문학에 의해 도전받고 있는 이 같은 "객관주의자"의 편견에 대해 훌륭한 분석을 남겨 놓고 있다. 그러나 그는 이러한 편견이 그 뿌리를 내리고 있는 깊이까지는 측정해 놓지는 않고 있다. 아마도 그는 너무 성급히 가시적 세계의 영역을 포기해 버렸던 것 같다. 그가 현대 회화를 가시적인 것과는 반대되는 주관성—세계 속에서 "그 짝을 찾을 수 없는 괴물" —에로의 회귀라고 규정하여, 그것을 세계 밖의 은밀한 삶(secret life)

속에 매장해 놓게 되었던 것도 바로 이와 같은 양보 때문이었을 것이다. 그러나 그의 이와 같은 분석에는 검토할 여지가 있는 것이다.

무엇보다도 유화는 특별한 특전을 누리고 있는 듯이 생각된다. 왜냐하면 다른 어느 종류의 회화보다도 그것은 우리로 하여금 대상이나 혹은 사람 얼굴의 모든 요소를 뚜렷한 회화의 견본으로 삼고 있으며, 깊이나 양감, 운동, 형태, 촉각의 강도 및 서로 다른 종류의 재료 (materials)에 대한 환상을 일으키게 할 수 있는 기호들을 찾아볼 수 있도록 해주기 때문이다. 벨벳의 재현을 완벽에 이르도록 한 저 인고의 노고들을 상기해 보라. 모든 세대들에 의해 꾸준히 증가되어 온 이들 여러 과정, 이들 여러 비법들은 극단으로는 그들 사물 자체—혹은 그 사람 자신—에 도달해야 하는 재현, 곧 우연이나 모호성의 여하한 소지인들 끼어들어 있다고는 도저히 생각될 수 없는 그러한 재현의 일반적인 기술의 요소들인 것처럼 생각되며, 그리고 회화는 이러한 재현 기술의 최고의 기능에 필적하고 있는 것이 되고 있었다. 이러한 길을 따르다 보면 사람들은 도저히 되돌이킬 수 없는 단계를 걷게 된다. 한 화가의 생애나, 어떤 유파의 소산, 그리고 심지어 회화의 발전 등 모두가 그때까지 추구된 것이 최종적으로 획득되고 있는 바의 이른바 걸작(masterpieces)—적어도 잠정적으로나마 그 이전까지의 기술들을 무용지물이 되게 하여 회화의 이정표가 될 수 있는 것으로서 등장하는 걸작—을 향해 나아간다. 따라서 고전적인 회화는 사물만큼이나 확신적이기를 원했으며, 우리의 감각기관에 대해 도저히 흠이라고는 찾을 수 없는 광경을 부여해 놓음으로써 사물들이 우리 앞에 주어지는 듯한 경우가 아니라면 그것은 도저히 우리에게 미칠 수 있다는 생각을 하지 않는다. 그것은 원칙적으로 자연적인 수단으로서, 그리고 인간들 간의 의사소통의 한 자료로서 간주된 지각적 장치에 입각하고 있는 것이다. 우리들 모두는 다소의 차이는 있겠지만 동일한 방식으로 기능을 하는 눈을 갖고 있지 않은가? 그리고 만약 화가가 깊이나 혹은 벨벳을 위한 기호를 발견하는 방법을 알았다면 우리 모

두는 그것을 바라보는 중에 자연의 광경에 필적할 똑같은 광경을 보게 되지 않겠는가?

그러나 고전적인 화가들도 화가였으며, 가치있는 그림치고 단순히 재현하는 일에 그 본질이 있다고 되는 그림이란 있어 본 적이 없다는 사실이 문제로 남는다. 말로는 지적하기를 창조적 표현이라는 회화의 현대적 사고는 화가들 스스로가 그에 대한 이론을 구축해 놓지는 않았지만, 그것을 실제로 수행해 온 화가 자신들에 있어서보다도 일반 대중에게 훨씬 더 신기한 일로 되어 왔다고 하고 있다. 이 때문에 고전적 화가들의 작품은 다른 의미를 가지게 되었고, 그들 자신이 생각했던 것보다 아마도 더욱 많은 의미를 지니게 되었으며, 그리고 이따금씩은 그들 작품의 규범으로부터 이탈된 종류의 회화를 예기시켜, 회화에 대한 어떠한 종류의 출발이든지 간에 그들 작품들은 아직도 필요한 매개자가 되었다고 한다. 그러나 고전적인 화가들이 세계에 대해 자기들의 눈을 고정시킨 채 그 세계에 입각하여 재현의 비밀을 구했다고 생각했을 바로 그 순간에 그들은 은연중에 회화가 그 이후 터득하게 된 저 변형(metamorphosis)을 초래시켜 놓고 말았던 것이다. 따라서 고전적인 회화라고 해서 자연에 대한 그의 재현이나 혹은 "우리의 감관들"과의 관련에 의해서 규정될 수는 없는 일이며, 또한 현대 회화라고 해서 그것이 꼭 주관적인 것과의 관련에 의해 정의될 수만도 없게 되는 일이 생기는 것이다. 고전적인 화가들의 지각은 이미 그들의 문화에 의존되어 있는 것이었고, 우리 시대의 문화 역시 가시적인 것에 대한 우리의 지각에 형식을 부여할 수가 있는 일이다. 그러므로 우리의 가시적인 세계를 고전적인 공식에 위임해 버린다거나, 현대회화를 개인적인 것의 골방 속에 가두어 놓는다거나 하는 일은 모두가 불필요한 일이다. 세계와 미술 혹은 "우리의 감관들"과 절대적 회화(absolute painting)는 상호 통하고 있는 것이기 때문에 그들간에 이루어져야 할 선택이란 없는 법이다.

124

때때로 말로는 마치도 "감각 자료"가 수세기를 통해 변한 적이 없는 것처럼, 그리고 고전적인 원근법은 회화가 감각 자료에 관련될 때마다 절대적이었던 것처럼 말하고 있다. 그러나 고전적인 원근법이란 인간이 자기 앞에 지각된 세계를 투영시키기 위해—결코 그 세계를 복사하기 위해서가 아니라—고안해 놓은 여러 가지 방법들 중의 하나에 불과하다는 것은 명백한 사실이다. 지각된 세계란 고전적인 원근법의 제법칙들과 모순되어 다른 법칙들을 우리에게 부과해 놓기 때문에서가 아니라, 그것은 어떠한 법칙도 요구하지 않으며 법칙의 질서와는 아무런 관계가 없는 것이 되고 있기 때문에 고전적인 원근법이란 그 같은 자발적 시선에 대한 하나의 선택적인 해석에 지나지 않는 것이다. 자유로운 지각 속에서는 깊이 있게 펼쳐져 있는 대상들이라 해도 그들은 규정될 수 있는 식의 여하한 "외견상의 치수"를 지니지 않고 있다. 그렇다고 해서 우리는 원근법이 "우리를 기만하고 있다"라고까지 말해서는 안 되며, 멀리 있는 대상들이 육안으로 보일 때는 소묘나 사진 속에 나타난 그들의 투영이 우리들로 하여금 믿게끔 하는 것보다 "더 크게" 보인다고 말해서도 안 된다. 전경과 후경의 공통적인 척도로 되어 있는 바로 그 치수에 따를 때라면 최소한 더 크지는 않다. 지평선에 걸려 있는 달의 크기는 내가 손에 쥐고 있는 동전의 몇 분의 몇으로 측정될 수는 없는 것이다. 그것은 "떨어져 있는 치수"(size-at-a-distance)의 문제이며, 온냉의 감각이 어떤 대상들에 붙어 있는 성질인 것처럼 달에 붙어 있는 일종의 성질인 것이다. 여기서 우리들은 발롱[3]이 말한 바 있는 "초-대상들"(ultra-things)의 질서 속에 있는 것이며, 그러한 대상들은 결코 주위의 대상들에 관해 단 하나의 등급으로 매겨진 원근법에 따라서는 배열되지 않는 대상들이다. 일단 어떤 치수와 거

3) Henri Wallon은 프랑스의 아동심리학 교수. 은퇴시까지 Collége de France에 재직.

리가 지나가 버리고 나면 우리는 모든 "초-대상들"이 만나고 있는 바의 절대 치수에 마주치게 되며, 어린아이들이 해를 보고 "집채만큼이나 크다"고 말하는 것은 바로 이러한 까닭에서인 것이다.

만약 내가 거기서 원근법으로 돌아오기를 원한다면 나는 전체를 자유롭게 지각하는 일을 중지하지 않으면 안 된다. 나는 나의 비전에 한계를 긋고, 달과 동전의 "외관상의 치수"라고 하는 것을—내가 취한 측정의 기준에 입각해서—표시하여, 마침내는 이들 측정치들을 종이 위에 옮겨 놓지 않으면 안 된다. 그렇게 하는 중에 지각된 세계는 대상들의 진정한 동시성과 함께 사라져 버리고 만다. 그 동시성은 치수들에 대한 단 하나의 스케일 속에 있는 대상들의 평화로운 공존과는 다른 것이다. 예컨대 내가 동전과 달을 함께 보고 있는 중이었을 때, 나의 시선은 그들 중의 어느 하나에 고정되지 않으면 안 되었다. 그때 다른 하나는 원근법과 비교할 수 없는 식의 마지널 비젼(marginal vision)으로 내게 나타나고 있었다. 즉 "너무 가까이서 보여진 작은 대상" 혹은 "멀리서 보여진 큰 대상"으로 내게 나타났다. 그러나 내가 종이에 옮겨 놓은 것은 나의 시야 속에 들어왔던 지각된 대상들의 공존이 아니다. 나는 그들의 갈등을 무마해야 할 수단을 발견해야 하며, 이 때문에 결국 깊이의 차원이 생기게 되는 것이다. 나는 그들 두 대상들이 동일한 평면 위에 함께 가능한(co-possible) 것이 될 수 있도록 결정을 하며, 생생한 지각장의 요소들과는 어느 하나라도 겹쳐질 수 있는 것이라고는 없는 국부적이고 외눈적인 일련의 광경들을 응고시킴으로써 그 일에 성공을 한다. 앞의 경우에서는 사물들이 나의 시선을 자기의 것으로 하려고 싸운 끝에 나의 시선이 그들 중의 어느 하나에 일단 정착하고나면 나는 다른 사물들의 간청 곧 그들을 처음의 것과 공존시켜 놓겠다는 간청, 말하자면 어떤 지평의 요구들과 존재하고자 하는 그 지평의 주장을 그 시선 속에서 느꼈었다. 그러나 뒤의 경우에서 나는 개개의 사물이 비젼 전체를 자기 자신에로 불러들이기를 그치고 다른 사물에 양보를 하며, 개개의 사물이 자신에

게 남겨진 공간 이상으로는 더 이상 지면을 차지하지 않고 있는 재현을 구축한다. 앞서의 경우에서는 깊이와 높이와 폭을 자유롭게 넘나들던 나의 시선은 어느 관점에도 예속되어 있지 않았었다. 왜냐하면 그들을 채용하고 또 꺼꾸로 그들을 거절했던 것은 나의 시선이었기 때문이다. 그러나 이제 나는 그 편재성을 포기한 채, 어떤 소시선(vanishing line)상의 한 소시점(vanishing point)에 고정된 부동의 눈에 의해 확실한 관련점(reference point)으로부터 보여질 수 있는 것만을 나의 소묘 속에 나타나도록 하는 데 따르고 있다. 만약 내가 한정된 원근을 종이장 위에 덜커덕 옮겨 놓음으로써 세계 자체를 포기한다면 나는 그 세계 속에 자리를 잡고 있는 존재이기 때문에 나 역시도 세계를 향해 열려 있는 사람처럼 보기를 중지하기 때문에 그 소묘야말로 아주 기만적인 데가 있는 것이다. 신이 나에 대한 자기의 관념을 고려하고 있을 때 그가 그럴 수 있는 것처럼, 나는 나의 비젼을 그렇게 생각하여 그것을 지배하고 있는 것이다. 그 전의 경우에 있어서는 얻은 것 모두가 동시에 잃은 것이 되고 있는 바의 어떤 시간적 순환을 통해서만이 수용될 수 있는 배타적 사물들의 세계에 대한 경험을 갖고 있었다. 그러나 이제는 무궁한 존재가 질서화된 원근법으로 수정처럼 결정되고 있다. 이 원근법 속에서 배경은 정말로 접근이 불가능하며 모호한 채의 배경으로 되고 있을 뿐이며, 그리하여 전경의 대상들은 그 배경에로 침투해 보려는 공격적인 면을 단념하여 오직 그 광경의 공통적인 법칙에 따라 안쪽의 선만을 질서화시켜 놓고 있으며, 그리고 필요한 즉시로는 그들 스스로가 다시 배경이 될 차비를 이미하고 있다. 요컨대 원근법이란 그 속에서는 아무 것도 나의 시선을 잡아당겨 현순간의 형상을 띠고 있는 것이란 없게 된 그러한 것이다.

　전 장면은 완결되어 있거나 영원성을 띤 식으로 존재하고 있다. 모든 것은 절도와 분별의 기미를 띠고 있다. 사물들은 더 이상 내게 대답을 하라는 요구를 하지 않으며, 나 또한 그들 사물에 의해 더 이상 간섭을 받지 않는다. 그런데 만약 내가 이 장면에 공기 **투시법의 고**

안을 더한다면 그림을 그린 나와 나의 풍경화를 바라보고 있는 그들 사물이 그 상황을 지배하고 있는 정도가 더욱 쉽사리 느껴진다. 따라서 원근법이란 모든 사람들에게 그 자체로 주어져 있는 한 실재를 모방하기 위한 비밀스러운 기법이 아니다. 그것은 철두철미 순간적 종합(instantaneous synthesis)—우리의 응시를 개별적으로 독점하고자 하는 모든 사물들을 동시에 결속시켜 놓으려는 짓을 쓸데없이 하고 있을 때, 그러한 우리의 응시에 의해 가장 잘 기도되고 있는 그러한 종합—속에 지배되고 소유되어 있는 어떤 한 세계의 고안이다. 항상 어떤 성격이나 격정 혹은 사랑을 위해 그려진—즉 무엇인가를 항상 의미하고 있는—고전적인 초상화에 나오는 얼굴들이나, 혹은 인간적인 세계에로 들어가기를 그처럼 갈망하고 그 세계를 조금도 거부하고 싶지가 않은 고전적 회화에 나오는 어린아이나 동물들은 요행의 데몬(daemon)에 내맡긴 위대한 화가가 이 세계 속에서 우연성을 진동케 함으로써 그 자체 너무도 확실한 이 세계에 대해 새로운 차원을 추가하는 경우를 제외하고서라면 세계에 대한 인간의 "성숙한 관계"나 다름없는 관계를 표명해 놓고 있다.

이제 "객관적"인 회화도 그 자체가 창조라고 한다면 현대 회화가 창조이기를 추구한다는 사실은 그것을 결코 주관적인 것에로의 이행이나 개인적인 것만을 찬미하는 행사로서 해석할 하등의 이유를 제공하지 않고 있다. 바로 이 점에서 말로의 분석은 우리에게 미미한 근거에 입각하고 있는 것처럼 보이는 것이다. 그에 의하면 오늘날의 회화에는 하나의 주제 곧 화가 그 자신이 있을 뿐이라고 한다.[4] 화가들은 더 이상 샤르댕처럼 복숭아의 벨벳 촉감을 추구하지 않고, 브라크처럼 그림의 벨벳 촉감을 추구하고 있다. 고전적 화가들은 무의식적으로 그들

4) *Le Musée imaginaire*, p.59. 아래의 페이지들은 *Psychologie de l'art*(The voices of silence, Gallimard)의 결정판이 나왔을 때 이미 쓰여졌던 것임. 우리는 Skira판에서 인용을 하고 있는 것임.

자신이 되고 있었으나 현대의 화가들은 무엇보다도 창의적이기를 원하고 있으며, 그들에 있어서 표현의 힘은 그들의 개인적인 차이와 같은 것이 되고 있다. 5) 회화는 더 이상 신앙이나 미에 대한 추구가 아니기 때문에 그것은 개인적인 것의 추구이다. 6) 그것은 "개인에 의한 세계의 추가물"(annexation)이다. 7) 이처럼 미술가는 "야심적이고 마취된 인간 종족"8)에 속해 있다고 되며, 그들처럼 완강한 자기 쾌, 신들린 쾌, 즉 인간을 파괴하는 인간 속에 있는 모든 것에 대한 쾌에 헌신하고 있다는 것이다.

그러나 이러한 여러 정의들은 이를테면 세잔느나 클레와 같은 화가에게는 적용하기가 무척 어렵게 될 것이라 함은 명백한 사실이다. 스케치를 그림으로 제시하고 있으며, 삶의 한 순간의 서명으로서 모든 캔버스들이 일련의 연속적인 캔버스들로 "진열"되어 보여지기를 요구하고 있는 현대 화가들에게 주어져 있는 불완전함을 받아들일 수 있기 위해서는 두 가지의 가능한 해석이 있을 수 있다. 즉 그들 화가들은 이른바 작품이란 것을 포기하여, 직접적으로 지각된 것과 개인적인 것—말로의 말대로 하자면 "야생적 표현"(brute expression)—이외에는 무엇도 추구하지 않고 있다고 하는 경우를 들 수가 있다. 또 다른 경우로는 감각기관들에 대해서 객관적이고 확신적이 되고 있는 표상이라는 의미로서의 완전함이란 정말로 완전한 작품의 수단이나 기호가 더 이상 아닐지도 모른다는 사실을 들 수가 있다. 왜냐하면 표현은 익명적인 감각기관들의 영역 혹은 익명적인 자연의 영역을 통과하지 않은 채 사람들이 삶을 살고 있는 공통의 세계를 가로질러 사람으로부터 사람에로 진행하는 것이기 때문이다. 말로에 의해 아주 적절한 시기에 상기된 말이기는 하지만 보들레르는 "완전한 작품이라고 해서 반드시 완성

5) *Ibid.*, p. 79.
6) *Ibid.*, p. 83.
7) *La Monnaie de l'absolu*, p. 118.
8) *La Creation esthétique*, p. 144.

(finished)되어 있는 것도 아니요, 완성된 작품이라고 해서 반드시 완전한(complete) 것도 아니다"⁹⁾라고 쓴 바 있다. 완성된 작품이란 하나의 사물처럼 그 자체로 존재하고 있는 작품이 아니라 그것을 보는 사람에 이르러, 그로 하여금 그것을 창조한 제스츄어를 취하도록 유인하여, 중간 매개자를 뛰어넘어 거의 무형적인 자취인 고안된 선의 움직임 이외의 여하한 안내자도 없이 화가의 침묵의 세계—그렇게 하고 나서야 접근 가능한 세계—와 재결합을 도모하도록 해주는 그러한 것이기 때문이다.

　물론 자신의 제스츄어를 아직 터득하지 못하고 있는 신동들의 즉흥화가 있다. 그리고 화가라는 사람은 단지 하나의 손에 불과하다는 미명하에 그림을 그리기 위해서라면 손 하나만을 갖고 있는 것으로 족하다고 믿고 있는 신동들이 있다. 아주 만족한 모습으로 자기의 신체를 관찰하고 있는 한 우울한 젊은이가 자기의 개인적인 종교를 품기 위하여 항상 그의 신체 속에서 소소한 특성들을 찾아낼 수가 있듯이 그들 신동들도 그들의 신체로부터 사소한 경이를 끌어내고는 있다. 그러나 자기가 표현하기를 원하는 세계에 뛰어든 미술가의 즉흥화가 또한 있다. 그러한 화가는 하나하나의 단어가 또 다른 단어를 환기시켜 놓고 있는 가운데 마침내 획득된 목소리—표현에 대한 그의 추구를 낳게 해주었던 울음소리보다 훨씬 그의 것이 되고 있는 목소리—를 자기 스스로 구성해 놓고 있는 사람이다. 이른바 자동적 기술(automatic writing)의 즉흥이 있고, 〈파르마승원〉에서 보이는 즉흥이 있다. 말하자면 지각 그 자체는 결코 완전한 것이 아니므로 그리고 우리의 원근법들은 우리가 표현하고 사유할 세계 즉 그들 원근법들을 감싸 안고 있으며 그들을 능가하고 있는 세계, 혹은 기호를 발언된 단어로서 또는 아라베스크로서 조명시켜 주는 가운데 스스로를 나타내고 있는 세계를 제공해 주고 있는 터에, 그 세계의 표

─────────
9) *La Musee imaginaire*, p. 63.

현이 왜 하필 감각기관이나 혹은 개념의 산문에 종속되어야만 할
까? 그것은 차라리 시이어야만 한다. 그것은 우리의 순수한 표현
력을 완전히 각성시키고, 환기시켜, 이미 말하여졌거나 보여진 사
물들을 뛰어넘게 해야만 하는 것이라야 한다. 그러므로 현대 회화는 개
인에로의 회귀라는 문제와는 전혀 다른 문제를 제기시켜 놓고 있다.
모든 사람들의 감각기관들이 향해 있는 기존의 자연의 도움을 받지
않고서도 우리가 어떻게 세계와 의사소통을 할 수 있는가를 아는 문
제요, 진실로 우리 자신의 것에 의해 우리가 어떻게 보편적인 것에 접
목되는가를 아는 문제이다.

　그런만큼 이 문제는 말로의 분석이 연장되어 지향해야 될 철학 중의
하나가 된다. 그러나 이것은 개인의 철학 혹은 죽음의 철학과는 무관
한 것이라야만 한다. 그의 이러한 철학은 성스러움에 바탕을 둔 문명
에 대한 노스탤지어적인 성향과 함께 그의 사상의 중추를 차지하고 있
다. 그러나 화가는 자신의 직접적인 자아(immediate self)—느낌의 뉘앙
스 그 자체—를 그림 속에 집어 넣고 있는 사람이 아니다. 그는 거기에
자신의 스타일(style)을 표현해 놓고 있는 것이며, 따라서 다른 사람들
의 그림이나 세계에서나 다름없이 자신의 행위 속에서 스타일을 터득
해야만 한다. 그러나 말로가 말한 것처럼 한 사람의 작가가 자기 자
신의 목소리로 말하게 되는 데에는 실로 오랜 세월이 필요하다. 마찬
가지로 화가—우리들처럼 자기 앞에 작품을 펼쳐 놓는 것이 아니라 작
품을 창조하는 화가—가 일단 그 스스로에 잘못이 없다고 하는 조건
에서 자기의 첫그림 속에 앞으로 완성될 작품이 될 것의 징표를 짐작
하게 되는 데에는 얼마나 오랜 시일이 걸리겠는가?
　한걸음 더 나아가, 작가가 자신의 작품을 읽을 수 없는 것처럼, 화
가도 자신의 작품을 볼 수가 없음에랴. 표현이 그 윤곽을 드러내어
진정으로 야생적 의미로 되는 것은 타인들 속에서인 것이다. 작가
나 화가에게는 내적 독백이라고 불리우기도 하는 개인적 떨림의 친숙

함 속에서 일어나는 자기 암시만이 있을 뿐이다. 화가는 작업을 하고
다만 흔적을 남길 뿐이다. 즉 자신이 어떠한 모습으로 되었는가를 발
견함으로써 그 이전의 작품에 대한 흥미를 느낄 때를 제외하고는 자
신의 작품을 보는 것조차 그렇게 좋아하지 않는다. 그렇지만 그는 훨
씬 더 훌륭한 것을 간직하고 있다. 즉 초기 작품의 연약한 어투를 뚜
렷이 담고 있는 성숙된 그의 언어인 것이다. 초기 작품에 눈을 돌리
지 않고서도 그리고 그들이 어떤 표현적 작용(expressive operation)을
성취해 놓고 있다는 사실 하나만으로도 그는 자신이 새로운 기관들
을 부여받고 있음을 알아차리게 된다. 이미 실증된 그들 기관의 힘을
훨씬 능가하고 있는, 앞으로 많은 할 것들이 있음을 체득하고 있기
때문에 그는—그런 일이 한번은 아니겠지만 알 수 없는 피로가 방해
하지 않는다면—똑같은 방향으로 "더 멀리" 나아갈 수 있다. 마치 한
걸음 한걸음이 다음 걸음을 필요로 하고 또한 다음 걸음을 가능하게
하는 것처럼, 혹은 성공적인 표현 하나하나가 정신적인 자동 장치에
게 무엇인가 다른 일을 지시하거나 하나의 제도(institution)를 만들어
내는 것처럼.

말로는 반 고호가 그린 저 유명한 의자를 두고 "반 고호라는 바로 그
이름의 야생적인 표의문자"라고 할 정도로서 새로운 작품에 있어서마
다 보다 절박하게 나타나는 이 "내적 구조"(inner schema)가 그러나
반 고호에 있어서는 그의 초기 작품 가운데에서나 혹은 그의 "내면적
인 삶"에서마저도 나타나고 있지 않다. 왜냐하면 이 후자의 경우라
면 그는 자신과 재차 화해하기 위해서 그림을 필요로 하지 않을 것이기
때문이다. 그랬다면 그는 그림 그리는 일을 중단했을 것이다. 삶이란
그 내존성으로부터 벗어나, 그 자체에 소유되기를 중단하고, 이해하고
이해시키며, 무엇인가를 보고 볼 것을 제시하는 보편적인 수단이 되고
있다는 점에서 그림이란 바로 그러한 삶 자체인 것이며, 무언의 개인적
심연 속에 갇혀 있는 것이 아니라, 그가 보는 모든 것을 통해 확산되
어 있는 것이다. 그러므로 스타일이란 타인들의 애호의 대상이나 예술

가 자신의 쾌락의 대상--그의 작품에 커다란 손실을 가져 오는 **일**
이 되는 것으로—이기 이전에, 스타일이 예술가의 경험의 표면에 싹
트는 비옥한 순간과 그리고 작용적이며 잠세적인 의미(operant and
latent meaning)가 스타일을 풀어 내어 그것을 예술가가 자유롭게 취
급할 수 있는 동시에 타인들도 가까이 할 수 있는 휘장들을 찾아
내는 비옥한 순간이 있어야 한다. 화가가 이미 그렸을 때라 해도
그리고 어떤 점에서 그가 자기 스스로를 지배하고 있는 사람이 되
고 있다 해도 그의 스타일로써 그에게 주어진 것은 하나의 방식
이나 그가 만들어 낼 수 있는 몇가지 과정이나 습관이 아니라, 그
자신의 실루엣이나 일상의 제스츄어와 같이 타인에게는 뚜렷이 파
악되지만 자신은 거의 알아챌 수 없는 하나의 공식화의 방식인 것
이다.

그러므로 스타일이란 "세계를 발견하는 사람의 가치관에 따라서 그
세계를 재창조하는 수단"[10) 즉 "그 세계에 차용된 어떤 의미의 표
현, 어떤 보는 방식의 귀결이 아니라 그것을 불러일으키는 호소,"[11)
결국 "어떤 신비적인 리듬에 따라 우리를 별들이 부유하는 곳으로 이
끌어 가는 영원한 세계의 연약한 인간의 원근법에로의 환원"[12)이라
고 말로가 말했을 때, 그는 스타일 자체의 기능 내면에로 침투하
고 있는 것이 아니다. 일반 대중과 마찬가지로 말로는 이 작용을 외
부로부터 바라보고 있다. 그는 정말 스타일이 지니고 있는 의의들
중 세계에 대한 인간의 승리라고 하는 놀라운 의의를 지적하고도
있으나 그러나 그 의의라 할 것을 화가들은 세계 속에서 보지는
않고 있다. 작업중의 화가는 인간과 세계, 야생적 의미와 **부조리**, 스
타일과 "재현"과의 대립에 대해 전혀 아무 것도 모른다. 그는 세
계와 그와의 교류를 표현하느라고 너무 바쁜 나머지 자신이 거의

10) *Ibid.*, p. 51.
11) *Ibid.*, p. 154.
12) *Ibid.*

알지 못하는 사이에 생겨난 스타일에 대하여 자부심을 느낄 겨를조
차 없다. 현대 화가들에 있어서 스타일이라는 것이 재현의 수단 이상임
에는 틀림없는 일이다. 그것은 어떠한 외부의 모델도 갖고 있지 않다.
즉 회화는 그리기 전에는 존재하는 것이 아니다. 그렇다고 해서 우리
는 이러한 사실로부터—말로처럼—마치도 스타일이란 것이 세계와의 모
든 접촉을 벗어나서 인식되거나 탐구될 수 있는 것처럼, 그리고 그것
이 목적(end)인 것처럼, 세계의 재현이란 단지 스타일상의 한 수단[13]
에 불과하다고 결론을 내려서는 안 된다. 우리는 스타일이 한 화가
로서의 화가의 지각의 맥락 속에 나타나는 것을 보아야만 한다. 즉
스타일이란 그 지각에서부터 나오는 절박함인 것이다.

　말로는 그가 쓴 가장 훌륭한 귀절 중에서 이렇게 말하고 있다. 즉
지각은 이미 양식 활동이다라고. 한 여인이 지나갈 때 제일 먼저 내
눈에 들어오는 것은 신체의 윤곽이나 색칠해진 마네킹 혹은 하나의
광경이 아니다. 즉 그 여인은 "하나의 개인적, 감정적, 성적 표현"
인 것이다. 그 여인은—마치 화살의 팽팽함이 그 나무의 섬유 조직
속에마다 있는 것이듯이—걸음걸이에서나 심지어는 구두 뒷축을 땅에
대는 단순한 동작에서조차도 전체적으로 주어져 있는 특정한 삶의 방
식이다. 즉 그녀는 내가 육화되어 있는 존재이기 때문에 내가 자각적
으로 소유하고 있는 규범, 말하자면 걷거나, 바라보거나, 접촉하거나
말하는 규범의 지극히 주목할 만한 한 변양인 것이다. 그러나 내가 화
가라면 캔버스 위에 옮겨질 것이 단지 생명적 가치나 성적 가치에 국
한되지만은 않을 것이다. 화면에 존재하는 것은 이미 단순히 "한 여
인"이나 "한 불행한 여인" 또는 "모자 장수"가 아닐 것이다. 거기
에는 그 밖에 이 세계에 살고, 이 세계를 다루고, 얼굴과 의복에 의
해 그리고 신체의 타성과 같은 동작의 부드러움에 의해 세계를 해
석하는 방식을 보이는 휘장 즉 존재와의 어떤 관계 방식을 보이는 휘

13) *Ibid.*, p. 158.

장이 있을 것이다.

그러나 이러한 참된 회화적 스타일과 의미가 앞의 그 여인에게는 존재하지 않는다고 해도—왜냐하면 그러한 경우라면 그림은 이미 완성되어 있을 일이기 때문에—적어도 그 여인에 의해 불러일으켜지고 있기는 한 것이다. 요컨대, "모든 스타일이란 세계의 요소들이 형식을 구성하는 필수적인 부분들의 하나가 되도록 자리를 잡게 해주는 바의 그들 요소들에 대한 형식 부여이다."[14] 그리고 우리가 이러한 세계의 자료들을 하나의 일관된 변형(coherent deformation)으로 할 때 야생적 의미가 존재하게 된다. 따라서 회화의 모든 가시적-지적 벡터(vector)들이 동일한 야생적 의미 X에로 수렴하게 됨은 이미 화가의 지각 속에서 그 윤곽이 잡혀져 있는 것이다. 그것은 그가 지각하는 순간 즉 그가 접근하기 어려운 사물들로 충만된 공간 속에서 어떤 간격이나 틈, 형태와 배경, 꼭대기와 밑바닥, 규범과 일탈을 조정하는 순간 바로 시작된다. 바꿔 말하면, 그것은 세계의 어떤 요소들이 어떤 차원—곧 그 후 계속해서 우리가 다른 모든 요소들을 관련시켜 놓으며 또한 우리가 그것의 언어로 그들을 표현하고 있는 그러한 차원—의 가치를 띠게 되는 바로 그 순간인 것이다. 따라서 스타일이란 모든 화가가 그들이 바라보는 세계를 드러내려는 작품을 위해 자기들 자신에 대해 만들어 놓고 있는 등가물들의 체계(system of equivalences)인 것이다. 그것은 그의 지각 속에 흩어져 있는 의미를 압축하여 그것을 뚜렷이 존재케 하는 "일관된 변형"의 보편적인 지표(index)인 것이다. 작품이란 사물들과 무관하게 완성되는 것이 아니며, 화가들만이 그 열쇠를 지니고 있는 은밀한 실험실 속에서 이루어지는 것도 아니다. 그가 생화를 바라보든 조화를 바라보든 간에 마치 그가 그 꽃을 드러내려는 수단인 등가물의 원리가 애초부터 거기에 묻혀져 있었던 것처럼 그는 항상 자신의 세계에로 소급하는 것이다.

14) *Ibid.*, p. 152.

따라서 작가들은 결코 화가들의 노고와 탐구를 과소평가해서는 안 된다. 그 노력은 사유의 노력과도 아주 똑같은 것으로서 이러한 노력 때문에 우리는 회화의 언어라는 말을 하게 되는 것이다. 화가는 그 등가물의 체계를 세계로부터 가까스로 끌어내자마자 그것을 캔버스 위에 색채와 유사공간(quasi-space)으로써 다시 집어 넣고 있음이 사실이다. 그러나 어떤 사람들은 그림이 의미를 표현하고 있다기보다는 의미가 그림을 잉태한다고 말한다. "골고다 언덕 위 하늘로 찌른 저 노란색…그것은 사물화된 고뇌이며, 하늘을 찌른 노랑색으로 화한 그리고 사물들에 딱 어울리는 성질들에 의해 즉시로 가라앉아 심화된 그러한 고뇌이다…"15) 회화에 의해 드러난다기보다 의미가 회화 속에 침잠하여 "열의 파동"16)처럼 그림 주위에서 진동을 하고 있다는 것이다. 따라서 회화의 본질 때문에 회화가 표현할 수 없는 것을 표현하는 것은 "항상 하늘과 땅의 중간에서 억류되고마는 거창하며 무익한 수고"나 다름없는 일이라고 된다. 언어를 전문적으로 사용하는 사람들에게는 그 같은 인상이 분명히 느껴질 것이다. 서툴게 말하는 외국어를 우리가 들을 때 나타나는 것과 똑같은 인상이 그들에게 나타날 것이다. 즉 우리는 그 말이 단조롭고 지나치게 강한 액센트와 맛을 풍기고 있음을 안다. 그러나 그것은 정확히 우리가 언어를 우리와 세계의 관계에 대한 주요한 도구로 삼지 않았기 때문이다. 똑같이 그림을 통해서 세계와 대화하지 못한 우리들에게는 회화의 의미란 유폐된 채로 있다. 그러나 화가에게는 그리고 우리 자신을 그림 속의 삶에 조정시켜 놓는다면 의미는 캔버스 표면의 "열의 파동" 이상의 것으로 나타난다. 왜냐하면 의미란 다른 어떤 것에 앞서 저기 저 색, 저기 저 대상을 요구할 수 있는 것이며, 구문이나 논리처럼 절대적으로 화면의 배치를 좌우할 수 있는 것이기 때문이다. 회화는 전혀 그림 속에 흩어져 있는 미미한 고통이나 국부적인 기쁨 속에 존재하고 있는 것이 아니다. 그들

15) Sartre, *Situations* II, p. 61.
16) *Ibid.*, p. 60.

136

은 단지 훨씬 덜 유동적이며, 훨씬 더 명료하며 보다 지속적인 총체적 의미의 구성요소에 불과한 것이다.

말로는 한편의 일화—카시스에 있는 한 여관 주인이 바닷가에서 그림을 그리고 있는 르느와르를 보고 그에게 다가가 보았던 일화—를 예로 들고 있는데, 그것은 매우 적절한 것이 되고 있다. "거기에는 어느 다른 곳에서 목욕을 하고 있는 몇몇 나체 여인들이 그려져 있었다. 그가 무엇을 바라보고 있었는지는 아무도 모른다. 그는 다만 조그마한 한쪽 구석을 바꿔 놓고 있었을 뿐이다." 그리고 말로는 이렇게 설명을 덧붙여 놓고 있다. "바다의 푸른색은 〈목욕하는 여인들〉이라는 작품에 나타나고 있는 시냇물의 푸른색이 되고 있다. 그의 비젼은 바다를 바라보는 하나의 방법이라기보다도 그가 재포착한 저 무한한 푸르름의 깊이가 속해 있는 세계에 대한 비밀스러운 작업이었다"[17]라고. 그렇지만 르느와르는 바다를 응시하고 있었다. 또한 도대체 왜 바다의 푸르름이 그 그림에 들어 있는 것일까? 또한 어떻게 그것은 그에게 〈목욕하는 여인들〉에 나오는 시냇물에 관해 무엇인가를 가르쳐 줄 수가 있었을까? 그것은 세계—이 경우는 특히 바다, 때로는 소용돌이나 잔물결들로 갈라지고, 물보라로 장식되기도 하며, 때로는 거대하며 잠잠한 저 바다—를 구성하고 있는 편린들은 모두가 존재의 온갖 형상들을 포함하고 있어, 누군가의 시선과 마주치게 됨을 통해 일련의 가능한 변수들을 불러일으키고, 그 자신을 넘어서서 존재를 표현하는 일반적인 방법을 가르쳐 주기 때문이다. 르느와르는 바다—그것만이 자기가 묻고 있는 것을 가르쳐 줄 수 있다고 생각한 바다—에게 단지 액체의 실체를 해석하여, 그 실체를 드러내 보여, 지금처럼 존재하게 하는 방법을 물었을 뿐이기 때문에 카시스의 바닷가에 앉아서 목욕하는 여인들과 맑은 시냇물을 그리게 되었던 것이다. 요컨대, 그는 다만 물이 드러나는 하나의 전형적인 형식(typical form)을 요구했기 때문에 거기에 앉아 있었던 것이다.

17) *La Création esthétique*, p.113.

　그런고로 화가는 그가 세계를 바라보고 있는 동안만 그림을 그릴 수 있다. 왜냐하면 타인의 눈으로 자기를 규정할 스타일을 외관들 그 자체 속에서 발견할 것 같은 생각이 그에게는 들기 때문이며, 그가 자연을 재창조하는 그 순간에 자연을 똑똑히 설명할 수 있다고 생각하기 때문이다. "색채와 선의 어떤 완벽한 균형이거나 혹은 불균형은 저쪽에 반쯤 열린 문이 다른 세계의 문이라는 것을 발견하는 사람을 매우 놀라게 한다"[18] 또 다른 세계, 이것은 바로 화가가 바라보며 그 자신의 언어로 말하는 것과 똑같은 세계를 뜻하는 말이며. 그것을 붙잡아 애매한 채로 남겨두는 이름 모를 무게로부터 겨우 빠져나온 세계를 뜻하는 말이다. 이에, 화가나 시인이란 사람들이 어떻게 세계와의 만남 이외의 것을 표현할 수가 있을까? 그리고 추상미술, 그것이 세계의 부정이나 거부가 아니라면 그것은 무엇을 말하고자 하는 것일까? 기하학적인 면이나 형태에의 엄격함과 그들에의 집착 혹은 원생동물이나 미생물에 대한 집착에는—왜냐하면 매우 신기하게도 삶에 가해지는 금지는 단세포 동물에게서만 시작하기 때문에—그것이 수치스럽거나 절망적인 삶이라 할지라도 여전히 어떤 삶의 향기를 지니고 있다. 따라서 회화는 항상 무엇인가를 말하고 있다. 이러한 특수한 변동을 요구하고 있는 것이 바로 어떤 새로운 등가물의 체계이며, 사물들의 일상적인 관계가 파괴되고 있는 것은 바로 사물 간의 보다 진정한 관계라는 명목하에서인 것이다.

　그리하여 마침내 자유롭게 된 하나의 비전이나 행위가 화가에게는 세계의 대상들을, 시인에게는 단어들을 일상적인 초점으로부터 벗어나게 하고 그것을 다시 모으게 하고 있는 것이다. 그러나 〈일류미네이션〉을 쓰기 위해서 언어를 부수거나 태워 버리는 것만으로는 충분치가 않다. 말로는 현대화가들에 대하여 의미심장한 말을 하고 있으니, "비록 그들 중 어느 누구도 진리를 말하지 않았으면서도 그들의 적수들의 작품

────────

18) *Ibid.*, p. 142.

을 앞에 놓고는 모두들 그것이 속임수(imposture)라고 말한다"[19]는 것이다. 현대화가들은 회화와 세계를 유사한 것으로 정의하고 있는 진리와 아무런 관계도 없기를 바라고 있다. 그들은 회화를 그 자체에 대한 결속으로서 정의하고 있는 진리의 관념, 어떤 문맥적 가치로써 모든 표현수단에 영향을 미치는 그림 속의 고유한 원리의 현존을 인정하곤 한다. 그러나 이제 붓의 일필이 우리에게 털이나 살을 보여 주는 외관들의 재현을 바꿔칠 때, 대상을 대체하는 것은 주관이 아니라, 그것은 지각된 세계의 암시적인 논리인 것이다.

우리는 항상 무엇인가를 의미화하려고 한다. 우리는 말을 하는데 다소간은 성공하고 있다고 말해야 할 것이 항상 있다. 그것은 반 고흐가 〈까마귀들〉을 그리는 순간 "보다 멀리 나아가는" 것이 우리가 향해 가야만 하는 어떤 실재를 가리키는 것이 아니라 그의 시선과 그의 시선을 간청하고 있는 사물들간의 만남, 존재해야만 하는 인간과 존재하고 있는 것과의 만남을 회복하기 위하여 아직 이루어지지 않은 것을 가리키는 것과 같다. 그리고 이러한 관계는 분명히 복사의 관계가 아니다. "미술에 있어서는 언제나 그렇듯이 진실을 말하기 위해서는 거짓을 말해야 한다"고 사르트르는 언젠가 올바른 말을 한 바 있다. 처음에는 아주 뛰어나게 보였던 대화를 그대로 녹음해서 나중에 들어보면 빈약한 인상을 받게 된다. 말하는 사람의 현존이나 제스츄어, 인상 그리고 벌어지는 사건이나 그때 그때 즉흥적인 사건에 대한 느낌, 이런 모든 것이 녹음에는 결여되어 있다. 따라서 대화라고 하는 것이 거기에는 존재하지 않게 된다. 그것은 단조로운 음의 차원으로 그냥 있는(is) 것일 따름이며, 그리고 청각 매체는 그 전체가 읽혀진 텍스트의 매체일 뿐이기 때문에 더욱더 기만적인 것이 되고 있다. 흔히 그러하듯 우리의 마음을 채워 주기 위해서 예술작품—때로는 우리의 감각기관들 중의 하

19) *La Monnaie de l'absolu*, p. 125.

나에만 호소하고 있어, 우리의 생생한 경험처럼 모든 방면에서 우리를 에워싸지 않고 있는 작품도 있지만—은 따라서 얼어 붙은 존재 이상의 것이라야만 한다. 가스통 바슐라르[20]가 말했듯 그것은 초존재 (super existence)이어야만 한다. 그러나 그것은 우리가 말하듯 자의적이거나 허구적인 것은 아니다. 현대적 사상이 일반적으로 그렇듯 현대 회화는 어떤 사물과도 닮지 않고, 어떤 외적인 모델도 없으며, 미리 정해진 표현수단도 없이 존재하는, 그럼에도 불구하고 진리가 되고 있는 그러한 진리를 우리에게 부과하고 있다.

만일 우리가 지금 시도하고 있는 것처럼 화가를 그의 세계와의 접촉에로 되돌려 놓는다면, 그를 통해서 세계를 그림으로 바꿔 놓고, 초기부터 원숙기까지 그를 그 자신으로 변화시켜 놓고, 결국은 과거의 어떤 작품들에게 이전까지는 지각되지 않았던 어떤 의미를 부여해 놓고 있는 변형이 그렇게 수수께끼같이 보이지는 않을 것이다. 그런데 작가가 회화나 화가를 고찰하는 경우 그는 작가에 대한 독자의 위치 혹은 이미 떠나가 버린 여인을 생각하는 사랑에 빠져 있는 남자의 위치에 조금은 서고 있다. 작가에 대한 우리의 생각은 그의 작품에서 비롯된다. 그리고 사랑에 빠져 있는 남자는 이미 떠나 버린 여인을 그녀가 가장 순수하게 자신을 표현했던 몇 마디 말과 태도만으로 요약한다. 그녀를 다시 만나면 아마도 그는 스탕달의 저 유명한 "뭐라고? 이게 전부였다는 말인가?"라는 말을 되풀이하고 싶어질 것이다. 똑같이 작가와 친교를 맺게 되면 우리는 그의 현존의 매순간마다 그때까지 그의 이름으로 가르치는 일에 익숙해 있었던 저 본질이나 완벽한 발언 행위를 찾지 못해 바보스럽게도 실망을 하게 된다. 그는 시간을 이렇게 보내고 있었던가? 이렇게 형편없는 집에 살고 있었던가? 이 사람들이 그의 친구들이고, 이 여자가 그와 함께 사는 여인이란 말인가? 이 하찮은 것들이 그의 관심거리들이 되고 있는 것이라는 말인

20) Gaston Bachelard. 프랑스의 철학자로서 "요소들의 정신분석학"에 관한 그의 저술들은 1940년대의 메를로-퐁티나 사르트르에게 다소의 영향을 준 바 있음.

140

가? 그러나 이것들은 모두 몽상에 불과한 것들이다. 어쩌면 질투나 감춰진 증오이기도 하다. 세상에는 어떠한 초인(superman)도 없으며, 삶을 지니고 있지 않은 사람이란 한 사람도 없으며, 사랑받는 여인이나 작가와 화가의 비밀이 경험적 삶 저 너머에 있는 어떤 영역에 있는 것이 아니라 평범한 경험들 속에 뒤섞여 있어서 세계에 대한 그의 지각과 알맞게 혼돈되어 있는 것이며, 그의 삶을 떠나서 그것을 정면으로 마주하고 있다는 것은 말조차 안 된다는 사실을 이해한 후에야 비로소 우리는 누구나 그렇듯 어느 사람을 존경하게 되는 것이다.

〈예술 심리학〉을 읽어 보면 우리는 때때로 말로가 작가로서는 분명히 이런 모든 것을 알고 있으면서도 화가에 관한 부분에서는 이것을 잊고, 우리가 믿기로 그가 자기의 독자들로부터는 받아들이지 않을 것과 똑같은 존경을 화가들에게 바치고 있다는 인상을 받고 있다. 즉 그는 화가들을 신성시해 놓고 있다. "회화의 저 극단에, 시간 스스로가 멈칫하는 저 매력에 매료되지 않을 어떠한 천재가 있을 것인가? 그것은 세계 소유의 순간인 것이다. 회화를 더 이상 나아가지 못하게 하자. 그러면 형 할스는 신이 될 것이다."21) 이것은 아마도 타인에 의해 보여진 화가의 상일 것이다. 그러나 화가 자신은 매일 아침 사물의 형상 속에서 끊임없이 대꾸를 해야 하는 물음과 부름을 찾으며 작업을 하는 한 인간에 불과하다. 그의 눈에는 자신의 작업이 항상 미완성의 것으로 보이고 있다. 즉 그것은 항상 진행중에 있는 것이며, 따라서 누구도 세계에 앞서 있을 수 없다. 어느 날인가에는 삶은 달아나 버리고, 신체는 닳아 버릴 수도 있다. 또 어떤 때에는 더욱 비참하게 그의 작업은 이제는 결코 들리지 않는 세계의 광경을 통해 퍼지는 물음이 되고 있다. 그러면 그는 더 이상 화가 노릇을 못 하거나 아니면 찬양받는 화가가 되어 버린 것이다. 그러나 그가 그림을 그리는 한에 있

21) *La Creation esthetique*, p.150.

어서 그의 그림은 가시적인 사물에 관한 것이다. 경우에 따라 그가 장님이 되고 있다고 해도 그의 그림은 그의 다른 감각기관을 통해 그가 접근하고 있는 완벽한 세계, 눈에 보이는 사람의 입장에서 말하는 식의 완벽한 저 세계에 관한 것이다. 이것이 바로 왜 자신에게조차 불분명한 일이 그럼에도 불구하고 안내를 받아가며 나아갈 방향이 정해지고 있는가 하는 이유인 것이다. 그것은 항상 화가 스스로가 자신으로부터 온 것이 무엇이고, 사물로부터 온 것이 무엇이며, 그리고 새로운 작품이 옛날 작품에 추가해 놓고 있는 것이 무엇이며, 혹은 새로운 작품이 다른 작품들로부터 취한 것이 무엇이고, 그리고 그 자신의 것이 무엇인가를 말하지 않고서도―왜냐하면 그러한 구별은 아무런 의미가 없는 것이기 때문에―이미 개간된 밭 이랑의 선을 진척시키고, 전의 그림의 어느 한 구석에 또는 그의 경험의 어느 한 순간에 이미 나타났던 특색을 재포착하여 일반화시키는 문제에 불과한 것이다.

표현 작용의 잠정적인 영원성을 이루고 있는 이러한 삼중의 회복(triple resumption)은 단순히 기적이나 마법, 그리고 공격적인 고독 속에서의 절대적인 창조라고 하는 옛날 얘기 같은 의미에서의 변형이 아니다. 그것은 세계와 과거와 완성된 작품이 요구하고 있는 것에 대한 하나의 응답인 것이다. 그것은 성취이며, 결합이다. 훗설은 기초 혹은 확립이란 적절한 용어를 사용하여, 현재란 일회적이요 지나가 버리고 마는 것이기 때문에, 보편적이었고 따라서 보편적으로 존재하기를 중단할 수 없는 모든 현재의 무한한 비옥함을 지적한 바 있다. 그러나 그가 지적하고자 한 것은 무엇보다도 문화의 소산들이 지닌 비옥함으로서, 그들이 나타난 이후 계속 가치를 지니며, 그들이 끊임없이 소생하게 되는 바의 탐구의 영역을 열어 주고 있는 그러한 현재의 비옥함이었던 것이다. 따라서 화가가 세계를 본 순간의 세계, 그의 최초의 회화 행위, 그리고 회화의 모든 과거, 이 모든 것은 화가에게 하나의 전통―훗설이 표현한 바 그것은 근원을 망각하게 하는 힘이며, 과거에 대해 위선적인 망각의 형태인 하나의 유물이 아니라 기억의 고귀한 형

142

태인 하나의 새로운 삶을 부여하는 힘—을 안겨 주는 것이다.

　말로는 마음의 희극 속에 있는 기만적이며 조소적인 측면을 강조하고 있다. 당대의 라이벌이었던 들라크르와와 앙그르를 후세 사람들은 쌍둥이처럼 알고 있다. 고전적이 되기를 원했던 화가들과 그들과 대조적인 단지 신고전주의적인 화가들도 있다. 또한 창조자의 시선에서 흘러나온 양식도 있고, 박물관이 여기저기 흩어져 있는 작품들을 수집하고, 사진이 세밀화를 확대하고, 그림을 틀에 끼워 놓음으로써 그 그림의 일부를 변형시키며, 양탄자와 동전, 스테인드 글라스 창을 그림으로 바꾸고, 그리고 그림에 그림이라는 의식을 부여할 때만이 가시적으로 된 스타일도 있다. 그러나 표현이라고 하는 것이 재창조하고 변형시키는 일이라고 한다면 우리 이전의 시대나 그리고 회화가 있기 전, 세계에 대한 우리의 지각에 있어서도 그것은 마찬가지이다. 왜냐하면 지각은 이미 사물들에 인간적 가공의 흔적을 적어 놓고 있는 것이기 때문이다. 우리 시대의 자료가 되고 있는 과거의 소산들은 그들 자체로서는 그 이전의 소산들을 넘어서서 우리의 현재가 되고 있는 미래를 향해 나아갔던 것이며, 이러한 의미에서 그들은 —다른 많은 것들 가운데서도—우리가 현재 그들에게 부과시켜 놓고 있는 변형을 요구하고 있었던 것이다. 언어학자에 의하면 그 누구도 어휘를 발명할 수 없는 것처럼, 그와 똑같은 이유로서 어느 누구도 회화를 발명할 수는 없는 일이다. 따라서 언어나 회화 어느 쪽의 경우에 있어서도 그것은 일정하게 한정된 기호의 문제가 아니라, 인간 문화의 열려진 장 내지는 인간 문화의 새로운 기관의 문제인 것이다.
　우리는 회화 속에서 이러이러한 것은 어떤 그림의 편린이 되고 있다 함을 부인할 길이 없으며, 고전주의 화가가 바로 오늘날의 현대적인 제스츄어를 이미 창시해 놓았다는 사실을 또한 부인할 수가 없다. 그러나 고전적인 화가는 그것을 자신의 회화 원리로 삼지 않았으며, 이러한 의미에서 그가 그것을 창시해 놓고 있는 사람은 아니라는

사실을 잊어서는 안 된다. 마치도 성 아우구스티누스가 코기토를 그 중심적인 사상으로서 창안한 것이 아니라 단지 그 문제와 마주쳤을 뿐인 것처럼. 그리고 조상들에 대한 모든 시대의 꿈 같은 탐구라고 아롱[22]이 말했던 것은 다만 모든 시대가 동일한 우주에 속해 있기 때문에 비로소 가능한 일이다. 고전적인 것과 현대적인 것은 동굴 벽화의 최초의 스케치에서부터 우리의 "의식적"인 회화에 연해 있는 단 하나의 과제인 잉태된 회화(conceived painting)라는 우주에 속하고 있는 것이다. 우리의 회화가 우리의 경험과는 지극히 다른 어떤 경험과 연결되어 있는 미술들 속에서 재포착할 수 있는 무엇인가를 발견하게 되는 것은 우리의 회화가 그들 미술을 변형(transfigure)시켜 놓기 때문이라 함은 말할 필요도 없는 일이다. 또한 그렇게 되고 있는 데에는 그들 미술이 우리의 회화를 변형시켜 놓고 있기 때문이기도 하며, 적어도 우리의 회화에 대해 무엇인가 말할 수 있는 것을 갖고 있기 때문이기도 하며, 그리고 그들 미술가들이 원시인의 공포 또는 아시아와 이집트인의 공포를 계승하고 있다고 믿고 있는 중에—물론 자신들이 속해 있다고 생각한 제국이나 믿음은 오래 전에 사라져 버리기는 했지만—아직도 여전히 우리의 것이며, 그들을 우리에게 현존케 하는 또 다른 역사를 은밀하게 개시시켜 주고 있기 때문인 것이다.

그러므로 회화의 통일성은 단지 박물관 속에서만 찾아질 수가 있는 것이 아니다. 그것은 모든 화가들이 마주치게 되는 바, 서 단 하나의 과제, 어느 날인가 그들 화가들이 박물관에서 비교되게 될, 그리고 그러한 불꽃들이 밤에 서로 대구하는 식의 상황을 이루는 단 하나의 과제 속에 존재하고 있다. 이에 동굴 벽화에 그려진 최초의 스케치는 앞으로 "그려질" 혹은 "스케치될" 세계를 제시하고 있는 것이며 회화의 무한한 미래를 요구하고 있는 것이다. 따라서 그들은 우리에게 말을 결며, 우

22) Raymond Aron. 프랑스의 정치철학자로서 미국에서는 *The Century of Total War* 의 저자로서 가장 잘 알려진 인물. 동시에 그는 프랑스에 독일의 현상학을 주지시킨 최초의 철학자들 중의 한 사람이기도 함.

리는 그들이 우리와의 협동을 통해 이루어지고 있는 바의 변형을 통해서 그들에게 대답하고 있는 것이다. 따라서 두 가지의 역사성(historicity)이 존재하게 된다. 그 하나는 아이러닉하거나 조소적이기까지 한 것이며, 그릇된 해석으로 이루어져 있는 것이다. 왜냐하면 모든 시대가 자기의 관심과 시선을 다른 시대들에 부과함으로써 이방인에 대해서처럼 그들과 투쟁하고 있기 때문이다. 이러한 역사는 기억이라기보다는 오히려 망각이다. 즉 그것은 해체이며, 무지이며, 외면성인 것이다. 그런데 또 하나의 역사—이것이 없다면 전자의 역사도 없게 될 그러한 역사—는 우리를 우리가 아닌 것으로 붙들어 매 놓고 있는 관심을 통해서, 그리고 끊임없는 교환작용을 하는 가운데 과거가 우리에게 가져다 주고 우리 속에서 발견하며, 그리고 모든 새로운 작품 속에서 회화의 전체적인 임무를 부활시키고 회복시키며 새롭게 하는 모든 화가들을 계속 앞질러 가는 저 삶을 통해서 조금씩 조금씩 구성되고 재구성되는 역사인 것이다.

　말로는 종종 그림들이 긍정하고 있는 것에 의해 그들이 서로 결합하고 있는 바의 이러한 축적적인 역사(cumulative history)를, 그들이 부인하고 있기 때문에 서로 대립하고 있는 잔혹한 역사(cruel history)에 종속시켜 놓고 있다. 그러므로 말로에게 있어서 화해가 발생하는 것은 다만 죽음의 과거 속에서일 뿐이며, 그리하여 서로 적수가 되고 있는 그림들이 다함께 대답을 하고 그리하여 그들을 동시대적인 그림이게 하는 단 하나의 문제가 있다는 사실을 우리가 지각하게 되는 것은 항상 회고를 해보는 가운데서인 것이다. 그러나 만일 그 문제가 정말로 이미 화가에게 들어 있지 않아 작용하지 않고 있다고 한다면—그들의 의식의 중심부에, 적어도 그들의 작업의 지평에 있지 않다고 한다면—미래의 박물관은 어디로부터 그 문제를 끌어낼 수 있겠는가? 발레리가 성직자에 대해 말하고 있는 것은 이 경우 화가에게도 아주 잘 적용될 것 같다. 즉 성직자란 이중적 삶을 영위하고 있는 사람이며, 그의 빵의 반만이 헌납되고 있는 그러한 사람이라고 그는 말

한 바 있다. 확실히 화가는 화를 잘 내며 피로와하기도 하는 사람이
다. 그래서 다른 모든 그림들이 그에게는 적수가 되고 있다. 그러나
그의 분노와 증오는 작품의 배설물에 지나지 않는 것이다. 질투에 사
로잡힌 이 불행한 인간은 어디를 가나 그러한 강박 관념으로부터 해방
된, 보이지 않는 또 하나의 자신―그 자신의 그림에 의해 규정되고 있
는 대로의 그의 자아―을 동행하고 있으며, 그리고 만약 그가 자신을
신이라고 생각하지 않거나 자신의 화필의 모든 제스츄어를 특유한 것
으로 존경하지 않고 있다는 사실에 동의를 한다면 그는 폐기가 "역사
적 서명"이라고 표현한 유대관계 내지는 혈연관계를 쉽사리 인식하게
될 것이다.

말로는 우리에게 "베르미어의 작품"이게 하고 있는 것은 과거 어느
날 그려진 이 캔버스가 베르미어라는 사람으로부터 온 것이 아니라는 사
실을 철저하게 설명해 주고 있다. 즉 그의 그림은 그것을 구성하고 있는
모든 요소들이 백 개의 나침판면에 있는 백 개의 지침처럼 똑같은 편차
를 기록해 주는 등가물의 체계를 관찰하고 있다는 사실, 곧 그 그림
은 베르미어의 언어를 말하고 있는 것이라는 사실이다. 그리고 어떤
위조작품 제작자가 베르미어의 위대한 작품들의 과정들뿐만이 아니라
그 스타일까지도 회복하는 데 성공을 한다면 그는 더 이상 위조자가
아닌 것이다. 그는 아틀리에에서 옛 거장들의 작품들을 그렸던 화가들
중의 한 사람이라고 될 것이다. 그러나 이러한 위조는 사실상 불가능한
일이다. 말하자면 베르미어의 그림과는 전혀 다른 그림들로 수세기가
지나가 버렸고 의미가 변화된 후라면, 어느 누구도 자연발생적으로
베르미어처럼 그림을 그릴 수는 없는 일이다. 그러나 어떤 그림이 우
리와 시대의 사람에 의해 몰래 복사된 것이라는 사실 때문에 그 사람
을 위조자라고 하게 되는 것은 그 그림이 그로 하여금 정말로 베르미
어의 스타일을 재현하지 못하게 하고 있다는 한에서이다.

따라서 베르미어 및 모든 위대한 화가의 이름이 각기 하나의 제도
에 해당되고 있는 것이라고 하는 사실은 옳은 말이다. 역사의 과제가

"앙시앙 레짐하의 국회" 또는 "프랑스 혁명"과 같은 사건 배후에서 그들 사건이 인간관계들의 역동성 속에서 실제로 무엇을 의미했으며, 그들 사건이 이들 관계의 어떠한 변화를 대변했던 것인지를 발견해 내는 일에 있는 것과 마찬가지로, 그리고 그러한 사건을 성취하는 데 있어서 이것은 부수적이고 저것은 필수적이라는 지적을 해야만 하는 것처럼, 진정한 회화의 역사란 베르미어에게 속하고 있는 작품들의 직접적인 국면을 넘어서서, 피로나 개인적인 사정 혹은 자기 모방 때문에 본래의 화필과는 무관한 적합하지 않은 세부사항들에—만약 그러한 것이 있다면—결코 좌우되지 않을 어떤 구조, 스타일, 의미를 추구해야만 할 것이다. 회화의 역사는 어떤 그림이 진짜인지 아닌지에 대해 그 그림을 직접 조사해 봄으로써만이 판단을 내릴 수 있는데, 그것은 우리가 원화들에 대한 정보를 갖고 있지 않기 때문이 아니요, 어떤 대가의 작품들을 수록하고 있는 완벽한 카탈로그가 설령 있다 하더라도 그것만으로는 무엇이 진짜 그의 것인지를 말하기가 충분치 않기 때문이요, 또한 대가 그 자신은 과거와 미래로부터 메아리를 불러일으키는, 회화의 담화로써 하고 있는 어떤 발언행위가 되고 있기 때문이요, 그리고 그는 그가 단호하게 자신의 세계에 몰두하고 있는 바로 그 정도에 따라서 다른 모든 시도에 결부되어 있기 때문인 것이다. 이러한 진정한 역사가 단지 기존의 사건들에 대해서만 주목을 하고 따라서 출현(advent)되어야 할 사항에는 맹목적인 경험적 역사로부터 빠져 나오기 위해서는 회고라고 하는 것이 필수적이 되겠지만, 그것도 우선은 화가의 총체적인 의지 속에서 추적되고 있는 것이다. 역사가 과거로 눈길을 돌리게 되는 것은 애초 화가가 태어날 작품에 눈길을 돌려 놓고 있었기 때문이다. 그래서 이미 죽은 화가들 사이에 연대성이 있게 되는 것은 다만 그들 모두가 똑같은 문제를 안고 살았기 때문인 것이다.

이러한 점에서 박물관의 기능은 도서관과 마찬가지로 전적으로 유익하지만은 않은 것이다. 확실히, 그것은 세계 도처에 흩어져 있는 사

장된 소산들을 보게 해주며 그리고 그들 소산이 치장코자 했던 의식 (cult)이나 혹은 문명 속에 통합되어 있어 그들을 단 하나의 노력의 통일된 국면들로서 보게 해주고 있다. 이러한 의미에서 회화로서의 회화라는 우리의 의식은 박물관에 그 근거를 두고 있다. 그러나 회화는 무엇보다도 먼저 작업중의 화가 한사람 한사람 속에 존재하고 있는 것이며, 거기에서는 순수한 상태로 존재하고 있는 반면, 박물관은 회화를 회고의 음침한 기쁨과 절충시켜 놓고 있다. 그러므로 우리들은 박물관에 우리처럼 그럴 듯한 겉치레의 존경심을 가지고서가 아니라, 화가들처럼 작품이 가져다 주는 맑은 즐거움을 지니고 가야만 한다. 박물관은 가끔 우리에게 도둑놈들의 양심을 제공해 주고 있다. 때때로 우리는 이 작품들이 일요일의 산책인이나 월요일의 "지성인"을 즐겁게 해주기 위해 이 어두운 벽들 틈에서 끝나도록 의도된 것은 결코 아닐 것이라는 느낌을 갖곤 하기 때문이다. 거기에는 무엇인가가 상실되어 있으며, 죽은 자와의 이 같은 자기 교류는 미술의 참된 환경이 아니라는 사실―그렇게 많은 기쁨과 슬픔들, 그렇게 많은 분노와 그렇게 많은 노력들이 어느 날인가 박물관의 슬픈 빛을 반영시켜 주도록 운명 지워진 것은 결코 아니었다라는 사실―을 우리는 모두가 잘 알고 있다.

이처럼 노력(efforts)을 "작품"으로 바꿔 놓음으로써 박물관은 회화의 역사를 가능하게 하고 있다. 그러나 화가들이 그들의 작품 속에서 위대함을 너무 지나치게 추구하지 않고 있을 때 비로소 그것을 획득하게 된다는 것은 아마도 필연적인 사실일 것이다. 그러한 점에서 화가나 작가는 자신들이 인간 공동체의 일원이 되고 있음을 너무 지나치게 인식하지 않고 있는 일이란 과히 나쁜 것이 아니다. 모르기는 해도 그들이 최종적으로 미술의 역사에 대해 보다 진실하고 보다 생생한 느낌을 갖게 되는 것은 그들이 미술의 역사를 박물관에서 관조하기 위하여 그들 스스로를 "미술 애호가"로 자처하고 있을 때보다는 그들 자신의 작품 속에서 그것을 직접 수행할 때인 것이다. 박물관은 작품의 진정

한 가치를 그들이 산출된 우연한 환경으로부터 분리시켜 놓고, 예술가의 손이란 처음부터 운명에 의해 인도되는 것이었다고 믿게 함으로써 작품의 진정한 가치에 그릇된 명성을 부가해 놓고 있다. 모든 화가의 스타일이란 그 하나하나가 마치 심장의 고동처럼 그의 삶 속에서 고동치고 있고, 그리고 그로 하여금 그 자신의 노력과 구별되고 있는 다른 모든 노력들을 인식하게 해주고 있는 것인 반면, 박물관은 이 은밀하고 때묻지 않고 자연스러우며 임의적이 아닌 것, 즉 살아 있는 역사성을 공식적이며 허황된 역사로 바꾸어 놓고 있다.

어떤 화가에게서 퇴행(regression)이 임박해지면 그 화가에 대한 우리의 애정에는 사실상 그 화가에게는 전혀 무관한 어떤 비애감이 생긴다. 그로서는 한 인간의 전 생애를 고심 끝에 이루어 놓았지만, 우리에게는 그의 작품이 벼랑가에 피어 있는 꽃처럼 보이고 있는 것이다. 박물관은 화가들을 낙지나 가재만큼이나 우리에게 신비한 것으로 만들어 놓고 있다. 그것은 삶의 열기 속에서 창조된 이들 작품들을 어떤 다른 세계로부터 유래된 기적인 것으로 해 놓고 있으며, 명상에 잠긴 듯한 그 분위기 속에서, 그것도 방탄유리 속에서 그들을 지탱시켜 주고 있는 숨결이란 단지 그 표면에 나타난 희미한 떨림에 불과한 것이 되고 있다. 사르트르가 말한 것처럼 도서관이 원래에는 한 인간의 제스츄어였던 저술을 한낱 "메시지"로 바꿔 버린 것과 마찬가지로, 박물관은 회화가 가진 열정을 질식시켜 놓고 있다. 그것은 죽음의 역사성인 것이다. 이에 삶의 역사성이 있으니, 따라서 박물관은 다만 그것의 전락된 이미지만을 제공하고 있는데 지나지 않고 있다. 이것은 작업중에 있는 화가가 단 하나의 제스츄어로 그가 재포착한 전통과, 그가 구축한 전통을 연결시킬 때의 그 화가 속에 살고 있는 역사성인 것이다. 그것은 화가가 살던 시대나 장소, 또는 축복을 받았거나 저주받은 그의 힘든 작업들을 떠나지 않은 채 세계 속에서 이제까지 그려져 왔던 모든 것과 그를 일거에 결합시켜 놓는 역사성인 것이다. 삶의 역사성은 그림들이 철저히 완성되어 있다고는 하나

그렇게 많은 무익한 제스츄어들이 되고 있는 한에서 그들을 화해시키기보다는, 그들 하나하나가 존재 전체를 표현하고 있는 한에서—그들이 모두 성공적인 것이 되고 있는 한에 있어서—그들을 화해시켜 놓고 있는 것이다.

만일 우리가 회화를 현재에로 되돌려 놓는다면, 회화는 화가와 타아들 사이의 경계, 화가와 그 자신의 삶 사이의 경계를 인정하지 않게 될 것이며, 우리의 순수주의가 더욱 배가될 것이라 함을 알게 될 것이다. 카시스에 살던 여관 주인이 르느와르가 지중해의 푸른 빛을 〈목욕하는 여인들〉의 시냇물로 바꿔 놓았음을 이해하지는 못했다고 해도 그가 르느와르의 작품을 보고 싶어 했다는 것은 정말로 옳은 말이다. 그것은 그에게도 역시 관심거리인 것이다. 그러다가 과거의 동굴인들이 아무런 전통도 지니지 않은 채 어느 날인가 열어 놓았던 통로를 다시 찾는 일을 막고 있는 것이란 아무 것도 없기 때문이다. 그렇다고 해서 르느와르가 그 여관 주인의 충고를 얻어, 그를 즐겁게 해주려 했다면 그는 아주 잘못된 것이었으리라. 이러한 의미에서 그는 그 여관 주인을 위해 그림을 그렸던 것은 아니다. 자신의 그림을 통해 그가 인정받고자 했던 조건들을 그는 스스로 정했던 것이다. 그러나 그의 작업은 실제로 그림을 그리는 일이었다. 즉 그는 가시적인 것에 질문을 던지고 가시적인 것을 만드는 사람이었다. 그가 〈목욕하는 여인들〉에 나오는 물의 비밀을 밝히고자 물었던 것은 다름 아닌 바닷물 곧 세계였던 것이다. 그는 자기와 같이 그 속에 갇혀 있는 사람들을 위하여 이 편에서 저 편에로의 통로를 열어 놓았던 것이다. 뷰멩[23]이 말한 것처럼 그들의 언어를 말하는 데 문제가 있었던 것이 아니라 자신을 표현하는 속에서 그들을 표현하는 데 문제가 있었던 것이다.

나아가 화가와 화가 자신의 삶의 관계도 이와 마찬가지이다. 즉 그의

23) Jules Vuillemin. 프랑스의 과학철학자로서 메를로-퐁티의 **후임으로** College de France 의 철학교수가 되었음.

150

스타일은 그의 삶의 스타일이 아니라, 그는 자신의 삶을 또한 표현으로 몰고 가는 사람이다. 이러한 점에서 말로가 회화에 대한 정신분석학적 설명을 좋아하지 않았다는 사실은 수긍이 갈 만한 일이다. 예컨대 성 안네의 만토가 독수리라고 하더라도, 그리고 또한 레오나르도가 그것을 만토로 해서 그리고 있는 중에 그의 내면 속에 제2의 레오나르도가 있어 수수께끼를 푸는 사람처럼 머리를 한 쪽으로 구부리고 그것을 독수리라고 해독했다는 사실을—이것은 결코 불가능한 일이 아니다. 레오나르도의 생애를 보면 그에게는 그의 괴물들을 다른 곳이 아닌 미술 작품 속에 간직해 놓을 생각을 불러일으키기에 굉장한 신비화의 경향이 있기 때문이다 —인정한다고 하더라도, 그 그림이 또 다른 의미를 지니지 않고 있다고 한다면 어느 누구도 더 이상 이 독수리에 관한 말을 하지는 않게 될 것이다. 설명이란 단지 세부적인 사항들—즉 기껏해야 소재들—만을 밝혀 내는 일에 불과한 것이다. 화가가 "항문의 에로틱"(anal erotic)이 되고 있기 때문에 색—조각가에게는 흙—을 다루기를 좋아한다는 사실을 인정한다 하더라도 이것은 우리에게 언제나 그 때문에 그려지거나 조각될 것이 무엇인가에 관해서는 말해 주지 않는다.[24] 그러나 그 반대가 되는 태도가 또한 있다. 말하자면 미술가들의 삶에 관해 무엇인가를 알려고 하는 일을 허용치 않고, 하나의 기적처럼 사적 혹은 공적인 역사 저 너머에, 그리하여 이 세계 밖에 그들의 작품을 놓아 두고 있는 미술가들의 귀의를 말하는 태도로서 이것 역시 그들의 참된 위대성을 우리에게 은폐시켜 놓고 있는 것이다. 왜 레오나르도가 불행한 유아기를 보낸 수많은 희생자들 중 단순한 한 사람 이상의 존재가 되고 있는가 하는 이유는 그가 저 피안에 한 발작을 들여 놓고 있기 때문이 아니라, 그가 살아 왔던 모든 것으로부터 세계를 해석하는 수단을 만들어내는 데 성공했기

24) 그 이외에도, 프로이트는 독수리를 통해 레오나르도를 설명했노라는 말을 결코 한 적이 없다. 사실상 그는 회화가 시작하는 곳에서 분석은 멈춘다고 말했던 것이다.

때문이다. 즉 그것은 그가 신체나 혹은 시각을 갖고 있지 않고 있었다는 사실 때문이 아니라 자신의 신체적 혹은 생명적 상황을 언어로 구성해 놓았다는 사실 때문이다.

우리가 사건의 단계에서 표현의 단계로 향해 나아갈 때라고 해서 우리가 세계를 변화시켜 놓는 것은 아니다. 이전에 있었던 것과 똑같은 사건들이 단지 하나의 의미화의 체계로 될 뿐이다. 그들은 깊이 파내져, 내부로부터 작용되다가는 마침내 그들을 고통스럽게 했거나 상처를 나게 했던 저 중압감—우리에 대한 저 중압감—으로부터 해방되기 때문에 그들은 투명해지거나 심지어는 맑게 빛나게까지 되며, 그들과 유사한 세계의 국면뿐만이 아니라 그 밖의 것들도 명료하게 할 수가 있다. 즉 그들은 변형된 것이라 해도 여전히 존재하기를 그치지 않는 것이다. 그들에 관해 우리가 얻게 될지도 모를 지식은 결코 작품 자체에 대한 우리의 경험을 대체하지는 못한다. 그러나 그것은 창조를 측량하는 데 우리에게 도움을 주고 있으며, 되물릴 수 없는 유일한 우월함인 어느 인간이 지니고 있는 저 직접적인 우월함에 관해 우리에게 무엇인가를 가르쳐 주고 있다. 만약 화가로 하여금 신체적 운명, 개인적 모험, 또는 역사적 사건들로서 살도록 그에게 주어졌던 것이 "모티브"로 결정(crystalize)되는 바로 그 결정적인 순간에 현존하기 위하여 화가의 관점을 취해 본다면 우리는 그의 작품이 항상 그러한 자료들에 대한 반응이라는 사실을 인정하게 될 것이며, 그리고 그림을 질식시킬지도 모르는 그 신체, 그 삶, 그 풍경, 그 유파, 그 여인들, 그 채권자, 그 경찰, 그 혁명 등도 역시 그의 작품이 헌납하고 있는 빵이 되고 있는 것이라는 사실을 깨닫게 될 것이다. 회화 속에서 살고 있는 것은 여전히 이 세계의 공기를 호흡하고 있는 것이다. 특히 이 세계 속에서 그려야만 할 무엇인가를 보고 있는 사람에 있어서는 그러한 것이다. 그리고 어떠한 인간에 있어서도 조금씩은 그러한 요소가 있는 법이다.

152

*　　　*　　　*　　　*

　이 문제를 보다 바닥으로까지 철저하게 끌고 들어가 보도록 하자. 말로는 세밀화와 동전에 대해서 고찰하고 있는데, 그것을 사진기로 확대해 보면 신기하게도 실물 크기의 작품 속에서 발견되고 있는 것과 똑같은 스타일을 보여 주고 있다. 또한 그는 유럽의 경계 밖에서 발굴된 작품들에 관해서도 고찰하고 있는데, 그들은 어떠한 "영향"과도 무관한 것이 되고 있지만, 현대인들은 그 속에서 어느 의식적인 화가가 어디에서인가 다시 만들어낸 것과 똑같은 스타일을 발견하고는 놀라와 한다. 만일 누군가가 미술을 개인의 가장 은밀한 골방 속에 가두어 놓는다면 그는 단지 그들을 지배하고 있는 어떤 운명을 환기시킴으로써만이 각각의 작품들의 수렴성을 설명할 수밖에 없을 것이다. "…마치도 미술의 어떤 상상적 정신이 있어, 그것이 급작스레 또 다른 것―그것이 평행적인 것이든 또는 졸지의 대립적인 것이든―을 위해 포기하는 단 하나의 정복 속에서 세밀화로부터 회화로, 프레스코에서 스테인드 글라스로 전진하는 것처럼, 그리고 마치 역사의 보이지 않는 소용돌이가 그들을 역사와 함께 끌고 감으로써 흩어져 있는 이 모든 작품들을 통합하는 것처럼, …전개와 변형 속에서 알려지고 있는 하나의 스타일은 하나의 관념(idea)이 아니라 살아 있는 숙명의 환상이 된다. 재작과 그리고 재현만이 뚜렷치 않은 탄생, 부와 유혹의 맛에 이기거나 굴복하는 삶, 그리고 죽음의 고통과 부활을 갖고 있는 저 상상적인 초미술가들(superartists)―그리고 그것도 스타일이라고 불려지고 있는 저 상상적인 초미술가들―을 미술가들로 끌어 들여 왔다."[25] 따라서 말로는 적어도 비유적으로나마 지극히 많이 흩어져 있는 노력들을 재통합하고 있는 역사, 화가의 배후에서 진

─────────────

25) *Le Musée imaginaire*, p.52.

행되는 회화, 그리고 그 화가가 한 도구에 불과한 것이 되고 있는 바의 역사 속의 이성이라는 생각에 마주치고 있다. 이러한 헤겔적인 괴물들은 말로의 개인주의의 안티테제이자 동시에 보완물이 되고 있다. 그러나 지각의 이론이 화가로 하여금 다시 한번 가시적인 세계 속에 머물게 하고, 다시 한번 신체를 자발적 표현으로서 그대로 드러나게 할 때 과연 이 같은 헤겔적인 괴물들은 어떻게 될까?

이미 부분적으로 밝혔던 가장 단순한 사실에서부터 출발해 보도록 하자. 확대경으로 보면 큰 메달이나 세밀화에는 실물 크기의 작품에서와 똑같은 스타일이 나타난다. 이것은 사람의 손이 그 자신의 편재적인 스타일을 갖고 있기 때문인데, 스타일이란 그의 제스츄어 속에 미분화되어 있는 것으로서 그 소재를 선으로 구획지어 놓기 위하여 지나치게 트레이싱(tracing)의 모든 점들에 일치할 필요가 없는 것이다. 세 손가락을 가지고 글자들을 종이에 베껴 놓든지 팔 전체를 움직여 칠판에 백묵으로 베껴 놓든지 간에 우리는 우리의 필체를 알아 볼 수가 있다. 왜냐하면 우리의 필기 행위는 어떤 근육에 연결되어 물질적으로 제한된 어떤 운동들을 달성하도록 정해져 있는 순전히 기계적인 신체의 운동이기 때문이 아니라, 스타일의 일관성을 구성하는 그러면서도 전위(transposition)가 가능할 수 있는 형식화의 일반적인 동력이기 때문이다.

아니 오히려 어떠한 전위조차 일어나지 않고 있다고도 된다. 즉 모든 새로운 상황은 문제를 신체에 제시해 놓고 있기 때문에 우리는 단순히 사물로서의 손(thing-hand)과 사물로서의 신체(thing-body)를 가지고 "즉자적"인 공간에 글자를 쓰고 있는 것이 아니다. 서로 다른 고저로 연주되고 있는 동일한 멜로디가 즉각적으로 동일한 것으로 확인되듯이, 크기의 차이를 무시하기만 한다면 동일한 형태에 있어서의 제결과들도 즉각적으로 비슷한 것임을 알게 되는 지각된 공간 속에서 우리는 글자를 쓰고 있는 것이다. 그리고 우리가 쓰고 있는 손은 현상으로서의 손(phanomenon-hand)으로서, 이 손은 어떤 운동의

공식으로써 그것이 자신을 실현해야 할 개개의 경우들에 효과적인 법칙과 같은 것을 소유하고 있다. 따라서 어느 작품을 구성하고 있는 비가시적인 요소들 속에 이미 현존해 있는 스타일의 모든 경이는 미술가가 지각된 대상들의 인간적 세계에서 작업을 하기 때문에 광학장치를 통해 드러나는 비인간적 세계에 대해서마저 자기의 스탬프를 찍어 놓게 된다는 사실에까지 이른다. 마치도 수영하는 사람이 만약 그가 잠수안경을 끼고 보았다면 그를 놀라게 했을 묻혀 있는 전 세계를 모른 채 스쳐 지나치는 것처럼, 혹은 아킬레스가 단 한걸음으로써 공간과 순간의 무한한 총화를 실현하고 있는 것처럼.

인간(man)이라는 말이 우리로부터 그 불가사의함을 숨겨 놓아서는 안 되는 이 경이가 매우 위대한 것임은 의문의 여지가 없다. 그러나 적어도 우리는 이 기적이 우리에게는 자연적인 것이며, 그것은 우리의 육화된 삶에서부터 시작되는 것이고, 그러기에 그것에 대한 설명을 어떤 세계 정신 속에서 찾고자 할 이유가 없는 것이다. 그 정신이란 단연코 우리에게 인식되지 않은 채 우리의 내부에서 작용하고 있는 것이며, 지각된 세계를 초월해 있는 입장에서 미시적인 규모로 우리 대신 지각하는 것이 되고 있기 때문이다. 바로 이 점에서 어떻게 우리가 스스로를 움직여 바라보는지를 알게만 된다면 그 순간 세계 정신이란 곧 우리 자신인 것임을 알게 되는 것이다. 이러한 단순한 행위들은 표현행위의 비밀을 이미 그 안에 담고 있다. 자신의 스타일을 자기가 작업행위를 가하고 있는 재료의 바로 그 섬유에로 방사시키고 있는 미술가처럼, 나는 어떤 근육과 신경 통로가 관여하는지도, 어디에서 내가 그 행위의 도구를 찾아야 하는지도 알지 못하면서 나의 신체를 움직인다. 나는 신체의 메카니즘에 대한 비인간적인 비밀에 깊숙이까지 파고들지 않고서도 또는 그 메카니즘을 문제의 주어진 곳에 맞추지 않고서도 나는 저기로 가고 싶어하기도 하면서 여기에 있기도 한다. 예를 들면, 나는 신체의 메카니즘을 그것과 어떤 등가물들의 체계(system of coordinates)와의 관계를 통해 정해진 어떤 목표

지점에 맞추지 않고서도 나는 그 목표를 바라보고, 그것에 이끌려 가며, 신체의 기관은 거기에 가기 위해 해야 될 일을 하게 된다. 내게 있어서 모든 것은 지각과 제스츄어의 인간적 세계 속에서 일어나고 있지만 나의 "지리적" 혹은 "물리적" 신체는 숱한 자연적인 경이를 일으키기를 중단하지 않고 있는 이 작은 드라머의 요구에 따르고 있을 뿐이다.

목표에로 향해진 나의 시선은 이미 그 나름의 경이로움을 갖고 있다. 그것은 또한 마치 정복한 나라에서처럼 권위를 가진 존재 속에 그의 거처를 마련하고 있으며 거기에서 스스로 행동하고 있다. 나의 눈으로부터 조절과 수렴의 운동을 끌어내고 있는 것은 대상이 아닌 것이다. 그러하기는커녕 반대로 내가 만일 어떤 대상에 대한 전망을 가능케 하는 그러한 식으로 나의 눈을 사용하지 않는다면 결코 어떤 것도 명확하게 보지 못할 것이며, 내게는 어떠한 대상도 존재하지 않게 된다는 것은 이미 주지되어 온 바이다. 그리고 이 경우 신체를 대신하여 무엇을 보게 될 것인가를 예측케 하는 것은 정신이 아니다. 그것이 아니라, 내게 다가온 대상을 초점으로 끌어들이고 있는 것은 나의 시선들 그 자체—그들의 동시작용(synergy)과 그들의 탐색 및 그들의 답사—인 것이며, 그들이 어떤 실제적인 결과의 계산에 근거를 두고 있어야만 했다면 우리들의 교정은 그처럼 민첩하거나 정확한 것은 될 수가 없을 것이다.

그러므로 우리는 "시선", "손" 그리고 일반적으로 "신체"라고 하는 말로 지시되고 있는 것이 있으니, 그것이야말로 세계의 탐사를 위한 체계들의 체계이며, 그리고 거리를 뛰어넘고 지각적인 미래를 꿰뚫어 보고, 존재의 불가사의한 평평함 가운데 우묵한 곳과 튀어나온 곳, 거리와 탈선—하나의 의미—을 떠오르게 할 수 있는 것임을 깨닫지 않으면 안 된다. 무한한 물질 속에서 자신의 아라베스크를 추적하는 예술가의 운동은 이처럼 지향된 운동이나 포착하는 운동의 단순한 경이를 확대하여 연장하고 있는 것이다. 이미 겨냥된 제스츄어로써 신체는 그것이 자체 내에 세계의 도식을 품고 있는 만큼 그 세계로 흘러 나갈 뿐만이

156

아니라, 이 세계에 의해 소유되기보다는 떨어져 세계를 소유하고 있는 것이다. 따라서 표현을 통해 신체가 지향하는 것을 윤곽짓고, 그것이 지향한 것을 "밖으로" 나타나게 하는 임무를 수행하는 표현의 제스츄어는 그만큼 좀더 세계를 회복시켜 놓는다. 그러나 어느 사람이 그의 상황과 맺고 있는 무한한 관계가 그저 평범한 우리의 유성에 침입해 들어가 우리의 행위에 무한한 장을 열어 놓았던 것은 우리가 이미 취한 최초의 제스츄어를 가지고서였다. 따라서 모든 지각, 그것을 전제로 하고 있는 모든 활동, 즉 인간 신체의 사용은 모두가 이미 원초적인 표현 (primordial expression)이 되고 있는 셈이다. 즉 그것은 어딘가 다른 곳에서 의미와 사용 규칙을 갖고 주어진 기호를 표현된 것으로 대체시켜 놓는 이차적 노력이 아니라, 최초로 기호들을 기호들로서 구성시켜 주고, 기호들의 배열과 배치 구성만의 응변을 통해서 표현된 것을 그들 기호 속에 존재케 하며, 의미를 갖지 않았던 것에 의미를 심어 주고, 따라서 의미가 발생하는 순간 스스로 끝나버리기는커녕 하나의 질서를 열어 주어, 하나의 제도(institution) 또는 전통(tradition)을 창시하는 일차적인 작용인 것이다.

그런데 만일 이제까지 그 누구도 보지 못했던─어떤 의미에 있어서는 어느 누구도 만든 일이 없는─세밀화 속에 스타일이 존재하고 있다는 것이 우리들의 신체성의 사실과 동일한 것이고, 따라서 어떤 다른 신비적 설명을 요구하고 있는 것이 아니라고 한다면 어떠한 영향을 서로 주고받지 않았다 하더라도 세계의 한쪽 끝에서부터 다른 한쪽에 이르기까지 서로 유사한 작품을 나타나게 하는 이상한 수렴현상에 대해서도 똑같이 그렇게 말할 수 있는 것처럼 생각된다. 혹자는 이러한 유사성을 설명하는 원인을 구하여, 역사 속의 이성이나 혹은 초예술가라는 말을 하고 있는 것이다. 그러나 처음부터 유사성들을 말한다면 그것은 문제를 잘못 처리하고 있는 것이다. 유사성이라고 하는 것은 결국 문화의 숱한 상이성과 다양성에 비교한다면 별로 중요한 것이 아니기 때문이다. 어떤 안내자나 모델도 없는 재고안품─그것이 아

무리 미미한 것이라 할지라도—이 나올 수 있는 개연성은 있는 일이며, 그러한 개연성만이라도 이 예외적인 반복을 설명하는 데는 충분한 것이다. 그러므로 진정한 문제란 왜 그처럼 서로 다른 문화들이 동일한 것을 추구하는 일에 관여되어 왔으며, 동일한 과제를 주목하게 되었는가—그리고 기회가 있을 때마다 동일한 표현양식을 만나게 되었는가—를 이해하는 데 있는 것이다. 우리는 왜 한 문화의 소산이 다른 문화에 대해 의미—그것의 근원적인 의미는 아니라고 해도—를 갖는 것인지, 즉 왜 우리들이 물신을 미술로 바꾸어 놓으려고 노력하고 있는지를 이해해야만 한다. 요컨대, 진정한 문제가 있다면 그것은 어째서 하나의 회화의 역사 또는 하나의 회화의 세계가 있는 것인지를 이해하는 일이라고 할 수 있다.

그러나 이것은 우리 자신을 지리적 또는 물리적 세계에 설정시켜 놓고, 숱하게 많은 개개의 분리된 사건들—그 유사성 또는 단순한 연관성이 곧 있을 것 같지 않고, 따라서 설명 원리를 요구하고 있는 그러한 사건들—의 한 사건으로서 미술작품도 거기에 설정시켜 놓음으로써 출발했을 경우에 있어서만이 성립되는 문제인 것이다. 그러나 어떤 설명적 원리보다 우리는 문화 혹은 의미의 질서를 출현[26]의 근원적 질서로 간주하기를 제의하는 바, 그 출현의 질서는 단순한 사건들—그러한 사건들이 존재한다고 한다면—의 질서로 파생되거나 또는 간단히 기이한 결합의 결과로서 취급되어서는 안 된다. 인간적 제스튜어의 특징이 단순한 존재임을 벗어나서 무엇인가를 의미하는 것이고, 하나의 의미를 출발시키는 것이라고 한다면 모든 제스튜어는 상호가 비교될 수 있는 것들이라는 결론이 나온다. 그들은 모두가 단 하나의 구문으로부터 발생하고 있는 것이기 때문이다. 모든 제스튜어는 시작이며 동시에 연속인 것이고, 제스튜어 하나하나

26) 이 표현은 Paul Ricoeur의 것이다. 메를로-퐁티보다는 조금 젊지만 그와 거의 같은 무렵의 프랑스의 지도적인 현상학자 중 한 사람. 다재다능한 사람으로서, 아마 어느 누구보다도 프랑스와 미국에 현상학을 주지시키기 위해 많은 기여를 했음.

각자가 그렇다 함은 그들이 단일한 것으로써 폐쇄되어 있는 것이 아니요, 어떤 사건처럼 딱 한번으로 완결되어 버리고 마는 것이 아닌한, 연속 혹은 재개를 가리키는 말인 것이다. 그것의 가치는 단순한 현존을 넘어서고 있는 것이며, 이러한 점에서 그것은 여타의 모든 표현의 노력들과 벌써 연합되고 있는 것이든가 혹은 공법관계에 있는 것이다.

여기에서 어렵기는 하지만 중요한 점은 우리들이 사건들의 경험적인 질서와 구별되는 어떤 장(field)을 설정함에 있어 회화의 정신이란 것을 상정하여 그것이 점진적으로 현현되고 있는 이 세계의 저쪽 피안에 자리잡고 있는 정신이 아니라는 사실을 이해하는 일이다. 사건들의 인과율을 초월해 있는 제 이의 인과율—곧 회화의 세계를 그 자신의 법칙들을 지니고 있는 "초감각적 세계"로 해 놓고 있는 인과율—이란 존재하지 않는다. 문화적 창조란 만약 그것이 외적 환경 속에서 매개물을 발견하지 않는다고 한다면 헛된 일이다. 그러나 만약 환경이 조금이라도 창조에 도움이 되고 있다면 보존되어 전해지는 그림은 그 다음의 계승자들의 마음 속에 어떤 암시적인 힘, 그려진 한 조각의 캔버스로서뿐만이 아니라, 그의 창조자에 의해 일정한 표현적 의미가 부여된 작품으로서의 그 그림과 도무지 비교될 데라고는 없는 어떤 암시적인 힘을 전개해 나간다. 작품이 화가에 의해 숙고된 의도를 능가하면서 지니고 있는 이러한 의의 때문에 작품은 그림에 대한 짧은 역사들이나 심지어는 화가에 대한 심리학적 연구들 속에서 단지 희미하게 반영되고 있는 무수한 관계들 속에 들어 있게 된다. 마치도 신체가 세계를 향해 취하는 제스츄어가 그것을 순수 생리학이나 생물학에서는 사소한 생각마저도 하지 못하고 있는 관계들의 질서 속으로 도입시켜 놓는 것처럼 말이다. 신체를 허약하고 상처받기 쉬운 것으로 하는 그것의 각부분들의 다양성에도 불구하고, 신체는 스스로를 하나의 제스츄어—당분간이나마 그들의 분산을 지배하고 그것이 하는 일체의 일에 자기의 스탬프를 찍어 놓고 있는 제스츄어—로 통합할 수가 있는 것이다. 마찬가지로 우리는 모든 화가들의 제스츄어들을 표현하고자 한다는 단 하나

의 노력으로 통합하여, 그들의 작품들을 하나의 축적적인 역사 곧 단 하나의 예술로 통합시켜 놓음으로써 시·공의 거리를 초월하고 있는 인간적 스타일이라는 말을 할 수도 있는 일이다. 문화의 통일성이 개인적인 삶의 한계 이상으로까지 연장시켜 놓는 감싸는 운동이 되고 있는 것은 개인적 삶의 제도 또는 탄생의 순간에 미리 그의 삶의 모든 계기들을 통일시켜 놓고 있는 것과 똑같은 유형의 것이다. 이 새로운 삶 속에서는 무엇이 나타날지는 모른다. 다만 우리는 무엇인가가 가까스로 시작한 이 삶의 종말이라 할지라도 이제부터는 어떻든 그 무엇인가가 반드시 나타날 것이라는 사실만을 알 뿐이다.

그럼에도 분석적 사고는 한 순간으로부터 다음 순간에로의 지각적 이행을 중단시켜 놓고는, 우리가 지각할 때 이미 거기에 현존하고 있었던 통일성의 보증인을 정신 속에서 찾아내느라고 야단이다. 또한 그것은 문화의 통일성을 중단시켜 놓고는 그것을 외부에서 재구성하려 하고 있다. 결국 그것은 작품들 자체—그들 자체가 죽은 문자나 다름이 없는 작품들 자체—와 그들에게 의미를 자유롭게 부여하는 개인들만이 있을 뿐임을 주장하고 있다. 그렇다면 어떻게 작품들이 서로 유사한 데가 있고, 어떻게 개인들이 서로를 이해하게 되는 것일까? 바로 이 점에서 이른바 회화의 정신(Spirit of Painting)이란 것이 도입되게 되었던 것이다. 그러나 우리가 실존의 다양한 확대와 특히 신체의 공간 소유를 하나의 기본적인 사실로서 인식해야만 하는 것처럼, 그리고 우리의 신체는 그것이 삶을 살고 자신을 제스츄어가 되게 하는 한에 있어서 세계 속에 존재하려는 그의 노력을 통해서만이 자신을 지탱시키고 있고, 그리고 신체의 경향이 꼭대기를 향해 있기 때문에 또 신체의 지각장들은 그것을 그 위험한 지점으로 끌고 가기 때문에 그 자신을 똑바로 세워 놓고 있고, 그리고 이러한 힘을 별도의 분리된 정신으로부터는 거의 받을 수 없는 것처럼, 한 작품에서 다른 작품으로 전개되는 회화의 역사는 스스로에 의존해 있으며 그들이 표현하고자 하는 노력이라는 단 하나의 사실에 의해 수렴되는 우리 노력들로 된 여인상의 기둥(caryatid)

에 의해서만이 탄생되는 것이다.

의미의 내적인 질서(intrinsic order)는 영원한 것이 아니다. 비록 그 것이 경험적 역사의 지그재그 운동을 하나하나 따르지는 않고 있다고 해도, 그것은 일련의 연속적인 단계를 대충 그려 놓고 있으며 그리고 그것을 요구한다. 왜냐하면 그것은 우리가 잠정적으로 설명한 바와 같 이 그의 모든 계기들은 단 하나의 과제 속에서 서로서로 맺고 있는 가족 관계(family relationship)만으로 간단히 정의되어 버릴 수가 없는 것이기 때문이다. 바로 이 계기들이 회화의 모든 계기들이 되고 있기 때문에 그들 모두는 각기—그들이 보존되어 전달된다고 한다면--그 진행중의 상황을 수정하고, 그 후에 올 것들이 그것과는 분명히 다른 것이 되어 야 함을 정확히 요구하고 있다. 그러므로 두 개의 문화적 제스츄어들은 그들이 서로를 모르고 있기만 하다면 동일한 것이 될지도 모른다. 따라 서 발전한다는 것, 다시 말하면 변화하기도 하고 헤겔의 말대로 한다 면 "자신에로 복귀"하기도 하여 결국엔 그 자신을 역사로서 제시해 놓 는 일이 미술에는 필수적인 일이 되고 있다. 우리가 회화의 통일성의 근거로 삼고 있는 표현적 제스츄어의 의미는 원칙적으로 발생적인 의 미(meaning in genesis)이기 때문이다.

출현이란 사건들의 기약이다. 우리가 지각적 신체를 사용하는 중 에 직면하게 되었던 그 지배처럼, 회화의 역사에 있어서도 하나 에 의한 다수의 지배는 연속을 영원화하는 것이 아니다. 그러하기는 커녕 회화는 연속을 주장한다. 즉 그것은 지각적인 신체가 표현적 의 미를 성립시킴과 동시에 또한 그것을 요구한다. 그런만큼 그 두 문제 들—신체와 회화—사이에는 단순히 유추관계의 문제가 있는 것이 아 니다. 왜냐하면 회화와 미술로 확대 발전된 것은 아주 사소한 지각에 서부터 시작된 신체의 표현작용이기 때문이다. 동굴 벽화에 나타난 최 초의 스케치는 그것이 다만 또 다른 하나의 전통 즉 지각의 전통으로부 터 수확된 것이기 때문에 하나의 전통을 창시했다고 할 수 있는 것이다. 미술의 의사 영원성은 육화된 존재의 의사 영원성과 일치하고 있는

것이다. 그리고 우리를 세계 속에 포함시켜 놓고 있는 한 우리의 신체와 감각기관을 사용하는 데 있어서 우리는 우리의 몸짓이 우리를 역사 속에 포함시켜 놓는 한에 있어서 우리의 몸짓(gesticulation)을 이해할 수 있는 수단을 갖고 있다. 때때로 언어학자들은 라틴어가 끝나고 불어가 시작되는 날짜를 역사 속에서 엄밀히 그어 놓을 수 있는 수단이 없으므로 오직 단 하나의 언어와 끊임없이 작용하는 단 하나의 입이 있을 뿐이라는 말을 하기도 한다. 보다 일반적으로 말하면 마치 우리의 신체가 가능한 모든 대상들에 대해 지니고 있는 지배력 때문에 단 하나의 공간이 이루어지고 있는 것과 마찬가지로, 표현의 계속적인 시도는 단 하나의 역사를 이루고 있다는 것이다.

이와 같이 이해될 때 역사는 오늘날 진행되고 있는 혼동된 여러 논의의 대상으로부터 회피하여—여기서는 다만 방법(how)을 지적할 수밖에 없는 입장이지만—그것은 다시 한번 철학자들에 대한 대상, 즉 철학의 반성의 중심 대상으로 되게 된다. 물론 그것은 확신컨대 그 자체 절대적으로 확실한 단순한 자연으로서가 아니라 그 반대로 우리의 모든 의문점들과 경이로움들의 장소로서인 것이다. 그것을 숭배하든지 혹은 그것을 증오하든지 간에 오늘날 우리는 역사와 역사의 변증법을 어떤 외적인 힘으로서 생각하고 있다. 결과적으로 우리는 이러한 힘과 우리 자신 사이에서 선택하기를 강요받고 있다. 그리고 역사를 선택한다는 것은 우리 스스로 신체와 영혼을 우리의 현재의 삶에 그려 있지 않은 미래 인간의 출현을 위해 헌납하고 있다는 것을 의미한다. 그러나 바로 그 미래를 위해 우리는 그것을 획득하는 수단에 관한 일체의 판단—즉 유효성을 위해 모든 가치 판단과 "우리 자신에 대한 자기 동의"—을 포기하도록 요청받는다. 이러한 역사의 우상은 알고 보면 신에 대한 근본개념을 세속화시켜 놓고 있는 것이며, 현재의 여러 논의가 역사의 "수평적 초월성"과 신의 "수직적 초월성"간의 평행으로, 그것도 아주 기꺼이 되돌아가고 있다는 것은 결코 우연한 일이 아닌 것이다.

그런데 새로운 사실은 우리가 이러한 평행을 그을 때 사실상 우리는 문제를 이중으로 잘못 진술하고 있는 셈이라는 점이다. 적어도 2천여 년간이나 유럽 및 세계의 대부분의 나라들은 소위 수직적 초월성을 부인해 왔으며, 그러한 사실 앞에서는 아무리 훌륭한 회칙이라한들 무력한 것이 되고 만다. 실제로 기독교의 신앙은 다른 무엇보다도 인간과 신의 관계 속에 있는 어떤 신비—기독교의 신이 수직적인 종속의 관계와는 아무런 관계도 없다는 사실로부터 유래하는 신비—를 인정하고 있다라는 사실은 다소 지나치다 싶을 정도로 강조되고 있는 터이므로 도저히 잊어 버릴 수가 없는 점이다. 기독교의 신은 단순히 우리가 그 귀결이 되고 있는 하나의 원리나 우리가 그 도구가 되고 있는 하나의 의지, 또는 인간의 가치가 단지 그 반영에 불과한 것이 되고 있는 하나의 모델이 아닌 것이다. 우리가 존재하지 않는다면 전능의 신이 아닌 일종의 신의 무능이 있을 뿐이고, 예수의 존재는 신이 완전한 인간이 될 수 없다면 완전한 신도 될 수 없음을 입증하고 있다. 더 나아가 클로델은 신은 우리 위에 계시는 것이 아니라, 우리 아래에 계신다고까지 말하고 있다. 이것은 우리가 신을 초감각적인 관념으로서가 아니라, 우리의 어두움 속에 존재하며 그 어두움을 확인시켜 주는 또 하나의 우리 자신으로서 발견하고 있다 함을 의미하고 있는 말이다. 초월성은 더 이상 인간 위에서 다가오고 있는 것이 아니다. 기이하게도 인간은 특전을 받은 초월성의 담지자가 되고 있는 것이다.

나아가서, 어떠한 역사에 관한 철학도 현재의 모든 실체를 미래로 옮겨 놓고 있거나 또는 타인들을 위한 자리를 만들기 위해 자아를 파괴해 본 적도 없다는 점이다. 미래를 향한 이러한 신경과민적 태도는 틀림없이 비철학(non-philosophy)이거나, 인간이 무엇을 믿고 있는지 알려고 하는 것에 대한 의식적인 거부인 셈이다. 따라서 어떠한 철학도 그 본질이 초월성들 중의 택일—예를 들면 신의 초월성과 인간의 미래에 대한 초월성 중의 택일—이 되어 본 적이 없다.

알고 보면 그들 철학은 모두 초월성들을 중재하는 일—예를 들면 어떻게 신이 스스로를 인간으로 만들고, 어떻게 인간이 스스로를 신으로 만드는가에 관한 일—과 수단의 선택을 이미 목적의 선택으로 하고 있으며, 자아를 세계의 문화사로 하고 있는, 그러나 문화를 이루는 동시에 문화를 쇠하게도 하는 신기한 저 감싸는 운동을 밝혀내는 일에 관심을 두어 왔던 것이다. 끊임없이 되풀이해 온 것처럼 헤겔에 따르면 현실적인 것은 모두가 이성적인 것이며, 따라서 정당화되고 있다. 그러나 때로는 진정한 획득으로서, 때로는 휴지 상태로서, 때로는 새로운 비약을 위한 후퇴의 움츠림으로서 정당화되고 있는 것이다. 요컨대, 모든 것은 이러한 역사가 만들어진다는 조건하에서 우리의 과오 자체도 중요한 의미를 지니게 되며, 우리의 진보는 이해된 우리의 실수라는 의미에서—그렇다고 성장과 쇠퇴, 탄생과 죽음, 퇴보와 진보의 차이를 없앤다는 것은 아니지만—전체 역사의 한 계기로서 상대적으로 정당화되고 있는 것이다.

확실히, 헤겔의 저술 속에서 국가론과 전쟁론은 철학자의 절대적인 지식을 위해 역사적 저술들에 대한 판단을 보류하고, 다른 모든 사람들로부터 그 판단을 빼앗아 놓고 있는 것처럼 보인다. 그렇다고 해서 이러한 이유 때문에 그가 〈법철학〉에서마저 행동의 결과만으로 그것을 판단하거나, 동시에 행동의 의도만으로 그것을 판단하는 일을 거부하면서 다음과 같이 말하고 있음을 우리가 망각할 수는 없는 일이다. 즉 "행위에 있어서 결과를 고려하지 않고 있는 원리와 행위의 결과에 따라 그것을 판단하는 또 다른 원리, 그들은 모두 추상적인 오성에 속하고 있는 것들이다."[27] 여기서 헤겔이 피하고 싶었던 한 쌍의 추상들이란 우선 각자가 각자의 책임을 각자가 꿈꾸어 온 심사숙고된 필연적 결과에 한정시킬 정도로 분리된 삶들과, 다음으로 터무니없기로는 마찬가지인 성공과 실패 중의 하나인 역사, 인간이 이루어 온 것을 훼손시키거나 미화해 온 외적인 사건들의 입장에서 결과적으로 그

27) *Principle of the philosophy of right*, para, p. 118.

164

는 인간을 영광스럽게나 혹은 수치스럽게 낙인찍고 있는 그러한 역사였던 것이다. 그런만큼 헤겔이 염두에 두고 있었던 것은 내적인 것이 외적으로 되는 순간이며, 세계와 타인들이 우리와 합치하는 식으로 우리가 타인들과 세계와 합치되는 회전 내지 방향 전환—즉 행위—이었던 것이다.

고로 나는 행위에 의해 나 자신의 모든 것에 대한 책임을 떠 맡는 것이다. 즉 나는 외적 사건들의 배신을 수용하듯 그들의 도움도 수용한다. "필연성의 우연성에로의 변형이나 또는 그 반대가 되는 변형도 나는 수용한다."[28] 나는 나 자신의 의도에 대해서뿐이 아니라, 사건들이 그 의도를 취급하려 할 것에 대해서까지 주인이고자 함을 주장한다. 나는 있는 그대로의 세계와 타인들을 받아들인다. 나는 있는 그대로의 나 자신을 받아들이며 그 모든 것에 대해 책임을 진다. "행동한다는 것은…자기 자신을 이러한 법칙에로 인도하는 것이다."[29] 서투른 범죄는 완벽한 범죄보다 가볍게 처벌되는 식으로, 행위는 사건을 그 자신의 것으로 만들며, 그래서 외디푸스는 사실상 그렇지만 자신을 부친 살해범이며 근친상간자라고 생각하게 된 것이다.

사건의 경과에 대한 책임을 떠맡는 행동의 어리석음에 직면하게 되었을 때 우리들은 그것은 유죄일 수밖에 없다는 사실—행동하거나 산다는 것 자체가 이미 영광의 기회와 더불어 수치의 위험을 받아들이는 것이므로—과, 그것은 무죄일 수밖에 없다는 사실—어떠한 것도 어떠한 죄악도 무로부터(ex nihilo) 의도된 것이 아니며, 그 누구도 자신의 선택으로 태어난 것이 아니기 때문에—을 모두 똑같이 인정하고 싶어질 것이다. 그러나 모든 것이 동등한 것이 되고마는 내면성의 철학과 외면성의 철학을 넘어서서 헤겔이 제시한 것은—모든 것이 말해지고 행해졌을 때는 가치있는 것과 가치가 없는 것, 우리가 수용한 것과 거부한 것 사이에는 어떤 차이가 있는 법이므로—기도나 수행

28) *Ibid.*
29) *Ibid.*

에 대한 판단, 다시 말해 일(work)에 대한 판단인 것이었다. 즉 의도
나 결과만에 대한 판단이 아니라 우리가 해온 선한 의지의 행사와 우
리가 실제 상황을 평가해 온 방법에 대한 판단인 것이다. 한 인간의
의도나 사실로써 판단하는 것이 아니라 가치를 사실이 되게 하는 데
성공했는가에 따라 판단되는 것이다.

　이러한 일이 일어나게 되었을 때라고 해서 행위의 의미가 그것을
야기시킨 상황 속에서나 또는 다소 모호한 가치판단 속에서 완전히 자
신을 끝내 놓고 있는 것은 아니다. 행위는 하나의 범례적 유형으로 여
전히 남아, 다른 형태의 다른 상황에서 계속 잔존하게 될 것이다. 그
것은 하나의 장을 열어 놓고 있는 것이다. 때로 그것은 하나의 세계
를 설립(institute)하는 것이기도 하다. 어떠한 경우에 있어서나 거기에
는 미래의 윤곽이 담겨져 있다. 헤겔에 따르면 역사란 미지의 미래를
위한 현재의 희생이 아니라, 현재 속에 들어 있는 미래의 성숙인 것이
다. 즉 그에게 있어서 행위의 법칙은 어떻든 효과적이게끔 되는 것
이 아니라 무엇보다도 생산적이라야 한다는 것이다.

　따라서 "수직적 초월성"의 이름으로 "수평적 초월성"에 반대하는
입장의 논객들은 기독교에 대해서 못지 않게 헤겔에 대해서도 공정
하지 못했던 것이다. 그래서 그들은 피로 얼룩진 우상이라고 생각
하고 있는 것뿐만 아니라, 원리들을 사건들에 끌어들이는 의무마저 역
사와 함께 바다 속으로 내던져 버림으로써 그들은 변증법의 남용에 대
신할 치유책으로는 될 수 없는 허위의 단순성을 재도입시켜 놓고 있
는 불편을 겪고 있다. 오늘날 서로 공법관계에 있는 네오-마르크스
주의자들의 비관론과 비마르크스주의자들이 지니고 있는 사고의 나태
함은 언제나 변증법—곧 우리 내부와 우리 외부의 변증법—을 거짓과
실패의 힘으로서, 선의 악에로의 변형으로서, 그리고 불가피한 사기
로서 표현해 놓고 있다. 헤겔에 의하면 이것은 다만 변증법의 한 측
면일 뿐이다. 그런만큼 이것은 또한 악으로부터 선으로 우리를 이끌
어 주며, 이를테면 우리가 자신만의 이익을 추구하고 있다고 생각할

때 우리를 보편적인 것에로 나아가게 해주는, 사건들 속에 들어 있는 은총 같은 일면도 있는 것이다. 헤겔도 비슷하게 말했지만 변증법이 란 스스로 그 과정을 창조하며 자신에로 되돌아가는 운동, 따라서 자 신의 솔선적 운동(initiative) 이외에는 어떤 안내자도 갖지 않으며, 그 럼에도 불구하고 자신을 벗어나지 않되, 다시 사신을 가로질러서 산 격을 두고 스스로를 확인하는 그러한 운동인 것이다.

그렇다 할 때 헤겔의 변증법은 알고 보면 표현의 현상(phanomenon of expression)이라는 또 다른 이름의 것에 지나지 않는 것이다. 말하자 면 자신을 제자리로 움츠려 들인 후, 다시 합리성의 신비 속으로 자신을 출발시키는 표현의 현상인 것이다. 그러므로 만약 우리가 언어와 미술 의 예를 따라 역사의 모델을 만드는 데 익숙해지게 될 때라면 진정한 의미로서의 역사라는 말의 개념을 우리가 회복하게 될 것이라 함은 확 실한 일이다. 왜냐하면 모든 표현은 단 하나의 질서 속에 모든 표현과 긴밀하게 연결되어 있다는 사실은 개별적인 것과 보편적인 것의 연결 을 초래시켜 놓고 있는 것이기 때문이다. 헤겔의 변증법이 수백 가지 방식으로 회귀하고 있는 핵심적인 사항이 있다면 그것은 우리가 대자 와 대타 사이에서, 우리에 의한 사고와 타인에 의한 사고 사이에서 양자 택일해야만 하는 것이 아니라 표현의 순간에는 내가 지향해 있 는 타아와 나 자신을 표현하는 나와는 분명 결합되어 있다라는 사실 인 것이다. 그 자체로서 있는―혹은 있을―타인들이 나의 행위에 대한 유일한 판단자들은 아니다. 그들의 이익을 위해 나 자신을 부정하기를 원한다면 나는 또한 "자아들"로서의 그들을 부정할 것이다. 요컨대 그 들의 가치는 정확히 말해서 나의 가치이며, 내가 그들에게 부여하는 모 든 힘들을 나는 동시에 나 자신에게도 부여하고 있는 것이다. 나는 타 인의 판단―궁극적으로는 내 스스로가 선택한 동료의 판단―에 나 자 신을 맡기는 것이다.

그러므로 역사란 심판자이다. 즉 한 순간 또는 한 세기의 힘으로서 의 역사가 아니라, 시대와 장소의 한계를 뛰어넘어 우리가 행하고 말

했던 가장 진실하고 값진 것의 각인과 축적으로서의 역사는 곧 심판
자이다. 내가 가시적인 것의 영역 속에서 그림을 그리고, 귀를 갖고
있는 사람들에게 말을 하고 있기 때문에 타인들은 내가 한 바를 심판
할 것이다. 그러나 미술이나 정치는 타인들을 즐겁게 하거나 그들에
게 아첨하기 위해 존재하고 있는 것은 아니다. 그들이 미술가나 정치
가에게 바라는 것은 그들이 단지 후에 가서야 그의 가치를 깨닫게 되
는 바의 그러한 가치 쪽으로 그들을 이끌어 주는 것이다. 화가나 정치
가는 그가 타인들을 따르기보다는 타인들을 주조해내는 수가 대부분
이다. 그가 목표로 하고 있는 대중은 주어져 있는 대중이 아니라 그
의 작품들이 이끌어낼 그러한 대중인 것이다. 그가 생각하는 타인들
은 이 순간 그들이 그에게 기대하는 바에 의해 규정되는 그러한 경험
적인 "타인들"이 아닌 것이다. 또한 여러 다른 종들이 갑각과 부레를
갖고 있는 것처럼, "인간적 존엄"이라든가 "인간이라는 명예"를 소유
하고 있는 종으로 상정되고 있는 인간성이란 것을 그가 생각하고 있는
것도 아니다. 그보다는 그의 관심은 그가 더불어 살 수 있는 타인들
에 관해서인 것이다. "역사를 이루려는" 생각을 적게 하면 할수록, 문
자의 역사 속에 자기의 족적을 남길 생각을 적게 하면 할수록, 그러
면서 정직하게 자기의 작품만을 만들면 그렇게 하는 만큼 역사에 더
많은 참여를 하게 될 이른바 작가가 참여하고 있는 그 역사란 그가
그 앞에서 무릎을 꿇어야 하는 어떤 힘을 말하는 것이 아니다. 그것은
각자가 타인을 반박하고 긍정하며, 각자가 다른 모든 타인들을 재창조
해 놓고 있는 발언된 말들과 모든 타당한 행위 사이에서 이루어지는 끊
임없는 대화인 것이다. 그러므로 역사의 심판에 호소한다는 것은 대중
의 만족에 대한 호소가 아니며, 세속적인 힘에 대한 호소는 더욱 아
닌 것이다. 그것은 특별한 상황에서 언급되기를 기다렸다가 결과적
으로 X라는 어떤 사람에 의하여 이해될 수밖에 없는 것을 언급하는
것과 같은 내적 확실성과 불가분의 관계에 있는 것이다. "나의 작품
은 백 년 후에나 밝혀질 것이다"라고 스탕달은 생각했다. 이 말은 그

가 읽혀지기를 바라고 있다는 사실을 의미하고 있을 뿐만이 아니라, 그는 기꺼이 한 세기를 기다리겠으며 또한 그의 자유가 아직은 지옥의 변방에 있지만 자기가 발명해야만 했던 것을 획득된 것으로 인식함으로써 자기만큼이나 자유롭게 될 세계를 촉구하겠다는 것을 의미하고 있는 말이다.

역사에 대한 이러한 꾸밈없는 호소야말로 진리의 기구이다. 즉 역사 속에 이미 각인된 것에 의해서는 결코 창조되지는 않으나 진리인 한 그러한 각인을 요구하는 그러한 진리의 기구이다. 그것은 문학 또는 미술에 있어서만 존재하는 것이 아니라 삶의 모든 기도들 속에도 들어 있다. 단지 이겨야겠다고만 생각하거나 옳다고만 생각하는 얼마간의 잡배들의 경우를 제외하고라면 아마도 모든 행위와 모든 사랑에는 그들을 진리로 변형시킬 근거에 대한 기대가 그들에게는 따라다니고 있다. 그것은 타인들에 대한 외견상의 존경하에 감추고 있는 한 인간의 수줍음, 어느 날 어느 한 타인을 결정적으로 거부하게 되었던 수줍음—그래서 그 타인은 그를 한 백 년쯤은 생각하게 되었지만—이었을까? 그렇지 않으면 그 순간부터 만사가 끝나고 그 사랑이 불가능해지는 것일까? 아마도 이러한 기대는 언제, 어떤 식으로이든지 간에 실망을 가져다 줄 것이다. 인간은 끊임없이 서로 주고받기 때문에 우리의 의지와 사고의 모든 운동은 각기 타인으로부터 날아오는 것이며, 이러한 의미에서 개인 각자에 달렸다고 하는 소박한 생각 이상을 하기란 불가능한 일이다. 그럼에도 불구하고 전체적인 해명에 대한 요구는 마치 그것이 문학에 생기를 불어 넣듯 삶을 활기있게 해주고 있다는 것은 사실이며, 또한 사소한 동기하에서 작가가 자신의 작품이 읽혀지기를 바라는 것도, 때로 어떤 사람을 작가가 되게 하는 것도, 그리고 언제나 인간으로 하여금 말하게 하고 모든 사람들이 어떤 X가 보는 눈으로 자기 자신을 설명하고 싶어하는 것도—이것이야말로 모든 사람들이 자기의 삶 곧 모든 이들의 삶을 얘기라는 말이 지닐 수 있는 완전한 의미로서의 하나의 얘기(story)라고 생각하고 있는 것을 뜻하

고 있는 것으로서—바로 이 요구 때문이라 함은 더할 나위 없는 사실
이다.

그러므로 진정한 역사란 우리로부터 그 생명을 얻고 있는 역사이
다. 무엇이든지 간에 현재에 관련시켜 놓고 있는 힘을 역사가 얻고 있
는 것도 바로 우리의 현재 속에서인 것이다. 내가 존경하는 상대방은
마치 내가 그로부터 나의 삶을 얻듯이 내게서 그의 삶을 얻는다. 역
사의 철학은 어떠한 나의 권리 또는 주도권을 빼앗아 가는 것이 아니
다. 그것은 한 사람으로서의 나의 임무에 나 자신의 상황이 아닌 상
황을 이해하고, 나의 삶과 타인의 삶과의 통로를 창조한다고 하는,
즉 나 자신을 표현한다고 하는 임무를 부과하는 것이다. 눈화의 행위
를 통해 나는 나의 삶이 아닌 타인들의 삶 속에 나를 정착시킨다. 그
래서 나는 그들과 마주치며, 한 사람을 타인에게 마주치도록 하며, 그
들을 똑같이 진리의 질서 속에 있게 하는 일을 가능케 하며 그리하여
하나의 보편적 삶을 창조한다. 그것은 마치 나의 신체의 살아 있
는 두꺼운 현존(thick presence)을 통해 일거에 공간 속에 나를 정착
시켜 놓는 일과 같다. 그리고 신체의 기능과 마찬가지로 말이나 그
림의 기능도 나에게는 애매한 채로 있다. 나를 표현하는 단어나 선과
색들은 제스츄어와 마찬가지로 나로부터 나오는 것이다. 나의 제스츄
어가 내가 하고 싶어하는 것에 의해 이루어지는 것처럼 그들은 내가
말하고 싶어하는 것에 의해 생겨난 것이다. 이러한 의미에서 모든
표현 속에는 어떠한 명령도, 심지어는 내가 몰두하고 싶어하는 것
들도 받아들이지 않는 자발성이 있다. 단어들은 산문예술(art of
prose)에 있어서조차도 이미 인정된 정의를 넘어서서 지시하는 힘을 통
해 그들이 우리 속으로 이끌어 주었고, 앞으로도 계속 이끌어 줄 감싸
인 삶을 통해서, 그리고 퐁즈가 "의미의 두께"[30](semantic thickness)라
고 정확하게 명명한 것과, 사르트르가 "의미를 만들어내는 토양"

30) Francis Ponge. 현대 프랑스의 시인이자 산문가.

(signifying soil)이라고 부른 것을 통해서, 화자와 청자를 하나의 새로운 야생적 의미를 향해 이끌어 감으로써 하나의 공통된 세계로 나아가게 한다. 우리를 결합시켜 주는 언어의 이러한 자발성은 명령이 아니며, 그것이 성립시켜 놓고 있는 역사는 어떤 외적인 우상이 아니다. 즉 그것은 우리의 뿌리와 우리의 성장과, 이른바 우리의 노고의 결실을 지닌 우리 자신인 것이다.

지각, 역사, 표현—우리가 말로의 분석을 그 올바른 관점에서 이해할 수 있는 것은 위의 세 문제를 종합함으로써뿐이다. 그렇게 되면 동시에 우리들은 회화를 언어로서 취급하는 것이 어떻게 합당한 일인가라고 하는 그 이유도 알 수가 있게 된다. 문제를 이런 방식으로 처리하는 일은 회화의 가시적 배치구성 속에 얽혀 있기는 하나 그러나 선행해 있는 일련의 표현들을 항상 반복하여 이루어지는 영원성(an always-to-be-made-again eternity)으로 집중시켜 놓고 있는 지각적 의미를 강조하는 일이 될 것이다. 그러한 비교는 회화에 대한 분석뿐아니라 언어에 대한 분석에도 도움을 줄 것이다. 왜냐하면 아마도 그것은 발언된 언어(spoken language) 아래에 있는 작용적 언어(operant language) 혹은 발언하는 언어(speaking language)—이 언어의 단어들은 일단 표현이 성취되고 나면 그들의 관계가 우리에게 명백하게 보이는 것이기는 하지만, 잘 알려져 있지 않은 삶을 영위하고 있어, 그들 단어들의 측면적 혹은 간접적인 야생적 의미가 요구하는 대로 상호를 결합하거나 상호를 분리시키고 있는 그러한 언어—를 탐지하게 해주기 때문이다. 발언되어진 언어의 투명성, 단지 소리에 불과한 단어의 섬세한 명료함, 단지 의미일 뿐인 그 의미, 얼핏보면 그것이 기호로부터 의미를 빼내어 그 의미를 순수한 상태로 고립시켜 갖고 있는 성질, 간단히 말해서 이들 모두는 회화의 그것과 똑같은 식외 축적 곧 무언의 은밀한 축적의 최상이 아니겠는가?

* * * *

회화와 마찬가지로 소설도 무언의 표현 활동이다. 회화와 마찬가지로 소설의 주제(subject)란 것이 언급될 수도 있다. 그러나 베리예르를 향한 쥬리앙 소렐의 여행, 레날 부인이 그를 배신했음을 알고는 그녀를 죽이려 한 그의 시도 등은 그 소식을 들은 후에의 저 침묵, 그 꿈꾸는 듯한 여로, 그 경솔한 확신, 그 영원의 결의만큼 중요한 것은 아니다. 그러나 이러한 사실들은 어디에서이고 언급되지 않고 있다. "쥬리앙은 생각했다", "쥬리앙은 원했다"라고 하는 식의 표현은 필요가 없다. 그것들을 표현하기 위하여 스탕달은 쥬리앙 속으로 슬며시 들어가, 그 여행 때의 신속함을 가지고 우리 눈 앞에 대상과 장애물과 수단과 그리고 위험을 펼쳐 보이기만 하면 되었던 것이다. 그는 다섯 페이지의 설명대신 다만 한 페이지로 얘기하기를 결정하기만 하면 되었다. 그 간결성, 생략된 것과 말해진 것 사이의 남다른 비례, 이것은 어떤 선택의 결과가 아니다. 스탕달은 타인에 대한 그 자신의 감수성과 협의를 하는 속에서 갑자기 쥬리앙에 대해 자기 자신의 신체보다도 더 유연한 상상적인 몸을 발견한 것이다. 마치도 다시 태어난 것처럼 그는 이미 무엇이 보여졌고, 무엇이 보여지지 않았으며, 무엇이 얘기될 것이었으며, 무엇이 말해지지 않은 채로 남아 있게 될 것이었는지를 스스로 결정하는 차거운 정열의 운률에 따라 베리예르에로의 여행을 떠났던 것이다. 따라서 살해하고 싶다는 욕망은 결코 어느 단어 속에도 나타나 있지를 않다. 마치 영화에서의 움직임이 서로 잇따르는 움직이지 않는 이미지들 사이에 있는 것처럼 그것은 단어들 사이에, 단어들이 그 경계를 정해 놓고 있는 공간과 시간의 야생적 의미 사이의 공간의 틈 속에 존재하고 있는 것이다.

소설가는 독자들에게, 그리고 모든 사람은 각기 다른 사람들에게 세계와 인간의 신체와 그리고 인간의 삶 속에 국한되어 있는 가

능성의 우주를 전수받은 자의 언어로 말한다. 작가는 자신이 말해야 할 것을 이미 알려져 있는 것으로 상정하고 있다. 그는 어느 인물의 행위 속에 자신을 정착시키며, 독자들에게 단지 그의 행위의 암시, 주위 환경 속에서의 그의 행위의 힘차고 단호한 흔적만을 보여 줄 뿐이다. 만약 글을 쓰는 이가 작가라면—즉 그가 행위를 지시해 주는 모음 탈락(elision)이나 휴지(caesuras)를 발견할 수만 있다면—독자는 그의 호소에 응답을 하며, 비록 그들 독자들 중 아무도 모르고 있다 해도 그 글의 실질상의 중심에서 그와 합류하게 된다. 사건들의 기록과 관념, 명제, 결론의 발표—명백한, 달리 말해 산문적인 야생적 의미(manifest or prosaic signification)—로서의 소설과 스타일의 표현—비스듬하고 잠세적인 야생적 의미(oblique and latent signification)—으로서의 소설은 동음이의어적인 단순한 관계에 있다. 칼 마르크스가 발작을 채택했을 때, 그는 분명 이것을 이해하고 있었다. 이 경우 자유주의에로의 회귀가 문제되는 것이 아님을 우리는 확신할 수가 있는 일이다. 마르크스가 뜻하고자 했던 것은 자본주의 세계와 현대 사회의 갈등을 가시적이게 하는 어떤 방법이 발작의 명제—비록 그것이 정치적인 것일지라도—이상의 가치를 지니고 있다는 사실이었으며, 일단 획득된 이상 이러한 비전은 발작이 동의하든 동의하지 않든 간에 그것의 결과를 야기시킬 것이라는 사실이었다.

이에 관련하여 형식주의를 비난하는 것은 확실히 올바른 일이기는 하지만 형식주의의 오류는 형식을 과대평가하는 점에 있는 것이 아니라, 형식을 너무 과소평가하여 오히려 형식을 의미로부터 분리시켜 놓고 있다는 사실이 흔히 망각되고 있다. 이러한 점에서 형식주의는 작품의 의미를 그 작품의 배치구성과 분리시키고 있는 이른바 "주제" 문학과 별다를 게 없다. 그러므로 형식주의와 정말로 반대가 되고 있는 것은 스타일 또는 발언행위에 관한 훌륭한 이론이라 할 수 있다. 왜냐하면 그것은 "기교"(technique)나 혹은 "고안"(device) 쌍방 저 위에 있는 것이기 때문이다. 발언행위는 외적인 어떤 목적을 위해 봉사하는 수단이

아닌 것이다. 또한 어떤 제스츄어가 때때로 인간에 관한 전체적 진리를 잉태하고 있는 것처럼, 발언행위도 용법에 관한 그 자신의 규칙, 윤리학, 세계관 등을 포함하고 있다. 그러므로 형식주의나 "주제" 문학 양자 모두가 간과하고 있는 언어의 생생한 사용은 탐구와 획득으로서의 문학 그 자체라 할 수 있다. 단지 사물 자체를 재현하려고만 하는 언어는 사실의 진술로써 무엇을 가르쳐 주는 데 그 힘을 다 써 버리고 있다. 반면에, 사물들에 우리의 시선을 부여하며, 그들 속에 뚜렷이 새겨 놓고 있는 언어는 그 언어로써 끝나지 않고 스스로 보다 깊은 탐구에로 이끄는 논의를 열어 준다. 미술 작품에 있어서 결코 대체될 수 없는 것은 무엇일까? 그것을 한갓 쾌락의 수단이 아니라 모든 생산적인 철학적 혹은 정치적 사고 속에서 발견할 수 있는 것과 유사한 정신의 목소리로 만드는 것은 과연 무엇일까? 그 사실은 미술 작품이 단순한 관념보다 더 훌륭한 관념의 모체를 담고 있다는 사실이요, 그리고 그것이 우리에게 우리가 끊임없이 그 의미를 전개시켜 나갈 수 있는 그러한 상징을 제공하고 있다는 사실이다. 우리가 열고 들어갈 수 있는 열쇠를 갖고 있지 않은 세계에 살고, 또한 우리를 거기에 살게 하는 바로 그러한 이유 때문에 미술 작품은 우리에게 보는 법을 가르쳐 주며, 궁극적으로 어떠한 분석적인 작업도 할 수 없는 것에 관한 것을 생각하게 해준다. 왜냐하면 한 대상을 분석할 때 우리는 우리가 그 대상에 옮겨 놓은 것만을 발견할 수 있을 뿐이기 때문이다.

그러므로 문학적 전달 속에 들어 있는 모험적인 요소와 모든 위대한 미술 작품 속에 들어 있는 애매하고 주제로 환원될 수 없는 요소는 우리가 극복하고자 희망해야 할 일시적인 약점이 아니다. 그것은 우리가 어떤 문학 즉 우리 자신의 시선으로 우리를 확인하는 것이 아니라, 낯선 시선에로 우리를 안내하는 어떤 정복적인 언어를 갖기 위해 우리가 치러야 하는 대가인 것이다. 만약 우리의 눈이 공간과 색채로 된 무수한 배치 구성을 포착하여, 질문을 던지고, 형태화하는 수단을 우리에게 주지 않는다면 우리는 아무 것도 볼 수 없을 것이다. 또한 신

체가 우리에게 목표에로 가기 위한 모든 신경 및 근육 운동의 수단을 뛰어넘을 수 없게 한다면 우리는 아무 것도 할 수가 없게 될 것이다. 문학의 언어는 바로 이와 같은 일을 수행하고 있는 것이다. 작가는 마찬가지로 절대적이며, 간결한 방식으로 어떤 전환이나 혹은 준비도 없이 우리를 이미 성립된 의미들의 세계로부터 무엇인가 다른 세계에로 이동시켜 준다. 우리가 신체에 대한 분석을 그치고 그것을 이용한다는 조건하에서만 우리의 신체가 비로소 사물들 가운데로 우리를 안내해 주는 것처럼, 우리가 매순간마다 언어의 정당성을 묻기를 중지하고 언어가 가는 대로 따라가며 책의 단어들과 모든 표현 수단을 그들의 독특한 배열 때문에 얻게 되는 야생적 의미라는 후광으로 감싸이게 하고, 글 전체를 회화의 무언의 광휘와 거의 재결합하는 이차적인 질서의 가치를 향해 진행하도록 한다는 조건하에서만 비로소 언어는 문학적—즉 생산적인—인 것이 되는 것이다.

　소설의 의미 역시 처음에는 오직 가시적인 것에 부과된 일관된 변형(coherent deformation)으로서만이 지각될 수 있는 것이다. 그것이라고 해서 결코 별다른 것일 수가 없다. 그러나 비평(criticism)은 능히 한 소설가의 표현양식을 다른 소설가의 표현양식과 비교하며, 다른 가능한 서술형태들의 계보 속에 어느 한 서술형태를 편입시켜 놓기도 한다. 그러나 이러한 일은 "기교"의 특수성이 전면적인 투사와 의미의 특수성과 함께 드러나는 소설에 대한 지각이 선행할 때만이, 그리고 우리가 이미 지각한 것을 설명하도록 의도되었을 때에 한해서만이 정당화된다. 얼굴에 대한 묘사는 그 얼굴의 특징들 중의 어느 것을 상술해 주고는 있지만 우리로 하여금 그것을 상상할 수 있게 해주지 않는 것과 마찬가지로, 자기 비평의 대상을 소유하고자 하는 비평가의 언어는 진실된 것을 보여 주거나 그것을 언급함이 없이도 그것을 우리에게 보여 주는 소설가의 언어를 대신할 수는 없는 일이다. 왜냐하면 세계에 대한 우리의 이미지를 초점 밖으로 벗어나게 하여, 처음이나 마지막이나 언제나 그것을 확대하고 또한 그것을 보다 풍부한 의

미에로 이끌어가는 어떤 운동으로서 제시되어야 하는 일이 진실된 것에 필수적인 것이기 때문이다. 어떤 도형 속에 도입된 보조선이 새로운 관계들에로의 길을 열고 있는 것은 그와 같은 까닭에서인 것이다. 또한 미술 작품이 우리에게 작용하고, 언제나 작용하게 되는 것도—미술 작품이 존재하는 한—그러한 연유에서인 것이다.

그러나 이러한 언급이 물음에 대한 남김없는 설명이 되고 있는 것은 결코 되지 못한다. 아직도 고찰되어야 할 언어의 정확한 형식들—그리고 철학—이라는 문제가 남아 있다. 문학이 우리에게 준 붙잡기 어려운 우리의 경험을 회복하려 하고, 발언된 것을 실제로 소유하려는 그들 언어의 야심은 문학이 표현하고 있는 것 이상으로는 언어의 본질을 표현하지 못하고 있는 것이나 아닌지를 우리들은 의아해 한다. 이 문제는 여기서 고찰될 수 없는 논리적 분석을 수반하고 있는 것이다. 고로 그것을 완전하게 다룰 수는 없는 일이지만 최소한 그 문제의 입장을 정하고, 어떻든 다음과 같은 사실을 밝힐 수는 있는 일이다. 즉 어떻든 이제껏 어떠한 언어도 무언의 표현형식들의 불확실성으로부터 전적으로 자신을 해방시켜, 그 자신의 우연성을 재흡수하여, 사물들 자체가 나타나게 하는 데 소모해 본 적이 없다라고. 이러한 의미에서 언어가 회화에 대해서나 삶의 실제에 대해서 누리는 특권은 늘 상대적인 것이 되고 있으며, 마지막으로 표현이란 마음이 검토해 보기를 제의할 수 있는 진기한 일들 중의 하나가 아니라, 행위중의 마음의 존재 바로 그것이다라고.

확신컨대, 글을 쓰겠다고 정한 사람은 그 자신만의 과거에 대하여 어떤 태도를 취한다. 이처럼 모든 문화는 과거의 연장이다. 오늘날의 부모들은 자기 자식들에게서 자기들의 어린 시절을 보게 되며, 자식들에 대하여 자기들의 부모가 취했던 행위를 취한다. 혹은 반감 때문에 그와 극단적인 반대 태도를 취하기도 한다. 권위주의적으로 키워졌다면 그들은 관대한 교육을 행한다. 그리고 이러한 우회를 통하여 그들은 종종 전통으로 되돌아가게 되는데, 왜냐하면 25년간 누린 분별없는 자유의

만끽은 자식을 다시 안전한 체제로 되돌려 보내게 될 것이며, 그리하여 그를 다시 권위주의적인 가장으로 만들어 놓을 것이기 때문이다. 표현하는 미술들(arts of expression)이 지니고 있는 신기함 역시 말없는 문화(tacit culture)를 그 죽음의 순환으로부터 빠져 나오게 한다는 사실이다. 그렇다고 해서 미술가가 처음부터 숭배나 반동으로 과거를 계승하는 것에 만족하고 있는 것이 아니다. 그는 처음부터 끝까지 자기의 노력을 재개(recommence)할 뿐이다.

화가가 붓을 잡는 이유 중의 하나는 어떤 의미에서 회화라는 예술이 아직도 창조될 여지가 있는 것이기 때문이다. 그러나 언어예술은 진정한 창조를 향해 훨씬 더 많은 진전을 하고 있다. 어떻든 회화는 항상 창조되는 것이기 때문에 새로운 화가가 제작하려는 작품들은 이미 창조된 작품에 추가될 것이다. 새로운 것은 기존의 작품들을 무용지물로 하지는 않으나, 또한 기존의 것을 명백하게 포함하고 있는 것도 아니다. 그들은 서로 경쟁을 하고 있다. 그런데 오늘날의 회화는 과거의 회화를 지나치게 의도적으로 부정하고 있기 때문에 과거의 회화로부터 진정으로 자신을 해방하지 못하는 처지가 되고 있다. 과거의 것에서 무엇인가를 얻을 수 있을 때에만 오늘날의 회화는 과거의 회화를 잊을 수 있는 것이다. 새로움에 대한 대가는 이전에 나타났던 작품을 성공하지 못한 노력으로 보이게 할 미래의 다른 회화를 예견하는 일이다. 따라서 전체로서의 회화는 아직도 여전히 말해질 여지가 있는 무엇을 말하는 불완전한 노력으로서 자신을 제시하고 있는 중이다. 그러나 글쓰는 사람이 기존의 언어를 확대시키는 데 만족하고 있는 것만은 아니지만, 그러나 회화처럼 그 자체로 충족되고 있으며, 그 자신에게 친숙한 야생적 의미 속에 갇혀 있는 한 어구를 만들어냄으로써 기존의 언어를 바꾸어 놓으려는 일에 그렇게 연연해 있지는 않다. 만일 그가 바란다면 일상 언어(ordinary language)를 파괴할 수는 있는 일이지만 그것은 단지 일상 언어를 또 다시 실현해 놓음으로써 가능한 것이다. 주어진 언어는 그 사람 구석구석까지 침투하여 이미 그

의 가장 은밀한 생각에 대한 일반적인 도식을 스케치해 놓고 있지만 그러나 그것은 자기 앞에 적으로서 존재하고 있는 것은 아니다. 그것은 전적으로 작가로서의 그가 대변하려는 새로운 것을 하나의 획득물로 전환시킬 차비가 되어 있는 그러한 언어인 것이다. 따라서 그것은 마치 그 언어가 그를 위해 만들어지고, 그는 그것을 위해 태어난 것 같은 그러한 언어이며, 마치 그 언어를 배우는 데 들였던 발언 행위라는 일이 그의 심장의 고동소리보다 훨씬 더 그다운 것 같으며, 기성의 언어이지만 그것은 그와 더불어 그의 가능성들 중의 하나를 존재시켜 놓은 것과 같은 것이 되고 있는 그러한 언어인 것이다.

회화는 과거의 서약을 완수해 놓고 있다. 즉 그것은 과거의 이름으로 행동할 힘을 갖고 있으나 그러나 명백한 상태로서가 아니라, 우리에 대해 하나의 기억으로서 과거를 포함하고 있다. 우리가 회화의 역사라는 것을 알고는 있다고 해도 회화 속에 현존해 있는 과거는 "대자적" 기억으로서가 아니다. 즉 회화는 그것을 가능케 한 것을 요약해 놓으려 하지 않고 있다. 그러나 과거를 뛰어넘는 데 만족치 않고 있는 발언행위는 실체 속에 과거를 개괄해 놓고, 회복하며, 포함시켜 놓을 것을 주장한다. 그리고 과거를 원문 그대로 반복하지 않고서는 현존하고 있는 과거를 우리에게 제공해 줄 수 없기 때문에 발언행위는 과거로 하여금 언어의 성질인 하나의 예비(preparation)를 겪도록 한다. 즉 발언행위는 우리에게 과거에 대한 진리를 제공한다. 그것은 세계 속에 과거를 위한 자리를 만들어 놓음으로써 그것을 치워 버리는 일에 만족하지 않고 있다. 그것은 그 정신이나 그 의미로써 과거를 간직하고자 한다. 따라서 과거는 그 자신으로 몸을 틀어 다시 제자리로 돌아와 다시 한번 자신을 소유한다.

이처럼 회화는 사물을 그림으로 변형시켜 놓고 있는 반면에, 언어에는 있는 그대로의 사물을 회복해 놓기를 요구하는 비판적이며, 철학적이며, 보편적인 용법이 있다. 즉 언어 그 자체와 다른 이설들이 언어를 사용하고 있는 것 두 가지 모두를 회복하려는 비판적이고 철학적이며

보편적인 용법이 있다. 철학자는 진리를 추구하는 순간부터 그것이 진실한 것이 되기 위해서 진리는 자기를 기다리지 않으면 안 되었다고 그는 생각하지 않는다. 즉 그는 항상 모든 사람들에게 진실한 것이 되어 왔던 것으로서의 진리를 추구한다. 그런데 완전한 것이라야 함은 진리에 있어서는 필수적인 것이 되고 있지만 어떠한 회화도 이제껏 그렇게 되고자 해본 적이 없다. 회화의 정신이란 것이 있지만 그것은 자신에 대해 외적인 정신이 되고 있는 것이기 때문에 다만 박물관에서만 나타나고 있다. 반면 발언행위는 자신을 소유하고, 자신의 고안들의 비밀을 정복하고자 한다. 우리는 그림 그리기를 그리지는(paint painting) 않지만, 그러나 발언행위에 관한 발언을 하고는 있다. 그런즉, 언어의 정신이란 자신 이외의 어느 것에도 의존하기를 바라지 않고 있다.

어떤 그림은 처음부터 그의 매력을 어떤 몽상적인 영원성 속에 살게 하고 있다. 그래서 우리는 그림에 나타나고 있는 의상이나 가구와 가정용품과 문명의 역사를 알지 못한다고 해도 몇 세기 후에라도 그 그림과 쉽게 재결합하게 되는 것이다. 반면에 글(writing)은 우리가 어떤 지식을 갖고 있어야 하는 정확한 역사를 통해서만 우리에게 그의 가장 지속적인 의미를 넘겨 주고 있다. 〈지방의 서한〉들은 17세기의 신학 논쟁을, 〈적과 흑〉은 왕정복고의 우울한 분위기를 현재로 되돌려 놓고 있다. 그러나 회화는 지속적인 것에 대한 이 같은 직접적인 접근을 묘하게 보상해 놓고 있다. 왜냐하면 그것은 글 이상으로 훨씬 더 시간의 흐름에 지배되고 있는 것이기 때문이다. 그래서 그림을 바라보고 있을 때의 우리들의 기분에는 어떤 시대 착오적인 데서 오는 즐거움이 섞여 있게 되는데 반해, 스탕달과 파스칼은 전적으로 현재 속에 존재하고 있다. 문학은 미술의 위선적인 영원성을 거부하고 과감하게 자기 시대에 직면해서는 희미하게 그것을 환기시켜 주기보다는 시대를 드러내 보이는 한에 있어서 의기양양하게 앞으로 나아가 그 시대에 의의를 부여해 놓는다. 예컨대, 올림피아의 동상들이 우리를 그리스 시대에 연결시키는 데 커다란 역할을 하고 있기는 하지만 또한 **그리스**

에 관해 기만적인 신화를—그들이 표백되고 부숴지고 전체로서의 작품과는 분리되어 있는 것을 우리들에게 물려 주고 있는 상태에서—조장시키고 있기도 하다. 불완전하고 찢어져 거의 알아볼 수 없는 것일망정 하나의 기록사본과 달리 그것은 시간의 영향을 받지 않을 수 없는 것이기 때문이다. 그러나 헤라클리투스의 글은 조금도 깨어지지 않은 채의 동상도 줄 수 없는 빛을 우리에게 던져 주고 있다. 왜냐하면 그 야생적 의미는 동상 속에 존재하는 동상의 야생적 의미와는 또 다른 방식으로 그 글 속에 침전되어 집약되어 있기 때문이며, 또한 그 어떠한 것도 발언행위의 유연성에 필적할 수가 없기 때문이다. 요컨대, 언어는 발언하는 것인데, 회화의 목소리는 침묵의 목소리(voice of silence)라는 것이다.

 그 이유는 진술은 사물 자체의 베일을 벗길 것을 요구한다는 점이다. 즉 언어는 그것이 의미하는 것을 향해 스스로를 넘어선다는 점이다. 그러나 소쉬르가 설명했듯, 모든 단어들 하나하나는 그 의미를 다른 단어들로부터 끌어내고 있다고 해도 표현행위가 발생하는 순간 그 작업은 더 이상 다른 단어들로 분화되어질 수 있는 것이 아니며, 다른 단어들에 관련되어질 수도 없다는 사실이 남는다. 말하자면 그것은 성취된 것이고, 그래서 우리는 무엇인가를 이해하게 되는 것이다. 이 점에 대해 소쉬르는 모든 표현행위는 일반적인 표현체계의 변양으로서만, 그리고 다른 언어적 제스츄어로부터 분화되는 한에 있어서만 의미있게 된다는 의견을 제시할지도 모른다. 놀라운 점은 소쉬르 이전에는 우리는 이러한 사실에 대하여 아무 것도 알고 있는 바가 없었으며, 우선 우리가 소쉬르의 사상에 대해 말할 때도 우리가 말하는 매순간마다 우리는 다시 그러한 사실을 망각하고 있다는 점이다. 이러한 사실이야말로 주어진 언어 전체에 공통된 행위로서의 모든 부분적 표현의 행위는 각기 그 언어 속에 축적된 표현력을 소모하는 데 국한되고 있는 것이 아니라, 발언하는 주체가 기호를 넘어 그것의 의미로 향해 가는 데 있어서 지니고 있는 힘을 주어져 수용된 의미의 명백성

으로써 우리들에게 실증함으로써 그 힘과 그 언어를 다같이 재창조하
고 있다는 사실을 증명하고 있는 것이다. 기호들은 우리에게 단순히 다
른 기호들을 환기시키거나 더우기 아무런 목적도 없이 그렇게 하는 것이
아니며, 언어는 우리를 가두고 있는 감옥이나 우리가 맹목적으로 따라
가야만 하는 안내자 같은 것도 아니다. 왜냐하면 이들 언어적 제스츄
어들이 의미하여, 우리가 더 이상 그들 제스츄어들을 필요로 하지 않
는 것처럼 생각되는 단계에로의 그 같은 완전한 접근을 우리에게 가
져다 주고 있는 것은 결국에 가서는 그들 모든 제스츄어들의 교차점
이기 때문이다. 따라서 우리가 언어를 제스츄어라든가 회화와 같은
무언의 표현형태와 비교할 때 이들 형태와는 달리 언어는 동물의 "지
능"(intelligence)이 하고 있는 것처럼이나 다름없이 행동을 위한 새로
운 풍경을 만화경처럼 만들어내는 식으로 세계의 표면에 방향과 벡터
와 "일관된 변형" 혹은 말이 없는 의미를 그려내는 것에 만족치 않고
있다는 사실을 지적하지 않으면 안 된다. 언어는 하나의 의미를 다른
의미로 단순히 대체하는 것이 아니라 등가적 의미들의 치환인 것이
다. 새로운 구조는 과거의 구조 속에 이미 현존해 있었던 것으로서
주어져 있으며, 과거의 구조는 새로운 구조 속에 여전히 존속하고 있
는 것이므로, 따라서 과거가 이해되는 것이다.

언어가 하나의 총체적 축적에 대한 가능성이라 함은 의심할 여지가 없
는 일이다. 그리고 현재의 발언행위는 이 같은 잠정적인 자기소유의 문
제—잠정적이기는 하지만 그렇다고 결코 시시하지 않은 문제—를 가지
고 철학자에게 마주치고 있다. 그런데 언어는 그것이 시간과 상황 속에
존재하기를 중지했을 때만이 사물 자체를 전달할 수 있다는 미결 사항
이 남아 있다. 헤겔은 자신의 체계가 다른 모든 체계들의 진리까지를
포함하고 있다고 생각한 유일무이한 사람이나, 그러나 그의 종합만을
통해서 다른 체계들을 알았던 사람은 실상은 그것들을 전혀 알 수가
없을 것이다. 비록 헤겔이 처음부터 끝까지 옳다고 해도, "헤겔 이
전의 철학자들"을 읽을 필요가 없다 할 이유란 아무 것도 없으리라.

왜냐하면 헤겔은 "그들이 긍정하고 있는 점에 있어서만" 그들을 포함시켜 놓을 수가 있었기 때문이다. 그들은 그들이 부정하고 있는 것을 통하여 헤겔에 있어서는 뚜렷하게 포함되지 않았던, 말하자면 그에게는 전혀 들어 있지 않았던, 그리고 헤겔 자신이 인식하지 못했던 어떤 빛 속에서 보여질 수 있었던 사고의 또 다른 상황을 독자에게 제시해 놓고 있다. 헤겔 그 자신은 "대타적" 존재를 조금도 지니고 있지 않다고 생각했고, 자기 자신은 타인들의 눈에도 자기가 스스로를 생각하고 있는 것과 똑같이 비치고 있다고 생각한 유일한 인물이었다. 설령 다른 사람들로부터 헤겔에 이르는 진보가 있었다는 사실이 인정되어야 한다고 생각하더라도 데카르트의 〈성찰〉이나 플라톤의 〈대화편〉들에도 그러한 진행의 소지는 있다. 그리고 그들 사상가들에게 그러한 소지가 있어 온 것은 그들을 헤겔의 진리와 구별시켜 놓고 있는 바로 그 "순진함"—곧 플라톤이나 데카르트에게서도 발견될 수 있다는 조건하에서만 헤겔에게서도 발견되며, 헤겔을 이해하기 위해서라면 언제나 되돌아가야 하는 사물과의 접촉과 의미의 섬광—때문인 것이다.

헤겔은 하나의 박물관이다. 원한다면 그는 모든 철학이 되고 있다고 말해도 좋다. 그러나 그의 철학은 모든 철학이 갖는 유한성과 영향력을 박탈당하여 방부제로 처리되고 있는 철학이며, 모든 철학들 그 자체로 변형되어 있는 철학이라고 그 자신 믿고 있으나 실제로는 헤겔로 변형되어 있는 철학인 것이다. 우리는 그가 말하는 종합이라는 것이 실제로는 과거의 사상 체계들을 모두 수용하고 있는 것도 아니며, 결코 과거의 사상 체계들도 전혀 아니며, 마지막으로 그것은 "즉자적이며 대자적인" 종합도 결코 아니라는 것—즉 동일한 운동 속에서 존재하며 동시에 인식하고 있고, 그것이 인식하고 있는 바가 존재이고, 그것이 존재하고 있는 바를 인식하며, 보존하는 동시에 억압을 하며, 실현하는 동시에 파괴를 하는 그러한 종합이 아니라는 것—을 인정하기 위해서라면, 하나의 진리가 다른 진리에로 통

합될 때 어떻게 그 진리가 낭비되어 버리고 있는가, 예를 들면 어떻게 코기토가 데카르트로부터 데카르트학파에로 이르면서 맥없이 되풀이되는 하나의 의식(ritual)으로 되어 버렸는가를 알아보기만 하면 된다. 그러나 만약 헤겔이 과거가 멀어져 감에 따라 그 과거가 변하여 그것의 의미로 되고 그래서 우리가 지적인 사상의 역사를, 회고적으로 추적할 수 있다는 사실을 뜻한 것이라면 그의 생각은 옳았다 할 수 있다. 그러나 이러한 종합 속에서 모든 개념(term)은 그들 각자가 고려된 당시의 세계 전체로 남아 있어야만 하며, 그리고 철학들을 서로 연결시켜 놓는 속에서 우리는 수많은 열려진 야생적 의미들처럼 그들 모두를 자기 위치에 있게 하고, 그리고 그들 의미간에 기대와 변형의 교환 작용을 존속토록 한다는 조건하에서만 옳을 수 있을 뿐이다. 철학의 의미는 발생의 의미이다. 따라서 그것은 시간을 벗어나서는 종합될 수 있는 것이 아니며, 그러할 때 그것이 표현이 되는 것이다.

작가는 언어를 초월함으로써가 아니라 단지 언어를 사용함으로써 사물들 자체를 획득하게 된다는 느낌을 갖게 되는 것은 비철학적인 글들에 있어서는 더욱 진실한 것이 되고 있다. 말라르메 자신은 만약 그가 어떤 것을 말하지 않은 채로 놔두지 않고 모든 것을 다 말해 보겠다는 자신의 맹세에 절대적으로 충실했다면 아무 것도 그의 펜으로부터 흘러나오지를 않았을 것이며, 그리고 다른 모든 책들을 모두 불필요한 것으로 만들어 버릴 그 한권의 책을 포기함으로써만이 그는 몇 권의 사소한 책들을 쓸 수 있었다는 사실을 잘 인식하고 있었다. 기호가 없이 존재하는 야생적 의미나, 사물 그 자체—곧 최상의 명료성—란 사실상 일체의 명료성이라고는 없는 것이 되고 말 것이다. 우리가 가질 수 있는 것이 어떠한 명료성이 되든 그것은 황금시대와 같이 언어의 출발에 있는 것이 아니라 그 언어의 노력의 종점에 있는 것이다. 언어와 그리고 진리의 체계는 우리의 삶의 중심을 바꿔 놓고 있다. 즉 하나하나의 작용이 모든 작용에로 옮겨져, 우리가 처음에 그들에 부여했던 점진적인 형성과는 무관한 것처럼 보이

4. 간접적인 언어와 침묵의 목소리 183

는 식으로, 우리는 상호의 입장에서 우리의 작용을 상호 검토하여 회복한다는 사실을 암시해 줌으로써 그렇게 바꿔 놓고 있는 것이다. 그렇게 함으로써 그들 언어와 진리의 체계는 다른 표현적 작용들을 "무언적"이고 종속적인 작용의 단계로 환원시켜 놓고 있다. 그러나 언어와 진리의 체계라고 해서 그것이 침묵을 결여하고 있는 것이 아니며, 의미는 언어와 진리의 체계에 의해 지시된다기보다는 오히려 그들의 단어 구조에 의해 함축되어 있는 것이다.

따라서 시몬느 드 보봐르 여사가 정신에 관련시켜 신체에 관해 했던 얘기와 똑같은 것을 의미에 관련시켜 언어에 대해서도 말해야 할 것이다. 즉 신체는 일차적인 것도, 이차적인 것도 아니라는 것이다. 그 누구도 신체를 단순히 하나의 수단이나 도구로서 사용하고 있지 않으며, 그 한 예로 사람은 원리에 따라 사랑을 할 수 있다고 주장해 본 적이 없다라는 점이다. 또한 신체가 자기 홀로 모든 것을 사랑한다고 하는 것도 사실이 아니므로, 그것은 모든 것을 사랑하거나 아무것도 사랑하는 것이 없다고 우리는 말할 수가 있는 일이며, 또한 그것은 우리 자신이기도 하면서 동시에 아니기도 하다고 말할 수도 있는 일이다. 그것은 목적도 수단도 아니며 항상 자신 너머에 있는 물질에 연루되어 있으면서도 항상 자신의 자율성을 선망하고 있는 것으로서 단순히 숙고된 일체의 목적과 맞설 수 있을 만큼 강력하지만, 우리가 마침내 그것에로 향하여 그 의견을 들으려 할 때 그것은 아무 것도 제시해 주지 못하고 있다는 것이다. 때때로 우리가 자기 자신이라는 느낌을 갖게 되는 데 그때 신체는 자신을 생기있게 하여, 신체만의 것이 아닌 삶에 대해 책임을 지게 되는 것이다. 그때 신체는 행복하거나 혹은 자발적으로 되며, 우리는 신체를 지닌 우리가 된다. 비슷하게 언어는 의미의 시종이 아니지만 또한 의미를 지배하지도 않는다. 그들 사이에는 종속관계가 있는 것이 아니다. 여기에서는 누구도 명령하지 않으며 누구도 복종하지 않는다. 우리가 의미하고 있는 것은 일체의 발언행위를 벗어나 순수한 야생적 의미로서 우리

앞에 있는 것도 아니다. 그것은 이미 말해진 것을 넘어서는 우리의 삶의 과잉에 지나지 않을 뿐이다. 우리의 표현 장치를 가지고 그 장치가 민감하게 작용하는 바의 어떤 상황 속에 자신을 정착시키고, 표현 장치를 그 상황과 충돌하게 하며 그리고 우리의 진술들이란 다만 이러한 교환작용의 궁극적인 균형인 것이다. 정치적인 사상 그 자체도 바로 이러한 질서의 것이 되고 있다. 그것은 언제나 우리의 모든 이해, 모든 경험, 모든 가치들이 동시에 작용하고 있는 바의 역사적 지각의 해명이며, 우리의 모든 명제들은 그러한 지각의 도식적인 공식에 불과한 것들이다. 이러한 노력을 거듭하지 않고 개별적이거나 혹은 집단적인, 우리의 역사 속에서 구체화되지 않았던 가치들을 성립시키려 하는—혹은 계산이나 전적으로 기계적인 과정에 의해 그 수단을 찾으려는 짓과 동일한 것으로 되고마는—행위와 지식은 모두가 그들이 해결하고자 하는 문제에 미치지 못하고 있다. 개인적 삶, 표현, 이해 그리고 역사는 목적이나 개념을 향해 비스듬하게 진행하는 것이지, 그들을 향해 똑바로 나아가는 것이 아니다. 인간은 그가 지나치게 숙고한 끝에 추구한 것을 발견하는 존재가 아니며, 오히려 명상적 삶 속에서 그 삶의 자발적 근원을 구할 수 있는 방법을 알고 있는 사람이라야 관념이나 가치들을 결핍하지 않게 되는 것이다.

5. 세잔느의 회의*

그는 하나의 정물화를 위해 100번의 작업 시간을 필요로 했고, 하나의 초상화를 위해 모델을 150번이나 앉혀 놓았다. 우리가 그의 작품이라고 부르고 있는 것이 세잔느 자신에게 있어서는 그림을 그리기 위한 시론이요, 그에 대한 접근에 불과한 것일 뿐이다. 1906년 그의 나이 67세 되던 해 9월—그러니까 죽기 한달 전—그는 이런 글을 썼다. "나는 그토록 심한 정신적 동요, 그토록 거대한 혼돈에 말려들어가 한동안 나의 약한 이성이 도저히 살아남지 못할 것 같은 두려움에 사로잡히기도 하였다. 이젠 조금 나아진 것 같으며 내가 추구하는 방향을 좀더 분명히 볼 수 있을 것 같다. 그렇게 강렬하게 오랫동안 추구한 목표에 나는 과연 도달할 수가 있을까? 나는 아직도 자연으로부터 배우고 있으며 서서히 진전을 보고 있는 것처럼 느껴진다." 그림은 그의 세계였으며 그림그리는 일은 그가 삶을 영위하는 방식이었다. 그는 제자도 없이, 자기의 가족이나 비평가들로부터 찬사나 격려 한번 받아 본 일 없이 홀로 작업을 했다. 어머니가 돌아가신 날 오후에도 그는 그림을 그렸다. 1870년 병역을 기피했다는 이유로 경찰이 그를 쫓고 있을 때에도 그는 에스타끄에서 그림을 그리고 있었다. 그러면서도 그는 자기의 이 천부적인 직업에 회의를 하는 때가 있었다. 나이가 들어감에 따라 그는 자신의 그림이 갖는 새로움이 혹시나 자신의 눈의 고장으로부터 온 게 아닌지, 그렇다면 자신의 전 생애란 그의 신체의 이상에 근거하고 있는 게 아닌지 하는 의문을 갖기도 하였다. 이

* 이 논문이 처음 발표된 것은 *Fontaine*, 6 : 47 (Déc., 1945)에서였다 그 후 *Sens et non-sens* (Paris: Nagel, 1948)에 수록되었음.

러한 노력과 회의에 대해 그 당시 사람들 역시 의심과 어리석음으로 응
답했을 뿐이었다. 1905년, 한 비평가는 그의 그림을 두고 "술독에 빠진
오물 청소부의 그림"이라고 힐난한 바 있다. 오늘날에도 모크레르 같
은 사람은 세잔느가 자신의 무기력에 대해 했던 고백으로부터 그에
대한 비난의 건덕지를 찾고 있다. 그림에도 세잔느의 그림은 전 세계에
널리 퍼졌다. 그에게는 왜 그처럼 가누기 힘든 불확실함과 그처럼 많
은 노력과 실패들과 그리고 졸지에는 위대한 성공이 있게 되었을까?

어린 시절부터 세잔느의 친구였던 에밀 졸라는 그에게서 천재성을
발견한 최초의 사람이었으며, 동시에 "실패한 천재"라고 말했던 최초
의 인물이기도 하다. 졸라처럼 그림의 의미보다 성격에 더욱 많은 관
심을 가지고 세잔느의 생애를 관찰한 사람에게 있어서 그의 생애란 병
고로 일관된 인생이라고 생각될지도 모른다.

일찌기 1852년, 엑스에 있는 부르봉 대학에 입학하자마자 세잔느는
심한 분노의 발작과 우울증으로 그의 친구들을 두렵게 만들었다. 그
로부터 7년 후, 화가가 되기로 결심을 하고 나서도 그는 자신의 재능
을 의심하여 아버지—모자점을 했으나 후에는 은행원이 된 아버지—
에게 자기를 파리로 보내 달라는 부탁을 감히 하지 못했다. 졸라는 편
지로 그의 불안정과 그의 나약함과 그의 우유부단을 나무랬다. 마침
내 파리에 와서도 그는 이런 편지를 썼다 "내가 바꾼 것이 있다면 그
것은 거주지일 뿐이며 나의 적은 항상 나를 따라 다니고 있다"라고. 그
는 토론도 견뎌내지 못했다. 왜냐하면 그는 토론이란 것이 그를 지치
게 해줄 뿐이며 또 자신의 주장도 제대로 펼 줄을 몰랐기 때문이다.
그의 천성은 근본적으로 불안 그것이었다. 요절하게 될 것이라 생각하
고는 42살 되던 해에는 유언까지 만들어 두었다. 46살 때에는 6개월
동안이나 그를 엄습한 격렬하고도 괴로운 열정에 시달렸는데 그 증상
이 어떠했는가는 아무도 모르며 세잔느 역시 그에 대해서는 언급하려
하지 않았다. 51살 때에는 엑스에 다시 은거하여 자신의 천재적 재능
에 가장 적합한 풍경을 발견하였으나, 이는 또한 자신의 어린 시절, 어

머니와 누이의 세계로 돌아간 것이기도 했다. 어머니가 돌아가신 후
세잔느는 자기의 부양을 아들에게 의존했다. 그는 종종 "인생이란 소
름끼치는 것"이라고 말하곤 했다. 그 무렵 그가 처음으로 익히기 시작
한 종교는 그에게 있어서 삶과 죽음의 공포 속에서 시작된 것이었다.
그는 한 친구에게 이런 식의 설명을 하고는 했다. "무섭군. 다음 며칠
동안은 지상에 있을 것이라고 느끼고 있지만 그 다음에는 어떻게 될 것
인가? 나는 사후의 삶을 믿고 있네. 그래서 나는 후세(aeternum)에
서 볶이는 모험을 원치 않고 있다네." 후에 그의 종교가 더욱 심화되
어 갔지만 그 첫동기는 그의 삶을 질서있게 하여 삶으로부터 구제를
받자는 요청이었다. 그는 갈수록 미약하고 의심이 많아지고 민감해
졌다. 가끔 파리에 와서 친구를 만나면 멀리서부터 아예 접근하지 말
라는 몸짓을 해보였다. 1903년, 그의 그림이 모네의 그림보다 두 배나
더 비싸게 파리에서 팔리기 시작한 후 요하킴 가스께나 에밀 베르나
르와 같은 젊은이들이 찾아와 질문을 했을 때 그는 다소 긴장감을
풀고는 했었다. 그러나 그의 분노의 발작은 계속되었다. 한 예로 엑스
에서 길을 지나고 있을 때 한 어린이가 그를 때린 이후로 그는 어느
누구와의 접촉도 견딜 수가 없게 되었다. 아주 고령이 된 어느 날 그
가 비틀거리기에 에밀 베르나르가 그를 좀 부축하자 그는 화를 내었
다. 그는 자기의 화실을 서성거리며 돌다가는 누구라도 "그의 갈고리
를 내 몸에는 댈 수 없다"라고 외치는 소리가 들릴 지경이었다. 그것
이 "갈고리"라고 생각한 때문에 그는 자기의 모델이었을 여인들을 화
실 밖으로 몰아냈고, 그가 끈끈하다고 말한 목사들을 자기의 인생에
서 추방시켰고, 그리고 에밀 베르나르의 이론들이 너무나 강압적으로
되었을 때 그는 그들 이론을 자기의 마음으로부터 몰아내었다.
 융통성 있는 인간 접촉의 이 같은 상실, 새로운 상황에 대처할 수 없
는 이 같은 무능, 익숙된 습관과 여하한 문제도 일으키지 않는 분위기
속으로의 이 같은 도피, 이론과 실제에 있어서 "갈고리"대 은둔자의
자유라는 이 같은 고질적 대립 등, 이들 모든 증상들이야말로 누구나 그

를 두고 병적인 체질, 보다 정확히 말하자면 예컨대 화가 엘 그레코의 경우처럼 정신분열증(schizophrenia)이라 말하게 할 수 있는 것들이다. 그러나 "자연으로부터의" 회화라는 생각은 바로 이 같은 병적인 쇠약으로부터 떠올랐다는 말이 될 수도 있다. 자연과 색채에 대한 그의 극단적일 정도의 면밀한 주목, 그의 그림이 갖는 비인간적 성격—그는 사람의 얼굴도 하나의 대상으로서 그려져야 한다고 말한 바 있을 정도로—, 가시적인 세계에 대한 그의 집착 등 이들 모든 것들은 그러므로 인간 세계로부터의 도피 곧 그의 인간성의 소외 그 자체를 대변해 주고 있는 것에 지나지 않는 것들이라고 할 수가 있다.

그럼에도 불구하고 이들 추측들은 그의 작품의 적극적 측면에 대해 어떠한 관념도 제공해 주지는 못하고 있다. 즉 그들 추측들을 가지고 우리는 그의 그림이 타락의 현상이라거나 또는 니체가 일컬었듯 "고갈된 삶"이라고 결론지을 수도 없으며 또는 그의 그림은 교육받은 사람에게 아무 것도 말해 주지 않는다고 말할 수도 없는 일이다. 세잔느의 실패를 믿고 있었던 졸라와 베르나르의 생각은 아마도 그들이 세잔느를 개인적으로 알아, 그의 심리상태를 너무 지나치게 염두에 두고 있었던 데서 비롯된 것이라고 할 수 있다. 그러나 이러한 신경쇠약의 토대에서 일망정 세잔느가 누구에게나 타당할 수 있는 예술의 형식을 잉태했다는 사실도 진정 있을 수 있는 일의 하나이다. 혼자 떨어진 채 인간만이 할 수 있는 자연관찰을 세잔느도 할 수 있었을 것이다. 따라서 그의 작품의 의미는 결코 그의 사생활로부터 결정될 수가 없는 일이다.

또한 그의 작품의 의미는 미술사의 견지에서, 즉 세잔느의 방법에 끼친 제영향 등—이탈리아의 화파와 들라크르와, 쿠르베와 인상주의자들—을 고려해 봄으로써 혹은 심지어 그의 작품에 대한 그 자신의 판단에 의지해 본다고 해서 조금이라도 더 명백하게 될 것 같지도 않다.

1870년경에 이르기까지, 그의 초기의 작품들은 약탈이나 살인 등을 그린 환상적인 작품들이었다. 그러므로 그들 작품은 거의 항상 넓은 화필(broad stroke)로써 처리되고 있었으며, 그들의 가시적 측면

들보다도 행위에 대한 도덕적인 인상(physiognomy)을 나타내고 있었다.
후에 가서 세잔느가 회화란 상상된 장면의 구현, 다시 말해 꿈을 외
부로 투사시키는 것이 아니라 현상에 대한 정확한 연구 즉 화실 속에
서의 작업이 아니라 자연을 바라다보며 하는 작업이라고 생각한 것
은 특히 피사로의 덕택이었다. 인상주의자들 덕분으로 그는 운동을
포착하는 것이 제일의 목적이었던 바로크식의 기법을 포기하게 되었
고, 대신 작은 터치를 빽빽하게 나열하는 기법과 끊기를 요하는 선영
기법(hatching)을 사용하게 되었다.

　그러나 그는 인상주의자들과 이내 결별을 했다. 인상주의란 대상들
이 순간적으로 우리의 눈을 때리고, 우리의 눈을 엄습하는 바, 바로
그 방식을 그림 속에 포착시켜 놓으려 하는 것이다. 그러므로 대상
들은 일정한 윤곽도 없이 빛과 공기로 둘러싸인 채 순간적인 지각에
나타나는 대로 묘사되고 있다. 이러한 빛의 덮개(envelope)를 포착하기
위해서라면 사람들은 황갈색(siennas), 황토색(ochres)과 검정색(black)
등을 화면에서 배제하여 오직 스펙트럼의 일곱 가지의 색만을 사용하여
야 했다. 대상들의 색은 캔버스 위에 그들의 고유 색조(local tone)를 칠
해 놓음으로써 곧 대상들이 그들의 환경으로부터 고립되어 띠고 있는 색
을 단순히 칠해 놓음으로써 재현될 수 있는 것이 아니었기 때문이다.
사람들은 또한 자연의 고유색들을 수정해 놓는 대비현상에 대한 주의를
기울여야 했다. 한걸음 더 나아가 일종의 역현상으로서, 자연에서 지
각되는 모든 색채들은 보색의 현상을 일으켜 놓고 있다. 그리고 이들
보색들은 서로를 강화시켜 놓고 있다. 아파트의 침침한 불빛 속에서
보여질 그림에 햇빛을 받은 색채들을 얻으려면—만약 당신이 풀밭을
그리고 있는 경우라면—물론 초록색이 있어야 할 뿐만이 아니라 또한
그 초록색을 생생하게 해줄 보색으로서의 빨강색도 있어야 한다. 마
침내 인상주의자들은 고유 색조 자체를 파괴하기에 이른다. 우리는 일
반적으로 어느 색을 구성하고 있는 색채들을 섞는 것이 아니라 나란
히 병치시켜 놓음으로써 그것을 획득할 수 있으며, 그럼으로써 훨씬

190

더 생생한 색깔(hue)를 얻는 것이다. 이런 과정의 결과로 화면—이제는 자연과 1 대 1 의 대응물이 아닌 화면—에는 각 부분들이 상호 미치고 있는 작용과 영향이 그려짐으로써 우리가 사물을 대할 때 받는 인상 그 자체를 재생시켜 놓고 있다. 그러나 이와 동시에 대기를 묘사하고 고유색을 깨뜨려 놓음으로 해서 대상 자체가 침몰되게 되어, 대상은 그 고유한 중량감을 잃게 된다. 그러나 세잔느가 사용한 파랫트의 구성을 보면 그에게는 또 다른 목적이 있었음을 짐작할 수가 있다. 스펙트럼의 7 가지 색을 사용하는 대신 그는 18 가지의 색—6 가지의 빨간색, 5 가지의 노란색, 3 가지의 푸른색, 검은색—을 사용하고 있다. 따뜻한 색채와 검은 색을 사용함으로써 대상을 재현하려 했고, 다시 대기 배후에 있을 그 대상을 발견하려 하였다. 이와 마찬가지로 그는 토운을 깨뜨리지 않았다. 오히려 그는 이러한 기법을 누진적인 색채들(graduated colors)과 한 대상 전체를 통한 채색의 뉘앙스의 발전, 대상이 지닌 형태와 대상이 받는 빛에 가깝도록 해주는 색채 변조(modulation)로 바꿔쳤다. 어떤 경우에는 윤곽을 없애고, 윤곽보다 색채에 우선권을 주었는데, 세잔느와 인상파들에게 있어 이들은 각각 다른 뜻을 지니고 있는 것이었다. 대상은 이제 반사광으로 가려지거나, 아니면 대기 및 다른 대상들과의 관계 속으로 소멸해 버리거나 하는 일이 없었다. 그 대상은 내부로부터 은밀한 빛을 받는 것처럼 보여, 마치 빛이 거기에서 발산되고 있는 것 같다. 그 결과 그는 입체성과 물질의 실체성에 대한 인상을 획득해 놓고 있다. 더구나 세잔느는 따뜻한 색채들에도 생생한 느낌을 주는 일을 포기하지 않았으며, 이러한 색채 감각(chromatic sensation)을 그는 푸른색을 사용함으로써 획득하였던 것이다.

고로 우리는 이렇게 말해야 한다. 세잔느는 자연을 이상적인 모델로 삼고 있는 인상주의 미학을 포기하지 않은 채 대상으로 돌아가기를 원했다라고. 에밀 베르나르가 고전주의 화가들에게는 윤곽, 구성, 빛의 분배가 반드시 요구되었다는 사실을 세잔느에게 상기시켜 주었을

때 그는 이렇게 대답했다. "그들은 그림을 만들어(create)내려 했지만 우리는 지금 자연의 한 부분을 시도하고 있는 중일쎄." 그리고 과거의 거장들에 대해서 그들은 "리얼리티(reality)를 그것과 상상을 수반하는 추상으로 대체시켜 놓고 있다"고 말했다. 그는 자연에 대해 다음과 같이 말하고 있다. "화가는 이 완벽한 예술작품에 순응해야 한다. 모든 것은 자연으로부터 우리에게 오며, 우리는 자연을 통해서 존재하고 있다. 이것만이 기억할 만한 가치가 있는 것이다." 인상주의를 토대로 마치 박물관에 있는 예술처럼 견고한 무엇인가를 만들고자 했다고 그는 진술하고 있다. 그런만큼 그의 그림은 역설적인 데가 있었다. 왜냐하면 감각적인 표면(sensuous surface)을 포기하지 않은 채 오직 자연에 대한 직접적인 인상만을 가지고, 그리고 뚜렷한 형태 윤곽을 따르지도 않아, 색채를 둘러싸는 윤곽선도 없고 나아가 원근법적이나 혹은 회화적인 배열도 없은 채 그러면서도 리얼리티를 추구하고 있기 때문이다. 이것을 베르나르는 세잔느의 자살 행위라 불렀다. 리얼리티에 이르는 방법을 포기한 채 리얼리티를 추구하는 것, 이것이 세잔느가 곤란을 겪었던 이유이며 또한 1870년과 1890년 사이 그의 그림에 나타나는 형태 왜곡(distortion)의 이유였던 것이다. 측면에서 보여진 컵과 쟁반은 타원형이 되어야 하겠지만 세잔느는 타원의 양쪽 끝을 부풀고 팽창되게 그려 놓고 있다. 귀스타브 지오흐르와를 그린 초상화에서도 작업대가 원근법과는 반대로 그림의 아랫부분까지 펼쳐져 있다. 윤곽선을 포기하면서 세잔느는 감각의 혼돈 상태로 자신을 내맡겼다. 이러한 감각의 혼돈은 대상을 뒤집어 놓고 있으며, 만약 우리의 판단이 언제나 그들 외관을 똑바로 조정해 놓지 않고 있다고 한다면 끊임없이 환상—예를 들어 우리가 머리를 움직일 때 물체가 움직이는 것처럼 여겨지는 환상—을 보여 줄 수 있었을 것이다. 베르나르에 의하면 세잔느는 "무지 속으로 자신의 그림을, 어둠 속으로 자신의 정신을 침몰시켜 버렸던" 것이다. 그러나 그가 말한 내용의 반만큼에도 우리의 마음을 열어 놓지 않고, 그가 그린 것 앞에서 눈을 감

아 버리기 전에야 우리는 이런 식으로 그를 판단해서는 정말로 안 된다.

세잔느와 베르나르 사이에 오고 간 대화를 통해서 볼 때 그는 이미 고정되어 버린 양자택일—감각과 판단, 보는 화가와 사고하는 화가, 자연과 구성, 원시주의(primitivism)와 전통간의 양자택일—을 피하려고 노력했음을 분명히 알아챌 수가 있는 일이다.

세 잔 느 : "우리는 하나의 새로운 광학(optics)을 개발시켜야 한다. 즉 논리적인 비젼을 두고 말함이다. 불합리한 요소가 조금도 없는 그러한 비젼을—"

베르나르 : "자연을 두고 말함인가?"

세 잔 느 : "양쪽 모두에 관계가 있는 것이라야만 하네.

베르나르 : "그러나 자연과 예술은 서로 다르지가 않은가?"

세 잔 느 : "나는 그 둘을 같은 것이 되고자 하고 있네. 예술이란 개인의 통각(apperception)으로서, 나는 이것을 감각으로 구현시켜 그것을 지성의 힘을 빌어 작품 속으로 구성시켜 놓으려 하네."[1]

그러나 이러한 표현들 역시 "감성"(sensitivity)—혹은 "감각"—과 지성에 대한 일상적인 개념을 지나치게 강조하고 있는 것이 되고 있다. 세잔느가 자신의 주장으로 사람들을 설득시킬 수가 없어 왜 그림을 그리기를 좋아했는가 하는 것은 이러한 이유 때문이었다. 전통을 창시할 사람들, 말하자면 철학자라든가 화가에 대해서보다는 그러한 전통을 고수하는 사람들에 훨씬 적합한 것이 되고 있는 양분법을 그의 작품에 적용하지를 않고, 그는 계속적으로 전통에 대해 의문을 제기하는 회화의 진정한 의미를 추구하기를 더욱 좋아했다. 그는 감정과 사고, 혼돈과 질서 중 어느 하나를 선택해야 된다고 생각하지 않았다. 그는 우리가 보는 고정된 사물과 그 사물이 나타나는 가변적인 방식을 분리시켜 놓기를 원치 않았다. 즉 그는 형태를 띤 물질,

1) 세잔느와 베르나르와의 대화는 *Souvenirs sur Paul Cézanne* (Paris, 1912)에 실려 있음.

자발적인 조직(spontaneous organization)을 통한 질서의 탄생을 묘사하려 하였다. 그는 이른바 "감각기관들"과 "오성"을 구별하고 있는 것이 아니라, 그보다는 우리가 지각하는 사물의 자발적인 조직과 관념 및 과학 등의 인간적인 조직을 구별하였다. 우리는 사물을 바라다본다. 우리는 그들의 존재에 관해 일치하고 있다. 즉 우리 인간은 그들 사물에 닻을 내리고 있다. 우리가 우리의 과학을 구축하고 있는 것도 기초로서의 이와 같은 "자연"을 가지고서이다. 세잔느는 이러한 원초적 세계(primordial world)를 그리기를 원했다. 그러므로 동일한 풍경을 사진으로 찍을 경우 그것이 인간의 작업 곧, 편의와 절박한 현존을 암시시켜 주고 있는 반면, 그의 그림은 자연을 순수하게 보여 주고 있는 것처럼 보인다. 그렇다고 해서 "어떤 야만인처럼 그리기를" 세잔느가 원했던 것은 결코 아니다. 그는 지성, 관념, 과학, 원근법, 그리고 전통 등을 그들이 매달려 있는 자연의 세계에 접목되고 있는 것으로 소급시켜 놓기를 원했으며, 그리하여 과학을 "그것의 근원"인 자연에 대치시켜 놓고자 했다.

원근법에 대한 연구를 통해 이 같은 현상에 충실함으로써 세잔느는 최근의 심리학자들이 공식화하게 된 것을 발견하였다. 즉 우리들이 실제로 지각하는 원근법인 생생한 원근법(lived perspective)은 기하학적인 것도, 사진기의 원근법도 아니라는 사실이다. 가까이서 우리가 보는 사물들은 그들이 사진에서 보이는 것보다 작게 나타나며, 멀리 떨어져 있는 사물들은 사진에서 보이는 것보다 훨씬 크게 보인다. 이러한 현상은 영화에 나오는 기차가 동일한 사정에서 실제의 기차보다 훨씬 빨리 다가오고 더 크게 보이는 경우에서도 알 수 있는 일이다. 비스듬하게 보이는 원이 타원형으로 보인다고 말하는 것은 우리가 사진기가 되고 있다는 가정하에서 우리 눈이 보게 되는 것을 마치도 우리가 하는 실제적인 지각인 것처럼 간주하는 데서 나온 말이다. 실제로 우리가 보는 것은 타원이 아닌 대략 타원으로 보이는 형태이다. 자기 부인의 초상화에서는 그녀의 몸 한쪽에 있는 벽지의 접경은 다른 한쪽에 있는

벽지의 접경과 일직선을 이루고 있지 않다. 만약 어떤 선이 넓은 종이조각 밑으로 지나가면 가시적인 두 부분들은 서로 단절된 것같이 보인다는 것은 주지되고 있는 사실이다. 귀스타브 지오흐르와의 식탁은 그림의 밑바닥까지 뻗혀 있으며, 우리의 눈이 커다란 표면을 훑어볼 때 우리의 눈이 계속적으로 받아들이고 있는 이미지들은 정말이지 서로 다른 관점들로부터 취해지고 있는 것들이 되고 있으며, 따라서 전 표면은 뒤틀려 보이게 마련이다. 이같이 뒤틀린 모습들을 캔버스에 다시 옮겨 놓음으로써 나는 그들을 고정시켜 놓게 된다는 것은 사실이다. 즉 이들 모습들이 지각 속에 싸여 있다가 기하학적인 원근법으로 나아가게 되는 자발적 운동을 나는 중단한 것이다. 이와 같은 현상은 색채에 있어서도 일어난다. 회색 종이 위의 핑크색은 그 배경을 초록으로 물들여 놓고 있다. 아카데믹 페인팅은 그림이 실물과 똑같은 대비효과를 일으킬 것이라고 생각한 나머지 배경을 회색 그대로 그려 놓고 있다. 인상주의 회화는 자연 속에서의 대상들의 그것만큼이나 생생한 대비를 성취하기 위하여 그 배경에 초록색을 사용하고 있다. 이것은 색채의 관계를 왜곡시켜 놓는 일이나 아닌지? 여기서 중단해 버린다면 그렇게 말해도 좋으나 화가의 임무란 초록빛 배경으로부터 그 색이 지닌 원래의 특성을 앗아가 그림 속의 다른 모든 색채들을 조정해 주는 데 있다. 이와 마찬가지로, 세잔느의 그림의 전면적인 구성을 전체적으로(globally) 보게 되면 원근법적인 형태 왜곡은 더 이상 그런 식으로 보이지를 않고, 차라리 자연적인 비젼(natural vision) 속에서 일어나고 있는 것처럼 떠오르는 질서, 우리 눈 앞에 막 나타나 스스로 조직화되어 가는 행위 속의 대상의 인상을 일으켜 주기 위한 것처럼 되어 있는데 바로 여기에 그의 천재성이 있는 것이다. 마찬가지 얘기가 되겠지만 대상을 둘러싸고 있는 선이라고 생각되고 있는 대상의 윤곽선이란 것도 가시적 세계에 속해 있는 것이 아니라 기하학에 속해 있는 것이다. 만약 계속되는 하나의 선으로 사과 형상의 윤곽을 그려 놓으면 그것은 그러한 형상을 지닌 하나의 대상을 만들어내는 일에 불과하다.

그러나 윤곽이란 것은 차라리 사과의 가장자리들이 깊이로 침잠해 들어가는 하나의 이상적인 한계로 봄이 옳다. 물론 어떠한 형상의 모습도 나타내 주지 않는 일은 대상들로부터 그들의 동일성을 빼앗는 격이 된다. 그러나 대상을 단순히 하나의 선으로 그려 놓은 것은 깊이—즉 사물이 우리 눈 앞에 펼쳐진 것으로서가 아니라, 유보들로 가득찬 무진장한 리얼리티로서 제시되고 있는 그러한 차원—를 희생시켜 놓고 있는 것이다. 세잔느가 대상을 변조시킨 색채로 부풀리고, 그리고 또 몇몇 윤곽선을 푸른색으로 나타내고 있는 것은 위와 같은 이유에서였던 것이다. 우리의 ·응시는 바로 이러한 유보들 속에서 튀어나오고 있기 때문에 그것은 마치도 우리의 지각 속에서 일어나는 것과 마찬가지로 그 모든 것들 속으로부터 드러나는 하나의 형상을 포착하게 되는 것이다. 이러한 식의 유명한 세잔느의 이 형태 왜곡은 결코 임의적인 것이 아니었다. 그가 이 수법에 빠진 것은 그가 캔버스를 더 이상 색채로 채우지도 않고, 정물화에서의 긴밀하게 짜여진 텍스츄어도 포기했을 때인 1890년 이후, 그러니까 그의 마지막 시기에 이르러서였다.

그러므로 세계가 그 진정한 밀도(density)로 주어지기 위해서라면 윤곽선은 색채들의 결과이어야만 한다. 왜냐하면 이 세계는 틈이란 없는 하나의 덩어리이며 색채들의 한 체계로서, 소실 원근(receding perspective)과 윤곽선, 모서리 및 굴곡선들이 팽팽한 선들처럼 색채들을 가로지르며 새겨지고 있는 그러한 체계이기 때문이다. 그러므로 이 공간 구조는 그것이 형성될 때 떨림이 있게 된다. "윤곽선과 색채는 이제 서로 구별되는 것이 아니다. 색칠을 함에 따라 그와 동시에 윤곽선은 그려지는 것이다. 색채들이 조화를 이루면 이룰수록 윤곽선은 더욱 정확해지게 된다 … 색채가 가장 풍부해질 때 그 형태 역시 극에 달하는 것이다." 세잔느는 형상과 깊이의 감을 일으키기도 하는 촉각적인 감각(tactile sensation)을 제시하기 위해 색채를 사용하려고 하지는 않았다. 촉각과 시각의 이러한 구별은 원초적인 지각에서는 알려져 있는 것이 아니다. 우리가 이러한 감관들을 구별하는 법을 알게 되는 것은

추후의 일이요, 인간의 신체에 대한 과학의 결과로서일 따름이다. 체험된 대상은 감각기관들의 분담에 입각하여 재발견되거나 구성되는 것이 아니다. 오히려 그것은 이들 분담들이 퍼져 나오고 있는 바의 중추로서 처음부터 우리 앞에 있는 것이다. 우리는 대상의 깊이나 반들거림, 부드러움, 딱딱함을 그대로 보는 것이다. 심지어 세잔느는 우리가 대상들의 냄새를 본다고까지 주장하고 있다. 화가가 이 세계를 표현하고자 할 것이라면 그의 색채 배열은 이처럼 분리될 수 없는 전체를 내포하고 있어야 한다. 그렇지 않으면 그의 그림은 단지 사물들에 대한 힌트를 주고 있는 것이 될 뿐이며, 우리에게 실재 세계를 규정해 주는 격인 이 중대한 통일성, 현존성을 제공하지는 못할 것이다. 하나 하나의 화필이 왜 수없이 많은 조건들을 만족시켜야만 하느냐 하는 것은 바로 이러한 이유에서이다. 때때로 세잔느는 하나의 터취를 위해 몇 시간 동안을 생각하기도 했는데, 이는 베르나르가 알려 주는 바와 같이 각각의 터치가 "공기, 빛, 대상, 구성, 성질, 윤곽 및 스타일을 포함"해야 하기 때문이었다. 존재하고 있는 것을 표현한다는 일은 이렇듯 끝이 없는 작업인 것이다.

또한 세잔느는 사물이나 인물들의 인상(physiognom)을 결코 무시하지 않았다. 단지 그는 색채로부터 드러나는 것으로서의 인상을 파악하고자 했을 뿐이다. 사람의 얼굴을 "하나의 대상으로서 보고" 그린다는 것이 거기에서 "사유"를 벗겨내는 짓이 아니다. "화가는 그것을 해석한다는 사실을 잘 알고 있다", "화가는 천치가 아닌 것이다"라고 세잔느는 말하였다. 그러나 여기서 말하는 "해석"이라는 말은 본다는 행위와 구별되는 반성을 말하는 것이 아니다. "아주 작은 푸른색들(little blues)이나 또 아주 작은 밤색들(little maroons)을 칠하지만 나는 그의 응시를 포착하여 전달한다. 어두운 초록빛을 붉은색과 결합시켜서 어떻게 슬픈 빛을 띤 입, 혹은 웃음 띤 얼굴을 그려낼 수 있겠는가라고 누군가 트집을 잡는다면 그것은 우수운 일이다"라고 그는 말하고 있다. 우리의 개성이 드러나고 파악되고 있는 것은 우리의 응시 속에

서인데, 이 응시라는 것은 색들의 결합에 지나지 않는 것이다. 타인의 마음이라는 것도 육화된 모습으로서만이, 즉 그 사람의 표정, 제스츄어 등에 속해 있는 것으로서 우리에게 주어지는 것이다. 영혼과 신체의 구별이 아무런 소용이 없는 것과 마찬가지로, 사유와 비젼의 구분 역시 무의미한 것이다. 고로 이러한 개념들이 유도되며, 동시에 양자가 분리될 수 없게 되어 있는 바의 원초적인 경험으로 세잔느는 돌아가고 있는 것이다. 먼저 개념화부터 해 놓고 여기에 맞는 표현을 찾는 화가는 우선 자연 속에서 인간이 드러날 때의 신비—즉 우리가 한 개인을 보는 매순간마다 새로워지는 신비—를 놓치게 된다. 〈슬픔의 피부〉에서 발작은 "방금 내린 눈이 이루어 놓은 층처럼 그렇게 하얀 식탁보, 거기엔 식기들이 모두 대칭으로 솟아 있고, 그 식기 위에는 황금색 빵이 마치 왕관처럼 얹혀져 있다"라는 묘사를 하고 있다. 여기에 대해 세잔느는 다음과 같이 말하고 있다. "나의 젊은 시절 내내 나는 방금 내린 눈처럼 그 하얀 식탁보를 그리고자 하였다. …이제 나는 누구든 대칭으로 솟아 있는 식기들, 그리고 황금색 빵을 그리려 하기만 하면 된다는 사실을 알고 있다. 내가 '그렇게 경험했듯 왕관을 쓴' 것처럼 그린다고 한다면 당신은 알만 합니까? 그러나 내가 자연 속에 있는 그대로의 식기나 빵을 정말로 균형있게 하고, 거기에 음영을 준다면 당신은 왕관이나 눈이나 일체의 흥분들이 역시 거기에도 있을 것이라 함을 확신할 수가 있을 것입니다."

우리는 인간이 만든 물건들—도구, 집, 거리, 도시 등—가운데서 살고 있으며, 이들을 보게 되는 것은 대부분의 경우 이 물건들을 사용하는 우리 인간의 행위를 통해서이다. 이 모든 것들은 필연적으로 요지부동인 상태로 그렇게 존재하는 것처럼 흔히들 생각하고 있다. 세잔느의 그림은 이러한 습관적인 사고를 잠시 중단시키고, 인간이 자기 자신을 앉혀 놓았던 비인간적인 자연의 근저를 드러내 보여 주고 있다. 이러한 까닭에 세잔느가 그리는 인물들은 마치 인간이 아닌 다른 종류의 생물이 바라보는 것처럼 그렇게 낯설게 나타나고 있는 것

이다. 그리고 자연 역시 물활론적인 교섭(animistic communion)이 일어
날 수 있게끔 제반 속성으로부터 벗겨져 있다. 풍경화에는 바람 한
점이 없으며, 라크 단씨에는 움직임 하나 없다. 태초에 그러하였던
것처럼 모든 대상은 얼어 붙은 것처럼 머뭇거리고 있을 뿐이다. 그것
은 인간이 안이함을 느낄 수 없으며 모든 인간적인 감정의 유출이 금
지된 낯선 세계이다. 세잔느의 그림을 본 후 다른 화가의 그림을 본
다면 비애의 순간이 지나간 다음 다시 시작된 대화가 절대적 변화를
은폐시켜, 생존자들에게 그들의 안정을 가져다 주는 것 같은 그런 편
안한 기분임을 느끼게 될 것이다. 그러나 오직 인간만이 자신들이 부
여한 인간성의 질서 밑바닥에 있는 사물의 근원을 올바로 꿰뚫는 그와
같은 비전을 가질 수가 있는 것이다. 이 같은 모든 사실은 동물은 사
물들을 볼 수 없으며, 또한 진리만을 기대하는 입장에서는 그들에게
로 침투할 수 없다는 사실을 가르치고 있는 것이다. 사실주의적인 화
가는 원숭이와 다를 바 없다는 베르나르의 말은 사실과 상반되는 것이
다. 여기서 우리는 세잔느가 어떻게 미술의 고전적 정의—자연에 추
가된 인간이라는 정의—를 다시 부활시킬 수 있었는가를 알고 있다.
　세잔느의 그림은 과학적 방법이나 전통을 결코 무시하지 않았다. 파
리에 있을 때 그는 매일 루브르 박물관엘 갔었다. 그림의 기교는 반드
시 터득되어야만 하며, 평면이나 형태에 대한 기하학적 연구는 이것을
배우는 과정에 있어 필수적인 것이라고 그는 믿고 있었다. 그는 풍경의
지질학적 구조부터 알아보았으며, 가시적 세계에 관련되어 나타난 이
모든 추상적인 관계들이 그림을 그리는 작업시에 반드시 영향을 주어
야 한다고 확신하고 있었다. 테니스 선수가 공을 칠 때마다 그 근저
에는 그 게임의 규칙이 깔려 있듯이 해부학과 디자인의 규칙들은 그
가 붓을 델 때마다 항상 같이 있는 것이다. 그러나 화가의 손놀림을
유도하는 것은 원근법이나 기하학 또는 색채에 관한 규칙 등이거나 혹
은 그런 것을 위한 특수한 지식이 아니다. 화가의 모든 행위를 주도
하여 서서히 작품을 형성시키는 것 같은 유도체는 오직 하나가 있을

뿐이다. 그것은 전체성 혹은 절대적 풍요성으로 나타나는 풍경이며, 정확히 말해 세잔느가 말한 "모티프"라고 하는 것이다. 그러나 그는 먼저 풍경의 지질학적인 토대를 찾는 데서부터 시작했으며, 세잔느의 부인의 말을 따르자면 그 다음은 꼼짝 않고 눈을 크게 뜬 채 그 시골 풍경에서 "발아하는" 일체의 것을 바라보고는 했다. 그가 직면했던 일은 첫째로 이제껏 배운 모든 과학으로부터 지식을 잊는 일이고, 둘째로 이러한 과학들을 통하여 스스로 서서히 드러나는 하나의 유기체로서의 풍경의 구조를 재포착하는 것이었다. 그러기 위해서는 우리가 포착한 모든 부분적인 광경들이 서로 접합되어야 하며, 우리의 눈이 여기저기 산만하게 바라본 것이 다시 통일되어져야 한다. 가스께가 말한 대로 "방황하는 자연의 손에 가담해야 한다." 그리고 "흐르고 있는 세계의 일분, 일분, 이것을 풍부한 리얼리티로서 그려야만 한다." 세잔느 자신도 자기가 생각하던 바가 갑자기 완성되어질 때가 있어, "나는 모티프를 가졌다"고 말을 하곤 하였으며, 풍경화의 중심은 너무 높게 너무 낮게 자리잡아도 안 되며, 모든 것이 잡힐 수 있는 그물 안에 생생하게 포착되어야 한다고 설명하기도 하였다. 그리고 난 후에 그는 지질학적인 골격을 그린 처음의 목탄 스케치를 둘러싸기 위해 색채를 사용하여 그림의 모든 부분을 칠하기 시작했다. 그의 그림은 먼저 풍요성(fullness)과 밀도(density)를 가지며, 다음으로 구조와 균형 속에서 자랐다. 그러다가 어느 한순간에 갑자기 완성되는 것이다. "그러므로 풍경은 내 속에서 자기 자신을 사유하고 있는 것이며, 그리고 내 자신은 풍경의 의식이다." 이러한 직관적인 과학(intuitive science)보다 자연주의로부터 동 떨어져 있는 것은 다시 없을 것이다. 요컨대 미술은 모방이 아니며, 또는 본능이나 훌륭한 취미에 따라 만들어진 그 무엇도 아니다. 그것은 표현행위의 과정인 것이다. 즉 단어들의 기능이 명명하는 것, 말하자면 혼미한 방식으로 우리에게 드러나는 것들의 성질을 포착하여, 그것을 알아볼 수 있는 대상으로 우리 앞에 놓는 일인 것과 마찬가지로 가스께의 말을 빌리면 화가의

임무란 "객관화하는 일", "투영시키는 일", "포착하는 일"인 것이다.
단어가 그들이 지시하는 사물과 조금도 닮은 데라고는 없는 것처럼,
그림은 실물 같은 착각을 일으키게 한다는 의미에서의 눈속임(trompe-
l'oeil)도 아니다. 세잔느 자신의 말처럼 그는 "여태껏 그려져 본 적이
없었던 것을 그림으로 썼고, 그리하여 딱 한번 그것을 회화로 만들었
다." 우리는 끈적끈적하고도 애매한 외형을 잊고, 이들 너머 이들
이 드러내는 바 사물에 곧장 다가서게 된다. 화가는 자신이 아니었
으면 서로 다른 의식을 지닌 분리된 삶 속에서 벽으로 가로 막혀 있
었을 그 무엇—모든 사물의 요람인 외관들의 진동—을 파악하여 그것
을 가시적인 대상들로 환원시킨다. 그리하여 화가에게 있어서 가능한
정서가 있다면 그것은 낯설음의 느낌이며, 하나의 서정주의가 있다면
존재의 끊임이 없는 부활의 그것이라고 할 수가 있다.

다 빈치의 모토는 시종일관된 엄밀성이었으며, 시작법에 입각하여
창작된 모든 고전적인 작품들은 예술을 창조한다는 것이 결코 용이한
일이 아님을 보여 주고 있다. 그러나 발작이나 말라르메처럼 세잔느가
부닥친 난관은 그와는 다른 종류였다. 발작은 삶을 오직 색채로만 표현
하기를 원했고 또 자신의 걸작을 숨긴 채 발표하지 않는 한 화가—아마
도 들라크르와가 그 모델인 것 같음—를 서술해 놓고 있다. 주인공인 프
렌호퍼가 죽었을 때 그의 친구들은 여러 가지 색과 기괴한 선들이 뒤범
벅이 된 벽화만을 발견하였다. 세잔느는 발작의 이 〈알려지지 않은
걸작〉을 읽고 감동하여 눈물을 흘리며 자신이 바로 프렌호퍼라고 말
하였다. 발작 자신은 "사실화"(realization)의 문제에 사로잡혀 있었지
만 어쨌든 그의 이러한 노력은 세잔느에게 빛을 던져 주었다. 〈슬
픔의 피부〉에서 발작은 "표현되어져야 할 사상", "세워져야 할 체
계", "설명되어져야 할 과학"이라는 말을 하고 있다. 〈인간 희극〉에
등장하는 실패한 천재들 중의 한 사람인 루이 랑베르를 통해 발작은 이
렇게 말하고 있다. "나는 어떤 발견들을 향해 돌진하고 있다. …그러나
나의 손을 묶고 나의 입을 다물게 하며 나의 소명과는 반대 방향으

로 나를 끌고 가는 이 힘을 어떻게 말해야 좋을까?" 발작이 자기 시대의 사회를 이해하는 데 초점을 맞추고 있었다고 말하는 것은 충분한 설명이 되지 못한다. 전형적인 순회 판매원을 묘사하거나 교수라는 직업을 "해부하는 일", 혹은 사회학의 기초를 마련하는 것조차도 초인의 일은 아니다. 일단 금전이나 정열 같은 가시적인 힘들을 명명하고, 이것들이 뚜렷이 작용하는 바를 묘사한 다음에, 발작은 그 모든 것들이 어디로 가고 있으며, 그것 뒤에 숨어 있는 원동력은 무엇이며, 그 진정한 의미는 무엇인가에 대해—예컨대 "그 모든 노력이 문명의 알 수 없는 미스테리 속으로 기어 들어가 가려고 하는" 유럽 등에 대해—의문을 가진다. 요컨대 그는 이 세계를 결합시켜 주고, 가시적인 형태를 증식시키는 원인이 되는 내적인 힘이 무엇인가를 알고자 했던 것이다. 회화의 의미에 대해 프렌호퍼도 이와 비슷한 생각을 가지고 있었으니, "손이란 단지 신체의 일부가 아니라, 포착되어 전달됨에 틀림없을 어떤 사상을 표현하여 지속시키는 것이다. …이것이야말로 진짜 투쟁이다! 많은 화가들은 미술의 이와 같은 테마를 모르면서도 본능적으로 이러한 일에 성공을 하고 있다. 당신은 여인을 그리고 있는 것이지 보고 있는 것이 아니다." 화가란 대부분 사람들이 항상 가담되어 있으면서도 보지 못하였던 광경을 포착하여 그들 중 가장 "인간적인" 사람에게 그것을 보여 주는 사람이다.

그러므로 쾌락만을 위한 예술(art for pleasure's sake)은 없다고 보아도 무방하다. 물론 종래의 관념들을 새로운 방법으로 연결시킴으로써 혹은 여태껏 보아 온 형태를 제시함으로써도 쾌락을 가져다 주는 대상을 고안할 수는 있다. 이러한 고물상 식의 그림을 그리거나 표현을 하는 방식이 일반적으로는 문화(culture)라는 의미로 이해되고 있다. 그러나 세잔느나 발작 같은 예술가는 문화화된 동물(cultivated animal)이 되는 것으로 만족하지 않고, 그 문화를 그 근본으로까지 파 내려가 이해하여 거기에 새로운 구조를 부여하고 있다. 그는 세상에 처음 태어난 사람이 말했던 것처럼 말하며, 어느 누구도 이전에 그린 적이 없었던 것처럼

그린다. 그러므로 그가 표현하고 있는 것은 명료하게 규정된 사유의 번역일 수가 없다. 왜냐하면 그러한 사유는 이미 우리 자신들이나 다른 사람에 의해 표명되어진 것이기 때문이다. 생각(conception)은 제작 (execution)에 선행할 수가 없는 법이다. 예술적 표현의 행위가 있기 전에는 다만 막연한 흥분이 있을 뿐이며, 완성되어 이해된 작품 그 자체가 있고서야 비로소 말할 것이 없었던 것이 아니라, 그 무엇인가 있었다는 사실이 증명되는 것이다. 그리고 그것이 무엇인가를 알기 위해서 예술가는 문화라든지 제관념의 교환이 이루어지고 있는 바의 소리 없는 고독한 경험의 근원으로 돌아가고 있기 때문에, 그는 작품이 단순한 외침 이상의 무엇이 될지 알지도 못한 채, 또 그 작품이 생겨나게 된 개인의 삶의 흐름으로부터 과연 그것이 분리될 수가 있는 것인지, 혹은 동일한 개인의 삶의 미래나 작품과 공존하는 단자들 및 미래의 개체가 이룰 열려진 공동체와 일치될 수 있는 의미에 대한 독립적인 존재성을 가져다 주는 것인지를 알지도 못한 채, 마치 인간이 그 첫번째의 말을 내뱉듯이 자기 작품을 내던져 보이는 것이다. 예술가가 말하려는 것의 의미는 실상 이 세상 어디에도 존재하지 않고 있다. 그것은 아직 의미를 지니고 있지 않은 사물들 속에 있는 것도 아니며, 예술가 자신이나 그의 모호한 삶 속에 있는 것도 아니다. 그것은 소위 "문화인"(cultured man)들이 스스로를 감금시키고 있는 일로 만족하고 있는 기존의 이성으로부터 떠나, 그 자체의 고유한 근원을 가진 다른 이성으로 우리를 불러들이고 있는 것이다.

베르나르가 세잔느를 인간의 지성으로 돌려 놓으려고 했던 시도에 대해 세잔느는 이렇게 대답하였다 "나는 창조주(pater omnipotens)의 지성을 향해 있다"라고. 확실히 그는 무한한 로고스의 사상과 계획을 향해 있었다. 따라서 세잔느의 불확실성과 고독은 그의 기질적인 신경과민에 그 원인을 돌려 놓을 것이 아니라, 그의 예술이 가진 목표로 설명되어져야 한다. 물론 풍부한 감각, 강열한 정서, 그리고 자신이 소망했음직도 했던 생활을 부수고, 다른 사람들과 동떨어져 살지 않을 수 없

게 만든 번뇌와 미스테리가 섞인 모호한 감정들이 그에게 유전적으로 전
해졌을지도 모르는 일이지만, 그러한 기질들도 표현행위 없이는 작품을
창조해낼 수가 없는 법이며, 또한 이러한 성질들이 그의 예술적 활동
에 난관이 되고 있었는지 아니면 도움을 주고 있었는지도 알 수 없
는 일이다. 세잔느가 봉착했던 난관은 최초의 말(first word)이라는 난
관이었다. 그는 자신이 전지전능하지도 않으며, 신은 더욱더 아니므
로 스스로 무력하다고 생각하면서도 이 세계를 묘사하고자 했으며, 그
것은 하나의 광경으로 완전히 바꾸어서 마침내 이 세계가 어떻게 우리
에게 접촉되고 있는가를 가시적이게 해주려는 그러한 일이었다. 물리
학에 있어서의 새로운 이론과 같은 것은 계산이 그에 대한 관념이나
의미들을 이미 모든 사람에게 공통되는 측정 기준에 연결시켜 놓고 있
기 때문에 쉽게 증명될 수 있다. 그러나 예술가이기도 하며 혹은 철
학자이기도 한 세잔느 같은 화가에게 있어서는 어떤 관념을 창조하여
표현해 놓는 것으로 끝나지 않는다. 화가들은 그 관념이 다른 사람의
의식 깊숙이 그 뿌리를 내릴 수 있게 할 경험들을 환기시켜야만 하는
것이다. 실제로, 성공적인 작품은 그 자신의 교과(lesson)를 가르치는 이
상한 힘을 가지고 있다. 이를테면 책이나 그림 속에 나타난 실마리들
을 따라가는 독자나 관람자들은 징검다리를 놓고, 각 예술가들의 스
타일이 지니고 있는 모호한 명료성을 통해 껑충껑충 뛰게 됨으로써
마침내 예술가가 전달하고자 했던 바를 발견하게 된다. 그런 의미에
서 화가가 할 수 있는 일이란 이미지를 구성해 놓는 일뿐이다. 그리
고 그는 이 이미지가 다른 사람에게서도 소생될 수 있도록 기다려야
한다. 그렇게 될 때 예술작품은 각기 고립된 우리의 삶들을 결합시킬
수가 있는 것이다. 이런 상태에 이르면 예술작품이란 고집스러운 망
상이나 끈질긴 환각처럼 어느 한 사람에게만 존재하는 것이 아니며,
또한 채색된 캔버스로서 단지 조그만 공간 속에 있을 뿐도 아닌 것이
다. 그것은 차라리 영원한 획득물인 양 가능한 한의 우리 모두의 마
음에 대한 요구를 가지고 여러 마음들 속에서 미분화된 채 거주하는

것이 될 것이다.

그러므로 이른바 "유전적인 경향들"이나 "제영향들"—세잔느의 생애 중 우연적인 사건들에 불과한 것들—이라 할 것은 자연과 역사가 그더러 해독해내라고 준 텍스트인 셈이다. 말하자면 그것들은 세잔느 작품의 문자적 의미만을 제공하고 있는 것들일 뿐이다. 그러나 예술가의 창조란 인간의 자유로운 의사결정과 같이, 이처럼 주어진 의미에 대해 그들 사건들이 있기 전에는 존재하지 않았던 형성적 의미(figurative sense)를 부여하는 일이다. 세잔느의 삶이 우리가 보기에 그 속에 이미 자기 작품의 씨앗을 지니고 있는 것처럼 보이는 것은 우리가 그의 작품을 먼저 알고 난 다음에, 그 작품을 통해서 그의 삶의 제반 여건들을 둘러보고 그리하여 작품으로부터 빌려 온 의미를 그 사건들에 씌우고 있기 때문이다. 따라서 세잔느에 있어서 앞서 열거해 온 사건들이나 흔히 우리들이 절박한 조건들이었다고 얘기하는 이와 같은 제반 사건들이 설사 그가 처해 있던 투사의 그물 속에 그 모습을 나타낼 것이었다고 해도, 그럴 수 있었다고 되는 것은 그가 어떻게 살았느냐 하는 문제가 아직 결정되지 않은 입장에서 그가 무엇을 살아야만 했던가 하는 문제로서 다만 그들을 제시함으로써인 것이다. 따라서 처음에 부과된 주제인 이러한 사건들은 그들이 한 부분을 이루고 있는 어떤 존재 속으로 복귀될 때 어느 한 삶을 자유롭게 해석한 그 삶의 상징이나 모노그램이 되는 것이다.

그러나 이 자유라는 것에 관해 과오를 저지르지 말도록 하자. 삶에 "주어진 것들"(life's givens)에 대해 과도하게 영향력을 행사하거나, 아니면 삶의 발전을 파괴시키는 어떤 추상적인 힘으로 이를 생각해서는 안 된다. 물론 한 예술가의 삶이 그의 예술작품을 설명할 수 없는 것이 사실이기는 하나 또한 이들이 서로 관련을 가지고 있음도 부정할 수 없는 사실이다 그러기에 창조될 이러이러한 예술작품이 이러이러한 삶을 요구했다고 말하는 것이 옳은 말이다. 애초부터 세잔느의 삶에 유일한 평형이 있었다면 그것은 그의 미래의 작품에 대한 지지로부터

유래되고 있는 것이다. 즉 그의 삶은 그의 미래의 작품의 투영(projec-tion)이었다. 따라서 앞으로 제작될 작품은 실상 어느 정도 넌지시 암시되고 있었던 것이다. 그러나 이들 암시가 그의 삶과 작품에 관한 단 하나의 모험을 이루고 있다 하더라도 그들을 어떤 결정적인 원인으로 보아서는 안 된다. 여기서 우리는 원인과 결과를 초월해 있는 것이다. 원인이나 결과는 둘다 그가 되고자 원했던 것과, 하고자 원했던 것의 공식인 영원한 세잔느라는 동시성 속에 다 들어 있는 것이다. 그러므로 세잔느의 작품은 그가 가진 정신분열증이라는 병의 형이상학적 의미—모든 표현적 가치가 일단 중지된 채 얼어붙은 외관들의 총화로 환원된 세계를 바라보는 방식—를 드러내 주는 것이므로 그의 정신분열적인 기질과 작품 사이에는 하나의 친밀한 관계가 존재하고 있는 것이다. 고로 그의 병은 단순히 부조리한 사실이나 불행이 아니다. 그것은 곧 인간 존재의 일반적인 가능성인 것이다. 그리고 그것은 특히 인간 존재가 그의 역설들 중의 하나인 표현이라는 현상(phenomenon of expression)에 용감하게 직면했을 때 일어난다. 이러한 의미에서 정신분열증에 걸렸다는 것과 세잔느가 되었다는 것은 동일한 것이다. 그러므로 어린아이와 같은 세잔느의 최초의 거동에서 그리고 그가 사물에 반응을 하는 방식에서 이미 분명하게 나타난 이와 같은 행위로부터 창조적인 자유를 분리시키는 일은 불가능하다. 세잔느가 자신의 그림들 속에 있는 대상이나 얼굴에 부여했던 의미는 그것이 그에게 현상되고 있는 세계 속에서 그에게 스스로를 드러낸 것이었다. 세잔느가 했던 일은 단순히 이 의미를 해방시켜 주는 것이었다. 그러므로 그려 달라고 아우성을 치는 것은 그가 본 대상이나 얼굴 그 자체였던 것이며, 세잔느가 했던 것은 다만 그들이 말하고자 갈구하고 있는 바를 표현하는 일뿐이었다. 그렇다면 도대체 자유(freedom)란 것이 어떻게 관련되어 있을 수 있겠는가 하는 문제가 제기된다. 사실이지 존재의 조건들은 의식이 존재 그 자체에 제공해 놓고 있는 존재 이유나 정당성을 통한 우회의 방식으로 우리의 의식에

영향을 미치고 있을 뿐이다. 우리는 단지 우리가 목적하는 렌즈를 통해서, 우리 자신을 바라다봄으로써만이 우리가 어떤 존재인가를 알 수 있을 뿐이며, 따라서 우리의 삶은 언제나 일종의 투사이거나 선택의 형태를 지니며, 그러므로 자발적(spontaneous)인 것처럼 보인다. 그러나 우리가 처음부터 어떤 특정된 미래를 목표로 하는 우리의 방식이 되고 있다고 얘기하고 있는 것은 우리의 투사가 우리의 최초의 존재 방식과 더불어 이미 중단되어, 우리가 이 세상에 태어나 처음으로 숨을 쉴 때 이미 모든 선택은 이루어졌다고 말하는 일이나 다름없게 된다. 만약 우리가 어떠한 외적인 제약도 경험하지 않는다면 그것은 우리 자신이 전체적으로 외적인 것이기 때문이다. 그 나타나는 모습을 우리가 처음 보았을 때의 그 영원한 세잔느, 그리하여 그에게 외적인 것처럼 생각되었던 사건과 영향이란 것을 인간적인 세잔느에게 초래시켜 놓았던 그 영원한 세잔느, 그리고 그에게 있었던 모든 일을 계획했던 저 영원한 세잔느, 숙고해서 선택된 것이 아닌 인간과 세계에 대한 그 태도, 그러한 태도가 외적인 원인들로부터는 해방되어 있다지만 그 자신에 대해서도 그것은 자유로운 것인가? 그 선택은 삶을 초월한 저 뒤 쪽에 있는 것이 아닌가? 그리고 여러 가능성들이 있을 수 있는, 뚜렷이 구별된 영역이 아직 없으며, 흔히 그렇듯 하나의 개연성 하나의 유혹만이 있는 곳에 어떤 선택이 있을 수 있을까? 만약 내가 태어날 때부터 하나의 투사라고 한다면 주어진 것과 창조되어진 것은 내 속에서 구별될 수 없을 것이며, 따라서 순전히 유전적이라든가 생래적인 단 하나의 제스츄어—자발적이지 않은 제스츄어—라는 것을 이름지을 수가 없으며, 또한 애초부터 나 자신인 세계 속의 그러한 존재 방식에 관해 절대적으로 새로운 단 하나의 제스츄어를 구별하여 이름짓는 일도 불가능할 것이다. 우리의 삶이 완전히 구성되어 있다라고 말하는 것과 완전히 주어져 있다라고 말하는 것 사이에는 아무런 차이점이 없다. 그러므로 진정한 자유가 있다고 한다면 그것은 우리의 삶의 과정에 있어 우리가 원래의 상황을 넘어서면서도 동시에 동일한 것

으로 있기를 중지하지 않음으로써 가능할 수 있을 뿐이다. 바로 여기에 문제점이 있다. 즉 자유에 관한 한 다음과 같은 두 가지 사실이 모두 분명한 것이라는 점이다. 즉 우리는 결코 결정된 존재가 아니라는 사실이요, 그렇기는 하지만 과거를 돌아봄으로써 우리는 우리가 어떻게 진행해 왔는가에 관한 암시를 늘 발견할 수 있으므로 변해 버리는 것도 아니라는 사실을 말함이다. 이제 우리가 할 일은 세계에 대한 우리의 유대관계(bond)를 파괴하지 않으면서 이 자유가 우리에게 나타나고 있는 방식과 함께 이러한 두 가지 사실들을 동시에 이해하는 일이다.

이 유대관계는 언제나 거기에 있으며, 그것은 우리가 그들 관계가 존재하고 있다는 사실을 인정하기를 거부할 때조차도 언제나 마찬가지이다. 그러나 발레리는 다 빈치의 그림에서 영감을 얻어, 애인도, 채권자도, 일화도 모험담도 하나 없이 순전히 자유만을 가진 괴물을 묘사해 놓고 있다. 즉 다 빈치 그 자신과 사물들 사이에는 어떠한 꿈도 개입되지 않고 있다. 당연히 간주되고 있는 어떠한 것도 그의 확신을 지지해 주는 것이란 없으며, 그리고 파스칼이 얘기한 "심연" 같은 그럴듯한 이미지 속에서 자신의 운명을 읽지도 않는다. 다른 괴물들과 직접 투쟁을 벌리는 대신 그는 그들이 그렇게 행동하게 하는 것이 무엇인가를 이해하여, 자신의 주목을 통해 그들을 무기력하게 하여 누구나 다 아는 사실로 그들을 환원시켜 놓고 있다. "사랑과 죽음에 관한 다 빈치의 생각보다 더 자유롭고 덜 인간적인 것은 없다. 그의 노트에 나타난 단편적인 글에서 그는 사랑과 죽음에 관해 말하고 있다. 그는 이 노트에서 '너무도 강렬한 열정을 가진 사랑이란 사실 너무 추한 것이어서 서로 사랑하는 사람들이 만약 그들 자신이 하고 있는 일을 알게 된다면 아마 인류는 사멸하고 말 것이다'라고 다소간은 분명하게 얘기하고 있다. 이러한 경멸은 그의 여러 스케치로부터도 발견되고 있으니, 그것은 어떤 사물들에 대한 면밀한 검토는 무엇보다도 조롱의 극치가 되는 일이기 때문이다. 그리하여 그는

이따금씩 사랑이라는 행위에 대해 해부학상의 결합이나 놀라운 단면
을 그려내고도 있다. "²⁾ 회화 수법을 완전히 숙달하여 그는 자기가
원하는 대로 지식의 수준에서부터 삶에 이르기까지 모든 것을, 그것
도 매우 우아하게 할 수가 있었다. 그가 행하는 모든 것은 자신이 알
고 하는 것이었다. 숨을 쉬거나 살아가는 행위와 마찬가지로 예술이
란 행위 역시 그의 지식을 벗어날 수 있는 것이 아니었다. 행위와
삶은 그들이 수행될 때에는 초연한 지식과 상반되는 것이 아니기 때
문에 안다는 것과 행위한다는 것 그리고 창조한다는 것이 똑같이 가
능할 수가 있게 되는 근거로서의 "중심적인 태도"를 그는 발견했다.
그는 곧 "지성적인 힘" 그 자체요, "정신으로 이루어진 인간"(man of
the mind)이었다는 것이다.

　이 점에 대해 좀더 자세히 살펴보기로 하자. 다 빈치에게는 어떠
한 계시도 없었다. 발레리가 말한 것처럼 그의 오른편에서 입을 벌리
고 있는 심연도 없었다. 이는 물론 옳은 말이다. 그러나 〈성 안나, 성
모, 아기 예수〉라는 작품에서 성모의 망토자락이 아기 예수의 얼굴에 닿
는 곳에서 그는 독수리를 암시해 놓고 있다. 여기에는, 졸지에 그가 얘
기를 중단하고 어린 시절의 기억을 추구하는 새의 비상에 관한 한 토막
의 글이 있다. "나는 특별히 독수리와 인연이 깊은 듯하다. 어린 시
절에 관한 나의 중요한 기억들 중의 하나는 내가 아직 요람에 누워 있을
때 한 독수리가 내게 와서 그의 꼬리를 가지고 강제로 나의 입을 벌
리게 해 놓고는 입술 사이를 몇 번 친 적이 있다는 사실이다. "³⁾ 어릴
때의 기억인지 아니면 어른이 된 후 가지게 된 하나의 공상인지는 모
르겠으나 기막히게 명료한 이 의식은 수수께끼 같은 비밀을 간직하고
있다. 어떤 뚜렷한 근거를 가진 얘기도 아니며 또한 그 자체로서 의
미를 가진 얘기도 아니다. 우리는 한 개인의 비밀스러운 역사 속에, 상

2) Cf. *Introduction to the method of Leonardo da Vinci* (London, 1929).
3) Cf. Sigmund Freud, *Leonardo da Vinci: A Study in Psychosexuality*, trans.
　 by A. A. Brill (New York, 1947).

징의 숲 속에 갇히게 된다. 만약 프로이트처럼 우리가 알고 있는 바 새의 비상의 의미와 휄라티오(fellatio)의 환상들, 그리고 이러한 사실들과 다 빈치의 유아기의 관계 등에 의해서만 이 수수께끼를 해석하려 들 것이라면 누구든 의례껏 이의를 제기할 것이다. 그러나 최소한 고대 이집트인들에게 있어 독수리란 여성의 상징이었다는 것은 엄연한 사실이다. 그들에 의하면 모든 독수리는 여성이며, 바람에 의해 수태된다고 하고 있다. 또한 성당의 신부들은 자연사의 근거 위에서 동정녀의 수태를 믿으려 하지 않는 사람들을 반박하는 데 이 전설을 이용하기도 하였다. 레오나르도는 끊임없는 독서를 해 나가는 중에 아마도 이 전설을 우연하게 읽게 되었을 것이다. 그리하여 여기서 자신의 운명에 관한 상징을 발견했을 것이다. 즉 레오나르도는 자신이 태어난 바로 그 해에 귀족 출신인 도나 알비에라와 결혼한 어느 부유한 공증인의 사생아였다. 그녀에게는 자식이 없었으므로 그의 아버지는 레오나르도가 5살이 되던 해 그를 이 집으로 데리고 들어왔다. 그러므로 그가 버림받은 시골 여자인 자기 생모와 지낸 것은 불과 4년밖에 되지 않았던 것이다. 한편 그에게는 아버지가 계시지 않았으므로 기적에 의해 자기를 잉태한 듯한 불행한 어머니와의 외롭고 단절된 생활을 통해서 이 세상을 알게 되었다. 레오나르도가 애인을 가졌었다는 얘기는 없으며, 또한 그런 열정을 느꼈다는 말도 없고, 때로는 동성애로 지탄을 받았으며, 또한 자신의 일기장에 지출이 큰 경비에 대해서는 기록이 되어 있지 않으면서도 자기의 제자인 두 남학생의 옷값이나 자기 어머니의 장례 비용에 대해서는 지나칠 정도로 세세한 부분까지 기록되어 있는 것 등을 생각해 보면 그는 단 한 사람만의 여인, 즉 자기 어머니만을 사랑했으며, 어머니에 대한 이러한 사랑으로 인하여 자기 주위의 소년들에 대한 정신적인 애정 이외에는 어떠한 감정도 가질 수 없었다고 말해도 좋을 것이다. 어머니와 같이 생활한 4년 동안, 그는 그의 아버지에게 불려갈 때 포기하지 않으면 안 되었던 애착감을 형성하였고, 그는 이 애착감에 자신의 애정의 모든 원천과 자유분방한 모든 힘을

210

부어 넣었던 것이다. 삶에 대한 갈증은 세계에 대한 연구와 지식에로
향하게 되었고, 또 그 자신 언제나 "고립"(detached)되어 있었으므로
그는 바로 그 지성적인 힘, 오로지 저 정신뿐인 인간, 타인들과는 다른
그런 사람이 될 수밖에 없었다. 성격이 냉담하고, 어떠한 큰 분노나 큰
사랑, 증오를 느끼지도 않는 사람으로서 그는 그림을 미완성인 채로 남
겨 두고, 괴상한 실험들에 시간을 소비하고 있었으므로 당대인들은
그를 매우 신비스럽게 느끼기까지 하였다. 마치도 그는 성장한 어른
같은 데라곤 없는 것 같았으며, 그의 마음 속의 모든 장소가 이미 다
드러난 듯하였으며, 그의 탐구 정신은 생으로부터 자기 자신을 도피시
키기 위한 하나의 방법 같았으며, 그의 모든 긍정적인 능력 전부를
어린 시절에 부여하여 끝까지 그 어린 시절에 매여지게 되기에만 충실
했었던 것 같았다. 그가 하는 짓들은 그야말로 어린 아이의 장난과 같
은 것이었다. 바사리는 다음과 같은 얘기를 전해 주고 있다. "레오
나르도는 밀납으로 반죽을 만들어, 산보를 하는 동안 그것으로 매우
정교한 동물들을 만들곤 하였는데, 속을 비게 하여 거기에 공기를
채울 수 있게 하였으므로 그것은 공기를 불어 넣어 주면 뜨고, 공기가
빠져 나가면 땅에 떨어졌다. 한번은 벨베드르의 포도주 양조업자가
괴상한 도마뱀 한 마리를 발견하였는데 레오나르도는 다른 도마뱀 가
죽으로 이 도마뱀에게 날개를 만들고 거기다가 수은을 채워서 도마뱀
이 움직일 때마다 수은이 물결치듯 떨리게 하였다. 또한 눈알, 수
염, 뿔도 똑같은 방법으로 만들어 달아서 이 도마뱀을 길들인 다음에
상자에 넣어 곧잘 친구들을 놀라게 하고는 하였다."[4] 그의 아버지가
그를 버렸듯 그렇게 그는 자신의 작품을 완성도 하지 않은 채 내버려
두었다. 아버지의 보호와 감시하에서 자라지 못한 대부분의 사람들이
그러하듯이, 그는 권위에는 조금도 아랑곳하지 않았으며, 오직 자연
과 그리고 지식에 관한 자신의 판단만을 믿었다. 따라서 사물을 검토
하는 이와 같은 순수한 능력, 고독감, 호기심—모두 마음의 본질적인

4) Cf. *Ibid.*

것들—조차도 자신의 살아온 경력과 관계를 가질 때에만 그 자신의
것이 될 수 있었다. 그가 가장 자유로울 때 바로 그 자유 속에서 그는
어린 시절의 레오나르도로 되돌아갔으며, 다른 방면에 대한 애착을
가지고 있었다는 바로 그 이유 때문에 다른 한쪽으로는 고립되어 지낼
수가 있었다. 순수한 의식이 된다는 것은 이 세계와 타인에 대해 그 나
름의 태도를 취하는 또 다른 한 방법인 것이기도 한 것이다. 그는 자
신의 출생과 자신의 어린 시절 때문에 자기에게 형성된 상황을 동화시
켜 나가는 과정에서 이러한 태도를 배운 것이었다. 이렇듯, 삶에 대
한 근본적인 참여 그리고 그 참여의 방식에 의해 뒷받침되지 않는 의
식이란 없는 법이다.

　프로이트가 하고 있는 설명 중에 있는 임의적인 것이 무엇이건, 그런
것이 있다 해서 여기서 정신분석학적인 직관을 불신할 수만은 없는 일
이다. 정말이지 독자들은 명증성의 결핍 때문에 자주 멈칫하게 된다.
왜 이렇게만 설명되어야 하나? 다른 설명은 왜 불가능한가? 이런 의문
은 프로이트가 가끔 몇가지 해석들을 제공하고 있으며, 그리고 그에 따
르면 모든 증상들은 규정을 초월(over-determined)해 있는 것이니만큼 한
층 절박한 것처럼 보인다. 최종적으로 어느 경우에나 성을 도입시켜
놓고 있는 학설은 애초에 모든 특이한 경우나 반증들을 제거하고
이루어진 것이므로, 귀납적인 논리의 원칙에 따라 어느 경우에 있어
서나 완벽하게 원인과 결과의 관계를 보여 줄 수 없음은 사실이다.
이런 식으로 정신분석학을 몰아칠 수는 있으나, 한편으로 이는 이론
상의 것에 지나지 않는다. 왜냐하면 만약 정신분석학자들이 제시하는
것들이 증명될 수 없다면 또한 무시될 수도 없기 때문이다. 말하자면
정신분석학자들에 의해 발견된 유년과 성년 사이의 여러 복잡한 대응관
계들이 어찌 우연일 뿐이라고 할 수가 있을 것인가? 정신분석학으
로 인하여 우리는 인생의 한 시기로부터 다른 시기에 미치는 반향,
암시, 반복 등, 프로이트가 그 배후에 있는 이론을 정확히 진술하지
않았더라면 우리가 상상조차 못했을 이런 연관성에 주목하게 되었고,

이를 알게 되었음이 부인할 수 없는 사실임에야. 정신분석학이란 일반 자연과학과는 달리, 인과율 같은 필연적인 관계를 제공하는 것이 아니라 원칙적으로 단순히 있을 수 있는 동기적인 관련성(motivational relationship)에 대해 말하고 있는 것이다. 그러므로 독수리에 대한 레오나르도의 공상이나 혹은 이것이 말해 주고 있는 바의 과거 그의 유년 시절을 두고 그것이 그의 미래를 결정했던 요인으로 보아서는 안 된다. 오히려 이는 신탁의 말씀, 즉 앞으로 일어날 가능한 여러 사건의 고리에 적용될 모호한 상징과도 같은 것이다. 좀더 정확히 말해서, 모든 삶에 있어 그 인간이 갖는 출생이나 과거는 어떤 특수한 행위를 결정짓는 것이 아니라, 모든 행위 속에서 발견될 수 있다는 의미에서의 범주나 근원적 차원을 형성하고 있는 것이다. 레오나르도가 자신의 유년 시절 속으로 침잠해 들어갔든, 거기로부터 빠져 나오기를 원했든 간에 그는 그 자신이 아닌 다른 어느 누구도 될 수는 없는 일이다. 우리를 변모시켜 놓고 있는 이러한 수많은 결정들은 항상 기존의 상황(factual situation)과의 관계에서 이루어지는 것이다. 그러한 상황은 수용될 수도 거부될 수도 있는 것이나, 그것이 우리에게 추진력을 주거나 또는—수용될 상황으로서이든지 거부될 상황으로서이든지—우리가 그에 부여하는 가치가 우리에 대해 육화되는 일을 피할 수는 없는 노릇이다. 과거와 미래 사이에 일어나고 있는 교환관계(exchange)를 기술하거나 또는 우리 각자의 삶이 그 궁극적인 의미가 밝혀져 있지 않은 수수께끼 위에 어떻게 머물러 있는가를 보여 주는 것이 정신분석학자들의 목적이라면, 우리는 그로부터 귀납적인 엄밀성을 요구할 권리는 없는 것이다. 우리와 우리 자신간에 이루어지고 있는 의사소통을 다양하게 하고, 성을 존재의 상징으로, 존재를 성의 상징으로 간주하며, 과거에서 미래의 의미를, 미래에서 과거의 의미를 찾는 이러한 정신분석학자들의 해석학적 고찰(hermeneutic musing)이 미래가 과거에 의존하고, 과거가 미래에 의존하여 모든 것이 무엇인가를 상징하는 삶의 순환적 운동에 대해 엄밀한 귀납법보다 더 잘 적용될 것은 틀림없는 사실이다. 정신분석학

은 자유를 불가능하게 하는 것이 아니다. 오히려 그것은 우리에게 이 자유를 구체적으로 생각하게끔 가르쳐 주고 있다. 즉 그 자유라는 것을 우리 자신에 대한 창조적인 반복—되돌이켜 볼 때 언제나 우리 자신에게 충실한 창조적 반복—으로서 생각하게끔 가르쳐 주고 있다.

고로, 작가의 삶은 우리에게 아무 것도 말해 주지 않는다는 것과 이와 반대로 작가의 삶은 작품을 향해 열려 있으므로 우리는 모든 것을 그의 삶 속에서—만약 우리가 그것을 해석할 줄만 안다면—발견할 수 있다는 것은 다같이 옳은 말이다. 마치도 미지의 어떤 동물의 움직임 속에 들어 있어, 그 움직임을 지배하는 법칙을 이해하지 못하면서도 우리가 그의 움직임을 관찰할 수도 있는 일이듯이, 세잔느의 관찰자들 역시 세잔느가 사건이나 경험에 부여한 변형(transmutation)들을 알아 맞히지는 못했던 것이다. 그들 관찰자들은 세잔느의 의미(significance), 이따금 그를 둘러싸고 있는 근원조차 알 수 없는 빛을 전혀 알지 못하고 있었다. 그렇다고 해서 그가 그 자신의 중심에 있었던 것도 아니었다. 열흘 중 아흐레 동안 그가 주위에서 본 것은 경험적인 삶의 이루지 못한 시도들의 비참함, 낯선 파티의 잔존물들 등 그런 것들이었다. 그러나 그가 캔버스 위에 색을 칠하면서 자신의 자유를 실현시켜야 했던 곳은 바로 이 세계 속에서였던 것이다. 자신의 가치가 증명되기를 기다려야만 했던 것은 타인들의 인정 위에서였다. 이것이 왜 그가 자신의 손 아래에서 창조되는 그림에 물음을 던졌는가 하는 이유였던 것이며, 또 왜 타인들이 자기의 캔버스에 향해 있는 시선에 그가 매달리게 되었는가 하는 이유였던 것이며, 그리고 그가 끊임없이 작업을 해 나가는 이유도 바로 여기에 있었던 것이다. 우리는 우리의 삶을 결코 벗어날 수 없으며, 관념이나 자유를 결코 정면으로 마주볼 수도 없는 일이다.

6. 형이상학과 소설*

"당신이 형이상학적 상황에 의해 그처럼 구체적으로 감동
을 받는다는 것은 놀랄 만한 일이군."
"그러나 그 상황은 구체적인 것이지요. 나의 삶의 모든 의미
가 걸려 있는 문제란 말이에요"라고 프랑스와즈는 말했다.
"그렇지 않다는 말이 아냐. 바로 그거야. 신체와 영혼을
모두 관념을 체험하는 일로 하고 있는 당신의 그 능력이라
는 것이 좀 예외적이라는 말이지"라고 피에르는 그녀에게
대답했다.
 시몬느 드 보봐르 〈초대받은 여인〉 중에서

1

어떤 위대한 작가의 작품은 항상 두어 개의 철학적 관념에 의존하고
있다. 스탕달에 있어서 이들 관념이란 자아와 자유의 개념이며, 발작
에 있어서는 우연한 사건 속에서 의미가 출현하는 것으로서의 역사의
신비요, 푸르스트에게는 현재 속에 과거가 내포되어 있는 방식 및 지
나간 세월의 현존이다. 작가의 기능은 이들 관념들을 논제화시켜 말
하는 것이 아니라, 이들 관념들을 사물들이 현존하는 방식으로 우리들
에게 현존케 하는 것이다. 이에, 스탕달의 역할은 주관성을 제시하는
것이 아니라 주관성을 현존케 하는 것만으로 충분한 일이다. [1]

* 이 논문은 *Cahier du Sud*, 22 : 270 (Mar., 1945)에 게재되었다가 *Sens et non-sens*(Paris: Nagel, 1948)에 수록된 것임.
1) 스탕달은 〈적과 흑〉에서 다음과 같은 말을 하고 있다. "Only I know what I might
have done…, for others I am at most a 'perhaps.'" "If they notified me of
the execution this morning, at the moment when death seemed ugliest to me,

그럼에도 불구하고 작가들이 철학에 진지한 관심을 표할 때, 그들이 서로간의 유사성을 인식하는 데 그처럼 어려움을 겪어 왔다는 것은 놀라운 일이다. 스탕달은 이데올로기스트(ideologist)들을 극찬한다. 발작은 정신주의의 언어(language of spiritualism)로써 신체와 정신, 경제와 문명의 의미심장한 관계에 의거하여 그의 견해를 절충, 표현하고 있다. 푸루스트는 가끔 자신의 시간 직관을 상대주의적이며 회의적인 철학으로, 또 때로는 그 철학을 그만큼 뒤엎을 불멸성에 대한 희구로 바꿔 놓고 있다. 발레리는 최소한 〈레오나르도 다 빈치의 방법에 관한 서설〉을 첨부하려고 하였던 철학자들을 비난하였다. 오랫동안 철학과 문학은 사물을 이야기하는 상이한 방식을 지녀 왔을 뿐만이 아니라 그 목적 역시 다른 것처럼 간주되었다.

하지만 19세기말 이래로, 철학과 문학간의 유대는 한층 가까워지고 있는 중이다. 이러한 화해의 첫번째 징조로서는 개인의 신변 잡기, 철학적 논문 그리고 대화록 등의 요소를 지닌 혼합적 표현양식의 출현을 들 수 있다. 페기의 작품은 그 훌륭한 예이다. 왜 그때부터 작가는 자신을 표현하기 위하여 철학, 정치 그리고 문학을 동시에 참고할 필요가 있었을까? 그것은 새로운 탐구영역이 열렸기 때문이다. "누구나 명백한 것이든 은밀한 것이든 형이상학을 가졌고, 그렇지 않으면 그는 존재하지 않는 것이 된다."[2] 지성적인 작품은 이미 세계에 관한 어떤 태도를 수립하는 것에 관심을 가지고 있었으며, 문학과 철학이 세계에 대한 각기 다른 표현이라고 생각되고 있었으나 그러나 이제 와서야 그러한 관심은 뚜렷하게 나타나기 시작한 것이다. 모든 삶을 잠재적인 형이상학(latent metaphysics)으로, 모든 형이상학을 "인생의 해명"(explication of life)으로 규정하기 위해서는 그러므로 프랑스에서는 굳이 실존철학의 도입을 기다릴 필요조차 없었다.

the public eye would have spurred me on to glory… A few perceptive people, if there are any among these provincials, could have guessed my weakness … But nobody would have *seen* it."
2) Charles Péguy, *Notre Jeunesse.*

이러한 사실이야말로 실존철학의 역사적 필연성과 중요성의 증인이
되어 주고 있는 셈이다. 즉 그것은 그 자체보다 더 오래된 조류의 의
식화인 셈이고, 실제로 그것은 이러한 조류의 의미를 밝히는 작업이었
고, 이러한 조류의 활력을 촉진하는 일이었다. 이론의 여지가 없는
합리주의의 기초 위에서 조작된 고전적 형이상학은 개념들을 나열해 놓
음으로써 세계와 인간의 삶을 이해시킬 수 있다고 확신하고 있었기 때
문에, 그 형이상학은 문학과는 하등의 관련도 없는 전문분야로 통할
수 있었다. 그것은 삶을 해명(explicating)하기보다 설명(explaining)하
거나 반성하는 것이 더 중요한 문제였다. 플라톤이 "동일한 것"(the
same)과 "다른 것"(the other)에 대하여 언급한 바는 의심할 바 없이 인
간 자신과 타자들간의 관계에도 적용되는 말이다. 데카르트가 신을 두
고 본질과 존재가 동일한 것이라고 한 말은 어떤 식으로는 인간에게 타
당하고 그리고 어떻든 신의 인식과 사유의 자기 인식을 구별하는 일이
불가능하게 되어 있는 주관성이라는 장소에 대해서도 타당한 말이다.
칸트가 의식 일반에 대하여 한 말은 더욱 직접적으로 우리의 관심을 모
은다. 그러나 플라톤이 말하고 있는 것은 결국 "동일한 것"과 "다른
것"에 관해서이다. 데카르트가 최종적으로 언급하고 있는 것은 신이
다. 칸트가 언급하고 있는 것은 의식, 즉 나와는 대극적으로 존재하
고 있는 타자이거나 나 자신이다. 예컨대 데카르트의 경우에 있어서
처럼 실로 대담한 출발에도 불구하고 철학자들은 항상 그들 자신의
존재를 선험적인 배경(transcendental setting)에서이거나, 어떤 변증법
의 한 계기로써 혹은 다시금 개념으로 기술하거나, 미개 민족들이 그것
을 표상하여 신화 속에 투영시켜 놓는 방식을 기술함으로써 끝을 맺고
있다. 따라서 형이상학은 사람 속에서 정말로 순수하게 추상적인 반성
의 희곡으로써는 결코 물어져 본 적이 없고, 다만 검증된 공식들에
의해 지배된 억센 인간성(robust human nature) 위에 놓여지게 되었다.
　　그러나 현상학적 혹은 실존적인 철학이 세계를 설명하거나 그 "가
능성의 조건들"을 발견해 내는 것보다 오히려 이 세계에 대한 경험 곧

세계에 관해 일체의 사유를 선행해서 일어나는 세계와의 접촉을 공식 화시키는 과제를 스스로 떠맡게 되자 사정은 변했다. 이러한 일이 있 은 후 인간에 있어서의 형이상학적인 요소는 그것이 어떠한 것이 되 었든지 간에 인간의 경험적인 존재 외부의 어떤 것—즉 신이나 의 식 일반—에로 돌려질 수가 없다. 인간이 형이상학적인 것은 바로 그 자신의 존재 속에서이며, 사랑을 하거나 증오를 하는 행위에서이 며, 자신의 개인적이고도 집단적인 역사 속에서인 것이다. 그리고 형 이상학은 더 이상 데카르트가 말하였듯이 매달 몇 시간씩 해야 할 일 거리가 아니고, 파스칼이 생각한 대로 그것은 심장의 아주 경미한 움 직임 속에 현존해 있는 것이다.

그렇게 된 다음부터 철학의 과제와 문학의 과제는 더 이상 분리될 수가 없게 되었다. 세계에 관한 경험을 표명하는 일과, 의식이 어떻게 살그머니 세계 속으로 들어가게 되는지를 밝히려는 일에 우리의 관심이 쏠리게 되었을 때 우리는 어느 누구도 표현의 완벽한 투명성을 더 이 상 자부할 수가 없는 일이었다. 가령 세계가 "얘기"(story)라는 방식으 로써가 아니고서는 표현될 수 없거나, 흔히 하는 말대로 지적될 수 없는 그러한 것이라고 한다면 철학적 표현은 문학적 표현과 똑같은 모호성 을 띨 수밖에 없게 된다. 우리는 표현의 잡다한 양식이 어울려져 나 타나는 것을 목격하게 될 뿐만이 아니라, 소설과 연극은 심지어 철학 적 어휘가 단 한마디라도 쓰여지지 않더라도 철저히 형이상학적인 것 이 될 것이다. 한 걸음 더 나아가 형이상학적 문학은 어떤 의미에서 필히 무도덕적(amoral)인 것이 될 터인데, 그것은 의지할 수 있는 인 간성이란 이제 없게 되었기 때문이다. 인간 행위의 도처에서 형이상학 의 침해는 타파해야 할 "구습" 같은 것만을 초래시켜 놓고 있다.

그러므로 형이상학적 문학의 발전은 곧 "도덕적" 문학의 종결이요, 이것은 예컨대 시몬느 드 보봐르의 작품 〈초대받은 여인〉이 의미하고 있는 바이기도 하다. 이 작품을 예로 하여 이러한 현상을 더욱 상 세히 검토하기로 하고, 그리고 그 작품의 등장인물들 때문에 문학비

평가들은 격분하여 그들을 부도덕하다고 비난하게 되었은 즉, 이들
등장인물들이 야유를 보내고 있는 "도덕성" 너머에 과연 "진정한 도
덕성"이 있는지 없는지를 살펴보기로 하자.

 의식의 상태에서는 끊임없는 불안이 있다. 내가 어느 사물을 지각하
는 그 순간 나는 그것이 내 앞, 저기 나의 시각장(field of vision) 밖에
존재하고 있음을 느낀다. 그런데 내가 파악할 수 있는 사실상 몇 안 되
는 사물을 둘러싸고 있는 아직 파악되지 않은 무한한 사물의 지평이 있
다. 야밤중의 기적소리, 내가 막 입장하는 텅빈 극장은 도처에서 지각
될 태세가 되어 있는 그들 사물들 즉 "관객 없이 상연된 쇼", 삼라만상
으로 가득찬 어두움 등을 매우 짧은 순간 동안 내게 나타나게 한다. 그
러나 만약 내가 나를 둘러싸고 있는 사물들과의 교류관계를 중단하고,
그들을 그 역할상 인간적인 세계 혹은 우리가 살고 있는 세계 밖에 있는
자연적 사물들로서 다시 발견하게 된다면, 그들 사물은 나의 파악을 벗
어나 있게 된다. 문이 닫혀져 관목의 향기를 맡을 수도 없고, 새의 지저
귐을 들을 수도 없이 정적만이 감도는 시골집에서 의자 위에 걸쳐 있는
내게 주어진 그대로의 낡은 쟈켓을 내가 받아들인다면 그 쟈켓은 수수께
끼 같은 것이 될 것이다. 아무런 목적도 없이, 제한된 공간을 차지하고
그것은 거기에 있다. 그것은 자기의 현상태를 알지 못한다. 그것은 그
저 조그만 공간을 차지하고 있는 것으로 만족하고 있다. 즉 그것은 나
는 그렇게 될 수 없는 식으로 그렇게 존재하고 있다. 쟈켓은 의식처
럼 어떤 방향이고 아무 데로나 달아나지 않고 있다. 그것은 현재의 그
상태로 견고하게 그대로 있다. 그것은 즉자적(in-itself)인 것이다. 이처
럼 모든 대상은 내게서 나의 존재를 박탈함으로써만이 그 자신의 존재
를 긍정할 수 있으니, 나와 내가 보고 있는 것 말고 세계 속에는 또 다

른 사물이 있음을 나는 항상 은연중에 알고 있다. 그러나 일상적으로 나는 이러한 인식 중에서 나 자신을 재확인할 필요가 있는 것만을 간직하고 있다. 결국 나는 사물이 존재하기 위해서라도 그것은 나를 필요로 하고 있다는 사실을 깨닫게 된다. 언덕 뒤편에 풍경이 그때까지 가려져 있었음을 알아차리게 될 때만이 비로소 그것은 완전한 하나의 풍경이 된다. 어떤 사물이 보여지지 않을 것이라거나 보여질 수가 없는 것이라고 한다면, 그것이 무엇일가를 우리는 상상할 수가 없다. 내가 없어도 존재하고, 나를 둘러싸고 있으며 나를 벗어나 있는 것처럼 생각되었던 이 세계를 존재케 하는 것은 결국 나 자신이다. 그러므로 나는 세계에 직접적으로 현존하고 있는 의식이요, 어떻든 나의 경험의 그물 속에 잡히지 않고서는 어떠한 것도 존재하기를 요구할 수 없다. 나라는 것은 이 특정한 사람이나 혹은 얼굴, 이 유한한 존재가 아니다. 즉 나는 거처도 없고 나이도 없는 순수한 목격자요, 세계의 무한성과 맞설 만한 힘을 가진 순수한 목격자이다.

우리가 타인의 경험을 극복하거나, 아니 승화(sublimate)시켜 놓고 있는 것도 이렇게 해서인 것이다. 우리들이 사물들만을 취급하고 있는 한 우리는 초월성(transcendence)으로부터 쉽사리 빠져 나올 수가 있지만 타인들의 초월성은 보다 저항적이다. 가령 타인이 존재하고 있으며, 그 역시 하나의 의식이라고 한다면 나는 그에 대하여 하나의 유한한 대상, 규정적이어서 이 세계의 어떤 장소에서 보여질 수 있는 그런 유한한 대상임을 승인해야만 한다. 만약 그가 의식이라면 나는 의식이기를 그만 중지해야 한다. 그러나 어떠한 외적인 명증성보다도 훨씬 확실하며, 모든 것에 선행하는 조건인 나의 존재의 친숙한 증거, 곧 자아의 자아에 대한 접촉을 나는 도무지 어떻게 망각할 수 있다는 말인가? 그래서 우리는 불안감을 자아내는 타인의 존재를 정복하려고 한다. "그네들의 사고란 기껏해야 나에게는 그네들의 말이나, 그네들의 얼굴이나 다름이 없다. 즉 나의 특수한 세계 속에 존재하고 있는 대상들에 불과한 것들이다"라고 〈초대받은 여인〉의 여주인공 프랑스와즈는 말

한다. 나는 여전히 세계의 중심으로 있다. 나는 세계를 돌아다니면서 구석구석 거기에 생명을 불어 넣고 있는 재주꾼(nimble being)이다. 나는 내 자신을 내가 타인들에게 내 보이고 있는 외양인 것으로 도저히 오인할 수가 없는 일이다. 나는 신체를 갖지 않고 있다. "프랑스와즈는 미소를 지었다. 그녀는 아름답지는 않았지만 자기의 얼굴을 대단히 좋아했다. 그녀가 거울에 비친 자기의 얼굴을 힐끗 볼 때 그것은 언제나 그녀에게 즐거운 놀라움을 주었다. 거의 항상 그녀는 자기가 얼굴을 가졌다고 생각하지 않았다." 이처럼 나타나고 있는 모든 것은 파괴할 수도 없고, 편견도 없으며, 너그러운 이 방관자에게는 한낱 구경거리일 뿐이다. 모든 것은 바로 그녀에 대해서 존재하고 있다. 그녀가 사람들과 사물들을 자기의 사적인 만족을 위해 이용하고 있다는 것이 아니다. 오히려 사정은 그 반대인 바 그녀는 사생활을 하고 있지 않기 때문이다. 모든 타인과 전 세계는 다함께 그녀 안에 공존하고 있는 것이다. "나는 여기 무도회장 바로 중앙에 너나 구별없이 자유롭게 있다. 나는 그와 동시에 이들 모든 생활, 이들 모든 얼굴들을 응시한다. 그런데 내가 그들로부터 얼굴을 돌려 버릴 것이라고 한다면 그들은 곧 내버려진 풍경처럼 해체되어 버리리라."

프랑스와즈의 확신을 더욱 굳혀 주고 있는 것은 의외의 행운으로 말미암아 사랑조차 그녀의 한계를 깨닫도록 해주지 않고 있다는 점이다. 물론 피에르는 그녀에 있어서는 그녀의 세계 속에 존재하는 사물 이상의 것이었다. 즉 다른 사람들이 그랬던 것처럼 그녀의 생활을 위한 하나의 배경이었다. 그러나 그럼에도 불구하고 피에르는 타인이 아니다. 프랑스와즈와 피에르는 서로간에 진실한 관계를 이루고 있었고, 또 언어장치를 마련하여 서로 떨어져 살 때라도 함께 있으며, 그리고 결합해 있을 때라도 자유로울 수 있도록 했다. "하나의 생활이 있었을 뿐이고 그 중심에는 '그 이'라고도 말할 수 없고, '나'라고도 할 수 없는, 다만 '우리'라고 말할 수밖에 없는 하나의 존재(one being)가 있었다." 일상의 모든 생각과 일이 교류되어 나눠 갖게 되었

고, 모든 느낌은 직각적으로 이해되어 대화(dialogue)로 이어졌다. 우리임(weness)이라는 것이 그들 양자간에 일어난 모든 것을 통해 유지되고 있었다. 프랑스와즈에 있어서 피에르는 모든 것을 은폐시켜 놓고 있는 불투명한 존재가 아니다. 그는 간단히 말해 자기의 사적인 영역을 이루고 있는 것이 아니라, 프랑스와즈에게도 똑같이 속하고 있는 세계와 조화를 이루는 가운데 그 자신에 대해서만큼이나 그녀에 대해서도 명백한 행위의 양식인 것이다.

사실을 말하자면 애초부터 이러한 구성(construction)에는 어긋나는 점들이 있다. 시몬느 드 보봐르는 바로 그 점의 일부를 지적하고 있다. 즉 그 책은 프랑스와즈 쪽의 희생으로 시작되고 있는 것이다. "프랑스와즈는 제르베르의 곱슬곱슬한 속눈썹 그리고 그 밑의 맑은 초록색 눈, 무엇인가를 기다리고 있는 것 같은 입을 바라다보고 있었다. 만약 내가 원하기만 했었다면 … 아마도 아직은 늦지 않았을 것이다. 그러나 그녀는 무엇인들 원할 수 있었을 것인가?" 위안이 편리하다. 나는 피에르에 대한 나의 사랑이기 때문에 나는 아무 것도 잃은 것이 없다고 프랑스와즈는 혼자말로 중얼거리고 있다. 그렇다고 해서 그녀가 제르베르를 바라다보지 않고 있는 것도, 그와의 정사를 생각하지 않고 있는 것도 또한 피에르에게 이러한 생각들을 털어 놓지 않고 있는 것도 아니다. "어느 다른 곳"(elsewhere)이라든가, 자기 아닌 "타인들"(others)이라고 하는 것이 전혀 근절되지 않은 채 단순히 억제되었을 뿐이다. 그렇다고 할 때 프랑스와즈는 그들이 구축해 온 "우리임" 속에 전적으로 빠져 들 수가 있을 것인가? 지칠 줄 모르는 그들의 대화로 재창조되고 확대된 그 공통 세계라고 하는 것이 정말 세계 자체인가? 아니라면 오히려 그것은 인공적인 환경이 아닐까? 그들은 내면적인 생활의 만족을 공통적인 생활의 만족으로 바꿔치고 있는 중이나 아닐까? 모든 사람은 타인 앞에서 질문을 하는 법인데, 그러나 그들의 물음은 모두 누구 앞에 던져지고 있는 것인가? 프랑스와즈는 솔직하게도 파리의 도심이야말로 항상 그가 있는 곳이라고 말하고 있

다. 이러한 사실은 "내면적인 삶을 갖고 있지 않으면서도", 자기들은 꿈을 위시하여 모든 것을 이 세계에 투사하고 있기 때문에 세계의 중심에 자리잡고 있다고 믿고 있는 어린 아이들을 생각나게 해준다. 아무리 그렇게 믿고 있다고 하더라도 어린 아이들은 그들의 주관성 한 가운데 머무르고 있는 것에 지나지 않는다. 왜냐하면 그들은 이러한 꿈과 현실적인 것을 구별하지 않고 있기 때문이다. 따라서 어린 아이들이나 다름없이 프랑스와즈도 새로운 사실들이 나타나 자기가 홀로 쌓아 올린 환경을 무너뜨리려고 하기 때문에 그들에 접해서는 항상 움츠려 들고 있다. 사실 말이지, 이 세계는 아무리 거칠더라도 그처럼 많은 주의를 용납하고 있는 것이 아니다. 그런데도 만약 프랑스와즈와 피에르가 그들 주위에 그렇게도 많은 질투와 심지어 증오심까지를 불러일으켰다면 그것은 타인들이 두 머리를 한 이 불가사의에 쫓겨났기 때문이 아닐까? 혹은 그들이 이들 연인들에 수용됨을 결코 느끼지 못하고 피에르인 프랑스와즈, 프랑스와즈인 피에르에 의해 배신당하고 있음을 느꼈기 때문이 아닐까? 엘리자베드나 얼마 안 있어 크자비에르는 엄격하게 절제된 친절을 답례로 받았을 뿐 그들의 실체는 빠져 버린 것임을 느꼈다.

피에르와 프랑스와즈의 이 영원한 사랑은 그럼에도 불구하고 일시적인 것이 되고 있다. 피에르의 다른 연애 사건들이 있었음에도 그들의 사랑이 위협을 받지 않았던 것은 그가 프랑스와즈에게 그들 사건에 관한 얘기를 해주고, 그들 사건이 논의의 대상이 되어야 하나, 두 사람을 위한 세계 속에서 그 같은 사건들은 시시한 쪽에 지나지 않고 있는 것이며, 피에르가 그들 사건 중의 어디에도 결코 깊게 관련되지 않았다는 조건이 따랐던 때문이다. 때문에 피에르는 자발적으로 이들 조건에 동의하고서는 "내 마음 속에서 일어난 일 때문에 내가 피해를 입어 본 적이 없다는 것을 당신도 잘 알고 있지 않아"라고 말했던 것이다. 그에게 있어서 사랑이란 다른 사람에 대하여 존재하고 또 다른 사람에 대하여 중요한 것이기를 바라는 것을 의미한다. "그녀로 하여

224

금 나를 사랑하도록 한 것은 내 자신을 그녀에게 부과하여, 그녀의 세
계로 들어가서는 그녀 자신의 가치들과 화합을 이루어 거기서 개가를
올리는 일이야 … 내가 그러한 개가를 바라는 건전하지 못한 요구를 하
고 있다는 점을 당신도 잘 알고 있지 않어." 그러나 피에르가 "사랑하
는" 여인들이 절대적으로 그에 대하여 존재하고 있는 것일까? 그의 "모
험들"은 그가 오로지 프랑스와즈하고만 하고 있는 진정한 모험은 아니
다. 다른 관계를 맺고 싶다는 그의 요구는 타인 앞에서의 갈망(anxiety)
이요, 그의 지배력을 인정시키고 싶은 관심(concern)이요, 자기 삶의
보편성을 입증해 보이는 첩경이다. 프랑스와즈는 제르베르를 사랑하는
데 자유로움을 느끼고 있지 않는 터에, 어떻게 그녀가 피에르로 하여
금 다른 여인들을 사랑하도록 내버려 둘 수가 있었을까? 그녀가 무엇
이라고 말하든지 간에 사실상 그녀는 피에르의 효과적인 자유(effective
liberty)를 좋아하지 않고 있다. 즉 그녀는 다른 여인과 정말로 사랑하
고 있는 피에르라면 그를 사랑하지 않는다. 그 자유란 것이 일체의 관
련으로부터 벗어나 있는 무관한 자유가 아닌 한, 그녀는 자유로운
피에르를 사랑하지 않는다. 피에르와 마찬가지로 프랑스와즈도 남을
사랑하는 일이 아니라 남으로부터 사랑을 받는 일에는 하등의 구애
를 받지 않고 있다. 그들은 각자가 각자에 의해 몰수된 몸이며, 이
것이 왜 프랑스와즈가 제르베르와의 정사에 대해서는 몸을 도사리고,
그 대신 크자비에르의 상냥함을 찾고 있는가 하는 이유인 것이다. 그
녀도 최소한 그렇게 생각하고 있듯 크자비에르는 그녀를 더욱 안전하
게 그녀 자신 속에 정착케 해줄 것이다. "무엇보다도 그녀를 즐겁게
한 것은 이 조그마한 슬픈 존재를 그녀 자신의 삶에 통합시켜 놓았다
는 점이다 … 그 무엇도 이러한 유의 소유보다 더 큰 기쁨을 프랑스와
즈에게 준 것은 없었다. 크자비에르의 태도, 그녀의 얼굴, 바로 그
녀의 삶은 존재하기 위하여 프랑스와즈를 필요로 했다." 유럽 여러
나라들이 국민회의(national convention)의 이른바 "보편주의적" 정책의
이면에서 프랑스 제국주의를 감지했던 것과 똑같이, 타인들은 만약

그들이 피에르와 프랑스와즈의 세계 속의 종속물에 지나지 않는다고 한다면 좌절감을 느낄 수밖에 없게 될것이고, 그리하여 그들은 이들 두 사람의 아량 이면에 고도로 계산된 계획을 눈치채게 될 것이다. 다른 사람들의 존재란 조심스럽게 손님으로서의 입장이 아니고서는 그들 두 사람에 결코 끼지 못하고 있기 때문이다.

피에르와 프랑스와즈가 일종의 아량 덕분으로 성공적으로 망각하고 있었던 그들의 형이상학적 희곡은 크자비에르의 존재로 갑자기 그 정체가 탄로나게 된다. 각자는 일반적인 해탈을 통해 각자 나름대로 행복을 성취한 듯했다. 그러나 "크자비에르는 '나는 어느 사람을 위해 체념하도록 태어나지는 않았어요'라고 말했다." 피에르와 프랑스와즈는 언어의 전능함을 통해 질투의 감정을 극복했다고 생각했다. 그러나 크자비에르더러 그녀의 삶을 말해 보라는 요구를 했을 때 "크자비에르는 '나는 대중의 영혼을 갖고 있지 않아요'라고 대답했던 것이다." 만약 크자비에르가 요구한 침묵이 애매모호한 말과 애매모호한 감정의 침묵이라면 그것은 또한 모든 논쟁과 동기를 뛰어넘어 진정한 선언이 전개되고 있는 것일 수도 있다는 사실에 관해 우리는 어떠한 잘못이고 저질러서는 안 된다. 거의 견딜 수 없는 냉소를 띤 채 크자비에르는 "어제밤 당신은 꼭 한번 살아 있는 사물에 관해 말을 하는 것이 아니라 살아 있는 물건처럼 보였어요"라고 피에르에게 말을 했다. 크자비에르는 프랑스와즈와 피에르가 자기들의 사랑은 파괴될 수 없다고 생각했던 일체의 협약에 도전하고 있는 것이다.

〈초대받은 여인〉의 극적 상황은 다음과 같은 심리학적인 말로 전개될 수도 있을 것이다. 즉 크자비에르는 요염(coquettish)하고, 피에르는 탐하고(desire), 프랑스와즈는 질투하고(jealous) 있다고. 이것이 틀린 말은 아닐 것이겠지만 그러나 피상적인 것에 지나지 않을 것이다. 요염이란 다른 사람에게 빠져 들지나 않을까 하는 불안과 결부되어 있은 채 그 사람에 대해 인정받고자 하는 요구가 아니라면 무엇

이겠는가? 그리고 탐한다는 것은 무엇인가? 우리는 단순히 한 신체를 탐하지 않는다. 즉 사람은 그가 정복할 수 있고 통어할 수 있는 존재를 탐하는 것이다. 피에르의 욕망은 크자비에르를 가치 있는 창조물로서 생각하는 그의 의식과 혼합되어 있는 것이고, 그리고 그녀의 가치는 그녀의 태거리, 그녀의 얼굴 등이 매순간 보여 주듯 전적으로 그녀가 느끼고 있는 바대로의 그녀의 존재로부터 나오고 있는 것이다. 마지막으로 프랑스와즈를 보고 질투심이 있다고 말하는 것은 피에르가 크자비에르에게로 마음이 향해 있다는 것, 그리고 그가 한 번쯤은 정사를 벌릴 것이라는 것, 어떠한 언어적 소통이나, 피에르 자신과 프랑스와즈간에 이룩된 협약에 대한 어떠한 충성도 그들간의 사랑을 프랑스와즈의 세계에로 다시금 통합시킬 수가 없다는 사실을 달리 말하는 방식이 되고 있을 뿐이다. 그래서 이 희곡을 심리학적 (psychological)인 것이 아니라 형이상학적(metaphysical)인 것이 되고 있다. 즉 프랑스와즈는 자기가 피에르에게 매여 있을 수는 있으나 그러나 그로 하여금 자유롭게 내버려 둘 수 있다고 생각하였다. 말하자면 그녀와 피에르간에는 구별이 있을 수 없고, 각자는 칸트적인 목적들의 영역에서 타자를 의욕하듯이, 그를 의욕함으로써 그녀 자신을 의욕할 수 있다고 생각하였다. 그런데 크자비에르의 출현은 그들에게 자기들의 가치가 배제되어 있는 한 존재를 드러내 주었을 뿐만이 아니라, 또한 그들 각자는 타자로부터 그리고 자기 자신들로부터도 차단되고 있다는 사실을 보여 주고 있다. 그런데 칸트적인 의식들 속에 있어서 조화는 언제든지 당연한 것으로 간주될 수가 있는 것이다. 그러므로 이 책의 인물들이 발견해 놓고 있는 것은 내존적 개체성(inherent individuality)이요, 타자의 죽음을 추구하는 헤겔적인 자아라 할 수 있는 것이다.

프랑스와즈가 구축했던 인공적인 세계의 몰락을 목격하는 대목이야말로 아마도 이 책에서 가장 아름다운 부분이 될 것이다. 마치도 그녀의 자연적인 특권인 듯싶던 사물들의 핵심에 그녀는 이제 더 이상

있지 않다. 세계에는 중심이 있되, 그녀는 그러한 중심으로부터 배제되고 있으며, 그곳은 오히려 피에르와 크자비에르가 만나고 있는 장소가 되고 있는 것이다. 타인들과 함께 사물들은 그녀의 힘이 미치치 못하는 곳으로 물러가 버리고, 그녀가 해결책을 쥐고 있지 않은 세계의 낯설은 부스러기들이 되어 버린다. 미래는 현재의 자연스러운 연장이기를 그치며, 시간은 산산조각이 나고, 프랑스와즈는 다만 하나의 익명적 존재 즉 역사 밖의 창조물, 싸늘하게 식어 버린 하나의 살덩어리에 불과한 존재가 되어 버렸다. 그녀는 이제서야 소통이 될 수는 없으나 체험함으로써 겨우 이해될 수 있는 상황(situation)이란 것이 있음을 안 것이다. 그녀 앞에 살아 있는 현재, 미래 그리고 세계를 투사시켜 준 맥박이 있었으나 이제 그 맥박이 멈춰 버렸던 것이다.

피에르가 크자비에르를 사랑해야 한다고까지 말해야 할 것인가? 감정이란 일련의 순간들에 관습적으로 붙여진 명칭에 불과하다. 그러나 삶은 그것이 좀더 투명하게 고찰될 때라면 이러한 순간들의 들끓음으로 거기에 어떤 공통적인 의미를 부여해 놓고 있는 것은 우연(chance)일 뿐이다. 어떻든 프랑스와즈와 피에르의 사랑은 그것이 현실성을 상실하고 있었던 것인 한에 있어서 시간을 거역하는 듯 보였던 것뿐이다. 프랑스와즈에게는 이제 자의적 환상인 듯 보이는 성실한 행위에 의해서만 우리는 시간의 와해를 피할 수 있다. 일체의 사랑이란 말의 구축물(verbal construction)이거나, 기껏해야 앙상한 스콜라스티시즘(scholasticism)에 지나지 않는 것이었다. 그들은 각자 나름의 내면적인 삶을 갖지 않고 있었다고 즐거워 했고, 공통의 삶을 실제로 누리고 있었다고 생각하기를 즐겨 했었다. 그러나 피에르가 프랑스와즈가 꺼려 하는 어느 누구와의 공범관계도 받아들이지 않은 것이 사실이라고 한다면, 결국에 가서 그것은 적어도 그 자신과의 공범관계에 있는 것은 아닌가? 그리고 그가 그들 양인이 함께 정립시켜 놓았던 상호세계(inter-world)에로 다시 한번 뛰어들어 간다는 것은 그가 그녀를 판단하게 되는 경우 매순간 그 자신의 고독으로부터 유

래 하는 것이나 아닌가? 따라서 프랑스와즈는 내적인 명증성(inner evidence)만으로는 그녀 자신을 더 이상 알 수 없게 된 것이다. 저 쪽의 한 쌍의 연인들의 시선하에서라면 그녀는 정말로 하나의 대상에 불과하며, 그들의 눈길을 통해서 그녀는 처음으로 밖으로부터 자신을 보고 있다는 사실을 더 이상 의심할 수가 없게 된것이다. 그렇다면 그녀 자신은 무엇인가? 서른 살이나 된 여자, 성숙한 여자, 여러 가지가 이미 되돌이킬 수 없게스리 된 여자, 이를테면 춤을 잘 출 수 없게 된 그런 여자에 불과한 것이다. 이제껏 자신을 하나의 의식으로 생각했었는데, 처음으로 그녀는 육신이라는 느낌을 갖게 되었다. 그럼에도 그녀는 그러한 신화에다 모든 것을 송두리째 바쳐 왔던 것이다. 그녀는 단 하나인 자기만의 행동, 자기가 소망하는 대로 생활을 하기가 불가능할 만큼 성장하였고, 이러한 이유로 크자비에르도 자기 자신이 어떻게 되리라는 것을 그렇게도 잘 알고 있듯이, 그녀는 피에르에게 소중하게 되길 그쳤던 것이다. 그들이 종종 찬미하곤 하였던 그 순수성, 이타심, 도덕성은 모두가 동일한 가공의 일부이기 때문에, 그들 모두는 이제 그녀에게 가증스러운 것이 되어 버리고 말았다. 그녀와 피에르는 그들이 개체성을 초월했다고 생각했었다. 즉 그녀는 질투심이나 이기심을 극복하였다고 믿었었다. 그런데 그녀는 어떻게 알 수가 있었을까? 일단 그녀가 타인들의 존재를 정말로 진지하게 인정하고 타인의 눈길로 그녀가 본 자신의 삶에 대한 객관적인 초상을 받아들이게 되었다고 해서, 프랑스와즈가 자신에 대한 그녀의 감정을 어떻게 확실한 것으로 받아들일 수가 있었을까? 우리는 어떻게 내면적인 실재를 인정할 수가 있는 것일까? 피에르는 그녀를 사랑하기를 그만두었는가? 그리고 프랑스와즈, 그녀는 질투하고 있는가? 그녀는 정말로 질투를 경멸하고 있는가? 이러한 경멸에 대한 그녀의 의심 자체가 또한 하나의 구성이나 아닌 것인가? 소외된 의식(alienated consciousness)은 더 이상 자기 자신을 믿을 수가 없다. 모든 계획이 이와 같이 붕괴되고, 심지어 자아가 자아

를 지탱할 근거가 파괴되는 순간, 죽음—이제까지 각자의 투사가 의심의 여지 없이 가로질러 왔던 죽음—이야말로 유일한 현실이 되고 있다. 왜냐하면 시간과 삶의 분쇄가 극에 달하는 것은 죽음에 이르러서이기 때문이다. 마침내 삶은 프랑스와즈를 거부하고 말았다.

그녀에게 닥친 병은 일종의 일시적인 해결책이 되고는 있다. 그녀는 자신의 삶을 파괴했기 때문에 그녀가 실려 온 진료소에서 그녀는 더 이상의 질문도 하지 않았으며, 더 이상 버림을 받았다는 느낌을 갖지도 않았다. 그 순간 세계의 중심은 그 진료소 내에 있으며, 일상의 가장 중대한 사건은 X선 촬영을 하게 되었다든지, 체온을 재거나 조만간 들게 될 첫식사 같은 것 등이었다. 신비하게도 모든 사물들은 원래의 가치를 다시금 획득하였다. 식탁 위에 있는 오렌지 그릇, 에나멜 칠을 한 벽은 그 자체로서 흥미를 끄는 것이었다. 흘러가는 매순간은 충족되어 있고 자족적이며, 그녀의 친구들이 파리에서 찾아왔을 때 그들이 모습을 나타내는 매순간 그들은 알지도 못하는 어느 곳에서 나타나고 있으며, 그리고 또 극중의 인물들처럼 간헐적으로 나타나고 있다. 그녀는 이제껏 고통을 겪었던 인간적 세계로부터 얼어 붙은 평화를 찾은 자연적 세계로 물러서 있다. 일상적인 말로 잘 표현되고 있듯이 그녀는 병이 들었다. 가령, 피로와 계속되고 있는 병이 아니었더라면 이제 가라앉고 있는 이 위기가 덜 격렬했을까? 프랑스와즈 자신은 결코 모를 것이다. 무릇 삶이란 부인할 여지도 없이 모호한 것이고, 우리가 지금 하고 있는 것에 대한 참된 의미를 아는 방법이라고는 결코 없다. 정말이지 우리의 행동은 아마도 "단 하나의 참된 의미"를 갖고 있는 것이 아닐지도 모른다.

그와 똑같이 프랑스와즈가 다시금 힘을 내어 피에르와 크자비에르 사이에서 그녀의 위치를 되찾을 때 그녀가 다다르게 되는 결단들이 그들 자체로서 더욱 진실된 것인지, 혹은 원상복귀에 대한 행복과 낙관을 단순히 표현할 것인지 어떤 것인지를 말할 방도 또한 없다. 크자비에르와 피에르는 프랑스와즈가 없는 동안 더욱 친밀해졌고, 결

국에 가서 그들은 서로 사랑한다고 동의하기에 이르렀다. 그러나 분명 이번에는 어떠한 착잡한 고통에도 시달리지 않고 있다. 그리고 프랑스와즈가 버림을 받았다고 느끼는 유일한 이유는 아마 무엇보다도 그녀가 동떨어져 있다는 사실일 것이다. 그녀는 자기가 없는 사이에 맺어진 이들 양자의 관계를 아마 따라잡을 수도 있을 것이다. 일단 프랑스와즈가 이 삼각관계(trio)의 모험에 대한 책임을 역시 받아들이기로 할 것이라면, 아마도 그들은 모두가 똑같은 삶을 살 수가 있을 것이다. 그러나 이제 그녀는 고독과 같은 것이 있다는 사실, 모든 사람은 자기 혼자서 결단을 내리고 있는 것이라는 사실, 그리고 각자는 각자 나름의 행위에로 운명지워지고 있다는 사실 등을 알고 있다. 그녀는 일체 방해받지 않는 의사소통, 당연한 것으로 간주된 행복, 그리고 순수성에 대한 환상을 상실했다. 그럼에도 이제껏 유일했던 장애물은 그녀 자신의 거부가 되고 있었다면 어떻게 될까? 나아가 행복은 이루어 질 수도 있었고, 자유는 모든 세속적인 관련으로부터 그녀 자신을 단절하는 데 있는 것이 아니라 그것을 받아들여 그것을 넘어서는 데 있는 것이었다고 한다면 어떻게 될까? 프랑스와즈와 피에르의 사랑을 좀먹고 있었던 스콜라티시즘으로부터 크자비에르가 그들을 구제해 주었다고 한다면 어떻게 될까? 마침내 결단을 내려, 무뚝뚝하게 서 있는 대신 온 힘을 다해 그녀의 나약하고 공허한 팔을 앞으로 내밀었을 것이라면 어떻게 될까? "그것은 아주 간단한 일이었다. 갑자기 그녀의 가슴을 감미로움으로 부풀케 한 이 사랑은 항상 그녀의 팔이 미치는 곳에 있었다. 그녀는 그녀의 손을, 수줍지만 무엇인가를 갈망하고 있는 그녀의 손을 내 뻗기만 하면 되었다."

그러므로 그녀는 자기의 손을 뻗칠 것이다. 그녀는 피에르가 열쇠구멍을 통하여 크자비에르를 훔쳐 보는 바로 그 순간에도 그녀에 대해 미친 듯한 정을 쏟고 있는 피에르를 잡는 데 성공할 것이다. 그리고 그렇다 하더라도 삼각관계는 성사되지 않을 것이다. 그것이 꼭 삼각관계 때문이라는 말인가? 정말이지 삼각관계라는 것은 묘한 것이다. 사

랑하는 자는 한 사람(a person)을 사랑하는 것이지 그 성질들(qualities)
을 사랑하는 것이 아니며, 사랑을 받는 자는 바로 그 자신의 존재로써
정당화되기를 원하고 있는 것이므로 사랑에 있어 본질적인 것은 일
체가 되는 일이다. 그러므로 제 삼의 인물의 출현은 그 사람 역시
사랑을 받고 있는 사람이기 때문에, 상대방에 대한 각자의 사랑에 정
신적인 유보를 끌어들여 놓고 있다. 그러므로 삼각관계란 정말로 다
음과 같을 경우에 한에서만 존재하는 것이다. 즉 어느 사람이 두 쌍
의 연인들과 한 쌍의 친구들을 좀처럼 구별할 수 없는 경우, 말하
자면 각자가 나머지 두 사람을 똑같은 감정을 가지고 사랑하고 있
는 경우이다. 그리고 자기 연인이 아닌 나머지 두 상대방들로부터
되돌려 받으리라고 희구되었던 행복이 자기에 대한 그들의 사랑이
아니라 이 사람 저 사람에 대한 그들의 사랑이 또한 되고 있어, 급
기야는 이따금씩 있는 일로서 공범자들을 번갈아 가며 재결합시킴
으로써 둘씩둘씩 살아가는 대신에 실제로는 삼인조(threesome)로서
살아가는 경우에 한에서인 것이다. 이것은 불가능한 일이다. 그러
나 한쪽의 파트너가 여전히 자기 자신과의 공모관계에 있고, 그래
서 그 사람이 받고 있는 사랑이 그 사람이 주고 있는 사랑과 똑
같지가 않은 이상 두 사람으로 된 어느 한 쌍(couple)이란 것도 불
가능하기는 마찬가지이다. 그러할 때 두 사람이 당면한 삶은 하나
가 될 수 없다. 그래서 한쌍의 커플을 만들어 주고 있는 것은 두 사
람 공통의 과제요 투사인 것이다. 인간의 커플이란 자연적인 실재가
아니다. 그것은 삼각관계가 자연적인 실재가 아닌 것이나 다름이 없
다. 한 쌍의 커플이 성공하는 경우처럼, 삼각관계가 실패하는 경우
는 어떤 자연적인 성향의 탓으로 돌릴 수가 없는 일이다. 그렇다면 크
자비에르의 결점이 그 원인으로 내세워져야 할까? 크자비에르는 피
에르와 프랑스와즈를 그리고 그들 두 사람의 친구들에 대한 그들의
애정조차 질투하고 있다. 심술궂게도 그녀는 "꼭 무슨 일이 일어나나
보기 위하여" 이러한 모든 교제관계를 뒤엎어 놓고 있다. 그런만큼

그녀는 이기주의적이다. 이것은 그녀가 자기를 넘어서는 법도 없고 다른 입장에 서 있게 되는 법도 없다는 사실을 말하는 것이다. "크자비에르는 타인을 행복하게 하는 데에는 아무런 관심이 없었다. 그녀는 쾌락을 제공하는 쾌락에 이기적인 희열을 느끼고 있었다. 그녀는 어떠한 투사에도 결코 자신을 내맡기지 않고 있다. 그녀는 여배우가 되려고 노력하지도 않을 것이며, 영화를 보기 위하여 파리를 가로질러 가지도 않을 것이다. 지금 당면하고 있는 것을 그녀는 결코 희생시키지 않고 있으며, 현재의 순간을 넘어서지도 않고 있다. 그녀는 언제나 자기가 느끼고 있는 것에 집착을 하고 있다. 따라서 그녀는 언제나 어떠한 확실한 친교도 회피할 것이다. 어느 누구든 그녀 곁에서(beside) 살 수 있을지는 몰라도 그녀와 함께(with) 살 수는 없을 것이다. 그녀는 자신에게 초점을 맞추어 놓고는, 어느 누구도 진실한 이해를 했다고 확신할 수 없게 하는—아마도 이해될 만한 진실이 없기 때문이겠지만—분위기 속에 유폐되어 있다. 그러나 누가 알까? 크자비에르가 다른 상황에 처해 있다면 우리는 그녀가 어떻게 될 것이라고 말할 수 있을까? 어느 경우에 있어서나 마찬가지로 이 경우에 있어서도 도덕적인 판단은 커다란 효력을 갖지 못하고 있다. 피에르에 대한 프랑스와즈의 사랑은 그것이 더욱 깊고 오래된 것이기 때문에 크자비에르에 향한 피에르의 사랑을 용납하는 데 성공하고 만다. 그리고 바로 이러한 이유 때문에 크자비에르는 더욱 피에르와 프랑스와즈간의 사랑을 용납할 수가 없는 것이다. 크자비에르는 자신이 이해할 수 없는 그 둘 사이의 조화를 감지하고는 있다. 그녀를 만나기 전에, 피에르와 프랑스와즈는 그들 둘만의 완전한 사랑을 나누었으며, 그것은 그들이 크자비에르 자기에 대한 극진했던 사랑보다 더욱 본질적인 것이었다. 그녀로 하여금 피에르나 프랑스와즈를 정말로 진지하게 사랑할 수 없게 만들고 있는 것이 다름 아닌 이 삼각관계의 고통은 아닌지?

그것은 "크자비에르의 잘못"도, 프랑스와즈의 잘못도, 피에르의 잘못도 아니다. 그렇다고는 하나 그것은 그들 모두의 잘못이다. 만약

각자가 좀 달리 행동을 했더라면 상대방들은 또한 각자를 달리 대했을 것이었기 때문이다. 따라서 각자는 전적으로 책임을 지게 마련이다. 그러나 또한 각자는 상대방의 자유가 자기에게는 보이지를 않고 있는 것이었기 때문에, 그리고 그들 상대방이 각자 자기에게 제시하고 있는 얼굴이란 운명처럼 이미 고정되고 있는 것이었기 때문에, 죄가 없다고 느낄 수도 있다. 그런만큼 이 희곡에서 각자 역할을 계산해 낸다는 일은 불가능하며, 책임을 평가하는 일도 불가능하며, 얘기의 줄거리를 올바로 해석한다는 일도, 제사건들을 적절한 시선으로 맞춰 놓는다는 일도 불가능한 일이다. 이른바 최후의 심판이란 것은 없는 법이다. 우리는 그 희곡의 진실을 알지 못하고 있을 뿐더러, 막상 진실이라 할 것도 없다. 진실과 허위, 공정과 부당이 서로 분리되어 있는 사건들의 또 다른 측면이란 없는 법이다. 우리는 교묘하게도 뒤범벅이 된 상태로 세계와 타인들에 얽매여 있는 것이다.

크자비에르는 프랑스와즈를 "무서울이 만큼의 인내심으로 무장된" 버림받은 여자, 질투심 많은 여자로서 간주하고 있다. 남몰래 혼자 중얼거려 본 적도 없는 이러한 판단이 프랑스와즈를 분노케 하는 바 있지만, 그러나 그녀는 거기에 대해서는 한마디도 하지 않고 있다. 프랑스와즈는 고립되고 있음을 느껴 왔고, 크자비에르처럼 사랑을 받기를 갈구해 왔고, 크자비에르에 향한 피에르의 사랑을 바라지는 않았지만 그것을 참고 견디어 왔다. 그렇다고 해서 이것이 크자비에르가 옳다는 것을 뜻하고 있는 것은 아니다. 가령 프랑스와즈가 정말로 버림을 받았다면 크자비에르는 프랑스와즈에게 얼마만큼의 의미를 지니고 있는가 하는 점에 대해 그다지 신경을 쓸 필요가 없었을 것이다. 프랑스와즈가 질투심이 있었다면, 그녀는 피에르 자신이 크자비에르를 열망할 때 그로 인해 고통을 받지 않았을 것이다. 그는 자유로운 피에르를 사랑했던 것이다. 혹자는 프랑스와즈의 질투는 크자비에르에 겨누어졌던 피에르의 사랑이 점점 사그러져 가는 행복에 정비례하여 감소하고 있다고 대답할지도 모르며, 그것은 옳은 말이다. 그리

고 기타 등등의 대답이 끝없이(ad infinitum) 가능하다. 정말이지, 우리의 행동은 어떠한 하나의 동기, 하나의 설명을 허용하고 있지는 않다라는 사실이다. 우리의 행동은 프로이트가 그처럼 의미심장하게 말하였듯이, "규정을 초월"해 있는 것이다. 크자비에르는 프랑스와즈에게 "라루스가 나와 사랑에 빠져 있었기 때문에 당신은 나를 질투하고 있었어요. 좀더 멋지게 복수하기 위하여 당신은 그로 하여금 나를 싫증나게 해 놓고는 제르베르 역시도 나로부터 멀리 떼어가 버렸어요"라고 말한다. 그런데 이 말은 옳은가 그른가? 프랑스와즈는 누구인가? 프랑스와즈는 자기가 자신에 대해 생각한 대로인가, 크자비에르가 생각한 대로인가? 프랑스와즈는 크자비에르를 해치려고 의도하지는 않았다. 우리들 각자는 모두가 자기 자신의 삶을 지니고 있다는 사실을 이해하게 되었기 때문에, 그리고 수년간에 걸친 체념 이후 그녀 자신의 존재를 확인하기를 바라고 있었기 때문에, 프랑스와즈는 마침내 제르베르에 대한 자신의 호의를 그녀에게 양보하고 말았다. 그러나 우리의 행동의 의미가 우리의 행동의 의도에서 찾아질 수 있는가? 혹은 행동이 타인들에 야기시키고 있는 효과에서 찾아질 수 있는가? 그리고 또 다시, 우리는 그 결과들이 어떻게 될 것인가를 전적으로 모르고 있는 것일까? 정말로 우리는 이러한 결과들을 바라지 않고 있다는 말인가? 제르베르에게 베풀었던 저 비밀스러운 사랑은 크자비에르에게는 마치도 복수처럼 여겨질 수밖에 없었을지도 모른다. 바로 이 점을 프랑스와즈는 예측하고 있을 법도 했다. 그리고 제르베르를 사랑하는 중에 프랑스와즈는 은연중 이러한 결과를 수긍하고 있었다. 우리는 "은연중"이라는 말을 과연 할 수 있을까? 그녀는 전혀 그렇지 않다고 말했다. 프랑스와즈는 크자비에르의 눈으로 본 자신의 이미지를 없애 버리기를 바랬다. 이것은 바로 그녀가 크자비에르하고마저도 사이좋게 지내기를 바랬다고 하는 사실을 달리 말하는 방식은 아닐까? 그러나 우리는 여기서 무의식적인 방면에 관해서는 말하지 말아야 할 것이다. 크자비에르와 그리고 삼각관계의 내

력은 제르베르와의 사건의 근저에 놓여 있다는 것은 아주 명백한 일이다. 간단히 말해서 우리의 모든 행동은 특히 타인들에 의해 밖으로부터 보여질 때처럼 여러 의미를 지니고 있다는 것, 그리고 타인들이란 우리들 삶의 영원한 동반자가 되고 있기 때문에 이들 모든 의미는 우리의 행동 속에 나타나게 된다는 것이다. 우리가 일단 타인의 존재를 알게 되면 우리를 바라보는 엄청난 힘을 우리는 그들 속에서 인지하게 되는 고로 우리는 무엇보다도 그들이 우리들에 대하여 생각하는 바대로 우리 자신을 맡겨 놓게 된다. 그런만큼 크자비에르가 존재하고 있는 한 프랑스와즈는 크자비에르가 생각하는 그대로의 자기가 아닐 수 없다. 이러한 사실로부터 죄악이 곧 뒤따르고 있다. 이 죄악 부분에서 이 작품은 끝이 나지만, 크자비에르의 죽음은 프랑스와즈에 대한 그녀의 사그러져 가는 이미지를 영원화해 놓고 있기 때문에 그것이 해결책은 아닌 것이다.

그렇다면 어떻든 해결책은 있었을까? 혹자는 자신의 계략을 고백하기 위하여 프랑스와즈를 자기 곁으로 와 달라고 하는 크자비에르—회개하는 마음의 병든 크자비에르—를 상상해 볼 수도 있는 일이다. 그러나 이 따위 일로 프랑스와즈가 달래질 것이라고 한다면 그녀는 정말로 어리석은 여자가 되었을 것이다. 후회를 한다고 해서, 마지막 순간이라고 해서 어떤 특전이 그 속에 들어 있는 것은 아니다. 물론 어떤 이는 자기가 자신의 삶을 끝맺으려 하며, 그것을 좌우하고 있으며, 엄숙하게 용서와 저주를 전하고 있다 함을 아주 똑똑히 느끼고 있을지는 모르지만, 그러나 회개하는 자나 혹은 죽어가고 있는 자라고 해서 어제까지 했던 것보다 자신과 타인을 더욱 잘 이해한다는 보장이란 아무 것도 없다. 우리는 어느 때이든 가능한 한 가장 정직하게, 가장 똑똑하게 내린 판단에 따라 논쟁의 여지가 없이 명백하게 행동할 수밖에 딴 도리가 없는 것이다. 그러나 타인의 판단에 따라 책임이 해소된 것처럼 느끼는 것은 더욱더 불성실하고 어리석은 일일 것이다. 어떠한 순간도 다른 순간을 지워 버릴 수는 없는 것이다. 피에

르가 프랑스와즈에게 되돌아 간다고 해서 그것이 어느 무엇보다도 피에르가 크자비에르를 사랑했던 순간을 지워버릴 수가 없듯이 크자비에르의 고백 역시 그녀의 증오를 제거해 놓을 수는 없는 법이다.

3

이렇게 볼 때 완전한 무죄라든가 그리고 똑같은 의미에서 완전한 유죄라는 것은 없는 법이다. 모든 행동은 전적으로 우리가 선택한 것도 아니고 또한 이러한 의미에서 절대적으로 책임질 수도 없는 기존의 상황에 대한 반응이다. 피에르와 프랑스와즈는 양인 모두가 서른 살, 그리고 크자비에르는 스무 살을 먹었다는 것이 피에르의 결함인가 아니면 프랑스와즈의 결함인가? 다시 말하여, 그네들이 단순히 나타나기만 해도 저주받듯 엘리자베드가 좌절과 소외의 감정을 느꼈다면 그것이 그들의 잘못인가? 그들이 태어났다는 것이 그들의 잘못인가? 적어도 행동 선택의 필연성이 외부로부터 부과되었고, 우리는 미리 상의도 없이 세계에 내던져진 존재가 되고 있기 때문에 어떠한 것이든 우리의 행위, 심지어 우리가 신중하게 택한 행위마저를 통털어 해명할 수 있다고 어떻게 생각 할 수 있을까? 인간의 모든 죄는 운명이 우리로 하여금 어떤 환경의 어떤 순간에 어떤 얼굴을 하고 태어나도록 함으로써 우리에게 짐지운 일반적이면서도 원초적인 유죄에 의해 결정되며 좌우되고 있다. 그러나 만약 우리는 우리가 무엇을 하던 정당하다는 감정을 가질 수가 없다고 한다면 우리의 행위가 더 이상 문제될 까닭이 없지 않겠는가? 세계란 우리의 행동들이 우리로부터 나와, 확산됨에 따라 그들의 의미를 변화시키도록 되어 있다. 프랑스와즈가 그녀의 기억을 통해 골라낼 수가 있는지는 모를 일이지만 그녀가 그 시골 오두막 집에서 제르베르와 함께 보낸 순간들은 온통 정열적이며, 순수하지 않은 것이라고는 아무 것도 담지 않고 있는 것이었다. 그러나 바로 그

사랑이 크자비에르에게는 천박하게 보여지고 있다. 세상 일이란 항상 이러한 것이고, 우리가 자신을 보는 방식과는 다르게 보이는 것이 우리의 피할 수 없는 운명이기 때문에, 외부로부터의 비난은 전혀 우리에게 해당되지 않는다고 우리가 느낄 수 있는 권리는 의당 있는 것이다. 우리의 삶의 근본적인 우연성은 우리로 하여금 타인들이 우리에 대해 하고 있는 재판에 서 있는 이방인과 같은 느낌을 갖게도 하고 있다. 이처럼 부조리한 세계에서는 모든 행동이 항상 부조리할 것이고, 랭보의 말대로 우리의 마음 속 저 깊은 곳에서 "우리는 세계의 우리가 아니므로" 우리는 항상 그 행동에 대하여 책임을 사양할 수 있는 일이기도 하다.

여기서 우리가 삶을 수락하든 거부하든 그것은 항상 우리의 자유라는 것은 옳다. 삶을 수락한다면 우리는 기존의 상황—우리의 신체, 우리의 얼굴, 즉 우리의 존재 방식—을 우리 자신에게 부과하게 된다. 즉 우리는 자신의 책임을 수락하게 되는 것이다. 우리는 세계와 그리고 인간과의 계약에 서명을 한다. 그러나 모든 도덕성의 조건인 이 자유(freedom)는 그것이 나 자신과 타인 양측 모두에 있어서 숱한 죄악을 추구하기는 여전히 마찬가지이며, 그리고 그것은 매순간 우리의 새로운 존재를 만들어 놓고 있기 때문에 절대적인 부도덕(immoralism)의 근거가 되는 것이기도 하다. 어떻게 해서 불사신 같은 자유가 다른 것을 제치고 어느 한 행동 지침, 어느 한 관계를 선호할 수 있을 것이라는 말인가? 누가 우리 존재설정의 조건을 강조하든 또는 그와 반대로 우리의 절대적인 자유를 강조하던 우리의 행동은 본질적이며 객관적인 가치를 지니고 있지 않은 것이다. 왜냐하면 처음의 존재의 경우에 있어서는 부조리의 차등(degree)이 없으며, 고로 어떠한 행동도 우리로 하여금 실수하지 않게 해주는 것이란 없기 때문이다. 나아가 절대적 자유의 경우에 있어서는 자유의 차등이 없으며, 고로 어떠한 행동도 우리를 지옥으로 이르게 할 수가 없는 일이기 때문이다.

〈초대받은 여인〉의 작중 인물들이 "도덕적 감각"(moral sense)을 결

하고 있다는 것은 사실이다. 그들은 사물들 중에서 선과 악을 찾지
않고 있다. 그들은 삶이란 것이 그 자체로서 뚜렷한 요구를 하고 있
는 것이라거나, 나무나 벌처럼 자족적인 법칙을 따르고 있는 것이라
는 사실을 믿고 있지 않다. 그들은 세계—사회와 신체를 포함하여—
를 호기심으로 묻고, 다양한 방식으로 대하는, 말브랑쉬의 심오한
말을 인용해 보자면 "미완성의 작품"(unfinished piece of work)으로 간
주하고 있다.

 이들 인물들에 대한 비난이 초래되고 있는 것은 꼭 그들의 행위 때문
만은 아니다. 많은 작품들은 간통, 타락, 죄악 등으로 가득차 있으며,
비평가들은 이 작품 이전에도 그러한 사례들을 숱하게 접하여 왔다.
아무리 규모가 작은 마을이라 해도 삼각관계(ménage a trois)가 하나
이상은 있다. 그러한 "가족"도 여전히 하나의 가족이다. 그러나 피
에르와 프랑스와즈와 크자비에르는 신성한 부부의 자연법칙을 전적
으로 무시하고 있다는 점, 그리고 그들은 지극히 정직하게—그리고 그
렇다고 성적으로 얽혀 있는 어떤 낌새도 없이—삼각관계를 이룩려는
시도를 하고 있다는 점은 도무지 어떻게 받아들여야 할까? 죄인은 그
가 사회체제의 일원이요, 그리고 한 죄인으로서 일망정 그 체제의 원
칙들을 의심하지 않고 있기 때문에 항상 그리고 심지어는 아주 엄격
한 사회에 있어서마저도 용납되고 있다. 그럼에도 피에르와 프랑스와
즈에게서 그냥 참고 넘어갈 수 없는 점은 그들이 순진하게도 도덕성
을 거부해 버리고 있는 것, 그들의 솔직하고 발랄한 분위기, 현기증
나는 신중성의 결핍 및 양심의 가책이 결핍되고 있다는 점이다. 간단
히 말하여 그들은 행동하면서 생각하고 생각하면서 행동을 취하고 있
다는 점이다.

 이러한 성질들은 다만 회의주의를 통해서 얻어지고 있는 것들인
가? 그리고 절대적 도덕주의는 "실존적" 철학에서는 대두될 수 있
는 말이 아니라는 뜻인가? 그것은 천만의 말씀이다. 회의주의 쪽으로
기울고 있는 실존주의도 있으나, 그러나 분명 그것은 〈초대받은 여인〉

이 지니고 있는 실존주의는 아니다. 모든 합리적 내지는 언어적 조작
은 존재의 어떤 두께(thickness)를 압축시켜 놓고 있는 것이어서, 그
자체로는 모호하다는 구실하에, 어떤 이는 무엇이든지 간에 확실하게
언급될 수 있는 것이란 아무 것도 없다는 결론을 내리고 있다. 또
인간 행동은 그것이 일어나는 맥락으로부터 이탈되어 그 구성부분들
로 분열될 때—전화 박스의 유리창을 통하여 볼 수는 있으나 들을
수 없는 사람의 몸짓처럼—그 의미를 상실한다는 구실하에, 어느 사
람은 모든 행동이 무의미한 것이라는 결론을 내리고 있다. 만약 어느
사람이 아주 멀리 떨어져서 언어와 행동을 바라다 본다면 그들로부터
모든 의미를 뺏어 버려 그들을 부조리한 것처럼 보이게 하는 일이란
쉬운 일이다. 이것이 〈미크로메가스〉(Micromégas)에서 발휘한 볼테르
의 수법이었다. 그러나 저 또 다른 기적, 즉 부조리한 세계에서나마
언어와 행위는 말하고 행동하는 자에게는 정말로 의미를 지니고 있는
것이라는 사실은 여전히 이해가능한 일이다. 물론 프랑스 작가들의
수중에서 실존주의는 시간이란 것을 연결되지 않고 있는 순간들로 분
해시켜, 삶을 의식 상태들의 집합으로 환원시켜 버리는 "고립화의 분
석"으로 항상 전락시킬 우려가 있기는 하지만 말이다. [3]

 그러나 시몬느 드 보봐르로 말하자면 그녀는 이러한 비판에 노출되
어 있지 않다. 그녀의 작품은 양 극단 사이에서 이해된 존재를 보여
주고 있다. 한편으로는, 어떤 말이고 선언이고를 넘어서서, 그 자신에
굳게 밀폐되어 있는 직접적인 존재—크자비에르의 경우—가 있다.
다른 한편으로는, 언어와 합리적 결정에 대한 절대적인 신뢰, 즉 그
자신을 초월해 보려는 노력에서 점점 공허하게 되어 가는 존재—그 작
품 초반의 프랑스와즈—가 있다. [4] 이러한 시간의 편린들과 시간을 초

3) 사르트르는 까뮤가 〈이방인〉에서 바로 이와 같은 경향에로 빠지고 있다고 해서 그를
 비난한 바 있다.
4) 한 소설에 대해 그처럼 중요한 주석을 붙인다는 일이 얼마나 유감스러운 일인가를
 나는 잘 알고 있다. 그러나 그 소설은 대중의 평가를 획득했고 나의 언급 때문에 손
 해보거나 득을 본 것이란 아무 것도 없다.

월할 수 있다고 믿고 있는 저 영원성간에는 행위의 유형 속에서 전개되고, 선율처럼 조직되며, 투사라는 수단을 통하여 시간을 떠나지 않은 채, 시간을 가로지르는 효과적인 존재(effective existence)가 있다. 의심할 필요도 없이 인간의 문제들에 대해서는 어떠한 해결책도 없다. 이를테면 시간의 초월성을, 말하자면 항상 나타나 계속 우리의 참여를 위협하게 될지도 모를 의식의 분리화를 근절시킬 방도도 없으며, 그리고 피로의 순간에는 항상 우리에게 인위적인 관례처럼 생각되는 이러한 참여의 성실성을 시험해 볼 길도 없다. 그러므로 존재가 소멸해 버리게 되는 바의 이들 양 극단 그 사이에서 총체적인 존재란 시간 속에서 우리의 삶을 창조하기 위하여 우리가 그리로 진입하는 바의 우리의 결단(decision)인 것이다. 인간의 모든 투사는 그들의 실현에 끌리기도 하며 동시적으로 또 그것을 거부하기도 하기 때문에 모순적이 되고 있다. 우리는 어느 것을 소유하기 위하여 그것을 추구할 뿐이다. 그러나 오늘 내가 찾고 있는 것이 언젠가는 발견됨에 틀림없을 것이라고 한다면—그것은 또한 사라져 버린다는 것을 의미하는 것이기도 하지만—왜 나는 그것을 찾느라고 피로와해야 할까? 그것은 오늘은 오늘이고, 내일은 내일이기 때문이다. 나는 내가 미리 시리우스(Sirius) 별에서 지구를 볼 수 없는 것처럼 미래의 관점에서 나의 현재를 바라볼 수가 없다.[5] 나는 어떤 사람이 인정해 주리라는 희망을 가지지 않고 그 사람을 사랑하지는 않으리라. 그러나 이 인정이라는 것이 항상 무제한 한 것이 아닌 한, 즉 결국에는 소유되고 마는 것인 한 그것은 중요한 것이 아니다. 하지만 어떻든 사랑은 존재하고 있다. 나의 시간과 타인의 시간 사이에서처럼 그리고 그들간의 적대관계에도 불구하고 그런 것처럼, 나의 개인적 시간의 매순간들 사이에도 의사 소통은 존재하고 있다. 내가 의사소통을 하고자 의욕하고

5) 이러한 생각은 Simone de Beauvoir의 에세이인 *pyrrhus et cinéas*에서 전개되고 있다.

있고, 나쁜 신앙 때문에 그것으로부터 움츠려 들지만 않는다면, 그리하여 내가 훌륭한 신앙을 가지고 있어 기독교인이 신에게로 뛰어들듯이 우리를 분리시켜 놓기도 하고 결합시켜 놓기도 하는 시간 속으로 뛰어들기만 한다면, 의사소통은 존재하게 되는 것이다. 참된 도덕은 외적인 규칙을 따르거나 객관적인 가치를 떠 받치는 데 있는 것이 아니다. 정당하다고 하는 길, 구제를 받는다고 하는 길은 없는 법이다. 우리는 〈초대받은 여인〉에 나오는 세 인물이 꾸미고 있는 흔하지 않는 상황에다 주의를 기울이기보다는, 신의와 약속에 대한 충실, 상대방들에 대한 존중, 두 주역들의 관용과 진지성 등에 보다 더 주의를 기울이는 일이 훨씬 좋을 것이다. 왜냐하면 이 작품의 가치는 바로 거기에 있는 것이기 때문이다. 그리고 그 가치란 능동적인 우리의 우연한 존재로 구성되어 있는 것이며, 우리의 시간적인 구조가 우리에게 기회를 부여하고 있고, 우리의 자유가 그 대충의 윤곽에 불과한 것이 되고 있는 바 저 의사소통, 곧 우리 자신과 타자와의 의사소통으로 구성되고 있는 것이다.

7. 영화와 새로운 심리학*

고전 심리학에서는 우리의 시각장이 감각들의 총계나 혹은 감각들로
된 모자이크라고 생각하고 있으며, 그리고 이들 감각은 모두가 그에
대응하는 국소망막 자극에 엄격히 의존되어 있다고 생각하고 있다. 이
에 비해 새로운 심리학은 우선 첫째로 감각과 이를 조절하는 신경 현
상 사이의 그러한 병행을 가장 간단하고 직접적인 감각에 있어서조차
수긍할 수 없다는 사실을 밝혀 놓고 있다. 우리의 망막은 전혀 동질적
인 것이 아니다. 예컨대, 망막의 어떤 부분들은 청색이나 적색에 무
감각하지만, 그러나 청색이나 적색의 표면을 바라다볼 때 나는 거기
에서 퇴색된 부분들을 보지 못한다. 이것은 단순히 색채들을 바라보
는 수준에서 출발하여 나의 지각은 망막 자극들이 지시하는 것을 기록
하는 데 국한되지 않고, 그 시야의 동질성을 재확립하기 위하여 이들
자극들을 재조직하기 때문이다. 넓게 말해서 우리는 시야를 모자이
크가 아니라 배치구성의 체계(system of configuration)로서 간주해야 한
다. 우리의 지각에 있어서는 나열된 요소들보다 이러한 요소들의 그
룹이 중요하며, 기본적인 것이다. 우리는 하늘의 별들을 고대인들이
했던 것과 똑같은 성좌군으로 나누고 있다. 그러나 우리는 그 밖의
다른 방법으로도 얼마든지 하늘의 지도를 작성해 놓는 일이 선천적으
로 가능하게 되어 있다. ab cd ef gh ij라는 시리즈가 주어졌을 때,

* 이 논문은 1945년 3월 13일 *L'Institut des Hautes Etudes Cinematographiques*에
 서 행해졌던 강연이었음. 그 후 *Les Temps Modernes*, 3 : 26 (Nov., 1947)에 게재
 되었다가, *Sens et non-sens* (Paris: Nagel, 1948)에 수록되었음.

원칙적으로는 b-c, d-e, f-g 등과 같은 그룹도 똑같이 있을 수 있는 일
이지만 우리는 항상 a-b, c-d, e-f 등과 같은 공식에 따라 점들의 짝
을 맞춰 놓을 것이다. 병실에서 벽지를 응시하던 환자에게 있어서 흔
히 지(ground)로 보이던 것이 형(figure)이 되는 반면, 패턴과 형이 지
로 된다면 벽지가 갑자기 바뀌어 보이게 될 것이다. 우리가 사물들
사이의 간격—예를 들면, 가로수들 간의 공간—을 대상으로 보고, 그
반대로 사물들 그 자체—이 경우엔 가로수들—를 지로서 볼 때라면
아마도 세계에 대한 우리의 관념은 뒤바뀌게 될 것이다. 이와 같은
현상은 수수께끼에서도 일어나고 있다. 즉 수수께끼 그림에서 우리
는 토끼나 사냥꾼을 볼 수 없는데 이것은 그들 형을 이루고 있는
요소들의 위치가 바뀌어, 그들이 다른 형태들 속으로 통합되고 있기 때
문이다. 예를 들면, 토끼의 귀가 되어야 할 것이 아직도 숲 속에 있는
두 나무들 사이의 빈 간격이 되고 있는 경우이다. 토끼와 사냥꾼은
시각장의 새로운 분할을 통해, 즉 전체의 새로운 조직(organization)을
통해 분명해 진다. 위장(camouflage)이란 한 형태의 주요 경계선을 보
다 지배적인 다른 형태 속으로 혼합시켜 버림으로써 그 형태를 감춰 놓
고 있는 기술이다.

　이와 똑같은 식의 분석은 청각에도 응용될 수 있는 일이다. 청각
은 공간적 형태보다는 시간적 형태의 문제일 것이다. 예를 들면, 멜
로디는 음의 형(figure of sound)으로서, 동시에 들리는 배경적인 소
음—음악회에 참석할 때 멀리서 들려 오는 사이렌 소리와 같은 소음
—과 혼합되지 않고 있다. 모든 음은 다만 전체 속에서 그것이 수행
하는 기능에 의해서만 의미가 있게 되는 것이므로 멜로디를 두고 그
것을 단순한 음의 합계라고 할 수는 없는 일이다. 음이 전조 되었을
때, 즉 모든 음들이 변경은 되었지만 그 음들의 내적인 연관성과 전
체의 구조는 여전히 동일한 것이 되고 있을 때, 멜로디의 변화를 왜
지각할 수 없게 되는가 하는 것은 바로 이러한 이유 때문인 것이다.
다른 한편, 이러한 내적 연관성에 있어서 하나만이라도 변경을 시켜

놓는다면 멜로디의 전체 구조는 변경되고도 남을 것이다. 전체에 대한 그러한 지각은 이처럼 고립된 요소들에 대한 지각보다 더 자연스럽고 기본적인 지각이 되고 있는 것이다. 일련의 음표에 대한 반응에서 얻어진 훈련은 동일한 구조를 갖고 있는 어떤 멜로디에 대해서도 동시에 얻어지고 있다는 사실은 고기 덩어리를 빛이나 소리에 자주 관련시켜 놓음으로써 개들이 그 빛이나 소리에 반응을 하여 침을 흘리도록 훈련시키는 조건반사(conditioned-reflex)의 실험에서도 알려져 왔다. 그러므로 분석적 지각—우리는 이 지각을 통해서 각각 분리된 요소들의 절대적 가치에 도달하고 있다—은 추후적으로 진행되는, 결코 일상적이지 않은 태도, 곧 관찰하는 과학자나 반성을 하는 철학자의 태도인 것이다. 구조라든가 그루핑(grouping), 혹은 구성배치라고 대단히 광범하게 이해되고 있는 형태에 대한 지각은 우리가 자발적으로 보는 방식(spontaneous way of seeing)으로 간주되어야만 한다.

다음으로 현대 심리학이 고전 생리학과 고전 심리학의 편견을 뒤집어 엎은 관점이 또 하나 있다. 우리는 흔히 오관을 갖고 있다고 말한다. 얼핏 보면 그들 각자는 여타의 감각기관과 아무런 접촉도 지니고 있지 않은 세계와 같은 것으로 생각될 것이다. 즉 눈에 작용하는 빛이나 색은 귀나 촉각기관에 아무런 영향을 미치지 않고 있다는 것이다. 그럼에도 불구하고 눈이 먼 사람들은 자신들이 볼 수 없는 색채들을 그들이 듣고 있는 음이라는 수단을 통해서 표상하고 있다함은 아주 오래 전부터 주지되어 오고 있는 사실이다. 이를테면, 눈먼 사람이 빨강색을 두고 그것이 트럼펫의 울림과 같을 것임이 분명하다고 말한 바도 있다. 오랫동안 그러한 현상은 예외적인 것이라고 간주되어 왔지만, 사실상 그러한 현상은 일반적인 현상인 것이다. 흥분제를 복용중인 사람에게는 소리에 규칙적으로 색점들이 수반되고 있는데, 그들 색점의 색깔(hue), 선명도(vividness), 형태는 소리의 음질(tonal quality), 강도(intensity), 고저(pitch)에 따라 변하고 있다. 정상적인 사람들도 더운 색깔이라든가, 찬 색깔, 으시시한 색깔이나 딱딱한 색깔

246

이라는 말을 하고 있으며, 음에 대해서도 그것이 맑다거나, 날카롭다
거나 찬란하다는 말을 하며, 또한 부드러운 목소리라든가 향기가 스
며드는 듯한 목소리라는 말을 하고 있다. 세잔느는 대상의 벨벳 같은
촉감, 딱딱함, 심지어 향기조차 볼 수 있다고 말한 바 있다. 그러므
로 나의 지각은 시각적, 촉각적, 청각적으로 주어진 감각 자료들의 총
계가 아니다. 즉 나는 나의 전존재를 가지고 전체적인 방식으로 지각
을 하는 것이다. 나는 나의 모든 감각기관들에 대해 일시에 말을 걸
어오고 있는 사물의 특유한 구조존재의 특유한 방식을 포착한다.

　물론 고전 심리학에 있어서도 서로 다른 감각기관들간에 관계가 있
는 것처럼 나의 시각장의 서로 다른 부분들간에 어떤 관계들이 존재
하고 있다는 사실을 잘 알고 있었다. 그러나 거기에서는 이러한 통
일을 하나의 구성으로 간주하고 있었으며, 그것을 지성과 기억의 영
역에 속하는 것으로 보았다. 데카르트는 그의 〈성찰〉에서 다음과 같
은 말을 하고 있다. "거리에서 사람들이 지나가고 있음을 본다고 나
는 말하지만 실제로 무엇을 정확히 본다고 하는 것인가? 내가 보
는 것은 스프링의 힘으로 움직이기만 하는 인형도 똑같이 걸치고
있을 수 있는 모자와 코트에 불과하며, 그리고 내가 사람들을 본
다고 말한다면 그것은 내가 나의 눈으로 보았다고 생각한 것을 마
음의 성찰을 통해 파악하고 있기 때문이다"라고. 내가 대상을 더 이
상 보지 못하는 경우—이를테면 대상이 내 등 뒤에 있는 경우—에도
그것은 계속해서 존재하고 있다는 사실을 나는 확신하고 있다. 그러
나 고전적인 사고의 입장에서 볼 때, 이처럼 보이지 않는 대상들이
나에게 존재하고 있다고 되는 것은 단지 나의 판단력이 그것들을 현
존시켜 놓고 있기 때문이라는 것은 분명하다. 바로 내 앞에 있는 대
상들조차 참으로 보여지는 것이 아니라 단지 사유되고 있는 것이다.
그래서 나는 어떤 육면체, 즉 여섯 개의 면과 열두 개의 모서리를 가진
입체를 볼 수는 없는 일이고, 내가 보는 것은 원근법에 의한 형상으
로서 그 측면은 비틀려 있고, 뒷면은 완전히 가려져 있는 것일 뿐이

다. 내가 육면체라는 말을 한다면 그것은 내 마음이 이러한 외관을 고쳐, 가려진 면을 회복해 놓고 있기 때문이다. 나는 기하학적 정의가 제시하고 있는 바와 같은 육면체를 볼 수는 없는 일이다. 즉 나는 그것을 다만 사유할 수 있을 뿐이다. 운동에 대한 지각은 비젼이라고 해야 할 것에 지성이 개재하고 있는 정도를 보다 명백히 보여 주고 있다. 내가 타고 있던 기차가 정거장에 섰다가는 다시 출발할 때 나는 종종 내 곁의 기차 역시 움직이기 시작하는 모습을 "본다." 그러므로 감각자료 그 자체는 중립적인 것이요, 내 마음이 근거하는 가정에 따라 달리 해석될 수가 있는 것이다. 대체로 고전 심리학은 지각을 지성에 의한 감각자료의 올바른 해독, 즉 과학의 시초(beginning of science)로 해 놓고 있다. 내가 의미를 캐내야만 하는 어떤 기호들이 내게 주어져 있는 것이다. 말하자면 내가 해독하거나 해석해 내야 하는 텍스트가 내게 제시되어 있는 것이다. 고전 심리학은 지각 영역의 통일성을 고려하고 있을 때조차도 여전히 분석의 출발점으로서의 감각이라는 개념에 매달리고 있다. 시각적인 자료를 놓고 감각들로 구성된 모자이크로 본 애초의 생각 때문에 고전 심리학은 지각 영역의 통일마저도 부득이 지성의 활동에 근거시켜 놓고 있다. 이 점에 대해 형태론은 우리에게 무엇을 말해 주고 있는가? 감각의 개념을 단호히 거부함으로써 그것은 기호와 그 의미, 감각된 것(what is sensed)과 판단된 것(what is judged)의 구분을 중지할 것을 우리에게 가르쳐 준 바 있다. 어떻게 우리는 대상의 바탕(substance)을 말하지도 않은 채 그 대상의 정확한 색깔을 규정할 수가 있을까? 이를테면, 푸른 융단을 보고 그것이 "양털의 푸른색"이라고 말하지 않은 채 어떻게 그 융단의 색깔을 말할 수 있을까? 세잔느는 사람이 어떻게 사물의 색과 그것의 모양을 구분할 수 있는가를 물어 본 바 있다. 지각이란 것을 감각적인 어떤 기호들에 어떤 의미를 귀속시켜 놓는 일로 이해할 수는 없는 노릇이다. 왜냐하면 이러한 기호들의 가장 직접적인 감각적 텍스츄어는 그들이 의미하고 있는 대상에 관련시키지 않고서는 결코 기술될 수가 없기

때문이다.

조명(lighting)의 변화에도 불구하고 어떤 일정한 성질로 규정되고 있는 대상을 식별해 낼 수 있는 우리의 능력은 우리의 지성이 투사광(incident light)의 성질을 고려하여, 그 성질로부터 대상의 실제의 색을 연역해 내는 과정으로부터 생기는 것이 아니라, 환경을 지배하는 빛이 조명으로서 작용하여, 즉시로 대상에 그의 진짜 색을 부여하고 있는 사실로부터 생기는 것이다. 창문으로부터 흘러들어 오는 광선이 우리의 시각장에 나타나고 있는 동안 조명 상태가 다른 두 개의 판대기를 우리가 바라보는 경우, 그들 판대기들은 똑같이 희게 나타날 것이나 그러나 조명은 똑같지 않게 나타날 것이다. 다른 한편 스크린의 한 구멍을 통해 위의 두 판대기들을 관찰하는 경우, 하나는 회색으로 보이고 다른 하나는 백색으로 보일 것이다. 그리고 이러한 현상이 단지 조명의 효과일 뿐이라는 사실을 알고는 있다 하더라도 그 색깔들이 나타나는 방식에 대해 어떠한 지적인 분석을 해본들, 그러한 분석이 그 두 개의 판대기의 진짜 색깔을 보게끔 해주지는 못할 것이다. 해질 무렵, 전등을 켜는 경우 전등불 빛이 처음에는 노랗게 보이나, 잠시 후에는 그 분명한 색깔이 모두 없어지고 말게 된다. 이에 상관해서, 처음에는 색깔이 지각적으로 틀리게 나타나고 있는 대상들이라 해도 그들이 낮동안 지녀왔던 색깔에 비슷한 모습을 다시 회복한다. 대상과 조명은—지성의 작용을 통해서가 아니라 바로 시각 영역의 배치구성을 통해서—어떤 항구성(constancy)과 어떤 안정성(stability)으로 향하는 체계를 형성하고 있다. 나는 지각의 작용으로 세계를 사유하는 것이 아니다. 세계가 나의 면전에서 스스로를 조직하고 있는 것이다. 내가 육면체를 지각할 때 그것은 나의 이성이 원근법적인 외관들을 계속 조정하여, 그들에 관한 육면체의 기하학적 정의를 사유하고 있기 때문이 아니다. 외관을 수정하기는커녕 원근법에 의한 형태 왜곡들조차 주목하지 않는다. 나는 내가 보고 있는 것을 통해 분명히 드러나고 있는 입방체 그 자체를 마주하고 있는 것이다. 똑같이 내 등 뒤의

대상들도 기억이나 판단의 작용에 의해 나에게 표상되고 있는 것이 아니다. 지(ground)는 내가 그것을 보고 있는 것이 아니면서도 그럼에도 그것을 부분적으로 가리고 있는 형(figure) 아래에 여전히 현존해 있는 것과 꼭같이 그들 대상들은 현존해 있으면서 나에 대해 중요한 것이 되고 있다. 처음에는 지성에 의해 선택된 관련점에 직접적으로 의존해 있는 것처럼 생각된 운동의 지각조차 실상은 지각 영역의 전체 조직(global organization)의 한 요소에 불과하다. 왜냐하면 내가 탄 기차나 그 옆의 기차가 움직이기 시작할 때 처음 한 쪽 기차가 움직이기 시작하면 상대쪽 기차가 움직이고 있는 것처럼 보이는 것이 사실이기는 하지만 우리는 그러한 환상이 제멋대로 일어나는 것이 아니며, 또한 완전한 지성적인 관련점을 통해서 그것을 마음대로 유발시킬 수 있는 것도 아니라는 사실을 주목해야만 하기 때문이다. 만일 내가 기차칸 속에서 카드놀이를 하고 있는 경우라면 상대쪽 기차가 움직이기 시작할 것이다. 그러나 다른 한편 내가 상대편의 기차에 타고 있는 누군가를 찾고 있는 경우라면 내가 탄 기차가 대신 굴러 가기 시작할 것이다. 위의 두 경우 모두에 있어서 정지된 것처럼 보이는 기차는 우리가 거처로써 선택했던 기차이며, 당분간이나마 우리의 환경이 되고 있던 기차인 것이다. 운동과 정지는 우리의 지성이 기꺼이 구성하는 가설에 따라서가 아니라, 우리가 세계 속에서 자리잡고 있는 방식과 우리의 신체가 그 세계 속에서 차지하고 있다고 생각되는 위치에 따라 우리의 환경 속에서 정해지는 것이다. 교회의 첨탑을 바라볼 때 수시로 나는 그 위를 떠다니는 구름낀 하늘을 배경으로 첨탑이 정지된 상태에 있음을 보며, 또 어느 때는 구름이 정지해 있고 첨탑이 공중에서 떨어지는 것처럼 보인다. 그러나 여기서도 고정점의 선택은 지성에 의해 이루어지고 있는 것이 아니다. 즉 내가 닻을 내리고 있는 바의 보여지고 있는 대상은 항상 고정되어 있는 것처럼 보일 것이고, 그리고 딴 곳을 바라보는 짓을 하지 않고서야 나는 그 대상으로부터 이 의미를 뺏을 수가 없다. 나는 사유를 통해 대상

에 이러한 의미를 부여하는 것도 아니다. 지각은 일종의 기초과학 (beginning science), 즉 지성의 기초적 수행이 아니다. 우리는 세계와의 교류를 회복해야만 하며, 지성보다 훨씬 이전의 상태인 세계에의 현존을 회복해야만 한다.

최종적으로, 새로운 심리학은 타인에 대한 지각의 새로운 개념을 또한 제시하고 있다. 고전심리학은 내적 관찰이라는 이름의 이른바 내성(introspection)과 외적 관찰이라는 구별을 의심없이 받아들였다. 분노나 공포와 같은 "심적 사실들"은 내부로부터만이 직접적으로 알려질 수 있을 뿐이다. 나는 외부로부터 분노와 공포의 단지 신체적 표시(sign)만을 파악할 수 있으며, 이러한 표시들을 해석하기 위해 내성을 통해 내 자신 속에 있다고 여겨지는 분노와 공포에 의지해야 한다는 사실은 자명한 것으로 생각되었다. 그러나 오늘날의 심리학자들은 실제에 있어서 내성이 우리에게 주는 것이란 아무 것도 없다는 사실을 주지시켜 왔다. 순전히 내성으로부터 사랑이나 증오를 연구하려고 하면 기술할 것이 거의 없다는 사실을 우리는 알게 될 것이다. 고작해야 약간의 괴로움과 감상, 달리 말하자면 사랑이나 증오의 본질을 드러내 주지는 못하는 흔해 빠진 마음의 동요가 고작일 것이다. 그러나 매순간 나는 말할 만한 가치가 있는 것을 발견하고 있다. 그것은 내가 나의 감정에 일치하는 데 만족하지 않고 있기 때문이며, 행위의 방식 즉 타인과 세계에 대한 나의 관계의 한 양태로서의 그 무엇을 알아내는 데 성공했기 때문이며, 내가 목격하게 된 타인의 행위에 대해 생각하듯 그것에 대한 생각을 하게 되었기 때문이다. 사실이지 어린애들은 제스츄어와 표정을 자기들 뜻에 따라 지어낼 수 있기 훨씬 전부터 그러한 것들을 이해하고 있다. 이것은 의미가 행위에 밀착되어 있는 것임이 분명하다는 뜻이다. 실제로 사랑이나 증오 또는 분노와 같은 경우에서 "내적인 실재"들이라는 것이 그들을 느끼고 있는 단 한 사람의 증인에게만 접근케 될 수 있다는 저 편견을 버리지 않으면 안 된다. 분노나 수치심, 증오나 사랑은 타인의 의식의 밑에 숨

겨진 심리적 사실이 아니다. 그것들은 외부로부터 볼 수 있는 행위나 혹은 행동 양식인 것이다. 그들은 얼굴에나(on) 제스츄어에(in) 나타나는 것이지, 그 뒤에 숨겨져 있는 것이 아니다. 이처럼 심리학은 마음과 신체의 구별을 없이 하고서야, 즉 이에 상관된 내성적 관찰과 생리 심리학이라는 두 법을 포기함으로써 비로소 발전하기 시작했다. 화가 난 사람의 호흡이나 맥박의 비율을 고작 측정하는 일에 그치고 있는 한 정서에 관한 것을 우리는 아무 것도 배운 바가 없으며, 그리하여 생생하게 겪은 분노가 지닌 질적이고 표현 불가능한 뉘앙스를 나타내려 했을 때 우리는 별로 배운 바가 없었다. 분노의 심리학을 만들어내려는 것은 분노의 의미(meaning)를 확실히 하려 하는 것이고, 그것이 인간 생활에서 어떠한 기능을 하며 어떠한 목적을 위해 있는가를 물어 보는 것이다. 그 결과 자네트가 말한 바대로 정서란 우리가 난처한 입장에 처해 있을 때마다 작용하게 되는 혼란을 일으키는 반작용임을 우리는 알게 되었다. 보다 깊은 차원에서 생각해 볼 때 사르트르가 밝혔듯 분노란 마치도 대화중에 상대편을 설득시킬 수 없는 사람이 당치도 않은 모욕을 상대방에게 퍼붓거나, 혹은 자기의 적수를 감히 때릴 수도 없는 사람이 멀리서 그에게 주먹이나 흔드는 경우처럼, 우리가 이 세계 속에서 효과적인 행위를 포기한 후 상상 속에서 완전히 상징적인 만족을 마련하는 바의 일종의 마술적인 행위 방식임을 알게 되었다. 이처럼 정서란 심적인 사실로서 내적인 것이 아니라 타인들과 그리고 우리의 신체적인 태도 속에 표현되어 있는, 세계와 맺고 있는 우리의 관계들 중의 변수가 되고 있는 것이니만큼, 우리는 사랑이나 분노의 표시만이 자기 밖의 관찰자에게 주어지고 있는 것이어서, 우리는 이들 표시들을 해석함으로써 간접적으로 타인을 이해하고 있는 것이라고 말할 수도 없다. 달리 말하자면 타인들은 행위로서 우리에게 직접적으로 나타나고 있다고 우리는 말을 해야 할 것이다. 우리의 행동과학은 우리가 생각하고 있는 것보다 훨씬 진전되어 있다. 아무런 편견도 없는 사람이 몇가지 종류의 얼굴 모습을 찍은 사진들과, 몇

가지 종류의 필적 사본들과, 몇 가지 종류의 음성 기록들에 마주쳐 하나의 얼굴과 하나의 실루엣과 하나의 음성과 하나의 필적을 종합해 보라는 요구를 받게 되면, 그들 요소들은 대개가 정확히 짜 맞춰지거나 혹은 올바로 짜 맞춰진 것이 틀리게 짜 맞춰진 것들보다는 어떻든 훨씬 많다는 사실이 밝혀지고 있다. 미켈란젤로의 필적은 36가지의 경우에 있어서 라파엘의 것으로 되고 있으나, 221가지의 사례에 있어서는 그의 필적임이 정확하게 확인되고 있다. 이러한 사실은 우리가 각 개인의 음성과 얼굴과 제스츄어와 태도에서 어떤 구조를 인지하고 있음을 의미하는 것이며, 동시에 모든 사람은 각자가 세계 내에서의 이와 같은 존재의 구조 혹은 방식 그 이상도 그 이하도 아니라는 사실을 의미하고 있는 것이다. 우리는 이러한 말이 언어의 심리학에 어떻게 적용될 수 있는지를 알아볼 수가 있다. 즉 인간의 신체와 "영혼"은 인간이 세계 속의 존재라고 하는 그의 존재방식의 두 국면에 불과한 것이 되고 있듯, 단어와 그것이 지시하고 있는 사고가 외적으로 관련된 두 항들이라고 생각되어서는 안 된다. 신체가 행위의 방식을 구현하고 있는 것과 똑같은 방식으로, 단어는 그것의 의미를 자기 속에 담고 있는 것이다.

일반적으로 말해서 새로운 심리학은 세계를 구성하는 지성으로서의 인간이 아니라, 세계에 던져져 자연의 결속력으로 그에 밀착된 존재로서의 인간의 모습을 우리에게 밝혀 주고 있다. 결과적으로 새로운 심리학은 우리의 존재의 매순간마다 우리가 접촉하고 있는 이 세계를 어떻게 보아야 할까 하는 점에 있어서 우리를 재교육시켜 주고 있는 반면에, 고전적인 심리학은 과학적인 지성이 구성하는 데 성공해 온 세계를 위하여 이 생생한 삶의 세계를 포기하고 있는 것이다.

* * * *

이제 영화를 하나의 지각 대상으로서 간주한다면 우리는 지각 일반

에 관해 이제껏 언급해 왔던 것을 영화의 본질과 의미를 밝게 조명시
켜 주고, 새로운 심리학이 우리를 영화 미학자들의 최상의 관찰에로
인도하리란 것을 알아차리게 될 것이다.

첫째로, 영화는 이미지의 총계가 아니라 시간적인 형태(temoporal
Gestalt)라고 일단 말하기로 하자. 이것은 영화의 선률적 통일(melodic
unity)을 분명히 보여 주는 푸도프킨의 유명한 실험을 상기하는 일이
될 것이다. 하루는 그가 완전히 무표정한 모스조킨의 클로스 업(close-
up)된 모습을 찍고서, 처음에는 스프 그릇, 다음에는 관 속에 누워 있는
죽은 젊은 여인, 마지막으로 장난감 곰을 가지고 놀고 있는 어린 아이
를 보여 준 후 클로스 업된 모스조킨의 모습을 영사했다. 여기서 주
목될 수 있었던 첫번째 사실은 모스조킨이 그릇과 젊은 여인과 어린
애를 바라보고 있는 것 같다는 점이고, 다음으로 주목될 수 있는 것은
그가 접시를 바라볼 때에는 생각에 잠긴 듯하고, 여인을 바라볼 때
에는 슬픈 표정을 짓고 있는 것같고, 아이를 바라볼 때에는 환한 웃
음을 지어 보이는 것 같다는 사실이었다. 세 번 모두 실제로 똑같은
쇼트(shot)가 사용되었고, 어떤 점이 표현되어 있다 한들 그것은 눈
에 띄게 무표정한 모습임에도 불구하고 그처럼 다양하게 표현되고 있
는 것을 보고 청중들은 경악을 금치 못하였다. 그러므로 한 쇼트의 의
미는 앞서 진행된 쇼트에 달려 있는 것이며, 이러한 장면들의 연속은
단순히 그 연속 부분의 총계가 아닌 새로운 실재를 창조하고 있는 것
이다. 〈에스프리〉지에 실린 한 훌륭한 논문에서 린하르트는 우리가
또한 각 쇼트에 시간 요소를 도입해야 한다는 점을 부언하고 있다. 즉
즐거운 웃음을 위해서는 짧은 기간이 적당하며, 냉담한 표정에는 중
간 정도의 길이가 적당하며, 슬픈 표정에는 오랜 지속이 적당하다
고 그는 부언하고 있는 것이다.[1] 그는 이러한 사실로부터 영사 리듬
(cinematographic rhythm)에 관한 다음과 같은 정의를 이끌어 내고 있
다. "쇼트들의 일정한 순서와 그리고 매 쇼트나 광경에 맞는 일정

1) *Esprit* (1936).

한 시간, 이러한 요건들이 합쳐지면 그들 쇼트들은 소망된 인상을 최대한의 효과로 일으킬 수 있다"라고. 그러므로 대단히 정확하고 중대한 요건들을 갖추고 있는 영사의 측정 체계(cinematographic system of measurements)가 실제로 존재하고 있는 것이다. "여러분이 한 편의 영화를 관람할 때 하나의 쇼트가 그의 모든 것을 보여 주면서 계속되다가는 그치고, 그리하여 앵글이나 거리를 변화시키거나 혹은 시야를 바꿈으로써 대체되는 그러한 순간을 생각해 보도록 하라. 그렇게 되면 여러분은 운동에 제동을 걸고 있는 아주 오랜 동안의 쇼트에 의하여 일으켜진 저 가슴의 답답함과 그리고 어떤 쇼트가 금방 사라질 때의 그 침묵—아주 흥미있는 친밀한 침묵—을 알게 될 것이다."
그러나 영화는 몽타지(montage)—쇼트들이나 혹은 광경들 및 그들의 순서나 길이의 선택—로 구성되어 있을 뿐만이 아니라, 편집—장면들이나 혹은 연속된 화면들 및 그들의 순서와 길이의 선택—으로 구성되어 있는 것이므로 그것은 지극히 복잡한 형식처럼 보이며, 그런 만큼 이 형식 내부에서는 상당히 많은 행동과 반응들이 매순간 진행되고 있을 것이다. 게다가 이 형식의 법칙은 이제까지는 인간이 구문(syntax)을 조작하듯 영사 언어(cinematographic language)를 다루는 감독의 재능이나 기술에 의해서만 감지되어 왔을 뿐 아직 발견되지 않은 채로 있다. 즉 그 형식에 대해 명확하게 생각해 보지도 않았으며, 감독이 자발적으로 따르고 있는 규칙들을 공식화시켜 볼 처지에 있지도 않았다.

우리가 방금 시각 영화에 관해 말한 것은 또한 음향 영화에도 적용되고 있다. 왜냐하면 음향 영화 역시 단어 혹은 소리의 총계가 아니라, 마찬가지로 형태가 되고 있기 때문이다. 리듬은 이미지에 대해서뿐이 아니라 음에 대해서도 존재하고 있다. 린하르트의 오래된 음향 영화인 〈브로드웨이 멜로디〉의 경우에서 보여지고 있듯, 거기에는 소리나 음의 몽타지가 있다. "두 명의 배우들이 무대 위에 있다. 우리들은 그들이 자기들 얘기를 하는 것을 들으면서 발코니에 서 있다. 그러다가 별안간

속삭이고 있는 모습이 클로스 엎되어 나타나게 되면 우리들은 그들이 숨을 죽인 채 서로 말하고 있다는 것을 알게 된다. …" 이 몽타지의 표현적인 힘은 앞서 우리가 인간과 그의 시선을 그를 둘러싸고 있는 광경들에 결부시켜 놓고 있는 푸도프킨의 시각적 몽타지를 보았던 것이나 다름없이, 우리로 하여금 똑같은 세계 속에서의 삶의 공존성과 동시성을, 그리고 우리에 대해 존재하면서 동시에 그 자신에 대해 존재하고 있는 배우들을 감지하도록 해주는 그것의 능력에 있다. 영화란 것이 움직일 때 찍혀진 유희가 아니고 쇼트들의 선택과 그루핑(grouping)이 영화에 있어서 고유한 표현 수단을 구성하고 있는 것과 똑같이 녹음대(sound track)는 소음과 말들을 단순히 축음기로 재현시켜 놓고 있는 것이 아니라 영화 창작자가 고안해 냈음에 틀림이 없을 어떤 내적인 조직을 요구하고 있는 것이다. 이런 점에서 영화의 녹음대의 실제 조상은 축음기가 아니라 라디오 연극이라고 할 수가 있을 것이다.

그러나 이것이 전부는 또한 아닌 것이다. 우리는 지금까지 시각과 청각을 차례로 고찰해 보았다. 그러나 그들이 실제로 결합되고 있는 방식은 그들 각자로 환원될 수 없는 또 다른 새로운 전체를 이루고 있다. 음향 영화는 무성 영화에 영사적 환상을 완성하기 위한 기능의 말과 음을 장식시켜 놓은 것이 아니다. 음향과 이미지의 결속은 훨씬 더 긴밀한 것이어서, 이미지는 음향의 근접에 의하여 변형되어 나타난다. 이 같은 사실은 마른 사람이 뚱뚱한 사람의 목소리로, 젊은 이가 노인네의 목소리로, 그리고 카가 큰 사람이 키가 작은 사람의 목소리로 말하는 식의 음향 효과가 취입된 필름(dubbed film)의 경우, 말하자면 우리가 앞서 말한 것 즉 음성, 프로필, 인물은 불가분의 통일체를 이루고 있다고 하는 것이 사실이라고 한다면 그들 하나하나가 모두 불합리하다고 될 그러한 필름의 경우에 있어서 아주 손쉽게 명백히 드러나고 있다. 그리고 음향과 이미지의 통일은 하나하나의 인물에서뿐이 아니라, 필름 전체를 통해서도 나타나고 있는 현상이다. 인물들이 한 순간에는 침묵을 하고, 다

른 순간에는 말을 하는 것은 우연하게 그렇게 된 것이 아니다. 말과 침묵의 교대는 가장 효과적인 이미지를 만들어내기 위하여 조작된 것이다. 말로가 〈베르브〉(1940)에서 말했던 것처럼 대화에는 세 가지의 종류가 있다. 첫째로 설명적 대화(expository dialogue)라는 것이 주목될 수 있겠는데, 그것의 목적은 극적 행동의 상황을 주지시켜 주자는 것이다. 소설과 영화는 다같이 이러한 식의 대화를 회피하고 있다. 다음으로, 음색적 대화(tonal dialogue)라는 것이 있으며, 이것은 각 인물의 독특한 액센트를 보여 주는 것으로서 등장인물들이 시각화되기가 매우 힘이 들지만 그들이 말을 시작하자마자 놀랍게도 그들이 알아볼 수 있는 사람으로 변모되는, 예컨대 푸르스트의 작품 같은 데서 지배적이 되고 있는 그러한 대화를 말한다. 말들의 과도한 사용이나 혹은 인색한 사용, 그들의 풍요한 사용이나 혹은 무의미한 사용, 그들의 정확함이나 꾸밈 등은 많은 기술적 설명보다 훨씬 확실하게 한 인물의 본질을 드러내 주고 있다. 영화에서는 음색적 대화가 거의 나타나지 않고 있는데, 그것은 독특한 행동 방식을 취한 배우의 가시적인 현존이 그러한 대화에 거의 알맞지가 않기 때문이다. 마지막으로, 우리들은 인물들의 토론과 충돌을 제시해 주는 극적 대화(dramatic dialogue)란 것을 갖고 있는데, 그것은 영화의 중요한 대화의 방식인 것이다. 그러나 그것은 결코 오래 지속될 수 있는 것이 못 된다. 어떤 이는 무대에서는 끊임없이 말을 하나, 영화에서는 그렇게 되지 않는다. 그래서 말로는 "최근의 영화감독들은 소설가들이 오랜 서술식의 문장이 있은 다음에 대화를 삽입시키고 있는 것처럼, 오랜 침묵이 지나고 난 후 대화를 삽입시켜 놓고 있다"라고 말한 바 있다. 이와 같이 침묵과 대화의 적절한 분배는 비젼과 음향의 그것 이상을 넘어서는 어떤 운률학을 구성하고 있는 것이며, 비젼과 음향보다 더욱 복잡한 말과 침묵의 패턴은 그 패턴의 조건들을 그들 비젼과 음향에 부과시켜 놓게 되는 것이다. 우리의 분석을 완성하기 의해서 이 앙상블(ensemble) 속에서의 음악의 역할마저를 연구해야 할 일이 여전히 남아

있다. 우리는 여기에서 음악은 이 앙상블에 통합되어야 할 성질의 것이
지 그에 병치되어서는 안 되는 것임을 일단 밝혀 두기로 한다. 영화에
서 흔히 그렇게 나타나듯이 음악은 음의 구멍(sonic hole)을 채워 놓기
위한 마개로서이거나 혹은 감흥이나 장면에 대해 전적으로 외적인 해
설 수단으로 사용되어서는 안 된다. 말하자면 질풍 같은 분노는 금관
악기의 소란을 제 마음대로 불어 제끼게 하거나, 발자국 소리나 혹은
동전이 땅에 떨어지는 소리를 힘들여 묘사해 놓는 경우처럼 되어서는
안 된다는 말이다. 그러기는커녕 음악은 영화의 양식 속에 어떤 변화를
계획해 놓기 위하여 개입되어야만 한다. 말하자면 행위 장면으로부터
인물의 "내면"으로 혹은 지나간 장면의 회상이나 어떤 풍경을 묘사하
는 대로 이행하기 위해 개입되어야 한다. 일반적으로 말해서 음악
은 죠베르가 말했던 것처럼 "감각적 균형에서의 황홀감"[2]을 수반
하거나 달성하는 데 도움이 되는 것이라야 한다. 마지막으로 음악은 시
각적 표현에 병치되는 또 다른 표현 수단이어서는 안 된다는 점이
다. "엄격한 음악적 수단—리듬, 형식, 기악 편성—을 이용함으로써
그리고 영화 편집자가 하는 일의 올바른 기초가 되어야만 하는 신비
적인 일치의 연금술(alchemy of correspondences)을 통해 음악은 이미지
의 조형적 실체 밑에서 음향적 실체를 재창조해야만 하며, 그리하여
마침내 그 장면이 지니고 있는 감상적, 극적 혹은 시적 내용을 번역
하려 애쓰지 말고 그 장면의 내적인 리듬을 신체적으로 감촉할 수 있
도록 해야 한다"고 그는 말하고 있다. 이미지에 어떤 관념을 부가하
는 것이 영화에 나오는 말의 기능이 아니듯, 감상을 덧붙이는 것이 또
한 음악의 할 일이 아닌 것이다. 그러한 앙상블은 우리가 자신의 삶
속에서 느껴 온 바 있는 것 같은 어떤 사고도 아니요, 혹은 감상의
잔존물도 아닌 대단히 정확한 무엇인가를 우리에게 말해 주고 있는
것이다.

2) *Ibid.*

그렇다면 영화가 의미(signify)하는 것이란 무엇이란 말인가? 그것이 의미하고 있는 것이란 무엇인가? 모든 영화는 하나의 이야기(story)를 말하고 있다. 즉 그것은 일정한 인물들을 포함하는 일정한 사건들의 얘기이며, 그리고 그들 사건들은 사실상 영화가 기초하고 있는 시나리오로 전개되고 있는 것이기 때문에 산문으로 들려질 수 있는 것처럼도 생각된다. 주로 대화가 압도적으로 되고 있는 발성 영화는 이러한 환상을 완수하고 있다. 그러므로 활동 사진은 종종 시각적이고 음성적인 재현인 것으로 생각되고 있다. 즉 문학은 다만 말로써 환기시킬 수 밖에 없되, 영화가 나타나 다행히도 촬영할 수 있는 어떤 희곡을 가능한 한 가장 정확하게 재현해 놓는 것이라고 생각되고 있다. 이처럼 애매한 점을 더욱 지지해 주고 있는 것은 영화가 사실주의를 기본적으로 하고 있다는 점이 될 것이다. 즉 배우는 자연스러워야만 하면, 무대는 가능한 한 사실주의적이라야 한다는 것이다. 왜냐하면 린하르트에 의하면 "스크린에 펼쳐진 실재의 힘은 조금만 양식화를 시켜도 그것을 무미하게 하는 그러한 것"이기 때문이다. 그렇다고 해서 이러한 사실이 뜻하는 것은 우리가 관련된 사건들의 현장에 우리가 있다고 할 때 우리가 보고 듣게 될 것을 우리에게 보여 주고, 들려 주는 일이 고작 영화의 운명이라는 사실이라는 말은 아니다. 또한 영화는 교화적인 얘기의 방식으로 몇몇 일반적인 삶의 관점을 암시하는 것이 되어서도 안 된다. 소설과 시에 관해서 미학은 이미 이러한 문제에 당면한 바가 있었던 것이다. 알고 보면, 소설은 언제나 몇 마디로 요약될 수 있는 관념을 갖고 있고, 시나리오는 단 몇 줄로 표현될 수 있는 관념을 갖고 있을 뿐이다. 시도 항상 몇몇 사실이나 관념에 관련되고 있을 뿐이다. 그렇기는 하지만 순수한 시와 순수한 소설의 기능은 단순히 이러한 사실들을 우리에게 말해 주는 것이 아니다. 만약 그렇다고만 한다면 시는 산문으로 정확히 바꿔질 수도 있으며, 소설은 간단히 요약을 해 놓아도 손해볼 것이란 아무것도 없을 것이다. 그런즉, 관념과 사실은 정확히 말해서 예술의 원

묘에 불과한 것이라고 말할 수 있다. 소설 예술은 어느 사람이 말한 것 중에서 선택을 하는 것이며, 말하지 않은 것 중에서도 선택을 하며, 관점—이 장은 이 인물의 관점에서 쓰여질 것이고, 저 장은 다른 인물의 관점에서 쓰여질 것이라는 등—을 선택하며, 서술의 다양한 속도에 그 본질이 있다. 그리고 시 예술의 본질은 사물에 관한 교육적인 기술이거나, 관념들의 해명이 아니라 거의 어김없이 독자를 어떤 시적 상태에 있게 해주는 언어 장치의 창조인 것이다. 비슷한 입장에서 영화도 항상 얘기거리를 지니고 있으며, 때로는 관념—예컨대 〈기이한 연명〉 같은 경우에서 죽음이란 그것을 승인하지 않고 있는 사람에게 있어서만 공포의 대상이 된다라는 식의 관념—도 지니고 있다. 그러나 영화의 기능은 이들 사실이나 관념을 우리에게 주지시키는 것이 아니다. 인식의 경우에 있어서는 상상이 오성을 위해 봉사하지만, 예술에 있어서는 오성이 상상을 위해 봉사하고 있다라는 칸트의 언급은 그러므로 자못 의미심장한 데가 있는 것이다. 달리 말해서 관념들이나 산문적 사실들은 그들에게서 그들의 명료한 상징들을 찾아내고, 그들의 가시적이고 가청적인 모노그램을 추적하는 기회를 창조자에게 제공하기 위해 존재할 뿐인 것이다. 고로 모든 제스츄어의 의미가 그 제스츄어 속에서 판독될 수 있는 것처럼, 어떤 필름의 의미는 그것의 리듬 속에 있게 되는 것이다. 즉 그 필름은 그 자신 이외의 어느 것도 의미하지를 않는다는 것이다. 관념은 발생적인 상태(nascent state)로써 제시되고 있으며, 어떤 그림에서 그 그림의 부분들의 공존으로부터 관념이 나타나듯이 필름에서는 그것의 시간적 구조로부터 관념이 나타나고 있다. 예술의 즐거움은 이미 확립되고 획득된 관념을 언급함으로써가 아니라, 시간적이고 공간적인 요소들을 배열해 놓음으로써 어느 것이 어떻게 의미를 띠게 되느냐 하는 것을 그것이 밝히는 데 있는 것이다. 위에서 보았듯 영화는 사물과 같은 방식으로 의미를 지니고 있다. 그들 중 어느 것도 고립된 오성에 대해 말하고 있는 것이 아니다. 오히려 양자는 다같이 세계나

혹은 인간을 은밀하게 해독해 주고, 그들과 함께 공존하려는 우리의 힘에 호소하고 있다. 일상 생활에 있어서 우리는 아주 보잘것없게 지각된 사물의 이와 같은 미적 가치를 놓치고 있는 것이 사실이다. 그리고 지각된 형태라 할 것들도 실생활에서는 결코 완전한 것이 못되고 있는 것이 사실이다. 즉 그 형태는 흔히 그렇듯 흠과 얼룩과 불필요한 것을 지니고 있다. 말하자면 영사적 희곡(cinematographic drama)은 실생활의 희곡보다 훨씬 그 결이 곱다는 것이다. 그것은 현실적인 세계보다 훨씬 정확한 세계에서 일어나고 있기 때문이다. 그러나 결국에 가서 지각은 우리로 하여금 그 시네마의 의미를 이해하도록 해 주고 있다. 영화는 사유되는 것이 아니고 지각되는 것이기 때문이다.

이것이 영화가 인간을 표출하는 데 있어서 왜 그처럼 사람의 마음을 사로잡고 있는가 하는 이유인 것이다. 즉 그들 영화는 오랫동안 소설이 그래 왔던 것처럼, 우리에게 인간의 사고를 제공하고 있는 것이 아니라 그의 행위 혹은 행동을 제공해 주고 있는 것이다. 영화는 세계 내 존재의 특수한 방식, 우리가 제스츄어라는 기호 언어(sign-language)로써 보고 응시할 수 있으며, 또한 우리가 알고 있는 모든 사람들을 명백하게 규정하고 있는 사물과 타인들을 다루고 있는 특수한 방식을 우리에게 직접적으로 제시해 주고 있다. 만약 어느 영화가 현기증 있는 어떤 사람을 우리에게 보여 주고자 한다면 다껭이 〈첫번째 일〉과 말로가 〈시에라 데 떼루에〉에서 시도하고자 했던 것처럼 현기증의 내적인 풍경을 묘사해 내려고 기도해서는 안 된다. 만약 우리가 외부로부터 그 현기증을 본다면, 그리하여 균형을 잃은 신체가 바위 꼭대기에서 휘청거리는 모습을 바라다본다면 우리는 훨씬 더 훌륭한 현기증의 감각을 가지게 될 것이다. 현대 심리학에 있어서와 마찬가지로 영화에 있어서도 현기증이나 즐거움, 슬픔, 사랑, 증오 등은 행위의 방식들이 되고 있기 때문이다.

*　　　*　　　*　　　*

이 새로운 심리학은 오늘날의 철학과 함께 의식이라는 것을 타인들도 응시할 수 있도록 이 세계에 내던져진 것으로 제시하여, 그들 타인으로 부터 세계가 어떠한 것인지를 터득하게 하는 공통적인 특징을 지니고 있다. 즉 그것은 고전적인 철학의 방식대로 마음과 그리고 세계를, 각 개인의 특수한 의식과 그리고 타인을 제시하지 않고 있다. 현상학적 혹은 실존적 철학은 대체로 세계와 타인 속에 자아가 이처럼 내존해 있는 경이로움의 표현이요, 이러한 역설과 침투에 대한 서술이다. 그리하여 고전 철학이 절대 정신에 호소하는 방법을 통해서 설명하려 했던 것과는 달리 그것은 주관과 세계, 주관과 타자의 유대를 우리로 하여금 보여 주려는 기도인 것이다. 이에 영화는 마음과 신체의 결합, 마음과 세계의 결합, 타자 속에 있는 자아의 표현을 명백히 드러내 주는데 유독히도 적합한 수단이 되고 있다. 어느 비평가가 영화에 관련 된 철학을 일깨워야만 한다고 한다면 그것이 조금도 놀랄 일이 아니라고 하는 것은 바로 이와 같은 이유에서인 것이다. 〈죽은 반항자〉라는 영화에 관한 평론에서 아스트뤼크는 육신이 사라진 뒤에도 죽은 사람이 여전히 남아, 다른 사람의 몸 속에 거처를 마련해야 했던 영화를 재해석하기 위하여 사르트르의 용어를 이용하고 있다. 이 영화에서 그 사람은 대자적으로는 변하지 않은 채 그대로이지만, 대타적으로는 다른 사람으로 보이고 있다. 그러다가 그는 사랑을 통해 한 소녀가 그의 새로워진 외모에도 불구하고 자기를 알아보아, 대자적인 것과 대타적인 것간의 조화가 다시 마련되고서야 비로소 안주할 수 있었던 것이라는 내용이었다. 〈르 까나르 앙쉐네〉지의 편집자들은 이 평론에 화를 내면서, 그의 철학적 탐구에도 불구하고 그것을 아스트뤼크에게 되돌려 보내고자 하였다. 그러나 사실인즉 양쪽이 모두 옳은 것이다. 예술이 관념을 위한 진열장이 아니라는 점에서는 편집자 쪽이 옳다. 그러나 오늘날의 철학은 개념을 일렬로 꿰메어 놓는 것이 아니

라 의식과 세계의 혼합, 의식의 신체에의 포함, 의식의 타아와의 공존을 기술하는 데 있으며 이것이야말로 두드러진 영화의 재료(material)가 되고 있는 것이라는 점에서는 아스트뤼크 쪽도 옳은 것이다.

마지막으로 이러한 철학이 발전하게 된 것이 왜 정확히도 영화의 시대를 통해서인가라고 자문을 해본다면 영화가 이러한 철학으로부터 성장된 것이기 때문이라고 말해서는 정말로 안 된다. 활동 사진은·무엇보다도 철학이 아무런 의의도 인정해 주지 않았던 기술상의 한 발명에 지나지 않았다. 또한 우리의 철학은 그것이 관념의 수준으로 바꾸어 놓은 시네마로부터 성장해 왔다고 말할 하등의 권리도 우리는 지니고 있지 않다. 왜냐하면 어떤 사람은 아주 나쁜 영화도 만들 수가 있는 일이기 때문이다. 따라서 기술적인 도구가 발명되고 나서 그것이 예술적인 의지에 의해 수용되어졌음에 틀림없는 일이며, 실제로 그러하듯 그것은 우리가 진짜 영화를 만드는 일에 성공할 수 있기 전에 이미 발명된 것임에 틀림없는 일이다. 그러므로 철학과 영화가 보조를 같이하고 있다고 한다면, 사상과 기술적인 노력이 똑같은 방향을 향해 있다고 한다면, 아마도 그것은 철학자와 영화 제작자가 똑같은 세대에 속하고 있는 어떤 존재의 방식, 어떤 세계관을 다함께 공유하고 있기 때문이라고 해야 할 것이다. 이러한 사실은 사고상의 방식은 기술적인 방법에 일치하고 있는 것이며, 괴테의 말을 빌린다면 "내적인 것은 또한 외적인 것이기도 하다"라는 사실을 확인시켜 주는 또 다른 기회를 우리에게 제공하고 있는 것이라고 보아도 무방한 일일 것이다.

8. 종교·역사·철학*

1. 종 교

우리 시대 역시 그 속에 살고 있는 철학자를 거부하고 있으며, 그
래서 철학은 다시 한 차례 구름으로 증발해 버릴 것이라는 우려가
있을 수도 있다. 왜냐하면 철학을 한다는 것은 추구하는 일이요,
추구한다는 일은 보고 말할 것들이 있음을 함축하고 있는 것이기 때
문이다. 그런데 오늘날 우리는 결코 더 이상 추구하지를 않고 있
다. 우리는 다만 우리들이 가꿔 온 이러저러한 전통들에 "회귀"하
여 그것을 "수호"하고 있는 일이 고작이다. 우리가 지니고 있는 확신
들은 지각된 가치나 진리에 입각되어 있다기보다는, 오히려 우리들이
달갑게 생각하지 않고 있는 사람들의 허물과 과오에 입각하고 있다. 그
래서 우리가 싫어하는 것은 많지만, 우리가 좋아하는 것은 별로 없는
편이다. 그래서 우리의 사유는 퇴행적인 것이거나 물음에 답변만을
하는 것이 되고 있을 뿐이다. 우리들 각자는 자신의 젊음을 속죄하고
있는 중이다. 이러한 퇴폐는 우리들의 역사 진행과 일치하고 있는 현
상이다. 어떤 긴장의 순간을 지나쳐 버린 이제, 관념들은 발전하며
생동하기를 멈추고 있는 중이다. 그들은 명분을 찾는 일과 변명을 마
련하는 단계의 일로 전락했고, 과거의 유물이나 체면치레의 수준이
되어 버렸다. 그리고 누군가가 거창하게 관념들의 동향이라고 부르
고 있는 것이 이제는 우리의 향수, 우리의 질투, 우리의 나약함,
우리의 공포심의 총화인 것으로 환원되어 버리고 말았다. 확신대신

* 이 글은 1953년 1월 15일 College de France에서 있었던 취임 연설인 *Eloge de la
philosophie*(Paris: Gallimard, 1953) 중에서 발췌한 것임.

부정과 우울한 격정이 자리를 차지하고 있는 이 세계에서 우리는 무엇보다도 볼 생각을 하지 않고 있으나, 철학은 보는 일(to see)을 추구하는 것이기에 그것은 지금 불경한 것으로 간주되고 있다. 우리가 지금 하려고 하는 토의의 핵심에 자리를 잡고 있는 두 절대적인 것들 곧 신과 역사에 관련시켜 이러한 현금의 사성을 밝혀 본다는 것은 용이한 일이 될 것이다.

성 토마스, 성 안셀름 그리고 데카르트와는 달리 오늘날 어느 누구도 더 이상 신의 존재를 증명하지 않고 있음이 눈에 띄게 주목되고 있다. 해야 할 증명들이란 것도 흔히 전제되어 있는 것이며, 우리가 하는 일이란 항상 전제되고 있는 필연적 개념이 다시 나타나도록 되어 있는 바의 새로운 철학들 속에서 어떤 틈을 찾고자 함으로써이거나, 혹은 이들 철학들이 필연적 개념을 결정적으로 의문시하는 경우라면 그들을 급작스레 무신론으로 격하시킴으로써 신을 부정하고 있는 처사를 반박하는 데에 그치고 있다. 무신론적 휴머니즘(atheistic humanism)에 대한 뤼박 신부의 반성, 현대 무신론의 의미에 대한 마리땡의 반성과 같이 비교적 참신한 반성적 고찰들마저도 마치 철학은 그것이 신학적이 아닐 때 신의 부정으로 귀결되고 있는 것인 양 진행되고 있다. 뤼박 신부는 그가 말하는 바 "철학이 파괴해 버린 것의 후임"이기를 진정으로 원하는 무신론, 그러므로 철학이 갈아치우고자 한 신을 파괴함으로써 출발하는 무신론, 그리하여 니체의 경우처럼 신을 죽이는 일에 다름 아닌 무신론을 그의 연구 과제로 삼고 있다. 마리땡은 아주 재미있는 표현으로 그가 적극적 무신론(positive aetheism)이라고 부르고 있는 것을 검토하고 있으며, 그 결과 이것은 그에게 곧 "신을 암시하는 일체의 것에 대한 철저한 전투" 또는 반신주의, "개종된 신앙 행위", "신의 거부", "신에 대한 도전"으로 비춰지고 있다. 이러한 반신주의가 존재한다는 것은 분명하나 그러나 그것은 또 하나의 개종된 신학이므로 철학이 아닌 것이며, 그리하여 모든 논의의 초점을 반신주의에 맞춰 놓음으로써 그의 논의는 그것이 공격하고 있는 바로

그 신학을 자신 속에 또한 가두어 놓고 있음을 밝혀내게 될지도 모를 일이다. 그러나 또한 동시에 어떤 이는 모든 논의를 종교적 소외라는 골치거리를 반향해 주고 있는 유신론(theism)과 인간신론(anthropotheism)간의 논쟁으로 귀결시켜 놓고 있어, 철학자가 경이의 세계에 대한 신학 대지 묵시이든가 아니면 "초인의 신비" 중 어느 하나를 정말로 택하지 않으면 안 되는가에 대해 물어 보는 일을 망각하고 있으며, 그리하여 언제고 간에 어느 철학자가 전능이라는 형이상학적 기능을 인간에게 부여해 본 적이 있는지를 물어 보는 일을 망각하고 있다.

철학, 그것은 종교와는 다른 질서로써 성취되는 것이며 프로메테우스적 휴머니즘이건, 그에 반대되는 신학의 확신이건 간에 철학이 쌍방 모두를 거절하는 것은 바로 이와 같은 이유에서인 것이다. 철학자는 인간적 모순의 궁극적인 초월이 가능할 수 있는가, 그리하여 완전한 인간이 우리를 기다리고 있는가 하는 것에 관해 말하는 사람이 아니다. 모든 사람들과 마찬가지로 그는 이런 것들에 대해서는 아무 것도 모르고 있다. 철학자가 말하는 것은 전혀 다른 것으로서 세계는 움직이고 있다라든가, 과거에 일어났던 일로 그 미래를 판단해서는 안 된다라든가, 사물 속에 어떤 운명이 있다는 것 같은 사고는 사고가 아니라 단지 현기증 같은 것이라든가 하는 사실을 말할 뿐이며, 또는 자연과 우리의 관계는 딱 한번으로 고정된 것이 아니라든가 그리고 어느 누구도 자유가 무엇을 할 수 있을 것인가에 대해 알 수 없음을 말할 뿐이며, 경쟁과 궁핍으로 인해 더 이상 시달리지 않아도 좋을 문명 속에서 우리의 관습이나 인간 관계는 어떤 것일까를 상상할 수도 없다는 사실을 말할 뿐이다. 철학자는 자신의 희망—비록 그것이 바람직한 것일지라도—을 어떤 운명에 걸지 않으며 분명히 운명이 아닌 것, 우리에게 속해 있는 어떤 것 즉 역사의 우연성에 희망을 걸고 있는 사람이다. 이를 부정하는 것은 응고된—비철학적인—자세인 것이다.

그러면 우리는 철학자를 휴머니스트라고 얘기해야 될 것인가? 만약 우리가 "인간"(man)이라는 말을 타아까지도 대신해서 쓰는 설명 원

266

리로 이해한다면 아니라는 대답이 나올 것이다. 인간은 존재의 심장부에 있는 힘이 아니라 연약함이며, 한낱 우주론적 요인에 불과하며, 또한 동시에 결코 끝나지 않을 변화 때문에 모든 우주론적 요인들의 의미가 변하여 역사로 되는 장소이므로, 인간을 가지고서는 아무 것도 설명할 수가 없다. 인간은 자기 자신을 사랑하는 일에 있어서만큼이나 비인간적인 본질을 관조하는 데 있어서도 능하다. 그의 존재는 그가 자기 만족의 대상이 되기에는, 달리 말하면 우리가 현재 "인간 맹신주의"라고 적절히 부르고 있는 것을 인정하기에는 너무나 많은 것들—실제로는 모든 것들—에 연장되어 있다. 인간성에 관한 일체의 종교를 불가능하게 하고 있는 바로 그 광범한 탄력성은 신학의 돛으로부터 또한 바람을 얻고 있다. 왜냐하면 신학은 인간 존재의 우연성이란 것을 인정하고는 있으나 어떤 필연적 존재로부터 그것을 유도해 내고 있을 뿐이기 때문이다. 즉 그것을 제거하기 위해서만 그것을 인정하고 있기 때문이다. 따라서 신학은 다만 그것을 종결짓고 있다는 확신을 유도해 낼 목적을 위해서만 철학적 경이를 이용하고 있다. 반면에 철학은 그것의 문제가 되고 있는 것이 우리 자신의 존재 속에 그리고 세계의 존재 속에 있음을 우리에게 환기시켜 주고 있으며, 베르그송이 말한 바 "거장의 노트 속에서" 어떤 해결책을 추구하는 일로부터는 결코 우리가 치유될 수 없다는 지점에 이르게 한다.

뤼박 신부는 그의 말로 "인간의 의식 내에서 신의 탄생의 원인에 관한 문제를 포함해서까지" 위와 같이 거장의 노트 속에서 해결책을 찾는 식의 추구를 억제시키려는 뜻의 무신론을 논하고 있다. 사실, 이 문제라면 그것은 철학자들에 의해 조금도 무시되지 않고 있는 것이며, 오히려 철학자는 그 문제를 극단화시켜 그것을 질식시키고 있는 그 같은 "해결책들" 위에 그것을 설정시켜 놓고 있다. 그리하여 "영원한 물질"(eternal matter)이나 "전인"(total man)과 같은 거장의 노트에 나오는 관념들과 함께 필연적 존재라는 관념 역시 세계사의 모든 단계를 거

치며 끊임없이 나타나고 있는 종교 현상과, 그가 서술하고자 하고 있는 신적인 것의 계속적인 부활에 비교해 볼 때 범속한 것으로 그에게는 비춰지고 있다. 이러한 입장에서 그는 종교를 의식의 중심적 현상들의 한 표현으로서 잘 이해할 수가 있게 되었다. 그러나 소크라테스의 예는 종교를 이해한다는 일과 그것을 수용한다는 일은 동일한 것이 아니라 거의 반대의 것이 되고 있음을 상기시켜 주고 있다. 칸트가 귀절들 마디 마디에 심오한 사고가 숨어 있다고 말했던 리히텐버그는 다음과 같이 주장한 바있다. 즉 우리는 누구나 신의 존재를 긍정해서도 안 되며 부정해서도 안 된다라고. 그가 설명하는 바대로 "회의는 반드시 경계 이상의 것이라야 할 필요가 없다. 그렇지 않으면 그것은 위험의 근원이 될 수 있다." 그렇다고 해서 그가 어떤 시선들을 단순히 열어 놓은 채 방치해 놓기를 원했던 것은 아니며, 모든 사람들의 마음에 들기를 원했던 것도 아니다. 오히려 그는 자기 쪽에서 자아의 의식과 세계의 의식 그리고 적대적인 설명들에 의해 똑같이 붕괴되고 있다는 의미에서 "낯선"—리히텐버그의 말—타인의 의식과 자신을 일치시켜 놓고 있었던 것이다.

물질, 말, 그리고 사건들이 스스로를 어떤 의미—그들이 담고 있지는 않지만 가장 근사한 그것의 윤곽을 암시하고는 있는 그러한 의미—에 의해 생명이 부여됨을 허용하는 이 결정적 순간이야말로 우리의 지각 중의 최소치에 이미 주어져 있는 세계의 기본음이다. 의식과 역사는 쌍방 모두가 이러한 사실을 메아리쳐 주고 있다. 그러므로 그들 의식과 역사를 자연주의의 배경의 입장에서 정초시켜 놓는 일은 그들을 최고의 필연성으로부터 해방시켜 놓는 일과 똑같은 것이다. 따라서 어느 누가 철학을 무신론인 것으로 정의한다면 그것은 철학을 잘못 알고 있는 태도인 것이다. 그것은 신학자에 의해 보여진 철학이다. 그러므로 신학자에 의해 보여진 철학의 부정은 비로소 어떤 주목과 진지함의 출발을 뜻하는 것이며, 그러한 기초위에서 철학이 판단되게 되는 바의 경험의 출발을 뜻하게 되는 것이다. 더우기 무신론이란 단

어의 변천을 기억한다면 그리고 그것이 철학자들 중 가장 적극적이었던 스피노자에 있어서까지도 어떻게 적용되고 있는가를 상기해 본다면 우리는 신성을 바꿔치거나 혹은 다르게 규정한 모든 사고가 무신론적이라고 불려져 왔음을 인정해야만 하며, 그리고 또한 그 말을 사물처럼 여기다 놓거나 저기다 놓지를 않고 사물과 말들의 접합점에 가져다 놓고 있는 철학은 언제고 그 말과 무관한 채이면서도 항상 이러한 무신론이라는 비난을 면치 못할 것이라는 사실을 인정해야만 한다. 민감하고 탁 트인 사고라면 이와 같은 철학의 부정성이라는 것 속에 긍정적인 의미가 있으며, 정신의 현존이 있다는 것을 반드시 알아차리게 될 것이다. 실제로 마리땡은 결국에 가서 우상에 대한 끊임없는 비판을 기독성에 필수적인 것으로서 정당화시켜 놓게 되었다. 그는 말하기를 자연의 질서의 유일한 보증인이 될 신, 세계의 모든 선뿐만 아니라 세계의 모든 악 역시 신성하게 할 신, 또한 노예 제도, 불의, 어린 아이들의 눈물, 순진한 사람의 고통도 신성한 필연성으로 정당화하곤 하는 신, 마침내는 "세계의 불합리한 군주"의 자격으로서 인간을 우주에 바치곤 하는 신에 관해서 볼 때, 성자 역시 "완전한 무신론자"라고 하고 있다. 또한 그에 따르면 세상을 기구하며, 기도하는 이들에게 접근될 수 있는 기독교의 신이란 사실상 이 모든 것들에 대한 능동적 부정이라고 한다. 여기에서 우리는 진실로 기독교의 본질에 접근하게 된다. 필연적 존재로서 자연적이고 이성적인 신의 개념이라는 것이 불가피 세계의 군주의 개념으로 되는 것이나 아닌지, 그리고 이러한 개념이 없다고 한다면 기독교의 신은 이제 세계의 저자이기를 그만 중지하게 되는 것이나 아닐지, 우리가 현재 제기하고 있는 비판이 실은 기독교가 우리 역사에 끌어 들여 온 거짓된 신들에 대한 바로 그 비판을 끝까지 밀어 붙일 수 있는 철학이라고 하는 것이나 아닌지에 대해 철학자는 오직 스스로에게 자문해 볼 뿐일 것이다. 그렇다. 마리땡이 말했듯 만일 우리가 세계 앞에서 고개를 숙이는 매순간마다 거짓된 신들에게 경의를 표하게 된다면 우리는 어디에서 우상

에 대한 비판을 멈추고, 또 어디에 참된 신이 실제로 거처하고 있다고
언제고 우리는 말할 수 있게 될 것인가?

2. 역 사

이제 우리가 논해 보려는 또 다른 주제 즉 역사를 고려해 볼 때, 여
기서도 철학은 자포자기하고 있는 것 같음을 알게 될 것이다. 사람들
은 역사 속에서 어떤 외적 운명을 보며, 그 때문에 철학자는 철학자
로서의 자기 자신을 억제해야 하는 요구를 받는다. 또 다른 사람들
은 철학이 자율적임을 주장하나 그것을 구체적 상황으로부터 분리시
켜, 그에게 명예로운 알리바이를 성립시켜 줌으로써 그렇게 하고 있
을 뿐이다. 마치 서로가 적대적인 전통이나 되는 양 누구는 철학을
옹호하고, 누구는 역사를 옹호한다. 그러나 이러한 전통을 누려 온 정
초자들은 그들 두 전통을 그들 자신 속에 공존시켜 놓고 있는데 별로
큰 어려움을 알지 못했다. 왜냐하면 그들 본래의 조건이 되고 있는 인
간의 실천 속에서 고려해 보건대, 그들은 대립적인 양자택일인 것으
로 분리되어 있는 것이 아니기 때문이다. 즉 그들은 함께 전진하고
함께 몰락하는 성질의 것들이기 때문이다.

실제로 헤겔은 철학을 역사적 경험의 이해(understanding)로. 역사를 철
학의 생성(becoming)으로 간주함으로써 이미 그들 양자를 일치시켜 놓
은 바 있다. 그러나 거기에는 갈등이 있으며 다만 그것이 은폐되어 있
을 뿐이다. 왜냐하면 헤겔에 있어서 철학이란 절대지식, 체계, 전체성
이 되고 있음에 철학자가 말하고 있는 역사란 참다운 역사 곧 누군가
가 이루고 있는 역사가 아닌 것이기 때문이다. 그것은 오히려 완전히
이해되고 종결되고 죽어 버린 보편적 역사(universal history)인 것이다.
그러나 또 다른 한편으로, 순수한 사실 또는 사건으로서의 역사는
그것이 통합되어 있는 체계 속에 그 체계를 갈기갈기 찢어 놓고 있는

내적 운동을 도입시켜 놓고 있다. 이러한 쌍방의 두 관점은 헤겔에 있어서는 모두 사실이며, 우리는 그가 이 양면성을 조심스럽게 간직하고 있음을 알 수 있다. 따라서 어떤 경우에 그는 철학자를 이미 완성된 역사의 단순한 독자로서, 말하자면 역사의 작업이 완결되었을 황혼 무렵이 되어서야 비로소 날기 시작하는 미네르바의 부엉이로서 등장시켜 놓고 있다. 그러나 또 어떤 경우에는 철학자를 역사의 유일한 주체로 하고 있는 듯이도 보인다. 왜냐하면 철학자만큼은 역사를 수용하는 이가 아니고 그것을 개념의 차원으로 승화시켜 그것을 이해하는 사람이기 때문이다. 그러나 실제에 있어서 이 양면성은 철학자에게 유리하게 작용한다. 역사는 철학자에 의해 각색되고 있기 때문에 그는 이미 그가 거기에 설정시켜 놓고 있는 의미만을 발견할 뿐이며, 그 의미를 받아들임으로써 그는 자기 자신을 단순히 받아들일 뿐이다. "꿈은 곧 우리가 살고 있는 세계가 되고 있는 잠을 우리에게 제공하는" 교묘한 상인 곧 잠을 파는 상인이라는 알랭의 말을 적용해야 할 곳은 아마도 헤겔에 대해서일 것 같은 생각이 든다. 헤겔의 보편적인 역사는 역사의 꿈이 되고 있기 때문이다. 그래서 마치도 우리의 꿈속에서처럼 그에게 있어서는 사유되는 모든 것은 현실이고, 현실적인 모든 것은 사유가 되고 있다. 따라서 그 체계 속에 이미 수용되어 있지 않은 인간들로서 그들이 해야 할 일이란 전혀 아무 것도 남아 있는 것이라고는 없다. 철학자는 사실상 그들에게 어떤 양보를 해주고는 있다. 철학자는 기왕에 수행되지 않은 것은 아무 것도 사유할 수가 없음을 인정하고 있으며, 따라서 그들에게 효과적인 행동의 독점권을 허용해 주고 있다. 그러나 의미의 독점권만은 그 자신에게 유보시켜 놓음으로써 역사가 의미있게 되는 것은 철학자, 그 자신에게 있어서뿐이게 되어 있다. 곧 역사와 철학의 동일성을 사유하고 선언하는 사람이 곧 철학자라는 뜻이기는 하나, 그러나 달리 말하면 그것은 그러한 일이란 존재하지 않는다는 사실을 말하는 것이기도 하다.

헤겔에 대한 비판자로서의 마르크스의 독창성은 따라서 역사의 추

진자(mover)와 인간의 생산성(human productivity)을 동일시한 데에 있다거나, 또한 철학을 역사적 운동의 반영으로 해석한 데에 있는 것이 아니라, 오히려 철학자가 역사를 포기한 듯이 보였던 바로 그 순간에 그것을 회복시켜 놓고 그 전능함을 재확인하기 위하여 헤겔이 그랬듯 역사 속에 체계를 슬쩍 밀어 놓은 속임수를 비난한 데에 있다. 청년 마르크스가 말한 대로 사변철학의 특권, 즉 서로 다른 존재의 모든 형태를 흡수해야 한다는 철학적 존재의 요구마저도 그 자체가 역사적 사실인 것이지 그것이 역사를 탄생시킨 것은 아닌 것이다. 이에 마르크스 자신은 역사의 합리성이 인간의 삶 속에 내재하고 있음을 발견하게 된 것이다. 그에게 있어서 역사는 철학이 합리성을 가지고 존재할 권리를 수여하게 되는 바의 사실의 질서 또는 실재의 질서일 뿐만은 아니다. 그러하기는커녕 역사란 모든 의미들, 특히 합법적인 것이 되고 있는 한에 있어서의 철학의 개념적 의미들이 전개되고 있는 상황인 것이다. 고로 마르크스가 말하는 프락시스란 인간이 자연이나 타인과의 관계를 구성하게 되는 활동들의 교차 속에서 자발적으로 성취되는 의미인 것이다. 그것은 처음부터 보편적 역사 혹은 총체적 역사라는 관념에 좌우되지 않고 있는 개념이다. 여기서 우리는 마르크스가 미래에 대한 사유의 불가능함을 강조했다는 점을 기억하지 않으면 안 된다. 사물들의 경과를 외부로부터 인도하는 것이 아니라 그 내부로부터 나타나는 바로 그 속에 있을 논리, 사람들이 자기들의 경험을 이해하고 그것을 변화시키려고 할 때에만 비로소 획득되는 그러한 논리를 윤곽이나마 알아차릴 수 있게 해주는 것은 오히려 과거와 현재에 대한 분석일 뿐이기 때문이다. 그리하여 사물들의 경과로부터 우리는 조만간 그것이 비합리적인 역사적 형식들을 파괴할 효소들을 분비시켜 놓고 있는 중의 그들 형식들을 근절시키게 될 것이라는 사실을 알고 있을 뿐이다. 이들 형식들을 파괴하는 힘들이 스스로 그들 형식들로부터 어떤 새로운 것을 구축할 수 있음을 보여 주지 않는다면 이러한 비합리적인 것의 근절은 혼돈으로 인도되게 될 것이다. 따라서 보편적 역사

272

란 존재하고 있는 것이 아니다. 그러하기에 어쩌면 우리는 전역사 (pre-history)를 넘어서는 일은 결코 없을 것이다. 역사적 의미란 인간 상호간의 사태 속에 내재해 있는 것이며, 이러한 사태만큼이나 연약한 것이다. 그러나 바로 이러한 사실 때문에 그 사태는 이성의 발생 근원이라는 가치를 띠고 있는 것이 된다. 말하자면 철학이란 더 이상 헤겔이 부여해 놓은 것 같은 완벽한 이해의 능력을 지니지 않고 있다. 그것은 또한 더 이상 헤겔에 있어서처럼 지나가 버린 과거 역사의 단순한 반영일 수도 없다. 청년 마르크스가 언젠가 말했듯이 우리는 초연한 인식 방식으로서의 철학을 "파괴"하여, 그것을 실제의 역사 속에서 "실현"할 뿐이기 때문이다. 합리성은 개념으로부터 인간 상호간의 프락시스(interhuman raxis)의 심장부로 통해 있는 것이고, 그러하기 때문에 어떤 역사적 사실들은 형이상학적 의미를 띠게 마련인 것이다. 철학은 바로 이러한 사실들 가운데 살고 있는 것이다.

이처럼 철학적 사유에 대해 무진장한 이해의 능력을 거부시켜 놓았다고 해도 마르크스는—그의 후계자들이나 어쩌면 그 자신도 그렇게 믿고 있었듯이—의식의 변증법(dialectic of consciousness)을 사물 또는 물질의 변증법(dialectic of matter)으로 바꿔 놓을 수가 없었다. 사물들 속에 어떤 변증법이 있다라고 누군가 말할 때, 이것은 그가 사물들을 사유하고 있는 한의 사물에 있어서만 의미를 지닐 수 있는 것이요, 따라서 그러한 객관성은 헤겔의 예가 보여 주듯이 주관주의의 극치가 되는 일이기 때문이다. 그러므로 마르크스는 변증법을 사물에로 전가하지 않고, 그것을 인간에 응용될 수 있는 것으로 변형시켜 놓게 되었던 것이다. 즉 그는 변증법을 모든 인간적 장치를 가지고서 노동과 문화를 통해 자연과 사회적 관계를 변혁시키는 과업에 참여하고 있다고 이해되고 있는 인간들에게로 바꿔 놓았던 것이다. 철학은 환상이 아니라, 역사를 푸는 대수학이기 때문이다. 그렇다 할 때 한걸음 더 나아가 인간의 제 사태들의 우연성은 더 이상 역사에 있어서의 논리의 결합으로 이해되는 것이 아니고, 오히려 그 조건으로서 이해된다.

그러한 우연성이 없다면 거기에는 단지 역사의 환영만이 있게 될 것이다. 역사가 필연적으로 나아가게 될 방향을 알고 있다면 차례로 일어나는 사태들은 아무런 중요성이나 의미도 갖지 못할 것이다. 어떤 일이 일어나든 미래는 이미 판결이 나 있을 것이기 때문이다. 현재가 어떻든간에 그것은 이미 동일한 미래로 진행하고 있는 것일 터이므로 진정으로 위태로운 것이란 현재로서는 아무 것도 없다. 반면에 현재로서는 좀더 좋은 무엇인가가 있다고 생각하는 사람이라면 누구든지 미래가 우연적일 것임을 의미하는 것이다. 만약 역사가 지니고 있는 의미란 것이 막강한 대의들의 영향하에서 강이 사라져 대양으로 흘러 들어가는 그러한 강이 지니고 있는 의미로 이해될 것이라고 한다면, 그렇다면 정말로 역사는 아무런 의미도 지니지 않은 것이 된다. 그런 만큼 보편적 역사에 대한 모든 호소는 특수한 사태가 지니고 있는 의미를 제거하는 일이고, 효과적인 역사를 무의미한 것으로 되게 하는 것이며, 위장된 니힐리즘이나 다름없는 것이다. 어떤 외적인 신이 사실적으로 거짓된 신인 것처럼, 외적 역사도 더 이상 역사가 아닌 것이다. 그러므로 적수인 이 두 절대자는 오직 그들에 도전하는 완전한 존재로서의 인간적 투사가 출현할 때에만 살아 있는 것이 된다. 사람들이 종결된 역사의 완전성과 헛되이 대립시켜 놓고 있는 이 철학적 소극성을 철학이 알게 되는 것도 바로 이 역사 속에서 인 것이다.

마르크스의 제자들이 거의 그를 이해한 바가 없다고 한다면, 그리고 청년 시대의 저작 이후 마르크스 자신도 이러한 방식으로 자신을 이해하기를 중지했다면, 그것은 프락시스에 대한 그의 창의적 통찰 때문에 그가 철학의 일상적 범주들을 의문시했기 때문이며, 또한 사회학과 실증적인 역사 속의 무엇도 그가 요구했던 사상적 개혁을 위한 길을 준비하지 않고 있다고 믿고 있었기 때문이었다. 그렇다면 인간 상호간의 사태들이 지니는 이 내재적 의미는 실제로 어디에 자리를 잡는 것으로 되어야 할까? 확신컨대, 그것은 인간 속에 말하자면 인간의 마음 속에 자리잡고 있는 것이 아니라 반드시 그것 밖에 자리를 잡고 있는

것이 될 것이다. 그러나 일단 우리가 절대적 지식이란 것을 사물 속에 설정시키지 않기로 했던 이상, 사태들은 단지 맹목적인 것들뿐인 것처럼 생각되었다. 그러하다면 역사적 과정의 자리는 어디에 있었으며, 그리고 봉건주의, 자본주의, 프롤레타리아와 같은 역사적 형식들—이들 가면들(prosopópees)이 표상하고 있는 것을 정확히 알지도 않은 채 마치도 그들이 다양한 사태들 속에 숨겨 있는, 인식하며 의욕하는 인간들인 양 거론되고 있는 바의 그러한 역사적 형식들—속에서 어떠한 존재의 양식이 인정되어야만 하는가? 헤겔의 객관적 정신이라는 편법을 거부한 이제 우리는 사물로서의 존재 대 의식으로서의 존재라는 딜레마를 어떻게 회피할 수 있었을까? 이러한 역사적 형식들과 그리고 역사 전체 속에서 작용할 일반화된 의미, 다시 말해 어떤 한 사람의 마음의 사고가 아니라 모두에게 호소하고 있는 그 일반화된 의미를 우리는 어떻게 이해할 수 있었을까? 가장 단순한 가능성은 막연하게 물질의 변증법을 상상해 보는 일이었음에, 그러하기는커녕 마르크스는 프락시스의 운동 속에 들어 있는 인간적 물질(human matter)이란 말을 하고 있다. 그러나 이 편법은 그의 직관을 변질시켰다. 따라서 사물의 변증법과의 관계를 가지고 있는 중에 일체의 철학은 이데올로기, 환상, 심지어는 신비화의 단계로까지 전락하고 말게 되었다. 그러한 역사 개념 때문에 입은 상처는 고사하고라도, 그가 의도했던 대로 철학이란 것이 그것의 파국에서 최종적으로 실현되었는지 또는 그것이 단순히 사라져 버리게 되었는지를 알 수 있는 모든 수단마저 우리들은 상실하고 말았다.

가끔 철학적 통찰에서 일어나고 있는 경우로서 헤겔과 마르크스에 의해 직접적으로 영감을 받지는 않았으나, 그들과 똑같은 난관에 직면하였기 때문에 그들의 발자취를 다시 밟아 보려는 보다 최근의 특별한 연구 속에서 철학과 역사의 결합이 다시 움트고 있음을 우리는 목격하고 있다. 아마도 언어학에서 발전된 기호의 이론은 사물 대 의식의 대립을 초월해 있는 역사적 의미에 대한 개념을 함축하고 있는지도

모른다. 산 언어야말로 난문을 야기시켜 놓고 있는 바 사물과 사유 양자의 동시성 바로 그것이기 때문이다. 발언 행위를 하는 속에서 자신에게야말로 그 이상 더 고유한 것은 없기 때문에 주체는 그의 토운과 스타일로써 자기의 자율성을 입증해 놓고 있으며, 그러면서도 그와 동시에 아무런 모순없이 그는 언어 공동체로 향해 있으며, 그의 언어에 의존하고 있다. 즉 말하고자 하는 의지가 이해받고자 하는 의지와 완전히 똑같은 것이 되고 있다. 제도(institution) 속에서의 개인의 현존, 그리고 개인 속에서의 제도의 현존은 언어의 변화에 있어서 아주 명백한 현상이 되고 있다. 어느 주어진 시대의 언어 속에 들어 있는 색다른 수단을 사용하는 새로운 방법을 우리에게 제시해 주고 있는 것은 때때로 형식의 마멸 때문이다. 전달에 대한 끊임없는 요구는 심사숙고되어 만들어지고 있는 것은 아니지만, 그러나 체계적인 새로운 어법을 고안하고 채용하도록 인도해 준다. 따라서 표현하고자 하는 의지에 의해 수용된 우연적인 사실은 그것을 대신한 새로운 표현 수단이 되며, 그 언어의 역사 속에서 지속적인 의미를 갖게 된다. 바로 그러한 경우에 우연적인 것 속에 합리성이 들어 있는 것이며, 우리가 역사 속에서 우연성과 의미의 결합을 이해하려 할 때 분명히 요구되는 체험된 논리 즉 자기 구성이 들어있는 것이며, 그리하여 소쉬르와 같은 현대의 언어학자는 새로운 역사철학의 윤곽을 그려 놓을 수 있음직했던 사람이라고도 할 수가 있는 일이다.

표현하려는 의지와 표현 수단 사이의 상호 관계는 생산력과 생산 형태, 좀 더 일반적으로는 역사적 힘과 제도간의 상호 관계에 일치되고 있는 것이라 할 수 있다. 언어라는 제도가 오직 상호 관계 속에서만 의미를 갖는 기호들의 체계, 곧 그들 각자가 전 언어를 통해서야 비로소 그 자신의 용도를 지니게 되는 그러한 기호들의 체계(system of signs)인 것과 꼭 마찬가지로, 모든 제도라는 것은 그것을 조금도 생각할 필요가 없이 주체가 하나의 기능 방식으로서 또는 전체적 배치구성으로서 받아들여 통합하고 있는 상징 체계인 것이다. 평형이

276

파괴될 때 일어나는 재조직은 그것이 어느 누구에 의해 사유되는 것은 아닐지라도, 언어의 그것처럼 그것은 내적 논리를 포함하고 있다. 언어에 있어서의 변화가 말하고자 하는 우리의 의지와 이해받고자 하는 우리의 의지에 기인되고 있는 식으로, 상징체계의 참여자로서의 우리는 상대방의 눈 앞에서 상대방과 함께 존재하고 있다는 사실 때문에 그들 재조직은 일정한 방향으로 통일되게 된다. 따라서 상징 체계는 의미—우리의 공존의 변조이기 때문에 유명한 이분법에도 불구하고 사물도 관념도 아닌 의미—가 발전하는 경우 생기게 되는 분자의 변화들에 영향을 미친다. 행동의 논리에 있어서도 또한 그러하듯이 역사의 형식들과 과정들, 계급들과 시대들이 존재하고 있는 것도 이러한 방식에 의해서인 것이다. 우리들은 앞서 그들이 어디에 있는가를 자문해 보았다. 그것들은 물리적 공간만큼이나 실재적(real)이며, 더우기 그것에 의해 지탱되는 사회적, 문화적 또는 상징적 공간 속에 존재하고 있다고 해야 할 것이다. 왜냐하면 의미는 언어, 정치적 및 종교적 제도뿐만 아니라, 혈연 관계의 제방식, 기계, 풍경, 생산 그리고 일반적으로 모든 인간적 교역 방식 속에도 잠재해 있는 것이기 때문이다. 이들 현상들은 모두가 상징들이므로 그들 현상간의 상호관계는 가능할 것이며, 그리고 하나의 상징을 다른 상징으로 바꾸는 일도 아마 가능한 일일 것이다.

이렇게 인식된 역사에 관련시켜 볼 때 철학의 처지는 어떠한가? 모든 철학 역시 기호의 구축물이기는 마찬가지이다. 그것은 우리의 역사적이고 사회적인 삶을 구성하고 있는 다른 여러 교환 방식들과의 긴밀한 관련 속에서 그 자신을 구성하고 있는 것이다. 말하자면 철학은 역사 속에 있는 것이며 결코 역사적 담화와 무관하게 존재하고 있는 것이 아니다. 그러나 원칙적으로 그것은 삶의 무언의 상징을 의식적인 상징으로 바꿔 놓는 활동이다. 즉 잠재적인 의미를 명시적인 의미로 대체해 놓는 것이다. 그러나 그것은 그 자신의 과거를 수용하는 일에 만족하지 않고 있듯, 절대로 그의 역사적 상황을 단순히 받아들

이는 일에 만족하지 않는다. 그것은 그 상황을 그대로 드러내어, 그러므로 그것의 진리가 나타나고 있는 다른 시대, 다른 장소와 대화할 수 있는 기회를 그에 부여함으로써 그것을 변화시킨다. 그러므로 역사적 사태와 그것의 객관적 조건들 사이에 1 대 1 의 대응관계를 설정하는 일이 불가능하듯, 역사적 사태와 이 사태에 대한 의식적인 철학적 해석과의 사이에 1 대 1 의 대응관계를 설정하는 것도 불가능한 일이다. 하나의 책은 만약 그것이 진실된 것이라면 한 시대의 사태로서의 자신의 입장을 초월하고 있다. 따라서 철학적, 미학적 내지 문학적 비평은 고유의 가치를 지니며, 절대로 역사가 그것들을 대신할 수는 없는 것이다. 그렇기는 하나 우리는 항상 그 책이 결정(crystalized) 시켜 놓고 있는 역사의 편린들을 그 책으로부터 재생시켜 놓을 수 있다는 것 또한 사실이며, 그 책이 그 편린들의 진실을 어느 정도로 변화시켜 놓았는가를 알기 위해서도 이것은 진정으로 필요한 일이다. 철학은 우리가 태어나고 있는 바의 저 익명의 상징 활동을 향해 있는 것이며, 우리 내부에서 발전하며 정말이지 우리 자신이기도 한 개인적인 담화를 향해 있는 것이다. 그것은 다른 상징 형식들이 단지 한정된 방식으로서만 수행하고 있는 이러한 표현의 힘을 음미(scrutinize) 하는 활동이다. 말하자면 모든 종류의 사실 및 경험과의 접촉을 통해 철학은 어느 한 의미가 자신을 소유하고 있는 바의 그러한 풍요로운 순간들을 엄격히 포착하려 하는 것이다. 철학은 이러한 의미를 회복시키고, 또한 모든 제한들을 넘어서 진리—오직 하나의 역사와 하나의 세계만이 있다고 하는 사실을 전제하고 있으며, 그러한 사실을 성취하고 있는 그러한 진리—의 생성을 추진하는 작업이다.

3. 철 학

결론적으로 이 같은 견해들이 미약하게나마 철학을 정당화시키고 있다는 사실을 밝혀 보기로 하자.

철학이 절름발이가 되고 있다는 사실을 부인하려는 일은 쓸데없는 짓이다. 철학은 역사와 삶 속에 거주하고 있지만 그것은 그들의 중앙에, 말하자면 그들 역사와 삶이 의미의 탄생과 함께 존재하게 되는 지점에 거주하기를 원하고 있다. 그러나 철학은 이미 거기에 존재하고 있는 것에 만족하지 않는다. 그것은 행위의 표현이므로 표현되어 있는 것과 일치하기를 중지함으로써만, 그리하여 표현된 것의 의미를 알기 위해 거리를 취함으로써만이 자기 자신이 된다. 사실상 그것은 거리를 두고 소유한 유토피아인 셈이다. 따라서 그것은 자기 내부에 자기와 상반되는 것을 갖고 있으므로 비극적이라 할 수 있다. 그것은 결코 외골수의(serious) 작업은 아니다. 만일 외골수의 사람이 있다면 그는 오직 한 가지 사실만의 사람일 것이며, 그리하여 그는 그러한 사실에 대해서만 동의할 것이다. 그러나 대부분의 단호한 철학자들은 항상 상반되고 있는 것을 원하고 있다. 즉 실현하기를 원하나 파괴하는 가운데서인 것이며, 억제하기를 원하나 또한 보존하기를 원하고 있다. 언제나 그들은 추상(after-thought)을 갖고 있다. 따라서 철학자는 아마도 다른 어느 사람들보다도 외골수의 사람—외골수로 행동하는 사람, 그러한 종교인과 격정의 사람—에 대하여 날카롭게 주목하고 있는 사람인 것같다. 그러나 바로 그렇게 하고 있는 점에 있어서 철학자는 다르다는 것을 우리는 알고 있다. 그러므로 그 자신의 행동은 목격자의 행동인 셈이다. 마치도 세미나에 참석했던 쥬리앙 소렐의 동료들이 자기들의 신앙을 입증하고자 했던 바의 "의미있는 행동들"과 같은 것이 되고 있다. 스피노자는 폭군의 출입문에 "최후의 이교도"

(ultimi barbarorum)라는 말을 쓴 바 있다. 라그노는 불행한 후보자를 복권시키기 위해 대학의 관리들 앞에서 법적인 조치를 취한 바 있다. 이러한 일들을 하고난 후에, 각자는 고향에 돌아가 수년간 거기에 머물러 있었다. 깊이 있고 준엄한 입장에서 행동에 관해 얘기한다는 것은 행동하고 싶지 않다고 말하는 것과 같으므로 행동의 철학자들은 아마도 행동과는 가장 멀리 떨어져 있다고 할 수 있을 것이다.

마키야벨리는 그가 권모술수를 기술하고 있고, 소위 "전 내막을 폭로"하고 있는 까닭에 책모 정치가(machiavellian)와는 완전히 반대가 되고 있는 사람이다. 변증법 속에 살고 있어 그것에 대한 예감을 갖거나 직감을 갖는 선동가와 정치가는 오히려 그것을 은폐된 채로 놔두기 위해 최선을 다한다. 변증법적으로 볼 때 어느 주어진 조건들 하에서 반대자는 배신자와 동등한 인물이라고 설명하는 사람이 바로 철학자이다. 이러한 말은 권력자들이 말하는 것과는 정확히 **반**대가 되고 있다. 권력자들은 그들 전제들을 생략하고 보다 간명하게 말한다. 즉 그들은 간단히 다음과 같이 말한다. 현세에는 오직 범죄자들만 있다고. 행동에 투신하고 있는 마니교도들은 상호간에 어떤 공법관계가 있기 때문에 그들이 철학자를 이해하기보다는 서로를 더 잘 이해한다. 따라서 각자 개인은 타인의 존재에 대한 이유가 되고 있다. 그러나 철학자는 이 같은 동포적인 혼전에는 낯설다. 철학자가 절대로 어떤 대의(cause)를 배반한 적이 없었을지라도 사람들은 그의 충직스러운 태도에서 오히려 그가 배신할 수도 있을 것임을 느낀다. 그는 다른 사람들과 같이 편을 들고 있지 않으며, 그의 동의에는 힘차고 살아 있는 것이 결여되고 있다. 그는 전혀 현실적 존재가 아닌 것이다.

이러한 차이들이 있기는 하다. 그러나 이러한 차이라는 것이 정말로 철학자와 인간 사이에 있다는 말인가? 그것은 오히려 이해하는 일과 선택하는 일 간의—인간 그 자신 속에 있는—차이요, 그리고 철학자와 마찬 가지로 모든 사람들도 이런 식으로 구분되고 있다. 그런데 우리가 철학자와 대립시켜 놓고 있는 행동가들의 모습에는 인위적인 것이 많다.

게다가 그들에게는 시종일관한 데라고는 조금도 없다. 증오는 뒤집어 보면 미덕이 되고 있다. 눈을 감고 복종한다는 것은 고통의 시초이며, 자신이 알고 있는 것과 반대로 선택하는 것은 회의주의의 시초인 것이다. 따라서 우리들이 진정으로 참여되기 위해서라면 물러서서 거리를 두고 바라볼 수 있어야 하며, 그것이야말로 또한 언제나 진리에의 참여인 것이다. 모든 행동은 마니교도적인 것이라고 언젠가 글을 썼다가는, 그 후 곧 행동에 말려 든 작가에게 그가 전에 말했던 것을 상기시켜 준 한 저널리스트의 물음에 그는 스스럼없이 다음과 같이 답변하고 있음을 우리는 알고 있다. "모든 행동은 마니교도적이다. 그러나 도가 지나치게 행하지는 말라!"

어느 누구도 자신 앞에서 마니교도적인 사람은 없다. 그것은 외부에서 보여질 때의, 행동의 인물들이 지니고 있는 탯거리인 것이며, 그들이 자기들 기억 속에 보관하고 있는 일이란 거의 없는 탯거리인 것이다. 만일 위대한 사람들이 남몰래 마음 속으로 말한 것을 우리들이 이해할 수 있도록 철학자가 도와 준다면, 모든 사람들을 위해 심지어 그것을 요구하고 있는 행동의 인물들을 위해서라도—어느 정치가 이건 참된 정치가치고 자기는 진리에 관심이 없다고 언제고 외골수로 말해 본 정치가는 있어 본 적이 없으므로—철학자는 진리를 저축하고 있는 사람이다. 후에, 아마 내일이라도 행동의 인물은 철학자를 복위시켜 놓을지 모른다. 행동 전문가들이 아니라 단순히 일반 사람들에 관하여 말한다면, 그들은 적어도 그들이 본 것에 대해 말하고 너무 가까이서 판단하는 한에 있어서, 다른 모든 사람들을 선이나 악으로 분류해내는 일로부터는 대단히 멀리 떨어져 있는 사람들이다. 그러나 우리가 볼 때 그들이 놀랍도록 철학적 아이러니에 민감하다는 사실을 우리는 알게 된다. 이 경우에야말로 딱 한번 말이 우리의 마음을 열어 젖혀 해방시켜 주기 때문에 —그 아이러니가 그들의 침묵과 과묵을 밝혀 주는 것처럼이나—철학적 아이러니에 놀랍도록 민감함을 우리는 알게 된다.

이처럼 철학의 절름발이 짓은 그의 미덕이다. 진정한 아이러니는 알리바이가 아니다. 그것은 하나의 과제인 것이며 그리고 철학자의 그 초연함은 사람들 속에서 어떤 식의 행동을 그에게 부과해 놓고 있다. 모든 솔선적인 모험들이 의미로 바뀌어지는 상황, 곧 헤겔이 외교적이라고 불렀던 상황들 중의 한 상황 속에서 살고 있기 때문에 우리는 철학을 그 시대의 문제로부터 고립시켜 놓음으로써 철학의 대의에 이바지하고 있다고 때로는 믿고도 있으며, 그리고 데카르트는 갈릴레이와 종교 재판소 사이에서 어느 편도 들지 않았기 때문에 현재 존경받고 있는 것이 아닌가 하고 생각하고 있는 경우도 있다. 흔히 철학자는 어느 하나의 적대적 독단을 다른 것보다 더 좋아해서는 안 된다고 한다. 그는 스스로 물리학자의 대상과 신학자의 상상 양측 모두를 넘어선 절대적 존재에 전념해야 한다고 한다. 그러나 이것은 말하기를 거부함으로써 데카르트 역시 올바른 입장의 철학적 질서를 옹호하고 행동으로 옮겨 놓기를 거부했다는 사실을 망각하는 처사인 것이다. 그는 침묵으로 일관함으로써 이런 한 쌍의 과오를 극복하지 못하고 있었던 것이다. 그는 양자 상호간을 맞붙은 채로 내버려 두고 있었던 것이다. 즉 그는 그들을 부추기고만 있었던 것이며, 특히 순간의 승리자를 격려하고 있었을 뿐이었다. 침묵한다는 것은 왜 선택을 원하지 않는가를 말하는 것과 같은 것이 아니다. 만일 데카르트가 행동을 취했었던들, 결과적으로 그것이 존재론을 물리학에 종속시키는 일이 될 것이었다고 해도 그는 종교 재판소에 대항한 갈릴레이의 상대적인 권리를 마련하는 데 실패하지는 않았을 것이다. 철학과 절대 존재라고 해서 그들이 어느 주어진 시대에 서로 상반되는 적대적 과오들로부터 결코 벗어나 있는 것은 아니다. 이들 양자의 과오는 전혀 똑같은 식의 과오가 아니며, 고로 통합적 진리인 철학은 그들 속에서 통합할 수 있는 것이 무엇인가를 말하는 책임을 지게 되는 것이다. 언젠가는 상상뿐만 아니라 과학주의로부터도 해방된 자유로운 사고가 가능할 수 있는 세계의 상태가 있을 법 하기 위해서라도, 이런 두 가

지 과오를 침묵으로 간과한다는 것은 충분치가 않은 일이다. 반박한 다는 것, 이 경우에는 상상을 반박하는 게 본질적인 일이었다. 갈릴 레이의 경우 물리학의 사고는 진리에 대한 관심을 동반하고 있는 것 이었다. 철학적으로 절대적인 것이라고 해서 그것이 어떤 영구적인 자리를 차지하고 있는 것은 아니다. 그러한 자리는 어디에도 없다. 말 하자면, 철학적인 절대자는 매 사태마다 옹호되는 것이라야만 한다. 알랭은 학생들에게 말하기를 "진리란 근시안적인 우리에게 있어서는 순간적인 것이다. 그것은 어느 하나의 상황, 어느 한 순간에 속한 것 이다. 우스운 격언으로 그 전도 그 후도 아니라 바로 이 순간에 그것 을 보고 말하고 행동하는 것이 필요하다. 여러 번 그렇게 하는 것도 아니다. 왜냐하면 여러 번이란 없기 때문이다." 그렇다고 해서 여기 에 일반인들과 철학자 사이에 어떤 차이점이 있는 것이 아니다. 그들 양자는 다같이 진리가 사태 속에 있다고 생각하고 있다. 그들 양자는 다 같이 원칙에 따라 사고하는 중요한 인물과 대립되고 있으며, 또한 진리 없이 사는 방랑아에 대항하고 있다.

애초에 철학자를 따로 분리시켜 놓았던 한 반성의 결론에 이르러서, 철학자는 그 자신을 세계와 역사에 결부시켜 놓고 있는 진리의 매듭들 을 보다 완전히 경험하기 위해 자신의 깊이나 절대적 지식을 발견하는 사람이 아니라 세계에 대한 새로운 이미지와 그리고 타인들과 함께 그 안에 있는 자신의 새로워진 이미지를 발견하는 사람이다. 그의 변증 법이나 모호성이란 다만 모든 사람들이 잘 알고 있는 것을 언어로 옮겨 놓는 방법에 불과한 것이다. 즉 그의 삶이 스스로를 쇄신시켜 가며, 계속되는 순간들의 가치, 그가 다시 자신을 움켜쥐고 자기 를 벗어남으로써 스스로를 이해하게 되는 순간들의 가치, 그의 사 적 세계가 공통적인 세계로 되는 순간들의 가치를 말로 바꾸어 놓는 방식에 불과한 것이다. 이들 신비들이 철학자에게 있듯 우리들 모두 에게도 있다. 영혼과 신체, 선과 악을 사실상 한 몸뚱이 속에 공존시 켜 놓고 있다는, 모든 사람들이 알고 있는 사실을 제외한다면, 철학자

는 영혼과 신체의 관계에 대해 무슨 말을 할 수 있을 것인가? 신체가
영혼 속에 숨겨져 있듯, 죽음이라는 것이 삶 속에 숨겨져 있다는 사실,
그리고 몽테뉴가 말했듯 "철학자에게도 아주 분명한 만큼이나 농부와
모든 사람들을 죽음에로 이끄는 것"이 이러한 깨달음이라는 사실을
제외한다면, 도무지 죽음에 대해 철학자가 뭐라고 가르칠 것인가?
철학자는 다만 깨어나 말하는 사람일 뿐이다. 그리고 완전하게 하나
의 인간이 되기 위해서는 인간보다 조금 낫거나 못 할 필요가 있기
때문에 사람들은 암암리 자기 속에 철학의 역설들을 포함하고 있을
뿐이라고 해야 할 것이다.

9. 눈과 마음*

> "내가 여러분들에게 옮겨 드리려고 하는 것은 좀더 신비스러운 것입니다. 왜냐하면 그것은 존재의 바로 그 근저 속에 그리고 감지될 수 없는 감각의 원천 속에 얽혀 있는 것이기 때문입니다."
>
> 쟝 가스께 저 〈세잔느〉 중에서

과학은 사물들을 조작(operate)함으로써 그 속에서 살기를 포기한다. 과학은 사물들에 대한 그 나름의 제한된 모델들을 만들어 놓고, 지수들 (indices)이나 변수들을 조작하여 그들 모델의 정의가 허용하는 바 어떤 변형이든지 초래시키지만 그것이 실재적인 세계와 직접적으로 마주하고 있는 경우란 좀처럼 없다. 과학이란 이제까지도 그러하였고, 또 현재도 그러하듯이 근본적인 편견이 있는데, 그것은 모든 사물을 마치 대상 일반인 것처럼, 말하자면 모든 사물은 우리에게 아무 것도 의미해 주는 바가 없고 단지 우리들 자신의 용도를 위해 숙명적으로 예정되

* 〈눈과 마음〉은 메를로-퐁티가 생전에 출판을 본 마지막 논문으로서 *Art de France*, Vol., I, no. 1 (Jan., 1961)에 게재된 것이었다. 그리고 그가 죽은 후 *Les Temps Modernes* (no. 184~185)에 다시 실리기도 했다가 책의 형식으로 편집된 〈지각의 기본성〉(Gallimard, 1964)에 수록되었다. 본역은 거기에 수록된 것을 Carleton Dallery가 영역한 것을 우리말로 옮겨 놓은 것이다. Claude Lefort 교수에 의하면 이 논문은 메를로-퐁티가 죽기 직전 집필하고 있던 책인 〈가시적인 것과 비가시적인 것〉(Gallimard, 1964)의 제 2 부에서 전개될 사상들을 예비적으로 진술하고 있는 것이라고 한다.

어 있는 것처럼 취급하고 있는 저 대담한 사고방식―놀라울이만큼 활동적이고 교묘하기도 한 방식―인 것이다.

그나마 고전적인 과학은 세계가 불투명하다는 느낌을 고수하고 있었기 때문에 그 자신의 구성을 통해서 세계에로 되돌아 가려고 하였다. 이러한 이유 때문에 고전적인 과학은, 그것의 조작을 위해서 초월적 (transcendent)이거나 혹은 선험적(transcendental)인 기초를 억지로라도 추구할 의무를 느끼고 있었다. 그러나 오늘날 우리는―과학에서가 아니라 광범위하게 유포된 과학철학에서마저―전혀 새로운 접근을 발견하고 있다. 구성적 과학의 제활동들은 그들 스스로를 자족적인 것으로 알고 있고 또한 그러한 것으로 주장하고 있다. 그리하여 그들의 사유는 자기가 고안해 낸 일단의 자료 수집의 기법들인 것으로 그 스스로를 의도적으로 환원시켜 놓고 있다. 따라서 사유한다는 것은 시험해 보는 일이요, 조작하는 일이요, 변형시키는 일이 되고 있다. 그러나 이 경우 그것은 어떤 장치에 의하여 기록된 것이라기보다는 그 장치에 의해 만들어진 바, 아주 잘 "계획된" 현상만을 허용하는 실험적 통제에 의하여 규제되어야 한다는 조건이 따른다. 바로 이와 같은 사태로부터 온갖 무모한 노력들이 야기되고 있는 것이 오늘날의 실정이다.

오늘날만큼 과학이 지적인 도락과 유행에 민감해 본 적도 없다. 한 모델이 일련의 문제들에 성공적이었다면 곧바로 도처에서 그것의 적용이 시도된다. 예컨대 현재의 태생학(embryology)과 생물학은 "변화도"(gradient)가 그 대부분을 차지하고 있다. 이것이 전통적으로 일컬어지고 있는 "질서"나 "총체성"과 어떻게 다른지는 분명치가 않다. 그럼에도 이러한 질문은 제기되지 않고 있으며 허용조차 되지 않고 있는 실정이다. 그것은 우리가 무엇을 낚게 될지도 모르는 채 바다에 던져진 그물격이다. 아마도 그것은 전혀 예측할 수 없는 결정 (crystallization)들의 열매가 맺어질 가냘픈 가지인지도 모른다. 만약 우리가 이러한 장치가 왜 한곳에서는 성공을 하나 다른 곳에서는

실패하게 되는가 하는 이유를 가끔이라도 묻기만 한다면, 이와 같
은 조작의 자유는 틀림없이 요령부득의 많은 딜레마를 극복하는 데 무
척 도움이 되어 줄 것이다. 아무리 능란하다 할지라도 과학은 자기
자신을 이해하고 있지 않으면 안 되기 때문이다. 즉 그것은 자신의 맹
목적인 조작에 대해 관념론의 철학에서 "자연의 개념들"이 지닐 수 있
었던 바의 저 구성적인 가치를 요구해서는 안 되며, 자신이야말로
야생적으로 존재하는 세계에 입각해 있는 구성물임을 스스로 확인
하고 있어야 한다. 유명론적 정의로 세계란 우리가 조작하는 대상
인 X이다라고 말하는 것은 마치도 과학자의 지식을 절대적인 것
처럼, 그리고 지금까지 존재해 온 일체의 사물이 마치도 단지 실
험실로 들어올 작정으로 되어 있는 것처럼 취급하는 태도이다. "조
작적으로" 사고하는 행위는 일종의 절대적 인공주의(artificialism)가
되고 있으니, 인공두뇌학의 이데올로기에 있어서 목격하는 바 인간
의 창조물이란—이미 그 자체가 인간 기계라는 모형 위에서 잉태된
—자연적인 정보 과정으로부터 유도되고 있다. 이와 같은 사유가 그
의 위력을 인간과 역사에로 확대시켜, 우리 자신의 상황을 통해 인식
하고 있는 것을 간과하는 식으로—마치 미국에서 타락한 정신분석학
과 문화주의가 그렇게 해왔듯이—몇 개의 추상적인 지수들을 근거로
인간과 역사를 구성하려고 든다면, 인간은 스스로가 그렇게 생각한 바
정말로 조작물(manipulandum)이 되고 말 것이므로, 우리는 인간과 역
사에 관해 진실도 허위도 없는 문화의 지배 속으로 말려 들어가게 되
며, 다시는 깨어나지 않을 잠 혹은 악몽의 늪으로 빠져들게 될 것이
다.

　과학적인 사유 곧 위에서부터 바라보는 사유, 대상 일반을 생각하고
있는 사유는 그러므로 그 밑에 깔려 있는 "있음"(there is)에로 소급하
지 않으면 안 된다. 말하자면 우리의 생활 속에 깔려 있고, 우리의 신
체—의례껏 정보 기관이라고 생각될 수 있는 가능적 신체(possible body)
가 아니라 내가 내 것이라고 부르는 실제적 신체(actual body), 나의 말

과 행동을 통제하면서 묵묵히 서 있는 파수꾼인 나의 실제적 신체—에 대해 존재하고 있는 터전 곧 감성적이며 열려진 세계의 땅으로 돌아가지 않으면 안 된다. 한걸음 더 나아가 나의 신체와 결부된 신체들 역시 거론되지 않으면 안 된다. 곧 동물학자가 말하는 나의 동속으로서 일 뿐만 아니라, 내게 나타나고 내가 나타나는 "타아들", 그들과 더불어 내가 단 하나의 현존하는 실제적 존재(Being), 이제껏 어떤 동물도 자기 종속의 그러한 존재에 나타나 본 적이 없었던 그러한 존재—장소 혹은 서식처—에 나타나게 되는 바의 그러한 타아들이 거론되지 않으면 안 된다. 이와 같은 원초적인 역사성(primordial historicity) 속에서 기민하고 즉흥적인 과학의 사고는 자신의 토대가 사물 자체와 그러한 자기 자신에 있다 함을 알게 될 것이며, 그렇게 되면 그것은 다시 철학으로 될 수가 있을 것이다. …

그러나 미술 특히 회화는 활동주의(activism)—혹은 조작주의(operationalism)—가 의례껏 무시하기를 좋아하는 이와 같은 야생적 의미의 직물에 접근하고 있다. 미술은 전적으로 순진하게 그러한 일을 하고 있다. 그리고 그렇게 하고 있는 것은 오직 미술뿐이다. 대조적으로 우리는 작가나 철학자들로부터 의견과 조언을 기대하고 있다. 그러나 우리는 그들이 세계를 허공 중에 매달아 놓는 일을 허용하지는 않으리라. 우리는 그들이 다만 증인석에 있어 주기를 바랄 뿐으로, 그들은 말을 해야 하는 인간의 책임을 떨쳐 버릴 수가 없기 때문이다. 또 다른 대극에 있는 음악은 세계와 지시가능한 저 편에 너무 떨어져 있기 때문에 존재의 어떤 윤곽들—존재의 성쇠, 그의 성장, 변동, 동요 등—만을 묘사할 수 있을 따름이다.

그러므로 오직 화가만이 자기가 보는 것에 대해 평가해야 할 의무를 일체 지니지 않은 채 모든 것을 바라다볼 수 있는 자격을 구비한 사람이다. 화가에 있어서는 지식과 행동의 표어들이 그 의미와 힘을 잃고 있다고 말해도 좋을 것이다. "퇴폐적"인 회화를 비난한 정권들은 있어도 그렇다고 그들이 그림들을 파괴해 놓는 일이란 좀처럼 없다. 그

들 정권은 그림들을 다만 숨겨 놓았을 뿐이다. 우리는 여기서 거의 알 것 같다가도 "알 수 없는" 어떤 요소를 느끼게 된다. 현실도피의 비난이 화가에게 겨누어지는 법도 좀처럼 없다. 1870년의 전쟁 중에 세잔느가 에스따끄에 떨어져 숨어 살았다는 사실을 우리는 그에 대해 불리하게 생각하지 않는다. 그리고 니체 이래로 가장 못난 학생조차 삶의 방법을 충분하게 가르쳐 주지 않는다면 비록 그것이 철학이라 할지라도 단호히 배격해 버리곤 했지만, "삶 그것은 소름 끼치는 것이다"라는 세잔느의 말을 우리는 존경심을 갖고 상기한다. 그것은 마치도 화가의 외침에는 그에게 가해지고 있는 그 밖의 많은 요구들을 능가하는 어떤 절박함이 있는 것 같다. 삶에 있어서야 강인하든 나약하든 화가는 세계에 대한 자신의 묵상에 있어서만은 말할 필요조차 없이 탁월한 자이다. 오직 그의 눈과 손이 보고 그리는 중에 무엇을 발견하는 기술만으로써, 그는 역사의 영광과 추문으로 떠들썩한 이 세계로부터 인간의 분노와 희망에 하등 보탬이 되지 않을 캔버스들을 계속 그려내고 있다. 그렇다고 해서 어느 누구도 불평을 말하지 않는다.

그렇다면 그가 품고 있다던가 혹은 그가 추구하고 있을 이 비밀스러운 과학(secret science)이란 무엇인가? 반 고흐로 하여금 자기는 "계속 좀더 멀리" 나아가지 않으면 안 되겠다고 말하게 한 이 차원은 무엇인가? 회화, 아니 아마도 모든 문화에 적용될 이 기본이란 무엇인가?

<p style="text-align:center">2</p>

"화가는 신체를 지니고 있다"고 발레리는 말한 바 있다. 사실 마음이 그림을 그릴 수 있다고 상상하기란 힘든 일이다. 미술가가 이 세계를 그림으로 옮겨 놓는 일은 그의 신체를 세계에 빌려 줌으로써 가

능한 일이다. 이와 같은 성변화(transubstantiation)를 이해하려면 약간의 공간을 점유하고 있거나 일단의 기능을 수행하는 그러한 신체가 아니라, 비전(vision)과 운동(movement)이 상호 융합되어 작용하고 있는 신체에로 소급하지 않으면 안 된다.

나는 무엇을 본다는 일이 신경 체계 안에서 어떻게 발생하는지를 알지 못한다 해도 그것에 다달아 그것을 처리할 방법을 알기 위해서라면, 나는 단지 그것을 보기만 하면 된다. 나의 가동적 신체(mobile body)는 가시적 세계의 일부이기도 하지만, 그 세계와 차이가 있는 것이기도 하다. 때문에 나는 가시적인 세계로 나의 신체를 조종해 나갈 수가 있는 것이다. 역으로, 비전이 운동과 결탁되어 있다는 것도 똑같이 진실이다. 우리는 우리가 바라본 것만을 본다 눈의 운동이 없는 비전이란 어떤 것이 될까? 그리고 눈의 운동이 맹목적일 경우 그것은 어떻게 사물들을 종합할 수가 있을까? 눈의 운동이 단순히 반사에 지나지 않는다면? 그리고 비전이 눈의 운동 속에 이미 예정되어 있지 않다고 한다면 어떻게 될까?

원칙적으로 나의 눈이 하는 모든 장소의 변화는 내가 보는 풍경의 어느 귀퉁이에서인가 나타나 있다고 할 수 있다. 즉 장소의 변화들은 가시적인 것의 지도 위에 점철되어 있다. 그리고 또 내가 보는 모든것은 원칙적으로 내가 미칠 수 있는 범위, 적어도 내 시각의 도달 범위 내에 있는 것이며, "나는 할 수 있음"(I can)의 지도 위에 표시되어 있는 것이다. 이 두 지도는 각각 완전한 것이다. 가시적인 세계와 나의 신경 운동의 세계는 각각 동일한 존재를 구성하고 있는 전체의 부분들일 뿐이다.

우리가 결코 충분히 고려해 보지는 않았지만 이처럼 특수한 양자의 중첩 현상 때문에 우리는 비전을 사고—세계의 상, 혹은 표상 곧 내재성과 관념성의 세계를 마음 앞에 마련해 놓고 있는 그러한 사고—의 조작인 것으로 생각할 수가 없게 된다. 그 자체가 가시적인 신체에 의해 가시적인 세계에 잠겨 있기 때문에, 보는 사람은 자기가

본 것을 자기가 마음대로 만들어 갖고 있는 것이 아니다. 그는 바라다봄으로써 단지 그것에 접근할 뿐이며, 자기 자신을 세계에 열어 놓고 있는 것이다. 그리고 보는 사람 그 자신이 한 일부를 이루고 있기도 한 세계 쪽에서 볼 때 그 세계는 즉자적인 것도 물질도 아니다. 또한 나의 눈의 운동은 마음에 의한 결정이 아니다. 즉 그 운동은 주관적인 은신처 깊숙한 곳으로부터 연장된 공간에서 기적적으로 수행되도록 어떤 장소의 변화를 명령하는 절대적인 행위에 의한 결정이 아니다. 나의 운동이란 나의 비전의 자연스러운 귀결이며, 나의 비전의 완성이다. 나는 어느 사물을 보고 그것이 움직인다고 말하지만, 이 경우 나의 신체도 자신을 움직이고 있으며, 나의 운동도 스스로를 전개하고 있는 것이다. 그런즉, 나의 운동은 자신을 모르는 것도, 자신에 대해 눈이 멀어 있는 것도 아니다. 말하자면 그것은 어떤 자아 (a self)로부터 방출되는 운동인 것이다. …

나의 신체가 이처럼 보며 동시적으로 보여지는 것이라는 사실이야말로 수수께끼 같은 일이다. 모든 사물을 바라다 볼 수 있는 것이 또한 자기 자신을 바라다볼 수 있으며, 그리고 그것이 보고 있는 가운데 바라다보는 그의 능력이 지닌 "또 다른 면"을 인지할 수 있다. 즉 신체는 자신이 무엇인가를 보고 있음을 본다. 그것은 무엇인가를 만지고 있음을 감촉한다. 신체는 가시적이며 그리고 자신에 대해 감응적이다. 그것은 사유와 같이 투명한 자아(self through transparence)가 아니다. 왜냐하면 사유는 대상을 동화시키고 구성하여 사고로 변형시킴으로써 그 대상을 단지 사유하는 것이기 때문이다. 이에 비해 신체는 혼연한 자아(self through confusion)요, 나르시시즘의 자아요, 보는 사람이 그가 보고 있는 것 속에 내존되어 있는 자아요, 느낌의 행위 (sensing)가 느껴진 것(the sensed) 속에 내재되어 있는 자아이다. 그러므로 신체는 사물 속에 갇혀진 자아요, 따라서 앞과 뒤를 가지며 과거와 미래를 지니고 있는 자아이다. …

이러한 최초의 역설은 또 다른 역설을 낳지 않을 수 없다. 즉 가시

적임과 동시에 가동적이기도 한 나의 신체는 많은 사물들 중의 한 사물이다. 그러므로 그것은 세계의 직물 속에 갇혀 있으며, 그의 결속은 어떤 사물의 그것이나 다름이 없다. 그러나 신체는 스스로를 움직이며 동시에 보는 것이기 때문에 그것은 자신을 중심으로 사방에 있는 사물들을 붙잡아 놓고 있다.[1] 따라서 사물들이란 신체 자체의 부가물이거나 그 연장이며 사물들의 표피 속은 신체의 살(flesh)로 되어 있으며, 결국 신체에 관한 완전한 정의의 일부를 이루고 있다. 즉 세계는 신체와 동일한 재료로 구성되어 있다. 사물들을 역전시켜 놓는 이러한 방식, 곧 이러한 이율배반은[2] 사물들 가운데서—즉 가시적인 어떤 것이 보기를 기도하며 동시에, 사물들에 대한 시각 때문에 자기 자신에 대해 가시적이게 되는 바로 그 장소, 또는 결정체 내의 모수(motherwater in crystal)처럼 느낌의 행위와 느껴진 것이 미분화 되어있는 바로 그 장소인 사물들 가운데서—비전이 일어나거나 혹은 그 속에갇혀 있음을 달리 말하는 방식일 뿐이다.

이와 같은 내면성은 인간 신체의 물질적 배열로부터 결과하는 것이 아니듯 그러한 배열에 선행하여 있는 것도 아니다. 만약 우리의 눈이 신체의 온갖 부분을 볼 수 없도록 되어 있다면, 혹은 우리의 신체가 잘못 배열되어, 우리의 손을 사물에로는 뻗칠 수 있도록 되어 있으나 막상 우리 자신의 신체를 만질 수 없도록 되어 있다면 어떻게 될까? 혹은 우리가 어떤 동물처럼 시각장의 교합(cross blending)이 없는 옆 눈을 가졌다면 어떻게 될까? 그와 같은 신체는 자신을 반조해 보지는 못할 것이다. 그것은 목석 같은 신체일 것이요, 따라서 인간 존재의 진짜 살이 아니요, 신체가 아닐 것이다. 따라서 그곳에는 인간성이란 들어 있지 않으리라.

1) Cf. *Le visible et l'invisible* (Paris, 1964), pp. 273, 308—11.
2) Cf. *Signes* (Paris, 1960), pp. 210, 222—23. 여기서 문제로 되고 있는 "순환성" (circularity)의 개념을 명확히 하기 위해서는 거기에 나오는 각주의 부분을 특히 참조해 보도록 하라.

그렇다고 해서 인간성이란 우리 신체의 분절들(articulations)의 결과로서 이루어지는 것도 아니요, 또는 우리의 눈이 우리 속에 심어진 방식에 의해 만들어지는 것도 아니다. 하물며 우리의 전 신체를 우리에게 보여 줄 수 있는 어떤 거울의 존재에 의한 것은 더욱 아니다. 그들 없이는 인류가 존재하지 않았을 것이라는 식의 이 같은 우연성들 및 그 밖의 것들이 단순히 합쳐져서 한 사람의 인간이 실제로 있게 되는 것은 아니다.

그러므로 신체의 생명화(animation)는 신체의 부분들의 집합이거나 혹은 병렬이 아니다. 또한 그것은 어딘가로부터 인간 신체라는 자동 장치에로 들어온 마음 또는 정신의 문제도 아니다. 이렇게 생각한다면 그것은 신체 자체는 내면(inside)이 없는 것이며 따라서 "자아"가 없는 것이라는 사실을 여전히 가정하고 있는 일이 된다. 인간의 신체가 존재하는 것은 보는 행위와 보여지는 것, 만지는 행위와 만져지는 것, 하나의 눈과 또 다른 눈, 한 손과 또 다른 손 사이에서 일종의 혼합이 일어날 때이다. 그 순간에 느끼는 행위와 느껴지는 것 사이에서 섬광이 번쩍인다. 어떠한 사건으로도 그렇게 할 수 없을 일을 신체의 어떤 우연한 사건 때문에 그만두게 될 때까지 타오르기를 멈추지 않는 불이 그 빛을 발하면서…

이와 같은 묘한 교환의 체계가 일단 주어지면 우리들은 회화의 모든 문제들이 목전에 있음을 알게 된다. 이러한 교환이야말로 신체의 수수께끼를 설명해 주고 있으며, 동시에 이러한 수수께끼는 그 교환들을 정당화시켜 주고 있다. 사물과 나의 신체는 동일한 재료로 되어 있기 때문에 비젼은 어떻든 사물들 속에서 일어나며, 사물들의 외면적 가시성(manifest visibility)은 내밀한 가시성(secret visibility)에 의해 신체 속에서 반복되고 있음에 틀림이 없다. 이러한 입장에서 "자연은 내면에 있다"라고 세잔느는 말한 바 있다. 우리 앞에 현존하고 있는 사물의 성질, 빛, 색, 깊이 등은 오직 그들이 우리의 신체 속에 반향을 불러일으켜 놓고 있는 것이기 때문에, 그리고 신체는 그들을 환영

하기 때문에 그곳에 존재하고 있는 것일 뿐이다.

이처럼 사물들은 내 속에 그들의 내적인 등가물(internal equivalent)을 갖고 있다. 즉 그들은 내 속에다 그들 현존에 관한 육화의 공식들(carnal formula)을 환기시켜 놓는다. 그렇다면 이제는 또한 이들이 왜 가시적인 어떤 외적인 형태—우리들 누구든 세계에 대한 자신의 탐구를 뒷받침해 주고 있는 모티프들을 알아차리게 되는 바의 그러한 형태—를 낳을 수 없단 말인가? 이렇게 해서 제 2 차적인 힘의 "가시적인 것"이 나타나는 것이며, 일차적인 힘의 육화된 본질 혹은 도상(icon)이 나타나는 것이다. 그것은 생기를 잃은 퇴색된 복사가 아니며 눈속임도 아니며 또 다른 사물도 아니다. 그러므로 라스꼬의 동굴 벽에 그려진 동물들은 벽의 갈라진 틈이나 석회암 층의 형성과 동일한 방식으로 거기에 존재하고 있는 것이 아니다. 그렇다고 해서 그들이 다른 어디에(elsewhere) 존재해 있는 것도 아니다. 그들이 능란하게 이용하고 있는 벽괴 때문에 여기는 앞으로 밀려 나오기도 하고, 저기는 뒤로 들어가기도 하고, 위로 받쳐지기도 하면서 동물들은 벽에 있는 그들의 은신처로부터 조금도 흐트러지지 않은 채 벽 둘레에 퍼져 있다. 내가 지금 바라보고 있는 그림이 도대체 어느 곳에(where) 존재하는 것인가를 말하라면 나는 매우 고통스러울 것이다. 왜냐하면 나는 하나의 사물을 바라보듯 그 그림을 바라보는 것이 아니며, 또 나는 그 그림을 그 위치에 고정시켜 놓고 있는 것도 아니기 때문이다. 나의 응시는 존재의(Being)의 후광 속에서와 같이 그 그림 속에서 방황을 한다. 다시 말해서 내가 그것을 본다고 말하기보다는 그것에 의해(by) 혹은 그것과 더불어(with) 본다고 말함이 보다 정확한 표현이 될지 모른다.

우리가 디자인이란 것을 트레이싱이라거나, 복사라거나 또는 이차적인 것이라고 무턱대고 믿게 됨으로써, 나아가 심적 이미지란 것은 우리의 사적인 골동 장식들 중에 속하는 그러한 디자인이라고 경솔하게 생각하게 됨으로써 "이미지"란 말은 악평을 받아 왔다. 그러나

실제로 그것이 그러한 것들과 전혀 상관이 없는 것이라고 한다면 디자인이나 그림은 이미지와 마찬가지로 "즉자적인 것"에 속해 있는 것이 아니다. 그들은 외적인 것의 내적인 것이며, 내적인 것의 외적인 것으로서, 이러한 표리 관계는 느낌(le sentir)의 이중성 때문에 가능한 것이요, 만약 그러한 관계가 없다면, 우리는 상상적인 것의 전 문제를 구성하고 있는 의사현존(quasi-presence)과 절실한 가시성(imminent visibility)이란 것을 이해할 수가 없게 될 것이다. 그림과 배우의 흉내는 부재하는 산문적인 것을 의미하기 위해서 실재 세계로 부터 빌려 온 고안품들이 아니다. 왜냐하면 상상적인 것(the imaginary)은 실제적인 것(the actual)에 보다 가까운 것인가 하면, 그것으로부터 훨씬 멀리 떨어져 있는 것이기도 하기 때문이다. 보다 가깝다고 하는 까닭은 상상적인 것이란 알고 보면 처음으로 보게끔 드러난, 속살과 육화된 표피를 모두 지닌 실제적인 것의 생명의 도해로서 나의 신체 속에 존재하고 있는 것이기 때문이다. 이러한 의미에서 쟈코메티는 "모든 회화에 있어서 나의 관심을 끄는 것은 유사성이다. 곧 나에 대한 유사성으로서 나로 하여금 세계의 보다 많은 것을 발견하게 해 주는 것이다"[3]라고 힘주어 말한 바 있다. 다른 한편 상상적인 것은 실제적인 것으로부터 훨씬 멀리 떨어져 있는데, 그 까닭은 회화란 신체에 의해서만이 유사물이거나 근사성이 되기 때문이며, 회화는 마음에 사물의 구성적 관계를 재고케 하는 기회를 제공하고 있는 것이 아니기 때문이며, 그러하기는커녕 회화는 우리의 시각—혹은 시선—에 비젼의 내적인 혼적들을 제공하여 우리의 시각이 그들과 합류할 수 있도록 하며, 그리하여 회화는 그것의 내적인 응단, 실재적인 것의 상상적인 텍스츄어를 제공하는 것이기 때문이다.

그렇다면 우리는 내부로부터 바라본다고 말할 수 있을까? 어떤 메시지가 우리 내부에서 일으켜 놓은 소리를 통하여 밖으로부터 그것을

3) G. Charbonnier, *Le monologue du peinture* (Paris, 1959), p. 172.

포착하는 제 3의 귀가 있다고 흔히 말하듯이, 그림이나 십적인 이미지들을 보는 제 3의 눈이 있다고 말할 수 있는가? 그러나 우리의 육안(fleshly eyes)이 이미 광선이나 색, 선에 대한 수신기 이상의 의미가 있는 것이라는 사실이 어떻게 가능할 수 있는가를 이해하는 일이 사실상의 문제일 때 이러한 설명이 우리에게 무슨 도움이 될 수가 있을까? 그러나 우리의 육안은 세계의 컴퓨터로서, 영감을 받은 사람이 말의 재능을 지니고 있다는 옛말이 있듯이, 가시적인 것에 대한 천부의 재능을 지니고 있는 세계의 컴퓨터이다. 물론 이러한 재능은 연습을 통해서 얻어진 것이다. 말하자면 한 화가가 자신의 비전을 완전히 소유하게 되는 것은 한두 달만에 이루어지는 것도 아니고 또 혼자서 되는 것도 아니다. 그러나 그러한 것은 문제가 되지 않는다. 조숙하든, 늦게 이루어지든, 자발적인 것이든, 박물관에서 계발된 것이든 간에 어떻든 그의 비전은 보는 행위를 통해서만 습득되는 것이고 그 자체로부터만 터득되는 것이다. 눈은 세계를 보면서 어떤 부적합성들이 세계로 하여금 하나의 그림이 될 수 없게 하는지를 보며, 그림으로 하여금 그림이 되지 못하게 하는 것이 무엇인지를 보며 그림이 기다리고 있는 팔레트 위의 색을 보며, 일단 그림이 완성되고 나면—다른 사람의 그림을 다른 부적합성에 대한 또 다른 답변으로 보듯이—이들 모든 부적합성들에 대해 대답해 주는 그림을 본다.

한 언어의 가능한 용법이나 심지어 그것의 어휘나 고안장치를 분류하는 일이 불가능하듯이, 가시적인 것의 한정된 목록을 작성하는 일도 가능하지 않다. 눈은 스스로를 움직이는 도구이며, 그 자신의 목적을 창안해 내는 수단이다. 눈은 세계의 충격에 의해 움직이는 것이며, 그 다음에 눈은 민첩한 손의 활동을 통해 그 세계를 가시적인 것으로 회복시켜 놓는다.

라스꼬 시대로부터 현재의 우리 시대에 이르기까지 어떠한 문명 속에서 어떠한 신념이나 동기나 사상으로부터 생겨났건, 어떠한 의식

(ritual)들이 그것을 에워싸고 있건─심지어는 분명 그것이 어떤 다른 목적을 위해 봉헌되어 바쳐진 것으로 나타날 때조차─또한 순수하건, 그렇지 않건, 형상적(figurative)이건 아니건 간에 회화는 다름 아닌 가시성의 수수께끼만을 찬양하고 있을 따름이다.

우리가 방금 한 말은 거의 자명한 것이다. 화가의 세계는 가시적인 세계이며 그 이외 아무 것도 아니다. 그 세계는 그것이 채 부분적인 것에 불과할 때도 완전한 것이 되고 있기 때문에 거의 홀린 세계이다. 회화는 비전 자체가 그러한 바 어떤 착란 상태─왜냐하면 본다는 일이란 떨어져 소유하는 일(to have at a distance)이기 때문에─를 일깨워 최고도로 고조시켜 준다. 회화는 이처럼 신기한 소유를 존재의 모든 국면에 펼치며, 그리고 이 존재는 예술 작품 속으로 들어가기 위해서라면 어떤 방식으로든 가시적으로 되어야만 하는 것이다. 이탈리아 회화를 두고 젊은 베렌손이 촉각적 가치에 관해서 말했을 때 그는 실로 더할 나위 없는 실수를 범한 것이었다. 회화는 촉각적인 것이라고는 털끝만큼도 환기시켜 주는 바가 없기 때문이다. 회화가 하는 바가 있다면 그것은 훨씬 다른 일이며, 아마도 거의 반대되는 일이 될지도 모른다. 회화는 범속한 비전(profane vision)이 비가시적인 것으로 믿고 있는 것에다 가시적 존재를 부여해 놓는다. 그 덕분에 우리는 세계의 용적성을 소유하기 위하여 "근육 감각"을 필요로 하지 않는다. "시각적으로 주어진 것"을 뛰어넘는 이처럼 탐욕스러운 비전은 존재의 텍스츄어(texture of Being)로 통하고 있는 것이며, 불연속적인 감각적 메시지들은 단지 그것의 구두점이나 행간의 휴지에 지나지 않고 있다. 인간이 자기의 집에서 살고 있듯, 눈은 이러한 텍스츄어 속에서 살고 있는 것이다.

협의의 의미로서 그리고 산문적인 의미로서의 가시적인 것 속에 머물러 보도록 하자. 화가가 그림을 그리고 있는 동안에는 그 자신이야 어떻든 마술적인 비전의 이론을 수행하고 있는 것이다. 그는 자기 앞에 현전해 있는 대상들이 자기 속으로 들어오고 있다는 사실을 인

정하든지, 혹은 말브랑쉬의 빈정대는 투의 딜레마에 따라서 마음이 눈을 통해 밖으로 나가 대상들 속을 이리저리 돌아다닌다는 사실을 부득이 인정하지 않으면 안 된다. 왜냐하면 화가는 자기의 투시안을 대상들에 맞추기를 중지하지 않기 때문이다. 설령 화가가 "자연"으로부터 그림을 그리고 있지 않다고 해도 별 차이는 없다. 어떻든 그는 자신이 언젠가 한번이라도 본 적이 있기 때문에, 말하자면 세계가 최소한 한번은 자기 속에 가시적인 것의 암호를 새겨 놓은 적이 있기 때문에 그림을 그리고 있는 것이기 때문이다. 어떤 철학자의 말대로 비젼이란 우주를 보는 거울이거나 우주의 축도이며, 또 다른 이의 말대로 하자면 사적인 세계(idios kosmos)는 비젼의 덕분으로 공적인 세계(koinos kosmos)로 통한다는 사실을 인정하지 않으면 안 된다. 요컨대 동일한 것이 세계의 저 쪽 밖에 있으며 동시에 비젼의 속 내부에 있다는 사실을 인정하지 않으면 안 된다. 동일한 것, 혹자가 원한다면 비슷한 것이라고 해도 좋지만, 그러나 이 경우 그것은 효과적인 근사성에 입각해서 하는 말이다. 효과적인 근사성이란 화가의 비젼 속에 있는 존재의 근원, 발생, 변형을 말함이다. 저 쪽 밖에서 자신을 화가에 의해 보여지도록 하는 것은 산 그 자체이다. 그것은 또한 화가가 자기의 응시로써 탐구한 산이기도 하다.

그렇다면 화가가 산에서 요구하고 있는 것은 정확히 말해 무엇인가? 우리 눈 앞에서 산이 그 자신을 하나의 산으로 만드는, 다름 아닌 가시적인 방식들을 속속들이 밝혀내는 일이다. 빛과 조명, 음영과 반사, 색 등 화가가 탐구할 것들은 모두 실재적인 대상들이 아니다. 유령과도 같이 그것들은 오직 시각적인 존재만을 지니고 있다. 실제로 그것들은 다만 범속한 비젼의 문턱에 있는 것이어서 만인에 의해 보여지는 것도 아니다. 화가의 응시는 어떤 것을 졸지에 있게 하고, 바로 이것을 있게 하기 위해서 그것들이 하는 바를 그들에게 물으며, 이 세계의 보물을 구성하여, 우리에게 가시적인 세계를 보여주기 위해서 그것들이 하는 바를 묻는다.

우리는 렘브란트의 〈야경〉이라는 작품 속에서 우리를 향해 있는 손은 선장의 몸 위에 드리워진 손 그림자가 선장의 신체를 동시적으로 측면에서 제시하고 있음을 볼 때에만 정말로 그것이 거기에 존재하고 있음을 본다. 선장의 공간성은 공존 불가능(incompossible)하면서도 함께 있는 두 가닥의 시선이 만나는 장소에 있다. 눈을 가진 사람이라면 누구나 경우에 따라 이러한 음영의 유희 혹은 그 비슷한 것을 목격하게 되며, 그러한 유희에 의하여 공간과 그 공간 속에 포함된 것들을 보게 된다. 그러나 이러한 유희는 우리 밖의 우리 속에서(in us without us) 작용하는 것이다. 즉 그것은 대상을 가시적이게 함에 있어서는 그 자신을 숨긴다. 대상을 보기 위해서라면 음영의 유희와 그 주위의 빛을 차라리 보지 않는 것이 필요하다. 범속적 의미로서의 가시적인 것은 이러한 그의 전제를 망각하고 있다. 즉 그것은 재창조 되어야 하며 동시에 그 속에 포박되어 있는 유령들을 해방하는 전체적 가시성에 의지하고 있는 것이다. 우리가 알고 있듯이 현대인들은 그 밖의 많은 것을 해방시켜 왔다. 그들은 우리의 보는 수단의 공적인 음역에 많은 빈 음표들을 추가시켜 왔다. 그러나 어느 경우이고 간에 회화의 탐구는 우리의 신체 속에서 이처럼 비밀스럽고 열광적인 사물의 발생을 지향하는 것이다.

그래서 회화가 하고 있는 탐구는 이미 알고 있는 사람이 모르는 사람에게 던지는 바, 학교 선생님의 질문 같은 그런 것이 아니다. 그 질문은 알지 못하는 사람으로부터 생겨나는 것이고, 또한 그것은 모든 것을 알고 있으며 그리고 우리가 만드는 것이 아니라 우리 안에다 그 자신을 만드는 비전 혹은 보는 행위에게로 던져지고 있는 것이다. 초현실주의자들과 함께 막스 에른스트는 다음과 같은 올바른 말을 하고 있다. "랭보의 유명한 〈보는 사람의 편지〉이후로 시인의 역할은 사유되고 있는 것, 그 자신 속에서 스스로 분명해지고 있는 것의 지시에 따라 쓴다는 데 있는 것과 똑같이 화가의 역할은 그의 내부에서 보여진 것을 포착하여 투영하는 일이다"[4]라고. 따라서 화가는 홀림(fasci-

nation) 속에서 살고 있는 사람이다. 그에게 가장 고유한 행위들—타인들은 화가가 결핍하고 있는 것을 결핍하고 있지 않거나 혹은 똑같은 방식으로는 결핍하고 있지 않은 까닭에 다른 사람들에게는 계시라고 될, 그만이 추적할 수 있는 그들의 몸짓이나 행로들—이 그에게 있어서는 성좌의 패턴들과도 같이 사물들 자체로부터 나오는 것처럼 생각된다.

불가피하게도 화가와 가시적인 것 간의 역할이 전도되고 있다. 이것이 바로 많은 화가들이, 사물들이 자기들을 바라다보고 있다고 술회하게 만든 이유인 것이다. 클레를 좇아 앙드레 마르샹은 다음과 같은 말을 하고 있다. "숲 속에서 숲을 바라다보고 있는 것은 내가 아니었다라는 사실을 나는 여러 번 느끼곤 했다. 어떤 날 나는 나무들이 나를 바라다보며 나에게 말을 걸어오는 것을 느꼈다. … 나는 거기서 있었고 듣고 있었다. … 나는 화가란 우주에 의해 침투되어 있는 사람임에 틀림없으며, 우주로 침투해 들어가기를 원해서는 안 된다고 생각한다. … 나는 내면적으로 잠기고 묻혀지기를 기대한다. 아마도 나는 탈출하기 위해서 그림을 그리고 있는지도 모를 일이다."[5]

우리는 영감(inspiration)이라는 말을 말하는데, 그 말은 문자 그대로 받아들여져야만 한다. 실제로 존재의 마시기(inspiration)와 내쉬기(expiration)가 있으며, 능동과 수동이 있다. 이들 양자는 미약하게 밖에 식별되지 않는 것이어서 본 것(what sees)과 보여진 것(what is seen), 그린 것과 그려진 것 사이의 구분은 거의 불가능하게 되어 있다.

한 인간은 모체 안에서 다만 가상적으로 가시적이었던 것이 그자체에 대해서나 우리에 대해서 동시에 가시적이게 되는 순간에 탄생된다고 말할 수가 있다. 그렇다면 화가의 비전은 계속되는 탄생인 셈이다.

4) Charbonnier, *op. cit.*, p. 34.
5) *Ibid.*, pp. 143~45.

이제 우리는 그림들 그 자체에서 형상화된 비젼의 철학[6](figured philosophy of vision)—아마도 비젼의 도상학(iconography)이라고도 할 것—을 추구할 수 있겠다. 다른 많은 그림에서도 그러하지만 네덜란드 회화에서 이따끔씩 텅빈 실내가 "거울의 둥근 눈"에 의해 "음미"되고 있다는 사실은 결코 우연이 아니다.[7] 사물을 보는 이와 같은 전인간적(pre-human) 방식이 곧 회화의 방식인 것이다. 거울의 이미지는 빛과 그림자와 반사들보다도 더욱 완전하게 사물들 속에서의 비젼의 일을 예상시켜 주고 있다. 기호나 도구들과 같은 다른 모든 기술적 대상들과 마찬가지로 거울은 보는 행위의 신체(seeing body)로부터 가시적 신체(visible body)에로 이행하는 열려진 회로의 근거 위에서 나타난 것이다. 그러므로 모든 기술은 "신체의 기술"이기도 하다. 이처럼 하나의 기술은 우리의 삶의 형이상학적 구조를 윤곽지우고 부연하고 있는 것이다. 그러한 점에서 나는 보며-가시적인(seeing-visible) 존재이기 때문에, 즉 감성적인 것의 반사성이 있기 때문에 거울이란 것이 나타나게 된 것이다. 곧 거울은 그 반사성을 번역하고 재생시켜 놓은 것에 불과한 것이다. 나의 외부는 그 감성적인 것 속에서, 그리고 그것을 통하여 그 스스로를 완성하고 있다. 고로 내가 지니고 있는 가장 비밀스러운 모든 것은 이 용모, 이 얼굴 그리고 물 속에 비친 나의 반사 때문에 이미 내가 어리둥절하게 되었던 바의 이 평평하고 폐쇄된 실체 속에 들어 있다. 쉴더는[8] 거울 앞에서 파이프 담배

6) "…une philosophie figurée…" cf. 각주 42)의 Berenson이 기술하고 있는 Ravaisson을 주목해 주기 바람.
7) P. Claudel, *Introduction a la peinture hollandaise* (Paris, 1935)
8) P. Schilder, *The Image and appearance of the human body* (London, 1935 ; New York, 1950), pp. 223—24.
 "…the body-image is not confined to the border lines of one's own body. It transgresses them in the mirror. There is a body-image outside ourselves, and it is remarkable that the primitive peoples even ascribe a substantial existence to the picture in the mirror" (p. 270). Schilder의 짤막한 초기 저술인 *Das Körperschema* (Belin, 1923)는 메를로-퐁티의 〈행동의 구조〉와 〈지각의 현상학〉 속에서 여러 차례 인용되고 있다. 그 후에 나온 Schilder의 저술은 인간 신체의 의미에 대한 메를로-퐁티 자신의 연구에 관련시켜 볼 때 아주 흥미있는 것이 되고 있다. 바로 그러한 점 때문에, 그리고 그것이 메를로-퐁티와 미국의 프래그마티스

302

를 피우고 있을 때 나는 나의 손가락이 닿고 있는 곳에서뿐만이 아
니라 거울 안에 있는 단순히 가시적인 손가락, 유령 같은 손가락에서
역시 매끄럽고 지글거리는 파이프의 표면을 감촉하고 있다함을 관찰
하고 있다. 그런데 거울 속의 유령은 나의 신체 밖에 있는 것이고,
그렇다면 이와 동일한 근거에서 내 자신의 신체의 "비가시성"은 내가
보고 있는 다른 신체들에 투여될 수 있다. 9) 따라서 또한 나의 신체
는 타인의 신체에서 나온 것들을 자기 것으로 받아들일 수도 있다. 그
것은 마치도 나의 실체가 그러한 것들로 화할 수가 있는 것이나 다름
이 없는 일이다. 즉 인간은 인간에 대한 거울이다. 거울 그 자체는
사물을 하나의 광경으로 바꿔 놓고, 다시 그 광경을 사물들로 바꿔
놓으며, 나 자신을 타인으로, 타인을 나 자신으로 바꿔 놓는 우주적
마술의 도구이다. 미술가들은 종종 이 같은 "기계적 속임수" 저변에
서 보는 행위와 보여지는 것의 변형 곧 우리의 삶과 화가의 작업 쌍
방 모두를 규정짓고 있는 이 같은 변형—마치도 미술가들이 원근법의
속임수의 경우에서도 그러했던 것처럼—을 인지했기 때문에 10) 거울에
관해서 음미하곤 해왔다. 이러한 사실은 미술가들이 회화활동을 하
는 가운데 사물들이 자기들에게서 본 것을 그 다음 자기들이 본 것에
추가시켜 가면서 왜 자화상을 그리기를 그처럼 자주 즐겨했는지에 대
한 설명의 소지를 마련해 준다. 그들은 아직도 그런 짓을 하고 있으
며, 마티스의 소묘들은 그 좋은 증거가 되고 있다. 그것은 마치도 그
들이 하나의 전체적이거나 혹은 절대적인 비전이 존재하여 그것을 떠
나서는 아무 것도 존재하지 않으며, 그 비전은 자기들 쪽에서 완결되어
버린다고 주장하는 것 같다. 우리는 그들 예술가들이 꾸며 놓고 있는
우상들과 함께 이러한 신비스러운 조작을 오성의 영역 중 어디에 위
치시켜 놓을 수가 있을까? 우리는 그들 조작을 무엇이라고 호칭할

트들 간의 어떤 근본적인 일치점을 식별케 해줄 수가 있는 것이기 때문에 그의 저술
은 검토해 볼 가치가 있는 것임.
9) Cf. Schilder, *Image*, pp. 281~82.
10) Robert Delaunay, *Ducubisme a l'art abstrait* (Paris, 1957).

수가 있을까 ? 사르트르가 〈구토〉에서 고려하고 있듯, 계속 존재하고
있으면서 캔버스 위에다 자신을 계속하여 재생시켜 놓고 있는 죽은 지
오랜 왕의 웃음을 생각해 보라. 그것이 이미지나 혹은 본질로서 거기에
현존해 있는 것이라고 말하기는 어림도 없는 일이다. 그것은 그것 자
체로서 현존하고 있으며, 내가 그림을 바라보고 있는 현재에 있어서
조차 언제나 실로 생생했던 것으로서 거기에 현존하고 있다. 세잔느
가 그리고자 했던 "세계의 순간", 이미 오래 전에 지나가 버린 그 어
느 순간은 그의 그림에 의해 지금도 여전히 우리를 향해 던져지고
있다. [11] 그의 성 빅토와르 산은 그 세계의 한 쪽 끝으로부터 다른 끝에
이르기까지 엑스 위의 단단한 바위의 방식과는 다르지만 그에 못
지 않게 힘찬 방식으로 만들어졌고 또 다시 만들어지고 있다. 본질
과 존재, 상상적인 것과 실재적인 것, 가시적인 것과 비가시적인 것
등, 회화는 우리의 이 모든 범주들을 육화된 본질, 효과적인 유사성,
말 없는 의미들로 구성된 몽상적 우주(oneiric universe)를 펼치는 가운
데 혼합시켜 놓고 있다.

3

그러나 우리가 이들 허깨비(specter)들을 몰아내고, 그들로부터 환상
(illusion)이나 무대상적 지각(object-less perception)이란 것들을 만들어
내어, 모호한 것이라고는 없는 세계 바로 그 세계의 변두리에 그들을
놓아 둘 수만 있다고 한다면 우리의 철학에 있어 모든 것이 얼마만큼
이나 수정처럼 명백할 것인가 !

11) Cf. B. Dorival, *Paul Cézanne* (London, 1948), trans. by H. H. A. Thackth-
waite, p. 101. "A minute in the world's life passes! to paint it in its reality!
and forget everything for that. To become that minute, be the sensitive plate···
give the image of what we see, forgetting everything that has appeared before
our time···"

데카르트의 〈광학론〉은 바로 그러한 일을 하려 했던 하나의 시도
였다. 그것은 더 이상 가시적인 것에 안주하기를 원치 않고 그것을
사유의 모델(model-in-thought)에 따라 구성하기로 결정한 사고의 성무
일과서(breviary)인 셈이다. 이와 같은 시도와 그것의 실패를 한번 상
기해 본다는 것은 가치있는 일일 것이다.

〈광학론〉에는 비젼을 고수하려는 관심이 전혀 없다. 거기서의 문제
는 "비젼이 어떻게 일어나는가"를 아는 일이지만, 그러나 필요할 때마
다 언제라도 그것을 수정하는 어떤 "인공적 기관들"[12]을 고안하는 일
이 요구되는 한에서였다. 따라서 우리는 우리가 보는 빛에 대해서
가 아니라 외부로부터 우리의 눈에 들어와 우리의 비젼을 통제하는
빛에 대해 따져 보게 될 것이다. 그렇게 하기 위하여 우리는 잘 알
려진 빛의 성질들을 설명하고 그로부터 다른 성질들을 연역해 내
는 것과 같은 방식으로 "우리로 하여금 빛에 대한 생각을 갖는 데
도움을 줄 두서너 비교"들에 입각해 보고자 할 것이다.[13] 위의 물
음이 그렇게 공식화 된 이상 빛이란 장님의 지팡이에 가해진 사물의
작용이나 다름이 없이 접촉에 의한 작용(action by contact)으로서 생각
하는 것이 최선의 길이다. 데카르트에 의하면 장님은 "그들의 손을
가지고 본다."[14] 따라서 비젼에 대한 데카르트적인 개념은 촉각을 모
델로 하고 있는 것이다.

그러므로 그는 거리를 취한 작용(action at a distance)을 단숨에 배제
시켜 놓고, 비젼의 특징이면서 동시에 그것의 전 문제이기도 한 저
편재성으로부터 우리를 떼어 놓고 있다. 그렇다면 왜 우리는 반사나
거울에 관해서 이러쿵저러쿵 골머리를 썩혀야만 하는가? 물론 이러
한 비실재적인 복사품들도 사물의 한 종류이다. 즉 그들은 어느 공이
튀는 경우들과 같이 실재적인 효과들이다. 만약 그 반사가 바로 사물

12) Descartes, *La dioptrique, ed. by Adam et Tannery, Discours* VII 의 끝부분.
13) *Ibid., Discours* I, p. 83.
14) *Ibid.,* p. 84.

자체를 닮았다면 그것은 사물이 눈에 작용을 하듯 다소간 우리의 눈
에 작용을 하기 때문이다. 여하한 대상도 지니고 있지 않으면서 세계
에 대한 우리의 관념에 아무런 영향을 미치지도 않는 지각을 일으킴
으로써 그것은 눈을 기만시키고 있다. 말하자면 세계에는 사물 자체
가 있고, 이것말고는 반사된 광선에 지나지 않지만 우연하게도 실재
적인 사물과 정연히 일치하고 있는 바의 또 다른 사물이 있다. 이렇게
볼 때 세계에는 인과관계에 의해 외적으로 결부된 두 개체들이 있다.
사물과 그에 따른 거울의 이미지가 관련되고 있는 한에서 그들 양자
간의 유사성은 단지 외적인 명명에 지나지 않는다. 즉 그 고유성은
사유에 속하는 문제인 것이다. 우리에게 있어서 유사성의 사시적 관
계는—사물에 있어서는—명백한 투영의 관계이다.

　데카르트주의자는 거울 속에서 자기 자신을 보지 않는다. 그가 보
는 것은 허수아비 곧 자신의 껍데기(outside)인데, 그것은 다른 사람들
도 똑같은 방식으로 보고 있다고 데카르트주의자들이 믿고 있는 껍데
기요, 그러므로 그 자신에 대해서나 다른 사람들에 대해서나 다름이
없이 살로 된 신체(body in the flesh)가 아닌 껍데기인 것이다. 말하자
면 거울에 비쳐진 자신의 "이미지"는 사물의 역학의 결과이다. 만약
우리가 그 속에서 자기 자신을 알아본다면, 그리고 만약 그가 "그것
이 자기처럼 보인다"라고 생각한다면 그것은 이러한 관계를 읽어 주
고 있는 그의 사고인 것이다. 말하자면 거울의 이미지는 전혀 자기
자신에 속하지 않고 있는 것이다.

　동시에 도상도 그의 힘을 상실하고 만다.[15] 어떤 에칭화가 숲이
나 마을이나 사람이나 전쟁, 폭풍 등을 생생하게 "재현"하고 있는
만큼 그것은 그들을 닮고 있는 것이 아니다. 사실상 그것은 종이 위
여기저기에 칠해진 잉크 자국에 불과한 것이다. 평평한 표면에 납작
하게 그려진 도형은 사물의 형식을 좀처럼 지니고 있지 않다. 그것은
대상을 재현하기 위하여—정사각형이 마름모꼴이 되고, 원이 타원으

15) 이 파라그라프는 〈광학론〉에서 계속되는 설명 부분임.

로 되는 것과 같이—변형되어야 했던 변형된 도형들이다. 그것은 그
의 대상을 닮지 않고 있는 한에서 이미지인 것이다. 그러나 유사성을
통하지 않고서라면 그것은 도대체 어떠한 작용을 한다는 말인가? 자
신이 의미하는 사물들과는 조금도 닮지 않은 기호나 단어들처럼 그것
은 "우리의 사고로 하여금 어떤 생각을 갖도록 자극할 뿐이다."[16]
하물며 그 에칭화가 도상 그 자체에서 오는 것이 아닌 재현된 사물
의 관념을 마련하기에 충분한 목록들과 명확한 수단을 우리에게 제
공하고 있음에랴. 아니 그것은 야기되는 것처럼 우리 속에 떠오르는
것일 뿐이다. 그러나 지향적인 종족(intentional species)의 마술—곧 거
울이나 그림에 의해 보여지고 있는 것 같은 효과적 유사성이라고 하는
오래된 생각—은 회화의 온갖 잠세성(potency)이란 것이 읽혀질 수
있는 어느 텍스트의 그것이나 다름이 없고, 보는 행위와 보여진 것
간의 혼합과 전혀 무관한 어느 텍스트의 잠세성에 불과한 것이라
고 한다면 그것이 가진 최후의 논거를 잃고 만다. 그렇게 되면 우
리는 신체에 들어 있는 사물들의 그림이 어떻게 그 사물들로 하
여금 영혼 속에서 느껴지게끔 할 수 있는가 하는 문제를 좀처럼
이해할 수가 없게 된다. 그것은 불가능한 문제일 것이다. 왜냐하
면 이 그림과 저 사물간의 바로 그 유사성이 차례로 보여져야 하
기 때문이고, 또한 그러려면 "우리의 머리 속에 그유사성을 통각
할 또 다른 눈을 가지고 있어야만"[17] 하기 때문이며, 결국 우리와
실재하는 사물들 간에 떠돌고 있는 이 근사성을 우리 자신에게 나
타나게 할 때마저 비전의 문제가 전체적으로 남아 있기 때문이다.
빛이 우리의 눈에 디자인해 놓고, 그러므로 해서 우리의 뇌에 디
자인해 놓고 있는 것은 에칭화가 가시적인 세계를 닮고 있는 것이
아니듯 가시적인 세계를 닮고 있는 것이 아니다. 사물들과 두 눈, 두
눈과 비전 사이에는 사물들과 맹인의 두 손, 맹인의 두 손과 사고 사

16) *Ibid.*, *Discours IV*, pp. 112~14.
17) *Ibid.*, p. 130.

이에 일어나고 있는 것 이상의 아무 것도 존재하지 않고 있다.

따라서 데카르트에 있어서 비젼이란 사물 자체를 그들에 대한 시각으로 변형(metamorphosis)시키는 것이 아니다. 그것은 사물들이 거대한 실재적인 세계와 조그마한 사적인 세계에 동시적으로 속하고 있는 문제가 아니다. 그것은 신체 속에 주어진 기호들을 엄격히 해독해 내는 어떤 사유이다. 유사성은 지각의 결과이지 지각의 근원이 되지 않고 있다. 훨씬 더 확실하게 말해 본다면, 부재하는 것을 우리에게 현존케 해주는 이미지나 투시조차 존재의 심장에로 침투해 들어가는 통찰과 같은 것이 전혀 아니다. 그것은 신체의 지표들에 입각하고 있는 하나의 사고이다. 즉 사고로서는 불충분하지만 어쨌든 그들 지표들이 의미하고 있는 것보다 훨씬 많은 것을 말하도록 만들어진, 지표들에 입각한 사고인 것이다. 따라서 몽상적 유추의 세계(oneiric world of analogy)를 위해 따로 남겨진 것이란 아무것도 없다. …

이같이 잘 알려진 분석들을 통해서 우리가 관심을 갖게 되는 것은 회화에 관한 모든 이론이란 결국 하나의 형이상학이라는 사실을 그들이 우리에게 인식시켜 주고 있다는 점이다. 데카르트는 회화에 관하여 그리 많은 얘기를 하지 않고 있으므로 동판화에 관한 그의 두서너 페이지밖에 안 되는 언급으로부터 우리가 문제를 끄집어 내고 있는 것을 혹자는 부당하다고 생각할지 모른다. 그러나 설령 그가 단지 지나가는 말로 그것들에 관해 이야기했다 하더라도 그것 자체로서 볼 때 그의 언급은 의의있는 것이다. 그에게 있어서 회화란 존재에 대한 우리의 접근에 관한 규정에 기여를 해주고 있는 중심적인 일이 아니다. 오히려 사유가 지적 소유와 명증성에 따라 규범적으로 정의될 때 회화는 그러한 사유의 한 양태요, 변항이라고 되고 있다. 조금밖에 안 되는 데카르트의 말 속에 표현되고 있는 것은 바로 이와 같은 입장의 선택이다. 그러나 회화에 대한 면밀한 연구를 해보게 되면 그것은 데카르트의 그것과는 전혀 다른 철학에로 인도되게 됨을 우리는 알게 될 것이다. "그림"에 관해 말할 때 그가 전형으로 든 것이 소묘라는 점은 또

한 의미있는 일이다. 그러나 모든 회화는 각기 자기 나름 대로의 표현의 방식으로 현존하고 있는 것임을 우리는 알게 될 것이며, 따라서 하나의 소묘, 심지어는 단 하나의 선마저도 대단한 잠재력을 품을 수 있는 것이다.

그러나 데카르트가 동판화에서 가장 호감을 가졌던 것은 그것이 대상의 형식을 보존하고 있거나 적어도 우리에게 그들 대상의 형식을 위해 충분한 흔적들을 제공하고 있다라는 점이었다. 그러나 그들 동판화가 보여 주고 있는 것은 대상의 껍데기요, 대상의 덮개(envelope)이다. 만약 데카르트가 이차적인 성질들, 특히 색에 의해서 우리에게 주어져 있는 바 사물들을 향한 보다 깊은 또 다른 통로를 검토했더라면—그들 사물과 사물의 진정한 성질들간에는 질서화된, 혹은 투시적인 관계가 없는 것이고, 그럼에도 우리들은 여전히 그들의 메시지를 똑같이 이해하고 있으므로—그는 무개념적 보편성과 사물을 향해 열려진 무개념적 통로의 문제에 그 자신 직면하고 있음을 알게 되었을 것이다. 그리하여 그는 명백하지는 않지만 색채들의 중얼거림이 어떻게 사물과 숲의 폭풍 등을, 다시 말해서 세계—이를테면 한 특수한 경우로서 원근법과 같은 것을 방대한 존재론적 힘으로써 통합하도록 되어 있는 세계—를 우리에게 제시해 주고 있는가를 알아낼 수가 있었을 것이다. 그러나 데카르트에 있어서 색은 장식이요, 단순한 채색에 지나지 않는 것이며, 회화의 진짜 힘은 디자인에 있고, 또 디자인의 힘은 그것과 원근법의 투영에 의해 우리에게 알려져 있는 즉자적인 공간(space-in-itself) 사이에 존재하고 있는 정돈된 관계에 다시 기초하고 있다는 것은 더 말할 것도 없는 사실이다. 파스칼은 그 원형이 우리에게 와 닿지 않는 바, 우리를 이미지에 붙잡아 매 놓은 회화의 경박함에 대해 언급한 것으로 전해진다. 분명 이것은 데카르트적인 입장이다. 데카르트에 의할 것 같으면 우리는 다만 존재하고 있는 사물들만을 그릴 수 있고, 그들의 존재는 연장에 그 본질이 있으며 디자인이나 소묘만이 연장의 재현을 가능케 함으로써 회화를 가능케 하고

있다는 사실도 논쟁의 여지없이 명백한 것이 되고 있다. 따라서 그에
게 있어서 회화란 일상적 지각에 있어서 사물들 자신이 우리의 두 눈
에 각인해 놓고자 하고, 또 각인해 놓고 있는 것과 비슷한 투영을 우
리의 눈에 제시하고 있는 인공물에 지나지 않는다. 이처럼 회화란 지
금 부재하는 사물 그 자체를 우리가 실제로 보는 것과 똑같은 방식으
로 우리로 하여금 보게 해주는 것이다. 특히 그것은 우리에게 실제로
공간이 없는 곳에서 공간을 보게 해준다는 것이다. [18] 그러므로 그림
이란 높이와 폭을 통해 사라진 차원에 관해 충분한 구별적인 기호들을
제공함으로써 "다양한 윤곽의" 사물들이 실제로 현존하고 있는 속에
서 우리가 보게 될 것을 우리에게 부여하려고 꾀하는 평평한 사물이
라고 된다. [19] 깊이는 이처럼 나머지 두 가지—높이와 폭—로부터 유
도된 삼차원(third dimension)인 셈이다.

깊이라는 말 때문에 우리는 여기서 삼차원이란 것에 관해 잠시 생각
해 볼 필요가 있을 것이다. 거기에는 무엇보다도 어떤 역설적인 측면
이 있다. 나는 각각 상대방을 숨겨 놓고 있는 대상들을 본다. 따라서
나는 내가 보고 있지 않는 대상들을 본다. 하나는 다른 것 뒤에 있기 때
문이다. 나는 삼차원을 보지만 그것은 가시적인 것이 아니다. 왜냐하
면 나 자신이 묶여 있는 이 신체를 출발점으로 하여 그것은 그 신체로
부터 사물에로 향하고있는 것이기 때문이다. 그렇지만 이 경우 그 신
비는 거짓된 것이다. 나는 실제로는 그것—삼차원—을 보고 있지 않으
며, 설령 내가 본다고 한다면 그것은 높이와 폭에 의해 측정된 또 다
른 치수(size)에 불과한 것이다. 그러나 나의 두 눈과 지평 사이의 선
상에나 타나는 첫 수직면은 그 밖의 모든 것을 영원히 가려 놓고 있으
며 그럼에도 측면에서 측면으로 사물들이 내 앞에 질서있게 펼쳐져

18) 회화가 우리로 하여금 보게 해주는 수단의 체계는 과학적인 문제이다. 그렇다면
우리는 왜 세계에 대한 완전한 이미지를 방법적으로 만들어내어, 보편적인 언어가
현존하는 언어 속에 숨어 있는 일체의 혼연한 관계로부터 우리를 해방시켜 주는 것처
럼 개인적인 미술의 소지가 제거된 보편적인 미술에 도달하고 있지 않는가?
19) Dioptrique, *Discours IV*, loc. cit.

있음을 본다고 내가 생각한다면 그것은 그들 사물들이 각 상대방을 완전히 가려 놓고 있지 않기 때문이다. 따라서 나는 달리 계산된 어떤 척도에 따라 모든 사물들이 상호 밖에 있음을 보게 되는 것이다.[20] 우리는 항상 공간의 이 쪽에 있거나 혹은 전적으로 그 너머에 있다. 그렇다고 사물들이 정말로 앞뒤로 있는 것은 결코 아니다. 사물들이 포개져 있거나 가려져 있다는 사실은 그들 사물의 정의에 속하는 일이 아니요, 단지 사물들 중의 하나인 나의 신체와의 이해할 수 없는 결속을 나타내고 있는 것일 따름이다. 그러나 이러한 사실들에 들어 있는 확실한 것이 무엇이든지 간에 그들은 사물의 속성들이 아니라 내가 만들어낸 사고들에 지나지 않은 것들이라는 점이다. 그러나 나는 바로 이 순간에도 다른 어디엔가 위치해 있는 또 다른 사람—더 좋게 얘기하자면 도처에 있는 신—이 사물들이 숨어 있는 장소에로 침투하여 그들이 활짝 전개되어 있는 모습을 볼 수 있음을 알고 있다. 따라서 내가 깊이라고 부르는 것은 없는 것이거나, 그렇지 않다면 그것은 아무런 제약이 없는 존재에 대한 나의 참여인 것이다. 즉 그것은 기본적으로 모든 특수한 관점 저 너머에 있는 공간의 존재에 대한 참여인 것이다. 실상 사물들은 각자가 타자 밖에 있기 때문에 상대방을 잠식하고 있다. 이러한 사실의 증거가 곧 내가 그림 속에서 깊이를 보고 있다는 점이다. 즉 누구나 동의하는 바 전혀 그런 것을 갖고 있지 않으며, 나에게 환상의 환상을 짜 주고 있을 뿐인 그림 속에서 깊이를 보고 있다는 점이다. 그런만큼 나에게 또 다른 차원을 보게 해주는 이 이차원적인 존재[21]는 열려진 존재요, 르네상스 시대의 사람들이 흔히 그렇게 말하고 있듯 하나의 창(window)이다.

창이라고는 하나, 최종적으로 그것은 다만 부분들 밖의 저 부분들 (partes extra partes)에로 통해 있는 창이며, 순전히 또 다른 각도에서 보여진 높이와 폭에 향해 있는 창이다. 요컨대, 그것은 존재의 절대

20) Dioptrique, *Discours* V. 특히 데카르트의 도식은 압축된 이 귀절의 뜻을 명백히 하는데 상당한 도움이 되고 있음.
21) 회화를 가리키는 말임.

적인 확실성에 향해 있는 창이다.

동판화의 분석 그 밑에 깔려 있는 것은 바로 존재의 이같은 동일
성이요, 어느 점에서나 그대로 있는 것일 뿐인, 감춰 놓고 있는 장
소란 갖고 있지 않은 바로 이 공간이지, 그 이상도 그 이하도 아니
다. 공간은 즉자적인 것이요, 좀더 정확히 하자면 그것은 탁월한 즉
자적 존재이다. 따라서 그것의 정의도 즉자적인 것이어야 할 것이다.
공간의 모든 점은 하나는 여기에 있고, 다른 것은 저기에 있는 것처
럼 그것이 어디에 있어도 정당하며 또 그렇다고 여겨진다. 그런즉, 공
간은 "어디"(where)의 증거물이다. 방위(orientation), 대극(polarity),
덮개(envelopment)는—공간 속에서—나의 현존과 뗄 수 없게 결부되도
록 유도된 현상들이다. 공간은 절대적으로 즉자적으로 있으며 그것은
어디에서나 그 자신에 다름없는 것이며 동질적이다. 이를테면 공간의
차원들은 상호 교환적인 것이다.

모든 고전적인 존재론들과 같이 공간은 존재들(beings)의 어떤 성질
들을 존재(Being)의 구조로 구축해 놓고 있다. 라이프니츠의 말을 뒤
집어서 우리는 이렇게 말할 수 있을지도 모른다. 즉 이런 일을 하는데
있어서 공간은 그것이 부인하고 있는 점에 있어서는 옳으나, 그것이 긍
정하고 있는 점에 있어서는 그르다라고. 감히 구축해 보려고도 하지
않으려는 지나친 경험주의적 사고를 앞에 놓고 볼 때는 데카르트의 공
간은 옳은 것이다. 우선 공간을 관념화시켜, 우리의 사유가 그 자신의
거점이 없다면 미끄러져 버리고 말게되는 그 존재, 다시 말해서 사고
가 전적으로 삼직각 차원들(three-rectangular dimensions)의 입장에서 보
고해 주는 그 존재—그 유에 있어서 완전하고 명백하며 다루기 쉬운
동질적인 존재—를 상정하는 것은 우선 필요한 일이었다. 이러한 일
이 있었기 때문에 우리는 결과적으로 공간 구축의 한계를 발견하게
되었으며, 동물의 발이 두 개이거나 네 개인 것처럼 공간이 세 개의
차원들 혹은 그 이상이나 이하의 차원을 갖고 있는 것은 아니라는 사
실을 이해할 수 있게 되었으며, 이 세 차원들은 어느 것에 의해서

312

도 완전히 표현되지 않으면서도 모든 것을 정당화하는 다형체적 존재 (polymorphous Being) 즉 단독 차원성(single dimensionality)과는 다른 척도 체계에 의하여 취해진 것이라는 사실을 이해하게 되었다. 이러한 점에서 데카르트가 공간을 해방시킨 것은 옳았다고 할 수 있으나, 그러나 그의 잘못은 공간을 확실한 존재로 구축하려는 데 있었던 것이다. 즉 일체의 관점들로부터 동떨어져 있는 존재, 감춰져 있는 깊이를 벗어나 있는 존재, 진정한 두께를 지니고 있지 않은 존재로 구축하려는 데 있었다.

또한 르네상스 시대의 원근법들로부터 자신의 영감을 취했다는 점에서 역시 그는 옳았다. 그들 기법은 회화로 하여금 깊이의 경험과 일반적으로 존재의 표상들을 자유롭게 산출해 낼 수 있도록 고무해 주었다. 그러나 이들 기법들은 회화의 탐구와 회화의 역사에 종지부를 찍어, 이번에야말로 정확하고 일체의 과오가 없는 회화 예술의 기초를 확립한 체하는 한에 있어서 거짓된 것이었다. 파노프스키가 르네상스의 인간에 관하여 알려 준 대로,[22] 이와 같은 열광에는 나쁜 신념이 없었던 것도 아니었다. 이 당시의 이론가들은 고대인들의 구형적 시각장과, 외견상의 치수를 거리가 아니라 우리가 대상을 바라보고 있는 각도에 관련시킨 고대인들의 각 원근법을 잊으려고 하였다. 르네상스인들은 원칙적으로 정확한—공간—구축을 정초할 수 있는 인공적 원근법(perspectiva artificialis)의 편에 서서, 그들이 근경멸적인 투로 자연적 원근법(perspectiva naturalis) 혹은 공동적 원법 (perspectiva communis)이라고 부른 것을 무시하려고 하였다. 이러한 신화를 믿었기 때문에 그들은 자기들을 그렇게도 괴롭히던 유클리드 기하학 중 제 8의 공리를—번역하는 과정에서—생략해 버림으로써 그를 수정하기에 이르렀다. 그러나 화가들은 그 반대로 어떠한 원근의 기법도 정확한 해결책이 될 수가 없으며, 존재하는 세

22) E. Panofsky, *Die Perspektive als symbolische Form: Vorträge der Bibliotek Warburg* (1924~25).

계의 모든 국면들을 고려하고 따라서 회화의 기본적인 법칙이 되어
줄 만한, 현존하는 세계의 투영법이 없다는 사실을 경험을 통해 알고
있었다. 그들은 또한 선 원근법이 전혀 궁극적인 돌파구가 되기는 힘
든 일이기 때문에 오히려 그것은 회화에 대한 몇가지 통로를 열어 놓
고 있다고 알고 있었다. 이를테면 이탈리아인들은 대상을 재현하는 방
법을 취했지만 북구의 화가들은 고공(Hochraum), 근공(Nahraum), 그리
고 횡공(Schrägraum) 등의 형식적 기법을 발견하여 성취시켜 놓고 있
었던 것이다. 따라서 평면 투영법은 데카르트가 믿었던 대로 우리의
사고로 하여금 언제나 사물들의 진정한 형태에 이르도록 자극하지는
않는 것이었다. 오히려 어느 정도의 변형을 넘어서면 그것은 반대로
우리 자신의 거점으로 다시 돌아와 그것을 지시하게된다. 그렇게 되면
그려진 대상들은 쳐져서 일체의 사고가 미칠 수 없는 아득한 곳으로 퇴
각해 버리고 말게 된다. 왜냐하면 공간이라는 것은 그것을 "위로
부터" 내려다 보려고 하는 우리의 기도를 회피하고 있는 것이기 때문
이다.

따라서 일단 터득된 것이라 해도 어떠한 표현의 수단인들 회화의
문제를 해결하거나 혹은 그것을 기법으로 바꿔 놓고 있는 것이란 없
다는 것은 진실이다. 왜냐하면 어떠한 상징적 형식도 하나의 자극으
로서 기능해 본 적은 없기 때문이다. 상징적 형식이 작용하게 되고,
작용을 가하고, 작용을 수행하고 있는 경우라면 언제나 작품의 전맥락
과 더불어 그렇게 하는 것이지, 눈속임의 수단에 의해서는 결단코 아닌
것이다. 이른바 양식 계기(Stilmoment)는 누구의 계기(Wermoment)[23]를
배제하는 것이 아니다. 회화의 언어는 결코 "자연적으로 제도화"
(instituted)되는 것이 아니다. 그것은 계속 반복해 가며 만들어지고 수
정되는 것이다. 르네상스 시대의 원근법이라고 해서 절대로 과오를 범
하지 않는 "요술 상자"는 아니다. 그것은 그 다음에도 계속 이어지는
세계에 관한 시적인 정보 가운데서 특별한 한 경우, 곧 한 시기이며

23) *Ibid.*

314

한 순간인 셈이다.

그러나 만약에 데카르트가 비젼의 수수께끼를 근절시키겠다고 생각 했던들 데카르트는 결코 데카르트가 되지는 못했을 것이다. 사유가 빠진 비젼이란 없는 법이기 때문이다. 그러나 보기 위해서는 사유한다는 것만으로 충분하지가 않다. 말하자면 비젼이란 조건부의 사유 (conditioned thought)인 셈이며, 그것은 신체에서 일어나는 현상을 통해 "야기되어" 생겨나는 사유인 것이다. 비젼은 신체에 의해 생각하는 일을 사주받는다. 그것은 존재할 것인가 아닌가를, 또 이것을 생각할까 저것을 생각할까를 선택하지 않는다. 그것은 외부로부터의 어떤 침입에 의해서는 결코 자기의 것이 될 수 없는 바의 저 무게와 신뢰를 자신의 마음 속에 간직하고 있어야 한다. 이와 같은 신체의 사건들은 우리에게 이것이나 저것을 보여 주기 위해 "자연적으로 제도화"된 것들이다. 비젼에 속한 사유는 그것이 자신에게 부여해 준 것이 아닌 계획과 법칙에 따라 기능한다. 그 사유는 그 자신의 전제들을 소유하지 않고 있다. 즉 그것은 현존하고 있는 실제의 사고가 전혀 아니며 그 사고의 중심에는 수동성의 신비가 자리를 잡고 있다.

사정이 그러하다면, 우리가 비젼에 관해 하는 말이나 하는 생각은 모두가 그것에 대한 사고를 이루고 있는 것임에 틀림이 없다. 예컨대, 우리가 대상들이 자리잡고(situated) 있는 방식을 어떻게 보게 되는가를 이해하고자 원할 때 영혼—자기의 신체의 부분들이 어디 있는가를 알고 난 후, "그의 주목을 거기로부터" 신체의 구성 부분들의 연장에 놓여 있는, 즉 구성 부분들 저 너머에 있는 공간의 모든 지점으로 이동할 수 있는 영혼—을 상정하는 일 이외에 다른 대안을 우리는 갖고 있지 않다.²⁴⁾ 그러나 그것은 어디까지나 이해하는 일의 한 "모델"에 지나지 않는다. 왜냐하면 영혼이 이 공간, 즉 그것이 사물들 쪽으로 연장시키고 있는 바 그 자신의 신체가 접하고 있는 공간을 어떻

24) Descartes, *op. cit.*, VI, p. 135.

게 알 수 있으며, 또 저 쪽의 공간(there's)이 있게 되는 기본적인 이 쪽의 공간을 도무지 어떻게 알 수 있는가 하는 것이 문제이기 때문이다. 이 공간은 사물들과 같이 연장된 공간의 다른 방식이거나 또 다른 사례인 것은 아니다. 그것은 영혼이 "내 것"이라고 부르는 신체의 장소이며, 영혼이 거주하고 있는 장소이다. 그러므로 영혼이 생기를 불어 놓고 있는 신체는 영혼 쪽의 입장에서는 많은 대상들 중의 단순한 하나가 아니며, 그리고 그것은 내포된 전제로서 그 밖의 공간을 신체로부터 유도하는 것도 아니다. 영혼은 신체와 관련하여 사고하는 것이지 자신과 관련하여 사고하는 것이 아니며, 더우기 공간 혹은 외적인 거리는 그들 영혼과 신체를 결합시키는 자연의 협약(natural impact) 속에 똑같이 약정되어 있는 것이다. 어느 정도의 적응과 눈의 집중을 위해 영혼이 어떤 거리를 주목하고 있다면 제 일의 관계로부터 제 이의 관계를 유도하는 사고는 마치도 태고적에 우리의 내적인 "조직"에 등록되어 있는 것이나 같은 것이다. "흔히 이러한 일은 그것에 대한 우리의 반성의 과정을 거치지 않고서도 일어난다. 마치도 우리가 신체를 자신의 손으로 움켜 잡을 때 우리가 그 손을 육체의 크기와 모양에 따르게 하고 그렇게 함으로써 손의 움직임에 대하여는 조금도 생각할 필요가 없이 신체를 감각하는 경우와 같이 말이다."25) 영혼에 대해 신체는 발생적 공간(natal space)이며, 존재하고 있는 다른 모든 공간들의 모태이다. 따라서 비젼은 그 자체가 양분되어 있다. 즉 내가 반성을 하게 되는 바의 비젼이 있는데, 그 경우 나는 사고로서일 경우를 제외하고 그것을 생각할 수가 없다. 즉 마음의 탐구나 판단, 기호들의 판독일 경우를 제외하고라면 나는 그것을 생각해 볼 수가 없다. 다음으로 진짜로 일어나는 비젼이 있으며, 이는 비젼 자신의 신체—그 신체의 운동을 제외하고는 그것에 대한 어떤 관념도 가질 수 없으며, 공간과 사고 사이에서 영혼과 신체의 혼합의 자율적 질서

25) *Ibid.*, p. 137.

를 도입시켜 놓고 있는 신체―속에 압축되어 있는 명목적인 사고 혹
은 제도화된 사고로서의 비전이다. 그렇다고 해서 비전의 수수께끼
가 모두 다 설명되어 버린 것은 아니다. 그것은 "보는 행위에 대한
사고"(thought of seeing)로부터 행위하는 비전(vision in act)으로 물러
난 것일 뿐이다.

　그러나 이와 같은 사실상의 비전과 그것이 포함하고 있는 "있음"
은 데카르트의 철학을 여전히 뒤엎지 못하고 있다. 신체와 결부된 사
고인만큼 그것은 정의상 진정으로 사유될 수가 없는 것이기 때문이
다. 우리는 누구나 그것을 실행하고, 그것을 연마하고 소위 그것을 존
재케 할 수는 있지만, 그러나 우리는 누구인들 진리라고 할 만한 어느
것도 그로부터 유도해 낼 수가 없다. 엘리자베드 여왕처럼[26] 만약 우
리가 어떤 대가를 치루고서라도 그에 관해 어떤 무엇을 사유하고 싶
다면 우리가 할 수 있는 일이란 아리스토텔레스와 스콜라주의에로 되
돌아가서, 상정되기는 힘들지만 우리의 오성에 대해 영혼과 신체의
통일을 이루는 유일한 방식인 어떤 신체적인 것으로서의 사고를 한번
상정해 보는 일이다. 그러나 사실인즉 오성과 신체의 혼합체를 순수
한 오성에 종속시켜 놓는다 함은 무리이다. 이러한 가정상의 사유
(would-be-thought)들은 "일상적 어법"의 보증서이며, 이러한 결합에
대한 단순한 언어화일 뿐이며, 그들이 사유로서 간주되지 않는 한에
서만 용납될 수 있는 것들이다. 즉 그들은 우리가 사유할 필요가 없
는, 존재―존재하는 것으로서의 인간과 세계―의 어떤 질서의 지표들
일 뿐이다. 그러나 우리의 존재의 지도 위에는 이 질서에 해당되는
미지의 땅(terra incognita)이란 없다. 우리의 사유들이 그런 것이나 꼭
마찬가지로 그 지도는 어떤 진리―즉 우리 자신의 빛의 기초가 되어 주
고 있음과 동시에 어두운 부분의 기초가 되어 주고 있는 진리―에 의하

26) 여기서 메를로-퐁티는 엘리자베드 여왕과의 데카르트와의 서신교환을 말하고 있음
　이 분명하다. cf. 〈지각의 현상학〉(N. Kemp Smith 역) pp. 198~199 와 1643 년 6 월
　28 일자 엘리자베드 여왕에게 보낸 데카르트의 서한을 참조.

여 지탱되고 있기 때문에 그것은 우리의 사유들의 범위를 한정시켜 놓고 있지 않다. [27)]

우리는 데카르트에게서 깊이에 관한 형이상학이라 할 것을 발견하기 위하여 여기까지 그를 몰고 와야만 했다. 왜냐하면 그에게 있어서 우리는 이러한 진리의 탄생과 만나고 있지 않기 때문이다. 즉 우리에게 있어 신의 존재란 하나의 심연이 되고 있다. 그런데 불안한 전율이 갑작스레 정복되고 있다. 왜냐하면 데카르트에 있어서는 영혼이 차지하고 있는 공간과 가시적인 것의 깊이를 생각하는 일만큼이나 그 심연의 깊이를 측량하는 일이란 무익한 일이었기 때문이다. 바로 우리 자신의 입장 때문에 우리는 그러한 것들을 들여다볼 수 있는 자격을 박탈당하고 있다고 그는 말할지도 모를 일이다. 바로 여기에 데카르트적인 평형의 비밀이 숨어 있다. 그것은 형이상학에 더 이상 말려들지 않을 결정적인 이유를 우리에게 제공하고 있는 형이상학이며, 우리의 명증성들을 제한시켜 놓고 있는 중에 그들을 타당화시켜 놓고 있는 형이상학이며, 우리의 사유를 째 보지도 않고서도 그것을 개복수술해 놓고 있는 형이상학이다.

이 비밀은 오랫동안이나 망실되어 온 것 같다. 만약 우리가 이제라도 과학과 철학의 균형을, 우리의 모델들과 "있음"의 모호성 사이의 균형을 발견하게 된다면 그 균형은 새로운 것임에 틀림이 없다. 우리 시대의 과학은 데카르트가 과학에 할당해 놓았던 한계뿐 아니라 그 정당성마저 거부하고 있다. 그것은 이제 더 이상 자신의 고안된 모델들을 신의 속성으로부터 연역하고 있는 듯 가장하고 있지 않다. 존재하는 세계의 깊이와 측정불가능한 신의 깊이는 이른바 "기계화된" 사유의 진부함—그리고 평범함—에 더 이상 맞서 있는 것으로 되어 있지 않다. 과학은 데카르트가 자기의 생애를 통해 적어도 한번쯤은 하지 않을 수 없었던 형이상학에로의 여행을 하지 않은 채 진

27) "실존적"(existential) 질서의 모호함은 진정한 사유의 명석함이 그러하듯 꼭 필요한 것이며, 신속에 근거하고 있는 것이다.

행되고 있다. 그것은 데카르트가 궁극적으로 도달한 점에서 이룩하고 있는 것이다. 심리학이라는 이름의 조작적 사고는 맹목적이지만 동시에 환원시킬 수 없는 경험으로 데카르트가 유보해 놓은 영역, 곧 자아와 세계가 접촉하고 있는 영역을 자신에 대해 요구하고 있다. 이 조작적 사고는 접촉의 사유(thought-in-contact)로서의 철학에 근본적으로 적대적인 것이며, 그리고 만약 이 조작적 사유가 철학의 의미를 재발견한다면 그것은 바로 그 사유가 지닌 순진함의 과잉을 통해서뿐일 것이다. 데카르트에 있어서 혼연한 사유로부터 발생했을 모든 종류의 개념들—즉 성질, 스칼라 구조(scalar structure), 관찰자와 관찰 대상의 결속 등—을 일별한 후에, 우리가 이들 모든 존재들을 간단히 구성물이라고 말할 수 없다는 사실을 언젠가 급작스럽게 알아차리게 될 때, 그러한 재발견이 일어나도 일어나게 될 것이다. 우리는 이러한 시기를 대기하고 있으므로 철학은 영혼과 신체의 혼합의 차원, 데카르트가 열어 놓았다가는 갑작스레 다시 닫아 버린 존재 세계 다시 말해 심연의 존재의 차원에 은거한 채 그 같은 조작적 사유에 대항하여 자신을 고수하고 있다. 우리의 과학과 우리의 철학은 충실하기도 하며 불충실하기도한 데카르트주의의 두 귀결이요, 그것의 와해로 빚어진 두 괴물인 셈이다.

그러므로 우리의 철학에 남겨진 것은 실제 세계에 관한 탐구를 향해 나아가는 일 이외에는 아무 것도 없다. 우리는 실제로 영혼과 신체의 혼합물이며, 그러므로 그것에 관한 사유가 있지 않으면 안 된다. 데카르트 자신이 이 같은 혼합물이라거나, 때로 "영혼에 맞선" 신체의 현존이라거나, 우리의 "손 끝에 있는" 외부 세계라는 말을 하고 있는 것은 이와 같은 상황의 인식으로부터 기인하고 있는 것이다. 그러나 여기에서 말하는 신체는 비전과 접촉의 수단이 아니라 그들의 저장소가 되고 있다.

우리의 기관들은 이제 더 이상 도구들이 아니다. 그와는 반대로 우리의 도구들이 오히려 분리된 기관들인 셈이다. 공간은 그것이 〈광

학론〉에서 나타난 바의 것이 아니다. 즉 공간은 나의 비젼을 목격하고 있는 사람에 의해, 또는 나의 비젼을 바라보고, 외부로부터 그것을 재구성하는 기하학자와 같은 사람에 의해 보여지고 있는 대상들 간의 관계로 엮어진 그물이 아니다. 그러한 것이라기보다 공간은 공간성의 영점 혹은 영도로서, 나로부터 출발하고 있다고 여겨지는 공간이다. 그래서 나는 그것을 그 외부의 덮개에 따라 보지 않으며 나는 내부로부터 그것 속에 살고 있다. 나는 그 속에 잠겨 있다. 결국 세계란 나를 둘러싸고 있는 모든 것이지 내 앞에 놓여 있는 것이 아니다. 여기서 빛은 또 다시 거리를 취한 작용으로서 조망된다. 그것은 더 이상 접촉의 작용으로 환원될 수 있는 것이 아니다. 달리 말하면 빛이란 그 속에서 보지 않는 사람에 의하여서는 더 이상 상정될 수가 없는 그러한 것이다.[28] 비젼은 그 자신 이상의 것을 들어내 보이는 기본적인 힘을 다시 떠 맡고 있다. 그리고 한 방울의 잉크만 있으면 그것은 우리에게 숲이나 폭풍 등을 충분히 보여 줄 수가 있다고들 말하므로 빛은 자기의 상상(imaginaire)을 갖고 있음에 틀림이 없다. 빛의 초월성은 사물로서의 빛(light-thing)이 뇌에 가하는 작용을 해독하며, 더우기 신체 속에 거처하고 있지 않다 하더라도 그렇게 할 수 있을 판독하는 마음에 위임되어 있는 것이 아니다. 그것은 공산과 빛에 관한 말을 하는 문제가 결코 아니다. 즉 그 문제는 저기 있는 공간과 빛으로 하여금 우리에게 말하도록 하는 것이다. 이 문제에 종착점이란 없다. 왜냐하면 이 문제가 말을 걸어 오고 있는 비젼이란 것 자체가 하나의 문제이기 때문이다. 우리가 닫혀져 있다고 믿고 있는 탐구들은 그리하여 다시 열리게 되는 것이다.

깊이란 무엇이며 빛이란 무엇이고 존재($\tau i\ \tau\grave{o}\ \ddot{o}\nu$)란 무엇인가? 신체와 구별되고 있는 마음에 대하여서가 아니라, 데카르트의 말대로 신체를 통해 충만해 있는 마음에 대하여 그들은 무엇인가? 그리고 최종

28) 여기에 나오는 "빛 속에서 보지 못하는 사람"이란 맹인을 가리키고 있는 말임(각주 14를 주목해 주기 바람)

적으로 단지 마음에 대해서가 아니라 우리를 관통하고 있고 우리를
둘러싸고 있는 그것들 자체란 무엇인가?

그러나 아직도 채 이루어지고 있지 않은 이 철학이야말로 화가에게
생기를 불어 넣고 있는 철학인 것이다. 즉 화가가 세계에 대한 자기
의 의견을 표현하는 것이 아니라, 그의 비젼이 제스츄어가 되어, 세
잔느의 말대로 한다면 "그림으로 사유"[29]하는 바로 그 순간의 화가에
게 생기를 불어 넣어 주는 철학인 것이다.

4

따라서 환상주의로부터 벗어나서 그 자신의 차원을 획득하고자 온
갖 노력을 다해 온 현대 회화의 전 역사는 형이상학적인 의의를 지
니고 있다. 그러하다는 사실은 결코 증명될 성질의 것이 아니다.
그것은 역사에 있어서 객관성의 한계로부터 연유된 이유 때문이 아니
요, 하나의 철학과 하나의 사건을 결부시킬 수 없게 하는 불가피한 해석
의 다양함으로부터 연유된 이유 때문만도 아니다. 우리가 염두에 두
고 있는 형이상학은 경험의 영역에서 귀납적 정당성들이 찾아질 수
있게 되어 있는 바의 그러한 분리된 관념들의 체계가 아니기 때문
이다. 그 사건의 구조와 그 대본 특유의 특징은 우연성의 살 속에
있는 것이다. 이들 사건과 특징이야말로 해석의 다양함을 막아 놓
고 있는 것이 아니라, 실제로 이러한 다양함의 가장 심오한 원인
들이 되고 있는 것이다. 이러한 구조와 특징은 그 사태를 역사적
인 삶을 지니고 있는 지속적인 테마로 만들면서 철학적 자격에 대
한 권리를 갖게 된다. 프랑스 혁명에 관해 언급되어 올 수가 있었
고, 또 앞으로도 언급될 모든 것은 언제나 그 자신 속에 있어 왔던

29) B. Dorival, *Paul Cézanne* (Paris, 1948). p. 103 et seqq.

것이고 따라서 현재도 그 속에 들어 있는 것이다. 즉 개개의 사실들
의 너울지는 물결로 이루어진 아취형의 파도, 과거의 거품과 미래의
물봉우리를 지니고 있는 아취형의 바로 그 파도 속에 있다. 그러므로
우리가 파도에 대해 새로운 표상을 부여하고 또 앞으로도 계속 그렇
게 하려면 그러한 일은 그 파도가 어떻게 발생했는가를 더욱 깊이 들
여다봄으로써 항상 가능한 일이 될 것이다. 예술 작품의 역사에 관해
생각해 볼 때도, 더욱 그것이 위대한 작품이라면 우리가 추후적으로
그것에 부여한 의미는 그 작품으로부터 나오고 있는 것이다. 작품이
다른 조명을 받고 나타나는 바의 새로운 장을 열어 주는 것도 바로
작품 그 자체인 것이다. 작품은 자기 자신을 변화시키며 다른 것으로
된다. 작품이 합법적으로 응하게 되는 끝없는 재해석들은 그것을 변
화시켜 놓지만 그러나 그것도 언제나 작품 그 자체 속에서의 일이다.
그리고 만약 역사가 빤히 드러나보이는 작품의 내용 밑에 숨어 있
을 의미의 여분과 두께, 즉 장구한 역사의 기약을 지니고 있는 텍스
츄어, 존재의 이와 같은 능동적인 방식을 들춰낸다고 한다면, 그렇다
면 그는 이러한 가능성 역시 작품 그 속에서 벗겨내는 것이고, 이 모
노그램을 거기서 찾는 것이다. 이러한 것들이야말로 철학적 명상을
위한 근거들이 되고 있다. 그러나 그러한 일은 역사와의 오랜 친숙
을 요구한다. 우리에게는 그러한 작업의 수행을 위한 모든 것 즉
능력과 장소가 결핍되어 있다. 예술 작품의 힘이나 비옥함은 모든
실증적인 인과 관계나 혹은 유전 관계를 초월하고 있는 것이므로,
겨우 몇 점의 그림이나 몇 권의 책을 보고 읽은 기억으로 지껄이
는 문외한으로 하여금 그림이 어떻게 자기의 반성으로 들어오게 되
었는지, 또 그림이 어떻게 자기의 마음 속에 깊은 불화의 감정—곧
인간과 존재(Being)의 관계 속에서 일어나는 기복의 감정—을 심어 놓
고 있는지에 관해서 말해 보라고 시켰다고 해도 잘못된 것은 없다.
그와 같은 감정은 현대 회화가 해온 탐구에 반대하여 일괄적으로 고전
적인 사고의 우주를 치켜 세울 때 야기된다. 한 사람의 한계를 넘어

연장되는 것은 아니지만 그럼에도 불구하고 이러한 일 역시 모든
것이 타자와의 왕래 때문에 생기는 일종의 접촉에 의한 역사인 것
이다. …

"내가 믿기로 세잔느는 일생을 통하여 깊이를 추구하였다"고 쟈코
메티는 말한 바 있다. 30) 그리고 로베르 들로네는 "깊이는 새로운 영
감이다"라고 말하였다. 31) 르네상스인들의 "해결책" 이후 4세기, 그
리고 데카르트 이후 3세기가 지난 지금도 깊이는 여전히 새로운 것
이며, "일생 중 언젠가 한번"이 아니라 전 생애를 통해서 그것은 추
구되어지기를 요구하고 있다. 그것은 비행기에서 내려다볼 때와 같
이 주위에 있는 이 나무와 저기 떨어져 있는 나무 사이의, 미심쩍
은 데라고는 조금도 없는, 나무들 사이의 간격과 같은 단순한 문제
가 아니다. 또한 그것은 우리가 원근법적인 소묘에서 아주 생생하
게 일어나고 있는 것을 보듯이 사물들이 하나씩 하나씩 사라져 버
리는 방식의 문제도 아니다. 이 두 조망은 아주 명백한 것이어서 아
무런 문제도 일으키지 않는다. 그렇지만 비밀스러운 수수께끼는 바로
그들의 결속, 그들간의 관계 속에 있다. 즉 이 수수께끼의 본질이란
사물들 각자는 상대방을 잠식하고 있기 때문에 나는 각자가 자기 자
리에 서 있는 사물들을 보고 있다는 사실, 그리고 그들 각자는 각기
자기 자리에 있으므로 그들은 나의 시야 앞에서 적수가 되고 있다
는 사실에 있다. 사물들의 외면성은 그들의 덮개로써, 그리고 사물들
의 상호 의존은 자율성으로써 알려지고 있다. 만약에 깊이가 이러한
방식으로 이해된다면 우리는 그것을 더 이상 삼차원이라고 부를 수
가 없는 일이다. 그것이 도대체 어떤 차원이라야 한다면 무엇보다
도 일차원(first dimension)이 되어야 할 것이다. 형태와 한정된 평면
이 있게 되는 것은 그들의 상이한 부분들이 나로부터 얼마나 멀리

30) Charbonnier, *op. cit.*, p. 176.
31) Delaunay, *op. cit.*, p. 109.

떨어져 있는가 하는 사실이 일단 규정되어 있을 때에 한에서일 뿐
이다. 그러나 모든 것을 담고 있는 일차원은 적어도 우리가 어떤
관계에 따라 측량을 한다 할 때의 그러한 관계라고 하는 일상적
의미로서는 더 이상 차원이 될 수가 없다. 그렇게 이해된 깊이는
오히려 여러 차원들이 역전될 수 있는 경험, 동일한 시간의 동일한
장소에 모든 것이 있는 구형의 "장소성"(global locality), 즉 높이와
넓이와 깊이가 추상되고 있는 어떤 장소성의 경험, 어떤 사물이
저기 있다 할 때 우리가 한마디로 표현하고 있는 용적성의 경험이
라고 하는 것이 차라리 나을 것 같다. 깊이를 탐구하던 끝에 세잔
느는 존재의 이와 같은 돌연한 폭발을 추구했으며, 그리고 그것은
어느 것 못지 않게 전적으로 공간의 방식들 속에 그리고 형태 속
에 있는 것이다. 그렇다면 세잔느는 후에 입체주의가 되풀이할 것
을 미리 알고 있었던 셈이다. 외적인 형태 곧 덮개는 이차적인 것
이며 파생적인 것일 뿐 어느 사물로 하여금 형태를 취하게 하는 것
이 아니며, 이와 같은 공간의 껍데기는 부숴져 마땅하며 또한 이러
한 과일 그릇은 깨어지지 않으면 안 된다는 사실을 미리 알고 있었던
것이다. 그렇다면 그려야 할 것으로 무엇이 남게 된다는 말인가? 그
가 언젠가 얘기했던 대로 입방체나 구형이나 원추라는 말인가? 구
성의 내적인 법칙에 의하여 규정될 수 있는 바의 입체성을 지니고
있는 순수한 형식이란 말인가? 형식들 모두가 어떤 사물의 흔적
이나 조각들로서, 갈대들 사이로 얼굴이 나타나게 하듯 그들 사이
에서 사물을 나타나게 하는 그러한 형식이란 말인가? 이것은 한쪽
에서는 존재의 입체성을 그리는 일이 되는 것이고, 다른 쪽에서는
그것의 다양함을 그리는 일이 될 것이다. 세잔느는 그의 중기에 이
러한 종류의 실험을 하였다. 그는 입체적인 쪽, 공간 쪽을 택해서
는 마침내 이 공간 내부에서 즉 사물들에게는 너무나 큰 상자 혹
은 용기인 공간 속에서 색깔들이 대조를 이루며 사물들이 움직이고
있다는 사실을 발견하게 되었다. 사물들은 고정되지 않은 채 변조하

기 시작했다.[32] 따라서 우리는 공간과 그 내용물을 공존하고 있는
것으로서 추구하지 않으면 안 되었다. 이제 문제는 일반화되었다. 그
것은 거리나 선이나 형식의 문제가 더 이상 아니며 색의 문제나 다름
없는 것이 되었다.

세잔느는 클레가 인용하기를 즐겨했던 존재의 직공(artisan of Being)
이라는 그 훌륭한 어귀로써 색이란 "우리의 뇌와 우주가 만나는 장
소"[33]라고 말하고 있다. 우리가 형식의 광경을 파괴하지 않으면 안
되는 것은 색을 위해서이다. 따라서 문제는 색채, 곧 "자연의 색채의
모습"[34]에 관한 것이 아니다. 그보다는 색의 차원, 말하자면 동일성
과 차이를 창조해 내고, 텍스츄어, 물질성, 그리고 또 어떤 것 등을
창조해 내며, 그것도 자기 자신으로부터 자기 자신에 대해 창조해 내
고 있는 차원에 관련되고 있는 것이다. …

그러나 가시적인 것에 대한 단 하나의 마스터 키란 결코 존재하지
않으며 색조차 공간보다도 그런 것에 더 접근하여 있지는 않다. 색으
로의 회귀는 "사물들의 심장"[35]에 다소 가까이 접근하게 되는 이점을
지니고는 있으나, 이 심장은 그것이 공간 덮개를 벗어나 있듯이 색의
덮개도 벗어나 있다. 〈발리에의 초상〉은 노랑 색의 존재나 녹색의 존
재 혹은 청색의 존재보다 더 일반적인 존재의 모습을 돋보이게 드러
내어 그것에 형태를 부여하는 기능을 띤 색채들 사이사이로, 흰 바
탕의 공간들을 마련해 놓고 있다. 역시 세잔느의 말년의 수채화에
있어서도 예컨대 공간—그 자체 명증적인 것으로 간주되기는 했으나
어디(where)의 문제는 결코 물어질 수가 없다고 믿어졌던 그 공간—
은 도무지 어느 장소로 딱 정해 놓을 수 없는 면들을 중심으로 하여
사방으로 퍼져 나오고 있다. 때문에 "투명한 표면들의 포개짐"이 있

32) F. Novotny, *Cézanne und das Ende der wissenschaftlichen Perspektiven* (Vienna, 1938).
33) W. Grohmann, *Paul Klee* (Paris, 1954), p. 141.
34) Delaunay, *op. cit.*, p. 118.
35) Klee, *Journal*…, French trans. by P. Klossowski (Paris, 1959).

고 "중첩되고, 나오고 들어가는 색면들의 흐르는 운동"[36]이 있게 되는 것이다.

분명히 공간은 평평한 캔버스의 차원들에 단순히 하나의 차원을 더 추가하여 환상 혹은 무대상적인 지각—그것의 완전함이 경험적인 비전을 최대한도로 닮게 하는 것이 본질이 되고 있는 바 그런 지각—을 구성하는 문제가 아니다. 회화의 깊이란 그려진 높이나 폭이나 마찬가지로, 그것을 지탱해 주는 토대에 다달아서 그곳에다 뿌리를 두고 있어야 하는 것인데, 그것은 그렇게 해야 할 곳이 "어디인지를 알 수 없는 그 곳"(I know not whence)에서 나오고 있다. 그런만큼 화가의 비전은 외적인 것에 대한 조망이 아니요 단순히 세계와의 "물리 광학적"[37]인 관계도 아닌 것이다. 화가 앞에서 세계는 더 이상 표상을 통해 나타나고 있지 않다. 오히려 세계 쪽의 사물들이 가시적인 것의 자기 집중 혹은 자기 복귀와 같은 방식을 통해 화가를 탄생시켜 놓고 있는 셈이다. 궁극적으로 회화는 그것이 무엇보다도 "자동 형상적"[38] (auto figurative)인 경우를 제외하고라면 경험된 사물들 중 전혀 어느 것과도 관계하지 않고 있다. 말하자면 회화는 오직 "아무 것도 아닌 것의 광경"[39]이 됨으로써 무엇의 광경이 되고 있는 셈이며, 사물들이 어떻게 사물들로 되며 세계가 어떻게 세계로 되는가를 밝히기 위해서 "사물들의 껍질"[40]을 벗겨냄으로써 무엇의 광경이 되고 있는 셈이다. 아뽈리네에르가 언급했듯 시에는 창조되어졌다고 여겨지지 않고 스스로 형성된 것으로 보이는 귀절들이 있다고 한다. 앙리 미쇼는 말하기를 클레의 색채들은 때로 캔버스 위로 서서히 태어나고 어떤 원초

36) George Schmidt, *Les aquarelles de Cézanne*, p. 21 〔Watercolors of Cézanne (New York, 1953).〕

37) Klee, *op. cit.*

38) 〈메를로-퐁티의 1961년 강의 노트〉 영역판에 붙여진 각주를 참조. "The spectacle is first of all a spectacle of itself before it is a spectacle of something outside of it."

39) C.P. Bru, *Esthétique de l'abstraction* (Paris, 1959), pp. 86, 99.

40) Henri Michaux, *Aventures de lignes*.

326

적인 근거로부터 방출되어 나오며, 고색이나 곰팡이처럼 "알맞은 장
소에서 뿜어 나오는"⁴¹⁾ 것처럼 보인다고 한다. 이처럼 미술은 구축
이나 고안이 아니요, 어느 공간과 외부에 존재하는 세계에 대한 까다
로운 관계도 아니다. 헤르메스 트리스메기스투스가 말한 대로 정말이
지 미술은 "빛의 음성인 듯싶은, 마디 없는 울음"(inarticulate cry)인
것이다. 그리하여 일단 그것이 나타나게 되면 그것은 일상적인 비젼
속에 잠자고 있던 힘들, 즉 선 존재의 비밀을 일깨워 준다. 물의 두께
를 통해서 수영장 밑바닥의 타일이 깔린 모습을 볼 때 나는 거기 있
는 물과 반사들에도 불구하고 나는 그것을 보는 것이 아니다. 나는
그들을 통하여, 그리고 그들 때문에 그것을 보는 것이다. 만약 태양
광선의 굴절과 파상이 없다고 한다면, 그리고 이러한 살이 없이 타일
의 기하학을 보았다고 한다면 나는 그것을 그것이 있는 곳에서, 말하자
면 이름을 붙일 수 있는 어느 특수한 장소를 벗어난 현장소에서, 있는
그대로 보는 일을 그칠 것이다. 나는 물 그 자체—물의 힘, 끈적이고
반짝이는 요소—가 공간 속에(in) 있다고는 말할 수가 없다. 이 모든
것은 그 밖의 다른 어디에도 있는 것이 아니며, 수영장 속에도 있
는 것이 아니다. 그것은 거기에 거처하고 있는 것이요, 거기에서 자
신을 구체화시키고 있는 것이지, 그렇다고 해서 거기에 포함되어 있
는 것이 아니다. 그리고 반사들의 거미줄이 노닐고 있는 싸이프러스
나무로 된 스크린을 향해 나의 눈을 들어 올리면 물은 역시 거기에도
찾아와 있다는 사실, 혹은 적어도 자기의 활성적이고 생생한 본질을
거기 그 속으로 들여 보내고 또 되돌려 보낸다는 사실을 나는 부인할
수가 없다. 가시적인 것이 지니고 있는 이 같은 내적 생명화, 이 같은
방사야말로 이른바 깊이와 공간과 색의 이름으로 화가가 추구하고 있
는 것이다.

　이러한 문제에 관해 생각을 해본 사람이라면, 누구나 훌륭한 화가

41) *Ibid.*

가 또한 훌륭한 소묘나 훌륭한 조각을 할 수 있다는 사실이 아주 혼하다는 데 깜짝 놀란다. 표현의 수단들이나 창조적인 제스츄어들이야 비교될 수 없는 것들인 이상, 여러 매체들을 다룰 수 있는 능력이 있다는 이 같은 사실은 등가물의 체계 즉 선, 조명, 색채, 부조, 질괴 등에 어떤 로고스가 들어 있다는 증거이다. 즉 보편적인 존재의 무개념적 제시 방법이 있다는 증거가 된다. 현대 회화의 노력은 선과 색 사이에서, 혹은 사물들의 형상화와 기호들의 창조 사이에서, 어느 것을 선택할까 하는 대로 지향되어 왔고, 사물들의 덮개에 대한 그들의 집착을 근절시키는 방향에로 지향되어 왔다. 이와 같은 노력은 표현을 위한 새로운 재료나 혹은 새로운 표현 수단들을 고안해 내도록 몰고 갈 수도 있는 일이겠지만, 그것은 때로 기왕에 존재하고 있는 것들을 재검토하고 재투자함에 의해서도 잘 실현될 수 있는 것이다.

예컨대 선이라고 하는 것은 대상 자체의 확실한 한 속성이요, 성질이라고 하는 범속한 생각이 있어 왔다. 따라서 선은 사과의 외적인 윤곽이거나 경작지와 목초지간의 경계처럼 이 세계 속에 현존해 있는 것이라고 생각되었고, 실제 세계로부터 취해진 점들을 따라 연필이나 붓은 그들 점들을 이어 주기만 하면 되는 것이라고 생각되었다. 그러나 이러한 선은 모든 현대 회화에 의해 시비거리로 논란이 되어 왔으며, 아마도 모든 시대의 회화에 의하여 논란되어 왔는지도 모른다 함을 우리는 〈회화론〉 속에서 레오나르도가 하고 있는 다음과 같은 논평을 통해 생각할 수가 있다. "소묘 기법의 비밀은 선의 발전축이라고나 할 어떤 꿈틀거리는 선이 대상의 범위 전체를 향해 관통하고 있는 특별한 방식을 각 대상 속에서 발견하는 일이다. …"[42] 라베송과 베르그송은 그 같은 계시적인 말을 내내 해독해 내지는 못했지만 그

42) Cf. Bergson, "La vie et l'oeuvre de Ravaisson" in *La pensee et le mouvant* (Paris, 1934), pp. 264~65. 그러나 이것이 Ravaisson의 말인지 da Vinci의 말인지는 분명치 않은 채로 남아 있다.

속에 어떤 중요한 뜻이 숨겨져 있음을 감지하기는 하였던 사람들이다. 베르그송은 생물을 떠나서는 "꾸불꾸불한 선"을 좀처럼 찾고자 하지 않았으며, 오히려 그는 이것이 "가시적인 형상의 선들 중의 하나인 것으로 될 수는 결코 없으며", "저기에도 여기에도 없는 것이기는 하나 전체적인 것에 대한 열쇠를 제공해 주고 있나"[43]라는 생각을 미약하게나마 발전시켜 놓고 있다. 그는 화가들에게는 이미 친숙하게 이해되어 있던 발견의 문턱에 있었던 것이다. 즉 그 자체가 가시적인 선이란 없으며, 사과의 윤곽이나, 전답과 목초지간의 경계 어느 것도 이곳이나 혹은 저곳에 있는 것이 아니며, 그것은 항상 우리가 바라보고 있는 지점의 가까운 이 쪽이나 혹은 먼 저 쪽에 있다는 사실을 발견하기 시작했던 것이다. 그 선들은 우리의 눈을 고정시켜 놓고 있는 것이 무엇이든지 간에 그것과의 사이에, 혹은 그 배후에 항상 존재하고 있는 것이다. 그 선들은 사물들에 의해 표시되고, 사물들에 의해 연관되고, 심지어는 그들 사물들에 의해 절실하게 요구되고 있는 것이기는 하나, 그들 자체는 사물들이 아니다. 그 선들은 사과나 목초지의 한계를 정해 놓은 것이라고 가정되어 왔으나, 사과나 목초지는 스스로를 형성하여 마치도 목격되고 있는 장면 배후에 있는 선 공간적 세계부터 나오고 있는 듯이 가시적인 것으로 되고 있는 것이다.

그러나 범속한 의미의 선에 대한 이와 같은 반론은 인상주의자들이 그렇게 생각했다고 할 수 있는 것처럼 회화에서 모든 선들을 배제시켜 버리자는 주장은 결코 아니다. 그것은 간단히 말해서 선을 해방시켜 놓자는 주장이고, 선의 구성적인 힘을 소생시켜 놓자는 일이다. 그리고 우리는 그 누구보다도 색을 신뢰하였던 클레나 마티스와 같은 화가들에게서 선이 다시 나타나, 개가를 올리고 있음을 보게 된다고 해서 어떤 모순에 직면하게 되는 것도 아니다. 왜냐하

43) Bergson, *Ibid*.

면 클레가 말했듯 이제부터 선은 더 이상 가시적인 것을 모방하는 것이 아니기 때문이다. 즉 그것은 "가시적이게 해 주는 것"이요, 사물의 발생에 관한 청사진인 셈이다. 짐작컨대 클레 이전 그 누구도 "선으로 하여금 명상하게 한"[44] 사람은 없었던 것 같다. 선의 진로의 출발은 선적인 것(the linear)의 어떤 단계 혹은 어떤 방식—즉 선으로 하여금 자신을 존재케 하며, 그 자신을 하나의 선으로 만들어, "선이 되게"[45](go line) 하는 방식—을 확립 또는 설정시켜 준다. 이것과 관련하여 뒤따르는 모든 굴곡들은 구별적인 가치를 지니는 것이 될 것이며, 자기 자신에 대해서 선이 가진 관계의 또 다른 국면으로 될 것이며, 선의 모험, 역사, 의미를 형성하게 될 것이다. 즉 이 모든 것은 선이 다소 비스듬하게 됨에 따라서 다소 속도가 빨라지거나, 다소 미묘하게 됨에 따라서 그렇게 되는 것이다. 이처럼 선은 공간 속에서 자기의 진로를 개척하면서 그것은 산문적 의미의 공간과 부분들 밖의 부분들을 침식하고 있다. 그것은 어떤 사람 혹은 어떤 사과 나무의 공간성과 같은 어떤 사물의 공간성에 대면해 있는 공간 속으로 자신을 능동적으로 연장시키는 길을 개발하고 있다. 간단히 말해서 이 같은 사실은 클레가 말한 대로 어떤 사람의 발전축을 부여하기 위해 화가는 "선이 더 이상 진정으로 기본적인 재현의 문제가 될 수 없을 정도로 복잡하게 얽힌 선들로 짜여진 그물을 지니고 있어야만 하기"[46] 때문에 그렇게 되는 것이다.

그러한 사정을 고려해 볼 때 화가에게는 두 가지 선택의 길이 열려 있고, 어느 것을 선택하든가 그것은 별 차이가 없는 일이다. 첫째로, 화가는 클레의 경우처럼 가시적인 것의 발생의 원리, 곧 기본적이고 간접적인 혹은 클레가 흔히 쓰는 말로 절대적인 회화(absolute painting)의 원리를 엄격히 고수하고, 그 다음에는 회화로 하여금 회화로서 보

44) Michaux, *op. cit.*, "lassi rever une ligne.
45) *Ibid.*, "d'aller ligne."
46) Grohmann, *op. cit.*, p. 192.

다 순수하게 기능할 수 있도록 하기 위해 그처럼 구성된 실체를 산문적으로 명명하는 일을 표제에 떠맡길 수도 있는 일이다. 둘째로, 화가는 마티스 특히 그의 소묘들의 경우에 있어서와 같이 그 실체에 대한 산문적 규정과, 그리고 그 실체 속에 그것을 나체로서 용모로서 꽃으로서 구성하기 위해 요구되는 식의 부드러움이나 혹은 관성과 힘을 결합하고 있는 숨겨진 작용, 양쪽을 단 하나의 선으로 바꿔 놓는 쪽을 택할 수도 있는 일이다.

아주 형성적인 방식으로 홀리 나무 잎사귀를 그린 클레의 그림이 있다. 처음 얼핏보면 그 잎사귀들은 전혀 해독이 불가능한 것으로 보이며, 그들의 정밀성 때문에 어디까지나 괴물 같고 믿을 수 없으며 유령처럼 보인다. 그리고 마티스의 여인들은 보는 즉시로는 여인들 같게 보이지 않는다. 그가 살던 동시대인들의 야유를 한번 생각해 볼 일이다. 그러나 그들은 여인들로 되었던 것이다. 이처럼 우리들에게 그 여인들의 윤곽을 "물리적-광학적"인 방법으로서가 아니라 그것을 구조적 섬유로서, 능동성과 수동성의 한 신체적 체계의 축으로서 보도록 가르친 이가 바로 마티스이다. 형상적이든 아니든, 선은 이제 한 사물이거나 한 사물의 모방도 아니다. 그것은 백지의 냉담함 속에 있는 어떤 불균형인 것이다. 즉 그것은 즉자적인 것 속으로 파고 들어가는 어떤 과정, 무어의 조각 작품들이 결정적으로 보여 주고 있는 것처럼 가장된 사물들의 확실성을 떠 받쳐 주고 있는 공허, 곧 모종의 구성적인 공허이다. 그런만큼 이제 선은 고전 기하학에서처럼 텅빈 배경 위에 있는 어떤 실체의 유령이 아니다. 그것은 현대 기하학에서처럼 선재공간성(pre-given spatiality)의 제한이거나 분리이거나 혹은 변조인 것이다.

회화가 잠재적인 선(latent line)을 창조해 낸 것과 같이, 회화는 위치 변경을 시키지 않은 채 스스로를 하나의 운동 즉 진동이나 방사에 의한 운동이 되게 하고 있다. 그리고 그것은 당연히 그럴 수밖에 없는 것이 우리가 말하듯 공간의 예술인 회화는 캔버스나 종이장 위에

서 진행되는 것이어서 그것은 실제로 움직이는 사물들을 고안해 낼
수단을 결핍하고 있기 때문이다. 그러나 내 망막에 비친 유성의 궤
적이 그 속에 들어 있지 않은 자리바꿈과 운동을 암시해 주고 있
는 것과 똑같은 방식으로, 움직이지 않는 캔버스도 장소의 변화를
암시해 줄 수가 있는 일이다. 그림 자체는 실제 운동들에 의해 나
의 눈에 제공되고 있는 것과 거의 똑같은 것을 나의 눈에 제공해
준다. 즉 어떤 생물이 관련되고 있는 경우라면 선과 후 사이에 불
안정하게 걸려 있는 자세들에 맞추어 적절하게 배합된 일련의 순간
적인 응시들을, 간단히 말해서 생물이 남겨 놓은 흔적으로부터 보
는 이가 읽어 낼 장소 변화의 외양들을 제공할 것이다. 여기에서
로댕의 다음과 같은 유명한 언급이 그 완전한 중요성을 드러내고
있다. 움직이고 있는 중의 운동선수가 영원히 얼음처럼 굳어져 있는
많은 사진들에서 보여지고 있듯 이 순간적인 응시들, 불안정한 자
세들은 동작을 응고시켜 놓고 있다. 그 응시들이 늘어난다 해도 우
리들은 그 경기자를 완전히 녹여 버릴 수는 없다. 마레이의 사진
작품들, 큐비스트들이 행한 분해들, 뒤샹의 〈신부〉는 움직이지 않
고 있지만, 그 작품들은 운동에 대한 제논식의 명상을 제공하고 있다.
우리들은 딱딱한 신체, 마치도 움직이고 있는 중의 갑옷 한벌이나 다
름없는 그러한 딱딱한 신체를 본다. 즉 그것은 마술과도 같이 이곳에
도 있고 저곳에도 있으나, 여기에서 저기에로 가고(go) 있지는 않다.
영화가 운동을 묘사하고는 있으나 그것은 어떻게 그렇게 하고 있는 것
일까? 우리가 흔히 믿게 되듯이 장소의 변화들을 보다 세밀하게 복
사함으로써 그렇게 하고 있는 것인가? 우리는 그렇지 않다고 일단
생각할 수 있다. 스로우 모션(slow motion)을 보면 그것은 해초처럼
대상들 속에 떠 있는 신체를 보여 주고 있을 뿐이지 결코 그 자신을
움직이고 있는 신체를 보여 주고 있지는 않기 때문이다.

　로댕이 말하듯[47] 운동은 팔과 다리와 몸통과 머리가 서로 다른 순
간에 취해지고 있는 바의 이미지에 의하여 주어진다. 즉 어느 때인들

실제로는 신체가 결코 취하지 않을 어떤 자세를 통해 그 신체를 묘사하며, 마치 공존 불가능한 것들의 이와 같은 상호 대치만이 청동이나 캔버스에서 변화와 지속을 일으키게 해 줄 수 있는 듯이 부분들간의 가공적 연결을 부과하고 있는 이미지에 의하여 주어진다. 운동에 대한 유일하고 성공적인 순간적 시선들은 이와 같은 역설적인 배열에 접근해 있는 시선들이다. 예컨대 걸음을 걷고 있는 사람의 발 양쪽이 모두 땅에 닿고 있는 순간에 그 사람이 포착된 경우가 그것인데, 그 경우에 있어서 우리들은 그 사람이 공간을 타고 앉아 있다는 생각을 야기시키는 신체의 시간적 편재성을 갖게 되기 때문이다. 그림은 이처럼 그 내적인 불일치에 의해 운동을 가시적이게 해준다. 모든 구성 요소들 각자의 위치는 신체의 논리에 따라서 정확히 다른 요소의 위치와 화합 불가능하기 때문에 서로 다른 시간의 것으로 기록되고 있거나, 혹은 다른 위치들과 "장단이 맞지" 않고 있다. 그럼에도 그들은 모두가 한 신체의 통일성 속에서 가시적으로 있으므로, 다름 아닌 그 신체가 시간을 타고 앉아 있게 되는 것이다. 그러므로 신체의 운동은 어떤 가상적인 "통제 사령부" 속에서 사지와 몸통과 머리간에 미리 계획되어 있는 것이며, 그리고 그 운동은 오직 뒤따르는 장소의 변화와 함께 발생하는 것이다. 말이 네 다리를 자기 몸 밑에 거의 접어 올린 채 땅으로부터 완전히 떠나 있을 때, 그래서 그것이 움직이고 있음에 틀림이 없을 바로 그때 찍힌 말의 사진을 보면 왜 그 말이 떠오르고 있는 것처럼 보이는 것일까? 다음으로 제리코가 그린 말들은 달리는 중의 실제 말들로서는 가능하지가 않은 자세지만, 캔버스 위에서는 왜 진짜로 달리고 있는가? 〈엡프손 더비〉에 그려진 말들은 나로 하여금 신체가 흙을 움켜 쥐고 있음을 보도록 해주며, 내가 잘 알고 있는 논리 곧 신체와 세계의 논리에 따라 이처럼 공간을 "움켜 쥐고" 있는 것은

47) Rodin, *L'art* (Paris, 1911).

사실 지속(la durée)을 붙들고 있는 방식이기도 하다. 이에 로댕은 아주 현명하게도 "진실된 것은 화가이며, 반면에 사진은 허위이다. 왜냐하면 실제에 있어 시간이 결코 차갑게 정지해 버리는 일이란 결코 없기 때문이다"[48] 라고 말한 바 있다. 사진은 시간의 돌진이 딱 막혀 버린 순간들을 공개하고 있다. 그것은 시간의 추월과 중복을 파괴시켜 놓으며, 로댕의 말로 하면 시간의 "변형"(metamorphosis)을 파괴시켜 놓고 있다. 그러나 회화는 그것을 가시적이게 한다. 그림 속에서 말들은 "여기를 떠나 저기로 감"[49]을 행하며, 매순간 걷고 있기 때문이다. 회화는 운동의 외곽을 탐구하는 것이 아니라 운동의 비밀스러운 암호를, 그것도 로댕이 말했던 것 이상으로 훨씬 미묘한 암호들을 탐구한다. 모든 살, 심지어는 세계의 살마저도 그 자신의 너머 저쪽에서 방사되어 나오고 있다. 그러나 누가, 어느 시대나 어느 "유파"에 입각하여 뚜렷한 동향이나 혹은 기념비적인 것에 보다 집착하든 말든 회화 예술은 결코 시간 밖에 존재하고 있는 것이 아니다. 왜냐하면 그것은 항상 신체적인 것 내부에 있는 것이기 때문이다.

이제 우리는 "보다"(to see)라는 이 하찮은 동사의 뜻이 무엇인가를 아주 잘 이해할 수 있게 되었다. 비전은 사유의 어떤 방식도 아니며 자아에 대한 현존(presence to self)의 방식도 아니다. 그것은 내가 나의 자아로부터 부재(absent from myself)하기 위해 내게 주어진 수단이요, 그리하여 내부로부터 일어나는 존재의 분열에 현존하기 위해 내게 주어진 수단이다. 그리고 그러한 분열이 끝나는 지점에서 비로소 나는 나의 자아에로 돌아오는 것이지 그 전에는 불가능한 일이다.

화가들은 항상 이 점을 알고 있었다. 레오나르도는[50] 일종의 "회화의 과학"(pictorial science)을 염원하였으니, 그것은 단어나 더우기 수

48) *Ibid.*, p. 86.
49) Michaux, *op. cit.*
50) Delaunay, *op. cit.*, p. 175.

를 가지고 나타내는 것이 아니라 자연적인 사물처럼 가시적인 것 속에 존재하고 있으며, 그럼에도 불구하고 가시적인 것들을 통해 "우주의 모든 세대들"에게 전달하고 있는 작품으로써 말하는 과학을 뜻하고자 한 말이다. 로댕을 염두에 두고 릴케는 이 침묵의 과학(silent science)은 "아직 그 봉인이 뜯겨져 본 적이 없는"[51] 사물의 형식을 작품으로 되게 한다고 말한 바 있다. 그것은 눈으로부터 나와 눈을 향해 있는 것이다. 그러므로 우리는 눈을 "영혼의 창문"으로서 이해해야만 한다. 즉 "눈은 그 자신을 통해 우주의 아름다움을 우리의 관조 앞에 드러내 주는 바의 그러한 탁월성을 지닌 것이기에 그것을 잃은 입장에 처한 자는 모든 자연의 작품들에 관한 지식을 자신에게서 박탈하는 꼴이 될 것이다. 자기에게 창조의 무한한 다양성을 보여 주는 눈의 덕분에 그러한 자연의 작품들을 본다는 것은 영혼으로 하여금 신체라는 그의 감옥 속에서도 행복하게 살도록 해주는 일이 된다. 달리 말하면 눈을 잃은 자는 다시 한번 태양과 우주의 빛을 보게 되리라는 일체의 기대가 사라져 버린 캄캄한 감옥 속에 자기의 영혼을 던져 놓은 셈이다." 눈은 영혼의 문을 열어, 영혼 아닌 것—사물들과 그들의 신인 태양이 이루는 즐거운 영역—에로 들여 보내는 경이적인 작업을 수행하고 있다.

데카르트주의자라면 존재하는 세계는 가시적인 것이 아니며 유일의 빛이 있다면 그것은 오직 마음의 빛이며, 나아가 모든 비젼은 신에게서 발생한다고 믿을지 모른다. 그러나 화가는 이 세계에 대한 우리의 통로가 환상적이라거나 혹은 간접적이라는 사실을 인정할 수가 없는 일이며, 우리가 보는 것은 세계 자체가 아니라는 사실, 혹은 마음이란 오직 그의 사고나 다른 마음들하고만 관계를 맺고 있다라는 사실을 인정할 수가 없다. 그는 그 모든 어려움을 무릅쓰고 영혼의 창문에 관한 신화를 믿는다. 즉 장소를 갖고 있지 않은 것이란 신체에 딸려 있는 것임에 틀림없으며, 나아가 장소를

51) Rilke, *Auguste Rodin*, French *trans, by Maurice Betz* (Paris, 1928), p. 150.

갖고 있지 않은 것은 신체에 의해 그 밖의 모든 것과 그리고 자연에 전수(initiated)되고 있음에 틀림없다라는 식이다. 우리는 비젼이 우리에게 가르쳐 주는 것을 액면 그대로 받아들이지 않으면 안 된다. 말하자면 그것을 통해서 태양이나 별들과 접촉을 갖는다는 사실, 그리고 우리는 한꺼번에 도처에 존재하고 있다는 사실, 그리고 우리가 어딘가에 있다고 상상할 수 있는 우리의 힘—"나는 나의 침대에서 피터스버그에 있고, 파리에서 나의 눈은 태양을 보고 있다"—이나, 그것들이 어디에 있든지 간에 실재적인 존재들을 지향할 수 있는 우리의 힘마저도 비젼으로부터 차용하고 있는 것이며, 그것에 연유된 수단을 고용하고 있다는 사실들을 받아들여야만 한다. 비젼만이 서로 다르고 서로 "무관하며", 서로 낯선 저 존재들, 그럼에도 불구하고 절대적으로 공존하고 있으며 "동시성"인 존재들을 우리에게 알도록 해준다. 이것이야말로 마치 폭발물을 다루고 있는 어린이와 같이 심리학자가 다루고 있는 신비인 것이다. 로베르 들로네는 다음과 같이 간결한 말을 하고 있다. "기차길의 궤적은 평행선 곧 선로들의 평행에 가장 가까운 연속의 이미지이다." 선로들은 모이기도 하고 모이지 않기도 하지만, 그들은 저 아래에서 여전히 등거리로 있기 위해 한 점으로 모인다. 이와 마찬가지로 세계는 나로부터 독립적으로 있기 위해 나의 원근에 일치하고 있는 것이며, 내가 없이 존재하기 위해 그리하여 세계가 되기 위해 나에 대해 존재하고 있다. "시각적 퀘일"(visual quale)[52]만이 나에게 내가 아닌 것의 현존, 단순히 그리고 완전하게 존재하고 있는 것의 현존을 나에게 제공해 준다. 왜 그런가 하면 그것은 텍스츄어처럼 하나의 보편적 가시성의 응고물이기 때문이며, 나누기도 하고 재결합시키기도 하는 바, 한 특유한 공간의 응고물이기 때문인데 그 공간이 모든 결속을—본질적으로 동일한 공간에 관련되어 있지 않다면 과거와 미래의 결속이란 것도 결코 없을 것

52) Delauny, *op. cit.*, pp. 110, 115.

336

이므로 심지어는 과거와 미래의 결속까지도—지탱시켜 주고 있는 것이다. 지극히 개별적인 모든 가시적인 것들 역시 하나의 차원으로서 기능한다. 왜냐하면 그것은 존재의 열 개(dehiscence of Being)의 결과로서 주어지고 있는 것이기 때문이다. 이러한 사실이 궁극적으로 의미하고 있는 바는, 가시적인 것의 고유한 본질은 가시적인 것이 부재로서 현존시켜 놓고 있는 하나의 층 곧 엄밀한 의미에서 비가시성의 층 (layer of invisibility)을 가지고 있다는 점이다. "이미 지나가 버렸지만 우리와 대극에 서고 있었던 이른바 인상주의자들이 그들의 시대에 무뢰한이나 하층민들과 함께 그들의 거처를 마련하고 있었다는 점에 있어서 전적으로 옳았다. 어떻든 우리들로서는 우리를 깊이에 더욱 가깝게 근접시킴에 우리의 마음은 두근거린다. … 이 기이함들은 그러나 현실이 될 것이다. … 왜냐하면 그들은 가시적인 것을 여러 가지로 밀도있게 원상으로 회복시켜 놓는 일에 집착되어 있다기보다, 신비스럽게 통각된 바 비가시적인 고유한 부분을 가시적인 것에 첨가시켜 놓을 것이기 때문이다."[53] 눈에 직접적으로 와 닿는 것이 있는데, 가시적인 것의 전경적인 성질들이 바로 그것이다. 그러나 밑으로부터 눈에 와 닿는 것—보기 위하여 신체가 자신을 일으켜야 하는 경우의 십오한 자세의 잠재성—도 있으며, 비행이나 수영 또는 운동의 현상처럼 비젼이 근원의 육중함에 더 이상 가담되어 있지 않고 자유로운 성취에 가담하고 있는 경우처럼 위로부터 비젼에 와 닿는 것도 있다.[54] 그러므로 화가는 비젼을 통해서 두 개의 대극을 접촉하고 있다. 가시적인 것의 태고의 깊이 속에서 어떤 무엇이 움직여 불이 붙고, 화가의 신체를 삼켜 버렸다. 그가 그린 모든 것은 이러한 유혹에 대한 대꾸인 셈이며, 따라서 그의 손은 "멀리 떨어져 있는 의지의 도구일 뿐이다." 이처럼 비젼은 교차로에서 처럼 존재의 모든 국면들에 마주

53) Klee, *Conférence d'Iena* (1924), in Grohmann, *op. cit.*, p.365.
54) Klee, *Wege des Naturstudiums* (1923), in G. di San Lazzaro, *Klee*.

치고 있다. "어떤 불길이 살아 있는 듯하다. 그것은 깨어 난다. 지휘자처럼 차츰 손을 따라가다가 그것은 받침대에 이르러 그것을 삼켜 버린다. 그 다음에 번쩍하는 섬광이 일더니 그것이 따라가기로 되어 있던 원을 마무리 지어 버린다. 눈으로 되돌아오고 또 그것을 멀리 넘어서면서. "[55]

이러한 회로에는 결코 단절이란 없다. 그러므로 자연이 끝나는 바로 여기에서 인간 혹은 표현이 시작된다고 말하기란 불가능한 일이다. 그러므로 스스로 다가와 자신의 의미를 드러내 보여 주는 것은 말 없는 존재(mute Being)이다. 바로 이 점에 형상적 미술(figurative art)과 비형상적 미술(nonfigurative art)간의 딜레마가 왜 잘못 설정되어 있는 것인가 하는 이유가 있다. 어떠한 실제의 포도송이도 그것이 그대로 그려진 바 그림 속의 포도송이가 되어 본 적은 없으며, 아무리 추상적인 그림이라 해도 그러한 그림이 존재와 무관할 수는 없는 일이며, 카라바기오가 그린 포도송이조차도 포도 그 자체라고 하는 사실은 조금도 거짓이 아니며 모순된 말이 아니다. [56] 존재하는 것이 있은 다음에 우리가 보며 보여지게 하는 것이 있는 것이며, 또한 후자가 있은 다음에 전자가 있게 되는 것, 이것이 곧 비전 그 자체인 것이다. 그리하여 그림의 존재론적 공식을 진술하기 위해 우리는 결코 다음과 같은 화가 자신의 말을 강요할 필요조차 없을 것이다. 37 세의 나이에 클레가 한 말로서 결국에 가서는 그의 무덤에 새겨졌으니, "나는 결코 내재성에 갇혀 있을 수는 없다"[57]라는 것이 바로 그것이다.

55) Klee, Grohmann, *op. cit.*, p. 99.
56) A. Berne-Joffroy, *Le dossier Caravage* (Paris, 1959) ; M. Butor, "La Corbeille de l'Ambrosienne," *Nouvelle Revue Française* (1959), pp. 969~89.
57) Klee, *Journal, op. cit.*

338

5

깊이, 색채, 형태, 선, 운동, 윤곽, 인상(physiognomy) 등은 그들
모두가 존재의 가지들이며, 그리고 그들 하나하나는 그 밖의 것들
에 영향을 행사할 수 있기 때문에 회화에는 별도로 구분되어 있는
"문제들"이란 없으며, 정말로 상반된 통로들도 없으며, 부분적인 "해
결책들"이란 것도 없으며, 누적적인 진보란 것도, 돌이킬 수 없는 선
택들이란 것도 없다. 화가가 기피해 왔던 고안들 중 어느 하나에로
되돌아가는 일을—그것으로 하여금 달리 말하게 하는 일 역시—그
로 하여금 하지 못하게 가로막고 있는 것이란 아무 것도 없다. 루오
의 윤곽은 앙그르의 그것과 같은 것이 아니다. 죠르즈 랭부르는 빛이
란 "금세기초에 이미 그 매력이 시들어져 버린 늙은 왕비"[58]라고 말
한 바 있다. 그러나 재료의 화가들(painters of materials)에 의해 처음으
로 추방되었다가 최종적으로는 뒤뷔페에게서 재료의 한 텍스츄어로서
다시 나타나고 있다. 이러한 회귀나 혹은 최소한도로 예상된 수렴 현
상에 면역되어 있는 사람이란 결코 없다. 로댕의 소품들 중의 일부는
거의가 제르멩 리슈류에 의한 조상들이니, 그것은 그들 양자가 다같
이 조각가들이었기 때문이다. 말하자면 그들 양자는 다같이 존재의
단일하고 동일한 그물에 걸려 있었던 때문이다. 이러한 이유로 해서
어느 것인들 언제고 최종적으로 도달되어 본 것이라고는 없으며 영구
히 소유되어 본 것이란 없다고해야 할 것이다.

자기가 좋아하는 문제—비록 그것이 한낱 벨벳천이나 털로 짠 천
의 문제라 하더라도—에 대해 "심사숙고"하는 중에 진실한 화가는 알

58) G. Limbour, *Tableau ton levain à vous de cuire la pâte: l'art brut d* ₑ
Jean Dubuffet (Paris, 1953), pp. 54~55.

지도 못하는 사이에 그 밖의 주어진 다른 모든 문제들을 뒤집어 놓는다. 이처럼 그의 탐구는 비록 그것이 부분적인 것으로 보일 때마저 전체적인 것이다. 그가 어떤 영역에서 숙달의 경지에 도달했을 때 그는 또 다른 영역을 재개하고 있음을 안다. 그 경우 그가 전에 말했던 모든 것이 또 다시 반복되고 있는 것이지만 그러나 그것은 다른 방식으로 언급되고 있음에 틀림이 없다. 그러나 결과는 그가 발견해 온 것을 그는 여전히 소유하지 못하고 있다는 점이다. 그것은 여전히 추구되어야 할 것으로 남아 있다. 말하자면 발견 그 자체는 앞으로도 훨씬 더 많은 탐구를 요구하고 있다는 것이다. 그러므로 보편적인 회화(universal painting)라든가, 회화의 총체화라든가 혹은 완전하고 최종적으로 성취된 회화라는 생각은 아예 무의미한 말이다. 화가들에게 있어서 세계란 언제고 아직 그려져 있지 않은 채로 있는 것이다. 억 만 년 동안 지속되어… 그 끝나는 날까지 이 세계는 화폭 안에서 완전히 정복될 그런 것이 아니다.

회화의 역사를 자석처럼 이끌고 온 회화의 "문제들"은 때로 문제를 해결하기 위한 탐구의 과정에서가 아니라 그와는 반대로 화가가 막다른 골목에 다다라서 그 문제들을 까마득하게 잊고 그들 자신을 다른 일로 분망해지도록 허용하게 되는 어떤 지점에서 흔히 비스듬하게 해결되고 있다는 사실을 파노프스키는 잘 설명해 주고 있다. 그때 갑자기 전혀 주의를 하고 있지 않은 중에 그들은 옛 문제들을 들춰내어 그 곤경을 극복한다. 이러한 들리지 않는 역사성 곧 우회와 추월, 완만한 침투, 그리고 급작스러운 돌진 등을 해가며 미로를 뚫고 나가는 이 역사성은 자신이 무엇을 원하고 있는가를 화가 자신은 모르고 있다는 것을 뜻하는 말이 아니다. 그것은 화가가 원하고 있는 것이 손에 쥔 수단과 목표를 넘어서 있으며 저 멀리서 우리의 모든 필요한 활동을 명령하고 있다는 사실을 의미하고 있는 말이다.

우리는 지적 타당화라는 고전적인 관념에 사로잡혀 있기 때문에 회화의 말 없는 "사유"(painting's mute thinking)가 때로는 우리에게 쓸데

없는 야생적 의미(signification)의 소용돌이와 같은 인상, 즉 다비되었
거나 혹은 잘못 수행된 발화(utterance)라는 인상을 남겨 주고 있다. 그
렇다 할 때 누군가가 다음과 같은 답변을 하고 있다고 가정해 보라.
어떤 사유라도 그것을 지탱시켜 주고 있는 토대로부터 언제고 완전히
멸어져 본 적이 없으며, 발언행위의 사고(speaking thought)의 유일한
특권은 스스로가 그 자신의 토대를 마련하는 일이라고. 또한 문학과 철
학의 형성들도 회화의 그것들처럼이나 안정된 것이 아니며, 확고한 보
물로 축적될 수가 없는 것이라고. 그 철저한 규명은 말도 안 되는 바,
조밀하고 열려 있고 찢겨진 존재들이 살고 있는 "근본적인 것"의 어느
한 지대를 확인해 보기 위해 과학조차 아직 배우고. 있다라고. 말하자면
인공 두뇌학자들의 "미학적인 정보"라든가 수리 물리학적인 "조작 그
룹들"의 경우에서와 같이 결국 우리는 모든 것을 객관적으로 세세하
게 조사할 수 있다는 입장이나 혹은 진보라는 것을 생각할 입장에 처
해 있는 것은 결코 아니다라고. 따라서 어떤 의미에서 인간의 전 역
사는 정지되어 있는 것이라고 가정해 보라. 그러할 때 스탕달의 라미
엘과 같이 오성은 말할 것이다. 다만 그것만은 모르겠는데라고.

그렇다 할 때 우리 발 밑의 흙이 변화하고 있다는 사실을 깨닫는
일이 이성의 최고점이란 말인가? 그리고 시종 무감각의 상태에 불
과한 것에 거창하게 "물음"(interrogation)이라는 이름을 붙이고, 원
을 그리며 터벅터벅 걷는 일에 불과한 것을 "연구"(research)라거니 "탐
구"(quest)라고 부르고, 결코 완전한 있음(is)이 아닌 것을 "존재"(Being)
라고 부르는 이 모든 일이 이성의 최고점이라는 말인가?

그러나 이러한 실망은 그 자신의 공허를 메꿀 수 있는 어느 확실성
을 자신에게 요구하고 있는 바로 그 가식적인 환타지로부터 비롯
되고 있다. 그것은 완벽함이 아니라는 데서 오는 후회요, 완벽함에
대해서 갖는 다소간은 근거가 없는 후회인 것이다. 왜냐하면 만일 우
리가 문명의 위계를 세울 수 없거나, 진보를 말할 수 없다고 한다면
—회화에서뿐이 아니라 문제가 되는 그 밖의 모든 영역에서도—그 까

닭은 어떤 운명이 우리를 뒤로 잡아당기고 있기 때문에서가 아니라, 오히려 어떤 의미에서 최초의 회화가 미래의 가장 먼 곳에까지 이르렀기 때문이다. 그러나 어떠한 회화인들 유일하게 완성된 회화(the painting)가 될 수가 없고, 어떠한 작품인들 그것이 언제고 절대적으로 완벽하고 완결된 것이 될 수는 없다고 한다면, 모든 창조는 다른 창조들을 여전히 변화시키고 바꾸고 밝히고 심화시키고 확인하고 고양시키며 재창조하거나 앞질러 창조할 것이다. 창조가 소유가 아니라고 해서 모든 사물들같이 그것이 아주 사라져 버리는 것만은 아니다. 그 것은 자기의 거의 모든 삶을 여전히 목전에 지니고 있는 것이기도 하다.

르 톨로네에서

1960년 6—8월

주요저술
인명색인

메를로-퐁티의 주요저술

I. 단 행 본

1. *La structure du comportement* (P.U.F.: 1942). 이 책 제 2 판 (1949) 이후부터는 Alphonse de Waehlens의 "philosophie de l'ambiguité"가 머리말로 추가되었음.
2. *Phenoménologie de la perception* (Paris: Gallimard, 1945).
3. *Humanisme et terreur* (Paris: Gallimard, 1947).
4. *Sens et non-sens* (Paris: Nagel, 1948). 1945~47 년 사이에 발표된 논문을 수록한 책임.
5. *Eloge de la philosophie* (Paris: Gallimard, 1953). 1953 년 1 월 15 일 College de France 에서 있었던 취임연설임.
6. *Les aventures et de la dialectique* (Paris: Gallimard, 1955).
7. *Signes* (Paris: Gallimard, 1960). 1947~1959 년 사이에 발표된 논문들을 수록한 책임. 단 이 책의 서문은 1960 년에 씌어졌음

II. 사후 출판

1. *Le visible et l'Invisible, éd. Claude Lefort* (Paris: Gallimard, 1964).
2. *La prose du monde, éd. Clude Lefort* (Paris: Gallimard, 1969).

Ⅲ. 영문 번역

(* 표는 본 역서에 수록되어 있는 글들의 출처를 밝히기 위한 것임

1. *The structure of Behaviour*, trans. by Alden L. Fisher (Boston: Beacon press, 1963).
 * Forword: a philosophy of the ambiguous.
2. *Phenomenology of Perception* trans, by Colin Smith (New York: Humanities Press, 1962; London: Routledge and Kegan Paul, 1962).
 * Preface.
3. *In praise of Philosophy*, trans by James M. Edie, John Wilde (Evanston: Northwestern University Press, 1963)
 * Religion. history. philosophy
4. *The primacy of perception and other essays*, ed. by James M. Edie (Evanston: Northwestern University Press, 1964).
 * The primacy of perception and its philosophical consequences, trans. by James M. Edie.
 * Eye and mind, trans. by Carleton Dallery.
5. *Sense and non-sense*, trans. by Hubert L. Dreyfus & Patricia Allen Dreyfus. (Evanston: Northwestern University Press, 1964).
 * Cézanne's doubt.
 * Metaphysics and the novel
 * The film and the new psychology.
6. *Signs*, trans. by Richard C. McCleary (Evanston: Northwestern University Press, 1964).
 * Indirect language and the voices of silence.
 * On the phenomenology of language.
7. *Humanism and Terror*, trans. by John O'Neil (Boston: Beacon Press, 1969).
8. *The Visible and the Invisible*, trans. by Alphonso Lignis (Evanston: Northwestern University Fress, 1969).

9. *Themes from Lectures at the College de France 1952-1960,* trans. by John O'Neill (Evanston: Northwestern University Press, 1970).

10. *Consciousness and the Acquisition of Language,* trans. by Hugh J. Silvermann (Evanston: Northwestern University Press, 1973)

11. *Adventures of the Dialectic,* trans. by Joseph J. Bien (Evanston: Northwestern University Press, 1973).

12. *The Prose of the World,* trans. by John O'Neill (Evansto: Northwestern University Press, 1974).

인 명 색 인

350

Moore, H., 330

Nietzsche, F. W., 30, 82, 188,
 264, 289

Panofsky, 312, 339
Pascal, B., 81, 82, 178, 207, 218,
 308
Péguy, 145, 216
Pissarro, C., 189
Platon, 67, 181, 217
Ponge, 169
Pos, 85, 86
Poussin, 118
Proust, M., 54, 215, 216, 256
Pudoukin, 253, 255
Pythagoras, 63, 69

Raphael, 252
Ravaisson, 327
Rembrant, H., 299
Renoire, 136, 149
Richier, G., 340
Ricoeur, P., 157
Rilke, R. M., 334
Rimbaud, 237, 299
Rodin, 331, 333, 334, 338
Rouault, G., 338

Sartre, J. P., 14~23, 105, 138,
 148, 169, 239, 251, 261,
 303
Saussure, 87~89, 92, 107~109,
 114, 179, 275
Schilder, P., 301
Socrates, 267
Spinoza, 17, 24, 74, 268, 278
Stendhal, 139, 167, 171, 178,
 217, 216, 340

Trismegistus, Hermes, 326

Valery, P., 54, 144, 207, 208,
 216, 289
Vasari, G., 210
Vermeer, 145, 146
Voltaire, 239
Vuillemin, J., 149

Wahl, Jean, 43
Wallon, H., 124

Zenon, 67, 107, 331
Zola, E., 186, 189

현상학과 예술

메를로-퐁티 지음
오병남 옮김

펴낸이— 이숙
펴낸곳— 도서출판 서광사
출판등록일— 1977. 6. 30.
출판등록번호— 제 406-2006-000010호

(10881) 경기도 파주시 회동길 77-12 (문발동)
대표전화 · (031)955-4331 / 팩시밀리 · (031)955-4336
E-mail · phil6161@chol.com
http://www.seokwangsa.co.kr / http://www.seokwangsa.kr

제1판 제1쇄 펴낸날 · 1983년 7월 15일
제1판 제14쇄 펴낸날 · 2021년 3월 30일

ISBN 978-89-306-6203-1 93600